REVUE

DES

MUSÉES DE FRANCE

PARIS. — IMP. VICTOR GOUPY, RUE GARANCIÈRE, 5

REVUE

DES

MUSÉES DE FRANCE

CATALOGUE DÉTAILLÉ ET RAISONNÉ

DES PEINTURES ET SCULPTURES EXPOSÉES DANS LES GALERIES
PUBLIQUES ET PARTICULIÈRES ET DANS LES ÉGLISES

PRÉCÉDÉ D'UN

Examen sommaire des monuments les plus remarquables

PAR A. LAVICE

PARIS

Vve JULES RENOUARD, LIBRAIRE-ÉDITEUR

6, rue de Tournon

—

1870

(Droits de traduction et de reproduction réservés.)

NOTE DE L'ÉDITEUR

Après avoir livré au public les *Revues des Musées d'Italie,* — *d'Espagne,* — *d'Allemagne* — et *d'Angleterre,* l'auteur lui offre le même travail en ce qui concerne la France.

Dans cette nouvelle revue, comme dans les précédentes, on n'a relaté qu'une faible partie des tableaux ou statues modernes, c'est-à-dire datant du XIXe siècle ; et cela par les raisons qui les ont fait exclure de presque tous les grands Musées d'Europe, pour être exposés dans des bâtiments spéciaux. On a compris que la collection ancienne a son commencement, son milieu et sa fin, tandis que celle des modernes se compose d'ouvrages qui se succèdent chaque jour et dont la réputation est subordonnée à un courant d'idées plus ou moins éphémères. Il en est de l'art comme de l'histoire. Les faits d'une génération ne peuvent être sainement appréciés que par la génération suivante, dégagée des préjugés ou des engouements du siècle précédent. Combien d'illus-

trations s'éteignent du vivant même des auteurs! Combien sont rares celles qui franchissent un ou plusieurs siècles sans rien perdre de leur éclat !

La *Revue des Musées de France* est traitée sur le même plan que celui des précédentes : on y a confondu aussi les écoles pour la plus grande facilité du visiteur, qui, du reste, connaîtra, s'il veut consulter la table, les lieux et dates des naissances et décès de l'artiste, les noms de ses maîtres et l'école à laquelle il appartient. Le nom du peintre et le numéro inscrits sur le cadre d'un tableau se trouvant reproduits dans la *Revue* d'après l'ordre alphabétique, on y trouvera sans peine la toile qu'on a devant soi.

Le Musée du Louvre, l'un des plus riches en sculptures, n'a, sur cette partie si intéressante, aucun catalogue postérieur à celui de 1830, qui n'est plus en vente. La *Revue* publiée supplée à cette lacune ; mais ici les noms des auteurs étant généralement inconnus, on a rangé les statues, bustes, bas-reliefs, etc., par ordre alphabétique des noms des sujets ordinairement placés sur la plinthe ou sur le piédestal.

Chaque œuvre à laquelle l'auteur attribue un mérite tout particulier est signalée par cet astérisque *.

La *Revue des Musées de Belgique, de Hollande et de Russie* est sous presse, et sera incessamment suivie d'une table générale contenant les titres de toutes les toiles, de tous les marbres ou bronzes mentionnés dans

les six volumes, avec l'indication du musée qui les possède, et le numéro de la page où chaque objet est relaté : liste qui sera précédée d'une courte notice sur les particularités intéressantes de la vie du peintre, et notamment sur celles qui se rattachent à son art et constituent son originalité : travail d'une importance incontestable, offrant, outre d'autres avantages, celui de présenter, aux vrais connaisseurs, des moyens nouveaux pour distinguer les originaux des imitations, reproductions ou copies.

PARIS

CHAPITRE PREMIER

Monuments

Bourse (la). Copie d'un édifice grec avec galeries extérieures très-convenables pour un lieu de rendez-vous où les affaires se traitent autant en dehors qu'à l'intérieur. Les peintures d'Abel de Pujol, en grisailles imitant des statues allégoriques dans la salle principale, ont perdu leur illusion première, depuis que le noir les a envahies.

Chapelle (Sainte). Cet ancien monument, attenant au Palais de Justice, a été depuis peu richement restauré. Son clocher est doré.

Commerce (nouveau tribunal de). Grand et bel édifice. Escalier magnifique.

Concorde (place de la). Sa position entre le jardin des Tuileries et les Champs-Élysées, l'obélisque de Louqsor, les fontaines et les statues colossales qu'elle renferme, en font une des plus belles places de l'Europe.

Corps législatif. La façade de ce monument grec paraît bien mesquine, lorsqu'on la regarde de loin et qu'on la compare à celle du garde-meuble placé vis-à-vis.

Étoile (arc-de-triomphe de la barrière de). Cet édifice, plus élevé que ne le sont ordinairement ceux du même genre, se trouve dans de justes proportions, vu de la longue allée des Champs-Élysées qu'il termine avantageusement. Les nombreux bas-reliefs dont il est orné sont généralement bien traités ; mais nous ne pouvons approuver la figure de la Patrie criant : aux armes !... se tenant on ne

sait comment au-dessus d'un groupe de guerriers, les jambes écartées d'une façon peu décente et faisant, en ouvrant démesurément la bouche, une grimace tout-à-fait triviale. Il nous est également impossible d'approuver la façon dont la statue de Napoléon 1er est drapée.

Denis (porte saint). Cet autre arc-de-triomphe beaucoup moins élevé que le précédent lui est supérieur en ce qui concerne les sculptures de ses deux façades. Une particularité très-curieuse et peu connue s'attache à ces deux mots placés en haut du monument : *Ludovico magno*, présentant en lettres que les Romains employaient comme chiffres, l'année de l'érection de ce monument. En effet, en réunissant la lettre M faisant 1000

à la lettre D	id.	500
à la lettre C	id.	100
à la lettre L	id.	50
aux deux lettres V	id.	10
et à l'I	id.	1

On trouve 1661, époque postérieure de 2 ans au traité des Pyrénées.

Eustache (église de Saint-). Des travaux récents la font apparaître avec tous ses avantages. Son architecture mixte et peu classique est néanmoins d'un aspect à la fois agréable et imposant.

Garde-Meuble. Ce palais érigé en face de la place et du pont de la Concorde, avec son double rang de colonnes superposées, fait le plus grand honneur à l'architecte qui en a donné le plan.

Germain l'Auxerrois (église de Saint-). Très-vieille église près de laquelle on a récemment construit un élégant clocher gothique dont il est difficile de comprendre l'utilité.

Grenelle-Saint-Germain (fontaine de la rue de). Elle est adossée à un mur, et comme elle présente peu de saillie, on passe souvent devant elle sans penser à l'examiner. C'est pourtant une des plus belles fontaines de Paris. Ses sculptures de grandeur naturelle se ressentent du genre maniéré du siècle de Louis XV, mais n'en sont pas moins d'un travail remarquable; et l'ensemble du monument est artistement traité.

Halles centrales. Admirables constructions en fer, très-élevées, bien aérées, remplaçant des marchés en plein vent.

Innocents (fontaine des). Cette fontaine, moins considérable que la précédente, a sur elle le double avantage d'être bien en évi-

dence, au milieu d'une place, et d'avoir des bas-reliefs d'un mérite supérieur dus au ciseau du fameux sculpteur Goujon. (siècle de Louis XIV).

INVALIDES (Hôtel des). L'édifice servant d'hospice à nos militaires mutilés n'a vraiment de remarquable que le tombeau de l'empereur Napoléon 1ᵉʳ, à l'intérieur, et le dôme terminé par une élégante lanterne d'où l'on découvre Paris et ses environs. Cette coupole posée sur une rangée de colonnes est d'une très-belle forme, et le soleil, en illuminant ses reliefs dorés, semble décerner une brillante couronne au courage malheureux.

JACQUES (Tour Saint-). On a, avec juste raison, respecté cette tour qui servait autrefois de clocher à une église démolie pour cause de vétusté. Non-seulement ce précieux débris inspire le respect des fidèles, en raison de sa destination première, mais par suite de son extrême élévation, il peut encore se rendre utile comme sentinelle chargée de signaler les incendies.

JUILLET (Colonne de). On l'a érigée, en mémoire des victimes de la révolution de 1830, au milieu de la place de la Bastille. Le génie de la Liberté qui la surmonte, tenant des fers brisés, n'a peut-être pas la pose la plus noble; mais cette colonne, plus élevée que celle de la place Vendôme, n'en est pas moins d'un bel effet.

JUSTICE (Palais de). Belle cour, belle entrée, belles salles. Mais a-t-on bien fait d'établir dans cette cour la conciergerie d'où sort le condamné qu'on mène à l'échafaud? Il nous semble que les juges qui ont prononcé la sentence et le bourreau chargé de l'exécuter ne devraient pas pouvoir se rencontrer à la sortie du temple de Thémis.

LOUVRE ET TUILERIES. Le palais du roi était autrefois tout entouré de petites maisons qu'il dominait majestueusement. Aujourd'hui que toutes ces masures ont disparu et que le Louvre a été relié au palais par deux vastes ailes de bâtiments très-élevés, en laissant vide l'espace du milieu, le château des Tuileries paraît trop bas, et ses toits antiques ne se trouvent plus en harmonie avec ces récentes constructions. Nous ne pouvons nous empêcher d'exprimer ici le regret de n'avoir pas vu approprier une partie des nouvelles galeries aux besoins du musée dont les locaux très-irréguliers ne sont pas en général convenablement éclairés. Ainsi un grand nombre de tableaux et la totalité des statues ne reçoivent la lumière que par des fenêtres, ce qui ne permet pas de les voir complétement; il serait indispensable que le jour vînt d'en haut.

MADELEINE (Eglise de la). Temple de style grec dont les colonnes sont relativement plus minces que celles de la Bourse. Le bas-relief du fronton faisant face à la place de la Concorde nous parait défectueux. En effet, Madeleine, personnage principal donnant son nom à l'église, est prosternée et repliée sur elle-même de façon à disparaitre, en quelque sorte, devant le Christ debout, vu entièrement et paraissant d'une taille démesurée. Quant à l'intérieur de l'édifice, il est si singulièrement disposé que, sans les ornements qui s'y trouvent, on ne devinerait guère sa destination d'église catholique.

NOTRE-DAME. Très-belle église gothique dont la façade est surmontée de deux tours remarquables par leur forme et leur élévation. Mais on a, en dernier lieu, placé à l'extrémité de l'édifice un tout petit et très-élégant clocheton qui nous apparaît comme un colifichet à la mode sur la tête d'un vieillard.

PANTHÉON. Ce haut édifice grec destiné à perpétuer la mémoire de nos grands hommes est d'autant plus apparent qu'il est construit sur la montagne Sainte-Geneviève. La colonnade qui sert de base à la coupole est large et bien disposée; mais ce dôme trop étroit est loin de valoir celui des Invalides qu'il aurait dû surpasser en ampleur. Quant à l'intérieur, on se demande quelle pouvait être sa destination, les tombes étant reléguées dans les caveaux. On a voulu, sous la Restauration, en faire une église; mais le local n'était pas en rapport avec les dispositions ordinaires des cérémonies du culte; on a dû renoncer à cet essai. Chose étrange! à Paris, les mausolées des grands hommes sont cachés dans le sous-sol d'un temple vide. A Londres, les deux principales églises protestantes (Westminster et Saint-Paul) étalent avec orgueil les tombeaux et les statues des hommes ayant rendu au pays des services signalés.

RIVOLI (rue de). C'est la plus belle rue de la capitale. Elle s'étend depuis le Garde-meuble, c'est-à-dire la place de la Concorde, jusqu'au quartier Saint-Antoine. Dans presque toute son étendue, les maisons du rang opposé aux Tuileries présentent une galerie à jour dans laquelle peuvent circuler les passants sans craindre la pluie, ou le soleil, ou les voitures. Partout le rez-de-chaussée est occupé par des magasins de toute espèce.

STATUES. Nous n'en mentionnerons que deux : celle d'Henri IV, sur un lourd cheval de combat, au Pont-Neuf, et celle plus remarquable de Louis XV, au centre de la place des Victoires. Le cheval

de ce roi se dresse de façon que tout le poids est supporté en apparence par les deux jambes de derrière, mais aussi en réalité par la queue adhérente au socle, pose hardie et d'un grand effet. Toutes deux sont en bronze.

SULPICE (Eglise de Saint-). Bel édifice d'architecture grecque ayant à chaque extrémité une tour. Malheureusement l'une, non achevée sans doute, n'a pas l'élégance de l'autre. Ce qui distingue cette église de toutes les autres, c'est la galerie qui se trouve à la façade au-dessus de la colonnade, et aussi la chapelle du fond prenant par une excavation pratiquée dans le mur, un jour qui vient frapper la statue de la Vierge, idée très-heureuse. L'effet était autrefois plus magique encore ; car la statue était en argent et brillait d'un plus vif éclat, ce qui a tenté des voleurs assez adroits pour l'enlever par cette excavation.

VAL-DE-GRACE (hôpital du). Cet hôpital militaire est surmonté d'un fort beau dôme.

VENDOME (place). Cette place, de forme circulaire, est bordée d'hôtels somptueux, de celui du ministre de la justice entre autres. Au centre est la colonne érigée à Napoléon Ier et coulée avec le bronze des canons ennemis. Comme la colonne Trajane de Rome, elle relate, en bas-reliefs disposés en spirales, les principales victoires du premier empire. La statue de l'Empereur, en costume romain, placée au sommet, le fait assister à toutes ces batailles si glorieuses et d'une issue si funeste.

CHAPITRE II

MUSÉE DU LOUVRE.

Sculptures

ARTICLE Ier — STATUES

*144. ACHILLE. Ses longs cheveux sont couverts d'un casque sans visière saillante et sans cimier. Le corps est entièrement nu.

Belle tête légèrement penchée vers l'épaule droite, les yeux baissés. Physionomie calme, empreinte d'une certaine mélancolie. Il porte à la jambe droite un anneau. Admirable travail; belle conservation.

299. ADORANTE (ou suppliante) restaurée en Euterpe (grande nature). Draperie remarquable. Le manteau posé sur les épaules est ramené par devant en passant sous le bras droit dont il emprisonne le coude et va s'appuyer sur le bras gauche ; il est roulé dans ce trajet, mais s'étend sur les seins qu'il dessine. Le pied droit, dont la jambe est portée en arrière, la tête, les bras et les flûtes sont modernes.

345. ADORANTE, en porphyre.

ADRIEN. *Voy.* Hadrien.

684. ALEXANDRE-LE-GRAND (grande nature). Il porte un casque ; son manteau se tenant, on ne sait comment, sur l'épaule gauche, tombe par derrière sur la jambe. Sculpture médiocre. Tête rapportée, jambes restaurées.

474. ALEXANDRE-LE-GRAND (tiers de nature). Il lève les yeux au ciel, la bouche ouverte. Pose trop théâtrale. Bras, jambes, épée restaurés.

281. AMAZONE blessée. Imitation de l'amazone de Ctésias, répétition de celle du Vatican (*Musées d'Italie*, p. 287). Médiocre.

496. AMOUR ET PSYCHÉ. Un genou en terre, une main sur la poitrine, l'autre levée, Psyché regarde Cupidon. Groupe presque invisible à cause de sa position devant une fenêtre.

ANTINOUS. Tête moderne.

258. ANTINOUS, sous la figure d'Aristée, demi-dieu présidant à la culture de l'olivier, statue n'ayant de moderne que la main droite et la moitié du bras gauche. Il est coiffé d'un pétase de la forme d'une tasse renversée. Il tient sur l'épaule droite une houe qu'on pourrait prendre pour un marteau de forge. Sa petite tunique est serrée à la taille. Costume rustique.

564. ANTINOUS. Tête moderne.

234. ANTINOUS en Hercule. Il s'appuie contre la massue dont le bout est recouvert de la peau du lion de Némée, une main levée. Beaux traits, visage peu renseigné, cheveux touffus tombant carrément près des sourcils. Cuisses et jambes trop charnues et peu musclées.

ANTOINE (grande nature). Grande tête sérieuse et froide.

454. APOLLON jouant de la lyre. La draperie tombe au-dessous du nombril placé trop haut. Son bras est orné du spinther. Il frotte avec un petit bâton les cinq cordes d'une lyre de forme concave

qui se pose sur une figure de femme qu'on dit moderne, que nous croyons antique, et plutôt laide que belle. Faible.

188. APOLLON LYCÉEN (grandeur naturelle). Le pli entre les yeux, le nez aquilin, l'air triste, nous font regarder cette figure comme un portrait. Le bras refait à neuf et qui s'appuie sur un tronc d'arbre, devait se poser sur la tête. Excepté ce bras et les doigts de la main droite, tout est antique, même l'arbre entouré du serpent.

197. APOLLON LYCÉEN (grande nature). Un bras s'appuie sur la tête, l'autre, restauré, se pose contre un tronc d'arbre. La hanche droite est saillante et la jambe gauche un peu pliée.

401. APOLLON PYTHIEN (figure de 2 pieds 5 pouces), ainsi nommé à cause des accessoires : lyre, laurier, serpent. La tête seule est moderne.

637. APOLLON PYTHIEN (figure de 3 pieds 7 pouces). Il n'est pas appuyé sur sa lyre comme il est dit au catalogue, mais contre un trépied qu'entoure un serpent.

Sans n°, APOLLON PYTHIEN, ce qu'indique le serpent roulé autour d'un tronc d'arbre. On l'a affublé d'une tête de Vénus dont les cheveux de derrière sont relevés et noués, tandis que sur le haut de la poitrine se trouvent deux mèches de cheveux tout à fait séparées de la tête. Jolie tête et beau corps, qui pourtant n'étaient pas faits l'un pour l'autre.

* 19. APOLLON SAUROCTONE (petite nature). Sa pose a beaucoup d'analogie avec celle de Castor discobole dans le groupe du Musée de Madrid (*Musées d'Espagne*, page 25). Il a comme lui un pied posé presque derrière l'autre, et sa jolie tête un peu maigre et mélancolique est aussi penchée vers la terre, ou plutôt vers le lézard attaché au bas du tronc d'arbre. La main gauche du dieu est levée et pliée de façon à faire croire qu'elle excite l'animal à continuer sa marche ascendante. Cette statue, bien conservée, est une des plus précieuse du Musée.

ARISTÉE (Antinoüs en). *Voy.* Antinoüs.

391. ATHLÈTE (jeune) vainqueur. Tête rapportée. Le corps est plein de grâce et de jeunesse. Les jambes et les bras sont modernes. Couronne et palme antiques.

395. ATHLÈTE (jeune) se frottant d'huile. La disposition de la main gauche annonce ce geste. Le bras droit manquait, ainsi que la jambe gauche et la moitié du pied droit. La tête est antique, mais rapportée : physionomie gracieuse.

702. ATHLÈTE vainqueur au pugilat. Les cestes et les bras de ce jeune homme sont modernes, mais copiés sur une figure sem-

able et plus complète trouvée dans les ruines du Forum : cestes très-curieux pour leur engencement. Les jambes et moitié de la face sont aussi modernes.

*409. AUGUSTE. Statue qui se trouve au fond de la salle de la Diane, dont elle a pris la place. L'Empereur (grande nature), portant la tunique et la toge, tient de la main gauche un manuscrit; le bras droit sort du manteau, la main tendue. Beaux traits empreints de bienveillance. Il parle. On dirait qu'il proclame un acte de clémence ; on croit entendre ces mots sublimes : « Soyons amis, Cinna. » On a fait, comme nous, la remarque que sa tête a beaucoup d'analogie avec celle de l'Empereur Napoléon Ier. Elle en diffère par la disposition des oreilles : celles du Romain s'écartent du crâne d'une façon assez disgracieuse. Admirable statue.

413. AUGUSTE. Belle tête rapportée.

244. BACCHANTE appuyée sur un cep de vigne, ou peut-être l'Automne. Elle porte dans les plis de son peplum des grappes de raisin. Pose gracieuse.

53. BACCHANTE vêtue de deux tuniques que couvre en partie une peau de chèvre. Faible. Placée entre deux fenêtres.

*454. BACCHUS, un des chefs-d'œuvre du Louvre. Ses cheveux relevés et maintenus par un bandeau, qu'on aperçoit au haut du front, retombent par devant en grosses boucles. Sa tête est couronnée de pampre d'une façon très-gracieuse. Il s'appuie du bras gauche, qui tient une grappe de raisin, sur un tronc d'arbre entouré de vignes. La partie antérieure de ce bras et presque tout le bras droit sont modernes. Son regard est dirigé vers un point élevé. Ses traits sont du plus beau style monumental. Nous avons la conviction que cette figure devait être placée dans un temple, au fond du sanctuaire, et que la ligne droite et l'épine du nez taillée carrément, contrairement à la vérité, étaient un prestige de l'art ayant pour but de mieux éclairer le visage qui, de loin, apparaissait dans toute la beauté d'une nature supérieure, comme on peut s'en convaincre en le regardant à une certaine distance. Ce marbre, d'une conservation remarquable, est, à notre avis, la plus parfaite des représentations de Bacchus que nous ait laissées l'antiquité. La plus charmante expression de tendresse n'altère en rien la noblesse que les Grecs imprimaient toujours à leurs divinités.

152. BACCHUS (petite nature). Sa main droite s'appuie sur un tronc d'arbre auquel s'attache un cep de vigne; il tient une coupe de la main gauche. Sa jolie tête est artistement couronnée de

pampre et de raisin. Une mèche de cheveux tombe de chaque côté sur le haut de la poitrine. Jambes et bras modernes.

428. BACCHUS (petite nature), faisant pendant au n° précédent. Coiffure de pampre trop lourde, physionomie enfantine. Joli corps dont la hanche droite s'avance gracieusement. La tête est rapportée ; le bras droit, la jambe droite, la main et le pied gauches sont modernes.

148. BACCHUS au repos. Il est nu, avec une nébride en sautoir. Son front, ceint du diadème, est couronné de pampre. Il s'appuie du bras gauche sur un tronc d'arbre. Sa longue chevelure tombe en boucles sur sa poitrine.

203. BACCHUS au repos. Différant peu pour la pose du Bacchus précédent.

74. BACCHUS (grande nature). Il est étendu sur une peau de panthère, le torse relevé, une corne remplie de raisins dans une main, et semble caresser un enfant ou petit génie. Ce groupe est posé sur un tombeau. La forme du nez et le mouvement de la joue de Bacchus, la largeur de son visage me font penser que cette tête couronnée de pampre est le portrait du père de l'enfant dont le corps est renfermé dans le tombeau. Beau groupe relégué dans un corridor.

656. BACCHUS ivre. Le visage un peu incliné vers l'épaule, le mouvement des paupières et la bouche entr'ouverte dénotent l'ébriété. Corps tout d'une venue. Faible.

326. BACCHUS ET SILÈNE. Petites figures restaurées.

11. BARBARE (prisonnier) debout. Robe en porphyre (grande nature).

7. BARBARE (prisonnier) debout. Robe en porphyre (grande nature). La tête et les mains en marbre blanc sont d'anciennes restaurations.

26 (bis). BARBARE (prisonnier) assis, la tête et les mains en marbre blanc, la robe avec manches en marbre de couleur foncée (grande nature). Les mains croisées sur ses genoux, le corps penché en avant, l'air abattu : tel était sans doute ce chef de Gaulois lorsqu'il ornait le triomphe d'un consul. Il a pour siége un quartier de roche.

292. BONUS EVENTUS (dieu de bonne année) présidant à la récolte. C'est un jeune homme plus grand que nature. Un petit pli au-dessus du nez, la saillie de l'arc sourcilier et la bouche entr'ouverte annoncent un portrait. Tout ce qui peut ici caractériser une divinité est l'œuvre d'un restaurateur.

Sans n°. BRUTUS. Les bras sont cassés : l'un à l'épaule, l'autre

au poignet. Le bas du corps est couvert par le manteau. Tête maigre. La bouche et le menton fendu et proéminent annoncent un caractère énergique. Ses cheveux courts et tombant carrément sur le front offrent les traces d'un peigne aux dents très-écartées.

37. CALIGULA. La tête, rapportée, est un peu plus petite que ne le comporte le corps : disproportion qu'on prétend avoir existé chez le personnage. Bras en grande partie modernes. Il est en armure.

107. CANIVIUS, magistrat romain. Tête rapportée.

* 134. CENTAURE, les mains liées au dos, avec un petit génie de Bacchus en croupe (petite nature). Répétition, dit le catalogue, du Centaure en bronze du Capitole à Rome (*Musées d'Italie*, p. 327). Nous ne voyons pas que le bout du nez du Centaure soit ridé; il est orné de deux petites aspérités rondes qui, sans doute, distinguaient le Centaure de l'homme, comme la petite boule charnue que portaient au cou les satyres. Du reste cet homme-cheval étant un descendant de Jupiter, ses traits et ses cheveux relevés au milieu du front ont le caractère olympien. On ne saurait trop admirer l'art avec lequel le sculpteur a soudé le corps humain au corps de l'animal. L'expression suppliante de la tête se tournant en arrière vers l'enfant est on ne peut mieux rendue. Mais cet enfant, qui n'existe pas sur la statue du Capitole, est-il ou devait-il être un génie de Bacchus? Est-ce par l'ivresse ou par l'Amour que le Centaure est vaincu? Cette dernière supposition nous paraîtrait plus admissible que l'autre : l'air du visage respirant la tendresse et la queue du cheval s'agitant d'une façon assez significative.

301. CÉRÈS (grande nature). La main tenant les épis est moderne. La tunique fermée en V au-dessus des seins, très-apparents toutefois, forme de jolis plis sur la poitrine. Le bras gauche enveloppé s'appuie sur la hanche.

235. CÉRÈS. Sa coiffure compliquée avec trois rangs d'épis qui nous paraissent être l'œuvre d'un restaurateur maladroit, est peu gracieuse. Son manteau, jeté sur l'épaule gauche, passe sous les seins et s'arrête sur le bras droit.

242. CÉRÈS. Ses cheveux sont relevés et noués en botte à la nuque. Assez bonne draperie; visage dégradé. Bras et attributs modernes.

450. CÉRÈS. Le restaurateur a fait d'une statue mutilée une Livie en Cérès. Le catalogue y voit une Junon. Où a-t-on vu que chaque torse antique était une énigme dont il fallait donner le mot? La draperie est remarquable, dit-on. Nous la trouvons trop compliquée.

301. CÉRÈS (grande nature). Elle a la tête couronnée d'épis. Sa

main gauche est posée sur la hanche; l'autre, levée, tient des épis.

142, et sans n°. CLAUDE (deux statues de). L'une nous offre un visage d'un caractère faible et peu intelligent; l'autre en armure tenant levé le sceptre ou *scipion*, et soutenant le manteau qui laisse le corps nu. Il lève vers le ciel un regard inspiré qui s'accorde peu avec ses traits vulgaires, n'ayant du reste aucune ressemblance avec ceux du premier portrait.

* 50. COMBATTANT BLESSÉ, un genou en terre et se défendant encore (petite nature). Son bouclier est à terre. Très-belle statue d'un excellent travail et du meilleur style. Le bras avec l'épée est une restauration ; le reste est parfaitement conservé.

432. COMMODE jeune. La toge et la chaussure de la statue semblent désigner un empereur, on y a ajouté une tête de Commode.

* Sans n°. CRISPINA. Le manteau enveloppe ses bras et sa tête belle et sérieuse. Chevelure crêpée, bonne draperie, statue remarquable.

525. CUPIDON. Nous regardons comme modernes les deux carquois déposés à ses pieds. S'il en est ainsi, nous verrions dans le visage, au nez écrasé, un petit génie de Bacchus plutôt qu'un dieu.

417. CUPIDON. Sa tête est assez jolie, mais trop grosse; le corps est aussi trop massif. Ses cheveux de devant sont frisés et maintenus par un bandeau ; ceux de derrière tombent sur les épaules.

399. CUPIDON essayant son arc, répétition d'une statue célèbre. Jolie tête ; beau torse.

* 279. CUPIDON en Hercule. Il est coiffé de la peau du lion de Némée. Des deux pattes de devant il s'en est fait un nœud dont les bouts, c'est-à-dire les griffes, tombent sur sa poitrine. Il est appuyé sur sa massue et tient les pommes des Hespérides dans une main posée sur le dos à la façon de l'Hercule Farnèse. Il rit sous cape de la victoire qu'il a remportée sur l'invincible héros. Ce joli visage, ce beau torse font d'un débris une charmante petite statue. Le bas du corps, à partir des cuisses, a été restauré.

265. CUPIDON en Hercule. Répétition affaiblie du précédent.

*529. CUPIDON jouant au ballon. Charmant enfant, la tête renversée en arrière, les bras levés, les ailes à demi déployées. Bras modernes.

92. DÉMOSTHÈNES assis dans un fauteuil, un manuscrit à la main. Son corps nu et gras, un peu plié en avant, est en partie couvert, d'un simple manteau. La statue est fort belle, mais la tête, beaucoup plus maigre que le corps et rapportée, ne vaut pas, à beaucoup près, le buste ci-après décrit, quoique lui ressemblant.

*178. DIANE A LA BICHE (grande nature), le plus sublime chef-

d'œuvre du Louvre à notre avis. Son corps, lancé dans l'espace, son mouvement de tête, son regard levé donnent à cette figure un air majestueux qui en impose. Sa draperie ne descendant que jusqu'au bas des cuisses, et son manteau posé sur l'épaule droite, autour de la taille, ne gênent en rien sa course rapide. En comparant cette Diane à la plus belle des Vénus antiques, on s'aperçoit facilement qu'elle en diffère entièrement de la tête aux pieds. Le visage moins charnu, plus haut, plus intelligent, plus énergique, les formes en même temps plus sveltes et plus vigoureuses, tout annonce ici une puissance physique et morale tout à fait supérieure. C'est par les grâces du corps et par la nonchalance que les Vénus nous charment; c'est par l'élévation de l'âme et l'activité que se distingue la Diane, digne sœur de l'Apollon du Belvédère. La biche, qui pourrait paraître ridiculement traitée, n'est pas une biche ordinaire, mais bien la biche de Cérynée aux bois d'or, aux pieds d'airain.

213. Diane Chasseresse (petite nature). Elle a les bras ouverts comme après avoir lancé une flèche; ses jambes écartées et sa courte draperie annoncent une marche rapide. Les bras sont modernes, ainsi que les jambes. Quelle différence entre cette Diane et la précédente! Son visage a la ligne grecque et l'épine du nez taillée carrément. La Diane à la biche, au contraire est, comme l'Apollon, dans les conditions de la belle nature.

Sur le piédestal de cette petite Diane, se détachent en demi-relief quatre têtes de femme de grandeur naturelle.

246. Diane de Gabies. Du bras gauche elle relève son manteau, la main sur le haut de la poitrine; l'autre est levée comme pour prendre une flèche dans son carquois. Cette pose ne manque ni de grâce, ni de noblesse. Sa belle tête au long nez est tournée vers la gauche. Ses cheveux relevés sont maintenus par un cordon. La tête rapportée n'est pas assez sérieuse pour une grande déesse. Les jambes nous paraissent modernes.

499. Diane. Pose raide. Exécution faible.

419. Diane. Tête moderne et inintelligente, jambes restaurées. Elle porte une simple tunique agitée par le vent.

Diane en Zingarella. *Voy.* Zingarella.

Didia Clara (grande nature), tenant une couronne de la main gauche, l'autre bras pendant. Sa tête est un peu levée vers la gauche; le bas du visage est d'un mauvais dessin. Son manteau offre de grands plis dont le plus volumineux passe comme en écharpe de l'épaule gauche sous le sein droit.

5. DIEU ÉGYPTIEN (grande nature). En albâtre oriental. Il est assis dans l'attitude ordinaire des divinités égyptiennes.

*704. DISCOBOLE. Beau corps penché en avant pour lancer le disque, belle tête rapportée. Les cuisses et les jambes sont en partie restaurées; les pieds sont antiques. Le pied gauche, dont l'extrémité touche au talon droit, indique une posture particulière aux discoboles, ainsi que nous l'avons fait observer en parlant de l'Apollon sauroctone.

340. ÉCORCHEUR rustique (tiers de nature). C'est un faune barbu tenant d'une main le corps d'un chevreau pendu par les pattes à un tronc d'arbre, l'autre main enfoncée dans le corps de l'animal, dont il vide les entrailles. Sa tête, penchée sur l'épaule gauche, rit d'une façon très-comique.

353 (bis), 353 (1er). ÉGYPTIENNES (deux déesses). Femmes avec une tête de lionne. C'est Taphné, femme de l'Hercule égyptien.

364. ÉGYPTIEN (dieu). En basalte noir.

361. ÉGYPTIEN (prêtre) à genoux, assis sur ses talons. Pierre jaune.

363. ÉGYPTIEN (statue qu'on dit représenter un prêtre). En basalte vert.

358, 560, 371, 372, 374. ÉGYPTIENNES (figures).

*287. ELIUS CÉSAR, fils adoptif de l'empereur Hadrien. Belle et bonne tête de jeune homme sans barbe, aux cheveux très-fournis; beau torse.

268. ELIUS VERUS, qu'Hadrien avait choisi pour lui succéder. Il est presque nu, dans le genre héroïque.

Sans n°s. EMPEREURS (deux jeunes), au costume héroïque, l'un tenant l'épée dans le fourreau ou *parazonium* : beaux traits, cheveux frisés et arrondis sur les tempes; l'autre tenant un petit globe et le bâton de commandement. Cheveux plats peu fournis; bas de visage engorgé. Beaux marbres.

508. ENFANT. Médiocre.

*295. ENFANT. Il relève sa chemise dans l'attitude que l'on prend à cet âge pour satisfaire certain petit besoin. Sa tête rieuse, penchée en avant, est très-jolie; elle est rapportée, mais antique. Il faisait, dans une fontaine publique, l'office d'un robinet : plaisanterie de mauvais goût imitée depuis, entre autres à Bruxelles, où le *Makenpisse* exerce une influence superstitieuse, à tel point qu'ayant disparu un jour, toute la ville était en grand émoi.

ENFANT A L'OIE. *Voy.* Oie.

233. ESCULAPE. Grande et belle tête, au type olympien, avec les

cheveux sur le front et retombant sur les tempes en boucles frisées. Il porte un bandeau en forme de diadème. Son manteau laissant le corps à découvert et posé sur le bâton que le dieu tient sous l'aisselle droite, enveloppe le bras gauche, puis le bas du corps.

475. ESCULAPE ET TÉLESPHORE, groupe (1/3 de nature). Belle tête aux longs traits de la divinité, cheveux et barbe fouillés ; main droite moderne, la gauche cachée. Télesphore est un petit bonhomme drapé comme un récollet de nos jours, et dont les traits sont rustiques.

65. EURIPIDE. Statue adossée à une table de marbre sur laquelle se trouve le catalogue des pièces de cet auteur tragique.

341. EUTERPE. Tête antique rapportée, à la ligne grecque, aux gros yeux langoureux. Les flûtes modernes ont fait une muse de la première femme venue. De son manteau tendu sort le bras droit. Bel effet de draperie dans le haut. Celle du bas n'accuse pas assez les formes.

389. AUTRE EUTERPE, qui doit ce titre au restaurateur. La flûte et le manuscrit qu'elle tient sont modernes.

504. FAUNE (jeune). Jolie tête artistement coiffée de lierre.

* 146. FAUNES (deux jeunes) joueurs de flûte. Charmantes statues. Celui qui s'appuie contre un pilastre est plus parfait que l'autre. Ils sont représentés au moment où ils reprennent haleine.

383. FAUNE dansant. Ayant sous le pied gauche la *crupezia* ou le *scabillium*, sandale entre les semelles de laquelle il y avait des crotales, espèce de castagnettes. Le même sujet, mieux sculpté, est dans la tribuna du Musée de Florence. (Musées d'Italie, p. 27.) Visage maigre, un peu dégradé par le temps ; oreilles pointues.

403. FAUNE dansant. Tête antique mal rapportée, dit le catalogue. N'est-elle pas plutôt moderne, comme les bras, les jambes et partie des cuisses? Les parties antiques sont d'un excellent travail. Il est à peu près dans la même attitude que le précédent ; mais il n'a pas de crotales.

* Sans n°. FAUNE ET FAUNILLON (petite nature). Groupe posé sur un piédestal mobile. Le père, encore jeune, tenant le pédum de la main gauche, penche sa charmante tête souriante vers son rejeton en bas âge debout à sa gauche, gros poupart, la tête inclinée en avant, une main levée, l'autre posée sur le derrière et le bas de la cuisse droite de son père. On ne voit pas le bout des oreilles de ce dernier ; mais deux toutes petites cornes au haut du front trahissent son humanité équivoque. Ce groupe bien conservé est,

à notre avis, l'acquisition la plus précieuse que le Louvre ait faite depuis 1830.

FAUNE ET SATYRE tireur d'épine, *Voy.* Satyre.

FAUNES (quatre), qui supportaient une coupe de fontaine à la *Villa Albani* (grande nature).

FAUSTINE (grande nature), en déesse de la nuit ou Lune. Dans sa main droite levée et sortant du manteau, est une torche allumée. Les pavots qu'on voit dans un pan de son manteau font allusion à l'heure du sommeil.

508. FEMME inconnue. Un bras est pris dans le manteau. Son voile tombant du haut de la tête en fait une figure de la Pudicité.

511. FEMME inconnue. Bras cachés sous la draperie.

484. FILLE (jeune). Ses cheveux peu fournis sont relevés sur le front et noués au sommet de la tête. Elle ramène son manteau de l'épaule gauche sur la poitrine. Jolie.

238. FLORE. La tunique est liée sous ses seins de jeune vierge. Le manteau ramené par un bout va se poser sur le bras gauche. Jolie draperie.

302. PETIT GÉNIE de Bacchus assis sur une peau de bouc, la jambe droite repliée, l'autre allongée. Il tient des deux mains une outre par le col. Ce marbre, tout raccommodé, mais antique, est fort joli.

441. GERMANICUS (le jeune), tenant l'épée dans le fourreau, l'autre main levée (grande nature). Son manteau descend de l'épaule gauche et couvre le bas du corps. Jolie tête, peu énergique.

GERMANICUS (Gratidianus, dit mal à propos), *Voy.* Gratidianus.

470. GRACES (les trois). Joli groupe (demi-nature) imité de celui de Sienne. Je regarde les fruits que tient l'une et les bijoux que tient l'autre, comme des additions modernes visant à l'esprit. Deux sont de face ; celle du milieu nous tourne le dos.

*712. GRATIDIANUS (Marius), dit d'abord Germanicus. Cette nouvelle désignation se fonde sur le moyen qu'aurait trouvé ce personnage de reconnaître les pièces de monnaie fausses. Il en tient une entre le pouce et l'index de la main gauche. Marbre d'une conservation parfaite, corps entièrement nu, admirablement modelé ; pose simple.

Sans n°. GUERRIER (jeune). Nu, avec un petit manteau jeté sur l'épaule gauche et roulé autour du bras. Il tient une épée dont il ne reste plus que la poignée. Bonne statue.

276. HADRIEN (grande nature). Médiocre.

432. HERCULE au repos. Imitation médiocre de l'Hercule Farnèse,

qui a dix pieds de haut, tandis que celui-ci n'a que la taille naturelle. La jambe droite et le bras gauche sont modernes, les pieds antiques.

*319. HERCULE enfant étouffant un serpent de chaque main. Il est assis, la jambe droite allongée, le corps penché en avant, les yeux animés, fixés sur le serpent qu'il étreint de la main droite. Jolie tête d'enfant aux cheveux frisés. Le bras gauche et une partie du serpent que tient cette main sont modernes.

559. HERCULE, adolescent (de 7 pieds 2 pouces). Tête jeune et belle, mais trop large, surtout du haut. Grands pieds, mollets détachés. Mais la partie supérieure de cette figure est seule antique.

505. HERCULE (jeune). Il tient d'une main sa massue baissée et les pommes des Hespérides de l'autre main tendue en avant. Exécution médiocre.

450. HERCULE tenant sur un bras Télèphe enfant, groupe colossal avec la biche qui nourrit cet enfant. Exécution massive, médiocre. Mauvaise copie antique d'un chef-d'œuvre peut-être.

*527. HERMAPHRODITE Borghèse, le plus bel exemplaire de cette composition plusieurs fois répétée. Il est couché tout de son long sur le côté, la tête tournée de gauche à droite. Ses longs cheveux sont relevés et maintenus à la façon des femmes grecques. Une espèce de médaillon ovale, sur le haut de la tête, a dû servir de cadre ou de boîte pour une pierre précieuse. Ce corps délicat et très-gracieusement modelé et contourné, offre les seins d'une femme et la partie virile de l'homme dans un état peu décent. C'est Le Bernin qui a sculpté, non sans talent, le matelas et l'oreiller sur lesquels s'étend nonchalamment un corps comme la nature n'en produisit jamais.

461. HERMAPHRODITE couché. Copie exacte, au matelas près, du précédent et comme lui entouré en partie d'une grille.

*262. HÉROS combattant. Travail prodigieux. Cet homme, posé comme un fantassin qui se défend contre un cavalier, est élancé; ses formes présentent un ensemble agréable, et pourtant chaque partie décèle une force extraordinaire. L'auteur a résolu ce problème extrêmement difficile : mettre à la fois en action toutes les parties extérieures du corps humain. En effet, le torse, les bras, les jambes, le cou, la face même qui crie et dont les yeux levés font mouvoir la peau du front, tout est tendu, et pas la moindre saillie n'est omise. Cette statue, parfaitement conservée, à l'épiderme près sali par le temps, n'a jamais pu, nous ne dirons pas être égalée, mais même copiée avec exactitude par nos scul-

pleurs modernes. Nous en avons vu une représentation en cire à l'École de médecine. Cet homme, en proportions réduites, qu'on a supposé écorché, est un modèle d'anatomie. Et pourtant les anciens n'avaient pas le droit de disséquer un corps humain.

Sur le piédestal de ce chef-d'œuvre, le Bernin a sculpté, dans quatre ovales, des exercices gymnastiques.

84. HYGIE, présentant une coupe à un serpent. Yeux à fleur de tête; physionomie plus douce qu'intelligente. Ses cheveux relevés et surmontés d'un diadème, retombent en mèches sur chaque épaule. Main gauche et corps du serpent, modernes.

98. INOPUS. Fragment d'une statue à demi couchée dont il ne reste que la tête et une partie du corps. Bon style.

352. ISIS. Les draperies sont en marbre noir.

359. ISIS (grande nature). En noir antique. Style grec.

369. ISIS (plus grande que la précédente). En basalte. Altérée.

436. ISIS (deux tiers de nature). Tête rapportée, moderne peut-être.

357. ISIS. En granit gris.

*710. JASON, nommé d'abord Cincinnatus, fort mal à propos, car évidemment cette figure est d'un ciseau grec et d'une date antérieure à l'occupation romaine. Le pied qu'il chausse de la sandale est posé sur une pierre; l'autre est encore nu. En se penchant pour nouer sa chaussure, il lève la tête et semble parler à l'envoyé qui lui fait quitter la charrue pour se rendre à un sacrifice solennel offert par Pélias, son oncle. Belle tête aux cheveux courts, sans barbe. Le menton, se détachant en quelque sorte, est d'une forme peu commune chez les natures énergiques. Tête antique rapportée. Chef-d'œuvre.

JOUEURS DE FLUTE. *Voy.* Faunes (jeunes).

314. JOUEUSE DE LYRE. La tête est rapportée, les bras et la lyre sont modernes. Où le réparateur a-t-il vu que cette femme était musicienne? La tunique laisse à nu l'épaule droite et partie des seins que rapproche l'un de l'autre le mouvement du bras. Marbre altéré.

465. JULES CÉSAR. Statue dont la tête est rapportée et ne ressemble en rien au buste du même personnage décrit plus loin.

255. JULIA MAMÆA, mère d'Alexandre Sévère.

Sans n°. JULIANUS (grande nature). Médiocre.

118. JULIE, femme de Septime Sévère. Son costume se rapproche de celui de Faustine la jeune.

77. JULIE, fille d'Auguste, avec les attributs de Cérès.

Sans n°, dans le premier corridor : JUPITER, assis sur son trône,

tenant a foudre de la main gauche levée. Tête plus forte que belle.

415. Jupiter, tenant la foudre dans une main baissée ; l'autre levée tient le sceptre. Ses cheveux tombent en trois mèches sur le front. Aigle moderne.

86. Jupiter. Tête moderne.

533. Livie. La draperie est assez belle, mais la tête est faiblement traitée.

622. Livie en Cérès. Draperies passables, visage insignifiant, mal sculpté et ne ressemblant à aucun des trois bustes portant le même nom.

689. Livie en muse. Tête rapportée.

26. Marc-Aurèle (un peu plus grand que nature), en costume militaire. Tête empreinte de noblesse et de bonté.

697. Marc-Aurèle (petite nature). Manteau plié sur l'épaule.

Sans n°. Marc-Aurèle, statue colossale. Il est nu, avec le petit manteau apparaissant au haut de l'épaule gauche, une main contre la hanche, l'autre levée.

411. Mars. Il est nu, avec un manteau posé sur l'épaule et le bras gauche, puis couvrant le bas du corps. Tête rapportée.

250. Mars vainqueur. Jeune homme à la barbe naissante dont on a fait, on ne sait pourquoi, un dieu de de la guerre.

*230. Marsyas, pendu pour être écorché par Apollon, qu'il a eu l'audace de défier comme joueur de flûte. Admirable exécution ! La tension des bras et du corps est rendue avec une effrayante vérité ; la tête, les cuisses et les pieds sont traités d'une façon remarquable. Malheureusement les jambes manquaient et le restaurateur n'a même pas essayé de les mettre en rapport avec les cuisses et les pieds.

*348. Melpomène. Statue de douze pieds de hauteur, bien conservée et d'un grand effet. Le masque qu'elle tient est moderne. Elle est convenablement placée, au fond d'une longue galerie ; on peut l'examiner à une distance convenable. Draperie un peu trop massive.

200. Ménade ou Bacchante dans le délire de l'ivresse. Elle jette la tête en arrière. Figure d'un pied cinq pouces.

*297. Mercure (grande nature). On le reconnaît aux deux petites ailes qui ornent sa tête aux cheveux courts. Son manteau est roulé autour de son bras gauche. Le bras droit, en partie moderne, tient une bourse ; de l'autre main restaurée, on lui fait tenir le caducée. Belle tête un peu penchée, rêveuse ; corps légèrement contourné. Beau marbre.

263. Mercure (Portrait d'un Romain en). Bras modernes.

284. MERCURE enfant, tenant de chaque main un ruit ou un pavot. Sa petite draperie relevée par devant semble contenir quelque objet. Tête moderne, joli torse.

488. MERCURE ET VULCAIN, groupe. Têtes rapportées.

183. MESSALINE, tenant dans ses bras son jeune fils Britannicus.

162. MINERVE (grande nature). Belle tête rapportée. Elle a sur ses vêtements la terrible égide avec la tête de Méduse.

192. MINERVE (grande nature), avec l'égide, la tunique couverte d'un ample peplum. Elle semble parler.

* 532. MINERVE au collier, peut-être imitée de la fameuse Minerve du Parthénon. Elle tient la lance et le bouclier, casque en tête, et porte un collier de grosses perles. Tête et pose majestueuses.

386. MINERVE avec l'égide (petite nature). Elle devait tenir une lance.

398. MINERVE, d'ancien style grec, dans le genre des statues d'Égine.

MINERVE assise. Une boule dans une main, l'autre levée et devant tenir une lance (petite nature). Son vêtement est en granit rouge foncé. Le casque, la tête, les bras sont dorés. Dorure altérée, au visage surtout.

438. MINERVE pacifique. Tête rapportée moins bien modelée que le reste.

* 498. MUSE. Fine tunique couvrant la poitrine. Le manteau enveloppe le bas du ventre et les jambes. Elle est appuyée contre un pilastre, les jambes croisées. Excellente draperie. Pose gracieuse. Belle tête dont la ligne n'est pas rigide comme aux statues monumentales; Bouche entr'ouverte. Coiffure très-simple. Bras modernes.

420. MUSE. Tête et bras modernes. On en a fait une Clio. Jolies draperies dessinant les formes, les seins surtout.

254. NÈGRE esclave, en basalte noir. Statue romaine.

* 318. NÉMÉSIS (grande nature). On la reconnaît, selon le catalogue, parce que la partie nue du bras droit présente une coudée, mesure antique « prise allégoriquement pour la proportion du mérite et de la récompense. » Mais la tête rapportée ne peut convenir à cette redoutable divinité. Son visage long, un peu maigre, est joli, gracieux; la bouche ouverte et souriante est délicieuse; les yeux sont aussi pleins de douceur. Sa coiffure, avec un bandeau sur le front et se terminant par un énorme chignon entouré de rubans n'a rien d'idéal; elle annoncerait le portrait

d'une dame soumise à la mode que semblent imiter les femmes de nos jours. Belles draperies, seins peu proéminents.

441. NÉOBIDE (grande demi-nature). Imitation de celle des filles de Niobé dont le corps se renverse en arrière, les bras levés, dans le fronton dont les figures occupent une des salles du Musée public de Florence (*Musées d'Italie*, p. 27).

409. NÉRON, jeune. Son manteau entoure le bas du corps dont le haut est nu. Belle tête aux sourcils froncés, non par la colère, mais par le chagrin.

*31. NÉRON, vainqueur aux jeux de la Grèce (grande nature). Belle tête. Il est dans le costume héroïque, c'est-à-dire presque entièrement nu. Belle statue.

491. NYMPHE endormie. Pose gracieuse, bonnes draperies.

73. NYMPHE, peut-être Nausica. Jolie draperie relevée sur la cuisse droite; manteau traînant. Le pied droit cassé, mais dont les morceaux ont été rejoints, est très-joli. Nous regardons comme modernes la tête couronnée de pampre, les bras et le vase.

*465. NYMPHES sorties du bain (figures de deux pieds trois pouces). Ce sont trois femmes nues qui suspendent leurs vêtements à une colonne pour les sécher. N'est-ce pas plutôt pour les reprendre après le bain? Groupe très-gracieux.

694. OIE (l'Enfant à l'). Cet enfant terrible s'amuse à enlever une oie en lui serrant avec ses bras le cou et une aile relevée. La tête de l'enfant et celle du bipède sont modernes, mais copiées sur l'antique en bronze du Carthaginois Burthus. Nous en avons vu plusieurs autres répétitions à Rome, à Munich, etc.

310. PALLAS de Velletri (de trois mètres de hauteur). Sa tunique artistement plissée sur les seins, dont elle dessine la forme, est serrée à la ceinture par un cordon noué sur le devant. Le manteau ou *peplum* descend de l'épaule gauche pour envelopper partie du corps. Les poignets et les mains sont modernes. Le creux des yeux a dû être rempli par quelque pierre précieuse. Peut-être même la statue a-t-elle été peinte. La chaussure consiste en une semelle très-épaisse fixée au pied par une courroie.

506. PAN aux jambes de bouc. Il est assis, les cuisses ouvertes d'une façon si indécente qu'on a dû lui faire subir une mutilation et reléguer cette figure dans le coin obscur d'un corridor peu éclairé. L'ensemble est laid, mais d'une exécution assez habile.

614. PÊCHEUR. La tête nous a paru moderne, autant qu'il nous a été possible d'en juger: la statue se trouvant devant une fenêtre et peu visible.

595. PÊCHEUR africain. Cette statue en marbre noir n'ayant plus

de jambes, on a, pour éviter une restauration difficile, placé ce fragment dans une cuve. Son corps ridé, son visage vieux et vulgaire l'ont fait prendre pour un pêcheur ; c'était plutôt un esclave. Il y a ici exagération dans les saillies du corps. Du reste, cette sculpture n'est pas sans mérite.

466. PERTINAX, empereur (grande nature). Grands traits, longue barbe en tire-bouchons ; corps nu, tête rapportée.

682. PLOTINE (portrait en pied de l'impératrice). La tête moderne a été copiée, assez maladroitement, sur la statue colossale du Vatican. L'arrangement des draperies, faisant apparaître la forme des seins, est d'un effet original et produit une grande illusion. Les bras sont aussi modernes.

248. POLLUX. Les avant-bras et les poings armés de cestes sont modernes, ainsi que la jambe gauche et le bas de la jambe droite. Sa pose indiquerait qu'il porte un coup. Son visage, dont les yeux sont un peu tirés par les angles extérieurs, la bouche entr'ouverte, n'a rien d'idéal. N'est-ce pas le portrait d'après nature d'un de ces fameux athlètes auxquels on érigeait des statues ?

* 306. POLYMNIE. Cette statue, si intéressante par sa pose et sa draperie, n'a d'antique que le bas du corps. Elle est appuyée, le corps penché en avant, sur une roche. Son manteau dont elle est entièrement enveloppée est tendu de façon à faire ressortir les formes du corps vu de trois quarts. Les plis de cette draperie sont d'une légèreté qui la rend presque transparente. Elle est l'œuvre d'un talent extraordinaire. Malheureusement le restaurateur n'était pas de la même force. La tête est insignifiante et d'une faible exécution. Le haut du manteau, bridant le dos et les épaules, quoique assez bien rendu, ne vaut pas le bas. La pose de cette figure, que nous retrouverons dans plusieurs bas-reliefs, est originale et convient parfaitement à la muse de la rhétorique méditant une harangue. Telle qu'elle est, cette statue intéresse vivement et porte le spectateur à la rêverie.

POMPÉE (Sextus). *Voy.* Sextus.

* POSIDONIUS, philosophe stoïcien, ami de Pompée et de Cicéron. Il est assis dans un fauteuil et fait pendant au Démosthènes également assis. Ici la tête rapportée est mieux traitée que celle du célèbre orateur. Son visage amaigri par le travail et par l'âge est vivant. Une main sortant du manteau et tendue en avant annonce qu'il se livre à une démonstration.

501. PRÊTRESSE D'ISIS. Elle porte la palla repliée en forme d'étole. C'est, dit-on, le portrait d'une dame grecque.

PRISONNIER barbare. *Voy.* Barbare.

323 Providence (la) (grande nature). Elle tient un globe de la main droite et le bâton de commandement de la gauche. Son premier vêtement est plissé près du cou. Le peplum passe du sein droit sur l'épaule gauche. Belle tête grecque dont les cheveux relevés en rond sont surmontés d'un large diadème orné d'arabesques. Les bras et les pieds sont modernes. Belle pose, un pied porté en arrière.

387. Psyché dans une attitude suppliante. Tête antique rapportée. Des indications d'ailes ont fait de ce marbre une Psyché. Bonnes draperies.

124. Pudicité. Marbre de Paros.

445. Pupien. Il est nu et tient le sceptre ou bâton de commandement.

***22.** Repos éternel (génie du). Appuyé contre un pin, arbre dont on faisait des torches dans les funérailles ; les bras posés sur la tête, les yeux levés et languissants, les jambes croisées, tout, jusqu'aux fleurs qui couronnent son front, annonce l'idée du repos dans un monde meilleur. Jolies formes de jeune homme. Marbre taché, raccommodé, mais entièrement antique.

N° noir **813.** Rivière (grande nature). Femme assise, une jambe sur l'autre, le corps penché en arrière et s'appuyant du bras gauche sur son urne. Sa draperie ne laisse à nu que les pieds, mais permet de voir les formes. La tête nous semble trop petite et le torse trop long.

130. Romain (personnage). Sa coiffure, disposée en étage, est conforme à celle des portraits d'Othon.

N° noir **771.** Romaine (portrait d'une dame). Ses cheveux sont ramenés en masse du derrière de la tête sur le devant ; les autres descendent du front derrière les oreilles en bandeaux plats. Bouche charnue, menton fendu ; physionomie aussi énergique qu'intelligente.

272. Romains (époux) en Mars et Vénus. La tête de l'homme est trop grande pour son petit corps. Joli profil de la femme posant une main sur la poitrine et l'autre au dos de son mari. Celui-ci est nu, avec casque et épée, comme les héros de David. Sa chaste moitié est drapée jusqu'au menton et tout autrement qu'une Vénus. Ses cheveux abondants sont roulés en tresses à la nuque. Belle conservation.

102. Rome, en porphyre. Elle est assise sur un rocher. Les bras et la tête ont été restaurés en bronze doré.

593. Sabine (grande nature). Elle tient contre l'épaule gauche et

par la pointe une corne d'abondance. Ce serait l'épouse de l'empereur Hadrien. Tête rapportée.

*20. SATYRE tireur d'épine et Faune (tiers de nature). Le Satyre, pieds de bouc croisés, est assis et tient d'une main le pied d'un faune aux jambes d'homme, tandis que de l'autre il cherche à lui enlever une épine du pied à l'aide d'un instrument pointu. Sa tête allongée vers le pied malade et son air affairé sont très-comiques. Le faune est assis plus haut sur une pierre contre laquelle il s'appuie des deux mains en jetant un cri de douleur et faisant une grimace qui contraste avec l'air sérieux de l'opérateur. Ce groupe est bien conservé, l'avant-bras gauche du faune est seul moderne.

Sans nº. SÉNÈQUE. Sa main droite sort du manteau, l'autre tient un papyrus. Tête maigre, peu distinguée, qu'il fallait représenter sérieuse et non levée poétiquement vers le ciel.

150. SEXTUS POMPÉE. Statue exécutée par le Grec Ophélion, dont le nom est gravé sur le bouclier servant de support à la figure.

468. SILÈNE. Le bas du visage, appuyé contre la poitrine, fait supposer un cou trop court; barbe en tire-bouchons, cheveux peu fournis, feuilles et fruits de lierre de chaque côté du front. Bras, grappe et coupe modernes. Corps gras bien modelé.

476. SILÈNE avec l'outre (tiers de nature). Singulier pli partant du haut du nez et s'allongeant à droite sur le front jusqu'au-dessus du sourcil: pli qui n'a pas son correspondant à gauche; grande bouche entr'ouverte. Sa main gauche soutient une outre posée sur le haut d'un petit pilastre, l'autre main lève sa peau de bouc, comme pour montrer ce qu'il devrait cacher. Le visage est par trop grotesque.

*709. SILÈNE ET BACCHUS, dit le Faune à l'enfant. Le vieux Faune, que désignent ainsi ses oreilles pointues, une petite queue collée au dos, ainsi que ses traits rustiques, tient dans ses bras et regarde en souriant Bacchus, tout jeune enfant, qui agite les pieds et les mains et semble vouloir saisir la barbe du vieillard. Ses quatre membres et les deux bras qui les portent sont disposés avec un art infini, sans la moindre confusion et d'une façon aussi naturelle que gracieuse. La pose, les formes vigoureuses et sveltes de Silène et l'expression de son visage peu distingué, mais empreint de bonté, font de ce groupe l'un des plus précieux chefs-d'œuvre du Musée. Nous en avons vu ailleurs des reproductions, mais très-inférieures à cet original.

Nº noir 977. SILÈNE ET BACCHUS. Le vieux faune tenant un vase d'une main, s'appuie de l'autre sur le jeune Bacchus, qui le dépasse de la tête et qui lève une main d'où pend une grappe de

raisins, tandis que de l'autre il tient une coupe. Le dieu est coiffé de pampre, ses cheveux sont réunis en chignon sur la nuque. Ce groupe a dû être très-beau ; mais, hélas! que de restaurations ! Les jambes, le bras gauche, le bout du bras droit et peut-être la tête de Bacchus, la jambe, le bras gauche, le bout du bras droit et le vase de Silène sont modernes.

406. Soleil (le), le dieu du jour, non Phœbus, mais le fils d'Hypérion et de Théa. Vêtu d'une tunique courte et d'une chlamyde, il a la tête entourée de sept rayons. Il tient une corne d'abondance et une boule ajoutées par le restaurateur. Près de lui, deux mauvais bustes de chevaux.

485. Suivant de Bacchus. Les jolis traits de la tête rapportée sont bien délicats pour un Bacchant. Le corps est d'un bon modelé. Le bras et la jambe de droite sont modernes.

510. Télesphore, fils d'Esculape et dieu de la santé. Ce jeune adolescent, coiffé du bonnet grec et drapé comme un sénateur romain, regarde le ciel en riant.

365. Thalaméphore debout. Marbre noir et blanc. Cette femme, consacrée au culte égyptien, porte un petit temple.

365. Télaméphore. Femme à genoux, tenant dans ses mains un trône sur lequel trois idoles sont assises. Statue en basalte noir.

467. Thalie. Son manteau, qui la couvre presque entièrement, est tendu de façon à n'accuser aucune forme et produit un mauvais effet. Il y a plus d'intelligence que de sensibilité dans ce visage large, qui sans doute est un portrait. Le marbre, à partir du bas de la poitrine, étant plus blanc, et la draperie étant plus lourde, feraient croire à une restauration inhabile. Le masque grimaçant qu'elle tient est certainement moderne.

458. Thalie. La tête couronnée de laurier. Masque et volume ajoutés par le restaurateur.

420. Thétis ou Vénus marine. Elle est nue jusqu'au bas du torse et se tient debout sur le pont d'un navire. Jolies formes, tête moderne bien traitée.

444. Tibère (grande nature). Sa draperie est remarquable par la finesse et la hardiesse du travail. Grands traits. Physionomie plus dure qu'énergique.

Sans n°. Tibère (grande nature). Il est nu, et cependant son attitude est celle d'un orateur parlant dans une assemblée ; son bras droit est porté en avant et sa tête est tournée de gauche à droite. Nez arqué, menton trop proéminent.

* 249. Tibre. Groupe colossal. Ce vieillard aurait plus de douze pieds s'il était debout. Couché, le haut du corps relevé, le

bras droit appuyé sur une urne, il nous regarde. Tête à la fois forte, belle et empreinte de bonté, les yeux un peu levés, la bouche entr'ouverte. Ses cheveux sont relevés sur le front, comme ceux de Jupiter. Près de lui est le joli groupe de la Louve et des deux enfants qui, devenus hommes, fondèrent la ville de Rome (grandeur naturelle).

446. TIRIDAYE, roi d'Arménie. Il a la tête nue et porte le pantalon asiatique, une tunique avec des manches longues et étroites et par-dessus un manteau dont les manches sont courtes et larges. Il tient un pan de son manteau de la main gauche et s'appuie de la droite sur sa lance.

29. TITUS. Cet empereur en armure semble haranguer ses soldats. Visage gras assez beau ; air de bonté. Médiocre.

33. TRAJAN. Modelés d'une faible exécution. Ce qu'il y a de mieux traité dans cette statue, c'est la ronde-bosse de la cuirasse représentant un arbre exotique, contre lequel sont attachés dos à dos deux prisonniers. Au-dessus d'eux, on voit une simple tête avec un voile sur les cheveux. Le visage de cet empereur est empreint de bonté, mais le front est trop bas et l'ensemble manque de noblesse.

42. TRAJAN. Portrait en pied.

95. TRAJAN en costume de philosophe et non d'empereur. Tête antique rapportée.

202. TRANQUILLINA en Cérès. Elle était femme de Gordien Pie.

321. URANIE ou l'Espérance (grande nature). Les seins sont peu accusés. La jambe gauche portée en arrière pousse le genou en avant, de façon à faire ressortir la forme d'une partie de la cuisse. Le manteau posé sur l'épaule gauche retombe par devant et se relève sur le bras droit. Belles draperies. La tête, les bras, un pied et l'ancre sont modernes.

* 282. VÉNUS d'Arles. Le manteau, tombant sur les hanches, annonce une Vénus victrix. On ne voit pas pourquoi le restaurateur lui fait tenir un miroir, tandis qu'il lui met une pomme dans l'autre main. Les bras seuls sont modernes. Belle tête grecque un peu penchée vers l'épaule gauche. Jolie chevelure relevée et maintenue par une bandelette. Taille large peu gracieuse, seins de jeune vierge. Bon modelé. Belle conservation.

379. VÉNUS, ayant beaucoup de rapport avec la précédente. L'avant-bras gauche, le bras droit et les pieds sont modernes.

380. VÉNUS genitrix. Formes charnues. C'est, dit le catalogue, une imitation de la Vénus du Capitole. Elle lui est très-inférieure. Bras et jambes modernes.

N° noir 809. VÉNUS ET L'AMOUR. La déesse abrite sa pudeur de la main droite baissée. La gauche, levée, tenait sans doute l'arc de Cupidon, qui, assis sur le manteau de sa mère, se penche en levant la tête et les bras comme pour ressaisir son arme. Le corps de Vénus est joli et d'un beau marbre. La tête rapportée est d'une pierre plus grise.

185. VÉNUS DRAPÉE ET CUPIDON. Groupe qu'on regarde comme une imitation de celui de Praxitèle.

* 46. VÉNUS genitrix. La pomme qu'elle tient pourrait en faire une Vénus victrix, si le bras qui tient cette pomme n'était pas moderne, ainsi que le bras droit ramenant le manteau sur le devant du corps. La tête rapportée est antique et d'une grande beauté. Les cheveux frisés sont relevés et maintenus par un bandeau. Nous comprenons peu le chignon, qui pourrait bien être une restauration maladroite. Le mouvement de sa tête, un peu penchée vers la gauche, ses yeux et sa bouche souriants sont très-gracieux. Sa tunique collante, qui laisse un sein à découvert, est un vrai chef-d'œuvre de délicatesse. Les plis de la fine étoffe sont rendus d'une façon merveilleuse. C'est une de ces draperies qu'exécutaient certains sculpteurs en copiant une tunique mouillée posée sur une statue de femme nue.

174. VÉNUS marine avec le dauphin. Imitation médiocre de la Vénus de Médicis, dans de plus grandes proportions.

480. VÉNUS marine et Cupidon. La tête et les jambes de la déesse nous paraissent trop volumineuses relativement à son petit corps. Les bras sont modernes. La pose de Cupidon est un peu maniérée.

VÉNUS marine ou Thétis. *Voy*. Thétis.

* 232 *bis*. VÉNUS victrix, dite de MILO, lieu où elle a été découverte. Très-belle statue du plus beau marbre de Paros, dont le corps est incliné et dont le vêtement tombe de manière à mettre tous ses charmes à découvert. Le mouvement de son corps est très-gracieux, mais ses bras cassés près de l'épaule faisant défaut, il est bien difficile de deviner quelle était sa véritable pose. La tête, entière, à l'exception du nez en partie restauré, est charnue et très-jolie, mais elle n'a pas la délicatesse ni l'air de candeur et d'innocence de la Vénus de Médicis. Sa physionomie est plus langoureuse, plus séduisante peut-être, mais moins idéale. Ses oreilles, en partie cassées, sont très-petites. Sa coiffure est fort simple ; ses cheveux relevés et s'arrondissant sur les tempes sont réunis en un chignon, sans nœud, au sommet de la tête, comme dans la plupart des autres statues de Vénus. La bouche

entr'ouverte pourrait être plus jolie. Elle semble exprimer une sensation pénible, et la façon dont le corps est contourné indiquerait aussi bien une nymphe surprise au bain, qu'une déesse triomphante. Mais ce qui est admirable dans ce beau corps, c'est l'illusion qu'il produit. Jamais marbre n'a rendu avec plus de vérité une carnation plus pleine de vie.

171. VÉNUS sortant du bain, ce qu'indiquent ses vêtements posés sur un vase. C'est encore une imitation de la Vénus du Capitole, mais produisant moins d'illusion.

153. VÉNUS sortant du bain. La jambe gauche, le bout du pied droit et le bras droit sont modernes. La tête est rapportée. Cheveux abondants.

* 180. VÉNUS plaçant d'une main levée le baudrier de l'épée de Mars sur son épaule, et tenant de l'autre l'épée dans le fourreau. Cupidon debout devant elle va poser sur sa tête le casque du Dieu, casque aussi grand que lui, et qu'un faible enfant doit avoir bien de la peine à soutenir ainsi dans ses petits bras levés. Bras droit, main gauche, jambes et poignée de l'épée modernes. Très-belle tête, formes gracieuses.

190. VÉNUS de Troas. La draperie qu'elle tient levée, comme pour abriter sa pudeur, retombe sur un petit coffret. Le bras droit cherchant à cacher les seins est moderne.

194. VÉNUS OU NYMPHE. Elle est demi-nue et drapée à peu près comme la Vénus ci-avant décrite sous le n° 153.

427. VÉNUS vulgaire. Elle tient les deux ailes arrachées à l'Amour, l'autre main appuyée sur la hanche. Son pied est posé sur un placenta ouvert et dans lequel est un enfant à l'état de fœtus. La tête rapportée, mais antique, est jolie et tournée à sa gauche. Sa draperie, en tombant, laisse à nu le sein gauche. C'est, dit-on, la Vénus impudique, dont les excès nuisent à la propagation. Son bras droit et l'Amour sont modernes.

* 684 et 698. VÉNUS (deux) accroupies, dont on n'avait que les torses (petite nature). Les têtes sont rapportées, dit le catalogue; elles nous paraissent modernes. L'une a pour soutenir une des fesses un petit bout de rocher. Ses bras sont croisés sans se toucher; elle tourne la tête à sa gauche, comme une femme surprise au bain. L'autre, tournée de même, appuie la partie postérieure sur la jambe pliée et le talon droits. Une main sur un sein, l'autre relevée au-dessus de sa tête. Répétition, à ce qu'on présume, de la fameuse Vénus au bain, de Polycharme. Toutes deux charmantes de forme et de pose.

* 686. VÉNUS ou plutôt NYMPHE dite à la coquille (petite nature).

Elle est assise à terre sur le côté gauche, ses jambes allongées à sa droite, l'une sur l'autre. Sa petite tunique, artistement drapée, est tenue sur l'épaule droite par une patte avec bouton et tombant de manière à laisser à découvert un sein virginal. L'autre sein est sous la tunique, trop fine pour en cacher les contours et qui laisse à nu la cuisse droite. Les bras et les pieds sont modernes. La tête rapportée est antique ; on n'a eu à restaurer que l'extrémité du nez. Charmante compositon.

435. Victoire (demi-nature). Elle ceint sa tête de laurier et tient une couronne à la main.

Vulcain et Mercure. *Voy.* Mercure.

462. Zingarella (la Bohémienne) ou Diane. Tête rapportée et sans caractère. Des trous annonçant un carquois détruit par le temps, ont fait penser à une Diane. Pieds et mains modernes. Son costume, très-rare, ressemble à celui de la Flore du Capitole. Il est fort bien traité. Mais où a-t-on vu là une Bohémienne ?

ARTICLE II — BUSTES

196. Agrippa. Tête large, nez court, sourcils froncés par l'inquiétude, bouche bonne.

Sans n°. Albinus. Jolie tête un peu prétentieuse. Cheveux et barbe frisés. D'une bonne exécution.

6. Alexandre Sévère. Buste colossal.

198. Alexandre Sévère. Ressemblant et bien sculpté.

338. Alexandre Sévère. Moins parfait.

700. Annius Verrus, jeune fils de Marc-Aurèle.

126. Antinous. Très-beau buste colossal.

8. Antinous, en divinité égyptienne. Tête trop engorgée du bas et d'un mauvais dessin.

* 313. Antinous. Buste aussi beau que le précedent est faible. Chevelure bouclée ; physionomie mélancolique que trahissent ses sourcils courant en ligne droite, le mouvement de la bouche et l'attitude un peu penchée de la tête. Visage d'une beauté idéale, belle et large poitrine. Beau marbre bien conservé.

49. Antinous, couronné de lierre. Faible.

40. Antonin Pie. Buste colossal.

133. Apollon. Buste colossal. Coiffure de femme.

435. Apollon. Tête colossale. Le haut est un peu incliné de gauche à droite, tandis que ce mouvement ne se fait plus sentir dans la partie inférieure à partir de la bouche.

308. ATHLÈTE. Buste d'un bon travail.

447. ATHLÈTE vainqueur, ce qu'indique la bandelette qui ceint son front.

278. AUGUSTE. Tête couronnée de chêne.

62. BACCHANTE. Portrait, dit-on. Les tresses de ses cheveux tombent sur les oreilles et le cou. La draperie couvre les seins en plis négligés. La fossette du menton et le mouvement de la joue aux coins de la bouche indiqueraient seuls un portrait. Le reste est d'un beau idéal.

227. BACCHUS. Belle tête grecque. Cheveux retroussés avec chignon. N'est-ce pas plutôt une tête de femme?

47. BACCHUS à la longue barbe (colossal). Cheveux relevés sur les tempes. Barbe taillée carrément. Faible.

*189. BACCHUS indien (autre). Belle tête, belle barbe et belle chevelure maintenue par un bandeau au-dessus duquel les cheveux sont relevés en forme de diadème. Bouche bonne, éloquente. Beau buste.

CALIGULA. Tête jeune, imberbe, assez jolie, mais efféminée. Altérée.

* 68, 166, 327. CARACALLA (trois bustes de), de plus un buste colossal donné en 1833 et non catalogué. Le n° 68 est le mieux exécuté. En voyant l'air farouche et bestial de cette tête, regardant de côté avec une contraction effrayante des sourcils, on se demande si ces portraits ont été faits du vivant de l'empereur, ce qui est douteux, car on le craignait trop pour ne pas chercher à embellir ses traits ; ou bien si, exécutés après sa mort, la haine qu'on ne craignait plus d'exhaler n'a pas contribué à outrer l'air dur de cet homme en lui donnant le regard d'une bête féroce.

Sans n°. CÉSAR (JULES). Portrait ridé, affreux. Nez mal restauré.
34. CLAUDE. Buste en bronze.
405. CLAUDE. Tête colossale.
267. CLAUDIUS Albinus.
CLAUDIUS DURSUS, Voy. Dursus.
157 et 291. COMMODE, homme fait.
169. COMMODE, jeune.
47. COMMODE. Physionomie effarée de cet indigne fils de Marc-Aurèle.

693 et 696. CORBULON, général romain sous Néron, célèbre par sa probité, par ses exploits et par sa mort. Les rides du front sont judicieuses, les lèvres peu apparentes et offrant une ligne droite annoncent l'ordre, la méthode. La forme du nez et le mou-

vement de la bouche dénotent l'énergie plutôt morale que physique, car le menton est peu proéminent.

* 204. Démosthènes. La tête est d'une exécution bien supérieure à celle de la statue assise ci-devant décrite. Beau nez, un peu trop large du bout cependant ; sourcils froncés et que l'habitude de la méditation a fait descendre près des yeux, le sourcil gauche surtout. Un petit enfoncement au-dessous de chaque œil est un autre signe de profondes réflexions. La lèvre supérieure couvre l'autre ; menton énergique.

23. Demi-Dieu bachique. En bronze.

*680. Démétrius Poliorcète. Tête d'un grand caractère et d'un bon travail.

136. Diane. Belle tête colossale bien conservée.

355. Dieu égyptien. Grand buste en balsate noir.

5. Domitien. Buste colossal couronné de lauriers.

27. Drusus (Néron Claudius), fils de Livie, adopté par Auguste. Tête de bronze.

30. Drusus (Néron Claudius). Beau buste en marbre.

456. Elagabale (ou Héliogabale). Buste d'un efféminé sans énergie.

83. Elagabale.

316. Épicure. Sa tête serait conforme à celle de l'Hermès ci-après décrit sous le n° 139, si le restaurateur avait copié le nez de ce dernier portrait. C'est donc dans celui-ci que nous devrons trouver la vraie physionomie du célèbre philosophe.

15 Esculape. Buste colossal.

* 40. Espagne (L'). Tête colossale incrustée dans une table de marbre. Les narines dilatées, la bouche ouverte, les yeux levés fièrement vers notre gauche, lui donnent l'air animé d'une guerrière criant aux armes, ou d'une bacchante rendue furieuse par l'ivresse. Belle tête, dont la chevelure ornée de raisins et de branches d'olivier, pourrait appartenir à l'Automne personnifiée, ce que semblerait indiquer d'ailleurs un lapin blotti dans une excavation pratiquée sous le médaillon et rappelant l'époque de la chasse.

* 481 (bis). Faune riant. Rien de plus gai, de plus naïf, de plus vrai que sa tête un peu penchée en avant. Il est fâcheux que l'on n'ait pas pu placer cette tête sur le corps du Faune dansant (n° 403).

117. Faustine la jeune, épouse de Marc-Aurèle. Elle est enveloppée comme la déesse de la Pudicité. Pendant de Lucilla (n° 123). Air enfantin. Beau marbre.

SCULPTURES.

115. Faustine, la mère, femme d'Antonin Pie.

N° noir, 779. Femme inconnue. Cheveux retroussés, divisés, puis réunis en couronne sur le derrière de la tête (petite nature).

N° noir 934. Femme dont les cheveux tressés sont roulés en turban avec un petit accroche-cœur de chaque côté près de l'oreille. La tête serait jolie si le menton avait plus de saillie.

N° n. 937. Femme à peu près coiffée comme la précédente, yeux tirés à la Tartare, sourcils relevés.

N° n. 943. Femmes (deux têtes de) avec le diadème.

243. Femme (tête idéale de). Ayant quelque rapport avec la Niobé du Musée de Florence.

394. Femme (tête idéale de). Peut-être était-ce celle d'une statue d'Isis. Médiocre.

393. Femme voilée (tête de). Elle a sur la tête la palla, comme la déesse de la Pudicité.

467. Femme victorieuse (petite nature). Cheveux roulés en turban : yeux trop ouverts ; iris creusé. Assez bon.

N° n. 757. Fille (mauvais buste de jeune).

Sans n°s. Galba, vieux ridé, et Galba plus jeune ; ne se ressemblant guère.

294. Gallien. Exécution soignée.

97. Geta (Sept.) frère de Caracalla. Tête large, au front, aux cheveux courts et frisés, bouche mauvaise, regard peu intelligent, menton dépourvu d'énergie.

2. Gordien Pie. En costume militaire. Buste avec bras.

330. Gordien Pie.

430. Guerrier (tête de). En marbre blanc veiné de bleu. Visage trop large et trop court.

* 317. Hadrien et non Adrien. C'est l'un des plus beaux portraits de cet empereur. Grande et forte tête barbue, air de bonté.

Héliogabale. Voy. Elagabale.

54. Hercule, jeune. Belle tête un peu inclinée à sa droite. Nez, lèvre, oreille restaurés.

131. Héroïne levant vers le ciel un regard attristé.

*54. Héros grec coiffé d'un casque. Fort belle tête levée, la bouche ouverte. Pli entre les yeux, trahissant une souffrance physique. Cheveux abondants couvrant presque tout le front et relevés en s'arrondissant sur les tempes. Beau cou tendu. Le casque est moderne.

N° noir 1034. Homme portant la barbe entière, le regard levé et dirigé vers sa droite ; iris creusés. Tête rapportée. Faible.

Sans nº. HOMME gras, presque chauve et sans barbe. Il y a de la vie dans ce buste.

215. ISIS grecque. Tête un peu penchée sur l'épaule gauche; cheveux très-fournis et retombant sur les oreilles et le cou, bouche entr'ouverte.

344. ISIS. Buste se ressentant de l'art grec.

357. ISIS Neith, ou Minerve avec la chouette. Gris antique.

333. JAMBE d'une statue antique servant de piédestal à une table antique.

125. JULIA MAMMEA, mère d'Alexandre Sévère.

173. JULIA PAULA, première femme d'Héliogabale.

JULIUS CÉSAR. *Voy.* César.

702. JUPITER. Fragment colossal. Visage à la fois plein de force et de douceur, mais n'ayant pas toute la distinction convenable. Une draperie posée sur l'épaule gauche l'enveloppe à la ceinture. Les bras sont cassés. Beau marbre.

13. JUPITER Sérapis. Tête colossale surmontée du *modius* ou boisseau. Visage large du bas, nez trop court, immense chevelure. Sa barbe s'ouvre en triangle sous le menton.

123. LUCILLA, épouse de Lucius Verus. Buste faisant pendant à celui de Faustine la jeune. Coiffure arrondie et gaufrée. Jolie tête. Beau marbre.

Sans nº. LUCILLA. Tête colossale surmontée d'un diadème, trouvée en 1847, dans les ruines de Carthage.

9. LUCIUS VERUS, gendre de Marc-Aurèle. Sa tête colossale est couverte en partie d'un des pans de sa toge. Belle tête de soldat barbu.

145. LUCIUS VERUS. Costume militaire. Cheveux et barbe abondants et finement traités.

* 140. LUCIUS VERUS. Tête colossale, vivante; elle parle. Cheveux et barbe fouillés avec une grande délicatesse.

149. LUCIUS VERUS. Aussi beau, mais yeux moins expressifs.

337. MACRIN, à ce qu'on croit.

147. MARC-AURÈLE. Cheveux et barbe fouillés avec art.

269. MARC-AURÈLE. Bon portrait.

138. MARC-AURÈLE. Tête colossale faisant pendant à celle de Lucius Verus (140), mais d'un mérite inférieur.

699. MARC-AURÈLE, jeune. Buste peu terminé.

* 129. MATIDIE, nièce de Trajan. Physionomie charmante, pleine de vie. Belle exécution.

Nº noir 855. MINERVE. Marbre bleu d'ardoise. Un voile à franges posé sur sa tête retombe sur la poitrine. Cheveux longs. Robe

montante nouée sous les seins. Chouette au bas du buste dans la draperie. Au-dessus du front, médaillon enchâssé.

431. Minerve pacifère (tête de). Avec casque. Cheveux tombant.

64. Muse.

289. Néron. Gros cou. Barbe courte.

334. Néron avec la couronne *radiée* formée de huit rayons.

305. Nerva, vieillard qui adopta Trajan.

347. Nil. Tête en granit noir couronnée d'épis et de plantes marécageuses.

193. Omphale, coiffée de la peau de la tête du lion de Némée. Assez joli visage, bouche entr'ouverte, nez d'un mauvais dessin.

191. Paris. Coiffé du bonnet phrygien; cheveux tombants. Joli visage aux traits efféminés, incliné sur l'épaule gauche. Charmante expression de douce rêverie. Le nez est plus long que le bas du visage.

Paula (Julia). *Voy.* Julia.

187. Persée, fils de Philippe. Jolie bouche, yeux tristes, cheveux et barbe bien traités.

286. Personnage inconnu. Belle tête. Cheveux frisés et barbe courte d'un bon travail. Le nez, dont les narines ne sont pas ouvertes, ne semble pas achevé. Physionomie plus énergique que sensible. Bonne draperie.

161. Philippe le père, empereur. Barbe et cheveux disposés disgracieusement.

687. Plautilla, impératrice.

52. Plautilla, femme de Caracalla.

119. Plautilla. Coiffure énorme et ronde. Plus jolie que belle.

514. Prêtre égyptien. Tête rasée.

79. Pupien. Air calme, honnête. Plis judicieux au front.

1. Province soumise. Buste colossal. Air triste; cheveux en désordre.

101. Romain inconnu. Assez belle tête. Faible exécution.

106. Romain inconnu. Pan de manteau sur la poitrine. Barbe en tire-bouchons. Physionomie peu intelligente et colère.

164. Romain inconnu. Tête maigre, barbue et presque chauve. Faible.

166. Romain (jeune) inconnu. Cheveux abondants couvrant le front. Physionomie peu intelligente et dénotant plus d'entêtement que d'énergie.

500. Romaine inconnue. La ligne grecque du visage n'annonce pas un portrait. Faible.

483 et 484. Romaines (deux) inconnues.

116. Rome. Buste colossal. Sur son casque, on voit la louve allaitant Romulus et Rémus.

170. Rome. Avec un casque semblable à celui de la précédente figure.

444. Rome. Belle tête grecque, la bouche entr'ouverte, fossette au menton, yeux levés.

Sans n°. Sénèque, buste trouvé en 1810. Copie grossière où les rides et les plis du cou sont exagérés.

99. Septime Sévère. Buste d'un travail supérieur au buste suivant.

18. Septime Sévère en armure.

110. Septime Sévère. Moins bien conservé que le précédent, mais mieux sculpté.

385. Septime Sévère. Exécution faible.

143. Septime Sévère. Avec la chlamyde impériale.

351. Sérapis, dieu égyptien. En marbre noir.

309 et 329. Tibère. Deux bustes, dont le dernier porte la cuirasse. Le premier l'emporte par le travail.

682. Tibère (grande nature). Sa tête porte une couronne de chêne.

43. Titus.

109. Torse. Le travail de la cuirasse fait supposer que ce torse était celui d'un empereur.

Sans n°. Torses (quatre) d'hommes et un joli torse de femme avec les cuisses, le tout de petite nature.

304. Trajan. Front bas, oreilles plates.

14. Trajan. Tête colossale.

N° 837. Uranie. Elle a le front surmonté d'une flamme, emblème du génie poétique. Une cavité au sommet de la tête a sans doute donné lieu à cette addition.

N° 783. Vénus. Jolie tête dont les cheveux sont liés en botte au sommet de la tête (petite nature).

210. Vénus. La tête est imitée, dit-on, de celle du Capitole; répétition inférieure, dans tous les cas.

221. Vénus Eustaphanos. Épithète donnée à cause de sa couronne en forme de diadème. Nez restauré. Marbre tout taché.

* 59. Vénus de Gnide. Très-belle tête un peu penchée vers l'épaule gauche; bouche petite et charnue; jolie oreille en partie couverte par les cheveux; mouvement gracieux de la joue près de la narine et aux coins de la bouche; yeux peu ouverts, langoureux.

416. Vénus. Ligne grecque; nez carré.

28. Vespasien. Tête en bronze.

*72. VITELLIUS. Visconti doute que ce buste soit antique, à cause des attaches de la draperie. Pour nous, il est évident qu'on ne pourrait trouver dans l'art moderne un travail aussi parfait, une tête aussi vivante. Le modelé de ce visage gras est de nature à produire une illusion complète. Les yeux sont spirituels. La bouche est petite et charnue ; elle annonce, ainsi que le menton, un penchant sensuel.

ARTICLE III — HERMÈS

621. ACHILLE (grande nature). Tête légèrement penchée de droite à gauche. Beau dessin.

678. ALCÉE, poëte. Beau nez, os de l'œil saillant, front trop bas, bouche entr'ouverte mal dessinée.

*94. Alcibiade. Sa tête, quoique non achevée ou altérée, est très-belle. Physionomie plus délicate que vigoureuse, plus spirituelle que profonde.

*132. ALEXANDRE LE GRAND. Ses cheveux sont relevés sur le front, comme ceux de Jupiter de qui il prétendait descendre. Belle tête légèrement penchée à sa droite. Tout annonce dans cette physionomie une organisation supérieure et une volonté inébranlable. Le nez est moderne. Une partie des lèvres a été restaurée.

88. BACCHUS indien. Longue barbe et longue chevelure artistement disposés.

517. BACCHUS indien, en rouge antique. Yeux creux ; ils étaient d'argent, dit-on. Longue barbe frisée, longs cheveux entrelacés avec un bandeau.

670. DÉMOSTHÈNES. Tête restaurée.

590. DIOGÈNE. C'est bien la même tête au nez busqué que nous avons décrite et qui se trouve au Capitole à Rome. Combien de fois les peintres, ayant de cet homme supérieur une fausse idée, l'ont-ils représenté sous des traits vulgaires, tandis que l'antiquité nous le montre avec une belle tête aussi énergique que spirituelle !

139. ÉPICURE. Tête adossée à celle de Métrodore. Tête longue, imposante, au grand nez arqué à sa base, barbe entière. Visage maigre ; sourcils tombant vers le nez et se relevant du côté des tempes, signes d'une imagination élevée et d'une méditation profonde ; bouche bonne, éloquente. Le front nous paraît inexactement rendu. Les autres traits ne s'accordent pas avec ce front si étroit et présentant de telles saillies.

637. ÉPICURE. Hermès d'un bon travail !

209. Hercule (petite nature). Tête peu achevée, barbue et emprisonnée dans la peau de lion.

515, 516. Hercule. Quatre hermès peu achevés.

87. Hercule couronné de lierre.

*23. Hercule, désigné mal à propos sous le nom de Xénophon par Winckelmann. En effet, n'y eût-il que la ride unique du front, cette tête indique bien plutôt un homme fort qu'un homme distingué pour son éloquence et ses idées élevées. Tête fort belle dans son genre du reste et très-bien modelée; cheveux et barbe bien traités.

*22. Homère. Il est douteux que ce portrait ait été fait d'après nature. Toutefois il peut donner une idée exacte de la cécité et du génie poétique de l'original. Ses traits longs et amaigris sont pleins de noblesse, de majesté, et le mouvement des paupières indique parfaitement que les yeux, quoique ouverts, ne voient pas. Cette simple tête est un chef-d'œuvre hors ligne.

524. Hippocrate. Grande et belle tête. Le pli entre les sourcils et ces sourcils tombant sur l'œil dénotent un observateur profond. Le front est trop bas. On dirait que les anciens sculpteurs étaient dominés par l'idée contraire à celle de certains physiologistes modernes qui donnent comme indice du génie un très-grand front. La vérité est qu'un front trop bas, trop court, dénote peu d'intelligence, comme un front trop grand, trop haut, annonce un défaut de jugement. Ici comme partout, le bien est entre les extrêmes.

512. Mercure. Faible.

93. Mercure Enagonios (inventeur du pugilat et de la gymnastique). Tête qui n'est qu'ébauchée.

139. Métrodore. Sa tête adossée à celle d'Épicure est belle aussi, mais d'un tout autre caractère que sa voisine. La bouche est éloquente, mais les sourcils régulièrement arqués et immobiles annoncent plus de placidité, moins d'imagination. Le front est mieux dessiné que celui d'Epicure. Il offre, comme celui de l'Apollon du Belvédère, une saillie au-dessus de l'œil et près du nez. Le nez, restauré, offre et devait offrir une ligne plus douce que celle de la grande figure du philosophe.

*594. Miltiade. Fort belle tête dont les yeux un peu levés et la bouche ouverte annonceraient un général qui commande. Cheveux relevés sur les tempes, barbe avec mèches frisées.

655. Pittacus, philosophe.

*526. Socrate. Voilà une tête entièrement dépourvue de beauté et qu'ont souvent citée les détracteurs du système de Lavater.

A coup sûr ce n'est point celle d'un grand poëte ou d'un éminent sculpteur. Il est à remarquer que cet homme, rendu célèbre par ses disciples, n'a laissé aucun écrit. Ce n'était pas, à proprement parler, un homme de génie : mais l'œil et le front annoncent de l'intelligence et une grande volonté. Socrate convenait lui-même que la nature lui avait donné des penchants assez bas ; mais la philosophie l'a transformé. A force d'études et d'énergie, il avait fini par acquérir un jugement très-solide, et sans chercher, comme ses devanciers, à résoudre des problèmes au-dessus de l'intelligence humaine, il a compris le premier que la philosophie devait avoir essentiellement pour mission d'inspirer l'amour de la vérité, de la justice. Socrate fut le plus fervent apôtre du sens commun, et c'est en combattant les sots préjugés de son époque qu'il a trouvé la mort la plus glorieuse. Sans son martyre, la postérité le connaîtrait à peine.

592. THUCYDIDE. Front aux rides judicieuses ; sourcils froncés, air attentif. La bouche, aux lèvres serrées, annonce l'énergie. La ligne du nez est un peu trop longue ; la tête est large. Le cou est gros, mais restauré.

623. ZÉNON, chef de la secte des Stoïciens. Faible.

ARTICLE IV — BAS-RELIEFS

70. ACHILLE, PATROCLE, AUTOMÉDON. Ce dernier, à droite, est le plus en relief. Son corps, vu de dos, est nu. Patrocle est au milieu. Achille, assis à gauche, les bras pendants, une jambe en avant, l'autre repliée sous son siége, regarde devant lui d'un air préoccupé. On suppose que c'est le moment où Achille se décide à prêter ses armes à son ami. Épée et bouclier attachés au mur. Assez bon.

452. ACTEUR comique jouant un rôle d'esclave.

424. ADONIS (Mort d'). Vénus le retient dans ses bras au moment où il va partir pour la chasse. Au milieu, on le voit renversé. Le sanglier le regarde en tenant un chien sous sa patte. A droite, deux jeunes gens près d'un autel.

608. AGAMEMNON, Talthybius, son hérault, et Epeus qui fabriqua le cheval de Troie.

288. AJAX et CASSANDRE. Le guerrier, la tête ceinte du bandeau royal, arrrache la princesse des autels de Minerve.

217. ANCHISE fuyant de Troie, ou Pandore, scène différemment expliquée par les savants et peu facile à comprendre.

212. ANTIOPE et ses fils Zéthus et Amphion, tous trois désignés par leur nom. Le sujet est la réconciliation des deux frères.

677. ANTONIA PHILOUMENA. Repas funèbre de sept personnes. Bas-relief portant le nom de cette dame.

168. APOLLON combattant Hercule qui vient d'enlever le trépied de Delphes.

172. APOLLON, DIANE et la VICTOIRE, bas-relief choragique.

342. APOLLON, DIANE et LATONE, dit le catalogue, qui ne mentionne pas la statue posée à droite sur une colonne. Ne sont-ce pas plutôt trois prêtresses invoquant une divinité et dont l'une portant une lyre aurait été prise pour Apollon ?

656 (bis). APOLLON et trois Muses.

155. APOLLON et la VICTOIRE présidant à un concours de musique. Elle verse dans une patère le vin de libation.

559 (bis). APOTHÉOSE d'un poète assis à droite et trois muses debout. Quoique posées très-près l'une de l'autre, ces quatre figures d'au moins demi-nature sont disposées avec art, sans confusion.

159. ARIADNE (sacrifice à). Une jeune femme invoque la déité en faveur de son enfant que tient la grand'mère dans un berceau.

439. ARUSPICE (petite nature). Bœuf renversé sur le devant à gauche ; un sacrificateur met à découvert ses entrailles. Sept autres personnes, dont cinq prêtres et deux victimaires.

452. AUTOMNE. Femme à demi-couchée et génie portant un panier de fruits. Mauvais.

* BACCHANTE ivre (sculpture du piédestal du beau Bacchus (nº 154). Un thyrse dans une main, elle danse, les jambes écartées et la tête renversée en arrière, les cheveux de derrière flottants. Quoique drapée, ses formes se dessinent fort bien. Cette figure, d'un tiers de nature et d'un excellent travail, est bien conservée.

* 283. BACCHANTE ou MÉNADE livrée à la fureur bacchique, la tête jetée en arrière. Elle tient un thyrse dans une main et la moitié d'un chevreuil dans l'autre. C'est un des plus beaux bas-reliefs du Louvre.

359. BACCHUS (naissance de). La Terre, au sein de laquelle Jupiter avait confié son fils Bacchus, est représentée par une femme qui sort de terre pour remettre aux deux nymphes de Nisa le divin enfant dont elles seront les nourrices. A l'extrême gauche, Jupiter est assis sur une pierre, le sceptre en main.

4. BACCHUS et ARIADNE dans deux chars attelés de centaures.

377. BACCHUS et sa suite. Bas-relief dégradé.

425. BACCHUS (triomphe de) enfant. Deux génies ailés, que nous prenons pour des femmes, portent l'enfant en triomphe. Bacchant,

bacchante trop petits. Les génies des saisons sont des enfants plus grands que Bacchus. Faible.

Bacchus et une panthère, bas-relief du piédestal du Génie du repos éternel (n° 22).

421. Bacchus indien chez Icarius. Le dieu va s'asseoir au banquet que lui ont préparé Icarius et ses filles.

38. Bacchus indien et génies.

481. Bacchus Pagon ou barbu dirigeant la danse des trois saisons. Style étrusque.

Bas-relief choragique. *Voy.* Choragique.

Centaure retenant une nymphe, *Voy.* Métope.

637. Cérès (buste de) de face, couronnée d'une tour; cheveux tombant en tresses. Elle tient un petit vase et une boule. Au bas, se trouve cette inscription : « Glycinna, fils de Menophon, adresse sa prière à la chaste déesse. »

423. Chasse aux lions (demi-nature). Le principal personnage, plus grand que les autres, tient son cheval par la bride, au premier plan. Plus loin, il est à cheval et a tué un lion. Personnes effrayées, etc. Le lion est ce qu'il y a de mieux. Faible.

597. Choiseul (marbre donné par le comte de). Femme en longue tunique et armée d'une lance; homme près d'un arbre, appuyé sur son bâton. Plus, une inscription contenant le compte de dépenses faites à Athènes, 410 ans avant J.-C.

247. Choragique (bas-relief). Temple d'Apollon Pythien et personnages du chœur avec les attributs d'Apollon, de Diane, de Latone, d'une Victoire. Sur la face du temple, courses de chars.

482. Conclamation. Funérailles où l'on appelait le mort à haute voix.

459. Conclamation. Femme morte sur un lit, entourée des parents en larmes.

218. Concorde (la déesse), sur le piédestal de Pollux.

32. Cupidon sur un char traîné par des dromadaires.

Cupidon, traîné par un sanglier.

Cupidon, traîné par des gazelles.

Ces quatre jolis bas-reliefs avaient rapport à des jeux du cirque.

349. Dace combattant, sujet détaché d'un arc de triomphe.

20. Danseuses (les) (quart de nature). Voilà cinq jeunes femmes se tenant par la main et dansant, qui se lancent : trois à gauche et deux à droite. Singulière distraction de l'auteur. Joli du reste.

71. Dédale et Pasiphaé. Fable grossière, d'un travail grossier et rendue avec autant de décence qu'il était possible. Pasiphaé, s'avançant vers la vache artificielle sur laquelle est appuyé Dédale,

écarte le voile pudique qui cachait sa honte. L'auteur nous a épargné la vue du taureau.

486. Déesse choragique tenant un long sceptre.

57. Déménagement de villageois.

300. Diane, la Victoire, Bacchus et une levrette, bas-relief choragique. Restaurations plus considérables que les parties antiques.

438. Diane et Endymion. La Déesse descend et se penche vers le berger endormi qu'elle regarde tendrement. Un des chevaux du char de Diane est mal sculpté.

Diane et Endymion. *Voy.* Lune.

293. Diane, Aristée et Hercule (huitième de nature). A droite, Hercule avec sa massue et les pommes des Hespérides. Diane au milieu et Aristée à gauche portant un petit agneau. Chacun de ces personnages a près de lui son chien qui le regarde, détail qui ôte à cette réunion son caractère sérieux.

12. Enfant jouant avec un chien.

264. Époux se tenant par la main. L'homme a le corps nu avec un manteau tombant de l'épaule gauche sur le ventre. La tête, le bras droit de la femme et la main du mari, qu'elle tient dans la sienne, sont modernes. Assez joli groupe dont les reliefs sont presque entiers,

254. Esculape et Hygie. Ces serpents énormes, mangeant chacun dans une coupe que tient d'un côté le dieu et de l'autre la déesse, sont d'un mauvais effet. Le reste est assez bien.

* 477. Faune chasseur (demi nature, demi relief). Il est assis et tient par les pattes un petit lapin qu'il lève et baisse en jouant avec une once qu'on pourrait prendre pour un chien. Le bas de son profil est en partie caché par son bras levé. Il a sur une épaule une peau d'animal. Une draperie, suspendue à un tronc d'arbre, fait illusion. Excellent travail. Malheureusement la cuisse et le haut de la jambe droite, le bras levé du faune et la tête de l'once sont modernes.

495. Faune dansant et panthère.

*290. Faunes et Bacchantes (tiers de nature). Sur le piédestal du n° 290 est représenté un chœur de faunes et de bacchantes. Les trois hommes sont nus et les quatre femmes drapées. L'une, jouant de la lyre, serait Apollon, d'après le catalogue, non à notre avis. Ces figures suivent, en dansant, une procession en l'honneur de Bacchus. Presque toutes les têtes sont cassées; celle d'une bacchante, assez bien conservée, fait vivement regretter l'absence des autres. Beau travail.

25. Femme assise préparant des guirlandes. Elle a près d'elle deux statuettes dont l'une est un squelette, figure qu'on exhibait, dit-on, dans les repas pour exciter aux plaisirs par la pensée de la brièveté de la vie humaine.

*N° noir 854. **Femme** défendant son honneur. Les cheveux en désordre, un genou en terre, l'air suppliant, elle regarde un homme debout qui se penche pour lui poser une main sur les seins. Elle est nue, à la ceinture près, que cache son manteau. A gauche, Minerve, la tête tournée vers la femme. Scène bien rendue.

Forges de Vulcain. *Voy.* **Vulcain.**

63. Ganimède (enlèvement de). Poursuivi par l'aigle, il le repousse. Mauvais.

673. Génie ailé vêtu d'une tunique et monté sur un chameau.

606. Génie monté sur un griffon marin. Joli.

449. Génies des courses de chars.

Génie de la nuit. *Voy.* **Pan.**

463. Génies des courses du cirque.

455. Génies des jeux. Gracieuse composition.

429. Génies des jeux de stade.

56. Génies de la lutte.

225. Génies à la chasse aux lions.

48. Génies, guirlandes, masques.

103. Génies (deux), dans deux bas-reliefs, et dans un troisième, Romain précédé par la Valeur personnifiée.

177. Grecs devant Troie (conseil des). Querelle d'Agamemnon et d'Achille, en présence d'Ulysse et de Ménélas.

206. Guerrier grec et une femme. Elle semble lui présenter à boire, comme dans une cérémonie nuptiale.

418. Funérailles d'Hector Il est porté étendu sur les épaules de deux soldats. Sacrificateur. Andromaque soutenue par ses femmes. Ascagne. Guerriers.

Hercule (Travaux d'). *Voy.* **Travaux.**

277. Héros (deux) combattant. Mauvais. Les pieds surtout.

703 (bis). **Héros** reçus à Calydon par Énée pour la chasse du sanglier de cette contrée.

35. Homme couché sur un lit de repos.

249. Iphigénie en Tauride. A droite, Oreste, après avoir renversé un vieillard, se bat contre un autre. Au milieu, Electre tenant la statue voilée de Diane. Derrière elle, une Furie tenant un fouet et un flambeau. Pylade, debout, soutient Oreste qui s'est évanoui après le combat.

373. Jason domptant les taureaux de Colchos et épousant Médée.
Jour (le). *Voy.* Pan.

324. Junon et Thétis. Jupiter s'entretenant avec Thétis est surpris par Junon. Travail fin et gracieux.

232. Jupiter, assis sur un amas de pierres, ayant derrière lui un autel avec une flamme. Deux femmes debout, l'une s'appuyant sur l'épaule de l'autre. Bonnes draperies, reliefs saillants et d'un tiers de nature.

N° n. 923. Jupiter, tenant son long sceptre, assis sur une large pierre, se tourne vers une femme nue jusqu'au bas du torse, assise, les jambes croisées, une main sur l'épaule du dieu, qu'elle regarde tendrement. A gauche, femme tenant le sceptre et considérant le couple amoureux d'un air grave.

Lions (chasse aux). *Voy.* Chasse.

236. Lune ou Diane et Endymion. Diane, descendant de son char, contemple le beau berger et témoigne son admiration en ouvrant les bras. Zéphyre ou Morphée, aux ailes de papillon, Amours, chouette et figure d'homme couché qu'on dit être le génie du mont Latonus. Dégradé, surtout le visage de la déesse.

645. Marc-Aurèle Dionysius, buste en bas-relief.

228. Marche de Victoires. La tête du taureau à sacrifier est mal rendue. Le tout est faible.

492. Mariage romain. La femme est voilée de la palla.

407. Matrone romaine coiffée de la palla.

478. Médée (vengeance de). Bonnes poses et expression des figures dont le dessin laisse à désirer.

Sur la partie supérieure du sarcophage, homme occupé aux travaux de la vendange ; char attelé de deux bœufs sur lequel se tient un autre homme avec des paniers de raisin.

* **256.** Méléagre mourant. Ses deux sœurs sont placées près de son lit, l'une debout le regardant, l'autre lui tenant la tête comme pour lui donner une potion ou lui mettre dans la bouche la pièce de monnaie pour Caron. Atalante, assise au chevet du lit, pleure son amant à qui elle tourne le dos. Expressions justes. Bon travail.

Menade ou Bacchante en fureur. *Voy.* Bacchante.

528. Mercure, coiffé du pétase, s'entretient avec une femme. Bon style.

512. Mercure (grandeur naturelle).

* **128.** Métope de la frise extérieure du Parthénon. Centaure enlevant une nymphe. Morceau important.

76. Mithra. A califourchon sur un taureau couché sur le ventre, ce génie du soleil, en costume phrygien, enfonce un glaive dans

le cou de l'animal. Génies du Jour et de la Nuit, avec flambeaux levés ou renversés. Chien et serpent léchant le sang sortant de la blessure du taureau. Tête moderne de Mithra. Composition allégorique sculptée grossièrement.

122. MITHRA. Même sujet, avec moins d'accessoires.

482 et 486. NÉRÉIDES et TRITONS.

21. OFFRANDE (quart de nature). Trois femmes, dont deux entourent de guirlandes un autel en forme de candelabre et dont la troisième apporte des fruits. Sur la base de cet autel deux satyres. Exécution faible.

388. ORESTE et PYLADE vengeant la mort d'Agamemnon par celle de Clytemnestre rongée de remords, ce qu'indique un serpent attaché à l'un de ses seins.

262. OVALES (quatre), avec bas-reliefs du Bernin, représentant des exercices gymnastiques. D'un bon travail. Ces ovales ornent le piédestal du héros combattant.

* 82. PANATHÉNÉES, procession solennelle. Figures de quatre pieds huit lignes de hauteur. Fragment précieux des frises du Parthénon. Poses régulières indiquant la marche grave d'une cérémonie religieuse. Draperies uniformes.

PANDORE. Voy. ANCHISE.

PARIS (Jugement de). Bonne composition, travail imparfait. Bas-reliefs du piédestal de la statue de Pan (n° 506).

16. PHÈDRE et HYPPOLITE. Histoire en trois scènes. 1° Phèdre, ses femmes et l'Amour. 2° Conduite par l'Amour vers Hyppolite celui-ci repousse les tentatives de séduction. 3° Hyppolite à la chasse. Détails et costumes intéressants.

311. POLYMNIE, à peu près posée et drapée comme la statue n° 306 et une autre figure de femme. Fragments.

206. PRIAM aux pieds d'Achille, réclamant le corps d'Hector. Briséis, et une suivante; Automédon.

PROCESSION des suppliants. Voy. SUPPLIANTS.

322. PROMÉTHÉE formant l'homme. Le vieillard, assis, tient sur un escabeau un petit homme qu'il vient d'achever et qui déjà remue les bras. Dans les airs, Minerve, et sous elle deux hommes et une femme. La déesse leur donne une âme figurée par un papillon qu'elle tient par les ailes.

433. PROMÉTHÉE formant l'homme. Mêmes personnages avec Vulcain et ses cyclopes.

366. PROSERPINE (enlèvement de). Sujet souvent reproduit sur les tombeaux des jeunes filles.

412. PSYLLE, homme entouré par les plis d'un serpent.

400. Sacrifice auquel assistent la Victoire et l'Abondance.
Sacrifice à Ariadne. *Voy.* Ariadne.
Sacrifice célébré par Silène. *Voy.* Silène.

156. Saturne (trône de) sur un fond d'architecture. Sur les marches de ce trône qui ne contient qu'une draperie, est un globe, emblème du Temps. A gauche, deux génies tenant la faucille, symbole des récoltes.

520. Silène. Figure fort laide incrustée dans le mur près d'une coupe et d'un tronçon de colonne de jaune antique.

Stades (génies des). *Voy.* Génies.

176. Suovetaurilla, sacrifice solennel célébré tous les cinq ans, dans lequel on sacrifiait un porc (sus), une brebis (ovis) et un taureau (taurus).

264. Suppliants (procession des). Une femme (quart de nature), tenant un sceptre et une couronne qu'elle tend au-dessus de l'autel ; enfant derrière l'autel, et par devant bouc ; puis deux personnages barbus et âgés (sixième de nature), et derrière eux, sept figures encore plus petites.

721. Taureau s'abattant.

675. Télesphore (monument consacré par sa femme à). Homme t femme sur un lit. Le premier tient un livre et un vase.

175. Thémistocle ou Cimon et Victoire marine.

469. Travaux d'Hercule. Il enlève la ceinture de l'amazone Hyppolite, tue Diomède, roi de Thrace, et ses chevaux. Le reste ne se distingue plus assez pour être décrit.

499. Travaux d'Hercule. Il est vainqueur du lion de Némée, de l'hydre de Lerne, du taureau de Crète, de la biche d'OEnoé aux pieds d'airain.

Trone de Saturne. *Voy.* Saturne.

451. Ulysse chez Polyphème. Ulysse offre au géant une boisson qui doit l'endormir. Le restaurateur a affublé ce dernier d'une tête d'Hercule.

298. Ulysse consultant Tirésias (bas-relief du piédestal du Mercure n° 297). Le devin est un vieillard assis et tenant un long sceptre. Sa tête, barbue et très-altérée, est couverte du pan de son manteau. Ces figures, de tiers de nature, sont artistement posées, mais altérées. Un bras d'Ulysse est mal restauré.

* **443.** Vénus (naissance de). La déesse nous est présentée par deux Centaures marins. De chaque côté deux néréides et un triton ; enfants dont deux jouent de la flûte ; Cupidon armé de son arc. Joli bas-relief assez bien conservé.

384. Vénus (naissance de). Entourée de petits génies, elle navigue, en sortant de la mer, sur une coquille poussée par des tritons et des néréides.

453. Vertumne, couronné de feuilles de pin et tenant une branche de cet arbre. Il a des fruits dans le pan de son manteau.

*****223.** Victoire. Femme ailée à peu près assise sur la croupe d'un taureau dont elle perce le cou avec un long poignard, tandis qu'elle lève un autre glaive de la main gauche. Le taureau était la victime solennelle dans les triomphes romains. Celui-ci est d'un grand style.

2. Victoire, un genou en terre, portant un candélabre.

224 (bis). Vieillard assis. Visage assez bien modelé vu de profil; menton trop peu saillant; corps trop plat. Draperies passables.

224 (ter). Vieillard debout parlant à une femme assise.

213 (bis). Vieillard donnant la main à une femme.

214 (bis). Vieillard et jeunes gens. Il en tient un par la main.

*****179.** Villes personnifiées (grande demi-nature). Belles têtes dont les nez ont été restaurés ; belles draperies. Elles ont sur la tête une couronne de feuilles surmontée de créneaux. La première tient un vase, la seconde une branche cassée, et l'autre les deux pans de son manteau en se tournant vers notre gauche. Celle du milieu est moins en relief.

239. Vulcain (forges de) et les Cyclopes achevant les armes d'Énée. Le plus vieux de ces ouvriers, qui s'occupe du casque, est si affairé de son travail qu'il ne s'aperçoit pas de la niche que va lui faire Cupidon, grand jeune homme caché derrière une porte et allongeant la main pour renverser sa calotte. Bon bas-relief, malheureusement altéré.

ARTICLE V — MONUMENTS RELIGIEUX OU FUNÉRAIRES

***** 315.** Actéon, sujet d'un sarcophage en quatre scènes : 1 Préparatifs de chasse. 2º Diane au bain et Actéon changé en cerf. 3º Il est la proie des chiens. 4º Antonoé et la nourrice d'Actéon se lamentant près du corps inanimé de l'indiscret chasseur. Scènes bien rendues; mais la partie supérieure du sarcophage où sont représentés une bande de néréides et de tritons, ainsi que des animaux marins fantastiques sur lesquels l'Amour et quatre femmes sont assis, nous semblent d'un travail encore plus parfait.

325. Amemptus, affranchi de Livie (autel sépulcral d'). Bon travail.

3.

320. Antonius Anteros et Cassia Mélitène sa sœur (cippe sépulcral ou demi-colonne d'). Têtes de Méduse, de béliers, etc.

557. Asthénodore (bas-relief sépulcral avec le nom d').

Astrologique (autel). *Voy.* Autel.

44. Aulus Fabius Posthinus (cippe au tombeau de la femme des enfants d').

334. Autel astrologique. On y a représenté trois signes du zodiaque personnifiés : la Balance, le Scorpion et le Sagittaire, avec les trois divinités Vénus, Mars et Jupiter. Bon travail, mais altéré.

356. Autel avec bas-reliefs relatifs à la chasse.

749. Autel carré avec divinités romaines sur ses faces.

3. Autel consacré à Isis.

609. Autel consacré à Jupiter gardien.

127. Autel cylindrique (petit), orné de chimères, d'une néréide portée par un triton, etc.

716. Autel (grand) consacré à Jupiter par les marchands de Paris faisant le commerce par eau (nautæ parisiaci).

523. Autel triangulaire, sur chacune des faces duquel on a sculpté une femme. Un seul visage a été conservé. Très-joli travail du reste.

521. Autel triangulaire, pendant du précédent. Pan et Faune sur les côtés. Visage à peine ébauché du dieu aux pieds de bouc, le pied gauche levé et posé sur une pierre. Faunes grossièrement modelés, excepté le joli danseur.

137. Babius Félix (cippe sépulcral de).

285. Bacchus (autel consacré à). On y a représenté ce dieu, Ariadne et des accessoires, puis Hercule, Mercure.

* **421.** Bacchus et Ariadne, bas-reliefs d'un sarcophage. Le dieu, suivi de bacchantes et de satyres, descend de son char et s'approche de la belle délaissée, etc. Jolies scènes.

535. Banquet funèbre composé de trois personnes.

536. Bas-relief funèbre consacré par une femme à son mari et à son fils.

Bas-relief funèbre consacré par une femme. *Voy.* Femme.

392. Bas-relief sépulcral. Deux génies soutiennent un médaillon contenant le portrait du mort.

396. Bas-relief sépulcral. Deux génies tiennent un médaillon orné d'un aigle. Deux autres portent chacun un flambeau renversé.

404. Bas-relief sépulcral. Deux Tritons soutiennent une coquille contenant le buste d'une belle femme.

SCULPTURES.

640. Bellicius Prepon (urne funéraire consacrée à) par son père.

8. Boitenos Hermès (bas-relief du tombeau de), fabricant de lits. Outils de menuiserie.

274. Bouclier votif, en marbre. Au centre, portrait ressemblant à ceux de Claudius Drusus.

642. Calidius Félix (cippe élevé à) par sa femme.

44. Cérémonies religieuses des Romains. Personnages dans un temple dont le mur est percé de trois portes, indiquant trois nefs consacrées à Jupiter, Minerve et Junon. Têtes mal dessinées; draperies médiocres.

503. Chresimus (cippe de).

497. Claudius Argyrus (urne de). Panier renversé; cigogne mangeant un serpent, etc.

328. Clodius (urne cinéraire en albâtre de).

507. Cornelia Tyche et sa fille (bas-relief du tombeau de) avec leurs bustes, la première en Cérès, la seconde en Diane.

35. Caruncanius Oricula (cippe de).

701. Démétrius de Sphette (stèle portant le nom de).

214. Diane Lucifera (autel de). Orné de bas-reliefs de grandeur naturelle. Ces grosses têtes sur un piédestal qui n'a pas cinq pieds de hauteur, font un vilain effet. La Lune, dont la tête est d'un assez bon caractère, est ce qu'il y a de mieux; le nez a été restauré.

554. Diognète et Diadelus, vieillards se donnant la main (bas-relief sépulcral de).

643. Dionysius et Cléandre (bas-relief offrant un repas funèbre de cinq personnes et ornant le tombeau de).

*** 378.** Douze Dieux (grand autel des). Jupiter, Junon, Neptune, Cérès, Vesta, Mars, Diane, Apollon, Vulcain, Vénus, Mercure, Minerve; quatre de ces figures sur chaque pan de l'autel. Les figures de la bande inférieure, de plus grande dimension, sont au nombre de neuf; trois de chaque côté, savoir : les trois Grâces qui dansent; les trois Saisons, l'une tenant une feuille, la seconde une fleur et la dernière des fruits; puis les trois Ilithyes, tenant chacune un long sceptre, déesses qui présidaient à la naissance des hommes. Beau monument, sculptures d'un très-bon style.

*** 381.** Douze Dieux (autel cylindrique des mêmes). Leurs têtes sont sculptées avec leurs attributs en bas-relief (tiers de nature) sur le bord horizontal du monument, orné en outre d'une danse des Heures. Excellent morceau bien conservé.

550. Egnatia Soteris et son mari Murelius Hermès (autel sépulcral d').

231. Époux grecs (stèle sépulcral de deux) avec leurs enfants. La femme est assise à gauche, l'époux est debout à droite. Les deux enfants sont placés : l'un au milieu, l'autre sur le devant.

598. Eunous et Hermeros (bas-relief sépulcral d'). Serpent, deux cavaliers et leurs chiens.

683. Eurithymus et Héliconius (stèle d').

547. Femme assise sur le bord du lit où gît son mari. Bas-relief sépulcral.

Femme consacrant un monument à son mari. *Voy.* Bas-relief.

605. Femme voilée assise tristement au pied d'un lit sur lequel est étendu un jeune homme tenant une coupe. Bas-relief sépulcral.

Sans n°, à la suite du n° 179. Femmes (deux jeunes) dont l'une tient une espèce de cystre. Elles présentent deux types opposés ; la première a la ligne grecque, l'autre le front convexe et le nez relevé, profil naïf. Bas-relief d'un piédestal.

339. Fundanius Velinus (cippe de), orné de masques, de sphinx, etc.

580. Furia Secunda (urne de).

489. Heraclas (urne cinéraire de Cl.).

552. Homme couché sur un lit et couronnant une femme voilée. Bonne composition, mauvaise exécution.

548. Homme, femme et leur fille couchés sur un lit près duquel sont une coupe et une grappe de raisin sur une table. Bas-relief sépulcral.

542. Homme et femme se donnant la main. Bas-relief sépulcral.

551. Homme et lion. Bas-relief sépulcral.

266. Hostilia Atthis (cippe d').

Isis (autel consacré à). *Voy.* Autel.

Julius Cornelius Fortunatus (urne de).

707. Lucretia Fausta (urne de).

470. Lusinia Primigenia (urne de) ornée de feuilles de chêne et de lierre.

555. Macenius Vibius (bas relief sépulcral de).

*270. Méléagre (mort de). Sarcophage (grande demi-nature) en trois actes. Disposition savante de tant de personnages dans un si petit espace. Beaucoup d'animation, poses un peu exagérées ; trop de bouches ouvertes. Quoique d'une exécution qui n'est pas irréprochable, ce bas-relief est très-intéressant.

668. Mercure Epulon, qui présidait aux gais festins (autel consacré à).

36. Moschus (stèle de).

307. Muses (les). Sarcophage. Polymnie est posée et enveloppée d'un manteau collant sur le dos, comme la statue (n° 306). Uranie, la tête appuyée sur un coude, tenant un compas sur un globe; jolie pose. Ce bas-relief, qui sans doute est la copie d'un bon ouvrage, est faible d'exécution.

*75. Néréides (les). Sarcophage. L'une est à califourchon, à l'envers et à demi-couchée sur un bouc marin; une autre est assise sur la croupe d'un centaure marin et une troisième assise sur un autre centaure qui tient une lyre et lui tourne le dos. Têtes et corps d'un bon dessin. Beau morceau.

479. Nerianus Nereus, affranchi de Sextus (urne de).

213 (ter). Numerius de Citium (cippe funéraire de).

695. Philocharis (stèle sépulcral de),

519. Plotius Maximus et sa femme (urne de). Ces deux personnages sont informes.

688. Pompeius Evhodus et Isidora (stèle de).

Pontilius Cerialis (cippe de).

248. Precilia Aphrodite (cippe de), orné de son portrait.

60. Puteolanus (autel consacré à Sylvain par l'esclave).

81 Romaine (femme), appuyée sur un cippe auprès d'un édifice à colonnes. Assez joli profil mal restauré.

667. Sallia Daphné (urne consacrée à).

460. Sarcophage dont le bas-relief représente un buste d'homme dans une coquille tenue par des tritons.

490. Sarcophage avec cannelures et pilastres.

493. Sarcophage composé de bas-reliefs de divers monuments.

472. Sarcophage. Centaures, femmes, bacchantes et satyres. Ces hommes-chevaux ont le corps humain d'une longueur ridicule.

494. Sarcophage orné de cannelures.

422. Servilia Sympherusa (urne de). Génies funèbres avec leurs torches renversées.

590. Sinopis, femme de Diophantus, voilée. Bas-relief sépulcral d'un bon style.

58. Sommeil personnifié (le) portant des pavots. Joli.

104. Speratus, jeune Romain (urne de). A chacun des deux côtés de cette urne sont deux sphinx.

105. Sulpicius Bassus (cippe de).

495. Tiberius Claudius Dius (urne cinéraire de). Les deux

masques et les deux aigles placés aux angles du piédestal sont assez bien exécutés ; le reste est mauvais.

24. Titus Flavius Cerealis (cippe placée sur la tombe de).

309. Tombeau (petit), avec buste d'un parent de Julia Isias.

280. Trausius Luchrio (cippe de), semblable à celui d'Hostilia Attinis.

236. Urnes funéraires (trois). Travail médiocre.

521. Urne cinéraire ornée de sculptures informes. Le bas-relief incrusté dans le mur représente une femme et une jeune fille portant chacune un enfant enveloppé dans ses langes. La tête de la première nous semble moderne ; le profil de la jeune fille est entièrement dégradé. Le bras droit de la femme est un peu plat. Bonnes draperies.

549. Urne cinéraire en forme de petit temple.

579. Volusius Primanus (cippe sépulcral de).

ARTICLE VI — ANIMAUX ET OBJETS DIVERS

271. Bianchini (planisphère de), astronome italien ayant publié le premier le planisphère égyptien.

85. Candélabre dont la base triangulaire est ornée de têtes et de pieds de taureaux. Forme élégante des feuilles qui l'entourent.

91. Candélabre à base triangulaire ornée des emblèmes des sacrifices.

90. Candélabre avec bas-reliefs représentant le Soleil et la Lune personnifiés et le taureau emblème de la planète.

95. Candélabre dont un petit autel hexagone forme la base. Des figures d'Atlantes ou Thelamons à genoux soutenant une corniche ornent bizarrement trois des pans de cet autel.

208. Candélabre (grand), composé de débris antiques artistement réunis. Il a neuf pieds de hauteur ; chacun de ses compartiments offre un aspect différent : feuillages, têtes de béliers, petits personnages rustiques, etc. Il se termine par une coupe.

151. Candélabre orné de feuillages, de cannelures et de bas-reliefs.

Chien. Voy. Levrette.

*713. Coupes d'albâtre fleuri (deux), placées à chaque extrémité de la salle du Faune à l'enfant. Elles ont été espacées de façon à produire un écho surprenant. Une personne penchée sur le bord d'un des vases et parlant très-bas est parfaitement entendue d'une autre personne approchant son oreille du second vase.

Magnifiques tasses au milieu desquelles est un masque de Méduse ou un masque de triton.

596. Colonne de porphyre rouge avec un fragment de la statue de Minerve.

343. Cuve de Porphyre brèche, grande baignoire d'une entière conservation, avec de belles taches vertes disposées assez régulièrement. Les bords sont larges et un peu recourbés en dehors. Les anneaux adhérents ne sont que des ornements.

Une autre Cuve de même forme, mais plus grande encore, en marbre blanc veiné de bleu, se trouve à peu de distance de la précédente.

370. Cynocéphale en basalte vert, espèce de singe à la longue queue, à la tête de chien, figure consacrée à la Lune.

368. Epervier, en marbre noir.

207. Fontaine antique, en marbre pentélique. Grand trépied. La coupe cannelée est décorée de lions, etc. Le tuyau qui conduisait les eaux se cachait dans le balustre qui supporte le fond de la coupe.

216. Levrette. Sa tête a été refaite; elle est trop massive relativement à l'animal très-élancé. La partie antique est d'une grande vérité.

708 (bis). Lion. Beau travail.

533. Lion, la patte gauche posée sur un globe. Sa face, presque tout le corps et les pattes, sont nus.

679. Louve de Mars, en rouge antique. Les enfants Romulus et Rémus, placés sous elle, sont en marbre blanc. Ouvrage du XVIe siècle.

705. Marathon (vase de), ainsi nommé, parce qu'il a été trouvé dans les fouilles faites à Marathon. Il est d'une belle forme et orné de bas-reliefs d'un bon style.

706. Marathon (vase de). Le bas-relief de celui-ci représente un homme à cheval et partie d'une femme.

708. Marathon (vase de), comme le n° 705.

Planisphère de Bianchi. *Voy.* Bianchi.

39. Rhytons ou cornes à boire se terminant en une tête de biche.

224. Sanglier de Marathon, belle copie antique de celui de Florence par nous décrit (*Musées d'Italie*, p. 29).

241. Siége consacré à Bacchus, dont deux chimères forment les bras. Le mot chimère dérive du nom grec de la chèvre.

245. Siége consacré à Cérès. Les bras en sont soutenus par des sphynx.

69. Siége de bain en marbre rouge antique. C'est un fauteuil percé de façon à servir pour un bain de siége. Les bras sont découpés en escalier. Les flancs sont ornés chacun d'une fleur ou d'une arabesque. Belle conservation.

253 et 350. Sphinx égyptiens (deux couples de). En basalte.

375. Sphinx (deux), en basalte noir, placés aux deux côtés de la salle d'Isis.

* 220. Trépied. Le pied du milieu figure un tronc d'arbre entouré d'un serpent, symbole d'Apollon. Dauphins et griffons scuplés sur le bord circulaire. Beau travail.

229. Trépied dont la coupe a la forme d'un ecoquille et dont les pieds se terminent par des pattes de panthère.

80. Urne de porphyre rouge. Son couvercle a la forme d'une pyramide tronquée à pans échancrés. Bien conservée.

* 711. Vase Borghèse. Ce vase, en beau marbre blanc, est entouré d'un bas-relief représentant une bacchanale. Les dix personnages qui le composent ont environ deux pieds; la panthère y joue un rôle; le tout est sculpté avec une rare perfection. Les acteurs ont des attitudes très-gaies, très-animées, et très-variées. Un bacchant tire par son manteau une nymphe qui ne s'en formalise guère. Une bacchante danse, la tête renversée en arrière par l'ivresse. Le gros Silène tomberait la face contre terre, tant il a bu, si l'un des suivants, plus sobre que son maître, ne le soutenait à bras-le-corps. Ce beau vase a subi des dégradations peu importantes.

612. Vase (grand), à l'état d'ébauche.

* Vase en marbre blanc dont le bord extérieur est orné d'une légère guirlande de feuilles de vigne et de raisins. Son bas-relief représente le minotaure, à la tête de taureau, aux formes humaines, sauf les pieds et une queue passant au bas de sa nébride. Le monstre a saisi une des vierges livrées par les Athéniens et l'entraîne près d'un autel où sans doute il va la frapper avec la massue qu'il tient de la main droite. Six autres jeunes filles entièrement drapées et dont trois ont le manteau posé sur la tête, attendent le même supplice.

A chaque anse du vase se trouvent deux têtes barbues. Le dessous de la coupe est couvert de feuilles d'acchante. Elle est posée sur une pierre d'autel antique entourée d'une guirlande de têtes de taureaux (petite nature), entre chacune desquelles pend une grappe de raisins. Beau vase.

502. Vase (grand), avec anses en forme de serpents.

336. Vase d'albâtre.

PEINTURES. 53

18. VASE en marbre de Paros (forme de cratère). Il est orné de masques de faunes, aux oreilles pointues. L'un, sans barbe et riant, a les traits assez réguliers ; les autres sont laids et grimaçants. Cymbales, nébrides, etc. Ce vase est posé sur un autel triangulaire orné d'un bas-relief d'une faible exécution. Il représente un prêtre déposant une offrande sur un autel, etc.

VASES (deux) produisant un écho remarquable. *Voy.* COUPES d'albâtre fleuri.

CHAPITRE III

Peinture

ALBANI (François) : 1. Le Père éternel envoie l'archange Gabriel vers Marie. Jolie petite composition malheureusement noircie. La figure principale est notamment très-altérée.

2. La Salutation Angélique. On dirait que la fleur du lis que tient l'ange dans ses bras croisés, fait partie de sa coiffure. Cet ange avec ses draperies flottantes est assez mauvais. Jolie tête de Marie trop peu émue relativement à la surprise que témoigne son geste. Dans les airs, l'Éternel porté par des anges.

3. Autre Annonciation. Répétition plus petite.

4. Le Repos en Égypte. Charmante tête souriante, joyeuse de l'Enfant Jésus. Le menton trop volumineux de la Vierge dépare son visage. Petits anges délicieux et bien éclairés, ceux du milieu surtout, qui tiennent une corbeille de fleurs. A gauche, saint Joseph, assis dans l'ombre, interrompt sa lecture pour regarder l'Enfant.

5. Autre repos en Égypte. Les deux anges à genoux sont moins bons que ceux du précédent tableau. Saint Joseph conduit l'âne à l'abreuvoir. Un grand ange abaisse une branche de pommier dont la Vierge détache un fruit.

Ces deux dernières petites toiles nous paraissent avoir été retouchées.

6. Sainte Famille (petite dimension). La physionomie de la Vierge est insignifiante. Les deux grosses faces d'enfants se touchent. Élisabeth a presque disparu sous une couche de noir. Ombres noircies.

7. Apparition du Christ à la Madeleine (toute petite toile). La

sainte, un genou en terre, son pot de parfum près d'elle, tend une main vers Jésus couvert d'un manteau blanc. Elle paraît aussi agitée que le Christ semble calme.

8. Saint François en oraison après avoir reçu les stigmates, ce qu'annoncent ses mains trouées. Sa tête est à demi éclairée (petite dimension).

* 9. La toilette de Vénus, sur une terrasse au bord de la mer. Toile plus grande que les précédentes et fort jolie.

10. Le repos de Vénus et de Vulcain. La déesse est assise à gauche. Trois Amours, un peu plus loin vers la droite, s'exercent en lançant leurs flèches contre un bouclier au milieu duquel est peint en rouge un cœur. Les personnages sont éclairés; le reste tourne au noir. 11. Les Amours désarmés. Le fond est éclairé; les autres plans ont noirci.

Ces deux jolies compositions de deux mètres de hauteur, placées l'une au-dessus de l'autre, entre deux fenêtres, sont presque invisibles. Seraient-ce des copies ?

12. Adonis conduit près de Vénus par les Amours (quart de nature). Le jeune chasseur ressemble trop à une femme. Vénus serait fort jolie si le bas du visage se confondait moins avec le cou. Le paysage tourne au noir.

13. Apollon gardant les troupeaux d'Admète.

*14. Le triomphe de Cybèle trônant entre deux lions. Près du trône, Cérès, Flore, Bacchus, Pomone. Dans le fond, Pan, Satyres, et, dans le ciel, Apollon sur son char. Jolie tête de Bacchus dont le haut est bien éclairé, tandis que le reste est dans l'ombre projetée par un bras levé. Bonne toile. Toutefois les quatre déesses pourraient être plus belles, Cybèle et Flore surtout.

*15. Diane assise et entourée de ses nymphes, cache d'une main sa nudité et tend la gauche en se retournant vers Actéon mis en partie dans la coulisse. Une nymphe assise au-dessous de la déesse, plaçant par précaution ses mains entre les cuisses, risque un œil pour regarder le téméraire. La pose de cette nymphe est charmante, mais son visage est altéré par le noir.

16. Même sujet que le précédent. Diane absolument nue et vue de face est debout, au milieu, les pieds sur une pierre hors de l'eau. Trois nymphes, plus à gauche, tendent une draperie pour la dérober aux regards de l'indiscret chasseur.

17. Répétition du sujet précédent.

18. Apollon et Daphné. Le dieu, un arc à la main, poursuit Daphné armée d'un javelot et la regarde d'un air suppliant. La nymphe se retourne vers lui d'un air effrayé. Le manteau rouge

du dieu est par trop volumineux ; il a dû, en flottant, entraver sa marche.

19. Salmacis et Hermaphrodite. Celui-ci, entré dans l'eau, ôte son dernier vêtement et se découvre entièrement. La nymphe, à l'autre bord, est nue, mais abritée par un pan de son manteau. Elle regarde le baigneur et semble guetter le moment de le surprendre et d'entrer en lice avec lui. Joli paysage ; eau au premier plan et montagne au fond. Ce tableau est un charmant bijou.

20. Vénus et Adonis.

21. Latone métamorphose des paysans en grenouilles. Elle est assise sous un arbre, tenant ses deux enfants. Nous ne reconnaissons pas ici le faire de l'Albane. Les nus sont plus blancs, les personnages plus grands et la perspective plus en talus que dans ses autres compositions du même genre.

22. Ulysse chez Circé qu'il menace de son glaive si elle ne rend pas de suite, à ses compagnons changés en pourceaux, leur forme première.

ALBANI (d'après François). 23. Lucrèce se donnant la mort (grande nature). Son visage, du type adopté par le Gnide, est vert. N'avons-nous pas ici la copie d'un tableau de ce dernier peintre ?

ALBERTINELLI (Mariotto). 24. Saints Jérôme et Zénobe adorant l'Enfant Jésus porté par sa mère. Beau profil de saint Zénobe ; saint Jérôme tourne au vert. Visage de Marie assez joli, mais trop vulgaire. Les yeux sont généralement trop petits. Coloris sec.

25. Le Bon jardinier. Madeleine tombée à genoux tend les bras au Sauveur appuyé sur un instrument de jardinage (demi-nature). Sec, raide, mauvais.

ALFANI (Orazio di Domenico). 26. Mariage de sainte Catherine. Mauvaise pose de l'enfant Jésus. Visage de bois peint ; mauvais dessin, couleurs altérées.

* ALLEGRI (Antoine) dit *le Corrége*. 27. Mariage mystique de sainte Catherine (demi-figures, grandeur naturelle). Le visage du profil de la Vierge a de l'analogie avec celui du couronnement de Marie, grande fresque de la cathédrale de Parme (*Musées d'Italie*, p. 242). Physionomie pleine de calme, de douceur et d'énergie. La sainte est sensiblement plus petite. Pourquoi ? On dirait que le peintre a copié ou fait copier la Danaé du palais Borghèse (*Musées d'Italie*, p. 349), ou la Vierge de la Sainte Famille de la *national gallery* de Londres (p. 20), toutes deux plus petites que nature. C'est le même type, la même chevelure, la même pose, la tête levée, les yeux baissés et la bouche souriant à demi. Saint Sébastien, debout derrière elle, se penche un peu et sourit aussi en

regardant le fiancé. Jolie tête et bon modèlé du corps de l'Enfant. Belle lumière, excepté dans le fond un peu noirci.

* 28. Jupiter ayant pris la forme d'un satyre surprend la nymphe Antiope endormie et enlève la légère draperie qui couvrait son corps nu. Les jambes, un peu repliées, offrent des raccourcis traités avec une grande habileté. Ce corps, d'une blancheur pleine de vie, est modelé et éclairé d'une façon merveilleuse ; il offre cette transparence, ce moelleux, cette morbidezza dont se sont approchés, sans l'égaler, André Delsarte et Bordone. La tête renversée en arrière offre aussi un raccourci délicieux. La bouche semble appeler le baiser. Le satyre, jeune et souriant, la regarde avec amour. Placé dans l'ombre, que le temps a épaissie, son corps d'une teinte foncée relève la blancheur de celui de la nymphe. Mais ce qui ne peut s'expliquer même par la place qu'il occupe au premier plan, c'est le corps de l'Amour couché et endormi dont les formes postérieures sont celles d'une femme obèse. Ce chef-d'œuvre n'est pas moins l'une des toiles les plus précieuses de la galerie.

ALLEGRI. (École d'Antoine). 29. Le Christ couronné d'épines et tenant le roseau (buste). Belle tête au nez long, à la bouche charnue et rose, au menton fendu, les yeux baissés, le teint pâle. C'est bien la teinte du maître.

* ALLORI (Christophe). 30. Isabelle d'Aragon aux pieds de Charles VIII (tiers de nature). Le visage du jeune roi, de profil et en partie dans l'ombre, ne manque pas de distinction. Il porte un pantalon bleu de ciel, collant, avec de riches bottines et sur sa cuirasse un manteau en velours violet parsemé de fleurs de lis. Il allonge son sceptre vers Isabelle, en signe de clémence. Un page porte la queue de son manteau. A gauche un autre page soulève une tapisserie qui permet de voir au fond de la pièce le jeune duc époux d'Isabelle, malade et alité. Excellente toile d'un beau coloris.

ALUNNO (Nicolo) de Foligno : 31. Gradin d'autel divisé en six compartiments : 1° cartouche soutenu par deux anges ; 2° la prière au jardin des Olives ; 3° la Flagellation ; 4° le Christ mené au supplice ; 5° le Christ entre les deux larrons : 6° Joseph d'Arimathie et Madeleine sur le chemin du Calvaire. Composition bizarre et noircie. Genre gothique. Les soldats montant sur le Golgotha sont d'un mince ridicule.

AMERIGHI (Michel-Angelo) dit *le Caravage*. 34. Concert donné par huit musiciens debout devant un large pupitre, chantant et jouant de divers instruments. Ils sont accompagnés par un orga-

niste assis sur un tabouret. Toile placée près du plafond dans le le salon carré et très-altérée par le noir.

35. Portrait en pied d'Alof de Vignacourt, grand-maître de Malte. Un page porte son casque. Médiocre.

* 33. La diseuse de bonne aventure, vêtue de blanc, coiffée d'un turban de même couleur avec une écharpe verte doublée de rouge. Le jeune officier qui lui présente sa main porte un habit couleur chamois et l'épée au côté. Il regarde attentivement la bohémienne qui le fixe en souriant. Le visage de celle-ci est dans l'ombre noircie. Celui de l'officier est éclairé. Bonne toile.

ANDREA DE MILAN. 36. Crucifiement. Mauvais dessin, altéré. Joli petit paysage du fond bien éclairé (petite dimension). Genre gothique.

ANDREA DEL SARTO. *Voy.* VANNUCCHI.

ANDREA LUIGI DI ASSISI dit *l'Ingenio*. 37. Sainte famille, ou plutôt Vierge en trône, avec l'auréole en or. Joli visage regardant de côté d'un air mélancolique. Le reste est généralement mal dessiné ou altéré. Il y règne cette symétrie gothique qui détruit l'illusion.

38. ANDREASI (Hyppolite). 38. Sainte famille servie par les anges. Vierge en trône. Médiocre. Altéré.

ANDRIA (Tuccio di). 39. Le Christ au milieu des apôtres. Visages grotesques plus laids les uns que les autres. Ombres noircies, fond d'or, genre gothique.

ANGELI (Philippe), dit *le Napolitain*. 40. Le satyre et le paysan. Le profil du satyre est plus distingué que celui du paysan. Bonne lumière.

ANGELI (Guiseppo). 41. Le militaire et le petit tambour (à mi-corps). Le premier en bonnet et manteau fourrés nous regarde. son visage est vivant. L'enfant battant le tambour est moins bien.

ANGELICO (il Beato). *Voy.* GIOVANNI (Fra).

ANSELMI (Michel-Ange). 42. Madone adorée par les saints Jean-Baptiste et Étienne. Jolie Vierge trop souriante. Saint Jean est laid et saint Étienne trop jeune. Ce tableau, qui a souffert, n'est pas sans mérite.

ARPIN (le chevalier d'). *Voy.* CESARI.

ASSELYN (Jean). 1. Vue du pont Lamentano, sur le Teverone. On ne voit plus guère qu'une tour crénelée à demi éclairée.

2. Paysage (cadre ovale). Tout noir.

3. Vue du Tibre. Noir.

4. Ruines dans la campagne de Rome, moins noir, mais d'une disposition bizarre. Ainsi un fragment d'aqueduc s'élève à droite

sur le devant, comme un rocher. Quelques monts dans le lointain; pas de plan intermédiaire.

BACKUYSEN (Ludolff). 5. Escadre hollandaise composée de dix bâtiments de guerre, sur deux lignes. Nous ne voyons pas le dixième vaisseau. Mer bien rendue; ciel orageux en partie noirci.

6, 7, 8, 9. Quatre autres marines inférieures et noircies.

BAGNA CAVALLO. *Voy.* RAMENGHI.

BALEN (Henri Van). 10. Le repas des dieux à l'entrée d'une grotte, au bord de la mer. Comment n'y voyons-nous pas Jupiter, Junon, Vénus et pas même un amour? Pluton a derrière lui une assez jolie fille aux seins nus. Faible. Noirci.

BAMBOCHES (des). *Voy.* LAAR.

* BARBARELLI (Georges) dit *il Giorgone*. 43. Sainte Famille, plusieurs saints et le donateur. La Vierge tenant l'Enfant Jésus par son lange et sainte Catherine ont de jolis traits, peut-être trop vulgaires. Saint Joseph se tient derrière Marie. Saint Sébastien est à droite, attaché à un arbre et percé de flèches. Au premier plan et plus bas, buste de profil du donateur. Le coloris a pris une teinte d'un jaune noirâtre.

44. Concert champêtre (tiers de nature). Une femme nue vue de dos, une flûte à la main, et deux jeunes hommes, dont l'un joue du luth, sont assis sur le gazon. A gauche, une autre femme nue jusqu'au bas du torse, verse dans un réservoir l'eau de son vase de verre. Les têtes d'hommes ne sont plus guère visibles. Les nus des femmes ne sont plus assez blancs. Le manteau rouge de l'un des musiciens est ce qu'il y a de mieux conservé. Cette toile a été fort belle.

BARBARELLI (attribué à). 45. La tête de saint Jean-Baptiste présentée à Salomé.

BARBIERI (Jean-François) dit *le Guerchin*. 46. Loth et ses filles. Celle qui lui a versé le vin est à droite; son corps nu est couvert à son extrémité par un manteau rouge; elle est coiffée en turban. L'autre à gauche, en chemise et jupon, la tête nue, s'appuie sur le lit.

47. La Vierge tient debout sur une table l'Enfant Jésus dans l'action de bénir. Leurs physionomies sont tristes. Le bambino a la tête trop grosse relativement à son petit corps.

48. La résurrection de Lazare. Un jeune homme le dégage des linges qui l'enveloppaient. Belle tête du Christ. Ce tableau, détruit par le noir, figure dans le salon carré; de sorte que celui qu'on avait surnommé le *Prince de la lumière* est ici représenté par une toile où la lumière fait complétement défaut.

* 49. La Vierge et saint Pierre. La *Mater dolorosa* assise à gauche, un mouchoir dans une main, ayant sur la tête et les épaules une draperie d'un jaune foncé, les bras allongés sur ses genoux, les mains jointes, est dans l'attitude d'une morne tristesse. Sa belle tête grecque est admirablement peinte. Le vieux saint Pierre, le crâne en partie nu, tient un mouchoir sur ses yeux. Le peintre a voulu nous montrer deux douleurs, l'une humaine, plus vive, l'autre presque divine et plus calme. Ce beau tableau relégué dans le coin d'une salle écartée n'est sans doute qu'une copie ; autrement on l'eût placé dans la salle des chefs-d'œuvre, à la place qu'occupe une toile par trop altérée.

50. Saint Pierre en prière.

51. Saint Paul. Buste dont les ombres ont noirci.

52. Salomé recevant la tête de saint Jean-Baptiste. Belle tête du saint, calme comme dans le sommeil. Petit profil fort tranquille de Salomé. Sa suivante regarde cette tête coupée avec plus d'émotion.

53. Vision de saint Jérôme (quart de nature). Il est nu, les cuisses couvertes d'un manteau puce. Noirci.

54. Saint François d'Assise et saint Benoît. Le premier, une main levée, détourne la tête et semble dire à l'ange musicien assis sur un nuage : « assez ! » Cette toile noircie ressemble fort à un tableau de Lanfranco.

55. La Vierge, assise sur un nuage, apparaît aux saints protecteurs de la ville de Modène : saint Géminien, tenant le modèle en relief de l'église qu'il y fit construire ; saint Jean-Baptiste, saint Georges, etc. Marie nous regarde sentimentalement ; ses yeux sont dans l'ombre. Cette grande toile n'est plus assez éclairée.

* 56. Hersilie retenant le bras de Romulus et regardant d'un air suppliant Tatius son père, au moment où les deux rois se sont avancés l'un contre l'autre. Jolie Sabine arrêtant le bras de Tatius. Hersilie, dont les traits sont plus distingués, a dans son mouvement de tête et son regard quelque chose de touchant qui captive le regard. Nous ne trouvons guère convenables le costume, la pose et la taille trop élancée de Romulus. Bonne toile du reste.

57. Circé. Belle toilette, riche turban. Visage du type trop souvent répété par le Guerchin et altéré. Fond retouché, selon nous.

* 58. Portrait du Guerchin. Belle tête, au regard peu régulier, qui lui a fait donner le surnom de Guercino (louche). Front haut et penché en arrière, os de l'œil saillant, beau nez, bouche charnue, un peu boudeuse et couverte d'une forte moustache

noire avec une mouche descendant sur le menton proéminent. C'est bien là une tête d'homme supérieur. Bon portrait.

59. Saint Jean dans le désert, sa croix de roseau dans une main et emplissant de l'autre une coupe de l'eau qui jaillit d'une roche. Noirci.

14° Sainte Cécile. Altéré.

BAROCCI (Frédéric) dit *Fiori d'Urbino*. 61. Vierge en gloire. Marie, portée sur des nuages et couronnée par deux anges, tient au giron l'Enfant Jésus, qui donne à sainte Lucie la palme du martyre. Vive lumière produite par le Saint-Esprit planant au-dessus de Marie dont la tête au grand front est distinguée. Mauvais coloris mêlé de bleu noirâtre. Il nous semble qu'il y a eu retouche.

62. Sainte Catherine couronnée, une main sur la poitrine, l'autre sur la poignée de l'épée de son supplice. Mauvaise pose, assez jolie tête, même coloris qu'au précédent.

* BARTOLO (Taddeo di). 63. Retable en trois compartiments : 1° La Vierge et l'Enfant. 2° Saints Gérard et Paul. 3° Saints André et Nicolas. Gothique ; mauvais dessin.

* BARTOLOMEO (Fra) dit *il Fratre*. 64. La Salutation angélique (demi-nature). L'ange Gabriel descend du ciel et semble glisser le long d'une colonne. Visage peu jeune et vulgaire de la Vierge. On s'étonne de trouver ici saintes Marguerite et Madeleine dont les traits longs sont peu intelligents et quatre saints mieux peints. Toile encore fraîche.

65. Vierge en trône, sainte Catherine de Sienne et plusieurs saints.

BARTOLOMEO DI GENTILE DA URBINO. 66. La Vierge, assise sur un trône cintré, tient dans ses bras l'Enfant Jésus portant un collier de corail. Il regarde en riant la sainte religieuse agenouillée au premier plan et nous tournant le dos : figure bien drapée et éclairée. Coloris rouge un peu sec. Genre du Frate, mais d'un mérite inférieur.

BASSANO. *Voy*. PONTE.

BATTONI (il cavaliere Pompeo Girolamo). 67. Vierge, les yeux baissés, les mains croisées sur la poitrine. Bas du visage paraissant trop court.

BECCAFUMI. *Voy*. MECARINO.

* BEERSTRÆTEN (A. Jean). 11. L'ancien port de Gênes. Le bord de la mer au premier plan est noir. A droite, place bien éclairée sur laquelle on arrive, en débarquant, par un escalier. En mer,

deux vaisseaux et une chaloupe. Au fond, édifices. Bonne lumière, bonne perspective.

BEGA (Abraham ou Adrien). 42. Paysage. Chèvres près d'une statue de femme peu belle. La chèvre blanche tachetée de noir au premier plan et la statue sont bien éclairées; le reste est noir.

BEGYN (Cornelis) dit *Bega*. 45. Intérieur rustique. Couple attablé. Bonne tête de l'homme qui, une main sur l'épaule de sa voisine, semble lui tenir un propos grivois. Profil peu avenant de la femme dont la bouche est ouverte.

BEHAM ou BOEHM (Hans Sebald) : 44. Histoire de David divisée en quatre tableaux dans quatre triangles et peinte pour être posée sur une table ronde. Costumes italiens ou espagnols. 1° Bethzabée surprise, mal rendue : il n'y a plus guère d'intéressant que les édifices se détachant dans les quatre faces sur un ciel bleu. Noirci.

2° Entrée triomphale de Saül dans Jérusalem. Altéré.

3° Siége de Rabbath. Noirci.

4° Le prophète Nathan devant David. Altéré.

BELLINI (Gentile) : 68. Réception d'un ambassadeur de Venise à Constantinople. Le Doge, assis à la turque devant la porte d'un palais, est coiffé d'un bonnet à cinq pointes. Groupes nombreux. Au premier plan, deux cerfs. Couleurs très-vives, sans dégradation de lumière suffisante.

* 69. Bustes de Jean et de Gentil Bellini. Jean, placé à notre gauche, a de beaux traits ; il est brun ; l'autre, moins beau, est blond, à la physionomie intelligente. Tous deux sont pourvus d'une forte chevelure tombant carrément sur les épaules. Cadre trop petit.

BELTRAFFIO (Jean Antoine). 71. La Vierge de la famille Casio. Marie, tenant Jésus assis sur ses genoux, est adorée par Girolamo Casi ou Casio, à notre droite, et par Giacomo Casio, père du premier. A gauche, donateurs agenouillés et présentés par saints Jean-Baptiste et Sébastien. Ce dernier a les traits d'une femme. Ceux de la Vierge et de saint Jean sont trop vulgaires. Genre gothique.

BEMBI (Bonifazio). *Voy.* BONIFAZIO.

BENNOZZO DI LESE GOZZOLI. 72. Triomphe de saint Thomas d'Aquin ; composition bizarre divisée en trois parties. 1° En haut Jésus-Christ dans une gloire d'anges ayant à sa droite saint Paul et à sa gauche Moïse. Devant eux, les quatre évangélistes. 2. Au centre, saint Thomas dans un disque lumineux, entre Aristote et Platon. Sous les pieds du saint, est étendu sur le ventre Guillaume de Saint-Amour, docteur foudroyé par l'éloquence du saint. 3. En

bas, le pape Alexandre IV assis sur un trône, assisté de ses deux camériers et présidant l'assemblée de 1256. Gothique.

BERGEN ou BERGHEN (Dirk Van). 15. Paysage avec un mouton, un bélier et un taureau blanc traversant un ruisseau. Pâtre, mulet, femme, âne et bestiaux. Taureau bien éclairé et d'un excellent relief, mais dont la tête ne diffère pas assez de celle d'une vache. Pâtre en parti éclairé ; le reste tournant au noir.

16. Autre paysage. Cheval blanc d'un bon raccourci et bien éclairé ; le reste noir.

BERGHEM ou BERCHEM. (Nicolas). 17. Vue des environs de Nice, grande toile avec de petites figures. Au milieu du premier plan, espace dans l'ombre et arbres formant repoussoir. Chemin tournant sur une éminence boisée, bien éclairé à droite et animé par des voyageurs. Au second plan, large rivière, village, moulin, etc. Au fond, mer et montagnes se confondant avec le ciel.

* 18. Paysage et animaux. Premier plan noirci. Le milieu vers la droite est bien éclairé. Femme à cheval se détachant bien sur la plaine ; autre femme, son enfant et une vache également éclairés. Au milieu, maisons, montagnes. A droite, plaine, montagnes. Jolie toile.

* 19. Le gué, paysage. Trois pâtres et quatre chiens font passer le gué à un troupeau de bœufs. Au premier plan, femme à cheval près de la rivière, causant avec un pâtre. Montagnes à gauche et au fond ; à droite, éminence, bâtiments. Bon petit tableau bien conservé.

20 L'Abreuvoir. Paysanne debout filant au fuseau et faisant boire son troupeau à une mare. Cette femme et la chèvre posée devant elle sont bien éclairées. Le reste a beaucoup noirci.

21. Le passage du bac. Bergers et troupeaux traversant une large rivière. Quelques animaux entrent dans un bac ; d'autres sont sur la rive opposée. Femme sur un mulet, regardant un butor qui frappe son âne chargé et le fait ruer ; autres personnages et bestiaux. Montagnes bleues vers la droite, se confondant trop avec le ciel.

22. Paysage et animaux. Troupeau traversant un ruisseau : une femme tenant un agneau sous son bras passe à la suite. Une seconde paysanne avec un fagot est montée sur une vache. Autres bestiaux ; femme sur un âne, se détachant bien ; grands arbres d'un bel effet.

23. Paysage. Jeune fille lavant ses pieds au bord d'un ruisseau dans lequel une vache vient de boire ; vaches, chèvre dans l'eau. Bon, en partie noirci.

24. Paysage. Au premier plan, deux femmes, dont l'une est debout et dont l'autre trait une chèvre. Troupeau de vaches et de moutons, etc. En partie noirci.

25. Paysage. Un pâtre, ayant près de lui son troupeau, cause, en s'appuyant sur un bœuf, avec une femme qui lave son linge dans un petit ruisseau. Fond borné. La laveuse et la vache de devant sont bien éclairées; le reste, quoique noirci, se distingue encore. Joli petit tableau.

26. Paysage. Couple, en riche costume oriental, assis à terre; une paysanne est debout devant eux, et deux enfants jouent avec un chien. Vaches, chèvres, moutons. Très-altéré.

BERHEYDEN (Gérard): 28. Vue de la colonne Trajane. Marché, église. Teinte trop bleue; le côté gauche a noirci; c'est dommage, car là se trouvent le plus de figures, et les premières, encore éclairées, font regretter celles qu'on ne voit plus.

* BERRETTINI (Pierre) DA CARTONA: 73. Alliance de Jacob et de Laban. Au second plan à droite, on les voit debout devant un autel sur lequel est un bélier immolé. Lia et Rachel sont aussi debout à gauche avec leurs enfants, à l'ombre d'une draperie suspendue aux arbres. A droite, un serviteur, couronné de lierre et ramassant le bois pour le feu du sacrifice, tourne à gauche sa jolie tête bien dessinée. Au premier plan, grand bassin et plat creux en métal. Bonne toile.

74. Nativité de la Vierge. L'enfant emmaillottée est posée sur les genoux d'une femme dont le corsage en désordre laisse voir partie des seins; deux autres femmes près de la nourrice et deux servantes soignant l'accouchée, tandis qu'une troisième apporte un breuvage dans un vase d'argent. Les visages sont trop larges, trop courts, trop ronds. Bonnes draperies. Perspective incomplète.

75. Sainte Martine à genoux, les yeux au ciel, au milieu des débris du temple d'Apollon détruit par un signe de croix.

76. La Vierge, l'Enfant et sainte Martine. Jésus au giron tient un lis d'une main et une palme de l'autre. Les visages des femmes, de forme ronde, ont le sourire naïf adopté par Berrettini. Bonnes draperies. Ce tableau a subi des retouches peu habiles.

77. Même sujet que le précédent. Ici l'enfant ne porte que le lis; c'est la sainte qui porte sa palme, ce qui vaut mieux. Elle tient aussi la fourche avec laquelle on a déchiré ses chairs. La Vierge est souriante. Coloris sec.

78. Romulus et Rémus recueillis par Faustulus, qui en apporte un à sa femme; on voit l'autre, dans le fond, allaité par la Louve qu'entourent des bergers. Au premier plan, à gauche, un

petit garçon s'appuie sur le genou de sa mère, ayant derrière elle une servante debout. Cette mère, qui tend les bras vers l'enfant trouvé, est très-jolie. Comment a-t-elle pu s'unir à ce Faustulus, dont les traits grossiers sont ceux d'un esclave abruti?

79. Rencontre d'Enée et de Didon à la chasse (demi-nature). Enée est suivi d'un de ses soldats tenant ses javelots; la reine s'avance un arc à la main. Deux amours sont près d'elle ; deux autres planent au-dessus de sa tête. Son manteau jaune, assez mal drapé, doit gêner sa marche rapide. Ses jolis petits traits expriment la surprise. Elle semble dire à Enée, qui êtes-vous? d'où venez-vous? Le héros troyen, les jambes écartées, s'arrête saisi d'admiration ; mais son profil, mis mal à propos dans l'ombre, est peu lisible ; celui du soldat est noir.

BESCHEY ou BISCHET (Balthasar) : 29. Une famille flamande. Dans un vestibule orné de colonnes, nous voyons près d'une table, sur laquelle est un plat d'huîtres, trois femmes et un homme assis, puis des enfants des deux sexes. Genre Boucher. Joli, encore frais.

BIANCHI (François) dit *il Frari* : 80. Vierge en trône avec l'Enfant adorés par deux saints. Deux anges jouent : l'un de la viole, l'autre du sistre. Genre Francia, mais exécution inférieure ; mauvais dessin ; coloris sec; toile très-fraiche.

BLANCHARD (Jacques) : 14 et 15. Deux Saintes Familles.

* 2° La Charité. Jolie tête de femme dans le style du Guide. Un enfant assis sur elle prend le sein; un autre est penché sur son dos; un troisième s'est mis à cheval sur une de ses cuisses en lui tournant le dos et regardant deux autres marmots, dont l'un pleure. Bons modèles; belle lumière.

17. Saint Paul en méditation.

BLOEMAERT (Abraham) : 30. La Salutation angélique (petites figures). La Vierge et l'Ange paraissent se rencontrer sur une estrade. Elle se retourne vers son visiteur, en tenant son voile d'une main et posant l'autre sur sa poitrine. Gabriel a l'attitude d'un amant faisant sa déclaration. Dans les airs, anges assez mauvais.

31. Nativité (grandeur naturelle). La Vierge, agenouillée au milieu de l'étable, lève le voile qui couvrait l'Enfant couché dans un berceau. Bergers et anges en adoration. Dans les airs, gloire d'anges. Le petit visage de Marie est insignifiant. Toile noircie.

* 32. Portrait d'homme (grand buste). Paysan coiffé d'un bonnet fourré et vêtu de gris, avec deux médailles attachées à son bras gauche. Il a devant lui une chaufferette où il a pris, avec de petites pinces, un charbon qu'il approche de son visage. Belle couleur,

un peu rouge; belle lumière. La tête est commune, mais vivante.

BLOEMEN (Johan ou Julien Frans van), dit *Orizonte* : 33. Vue d'Italie. Au premier plan, deux hommes assis parlent à une femme debout, peu vêtue, les seins découverts, puis deux autres, dont l'un couché et le second appuyé sur son bâton. A droite, trois jeunes filles puisant de l'eau à une fontaine. Au fond, fabrique et vaste plaine. Bon, mais noirci.

34. Autre vue d'Italie. Chemin tournant entre une rivière à gauche et de grands arbres à droite. Fond peu étendu, avec hautes montagnes au pied desquelles on voit une ville et des ruines antiques. Pâtres et femmes assis ou debout. Une montagne occupe trop de place dans ce tableau. Edifices encore éclairés; espace noir au second plan; au milieu, éclaircie.

*35. Vue d'Italie. Route bordée d'arbres et de rochers. A gauche, couple assis, causant avec un pâtre debout; de l'autre côté du chemin, mendiant étendu à terre. Dans l'éloignement, ville avec tours, usines. Fond de montagnes. Elles sont, ainsi que les bâtiments, encore éclairés. Le reste est bien noir.

36. Paysage. Une rivière divise le paysage en deux parties. Pâtres et troupeaux. A droite, femme à cheval. La premier plan est devenu noir; le second est éclairé, excepté à droite et à l'extrême gauche. Au delà de la rivière, au milieu, bâtiments. Dans le fond éclairé, deux tours. Noirci.

37. Paysage. Trois bergers presque nus, l'un debout, les autres couchés au bord du chemin. A gauche, autres bergers et troupeau près d'un torrent. Dans le fond, bâtiments entourés d'arbres, sur une montagne. Noirci.

38. Autre paysage. Noirci.

BOL (Ferdinand) : 39. Philosophe en méditation. Vieillard en robe de bure, assis dans un fauteuil, appuyé sur une canne, et tenant une lettre. Sur une table placée devant lui, se trouvent un livre, une tête de mort, une guitare, une flûte et une écharpe brodée. Traits communs, moustache blanche écourtée, d'un mauvais effet. C'est fort mal à propos que dans le catalogue du précédent possesseur du tableau on a donné à cet homme le nom de Socrate; il n'y a aucune ressemblance.

40. Jeune prince hollandais, enfant de dix ans, dans un char traîné par des chèvres. Quatre génies l'accompagnent, l'un guidant les chèvres, les autres jouant du tambour de basque et du triangle. Faible. En partie noirci.

* 41. Portrait d'un mathématicien. Yeux vifs et petits, sourcils relevés, bouche peu charnue, aux coins descendants, double

menton, cheveux blancs et rares ; habit et culotte noirs. Il s'appuie sur une plinthe de pierre, une règle en cuivre à la main, et montre une figure de géométrie tracée à la craie sur le mur. Très-bon portrait, bien éclairé.

42. Portrait d'homme vêtu de noir, tête nue avec un col plat. La main droite sur la hanche, il pose la gauche sur une balustrade où il a déposé son chapeau : pose prétentieuse. Le visage serait beau si le nez qui est long était moins bossu. Bon dessin, mais coloris très-sec.

BONIFAZIO BEMBI : 81. Résurrection de Lazare. Sa famille occupe le milieu du tableau. Au premier plan à gauche, groupe de voisins et un autre groupe au fond. Belle tête du Christ accompagné de quelques disciples. Expression de reconnaissance du ressuscité fort bien rendue. Les deux femmes à genoux sont sans doute la mère et la sœur de Lazare. Belle toile malheureusement altérée.

* 82. Sainte Famille et saints. Charmante pose de Jésus debout sur les genoux de sa mère, une main passée dans sa poitrine et tendant l'autre, qui tient le bout du voile de Marie, vers le petit saint Jean. Celui-ci debout nous montre le Sauveur. Saint Joseph, assis sur le sol, s'entretient avec Élisabeth accroupie ou agenouillée, tenant son fils d'une main et levant l'autre vers Jésus. Le jeune saint François, debout, à gauche, penche sa belle tête, bien modelée et éclairée, vers le livre que tient ouvert le vieil Antoine, assis. Les saintes sont de jolies Vénitiennes. Mais pourquoi a-t-on donné deux mentons à la mélancolique Madelaine?

83. La Vierge avec l'Enfant, sainte Catherine, sainte Agnès et le petit saint Jean.

BONINI (Girolamo), dit l'*Anconitano* : 24. Le Christ, couronné d'épines et tenant le roseau, est adoré par les anges et par saints Sébastien et Bonaventure. Poses forcées, visages peu divins de Jésus et des anges; corps mal éclairés.

BONVICINO (Alexandre), dit *il Moretto de Brescia* : 85. Saint Bernardin de Sienne et saint Louis de Sicile, tableau haut, étroit et cintré du haut. Visages pâlis, l'un grimaçant la tristesse, l'autre jeune, aux longs et beaux traits, le regard fixé vers la terre.

86. Saint Bonaventure et saint Antoine de Padoue, pendant du précédent. A voir le visage bleu de ce dernier, on prendrait cette œuvre pour un Greco. Ce tableau, assez bon, n'a-t-il pas été retouché? (petite nature, comme le premier.)

BONZI (Pierre-Paul), dit *il Gobbo* (le bossu) *de Caracci* : 87. Latone changeant des paysans en grenouilles. Joli petit paysage en-

core bien éclairé. Un des paysans lève sa tête de grenouille qui, vue en dessous est on ne peut plus laide.

BORDONE (Paris) : 88. Vertumne et Pomone (grandeur naturelle). La petite tunique que porte Vertumne ressemble à un tablier de brasseur et n'est pas du tout gracieuse. Cette vieille, devenue tout à coup un beau jeune homme, pose une main sur l'un des seins de son amante, qu'il regarde langoureusement, et tient de l'autre une guirlande de fleurs (non de fruits). La pose penchée de la jeune femme, aux cheveux blonds, tombant en tresses sur ses épaules, annoncerait qu'elle se laisse aller au plus tendre sentiment, si son regard, tourné vers nous et sa bouche, n'exprimaient pas plutôt le mécontentement que l'amour.

* 89. Portrait d'un homme jeune encore, vêtu d'un habit fourré, avec une toque noire. Une main posée sur une table, il tient de l'autre un papier. Sur un pilastre, sont sculptées ses armes. Nez trop long, bas de visage trop court, sourcils noirs très-relevés, barbe entière et barbiche. Il y a dans cette tête plus de distinction et de vivacité que de génie. Excellent portrait bien éclairé et bien conservé.

90. Portraits présumés de Philippe II, roi d'Espagne, et de son précepteur. La vieille tête de ce dernier n'est pas belle, mais elle respire. Celle de l'enfant royal est d'un dessin plus faible et nous fait douter que le tableau soit un vrai Bordone.

BOSCHI (François) : 91. Portrait de Galilée.

BOSELLI (Antoine) : 92. Tête des saintes Cécile, Agnès, Madeleine et Barbe.

* BOTH (Jean), dit *Both d'Italie* : 83. Paysage. Un cavalier et une dame montée sur une mule descendent une route sous la conduite d'un valet, qui semble demander le chemin à un paysan assis. Plus loin, à gauche, homme à cheval franchissant un pont de bois jeté sur un torrent. Au fond, montagnes et vallées éclairées par le soleil couchant, etc. Belle toile, belle lumière.

84. Autre paysage. Chemin entre des rochers, où deux ânes chargés sont conduits par un paysan. Au premier plan, autre villageois causant avec un pâtre, près duquel se trouvent un chien et deux chèvres. Fond de montagnes; effet de soleil couchant. La partie de gauche, sur le devant, est devenue noire; le fond est insignifiant; la partie droite, à demi-éclairée, vaut mieux. Beau ciel d'Italie.

BOTTICELLI (Sandro). *Voy.* FILIPEPI.

BOUCHER (François) : 23. 1° Renaud et Armide; 2° Diane sor-

tant du bain avec une de ses nymphes; 3° Vénus commandant à Vulcain des armes pour Énée; 4° et 5° sujets pastoraux.

28. Paysage avec moutons, chèvres, et berger offrant à sa bergère un nid d'oiseau.

29. Paysage du même genre que le précédent. Berger offrant des fleurs à sa belle; autre couple couché et endormi.

Ces deux derniers tableaux sont jolis quant au paysage, un peu maniérés quant aux figures.

BOUDEWYNS (Antoine-François): 26. Marché au poisson, paysage. A gauche, au bord d'un canal, pêcheurs débarquant du poisson. Plus loin, marchandes sous des hangars et acheteurs. Sur le canal à droite, barques. Au deuxième plan, bâtiment carré. Au fond, église, eau bordée d'édifices. Le premier plan est devenu tout noir.

BOULOGNE (Bon) ou *de Boullongne*: 31. Annonciation. Dans les airs, Dieu le père et anges mal peints. La Vierge et Gabriel sont mieux traités, mais un peu maniérés. Le coloris bleuâtre est peu vrai. Ce qu'il y a de mieux, c'est une corbeille remplie de linge au premier plan.

32. Saint Benoît ressuscitant un enfant couché à terre sur le dos et en pleine lumière. Ses père et mère, campagnards, sont agenouillés près de lui, l'homme, les yeux fixés sur son fils, la femme jetant au saint un regard de reconnaissance. La tête du saint est de carton; celles du paysan et de sa femme sont mal dessinées et peu éclairées. L'enfant, vu en raccourci, est ce qu'il y a de mieux. Ce tableau nous paraît être une imitation ou la copie d'un tableau que nous avons vu dans un autre musée.

BOURDON (Sébastien): 34. Sacrifice de Noé à sa sortie de l'arche (demi-nature). Noirci.

35. Salomon sacrifiant aux idoles (tiers de nature): Le roi, vieillard à cheveux blancs, la couronne sur la tête, est prosterné devant une statue colossale de Vénus, qui tient sa robe de la main droite et une colombe de la gauche; autre idole peu visible. Une jeune femme, dont le turban est entouré de fleurs, se penche vers Salomon et lui montre les idoles. Autres personnages. La victime immolée est — autant qu'on peut le deviner — un chien, doublement noir. Au fond, arbres, ciel. Visages de femmes trop ronds et d'un coloris sec. Toile médiocre et altérée.

36. Adoration des bergers. Altéré.

*Repos de la sainte Famille dans un paysage (demi-nature). Saint Joseph, près d'un arbre, nous regarde de face; sa tête est dans l'ombre. Au premier plan, deux petits anges assis; l'un tient

des fleurs sur une cage à poulets; deux grands anges adorent Jésus. Deux femmes lavent du linge. Sainte Elisabeth est assise à terre et regarde, mains jointes, le petit saint Jean qui pose une couronne de fleurs sur la tête de Marie. L'enfant Jésus est assis sur une pierre près d'un ponceau. Buste antique renversé : allusion au paganisme détruit. Au fond, eau avec barques, édifices, maisons, arbres, montagnes. La Vierge serait très-jolie si sa bouche en cœur n'était pas mal dessinée. Elle est éclairée comme par un effet de lampe. Très-bonne toile du reste.

38. Petite sainte Famille, esquisse. Marie assise tient sur ses genoux l'enfant Jésus, à qui saint Jean apporte une colombe. Dans les airs, un ange avec une couronne de fleurs. Appuyée sur un coude, la Vierge semble rêver. Elle est toute enveloppée de son manteau bleu.

39. Le Christ et les Enfants. Le Sauveur est assis sur la marche d'un monument. Il soutient de son bras droit deux enfants debout près de lui; mères et enfants; apôtres. Bonnes draperies, bonnes poses. Au fond, arbres, édifices. Toile altérée, surtout dans les derniers plans.

40. Descente de croix. Belle toile, malheureusement très-altérée.

41. Décollation de saint Protais. (En réparation.)

42. Martyre de saint Pierre. Des bourreaux hissent la croix sur laquelle il est attaché, la tête en bas.

43. Jules César devant le tombeau d'Alexandre et y déposant une couronne.

44 et 45. Deux haltes de Bohémiens (petite dimension). Celle portant le n° 45 nous montre la troupe arrêtée sous l'arche d'un édifice, etc. Au fond, au milieu, tour, montagne de roche mal rendue ; à droite, paysage éclairé, mais insignifiant. Noirci.

46. Mendiants arrêtés près d'une voûte, sous laquelle se tient debout un cavalier en manteau noir et chapeau à plumes. A droite, femme portant un enfant sur son dos et comptant sa recette qu'elle dépose dans le creux d'une de ses mains. Une petite fille est devant elle. Joli ; noirci.

47. Portrait de René Descartes, homme sur le retour de l'âge, vêtu de noir. Vilaine bouche: visage devenu vert.

* Portrait de l'auteur. Le haut du corps est couvert par une chemise, aux larges plis, fermée au bas du cou par un cordon noir. De la main droite, il s'appuie sur le bras de son fauteuil et tient de l'autre un buste de Caracalla exactement décrit. Un manteau brun enveloppe ses cuisses et ses jambes, dont on ne voit qu'un

genou couvert d'une culotte verte. Ses cheveux, d'un blond foncé, tombent de chaque côté sur sa poitrine. Sa tête de trois quarts regarde à notre droite. Elle est très-belle, et son expression de tendre mélancolie nous charme tout d'abord. Les traits en sont très-réguliers et annoncent des dispositions qui pouvaient faire de Bourdon le plus grand peintre de son époque. Ses grands yeux un peu fatigués, sa charmante bouche entr'ouverte, son nez, son menton, tout nous révèle une belle âme, un esprit supérieur et une touchante modestie. Ce portrait, bien conservé, est, à nos yeux, une des perles de l'école française et l'un des chefs-d'œuvres du peintre.

50. Portrait présumé de Michel de Chamillard, ministre de la guerre, assis près d'une table, un livre à la main.

BOURGUIGNON (LE). *Voy.* COURTOIS.

BRAUWER (Adrien) : 47. Intérieur de tabagie. Un homme vu de dos, ayant pour siége un baquet renversé, est appuyé et endormi sur une table; un autre allume sa pipe; plus loin, à droite, un troisième embrasse une commère sur un banc; chacun prend son plaisir où il le trouve, etc. Il n'y a plus que la chemise passant entre la veste et le pantalon du dormeur qui soit éclairée; le reste tourne au noir.

BRECKELENCAMP (Quirin van) : 48. Moine à barbe blanche, assis sur un banc près d'une table et écrivant dans un livre posé sur ses genoux. Bonne tête de vieillard portant lunettes. Noirci; c'est dommage.

BREDA (Johan van) : 49. Campement militaire. Au milieu du premier plan, cavalier tenant un cheval par la bride. Derrière lui, cheval blanc tout équipé, mangeant dans une auge au pied de laquelle un autre cheval est couché. Au deuxième plan, à gauche, cavalier vu de dos. Le cheval blanc est aujourd'hui le seul objet bien visible.

BREEMBERG (Barthélemy) : 50. Repos de la sainte Famille (figurines) dans un paysage. Saint Joseph assis; Marie tenant l'Enfant endormi. Dans le fond, bergers, troupeaux, ruines. Tableau placé si désavantageusement qu'il est difficile de le voir et de le juger.

51. Martyre de saint Etienne. Le saint, mal posé à genoux, est lapidé près la porte Saint-Sébastien à Rome; il lève les bras et la tête vers la Sainte-Trinité apparaissant sur un nuage. Le jeune Saul, à qui un homme confie les vêtements du supplicié, est costumé à la Figaro, etc. Paysage sans fond.

*52. Vue du *Campo vaccino* (ancien Forum) à Rome. Au deuxième plan près du Colysée en ruines, femme lavant du linge à

une fontaine où un homme fait boire son cheval. Sur le devant, un paysan, conduisant une vache par le licou, cause avec un vieillard et un pâtre. Joli tableau.

53. Même sujet. Ici la fontaine est à droite. Laveuse et deux hommes debout à demi éclairés; cheval et moutons à gauche en pleine lumière; ruines à gauche éclairées par le haut.

54. Ruines de l'ancienne Rome. Paysans conduisant leurs bestiaux près des restes d'un temple d'ordre ionique. Plus loin, marché d'animaux; personnages. Toile éclairée à droite vers le fond; le reste a noirci.

BREUGHEL (Pierre), dit le *Vieux* : 56. Vue d'un village, tout petit tableau. Deux paysannes et un paysan assis, à terre sur la route, causent avec un homme conduisant une charrette attelée d'un cheval blanc. A droite, bestiaux; au fond, pont de bois, et à gauche, personnages arrêtés devant une auberge. Bon, mais noirci.

57. Danse de paysans, genre grotesque. En partie noirci.

BREUGHEL (Jean), dit *de Velours* : 58. Paradis terrestre. Au premier plan, animaux sous de grands arbres. Dans le fond, Dieu le père, Adam et Ève; oiseaux sur un fleuve. Altéré.

*59. L'Air. Uranie, dans le ciel, tient d'une main une sphère céleste et de l'autre un perroquet blanc. Près d'elle, génie observant, avec une lunette, les chars d'Apollon et de Diane. Au premier plan, à droite, génies près d'instruments d'optique; oiseaux à terre et sur les arbres. Charmant trio de génies à droite. Le petit astronome un genou en terre près d'Uranie est excellent. Très-joli tableau.

60. Bataille d'Arbelles (figurines). Horrible pêle-mêle dans une immense vallée. Au deuxième plan, à droite, la famille de Darius prisonnière, la reine aux genoux d'Alexandre, ainsi qu'une jeune et jolie princesse; groupe bien éclairé. Deux masses d'ombre, l'une par devant, l'autre au dernier plan, font repoussoir. Le nombre des figurines est très-considérable.

*61 Vertumne et Pomone (petite dimension). La femme, une faucille à la main, est assise au pied d'un arbre chargé de fruits; elle regarde Vertumne, qui a pris les traits d'une vieille. Au premier plan, fruits, légumes; plus loin, jardin, palais; canal avec une maison rustique sur son bord. Au fond, moulin à vent, clocher. Jolie toile.

62. Vue de Tivoli. Cavaliers, large pont; à gauche, temple de la Sibylle sur une roche. Plus loin, à droite, hommes faisant baigner leurs chevaux.

63. Paysage (tout petit et altéré). Barque remplie de personnages richement vêtus et abordant une rive où les attendent des valets, des chevaux de selle et un carrosse. Plus loin, autres barques. Au fond à gauche, village.

64. Autre petit paysage. Altéré. Route, moulin; deux cavaliers près d'un chariot. Au delà, pâtre conduisant un troupeau de bœufs. Dans le fond, à gauche, églises en ruines.

BRIL (Matthæus) : 65. Chasse aux daims, paysage. Au milieu d'une forêt, chasseurs et une femme à la poursuite des daims. Au fond, à droite, homme conduisant un mulet chargé de paquets; à gauche, vaste prairie, montagnes. Teinte trop verte. L'effet d'eau et de lumière à travers les arbres est bien rendu.

66. Chasse au cerf, paysage. A gauche, cavalier et chasseurs à pied descendant avec leurs chiens un sentier escarpé, et poursuivant un cerf qui va se jeter dans un étang, au pied d'un coteau. A droite, lapins. Moins bon que le précédent, surtout quant à la perspective.

BRIL (Paul) : 67. Chasse aux canards, paysage. A droite, derrière un gros arbre, deux chasseurs à l'affût près d'un étang au milieu d'une forêt. Au delà, bœufs et vaches. Eau bien rendue; massifs d'arbres, noircis.

* 68. Diane et ses nymphes, paysage. La déesse, le carquois sur l'épaule, l'arc à la main, franchit un pont de bois, suivie de deux nymphes Plus loin, d'autres suivantes conduisent des chiens. Les nymphes sont de vulgaires paysannes; le pont ressemble à un radeau. Le massif d'arbres à gauche est dans l'ombre. Deux grands arbres au premier plan et dans l'ombre font ressortir la lumière éclairant l'eau et le fond. Cette toile est la plus jolie des sept.

69. Les Pêcheurs, paysage. Pêcheur tenant son filet sur l'épaule près d'une rivière qui serpente entre deux coteaux boisés. Autres personnages, bateau, chien, lapins. Au fond, cascade avec pont de bois. Noirci en partie.

70. Pan et Syrinx, paysage. Celle-ci se précipite dans le fleuve où elle va être changée en roseau. Nymphes au bain, faunes, etc.

71. Paysage. Femme trayant une vache près d'une maison rustique. A droite, berger, chèvres, canards; rivière entre deux rochers, cascade, bestiaux. Ombres noircies. La petite personne qui trait la vache blanche se retournant comme pour la regarder, est bien éclairée.

72. Paysage. Ville sur une éminence. Bergers, chèvres, moutons; canards dans une mare; ruines entourées d'arbres, éclai-

rées, ainsi que le chemin et le troupeau à gauche; autres troupeaux dans l'ombre. Fond vert, insignifiant.

74. Saint Jérôme en prières, au milieu d'une gorge formée par des rochers, son lion près de lui. Deux hommes, l'un monté sur un âne. A droite, deux prêtres, chèvres et moutons. Tableau noirci et posé contre le jour.

BRONZINO (Angiolo) : 93. Le Christ apparaissant à Madeleine. Jésus est assez bien modelé, mais trop courbé; son visage est d'un beau type, mais le coloris en est bien sec pour un Bronzino. Le profil de la sainte est mieux éclairé et mieux peint. Son bras tendu se détache bien.

* 94. Portrait d'un jeune sculpteur, tenant une statuette en bronze. Jolie tête, longue, pâle, sans barbe. Belle lumière, excellents reliefs.

BRUSASORCI (Felice). *Voy.* RICCIO.

CAGNACCI. *Voy.* CANLASSI.

CALABRESE (le Calabrais). *Voy.* PRETI.

CALCAR (Johan Stephan von), ou *Giovanni Flamingo*, ou *Giovanni da Calcar* : 95. Portrait d'homme, une main sur la hanche, l'autre sur le piédestal d'une colonne et tenant un papier. Barbe rousse et fourchue, bouche très-charnue; traits peu distingués.

CALDARA (Polidoro), *da Caravaggio* : 96. Psyché reçue dans l'Olympe (petite dimension). Jupiter, à droite, est trop caduc; Mercure, arrivant au pas de course, est altéré par le temps.

* CALIARI (Paul), dit *Véronèse* : 97. Les anges font sortir de Sodome Loth et ses filles (demi-nature). Vers la gauche, un grand ange tient par la main chacune des deux sœurs; l'une portant deux paniers sur l'épaule, au moyen d'un bâton recourbé, l'autre s'appuyant sur le bras de l'ange et se baissant pour rattacher son cothurne. Plus loin, un autre ange guide le père. Dans le fond, on voit la femme changée en statue de sel. Le premier ange a une jambe singulièrement posée. Il y a du mouvement dans le groupe du premier plan. Bonne toile, un peu altérée.

98. Suzanne surprise au bain. Elle se drape la poitrine, le corps penché en avant, la tête relevée vers les deux vieillards debout; on ne voit qu'imparfaitement son profil trop calme, mais bien vivant. Les vieux sont trop emprisonnés dans leurs manteaux de même couleur, d'un rouge tirant sur le violet. Scène un peu trop rétrécie.

99. Esther évanouie au bas du trône d'Assuérus. Deux femmes la soutiennent. Le temps a peut-être augmenté sa pâleur. Le roi la regarde sans grande émotion. A droite, statue dans une niche

entre deux colonnes. Au pied du trône à droite, quatre ministres et un fou. Cette partie a noirci.

100. Madone avec sainte Catherine, saint Benoît et saint Georges. (Figures de 70 centimètres). La vierge n'a pas la beauté vénitienne des autres madones de Véronèse. Ou ce tableau n'est pas de ce maître, ou le temps l'a défiguré.

101. Madone avec saint Joseph, sainte Elisabeth, la Madeleine et une religieuse bénédictine. (Figures de 27 centimètres.) Cette esquisse est plus achevée ou moins altérée que la précédente. Saint Joseph debout, un bâton à la main, tend l'autre main, en se baissant, vers la bénédictine agenouillée.

102. Le Christ guérit la belle-mère de saint Pierre. Jésus lui prend la main, en adressant la parole au vieux saint; saint Jean se tient de l'autre côté du lit. Jolie tête en raccourci d'une jeune fille penchée vers la malade.

*103. Les noces de Cana, grande et belle toile dont quelques parties sont altérées par le noir. Cette composition comprend deux scènes : l'une très-grave, se produisant au second plan et au centre de la table où sont assis le Christ, sa mère et quelques disciples drapés à l'antique; l'autre nous représentant des personnages célèbres de l'époque, affublés pour la plupart de costumes bizarres. C'est ainsi que l'auteur a placé à notre gauche, au bout de la table en fer à cheval, François I^{er} avec la tenue ordinaire des fous de la cour. Au premier plan, l'auteur, entouré de ses amis, est assis et joue de la viole. Son portrait, parfaitement peint et bien éclairé, n'est guère qu'un profil dont l'œil est baissé; et cependant il est impossible de ne pas y reconnaître tous les signes d'une imagination vive et féconde. Lavater qui, nous a donné une excellente esquisse de ce portrait, a dit : « Voici une physionomie tout à fait italienne, qui montre le génie productif, la fécondité et l'ardeur d'un artiste épris de son art. Elle est tout œil, toute oreille et tout sens.... » Derrière lui, le Tintoret, debout, tenant un luth, se penche à son oreille. Plus à droite, le Titien, assis et vêtu d'un grand manteau rouge, joue de la basse. Le frère de Véronèse, en robe à ramages, est debout, une coupe à la main, etc. La tête du Christ est belle et sérieuse. Sa mère, placée à sa gauche et regardant avec surprise les cruches d'eau d'où sort le vin, a les traits d'une femme distinguée déjà sur le retour. La partie de la table qui s'avance à gauche jusqu'au premier plan est surtout bien éclairée. Il y a là quatre jolies blondes : la mariée, sous les traits de Catherine d'Autriche, reine de France, plus sérieuse qu'on ne devrait l'être un jour de noce; une autre paraissant écouter avec

distraction ce que lui dit à l'oreille le roi de France ; une troisième s'occupant, au contraire, un peu trop de leur conversation, ce qu'indique la position penchée de sa tête effilée : charmante blonde en robe jaune si souvent reproduite par le peintre, et, enfin, une quatrième passant avec un air rêveur un cure-dent dans sa jolie bouche. Le tableau qui nous occupe semble avoir été conçu par Véronèse dans un moment de gaîté, avec l'intention de fêter ses rivaux qui, chose rare, sont ses meilleurs amis. De là certains costumes étranges ; de là aussi certains défauts. Par exemple, ce grand et gros personnage tourné vers l'extrémité gauche de la table, une main sur son aumônière et tirant à lui de l'autre main la ceinture de l'un des convives vu de dos, offusque d'une façon disgracieuse une partie de la scène déjà trop ombrée et devenue presque noire. Mais, ce qui est véritablement au-dessus de tout éloge dans cette composition, comme dans presque toutes les grandes toiles de Véronèse, c'est la partie architecturale du style le plus majestueux ; partie où la lumière et la perspective causent une illusion complète. Sur les galeries qui s'élèvent au fond de la scène, se trouvent des serviteurs et des curieux de plus petite dimension, mais dont on distingue parfaitement les physionomies.

* 104. Le repas chez Simon le Pharisien. Grand tableau placé vis-à-vis le précédent plus grand encore. Le festin se donne sous un portique de forme circulaire, soutenu par des colonnes. Dans l'espace du milieu, on découvre, entre deux de ces colonnes, des édifices et la campagne. Le Christ, assis à l'angle d'une table, montre à Simon la Madeleine. Celle-ci, un genou en terre, tient un pied de Jésus qu'elle a parfumé et qu'elle essuie avec ses longs cheveux blonds. Son joli visage est vu en raccourci. Chacun des convives est assis dans un fauteuil. Leurs têtes, de types choisis avec goût, ont dû être peintes d'après nature ; car elles sont vivantes. Il semble qu'on va surprendre quelque chose de leurs conversations. Une servante, debout à notre droite, va poser sur la table un plat que lui remet un valet. A gauche, femme du peuple avec un enfant sur un bras. Ce tableau, plus sérieux, plus correct que le précédent, est moins riche en architecture, et ses parties, d'une demi-teinte, tournent au noir. Très-belle toile, du reste.

105. Portement de croix (demi-nature).

106. Le Christ sur la croix entre les deux larrons (petite dimension). La Vierge, Madeleine et deux saintes femmes, dont l'une est enveloppée de son manteau jaune jusqu'au nez. Deux

bourreaux, l'un appuyé d'une main sur la croupe de son cheval. Altéré; original douteux.

* 107. Les pèlerins d'Emmaüs. Le Christ, attablé et nous faisant face, lève la tête vers le ciel. Cette tête, vue en raccourci, est plus jolie que belle; la bouche en est trop sensuelle; son raccourci est fort bien traité. Remarquons ici un cuisinier qui, sans doute, s'est rendu célèbre à Venise: car on le trouve dans beaucoup de repas du Titien et de Bonifazio. C'est un homme aux traits vulgaires, avec un petit bonnet rouge posé sur le haut de la tête et un peu de côté, un large couteau à la ceinture enveloppée d'un tablier de cuisine et en manches de chemise plus ou moins retroussées. Il est toujours placé comme ici derrière la table, le regard baissé vers l'un des convives. Le catalogue du musée suppose que Véronèse s'est représenté dans ce tableau, ce qui est tout à fait inexact. Aucune tête ne ressemble ici à celle du joueur de viole des noces de Cana. Les personnages, debout à notre droite, sont ses parents. Il est facile de reconnaître son épouse dans la grosse dame à la tête ronde, joufflue et blonde, tenant un enfant sur ses bras. Elle est ici exactement la même, costume compris (robe rouge), que dans le portrait que possède le palais Pitti à Florence (voy. *Musées d'Italie*, p. 62) et dans le célèbre tableau de Venise dans les nues du palais des doges (p. 428). Ici encore la scène a lieu sous un portique cintré, à colonnes, entre deux desquelles on voit à gauche une ville et le ciel (partie très-altérée). Le petit groupe, au milieu du premier plan, est délicieux. Deux jeunes filles en joli costume vénitien, têtes nues, à genoux ou accroupies, tiennent un chien brun — devenu noir — qui se laisse à demi renverser. L'une d'elles regarde le chien; son visage se présente en raccourci; la seconde, les yeux tournés vers nous, semble nous faire admirer ce bon animal. Un autre petit chien, que tient un jeune garçon, un genou en terre, veut s'élancer comme pour aller jouer avec le prisonnier du premier plan. Belle et précieuse toile peu altérée.

108. Portrait de femme ayant près d'elle un petit garçon. La tête de la femme n'est pas achevée, ou n'a pas été peinte par Véronèse. La tête de l'enfant serait plutôt de lui.

Sans n° : Tableau de plafond récemment placé dans le salon carré du Louvre, et qu'on a dénaturé en substituant la position verticale à celle horizontale; de sorte qu'au lieu de la divinité chassant devant elle les vices, nous ne voyons qu'une culbute dans laquelle se trouve entraîné le dieu lui-même, la tête en bas. On avait pensé que cette singulière exhibition n'était que provi-

soire, et que ce tableau trouverait enfin, à l'un des plafonds du Louvre, sa place naturelle. Mais on ne s'en est pas occupé lors des réparations faites dans la salle d'Apollon et ailleurs. Peinture altérée et retouchée, fort belle du reste, dont nous avons vu, dans l'une des salles du palais des doges à Venise, la place vide, au plafond, avec ces mots à la craie : « Envoyé à Paris. »

CALIARI (Ecole de Paul) : 110. Rebecca et Eliézer. Le catalogue traite de nègres les serviteurs de l'envoyé de Jacob; il y a erreur. Celui agenouillé et tirant d'une cassette une couronne en perles, et le second debout, sont dans l'ombre épaissie. Si l'on voulait voir des nègres dans toutes les figures que le temps a noircies, on ferait trop d'honneur à la dernière classe de l'espèce humaine, en lui attribuant des coupes de visage comme celles-ci. Rebecca, vue de face, est assez jolie, mais sa tête n'est pas suffisamment éclairée.

111. Portrait de Femme vêtue de noir et presque de profil. Elle tient d'une main ses gants et de l'autre le cordon de sa ceinture. Pose trop raide.

* CAMPI (Bernardino) : 112. Piété. La Vierge, agenouillée à droite près du corps de Jésus assis sur son linceul, lève vers le ciel un regard désolé. Ce corps est relevé et appuyé contre une colonne, les jambes allongées parallèlement. Les pieds se détachent très-bien de la toile; les jambes nous paraissent un peu trop fortes; les visages manquent de distinction. Bons reliefs; toile de mérite.

* CANAL (Antoine), dit *Canaletto :* 113. Vue de l'église de la Madona della Salute (de la Santé) à Venise. Le Louvre n'a qu'un tableau de ce peintre si fécond; mais celui qu'il possède est l'un des meilleurs. Ici l'illusion est complète. En le regardant, nous nous croyons encore assis sur le plancher d'un débarcadère de gondoles établi à l'extrémité de la ruelle *del Traghetto*, ayant devant nous, au delà du grand canal, cette belle église, et à notre gauche une file de maisons, d'édifices au bord de l'eau, s'étendant jusqu'à la mer; et tout cela illuminé par ce soleil d'Italie qui donne un air de fête à tout ce qu'il touche.

École de Canal : 114 et 115. Deux vues, l'une de la place Saint-Marc, l'autre de la Piazzetta.

CANLASSI (Guido), dit *Cagnacci :* 116. Saint Jean-Baptiste assis sur un rocher, ayant dans la main droite une croix de roseau et caressant de l'autre son mouton, qui lui a posé amicalement une patte sur le bras gauche. Bonne étude du corps nu et bel effet de

clair-obscur. Seulement le profil est trop vulgaire et trop dans l'ombre.

Cantarini (Simon), dit *le Pesarese* : 117. Repos de la sainte Famille. La tête baissée de la Vierge est fort belle et bien éclairée. Mais le raccourci n'est pas assez bien traité, ce qui fait paraître par trop court le bas du visage. L'enfant Jésus, tendant les bras à sa mère, est trop blanc : c'est le ton du Guide dans sa troisième manière. Saint Joseph est assis au pied d'un arbre.

118. Même sujet, avec un fond de paysage. Marie est coiffée d'une draperie blanche formant, sur le devant, des plis comme ceux d'un bonnet. Son profil grec est très-sérieux. Pas assez de lumière; ombres noircies.

119. Autre sainte Famille. Un ange apporte à Jésus au giron un panier de fruits que soutient sainte Anne.

Caravage (le). *Voy.* Amerighi.

Cardi (Louis) da Cigoli : 120. La Fuite en Égypte. Le profil de la Vierge est dans l'ombre noircie; la joue seule est éclairée. Elle va présenter un sein mis à nu à Jésus qui nous regarde. En avant, un ange en robe jaune, qu'il retrousse, ouvre la marche fermée par Joseph coiffé d'un bonnet de velours rouge et s'appuyant sur son bâton de voyage. La Vierge et l'Enfant ont une monture que le catalogue décore du nom de mulet et que nous prenons pour un âne. Fond de paysage.

*121. Saint François en contemplation. Il est vu de profil tourné vers la gauche, et levant ses mains jointes, qui portent les traces des stigmates (grand buste). La tête, au long nez effilé, au trop petit menton, à la fine moustache, produit un effet saisissant. Son œil levé vers le ciel, son visage pâle, amaigri par les veilles ou le jeûne, ont une expression de foi si vive qu'on le croirait déjà transporté dans un autre monde. Modelé et lumière admirables. Chef-d'œuvre.

122. Portrait d'homme vêtu de noir.

Carpaccio (Victor) : 123. Prédication de saint Étienne à Jérusalem. A gauche, le jeune saint, monté sur un piédestal, prêche l'Évangile, entouré des sénateurs de la synagogue et d'un groupe de peuples différents. Dans le fond, la ville et foule de personnages. Assez bon tableau pour l'époque.

Carracci (Annibal) : 130. Le sacrifice d'Abraham (petites figures). Le père, le fils et l'ange se trouvent sur un rocher très-élevé, à notre gauche: groupe assez bon. Seulement, la robe rouge du patriarche se confond trop avec les nus de son corps.

A droite, paysage montagneux, peu accidenté, avec eau bien éclairée. Le visage d'Abraham est dans l'ombre.

131. La Mort d'Absalon (petite dimension). Mauvais, le cheval surtout. Toile assez bien conservée.

132. La Naissance de la Vierge. Dans les airs, Dieu le père au milieu d'une gloire d'anges. Altéré.

133. La salutation angélique (petite dimension). Belle pose de Marie agenouillée devant son prie-Dieu, une main sur la poitrine, les yeux levés vers le ciel; joli profil. L'ange est drapé sans goût. Noirci.

134. Nativité. L'Enfant, couché dans une crèche, est adoré par la Vierge, saint Joseph et les bergers agenouillés à gauche. La belle Marie pose en souriant ses mains sur la poitrine, comme pour se préparer à allaiter le nouveau-né. Les anges et chérubins donnant un concert dans le ciel entr'ouvert sont de même taille que les personnages terrestres et en paraissent trop rapprochés. Ce tableau, de plus grande dimension que le précédent et le suivant, est bon, mais noirci en partie.

135. Autre nativité. Joli petit tableau, malheureusement noirci. Le corps de l'enfant devrait jeter une vive lumière. Cependant il n'y a plus d'éclairés que le visage de la Vierge tenant un lange, Jésus étendu sur le dos, deux anges près de lui et deux autres dans les airs.

*136. La Vierge aux cerises (grandes demi-figures). L'Enfant, debout sur les genoux de sa mère, reçoit des cerises que lui offre saint Joseph. Le visage large de Marie nous paraît bien jeune, et son air rêveur est plutôt tendre que sérieux. Jésus est bien éclairé, à l'exception du haut du visage, mis dans l'ombre noircie. Son attitude est charmante.

*137. Le sommeil de Jésus (demi-figures, quart de nature). La Vierge, debout, soutient l'Enfant, qui s'est endormi sur une table couverte d'un linge. Un doigt sur la bouche, elle dit par un signe au petit saint Jean de ne faire aucun bruit. Marie nous offre de beaux traits grecs bien modelés, ainsi que sa main levée. Le reste est d'un assez mauvais dessin. La cuisse et la jambe gauches de Jésus sont par trop grosses. Petite toile bien conservée, à l'exception de la tête du précurseur, devenue noire.

138. Apparition de la Vierge à saint Luc et à sainte Catherine (grande nature). A gauche, le saint, un genou en terre et les bras ouverts, implore la madone, qui lui apparaît dans sa gloire, tenant l'Enfant et entourée des trois autres évangélistes. A droite, sainte Catherine, un pied sur sa roue et montrant Jésus. Les vi-

sages de la Vierge, de la sainte et de saint Luc sont peu distingués. Marie, trop enveloppée de son manteau bleu, ne laisse voir que sa tête. L'Enfant est seul entièrement éclairé. Les autres personnages, les saints surtout, sont dans l'ombre noircie.

139. Prédication de saint Jean-Baptiste dans le désert; paysage effacé par le noir.

140. Piété (grandeur naturelle). Le Christ mort et posé en partie sur les genoux de la Vierge, est d'une beauté trop efféminée; son visage, trop calme et d'une teinte grisâtre, conviendrait à la statue d'Adonis endormi. La tête un peu froide de Marie est belle; celle de Madeleine, plus émue par la douleur, est plus belle encore. Elle maintient sur sa poitrine ses grosses boucles de cheveux. Le visage de saint François à genoux est dans l'ombre. Les anges montrant les plaies du Sauveur, à l'exception de celui du milieu, sont absurdes.

141. Le Christ au tombeau (petite dimension). La Vierge, dont la tête est tombée sur l'épaule de son divin fils, paraît endormie. La pose de saint Jean est théâtrale. Noirci.

142. Résurrection du Christ (demi-nature). Tableau fait sur l'esquisse ci-après.

143. Résurrection (petite dimension), esquisse achevée. Le Christ est nu, avec un linge à la ceinture. Son corps est bien éclairé, mais la tête est trop dans l'ombre. Il porte un drapeau par trop volumineux. Grand ange d'un mauvais effet. Autres anges plus petits. Les soldats sont bien peints, mais le temps les a ensevelis sous son noir linceul.

*144. La Madeleine repentante (grandeur naturelle). Elle est debout à l'entrée d'une grotte, les yeux tournés vers une croix placée à droite. Livre sur une roche. La sainte est une jolie brune aux longs cils, aux cheveux tombant sur le dos et sur la poitrine. Sa tunique blanche, attachée à une épaule et à la ceinture, forme une pointe entre les seins nus. Belle expression de douleur tendre; bouche entr'ouverte; doigts des mains entrelacés. Belle lumière sur sa poitrine et ses bras.

145. Martyre de saint Étienne. Il est agenouillé à notre gauche sur une éminence, les bras étendus, les yeux au ciel. Un soldat lève des deux mains une pierre qui va frapper le saint à la tête. A droite, le jeune Saul, depuis saint Paul, assis à terre, garde les vêtements. Dans les airs, Dieu le père, appuyé sur un globe, Jésus-Christ et des anges. L'un des chérubins apporte au martyr une palme et une couronne.

*146. Même sujet. Ici le saint est agenouillé à notre gauche,

au pied d'une tour. A droite, le jeune Saul, musclé comme un athlète, assis au pied d'un arbre, étend les bras, avec un air d'étonnement. La partie aérienne est la même que dans le tableau précédent. Entre le soldat qui lève une grosse pierre et les deux vieillards debout au delà de Saul, le peintre a eu le courage de produire, comme complice des bourreaux, un jeune enfant apportant des pierres dans le pan de sa chemise.

147. Martyre de saint Sébastien (demi-nature). Il est lié à un tronc d'arbre, les bras levés; sa jambe gauche est allongée et pose à terre, l'autre est relevée en arrière : pose trop tourmentée. Le corps nu, dont un petit linge cache la ceinture, est bien éclairé. Belle expression du visage tourné vers le ciel; paysage noirci.

148. Hercule enfant (petite dimension). Corps vigoureux, tête illisible.

149. Diane découvrant la grossesse de Calisto. Au premier plan, trois nymphes mettent à nu l'énormité de leur compagne. Elles sont bien minces, voire même celle accusée de grossesse.

150. Concert sur l'eau. Au premier plan, barque que dirigent trois bateliers, et dans laquelle sont assis un jeune homme et trois femmes chantant avec accompagnement d'instruments. Plus loin, à gauche, terrasse d'un palais aboutissant à la rivière par un escalier. Au fond, pont à trois arches, qui produirait un bel effet, s'il était éclairé comme il devait l'être dans le principe. Bon, mais altéré par le noir.

*151. La Pêche. Les figures du premier plan sont de demi-nature. Batelier, femme portant des filets; homme vidant dans une corbeille un panier de poissons. A gauche, deux chasseurs assis sur le bord de l'eau et tenant leur gibier. A droite, pêcheur offrant son poisson à un jeune homme accompagné de deux dames. Dans le fond, autre pêcheur traînant un filet. Il y a là des costumes bizarres. Ainsi, une femme porte un chapeau de la forme d'une ruche. Le devant et le milieu de la toile ont noirci, ce qui n'empêche pas de distinguer les figures. Bonne toile.

152. La Chasse. A gauche, un cavalier et une dame à cheval gravissent un sentier escarpé, en se dirigeant vers la meute que leur montre un valet. A droite, deux autres domestiques tirent des provisions d'un panier; un quatrième fait rafraîchir deux bouteilles de vin dans un ruisseau. Plus loin, un piqueur sur une éminence sonne du cor. Les cavaliers sont costumés à la vénitienne et coiffés de toques ornées de plumes. Tableau de même dimension que le précédent, mais encore plus noir.

153. Paysage. Deux voyageurs saluent des *ex voto* attachés

par un ermite à un arbre, au-dessous de l'image de saint Antoine. Du côté opposé, chute d'eau formant deux cascades peu éclairées; fond borné. Joli petit paysage du reste.

354. Autre paysage plus grand. Baigneurs. Homme jouant aux dés sur le bord de la rivière qui serpente; d'autres sont assis au pied d'un arbre. Pont, campagne.

155. Portrait d'homme vêtu de noir et portant la barbe en pointe. Un écrit dans une main, il s'appuie de l'autre sur une tête de mort. Médiocre; noirci.

* CARRACCI (Antoine-Martial) : 157. Le Déluge, scène émouvante. A gauche, un homme vu de dos s'efforce d'escalader un rocher où se trouve une femme agenouillée ; beau corps de l'homme bien éclairé. Plus loin, un naufragé saisit un tronc d'arbre et lève vers le ciel un regard suppliant. Au milieu, barque à moitié engloutie par les flots. A droite, sur une éminence, s'est retirée une famille qui voit avec terreur l'eau monter, monter toujours. Là, trois femmes et deux enfants dont l'un saisit par le cou sa mère prosternée et la tête plongée dans ses mains. Une autre femme, à genoux vers l'extrémité de la roche, une main sur la tête de son fils, se tourne à notre gauche et semble dire : « Dieu, sauvez mon enfant! » Rien de mieux rendu que son abnégation et son mouvement d'effroi. Un homme s'accrochant d'une main au haut de la roche, tire de l'autre par la jambe son vieux père près de se noyer. Au fond, autre éminence, autre groupe désolé.

CARRACCI (Louis) : 124. L'Annonciation (petite dimension). A gauche, Gabriel à genoux sur des nuages, une branche de lis à la main, montre le ciel à Marie prosternée devant son prie-Dieu et lui annonce la venue du Rédempteur. Dans les airs, gloire d'anges et concert céleste. Dans le fond, on voit la campagne par une fenêtre ouverte. Faible et manquant de lumière.

125. Nativité.

126. Madone avec l'Enfant au giron (grandeur naturelle, cadre rond), visage grec, froid, endormi de la Vierge. Jésus, une main passée dans le corsage de sa mère, regarde le sol en prenant un petit air câlin. Jolis reliefs largement ombrés. La main de la Vierge tenant l'Enfant est mal dessinée.

127. Piété.

128. Apparition de la madone à saint Hyacinthe.

CARRUCCI (Jacopo), dit *il Pontormo* : 157. Sainte Famille. Marie n'a que seize ans. Elle se penche et s'appuie sur sainte Anne qui tient un bras de Jésus. A gauche, saint Sébastien et saint Pierre; à droite, saint Benoist et le bon larron. Peinture sèche, sans pers-

pective; visages d'une beauté contestable. Nous préférons à cette grande toile le médaillon placé au bas des pieds de la Vierge et représentant une procession.

158. Portrait d'un graveur en pierres fines, qu'on croit être Giovanni delle Carniole, portrait rappelant le beau visage d'André del Sarte. Bon, un peu noirci.

CARRUCCI (d'après Jacopo) : 159. Visitation de la Vierge à sainte Elisabeth. Visages de bois sans distinction.

* CASTIGLIONE (Jean-Benoît), dit *il Greghetto* : 160. Melchisédech offrant pain et vin à Abraham. A droite, trois hommes à cheval conduisant un troupeau de bœufs et de moutons. Au premier plan, ustensiles de ménage et armures. Il y a confusion dans cette partie. Les cavaliers, au deuxième plan à droite, sont sur une éminence qu'on ne distingue plus; on ne voit que leur silhouette. Dans le fond, à gauche, plus éclairé, gros de l'armée ; plus loin, hautes montagnes, ombres noircies.

161. Adoration des bergers. La Vierge sourit à son nouveau né, comme ferait une simple bourgeoise. Elle et le grand ange qui semble agiter une sonnette de la main droite levée, tandis qu'il balance de l'autre un encensoir, sont encore éclairés. Le reste est altéré et peu visible.

162. Les Vendeurs chassés du temple. On aperçoit à peine dans le fond le personnage principal. Mauvais, altéré.

163. La Caravane. Deux hommes, animaux, vases, caisse couverte d'une draperie. Noircie.

164. Bacchantes et Satyres. Deux femmes assises, un satyre, gibier, vases. Affreux dessin, plus affreux coloris.

* 165. Oiseaux et animaux. Au fond, caravane. C'est toujours à peu près la même composition. Au premier plan, amas confus de meubles, de coffres, d'animaux. Cette grande toile, quoiqu'un peu noircie, est encore belle dans son genre. Le dernier plan se confond trop avec le réel mal rendu.

166 et 167. Deux autres tableaux : animaux. Basse-cour. Altérés.

CAVEDONE (Jacopo) : 168. Sainte Cécile assise et se disposant à jouer de l'orgue. Pose peu naturelle des mains. Celle qui va toucher l'orgue est levée au-dessus de l'autre tenant un papier de musique sur un genou. Son corps est tourné vers notre droite, tandis que sa tête regarde le ciel, à gauche. Assez belle lumière.

CERQUOZZI (Michel-Ange), dit *des Batailles* : 169. Mascarade italienne sur des tréteaux. Altéré.

CESARI (Joseph), dit *il Cavaliere d'Arpino* ou *Josépin* : 170. Adam et Ève chassés du paradis terrestre. Adam baisse la tête et lève les mains d'un air effrayé. Ève semble vouloir attendrir l'envoyé céleste qu'elle regarde d'un air suppliant. Son visage est un peu trop plein, ses formes charnues sont gracieuses cependant. Mais sa peau blanche forme un contraste forcé avec la teinte basanée du corps d'Adam. Pour les faire mieux courir, le peintre leur a fait écarter les jambes de façon à retarder plutôt qu'à activer leur course.

171. Diane et ses nymphes surprises au bain par Actéon. Diane, pour le métamorphoser en cerf, lui lance de l'eau des deux mains. Ces corps de femmes nous paraissent trop volumineux.

CEULEN ou KEULEN (Cornelis Janson van) : 75. Portrait d'homme vêtu de noir. Jolie tête, quoique trop large des pommettes et se terminant en pointe ; mains bien peintes, mais posées sans goût.

* CHAMPAIGNE (Philippe de) : 76. Repas de Jésus chez Simon le pharisien. La table, en fer à cheval, est dressée au fond d'une vaste salle terminée par un portique d'ordre ionique. Les convives sont couchés sur des lits. La Madeleine, dont la belle tête s'appuie sur un pied nu de Jésus, pied qu'elle enveloppe de ses longs cheveux blonds, est comme absorbée par l'émotion. La tête de l'amphitryon, qu'on s'étonne de voir ornée d'une barbe blanche, tant elle paraît jeune, est bien éclairée ; il en est de même du beau profil du Christ. Un jeune homme au petit nez rond, à la mine futée, un doigt sur la bouche, regarde en souriant le Sauveur. On dirait qu'il donne, en recommandant le secret, une interprétation maligne à l'action de la belle repentante. Beau tableau, l'un des meilleurs de ce peintre.

* 77. Le Christ célébrant la Pâque avec ses disciples. Jésus est assis au centre d'une table et entouré des douze disciples, dont deux à gauche et un à droite se tiennent debout. Tenant le pain qu'il va consacrer, il lève les yeux vers le ciel. La table n'est garnie que d'un côté, et, comme il n'y avait place que pour neuf personnes, il a fallu en exclure trois apôtres, debout derrière les autres, et mettre Judas par devant. Nous apercevons à notre droite un amas de quatre mains d'un mauvais effet. Belles têtes du Christ, du jeune saint Jean, qui le regarde étonné, et du disciple placé après lui. Judas assis au premier plan à gauche, une main à la hanche, l'autre tenant un sac d'écus, regarde son maître avec un air de fierté peu naturel. Son profil, aux longs traits osseux, et son regard, conviendraient mieux à un Marius à Minturnes qu'au lâche Judas.

78. Le Christ en croix. Sa tête levée vers le ciel, et mise mal à-propos dans l'ombre, est devenue noire; on n'en voit plus qu'un côté. Beau corps bien éclairé, la poitrine surtout. Dans le fond, Jérusalem.

* 79. Le Christ mort, couché sur son linceul; tableau placé dans la salle des chefs-d'œuvre. Le corps nu, hors le linge à la ceinture, est étendu sur le dos de droite à gauche, les jambes parallèlement allongées. Le relief, la perspective et le dessin en sont parfaits; seulement il nous a paru que l'os terminant le torse était par trop saillant et par suite rendait trop prononcé le creux à la naissance du ventre; effet vrai peut-être, mais déplaisant, et qu'il eût fallu atténuer. Le visage est beau, mais dans l'ombre noircie.

* 80. Apparition de saint Gervais et de saint Protais présentés par saint Paul à saint Ambroise, archevêque de Milan (grande nature). Les trois saints descendent sur un nuage. L'archevêque, à genoux devant son prie-Dieu dans la basilique de Saint-Félix, les regarde avec surprise. Au fond, derrière une balustrade, le peuple en foule assiste à ce miracle. Effet de nuit et de lampe dans l'église; effet de lune à travers les fenêtres. Composition qui devrait être émouvante et qui impressionne médiocrement les spectateurs. Nous en avons cherché les causes. C'est d'abord l'aspect plus théâtral que vrai des cinq bras levés des trois saints debout; c'est le teint rose et l'air insensible des deux jeunes martyrs; ce sont leurs draperies blanches tombant avec trop de régularité. Saint Paul est mieux posé. Mais ce qui rompt la monotonie de cette composition, c'est surtout le visage pâle de saint Ambroise tourné vers l'apparition : visage bien éclairé et d'une belle expression religieuse et mélancolique.

* 81. Translation des corps de saints Gervais et Protais (grande nature), pendant du n° précédent. D'après le vœu exprimé par ces martyrs à saint Ambroise, leurs corps sont transportés sur un lit que portent des religieux sur leurs épaules. Au premier plan, à gauche, un possédé renversé est soutenu par deux hommes dont l'un lui montre les saints qui peuvent le délivrer du malin esprit. Près de ce groupe et à droite, personnages prosternés. A partir du cou, les deux corps morts ne se détachent pas assez. La procession est monotone. Le possédé seul donne un peu de mouvement à cette grande composition. Au fond, échappée de lumière ; édifices à gauche. Pas assez de perspective aérienne aux premiers plans.

82. Saint Philippe apôtre. Il porte sur son bras gauche sa lourde

croix et lève les mains vers le ciel, geste peu naturel. Toile placée trop haut.

* 83. *Portrait de la mère Catherine-Agnès Arnould et de sœur Catherine de Sainte-Suzanne, fille de l'auteur.* Cette jeune religieuse, atteinte depuis quatorze mois d'une fièvre continue ayant déterminé une paralysie, est assise dans une cellule n'ayant pour meubles que quelques chaises de paille et une croix de bois suspendue à la muraille. Les jambes étendues sur un tabouret, une boîte à reliquaire ouverte sur ses genoux, elle s'associe, les mains jointes, à la prière que formule en sa faveur la vieille mère Catherine; prière exaucée, ce qu'indique le rayon céleste descendant sur la tête de la malade. Le visage pâle, résigné, plein de confiance religieuse de la jeune novice, la ferveur de l'abbesse, leurs robes blanches si bien peintes, la simplicité du local et la belle lumière qui s'y produit : tout cela nous émeut profondément. Le catalogue désigne ce tableau comme le chef-d'œuvre du peintre, et nous partageons cet avis. Mais alors pourquoi ne l'avoir pas placé dans le salon carré plutôt que le Christ ci-avant mentionné? Pourquoi préférer une description anatomique de la mort à cette scène pieuse rappelant à la vie une jeune religieuse que son père a rendue si intéressante?

* 84. *Grand paysage.* A droite, masse de rochers d'où s'échappe une cascade qui roule et tombe dans un étang. Entre l'eau et les rochers, un religieux à genoux est en prière devant un autel rustique. A gauche et de l'autre côté d'un pont de bois établi sur le torrent, Marie, mère de saint Abraham ermite, reçoit, dans sa cellule, la visite d'un solitaire. Beau paysage dont la partie de droite, fortement ombrée pour augmenter l'effet de lumière à gauche, est devenue noire. La sainte femme, les bras croisés sur la poitrine et les yeux baissés, semble embarrassée de cette visite; on la voit trop peu; son visiteur est seul éclairé. Échappée de lumière au delà de la petite maison de Marie et ciel bien éclairé. Belle toile.

85. *Autre paysage.* Au premier plan, à gauche, torrent sur lequel est jeté un petit pont de planches. Près de ce pont, deux hommes portent une jeune femme couchée sur une civière. Plus à gauche, grotte au milieu de laquelle on voit la Madeleine pénitente à genoux, mains jointes, priant pour une personne malade agenouillée devant elle et soutenue par un homme. Au fond, sentier, fabriques, montagnes. La sainte n'est presque plus visible. La jeune malade et ses porteurs sont encore éclairés. La gauche est dans l'ombre noircie. Au milieu et dans le fond à droite, belle lumière. Bon effet d'eau entre des montagnes.

86. Louis XIII couronné par la Victoire. Le roi couvert de son armure d'acier, la tête nue, la main droite sur la hanche, tient une canne de l'autre. A droite, la déité lui pose, en volant, une couronne de laurier sur la tête. Le buste du roi paraît trop court; ses hanches sont trop saillantes. La tête longue, la bouche charnue avec lèvre inférieure pendante, le menton plat et long, annoncent peu de capacité et surtout peu d'énergie. La tenture rouge du fond ne se détache pas assez du tapis de même couleur couvrant la table sur laquelle sont posés le casque et les gantelets. Le visage somnolent de la Victoire est trop vulgaire; elle tient mal sa couronne. Médiocre.

87. Portrait en pied d'Armand-Jean du Plessis, duc de Richelieu. Il est debout, en costume de cardinal. Il porte le cordon de l'ordre du Saint-Esprit et tient sa barrette de la main droite. Son front, ses yeux noirs, dont les sourcils se relèvent et son nez aquilin ne sont pas d'un homme ordinaire; mais le bas du visage en pointe, le menton peu accusé et la dimension de la tête trop petite nous paraissent inexactement rendus. Les plis de son manteau rouge sont médiocrement peints. Du reste, belle couleur.

* 88. Portrait de Robert-Arnauld d'Andilly. Il est enveloppé d'un manteau, a la tête nue et pose une main sur l'appui d'une fenêtre. Tête de face presque chauve, peu belle, barbe clair-semée, mouche. Ce portrait est un chef-d'œuvre de lumière, de modelé, de couleur, de vérité. La main appuyée contre la fenêtre et étendue est un modèle de dessin.

* 89. Portrait de l'auteur. Il est debout, tête nue, vue de trois quarts. Couvert d'un manteau noir, une main posée sur la poitrine, il tient de l'autre un papier portant la date de 1668. Derrière lui, groupe d'arbres. Dans le fond, paysage et partie de la ville de Bruxelles. Belle tête grisonnante, pleine de force et d'intelligence. Le menton est proéminent et tendu; les yeux, un peu enfoncés, sont vifs. Les plis extérieurs de la bouche, descendant légèrement, lui donnent un air sévère, mécontent. Excellent portrait.

90. Portrait d'homme vêtu de noir, tenant un livre posé sur une pile de volumes. Ce portrait souffre du voisinage d'un homme de génie. Sa jolie tête ne manque pas d'un certain esprit, mais son menton, trop exigu, annonce plus de faiblesse et de légèreté qu'un mérite sérieux.

91. Portrait d'une jeune fille dont la robe, d'un gris très-clair et bien éclairée, nuit au visage, qui n'a pas assez de lumière. La robe vaut mieux que le reste.

* 92. Portrait d'une jeune fille de cinq à six ans, de face, mains

jointes, en robe blanche, manteau bleu de ciel et voile sur la tête. Jolie petite blonde aux joues rondes et roses. La bouche est bonne, charmante. Les yeux, trop distants l'un de l'autre, ne sont pas très-intelligents. Coloris frais, belle lumière, excellent portrait.

* 93. Portrait de femme dont le teint pâle, maladif, la physionomie mélancolique et les traits distingués inspirent un intérêt qui fait venir les larmes aux yeux. Ses cheveux tombant du haut de son grand front d'ivoire et passant derrière l'oreille, sa robe brune, son voile noir posé sur la tête et tombant sur l'une et l'autre épaules, cette chaîne en cheveux entourant son cou et soutenant un médaillon, un portrait sans doute, caché dans sa poitrine : tout cela, rendu avec une vérité saisissante, a quelque chose de dramatique, qui impressionnerait le spectateur le plus froid.

* 94. Portrait de François Mansard et de Claude Perrault, architectes (bustes). Le premier à gauche, le deuxième à droite, la tête nue, s'appuient tous deux sur une plinthe en pierre. Perrault se tournant de notre côté, montre du doigt une statue de femme tenant une couronne; sa physionomie est gaie, bonne, spirituelle, un peu prétentieuse. Il porte un manteau gris boutonné comme une soutane. Mansard, aux traits moins distingués, est plus sérieux. Il est vêtu d'un manteau noir. Bons portraits.

95. L'éducation d'Achille. L'adolescent qu'accompagne le centaure Chiron, va lancer une flèche contre une cible. Jeunes gens tenant des javelots; spectateurs.

96. Éducation d'Achille. Course de chars. Le jeune guerrier dirige, dans la carrière, un char attelé de quatre chevaux blancs. Devant lui, le centaure Chiron portant une couronne et une palme. Spectateurs.

CHIMENTI (Jacopo) da Empoli : 172. La Vierge, assise sur des nuages avec l'Enfant au giron. Deux anges les accompagnent. En bas, saint Luc et son bœuf. Saint Yves, à genoux, soumet au Sauveur, par les mains d'un jeune homme, l'acte de fondation d'un établissement d'éducation. Derrière ce saint, deux femmes et une jeune fille. Une mère, pâlie par les veillées, présente, à genoux, son enfant malade au divin groupe : belle expression de tendresse anxieuse. Les visages d'enfants et d'anges sont d'un faible dessin; celui de la Vierge est trop vulgaire.

CIMA (Jean-Baptiste) da Conegliano : 173. La Vierge et l'Enfant, adorés par saint Jean et sainte Madeleine. Marie, assise sur un trône élevé contre une balustrade d'où l'on découvre la campagne de Conegliano, a sur ses genoux Jésus, qui tient un chapelet. Joli paysage à gauche. La madone et la Madeleine sont deux jolies

paysannes. Saint Jean-Baptiste nous offre, sous une énorme chevelure frisée, un tout petit visage. Ce tableau, très-ancien, est d'une fraîcheur qui pourrait faire supposer une restauration.

CIMABUE (Jean) : 174. La Vierge aux anges. Affreuse croûte. Visages et mains comme n'en ferait pas le plus mauvais barbouilleur d'enseignes, tableau mis là, sans doute, comme preuve de l'enfance de l'art.

CLOUET (François), dit *Jehannet* : 107. Portrait de Charles IX, roi de France.

108. Portrait d'Élisabeth d'Autriche, reine de France.

CLOUET (d'après ou école de) : 109 à 126. Trois portraits de François Ier, deux de Henri II, rois de France, et treize autres portraits, généralement mal dessinés.

COCHEREAU (Matthieu) : 127. Intérieur de l'atelier de David (petite dimension). Tableau moderne, tout noir.

COLOMBEL (Nicolas) : 128. Saint Hyacinthe enlevant la statue de la Vierge pour la soustraire aux ennemis de la foi. Le saint, en robe blanche de religieux, marche rapidement emportant un calice et un groupe en marbre représentant la madone et l'Enfant. Près de lui, deux religieux debout et deux autres à genoux. La robe blanche du personnage principal est en partie noircie.

COLLANTES (François) : 544. Le buisson ardent, paysage borné ; noirci.

CORREGE (le). *Voyez* ALLEGRI.

CORTONE (Pierre de). *Voyez* BERRETTINI.

COSTA (Lorenzo) : 175. La cour d'Isabelle d'Este, marquise de Mantoue. Cupidon, debout, sur les genoux d'une femme assise au pied d'un arbre, pose une couronne sur la tête de la marquise, entourée de poëtes et de musiciens. Au premier plan, deux femmes couronnent : l'une, un taureau (la force) ; l'autre, un agneau (la douceur) : qualités de la souveraine, sans doute. Près d'elles, nymphe debout, tenant arc et flèche. Vers la gauche, guerrier appuyé sur sa hallebarde ; hydre étendue sur le bord d'une rivière. Cette scène allégorique se passe dans un jardin. Au fond, combat de cavalerie et galère à l'ancre. Costume bizarre du hallebardier ; on ne voit pas l'hydre. Joli effet d'eau et bonne perspective à gauche. Ce tableau, bien conservé, a dû faire autrefois sensation.

2° Autre sujet allégorique. Eloge de la musique. Apollon donne à des nymphes des leçons d'harmonie ; Orphée joue de la lyre ; Mercure chasse les Vices. Teinte grise. Mauvais, altéré.

Ces deux tableaux ont des figures de 55 centimètres.

COURTOIS (Jacques), dit le *Bourguignon* : de 132 à 136. Cinq

tableaux de bataille, que le noir a envahis, au point de les rendre illisibles.

COYPEL (Antoine) : 143. Athalie chassée du temple (quart de nature). Athalie, se retournant vers Joas, ressemble trop à un laid vieillard sans barbe. Pose théâtrale du grand prêtre; pose gauche, embarrassée de l'enfant royal, tenant le sceptre. Assez belle architecture et bonne perspective à travers les arches à gauche. Toile d'un certain mérite. Il y a du mouvement, et les principaux personnages sont bien en vue.

145. Suzanne accusée par les vieillards. Bonne toile.

146. Esther en présence d'Assuérus.

147. Rébecca et Eliézer. La jeune fille accepte le collier de fiançailles que lui présente l'envoyé de Jacob, en exprimant une joie mêlée de confusion. Les poses de ses compagnes visent trop à l'effet.

COYPEL (Noël) : 138. Solon soutenant la justice de ses lois (petite dimension). Personnages assis; trois vieillards debout et gesticulant. Celui vêtu de blanc est sans doute le législateur. Architecture avec voûte à droite. Au fond, peuple. Faible.

139. Ptolemée Philadelphe donnant la liberté aux Juifs (petite dimension). Il est sur son trône entouré de ses conseillers, dont les visages sont devenus noirs. Femme et enfant au premier plan, seuls éclairés. Cette femme qui lève vers le ciel un regard reconnaissant, est jolie. Altéré.

140. Trajan donnant des audiences publiques. Il est debout sur l'une des marches d'un péristyle; une femme lui présente un placet; d'autres postulants ont, dans la main, un papier roulé. Colonnes à travers lesquelles on découvre des édifices dans le fond.

149. Alexandre Sévère faisant distribuer du blé au peuple (petite dimension). Un peu confus au premier plan. Noirci. Architecture. Pont avec eau bien éclairés.

*CRAESBEKE (Joost van) : 97. L'auteur peignant un portrait (tiers de nature). Un gentilhomme, avec chapeau à large bord, est assis près d'une table et s'y appuie. Il a sur lui un petit chien et tient un pinceau. Un jeune homme debout, le chapeau sous le bras, accoudé sur le dossier de la chaise de ce cavalier dont on fait le portrait, regarde la toile. Plus à droite, un petit page, tête nue, tient une longue épée, — celle du modèle, sans doute. — Le peintre, assis devant son chevalet, se tourne vers un valet qui lui apporte un verre de vin. A l'extrême gauche, un homme chante en s'accompagnant de la guitare. Dans le fond, un second domestique apporte une tasse de liquide sur une assiette. Lit à

grands rideaux, tableau contenant des têtes grotesques et au milieu du premier plan, petit escabeau avec pipe et tabac. La tête rieuse du peintre est spirituelle, originale, mais peu distinguée. Pourquoi rit-il ? Est-ce du sérieux important de ce seigneur, à la grosse face insignifiante ? Est-ce du chanteur? ou bien le verre de vin qu'on lui présente le met-il en gaieté ? Bonne toile, dont le fond seul a noirci.

CRANACK ou KRANACK (Lucas Sunder, dit) : 98. Vénus dans un paysage (quart de nature). Elle est debout, nue et coiffée d'une toque rouge, large et plate, et tient une très-légère écharpe de gaze. Elle porte un collier en or enrichi de pierreries et de perles. Son front, très-large, est presque chauve; ses cheveux blonds, de derrière, tombent sur ses épaules; mains et pieds trop larges. Au fond, ville, eau, montagnes. A droite, parterre où l'on voit un dragon ailé tenant une bague (marque de l'artiste), à la date de 1529.

99. Portrait de Jean Frédéric III, duc et électeur de Saxe, dit *le Magnanime*, en robe garnie de fourrure et toque noire. Barbe et moustache blanchissantes; visage trop large que font paraître plus large encore d'énormes favoris blancs, nez excavé et gros, grande bouche ; air dur et grossier.

100. Portrait d'homme barbu, les mains jointes. Toque noire ornée de plumes de même couleur et de bijoux. Il porte au cou une chaîne en or, à quatre rangs; pourpoint bariolé de bandes rouges et noires, robe avec fourrure. Il est coiffé d'un grand chapeau rond, mis sur l'oreille. Tête de brun assez beau, aux yeux endormis. Mais pourquoi avoir tant fait pencher son visage en arrière?

CRAYER (Gaspard) : 101. La Vierge et l'Enfant adoré par des saints. Marie est assise sur un trône élevé, devant une arche. Jésus, sur ses genoux, reçoit une corbeille de fleurs des mains d'une sainte, que le catalogue appelle Dorothée. Derrière elle, sainte Barbe avec sa tour. Au pied du trône, à droite, sainte Madeleine de Razzi, carmélite. Sur les marches du trône, saint Augustin, à genoux, offre à Jésus un cœur enflammé. Un petit ange, au milieu, porte sa crosse. A gauche, saint Antoine, tenant un chapelet et une petite croix. Enfin, saint Etienne, une palme à la main. Composition ayant de l'analogie avec celle décrite dans notre *Revue des musées d'Allemagne* (p. 353, 3°).

102. Saint Augustin en extase. Il est à genoux, soutenu par deux anges. Belle expression de foi vive de son visage levé vers le ciel, où apparaissent d'autres anges. Mais le haut de sa tête,

un peu en raccourci, paraît trop plat. A gauche, la Religion, femme debout, vêtue d'une chape avec les clefs, la croix et la tiare. Le Saint-Esprit vole au-dessus de sa tête. Cette femme est une petite blonde qui, avec la bouche entr'ouverte et les sourcils trop éloignés des yeux, ne devait pas servir de modèle pour un rôle aussi sérieux et aussi relevé.

*103. Portrait équestre de l'infant Ferdinand, archiduc d'Autriche. Son gros cheval a la tête trop petite. Le cavalier, la tête nue, porte une armure que traverse une écharpe rouge en sautoir. Il s'appuie sur son bâton de commandement. Son joli visage est peu intelligent et son petit menton annonce peu d'énergie. Bon tableau.

* CREDI (Lorenzo di) : 177. La Vierge présentant Jésus à l'adoration des saints Julien et Nicolas. Marie est sur un trône élevé dans un vestibule élégant. Le premier saint est debout, à gauche; le second, à droite, est en lecture. Têtes se détachant sur le ciel bleu, vu par une fenêtre ouverte. Riche costume moyen âge de saint Julien; son visage et celui de la Vierge ont de l'analogie avec ceux préférés de Léonard de Vinci. Recueillement de saint Nicolas très-bien rendu. Coloris splendide; conservation parfaite. Très-belle toile.

CRESPI (Joseph-Marie) : 179. La maîtresse d'école. Bon profil de l'institutrice. Son air est grave et ses écoliers très-attentifs. Pas la moindre espièglerie.

CRESTI (Dominique) da Passignano : 180. L'invention de la croix par sainte Hélène. Médiocre, altéré.

* CRETI (Donato) : 181. Enfant endormi (quart de nature). Les jambes et partie des cuisses sont nues et relevées sur un coussin vert. Il est vêtu de bleu et tient un gros fruit rouge. Bon raccourci du visage renversé sur un autre coussin. Pose bizarre, mais possible. Charmant petit tableau.

* CUYP ou KUYP (Adalbert) : 104. Paysage. A gauche, pâtre assis près de six vaches dont trois sont couchées. Il joue du chalumeau, et deux enfants, debout près de lui, l'écoutent en caressant son chien. Au fond, à gauche, rivière, puis ville avec clocher et deux moulins. A droite, sur une éminence, moutons conduits par un berger, et deux enfants. Grand et beau paysage. Bel effet d'eau au deuxième plan à gauche. Trois têtes de vaches se détachent bien : deux sur cette eau et l'autre sur le ciel. Le reste a plus ou moins noirci. (Figures de demi-nature.)

*105. Le départ pour la promenade. Un cavalier vêtu de rouge vient d'enfourcher son cheval gris-pommelé; un serviteur tient la

bride et tend l'étrier. A gauche, derrière le premier, est un autre cavalier vêtu de noir, montant un cheval bai : chevaux admirablement peints. A droite, au premier plan, deux chiens dont un couché. Au fond, colline, maison, bergers, troupeau. (Figures de demi-nature.)

* 106. La Promenade. (Figures de même dimension que dans le tableau précédent.) Le cavalier, vêtu de velours bleu et coiffé d'une sorte de turban blanc, est un peu raide sur son cheval gris pommelé; il passe sur la lisière d'un bois, accompagné de deux jeunes gens aussi à cheval. Le dernier reçoit une perdrix des mains d'un garde suivi de deux chiens. A droite, campagne, vaches. Au fond, montagne, tour en ruines, bâtiments, chevaux et figures. Chevaux du premier plan parfaitement décrits; le gris-pommelé surtout.

107. Portraits d'enfants (grandeur naturelle). C'est d'abord une petite fille, en robe jaune, tête nue, une houlette à la main et offrant à une chèvre une branche à brouter; puis un petit garçon, à genoux, tenant la chèvre; sa jolie tête est couverte d'un large chapeau gris. Profil insignifiant de la jeune fille. En partie noirci.

108. Portrait d'un homme en habit de velours violet, avec crevés blancs aux manches. Il est coiffé d'une toque noire surmontée d'une plume blanche. Il tient un fusil et une perdrix. Le côté gauche de son visage, mis dans l'ombre, a noirci. Belle main ; bon portrait.

109. Marine. Trois barques à voiles sur une mer orageuse. A gauche, petite embarcation et trois rameurs. Plus loin, à droite, maison sur pilotis; navires dont on ne voit que les mâts. Un éclair sillonne le ciel. Bon, mais noirci.

DAEL (Jean-François) : 110, 111, 112. Trois tableaux de fruits ou de fleurs.

DANIEL DE VOLTERRE. *Voy*. RICCIARDELLI,.

DAVID (Jacques-Louis) : 148. Léonidas aux Thermopyles. La façon dont ce peintre nous représente les Grecs et les Romains peut faire comprendre combien était superficielle l'étude de l'histoire ancienne au moment où les Français ont voulu, à leur exemple, s'ériger en république. Léonidas, au premier plan, est au moment de livrer un combat tellement inégal, qu'il s'attend à y trouver la mort; son regard vers le ciel annonce son intention de faire le sacrifice de sa vie; et ce général, qui a déjà tiré l'épée du fourreau et passé au bras le bouclier, est absolument nu, ainsi que ses soldats que nous voyons dans le fond courir comme des

danseurs de l'opéra pour décrocher leurs armes suspendues aux branches d'un arbre. On pourrait croire que ces hommes appartiennent à une peuplade de l'Equateur, ignorant l'art de tisser les étoffes et de fourbir des armes. Mais Léonidas a sur la tête un casque d'un travail admirable; il a sur l'épaule un petit manteau d'une étoffe très-fine.

Et puis, cette façon de couper un arbre un peu au-dessus du sol pour y asseoir le héros; et cet aveugle marchant à tâtons et pliant, au delà du possible, un de ses pieds nus comme un homme qui craint de tomber : tout cela est faux, contraire à toute vraisemblance. Certes, il y a du talent dans le dessin des nus; mais un grand artiste doit-il sacrifier la vérité pour satisfaire son amour-propre? Dire que les Grecs et les Romains étaient nus dans les batailles, c'est se moquer du public. Nous nous rappelons le tableau tel qu'il était dans le principe. On admirait l'épée de Léonidas se détachant du corps devant lequel elle se trouve. Cet heureux accessoire a perdu de son mérite; le noir qui envahit cette toile a détruit la seule illusion produite par le pinceau.

449. Combat entre les Romains et les Sabins après l'enlèvement des Sabines. Voilà encore deux généraux aux casques splendides engageant un combat dans un état de nudité tel qu'il a fallu, comme dans le tableau précédent, donner au baudrier l'office de la feuille de vigne. Et, chose incroyable, Romulus, ce chef d'une troupe de bandits, est ici un jeune homme de seize ans, très-élancé, et tenant son javelot comme le ferait une femme voulant se donner une pose gracieuse. Il est absolument nu, et près de lui est un vieux soldat à cheval, vêtu et cuirassé. La pose d'Hersilie, les bras et les jambes écartés, est plus théâtrale que vraie. Le groupe d'enfants nus se roulant à terre au milieu des combattants est artistement peint, mais rien ne blesse plus la vraisemblance que l'action de ces mères jetant leurs enfants au milieu d'une mêlée, au risque de les faire écraser par les combattants ou par leurs chevaux. Toile en partie noircie.

450. Le serment des Horaces. Les trois frères se tenant au corps par une main, l'autre tendue en avant, jurent de vaincre ou périr au moment de recevoir les trois épées que tient le père, en invoquant le ciel. Ces bras, ces jambes allongées avec une symétrie parfaite, pourraient être admirés par un sergent instructeur, mais non pas par les amis de la vérité. A notre droite, l'une des femmes de ces jeunes guerriers se penche tristement vers ses deux fils qui bientôt peut-être n'auront plus de pères. L'aîné de ces fils regarde la scène de gauche d'un air tout martial. L'enfant semble dire:

Que ne suis-je assez grand pour aller combattre avec eux! Deux autres femmes, assises près de la première, les joues bien roses, paraissent plutôt près de s'endormir qu'agitées par l'inquiétude. Bon dessin. Ombres un peu noircies.

151. Les licteurs rapportant à Brutus les corps décapités de ses deux fils. Ce malheureux père, froissant dans sa main un papier qu'on dit être une lettre adressée à Tarquin par l'un des condamnés, a été placé sur le devant à gauche, dans l'ombre, nous faisant face et tournant le dos aux autres personnages. L'ombre qui le couvrait s'est épaissie au point de le rendre invisible, inconvénient peu regrettable, car sa tête penchée, ses sourcils froncés et jusqu'à ses doigts de pieds crispés en faisaient un criminel rongé de remords et non un père attristé, mais conservant la dignité d'un juge qui vient de remplir un devoir rigoureux. A notre droite, sa femme et ses filles expriment leur douleur par des gestes académiques et non par les traits altérés ou des poses abattues.

152. Bélisaire demandant l'aumône (tiers de nature). L'enfant, que le vieux guerrier a placé entre ses jambes, allonge les siennes parfaitement alignées, le corps droit et roide. Il tend des deux mains le casque de Bélisaire dans lequel une dame, qui cherche à cacher ses traits avec un pan de son manteau, glisse une pièce de monnaie. Ce groupe inspire un vif intérêt; le visage calme de l'illustre aveugle est d'un type bien choisi et fort bien peint. Mais ce qui vient encore déparer cette composition, c'est la pose théâtrale de Justinien, en costume de guerre et s'avançant à gauche, les jambes écartées, les bras levés. Toile tournant au noir.

153. Combat de Minerve contre Mars.

* 154. Les Amours de Pâris et d'Hélène (demi-nature). La jeune femme, debout, n'a pour vêtements qu'une tunique très-fine, laissant apercevoir ses formes et un manteau rouge sur les hanches. Pâris assis, tenant sa lyre d'une main, enlace de l'autre bras son amante, qu'il regarde tendrement. Hélène baisse pudiquement les yeux. Elle est fort jolie; sa pose est plus naturelle que celle de Pâris. Tous deux sont blonds. Bonne perspective de l'appartement. Belle couleur, belle lumière. C'est, à notre avis, le meilleur et le mieux conservé des tableaux de David.

* 159. Portrait du pape Pie VII (grand buste). Il est posé de trois quarts, assis dans un fauteuil, une lettre à la main, la calotte sur la tête et en costume de prêtre. Visage brun, maigre, entre deux âges, beaux yeux noirs, un peu creusés par l'âge, excellente bouche, menton plat et en pointe, peu énergique. Coloris sec, mais bien conservé. Bon portrait.

* DECKER ou DEKKER (Conrad) : 113. Paysage. Femme au bord d'une rivière; maison rustique. Près de cette femme, petite fille tenant un panier. Plus loin, à droite, paysan, femme conduisant un enfant par la main et deux pêcheurs au bord de l'eau. Le tout bien éclairé et décrit avec une grande vérité. A travers des massifs d'arbres, fort bien peints, se produisent deux échappées de lumière. Parties ombrées seules noircies.

114. Autre paysage. Deux maisons au bord de la rivière, que traversent un bateau, une femme et deux petites filles. A gauche, à l'ombre d'un grand arbre, jeune fille et homme assis, avec un chien près d'eux. Les figures sont d'Honoré Fragonard. Partie de la maison et l'eau à droite éclairées; le reste noirci.

DELEN (Dirck van) : 115. Les Joueurs de ballon. Ils sont dans une cour entourée d'édifices et communiquant par deux arcades à une avant-cour qui donne entrée à un jardin. Au deuxième plan, sur un péristyle, garde debout avec sa hallebarde et trois personnes, dont deux assises, regardant les joueurs. Au milieu du premier plan, un seigneur, une dame et deux chiens. De chaque côté du péristyle, portique de palais. Dans celui de droite, femme debout. Les édifices du fond sont encore éclairés; le devant a noirci.

DEMARNE (Jean-Louis) : 338, 339, 340. Trois paysages, dont le dernier est intitulé le Départ pour une noce de village. Charrette pleine de monde. Jolie paysanne endimanchée sur laquelle se penche un homme en riant. Vaches, baudet, chèvres, chiens. Au fond, montagnes mal rendues. Le tout médiocre.

DENNER (Balthasar) : 117. Buste de femme âgée. Un voile blanc couvert d'une draperie de soie bleue est posé sur sa tête. Excellent modelé, bonne couleur d'un teinte d'ivoire moins prononcée qu'à l'ordinaire. Vilain regard, pli prononcé entre les sourcils, narines évasées et mobiles, bouche de mauvaise humeur. Physionomie dure, méchante.

* DESPORTES (François) : 163. Portrait d'un homme en costume de chasse, assis sur un tertre et tenant son fusil sur ses genoux (presque en pied, de grandeur naturelle). Bon.

180. Gibier, fruits et fleurs. Lièvre mort accroché à un fusil, près d'une fontaine. Gibier et fruits sur une table de pierre. Bonne toile, un peu noircie et sans perspective.

Il y a dans la même salle de l'école française quinze ou seize autres tableaux de gibiers morts ou vivants avec chiens dont la plupart sont blancs et vus dans toutes sortes de positions. Bons. Coloris un peu sec.

DIEPENBECK ou DIEPENBACK (Abraham van) : 118. Clélie traversant le Tibre avec ses compagnes. Médiocre et très-altéré.

119. Portraits d'un homme et d'une femme. Elle est assise au pied d'un arbre et joue de la guitare. L'amour attire vers elle un jeune homme en costume de berger. Genre Boucher.

DIETRICH (Chrétien-Guillaume-Ernest) : 120. La Femme adultère. A droite, Jésus parlant aux Pharisiens. Devant lui se tient debout la femme coupable. Longue tête peu intelligente du Christ; tête insignifiante et trop calme de l'accusée. Les personnages accessoires sont mieux peints. Fond d'architecture. Tribune entre les colonnes du temple. Ombres noircies.

DOLCI (Agnès) : 182. Le Sauveur du monde (demi-nature). Il est assis de face devant une table sur laquelle on voit un calice, une palme et une serviette. Il tient un pain qu'il consacre. Sa belle tête, avec cheveux blonds tombant sur les épaules, est éclairée dans la partie droite; la gauche est dans l'ombre. Bon, mais en partie noirci.

DOMINIQUIN (le). *Voy.* Zampieri.

DONDUCCI (Jean-André) : 183. La Madone et l'Enfant apparaissant à saint François d'Assise. Noirci.

DONO (Paul), dit *Uccello* : 184. Portraits de Giotto, de Dono, de Donatello, de Brunelleschi et de Jean Manetti.

Ces cinq portraits, assez mal peints, n'ont qu'un cadre très-étroit.

DOSSI (Dosso et Batista) : 185. La Vierge, l'Enfant et saint Joseph. (Quart de nature.) Altéré.

185 *bis*. Saint Jérôme demi-nu, assis sur le sol, mains jointes, les yeux levés sur un crucifix attaché à un tronc d'arbre. Près de lui, son lion. Paysage, joli dans la partie de droite, où l'on voit une roche, de l'eau et un pont. Le profil levé du saint est bien éclairé. Les nus ont rougi. Les musculosités des bras sont exagérées.

* Dow ou Dou (Gérard) : 121. La Femme hydropique. Dans une vaste salle, une femme âgée et pâlie par la souffrance est étendue dans un fauteuil, les yeux tournés vers un rayon lumineux qui pénètre dans l'appartement par une fenêtre. Sa fille en larmes est à genoux près d'elle et tient une de ses mains; une servante offre une potion. Le jeune médecin, en longue robe, regarde l'urine contenue dans une fiole. Le visage de la mère mourante, tourné vers le ciel avec une expression de foi vive et de sainte résignation, suffirait pour causer une vive émotion; mais la douleur de la fille, à laquelle s'associe la servante tournant la tête vers sa jeune maîtresse,

augmente encore l'effet pathétique de cette scène. Ce petit tableau, que nous avons connu plus frais, est un des principaux chefs-d'œuvre de ce charmant peintre.

122. Aiguière d'argent avec son plat ciselé, linge. Fond noirci. Bon.

* 123. L'épicière de village devant son comptoir et tenant des balances; femme âgée assise, lui comptant de l'argent, etc. Fenêtre ouverte et sur son appui, légumes, bouteilles en terre, etc. Excellent.

* 124. Le trompette devant une fenêtre, sur l'appui de laquelle est un riche tapis et une aiguière. Dans le fond, deux couples attablés. Le visage du musicien et la scène du fond, noircis; le reste est d'un charmant effet.

125. La cuisinière hollandaise versant de l'eau d'une cruche dans un plat. En partie noirci.

126. Femme accrochant un coq à une fenêtre (à mi-corps). Accessoires bien rendus.

* 127. Le peseur d'or, vieillard, lunettes sur le nez, assis devant une table et pesant des pièces de monnaie. Mobilier bien décrit, bonne vieille tête d'avare. Excellent.

128. L'arracheur de dents. Le paysan témoigne un effroi contrastant avec le calme de l'opérateur, dont la tête est bien éclairée. Le reste en partie noirci.

* 129. La lecture de la Bible par une vieille portant lunettes. Parfait.

* 130. Portrait de l'auteur. Il est debout à l'embrasure d'une fenêtre, tenant d'une main sa palette et ses pinceaux, l'autre main posée sur le bord de cette fenêtre. Belle et longue tête aux joues pleines, aux deux mentons. Belle main. Fond noirci.

131. Portrait de femme âgée, qu'on croit être, ainsi que la liseuse du n° 129, la mère de Dow. Celle-ci est également en lecture devant une table. Tout petit cadre ovale. Le visage est visible, le reste noir.

Droogsloot (**Joost Cornelitz**) : 132. Passage de troupes dans un village. Paysan debout, vêtu de rouge, et sa femme agenouillée devant deux cavaliers. A droite, sur le devant, cavalier au galop. L'homme, debout, le chapeau à la main, est éclairé; le reste est presque effacé par le noir.

* Drouais (**Jules-Germain**) : 188. Le Christ et la Cananéenne (tiers de nature). La femme, agenouillée en suppliante, et la belle attitude du Christ, les draperies bien traitées, le coloris encore

conservé, font de cette toile l'un des morceaux les plus remarquables de l'école moderne française.

2° Marius à Minturne (petite nature). Pose un peu théâtrale, mais visage exprimant bien le remords et la colère. L'esclave, levant son manteau pour se garantir du regard de feu de Marius, est ici une exagération ; car le fugitif romain nous montre bien le blanc des yeux, mais il n'en sort aucune lumière pouvant ressembler à du feu. Le peintre, n'ayant à sa disposition que des éléments matériels, ne devrait jamais chercher à rendre certaine figure de rhétorique. On ne voit presque plus l'esclave.

DUCHATEL (François) : 133. Portraits d'un cavalier et de deux autres personnages. Ce cavalier, richement vêtu avec un chapeau à plumes, une canne à la main, se tourne à gauche. A droite, près d'un cheval, autre cavalier les deux mains sur les hanches. A gauche, derrière le cheval, autres personnages. Dans le fond, carrosse sous une arcade. Le cheval est mauvais ; il n'est pas fait de chair et d'os, mais de bronze. Les visages d'après nature sont assez bien peints, mais trop peu éclairés.

* DUCQ ou DUC (Jean le) : 134. Intérieur d'un corps de garde. Au premier plan à gauche, deux soldats jouent aux cartes sur un tambour. L'un, nous montrant son jeu, lève le bras tenant une carte. Sa tête penchée et riante, dépassant le bras mis dans l'ombre et faisant repoussoir, se trouve en pleine lumière. A l'extrême gauche, une femme debout et son enfant regardent les joueurs. A l'extrémité opposée, une femme mise avec recherche, assise, tient un collier de perles ; quantité de bijoux sont à ses pieds. Un officier lui adresse la parole. Bon, mais en partie altéré.

* 135. Les soldats maraudeurs. Une femme en jupon rouge et casaque grise est agenouillée devant leur officier qu'elle implore les larmes aux yeux et qui la regarde de haut en bas d'un air fort peu attendri. A droite, homme assis sur un tambour. Au deuxième plan, trois soldats allumant leurs pipes. A gauche, au fond de la pièce, homme fouillant dans une malle : bonne pose ; bonne toile.

DUFRESNOY (Charles Alphonse) : 212. Sainte Marguerite, en robe blanche, foulant aux pieds le dragon qui l'avait engloutie et dont elle s'était débarrassée en faisant le signe de la croix. Sa tête est levée vers le ciel, la bouche entr'ouverte. Belle tête aux joues pleines dans le genre de celles du Guide. L'ombre noircie a rendu le monstre indéchiffrable.

213. Groupes de nayades appuyées sur leurs urnes et de nym-

phes folâtrant avec des guirlandes de fleurs (demi nature). Poses maniérées. Deux nymphes sont seules éclairées. Le fond est tout-à-fait noir.

DUGHET (Gaspard), dit mal à propos POUSSIN : 186. Paysage avec trois voyageurs assis près d'un fleuve, sur lequel est une barque; éclaircie à gauche. Noirci.

DUJARDIN (Karel) : 242. Le Calvaire (figurines) Au premier plan, Marie évanouie, les trois Saintes femmes et un soldat cuirassé, monté sur un cheval blanc sont encore bien éclairés; le reste est devenu noir.

* 243. Les charlatans italiens. Scaramouche fait la parade sur des traiteaux au pied desquels Arlequin, assis, joue de la guitare, tandis qu'au fond Polichinelle passe sa tête entre les toiles. A gauche, spectateurs. Cette composition un peu noircie, mais dont toutes les parties sont visibles, est pleine de verve et de gaîté italienne. La pose de l'acteur faisant l'annonce du spectacle est surtout très-comique.

* 244. Le gué, site d'Italie. Paysan traversant un cours d'eau, avec un enfant, un âne et un chien, près d'une colline surmontée d'une chapelle et bien éclairée. Plus loin, à droite, le même ruisseau est franchi par un pâtre, quatre vaches et un bouc. Au fond, montagnes, eau, bestiaux, campagne montueuse, éclairés; coucher de soleil à gauche, ciel bleu avec nuages blancs à droite.

* 245. Le pâturage. Au premier plan, brebis debout, une autre et deux agneaux couchés, deux poules et une vache qui broute. A droite, veau couché. Plus loin, deux chevaux dont l'un posant sa tête sur le cou de l'autre, se trouve dans une situation peu décente. A gauche, au deuxième plan, bouquet d'arbres; pâtre assis et caressant son chien. Bel effet de lumière entre les grands arbres; bonne perspective.

* 246. Le bocage. Au premier plan, deux vaches rouges, deux brebis, un agneau et un âne couchés. Au deuxième plan, à droite, deux rochers, arbre dépouillé, cours d'eau et petite cascade. Au fond, arbres et collines. Les arbres et l'âne du premier plan sont dans l'ombre, les autres animaux bien éclairés. Au fond, roche, massif d'arbres, Joli tableau.

247. Paysage et animaux. A gauche, un homme à cheval, suivi de deux chiens accouplés, jette une pièce de monnaie dans le chapeau d'un petit mendiant. Près de celui-ci, une jeune fille à terre, devant une maison entourée de palissades, tient une que-

nouille et caresse un chien. Au premier plan, vache, moutons et chèvre couchés. Fond de collines, beau ciel. En partie noirci.

248. Paysage et animaux. Au premier plan, cheval pie, maigre, sans harnais, gardé par deux petits bonshommes en haillons, dont l'un est assis. A gauche, ânesse et ânon couchés, mouton debout. Au fond, mur blanc et sommet de quelques fabriques. Médiocres, altéré.

249. Paysage et animaux. Composition plus grande que les deux précédentes. Au premier plan, à gauche, vache et chèvre. Au milieu d'un ruisseau, charrette sur laquelle est assise une femme tenant son enfant. Un jeune paysan pousse cette charrette; un homme âgé conduit le cheval par la bride. Derrière eux, s'avance un personnage monté sur un mulet. En avant, un paysan, jambes nues, porte une femme dans ses bras; épisode qui, ainsi que la femme sur la charrette, se distingue encore facilement. Le reste a noirci.

250. Portrait d'homme, tête nue, dont les longs cheveux tombent sur les épaules. Il porte pourpoint et manteau noirs. Tête forte, dont le sourcil gauche est par trop relevé; grande bouche charnue, menton fort, grands yeux, pommettes saillantes.

DYCK (Antoine Van) : 136. La Vierge et l'Enfant Jésus. Madeleine, la poitrine presque nue, adore l'Enfant. Derrière elle, le roi David et saint Jean-Baptiste.

* 137. La Vierge aux donateurs. Elle est assise sur une roche, ayant au giron l'Enfant Jésus, qui, en se renversant à demi, touche la moustache grise du donateur, vêtu de noir. Celui-ci a près de lui sa femme, également vêtue de noir; tous deux sont agenouillés, mains jointes, le mari s'appuyant sur les genoux de la Vierge. Dans les airs, deux petits anges tenant des fleurs. Jésus a la main droite dans celle de sa mère. Son joli corps nu, bien modelé, est en pleine lumière. Sa tête penchée est entourée d'un rayon lumineux. Belle tête de Marie, aux lignes grecques et vraies. Excellents portraits du donateur, au petit front, au nez concave, et de sa femme, au nez busqué et pointu, aux lèvres minces : le premier aussi dénué d'intelligence que sa compagne est dépourvue de sensibilité. Admirable composition.

138. Le Christ pleuré par la Vierge et les anges. Le corps mort du Sauveur, descendu de la croix, est soutenu par Marie, dont le visage, levé vers le ciel, n'est pas assez éclairé. Beau corps de Jésus, dont la tête est en partie dans l'ombre. Dans les airs, quatre autres chérubins. Fond effacé ou non achevé.

139. Saint Sébastien secouru par les anges. Le martyr est encore

attaché par le bras à un arbre. Un ange retire de son corps la dernière des flèches qui s'y étaient fixées.

140. **Vénus demande à Vulcain une armure pour Énée.** La déesse précédée de Cupidon, qui porte un glaive dans son fourreau, s'avance vers le divin forgeron. Un amour, pour activer le zèle du dieu, lui lance une flèche. Dans le fond, deux cyclopes, le marteau à la main. Vénus est jolie et rappelle celle que Rubens a placée dans son Olympe de la galerie de Médicis ci-après décrit. Le reste est devenu plus ou moins noir.

141. **Renaud et Armide.** Le jeune guerrier est couché à terre, la tête sur les genoux de l'enchanteresse, à qui un amour présente un miroir; autres amours. Derrière un buisson, à gauche, on aperçoit les tête d'Ubalde et de son compagnon.

* 142. **Portrait en pied de Charles Ier, roi d'Angleterre.** Il est debout à notre gauche, coiffé d'un chapeau à larges bords. Il s'appuie sur une canne; l'autre main, tenant un gant, est posée sur la hanche. A droite, cheval dont on ne voit que la moitié du corps et tenu en bride par l'écuyer du roi. Au fond, paysage. Admirable portrait d'un souverain bon, mais peu énergique. La manche en satin blanc couvrant le bras dont la main s'appuie sur la hanche et ce bras en raccourci font illusion.

* 143. **Portrait en pied des enfants de Charles Ier (quart de nature).** Le jeune prince vêtu de satin jaune, a une jolie tête; il paraît avoir douze ans. Son frère, d'environ neuf ans, porte une robe blanche. La petite princesse, de six à sept ans, et coiffé d'un serre-tête, est derrière, au milieu. Portraits vivants.

144. **Portraits de Charles Louis, duc de Bavière et de Robert** ce dernier vu de face, tête nue, en armure, la main gauche sur la garde de son épée et tenant de la droite le bâton de commandement. Le prince Charles vu de trois quarts, a une main sur le côté, l'autre sur sa cuirasse. Dans le fond, à droite, la mer; à gauche, rideau rouge. Au milieu, paysage. Les têtes des princes sont trop longues relativement à la hauteur du crâne.

* 145. **Portrait d'Isabelle-Claire-Eugénie d'Autriche, infante d'Espagne, souveraine des Pays-Bas.** Elle porte le costume des religieuses de sainte Claire. Elle relève avec ses mains jointes, sa mante noire; elle a pour ceinture une corde à nœuds. Tête belle, spirituelle, énergique; la bouche et les yeux décèlent une certaine tristesse. Pose simple et noble. Excellent portrait.

* 146. **Portrait de François de Moncade, marquis d'Aytona,** généralissime des troupes espagnoles dans les Pays-Bas. Il est à cheval presque de face, la tête nue, portant sur son armure une

écharpe de soie rouge et le bâton de commandement à la main. Fond de paysage.

147. Tête peu achevée ou esquisse pour le tableau précédent, du même Moncade. Elle est bien éclairée et bien semblable à l'autre.

* 148. Portrait d'un homme vêtu de noir près d'une porte, la tête nue, petites moustaches et barbiche. Belle tête au nez long, au regard mélancolique. Il relève un pan de son manteau. A droite, petite fille debout en robe noire et jupon jaune. Elle parle à son père et paraît, comme lui, s'apprêter à sortir. A gauche, colonne engagée. Excellent portrait, belle lumière.

* 149. Portraits d'une dame et de sa fille. A gauche, la mère assise dans un fauteuil. Sa tête se détache avantageusement sur un grand rideau rouge. Elle porte une robe de satin noir, un collier de perles et une croix d'or enrichie de pierreries. A droite, près du fauteuil, est la petite fille debout, tournée vers nous; sa mère regarde à notre droite. La physionomie de la mère dénote une grande sensibilité, de la bonté, de l'énergie, de la distinction. Ses yeux un peu enfoncés expriment une certaine inquiétude, une certaine tristesse. Ce beau tableau a dû faire pendant au précédent. Nous avons sans doute ici l'épouse et le mari dans l'autre. Excellente toile.

* 152. Portrait de l'auteur (buste) : Très-belle tête, pleine d'imagination. Bouche gracieuse, menton énergique, beau nez, front haut, penché en arrière, yeux noirs très-investigateurs, cheveux un peu en désordre et comme agités par le vent, ce qui contribue encore à donner plus d'animation à la physionome déjà si expressive. En comparant cette tête à celle de Rubens, on peut remarquer que la bouche et le regard de ce dernier expriment un amour plus sensuel que sublime, et nous pouvons constater, par les œuvres de ces deux grands maîtres, une plus grande distinction dans les types et les formes des figures idéales de Van Dyck, comme on est forcé de reconnaître ici plus de noblesse dans les traits. Et ce rapport entre la tête et les œuvres de l'artiste est saisissant, car il offre très-peu d'exceptions. Nous avons une observation à faire sur le portrait qui nous occupe. L'extrémité du sourcil tombe tout à coup d'une façon peu vraisemblable ; il y a là, selon nous, une négligence dans le travail du peintre et non dans l'œuvre du Créateur; car dans les autres portraits de l'auteur le sourcil est régulier.

* 153. Portrait à mi-corps d'un homme debout, la tête nue, les cheveux châtains, avec moustaches et barbiche blondes. Vêtu

d'un manteau et d'un habit noirs, aux manches fendues, il a une main sur la hanche, l'autre sur le pommeau de son épée. Derrière lui, colonne et rideau. Au fond, ciel, effet de soleil couchant. Tête pleine de feu, de fougue. Bel arc sourcillier, yeux vifs et enfoncés, beau nez, belle bouche. Visage bien éclairé, vêtements noircis. Superbe portrait.

154. Autre portrait à mi-corps d'un homme debout, la tête haute et nue, avec longs cheveux bouclés tombant sur l'épaule. Il a aussi une main sur la hanche et l'autre bras appuyé sur le socle d'un pilastre. Nous avons déjà fait remarquer que Van Dyck se prêtait trop facilement aux prétentions parfois extravagantes de son modèle, voulant se donner des airs nobles peu en rapport avec les traits. Ici le visage rond, aux lèvres charnues, aux deux mentons, annonce une bonhomie joviale qui comportait une pose plus modeste.

155. Portrait d'homme aux cheveux longs, en pourpoint de satin, couleur feuille morte, en manteau brun, la main gauche posée sur le côté. Noirci.

155. DYCK (Philippe Van), dit le *petit Van Dyck* : 156. Sara présentant Agar à Abraham (quart de nature). Cette jeune fille nue, un genou sur un tabouret, est près du lit d'Abraham qui lui pose une main sur l'épaule. Derrière le lit, à droite, est Sara enveloppée d'un ample manteau. Dans le fond, servante relevant un rideau, comme pour voir cette étrange scène. Mais le temps a puni l'indiscrète en la couvrant d'une couche de noir. Abraham a la tête ceinte d'une bande de linge blanc. La face d'Agar, les yeux baissés, est empreinte de pudeur, d'embarras. Son corps est bien éclairé et d'un bon modèle. Cette jolie composition nous paraît être une imitation, si pas une copie, du tableau de Van der Werf, du musée de Munich par nous décrit. (Musées d'Allemagne, page 295.)

157. Abraham renvoie Agar, autre imitation (mêmes musées, p. 296). La scène se passe devant la porte d'entrée de l'habitation du patriarche qui, une main sur l'épaule d'Agar, la renvoie en lui montrant le chemin qu'elle doit prendre. Celle-ci tient par la main le petit Ismaël, qui cherche du regard son demi-frère Isaac.

EECKHOUT (Gerbrandt van der) : 158. Anne consacrant son fils au Seigneur. Agenouillée, ayant son mari Eleana debout à son côté, elle présente son fils au grand prêtre Héli, beau vieillard à barbe blanche assis sur un trône. Au premier plan, vases. Au fond, ser-

viteur et bestiaux. On ne voit plus guère qu'Anne et l'enfant qui nous regarde. Le reste est envahi par le noir.

ELZHEIMER (Adam) : 159. La Fuite en Egypte. Marie assise sur un âne tient l'Enfant Jésus dans ses bras. Saint Joseph les accompagne en éclairant la marche avec une torche. A droite, lac; à gauche, massif d'arbres, berger et son troupeau auprès d'un feu. Effet de clair de lune. Malgré ces trois lumières, altérées par le temps, la scène est aujourd'hui dans une complète obscurité.

160. Le Bon Samaritain. Il tire d'un coffret une fiole et son valet s'apprête à panser le blessé gisant à terre et presque nu. On ne voit du cheval que la tête; son corps est caché par un arbre. Dans le fond, le prêtre et le lévite s'éloignant. Le corps du blessé est seul éclairé.

EMPOLI (da). *Voy.* CHIMENTI.

* EVERDINGEN (Albert Van) : 161. Paysage. Site montueux et sauvage coupé par une rivière qui tombe en cascade et fait tourner un moulin. A gauche, maisons, passants à cheval. Au premier plan, eau roulant sur des rochers à la façon de Ruysdaël, mais moins éclairée que chez ce dernier. Au milieu du troisième plan, espace étroit en pleine lumière, puis trois montagnes dont les deux plus rapprochées sont surmontées l'une à gauche d'une église gothique bien éclairée, l'autre plus loin à droite d'une tour en ruines. Grande et belle toile.

* EYCK (Jean Van) : 162. La Vierge au donateur. Sous un riche portique terminé dans le fond par trois arcades et pavé de carreaux à compartiments, la Vierge est assise à droite, la tête nue, les cheveux pendants et retenus sur le front par un ruban noir. Elle est enveloppée d'un ample manteau rouge bordé d'un galon d'or et orné de perles et de pierres, avec une seconde bordure contenant des passages de l'Ecriture en fils d'or. Un petit ange en robe bleue lui pose une couronne sur la tête. L'Enfant Jésus assis sur sa mère tient un globe en cristal surmonté d'une croix et lève la main pour bénir le donateur agenouillé, mains jointes, devant un prie-Dieu. Nous ne comprenons pas pourquoi la tête de la Vierge est relativement plus petite que celle du donateur placé au même plan. Les jambes de l'Enfant sont trop minces. On voit, à travers les arcades, un jardin et une terrasse crénelée. Plus loin, pont défendu par une tour. A droite, ville et église. A gauche, faubourgs, et, dans le fond, chaîne de montagnes. Les effets de lumière entre les arcades et le petit paysage du fond sont très-jolis. Belle couleur.

FABRE (François-Xavier) : 192. Néoptolème et Ulysse enlèvent à Philoctète les flèches d'Hercule. Philoctète, un pied enveloppé de linge et debout, étend les bras en suppliant vers Néoptolème, muni des flèches et de l'arc. Ulysse excuse le rapt en montrant la mer qu'ils doivent traverser pour apporter à l'armée les flèches sans lesquelles on ne pourrait s'emparer de Troie. Ulysse est à peine visible. Faible.

FABRIANO (Gentile da). *Voy.* GENTILE.

FAES (Peter Vander), dit par les Anglais le *chevalier Lely* : 164. Portrait d'homme, tête nue et barbue, cheveux longs. Tête trop longue, ou front trop court. Altéré.

FALCONE (Carl Van) : 188. Combat de Turcs et de chevaliers. Noirci.

* FALENS (Aniello) : 166. Rendez-vous de chasse. Au deuxième plan, femme à cheval parlant à un écuyer qui tient le sien par la bride. Près d'eux, chasseur, le faucon au poing ; cavalier recevant d'une paysanne un verre de vin, joueur de violon, etc. Au fond, ville, montagne. Jolie petite tête de femme à cheval ; excellent cheval blanc tenu par la bride. Bon tableau, norci dans la partie droite du premier plan, encore éclairé à gauche et au centre.

167. Halte de chasseurs, pendant du précédent. Au premier plan à gauche, une dame assise, avec un petit chien sur elle, reçoit des fruits que lui apporte un petit nègre dans une corbeille. Près d'elle, chasseur tenant son cheval blanc par la bride, et derrière cette dame, un homme qui lui parle, etc. Bon cheval blanc avec croupe noire. Éclaircie à droite. Premier plan en partie noirci.

FASSOLO (Bernardino) : 189. La Vierge tenant l'Enfant Jésus dans ses bras (petite nature). Elle est assise sur un trône surmonté d'une draperie. Sa longue tête est vue de trois quarts, les yeux baissés ; nez trop long ; air somnolent. L'Enfant assis sur sa cuisse gauche se retourne d'un air triste. Les nus, assez bien modelés, sont encore éclairés. Le fond est tout noir.

* FERRARI (Gaudenzio) : 190. Saint Paul en méditation. Il est assis dans sa cellule, une main sur un livre ouvert : mains et pieds nus bien dessinés. Belle tête chauve, au regard mélancolique tourné vers le ciel ; longue barbe rousse. Par la fenêtre, on voit dans la campagne la chute de cheval cause de la conversion du saint, et plus loin, ville, pont, montagnes. Le livre et la table sur laquelle il est posé font illusion. Bon tableau.

FETI (Dominique) : 191. L'empereur Néron debout, de profil, gros et gras personnage tendant un bras d'Hrcule. Faible composition.

192. La Vie champêtre. Femme filant au pied d'un arbre et près d'elle ses deux enfants. Laboureur à la charrue. La femme assise est bien éclairée, sa tête est assez belle, mais sa pose et ses vêtements son traités sans goût.

193. La Mélancolie. Femme de profil, agenouillée, soutenant d'une main sa tête penchée en avant, l'autre main appuyée sur une tête de mort. A ses pieds, objets d'art, chien attaché, ruines. Cette femme en manches blanches bouffantes et manteau de velours, au visage gros, trivial et traité à la façon de Rembrandt ne peut représenter la Mélancolie ; ce serait plutôt une Madeleine repentante, pour laquelle a posé une servante d'auberge. Du reste, ce tableau, savamment éclairé, est d'une exécution qui rachète le vice de composition.

194. L'Ange gardien. À genoux sur un nuage descendu jusqu'à terre, il tient par l'épaule un jeune adolescent et lui montre le ciel. Pose forcée, prétentieuse, visage grimaçant un sourire. L'enfant, qui le regarde, les mains croisées sur la poitrine, est mieux traité.

FICTOR, FICTOOR ou VICTOR (Jean) : 168. Isaac bénissant Jacob agenouillé, qu'il prend pour Esaü. Le vieillard couché tient les mains du jeune homme. Rebecca, debout, un doigt sur la bouche, recommande à son fils préféré de garder le silence. Le visage de ce dernier, mis dans l'ombre, est noir. Bonne tête de vieillard, affaissé par l'âge et la maladie.

* 169. Portrait d'une jeune Flamande, richement vêtue, qui regarde par une fenêtre dont elle s'apprête à fermer le volet. Sa main droite est gantée, l'autre nue tient le deuxième gant. Son visage si frais, en pleine lumière et tourné de côté, la bouche entr'ouverte, son regard curieux et naïf jeté dans la rue, le tout rendu avec un grand talent, cause une sensation des plus agréables. Certaines parties accessoires ont seules noirci. Charmant tableau.

FIESOLE (Fra Giovanni da). *Voy.* GIOVANNI.

FILIPEPI (Alexandre), dit SANDRO BOTTICELLI : 195. La Vierge et l'Enfant Jésus au giron et l'archange Michel couronnant la Vierge. Mauvais dessin.

196. La Vierge, l'Enfant et le petit saint Jean. Altéré.

FILIPEPI (École de) : 197. La Vierge et l'Enfant Jésus. Mauvais dessin. Altéré.

FLAMAEL ou FLEMAEL (Bartholomé) : 172. Les mystères de l'Ancien et du Nouveau Testament. Dans les airs, la sainte Trinité environnée d'anges. Plus bas, au-dessus du sol, Marie agenouil-

lée à notre gauche. Plus bas encore, mais sur des nuages, Jésus nu, saint Jean Baptiste prêchant. Derrière le précurseur, rayon lumineux. Sur la terre, autel au-dessus duquel plane le Saint-Esprit; deux anges; prêtres, fidèles. Le tout faisant allusion au christianisme. Les deux scènes suivantes ont trait à l'Ancien Tesment. A droite, Juifs dont l'un est agenouillé devant un autel sur lequel est couché un agneau endormi. A gauche, sacrifice de l'agneau. Toile altérée. Sujet trop compliqué et peu facile à comprendre.

* FLINCK (Govaert) : 171. Ange annonçant aux bergers la venue du Messie (petites figures). Dans les airs, à gauche, au milieu d'un espace lumineux parsemé de petits chérubins, apparaît un grand ange drapé. Sur la terre, à gauche, troupeaux de moutons, chien; à droite, bergers dont l'un est endormi et dont les autres éblouis expriment leur étonnement. Bon tableau, traité à la façon de Rembrandt.

172. Portrait en buste d'une toute jeune fille richement vêtue, ayant sur la tête une couronne de fleurs ornée d'un rang de perles. Elle tient une houlette et s'appuie sur le bord d'une fenêtre. Petite blonde, aux cheveux clair-semés, aux lèvres charnues, au menton exigu. Joli portrait.

FOSCHI (Ferdinand) : 198. Paysage; effet de neige. Au second plan, à gauche, pont de bois sur lequel passe un homme avec un mulet chargé. A droite, roche surmontée d'arbres, et, plus loin, montagnes. Ce tableau très-frais a l'apparence d'une œuvre moderne.

FRANCIA. *Voy.* RAIBOLINI.

* FRANCK ou FRANCKEN (François), dit *le Vieux* : 173. Histoire d'Esther, en trois scènes (petites figures) : 1. Au deuxième plan, à droite et sous un portique, Esther agenouillée et évanouie devant Assuérus assis sur son trône. 2. Au premier plan, à droite, sur une espèce de terrasse, repas pendant lequel Esther accuse Aman devant le roi. Au deuxième plan, à gauche, le triomphe de Mardochée. Dans le fond, Aman pendu. Figures bien traitées et finies. Bonnes toile.

* FRANCK (Attribué à Frans) le jeune : 174. La parabole de l'Enfant prodigue. Son départ forme le sujet principal placé au centre et entouré de huit sujets en grisailles, qui n'en son séparés que par une petite ligne, d'où résulte un peu de confusion. Les figures du premier tableau ont 18 centim. de hauteur et les autres de 8 à 10. Le sujet du centre est fort bien traité. Le père et le fils s'embrassent; derrière eux, femmes en pleurs. A droite, le cheval

du jeune maître. Un serviteur, le pied à l'étrier, donne une poignée de main à une jeune femme qu'il regarde tendrement et qui, la main sur la poitrine, semble lui jurer fidélité. Bonnes poses et expressions de douleur bien rendues. Dans les grisailles, en prenant pour point de départ celle qui se trouve à l'angle supérieur du cadre à gauche : 1. L'Enfant prodigue demande à son père sa légitime. 2. Il est attablé avec des courtisanes. 3. Il demande l'aumône. 4. A genoux près d'une auge où boivent des pourceaux, il adresse à Dieu une prière de contrition. 5. Il revient à la maison paternelle. 6. Il est reçu par son père qui le relève et l'embrasse. 7. Le père fait tuer le veau gras. 8. Festin de réjouissance. Ces grisailles très-soignées sont pleines de mouvement. Le tableau principal, d'un joli coloris, bien conservé, est très-achevé. Charmant cadre.

* 475 : La Passion, pendant du précédent, et traité de même. Le tableau colorié du centre représente le Calvaire avec les trois croix, les saintes femmes, saint Jean, les soldats, etc. Dans les grisailles : 1. Le Christ au Jardin des olives. 2. Il est emmené par des soldats. 3. Sa comparution devant Caïphe. 4. Celle devant Pilate. 5. Le couronnement d'épines. 6. La flagellation. 7. Ecce homo. 8. Portement de croix. Au quatre angles du cadre, les Evangélistes aussi en grisailles. Ce tableau est, comme le précédent, bien traité et très-fini. Le Christ, le bon larron à notre gauche, Madeleine et l'un des soldats à droite sont surtout parfaitement peints; mais il est des parties altérées, principalement les grisailles du haut et celles du bord gauche.

179. Visite d'un prince dans une pièce de la sacristie, dite trésor de l'église. C'est un prince polonais, dit-on. Il est coiffé d'un turban surmonté d'une aigrette; une suite nombreuse de personnages des deux sexes porte les présents qu'il destine à cette église. Des prêtres montrent les pièces d'orfévreries renfermées dans une armoire. Contre les murs, se trouvent des tableaux dont on distingue bien les sujets : Repos de Sainte famille, Portement de croix, etc. A droite, autre armoire également pleine d'objets précieux qu'on montre à des seigneurs. Vers le milieu de la toile, autel dans le fond de l'église, pèlerins et dévots agenouillés. Vases et riches ciselures bien rendus. A droite, deux voûtes très-éclairées. Bon tableau, moins noir, mais ne valant pas toutefois les deux précédents, ce qui nous ferait penser que celui-ci est de Franck le jeune et les autres de Franck le vieux.

* FREMINET (Martin) : 214. Mercure ordonne à Énée d'abandonner Didon. Le Troyen est assis près du lit sur lequel Didon,

demi-nue, est étendue, les yeux tournés vers nous. Un amour invite Énée à partager ce lit et le déchausse, tandis que Mercure, descendant du ciel, montre Didon comme un danger, un obstacle qu'il faut fuir. Cet ordre déplaisant fait lever les deux bras du héros de la façon la plus disgracieuse. Au fond, à droite, deux femmes, une vieille tout à fait dans l'ombre et une jeune à demi-éclairée. En haut, deux amours soulevant une draperie. Didon, dont la cuisse gauche et le bas du corps sont enveloppés d'une draperie jaune, est une jolie femme, en pleine lumière. Bon coloris; toile déjà ancienne, bien mieux conservée que d'autres plus modernes.

FYT (Jean) : 177. Gibier et fruits sur un table, corbeille de raisins, panier de jonc, lièvre et volailles tués. Au fonds, à droite, lièvre attaché par la patte, la tête sur un linge. Chat vivant. Le tas de volaille est confus. Bon du reste.

178. Gibier dans un garde-manger. Table de cuisine et sol couverts de gibiers. Un chat, caché en partie derrière un lièvre suspendu par les pattes, regarde deux petits singes grimpés sur l'appui d'une fenêtre, au fond à gauche. Confusion au premier plan. Noirci. Médiocre.

179. Chien devant du gibier mort. Lièvre, perdrix, bécasses, etc., gisant à terre près d'un bas-relief. Le chien semble lécher le sang d'un linge sur lequel était le lièvre. Le catalogue l'accuse à tort de dévorer le gibier.

GADDI (Taddeo) : 199. Gradin d'autel divisé en trois compartiments : 1. Décapitation de saint Jean-Baptiste. 2. Crucifiement du Christ. 3. Jésus sur son trône et Judas traîné devant lui par la Mort. Mauvais tableau, altéré.

GARBO (Rafaelo del) : 200. Couronnement de la Vierge. Marie a les pieds posés sur trois têtes de chérubins. Concert d'anges. En bas, quatre saints agenouillés, ayant comme la Vierge la sainte auréole. Assez bon tableau gothique, mais altéré.

GAROFOLO. *Voy.* TISIO.

GELÉE et non GELLÉE (Claude), dit *le Lorrain* : 219. Vue d'un port; effet de soleil levant. Mer couverte de vaisseaux et de barques. Edifices d'une riche architecture sur la rive où circulent plusieurs groupes et où sont étalés des coffres, de la faïence, etc. Ombres noircies.

220. Vue du Campo Vaccino (ancien forum), à Rome. Au premier plan, à droite, groupe de cinq hommes debout. Un homme du peuple se retourne de leur côté. Ombres noircies.

221. La Fête villageoise. Des paysans se divertissent au bord

d'une rivière et à l'ombre d'un bouquet d'arbres. Au milieu, couple dansant. A gauche, gens de la ville, les uns à cheval, les autres à pied, etc. Ce tableau, plus petit que les précédents, est joli, mais ne vaut pas un Téniers.

* 223. Vue d'un port de mer au soleil couchant : port garni d'édifices princiers, mer couverte de vaisseaux et de gondoles. Au premier plan, un militaire tire son épée et en menace deux hommes du peuple qui se battent. Bel effet de soleil couchant.

* Débarquement de Cléopâtre. Coucher de soleil sur la mer. Léger brouillard à l'horizon Au premier plan noirci, personnages au milieu desquels on distingue Cléopâtre en robe bleue. A droite, porte d'un édifice de profil, puis belvédère dont la partie supérieure est ronde. A gauche, dans l'ombre, quille de vaisseau de guerre. Tout au fond, vaisseau à droite, tour à gauche. Belle toile.

* 224. David sacré roi par Samuel. A gauche, portique à colonnes, surmonté d'une terrasse avec balcon. Les personnages placés sous et devant ce portique sont bien éclairés. A droite, grand arbre, auprès duquel sont assis : un jeune berger, deux jeunes filles et une femme avec un enfant sur ses genoux. Ce groupe est dans l'ombre noircie. Sous le portique, le grand-prêtre verse l'eau sainte sur la tête du jeune David, ayant encore à la main son bâton de berger, etc. Au fond, montagnes éclairées et se détachant bien du ciel. Bon tableau, bien conservé, excepté au premier plan de droite.

* 225. Ulysse remet Chryséis à son père. Le vaisseau sur lequel Ulysse a ramené Chryséis est arrêté dans le port près du temple d'Apollon. A gauche, au deuxième plan, sur le péristyle du temple, le grand prêtre reçoit sa fille des mains d'Ulysse en présence d'une foule nombreuse. Au premier plan pavé en dalles, personnages se détachant plus ou moins sur l'eau. Un rayon de soleil couchant glisse entre le vaisseau d'Ulysse et une tour et vient éclairer partie du pavé du premier plan, effet bien rendu. Bonne toile, un peut noircie.

* 226. Vue d'un port de mer ; effet de soleil voilé par une brume. A droite, portique à colonne, aboutissant à la mer par un escalier. En avant de ce portique, statues. Au premier plan, deux guerriers costumés à l'antique vont entrer dans une barque, suivis d'un jeune écuyer tenant en laisse deux grands chiens, etc. Soleil chaud descendant à l'horizon. Belle toile.

227. Un port de mer. Au premier plan noirci, personnages. A

droite, arbres ; à gauche, colonne d'édifice, plus loin, vaisseaux. Disque du soleil à l'horizon près d'une grande tour.

228. Marine. Au deuxième plan à gauche, deux hommes s'entretenant au bord de la mer. Plus loin, rochers, navire, soleil couchant se reflétant sur l'eau.

229. Paysage. Rivière dans laquelle s'abreuvent trois vaches et un mouton ; autres bestiaux. Dans le fond, cascade.

230. Paysage. Une femme conduit devant elle une vache et un troupeau de chèvres. Toile très-noircie.

231. Le gué, paysage. Au premier plan, un jeune homme assis à terre adresse la parole à une jeune fille debout ayant derrière elle une de ses compagnes. Au deuxième plan à droite, passage du gué par un troupeau de vaches, etc. Au fond, mer et tour. Bon, mais noirci.

232. Entrée d'un port. Au premier plan, vers la droite, deux hommes dans une barque, eau éclairée ; à gauche barques et personnages, etc. Fond de montagnes.

233. Siége de la Rochelle prise par Louis XIII le 8 octobre 1628. Au premier plan à gauche, trois militaires assis et un debout. Plus loin à droite, quatre cavaliers, deux hommes, la tête nue et un autre assis à terre. Dans le fond, mulets, charriot chargé de bagages, un camp, la mer couverte de vaisseaux.

234. Pas de Suze forcé par Louis XIII en 1629. A gauche, régiments d'infanterie près d'une forteresse construite au bord d'une rivière. Sur l'autre rive, cavalerie, infanterie, trompettes sonnant la marche. Au premier plan, porte-drapeau, etc. Dans le fond, la ville, plaine et montagnes.

GENNARI (César) : 201. La Vierge à mi-corps allaitant Jésus. Le visage de Marie, aux cheveux noirs est peu achevé. On croirait voir une toile espagnole.

GENTILE DA FABRIANO : 202. Présentation au temple. Siméon, accompagné de la prophétesse Anne, tient l'enfant et le bénit, ou plutôt il le rend à sa mère. Saint Joseph offre deux colombes. Derrière lui, deux femmes. Du côté opposé, un mendiant s'adresse à un vieille dame qui s'appuie sur une canne. Ces deux personnages sont ce qu'il y a de mieux dans ce tableau gothique altéré. Architecture passable. Les personnages du milieu ont pour auréoles des disques en or.

GENTILESCHI (Orazio). *Voy.* LOMI.

GÉRARD (le baron François) : 235. Entrée d'Henri IV à Paris. Au milieu, le prévôt des marchands, à la tête des officiers muni-

cipaux, présente les clefs de la ville de Paris au roi Henri entouré de ses gentilsnommes (demi-nature). Grande toile déjà altérée.

* 236. Psyché recevant le premier baiser de l'Amour. Assise sur un tertre, la jeune innocente presque nue, les bras croisés sur les seins, est baisée au front par Cupidon, bel adolescent debout devant elle, le corps plié d'une façon peu gracieuse. Joli tableau bien conservé.

237. Daphnis et Chloé. Le berger assis sur un tronc d'arbre tresse une couronne de fleurs. Chloé à ses pieds, dort la tête appuyée sur ses genoux.

238 et 239. La Victoire et la Renommée, l'Histoire et la Poésie (grande nature). Ces figures allégoriques supportent et déroulent une tapisserie sur laquelle était censée peinte la bataille d'Austerlitz. Ces figures ailées sont placées contre deux colonnes et affectent des poses qu'enviraient les plus habiles acrobates

240. Portrait de M. Isabey, peintre, et de sa fille. Le père est debout sous le péristyle d'un escalier du Louvre, la tête nue. Il est vêtu de noir et chaussé de bottes à revers. Il tient une main de sa fille et son chapeau. Bon.

241. Portrait du sculpteur Canova en habit brun et manteau rouge; ses cheveux sont bouclés et poudrés. Visage très-maigre, surtout à la tempe, yeux très-renfoncés, sourcils entrainés vers la cavité des yeux; front penché en arrière et intelligent. Mais l'os de l'œil peu saillant, le nez allongé mais gros du bout, et surtout le menton, trop peu proéminent, dénotent ce défaut d'énergie qu'on remarque dans ses œuvres. Du reste physionomie bonne et sensible.

Géricault (Jean Louis Théodore) 242. Naufrage de la Méduse, scène horrible que le temps va effacer. Malgré une restauration récente, cette toile est presque qu'entièrement noire, il faudra bientôt la mettre au rebut ou la remplacer par une copie.

243. Officier des Guides sur un cheval qui s'élance au galop. Le sabre à la main, il se tourne vers ses soldats. Il y a de l'exagération dans sa pose : on tremble de le voir tomber.

* 244. Cuirassier à pied couvert d'un manteau blanc doublé de rouge, une jambe tendue en avant, l'autre pliée en arrière, et retenant son cheval par la bride (grande nature). Le cavalier est bien peint. Son air à la fois martial et triste ferait penser à la déroute de Moscou. Cheval en partie noirci.

Ghirlandajo (Benedetto) 203. Jésus-Christ sur le chemin du calvaire, aidé par Simon de Cyrène; la Vierge Marie; les saintes femmes, et sainte Véronique à genoux tenant le linge avec lequel

elle a essuyé le sang qui coule sur le visage du Sauveur. Bourreaux; soldats dont un à cheval. Trop de personnages, pas de perspective aérienne. Mauvaise peinture gothique, altérée. La face, imprimée sur le linge de Véronique, est plus achevée que celle du Christ.

Ghirlandajo (Domenico.) 204. La Visitation. Sainte Elisabeth agenouillée devant la Vierge, en présence de deux saintes femmes, sous un vestibule à arcades. Fond de montagnes avec partie de la ville habitée par Zacharie. Bon profil levé d'Elisabeth. Tête de Vierge trop vulgaire.

Ghirlandajo. (Ridolfo.) 205. Couronnement de la Vierge par son divin Fils entouré d'anges musiciens. Derrière Marie et le Christ, grand cercle lumineux. Saints et Saintes. Cette scène céleste est plate, d'un coloris sec et altéré. La scène terrestre est mieux traitée. Sur le ciel vivement éclairé, se détachent les têtes bien peintes de six saints. Toutefois nous trouvons les traits de Madeleine trop ronds, trop communs, un peu altérés d'ailleurs. Saint Jérôme est mal empaqueté dans sa robe rouge doublée d'hermine. Genre gothique.

Giordano (Luca) : 206. Présentation de Jésus au temple (petite nature). Marie, ayant derrière elle saint Joseph, est agenouillée sur les degrés du temple et présente l'Enfant au grand prêtre assisté par de jeunes lévites. A droite, plusieurs femmes, dont l'une tient un enfant par la main. Il y a dans cette composition de la lumière, du relief. L'enfant de chœur à genoux sur le devant et nous tournant le dos, fait illusion.

207. Jésus enfant, présenté par la Vierge et accompagné de saint Joseph et d'un ange, accepte les instruments de sa passion que lui apportent sept anges. Dieu le père assis sur des nuages le contemple, et l'Esprit-Saint l'éclaire de ses rayons (demi-nature.) Le saint groupe est bien peint, mais celui des anges à gauche est de mauvais goût; ils sont trop serrés l'un contre l'autre et leurs poses sont peu naturelles.

208. Mars et Vénus. Mars quitte la déesse couchée sur un lit de repos. Deux nymphes s'occupent de la toilette de Vénus. A gauche, un amour, aux ailes de papillon joue avec un chien; un autre est couché sur un globe autour duquel rampe un serpent. Dans le fond, Vulcain dans sa forge. Visages joufflus, insignifiants. Le corps de Vénus est assez bien éclairé, mais ses jambes sont d'un mauvais dessin. Ce tableau n'est-il pas l'imitation d'une toile meilleure?

Giorgione (il). *Voy. Barbarelli.*

Giotto di Bondone : 209. Saint François, recevant les stig-

mates. (Fond d'or.) Bizarre, gothique. Mauvais dessin. Dans la partie inférieure de ce tableau, trois autres sujets de la vie du saint : 1° Vision du pape Innocent III. Saint François lui apparaît, tenant un plan en relief de l'Église de Saint-Jean de Latran en ruines. 2° Saint François, suivi de ses douze premiers compagnons, reçoit du pape Innocent III, en 1210, l'habit et les statuts de son ordre. 3° Saint François prêchant devant des oiseaux, qui se taisent pour l'écouter, scène plus comique qu'édifiante.

GIOTTO (École de) : 210. 1. La Vierge et l'Enfant Jésus. 2. Jésus-Christ et les Apôtres. 3. Le Calvaire, avec fond d'or (petite dimension). Visages devenus noirs, mauvais. 4. Les obsèques de saint Bernard, mauvais dessin.

* GIOVANNI (Fra) DA FIESOLE, dit *l'Angelico* : 214. Le couronnement de la Vierge et les miracles de saint Dominique. Le Christ, revêtu d'habits royaux et assis sur un trône élevé, couronne Marie agenouillée. De chaque côté du trône, douze anges, aux grandes ailes rouges, aux robes flottantes et la tête surmontée d'une petite flamme, donnent une aubade à la Vierge : l'un d'eux est en prière. Au-dessous des anges se tiennent 18 saints ou saintes à gauche et 22 à droite. Mauvaises draperies, pas de perspective, visages peu achevés et endormis, le tout pâle et altéré. Les petits tableaux de la partie inférieure de cette composition sont bien meilleurs. Ils représentent, en figurines, les miracles de saint Dominique. Le troisième nous offre, en deux parties : la chute de cheval et la résurrection du jeune Napoleone, neveu du cardinal Stephano dit Fossa Nova. La dernière de ces scènes, qui sont d'un bon effet, se passe sous un portique à colonnes d'une excellente perspective, sans aucune confusion, malgré le grand nombre de personnages qui s'y trouvent. Le sixième représente une table vide, que vont couvrir de mets des anges appelés par le saint. Deux anges y déposent des pains qu'ils ont apportés dans des besaces. Les anges bleus sont assez mauvais, mais les dix personnages qu'on va régaler sont bien peints et d'une bonne perspective.

GIRODET DE ROUCY TRIOSON (Anne-Louis) : 250. Scène du déluge. Quelques faibles parties des têtes et membres sont encore éclairées ; le reste est noir. Composition absurde, bon dessin.

251. Le Sommeil d'Endymion. Son visage, son torse et ses bras sont en lumière ; le reste, mis dans l'ombre, tourne au noir. Un amour, descendant du ciel la tête en bas, écarte le feuillage pour faciliter l'approche de Diane, ou pour attirer ses regards

sur le bel endormi. Scène de nuit, avec un joli effet de lumière sur le corps nu d'Eudymion, dont la pose serait gracieuse si elle était moins maniérée. Teinte trop bleue.

* 252. Atala, au tombeau. Elle est descendue au fond d'une grotte. La lumière, glissant dans la cavité, illumine la charmante tête d'Atala qui, la bouche entr'ouverte, semblerait dormir si son visage n'avait pas la pâleur de la mort. Le jeune Indien Chactas, son amant, assis, les pieds dans la fosse, tient embrassés les genoux de la vierge, et, la tête baissée, les yeux fermés, paraît anéanti par la douleur. Il avait été mis dans l'ombre, afin de faire mieux ressortir la figure principale ; il en est de même du vieux religieux encapuchonné, à notre gauche, dont l'épine du nez est seule frappée par le rayon lumineux, mais les parties ombrées ont noirci. Une petite croix plantée à l'ouverture de la grotte annonce que la morte était chrétienne. A notre avis, cette scène touchante est le chef-d'œuvre de Girodet.

GLAUBER (Jean), dit *Polidor* : 180. Paysage. Grande toile noircie.

* GOSSAERT (Jean Van), dit *Mabuse* ou de *Maubeuge* : 277. Portrait de Jean Carondelet, chancelier de Flandre, vêtu d'un manteau bordé de fourrure. Tête nue, sans barbe, mains jointes. Visage maigre, pommettes saillantes ; jolie bouche, beau menton, yeux sérieux, presque tristes ; mains bien décrites. Bon modelé, belle lumière. Un peu altéré néanmoins.

278. La Vierge avec l'Enfant Jésus presque nu. La tête de Marie, aux yeux petits et mal dessinés, est peu intelligente. Sa chevelure est retenue par une ferronnière en perles. Derrière le panneau est peinte, dans une niche figurée, une tête de mort dépourvue de sa mâchoire inférieure. Ce tableau ne nous paraît guère digne d'être attribué à Mabuse.

GOYEN (Jean Van) : 181. Bords d'une rivière en Hollande.

* 182. Un canal en Hollande. Deux grandes barques à voiles et deux canots remontent le courant. A gauche, bœufs pâturant sur une langue de gazon avançant dans l'eau. A droite, au delà du canal, maison rustique sur pilotis et, dans le fond, barques nombreuses. Le premier plan dans l'ombre est devenu noir ; l'eau est vivement éclairée, plusieurs des bœufs s'y dessinent en silhouettes ; ciel orageux. Charmant petit tableau.

* 183. Une rivière. A gauche, au premier plan, trois pêcheurs dans un canot retirent leurs filets. A droite, maisons exhaussées près d'une rivière. Un homme, tenant un panier, descend des marches d'escalier pour entrer dans un canot, où se trouvent

deux autres individus. Château, tour en ruine. Au deuxième plan, en deçà d'un moulin à vent, barque chargée de farine. Un garçon de moulin monte un escalier avec un sac sur ses épaules. Au fond, bateau à voile, et, au bord de la rivière, arbres, église. Le ciel est gris, quoique éclairé; les édifices sont d'un gris plus foncé. Des arbres et des maisons forment à l'horizon une petite ligne obscure qui sépare artistement le ciel et l'eau. L'une des barques est dans l'ombre; l'autre porte trois personnages dont les silhouettes se détachent sur l'eau, de façon à produire illusion. Excellente toile.

*484. Marine. La mer est couverte de barques à voiles et de canots. A droite, sur le rivage, au deuxième plan, trois moulins à vent, ville, église avec une tour carrée. Au premier plan, canot contenant huit passagers; sept d'entre eux se projettent en silhouettes sur l'eau éclairée. Bonne perspective; mer à l'horizon, distincte du ciel plus éclairé. Belle toile.

GOZZOLI (Benozzo di Lese). *Voy. Benozzo.*

*GRANET (FrançoisMarius) : 256. Intérieur d'église ne présentant qu'une seule nef avec arcades. Au fond, grille du chœur; autel devant lequel sont agenouillés des prêtres disant la messe. Ce ond, bien éclairé, produit une agréable illusion. La lumière, qui y fait irruption, glisse sur le pavement et s'affaiblit vers l'entrée de l'Eglise. Les personnages agenouillés se détachent du pavé éclairé. Bon. Ombres noircies.

GRIEF ou GRIF (Anton) : 185. Paysage, avec pièces de gibier accrochées à une branche d'arbre. Au deuxième plan, à droite, chasseur sur une éminence, à laquelle on arrive par un escalier. Le ventre du lièvre et la volaille sont encore un peu éclairés; le reste est devenu noir.

* GREUZE (Jean Baptiste) : 260. L'accordée de village. La petite fiancée, bien éclairée, est ravissante avec ses yeux baissés et ses joues si fraîches, qu'embellissent le bonheur et la modestie. Sa jeune sœur, dont la tête s'appuie calinement sur son épaule, intéresse par sa jolie tête empreinte d'une certaine mélancolie. Envie-t-elle le bonheur de la mariée, ou craint-elle pour l'avenir de celle-ci? Le père étend les bras vers la future, comme pour la bénir. Excellente toile, encore très-fraîche.

* 261. La malédiction paternelle, (quart de nature). Le vieillard assis, le visage irrité, étend ses deux bras et maudit son fils, qui vient de s'engager, ce qu'indique un sergent racoleur debout dans l'embrasure de la porte. Deux jeunes sœurs et deux

enfants de l'enrôlé supplient à genoux le grand père de pardonner le coupable, que sa mère tient embrassé. Scène dramatique d'un grand effet.

* 262. Le retour, (quart de nature). Le fils maudit revient dans sa famille; son costume, et le petit paquet qu'il porte sur le dos au bout d'un bâton, annoncent son état de misère. Au moment de son entrée dans la maison paternelle, toute la famille en larmes entoure le lit du vieillard, dont une jeune fille tient un bras en criant : « Il est mort! » La mère regarde son fils, et, lui montrant le corps inanimé de son père, lui dit : « Voilà ton ouvrage! » Tableau navrant, tant cette scène paraît avoir été décrite d'après nature.

* 264. Portrait du peintre, à l'âge de soixante ans environ. Belle tête nue. Son front et son menton sont ceux d'un homme supérieur en intelligence, en énergie. Les yeux et la bouche dénotent une belle âme, pleine de douceur et de bonté, avec une légère teinte de mélancolie. Excellente peinture.

* 265. Portrait du peintre Jeaurat, homme chauve, déjà âgé, coiffé d'un bonnet de velours noir, sans bord, laissant le front découvert. Jolie bouche, visage gras, fleuri, sensuel. Portrait remarquable.

* 263. La cruche cassée. Cette jeune et charmante paysanne, au costume blanc en désordre, les seins naissants à demi-découverts, une rose effeuillée au corsage, tenant négligemment le pan de sa robe d'où s'échappent des fleurs, et portant au bras une cruche en partie brisée, ferait rire de son chagrin si on ne l'attribuait qu'à l'accident de la cruche; elle tirerait des larmes si l'on voyait dans cette enfant, à peine nubile, une victime du libertinage, ce que semblent indiquer les accessoires de cette composition. A droite, fontaine avec un lion dont la gueule lance l'eau dans une tasse. Peinture encore très-fraîche.

266-267. Deux études de jeune fille. Chacune d'elles, comme presque toutes les fillettes de Greuze, ressemble plus ou moins à la précédente. Il y a beaucoup de candeur, de tendresse câline un peu mignarde dans ces visages toujours blancs et roses.

GRIFFIER (Jean) : 186. Vue des bords du Rhin. Au premier plan, tonneaux et personnages. Au milieu de la toile, le fleuve près d'une ville offrant de nombreux clochers. Sur l'eau, barques chargées et navire orné de sculptures dorées. Au deuxième plan à gauche, sur une éminence, vieux château entouré d'arbres. Bonne toile, inférieure à la suivante.

* 187. Autre vue des bords du Rhin. Au premier plan à gauche,

maison rustique; plus loin, charrette contenant les dernières gerbes d'un champ, ce qu'indique un drapeau agité par un paysan monté sur la voiture. Au deuxième plan, château construit sur un rocher et entouré d'arbres. De l'autre côté du fleuve, qui coule au milieu, ville, église, château fort, et, plus loin, montagne avec des fabriques. Charmant petit paysage.

GRIMALDI (Gio Francesco), dit *il Bolognese* : 215. Les baigneuses, paysage. Sur la rive d'un fleuve ombragé par de grands arbres, trois femmes demi-nues, dont l'une, couchée sur un coussin, relève sa draperie. Poses un peu maniérées. En partie noirci.

216. Paysage. Un personnage vêtu à l'antique s'arrête devant un homme assis au bord d'un chemin. Au milieu, fleuve, batelier, deux femmes. Au fond, à droite, fabriques sur une éminence. Joli petit paysage, altéré par le noir.

* 217. Autre paysage. A droite, au premier plan, deux femmes, trois enfants et un jeune homme assis sur une pierre. Au deuxième plan, barque avec cinq passagers. De l'autre côté de la rivière, fabrique au bas d'une montagne surmontée d'un château fort. Jolie toile, mais noircie, surtout dans la partie de droite aux premiers plans. Toutefois les figures sont bien visibles.

218. Les Laveuses, paysage. Une femme lave du linge au bord d'une rivière. Près d'elle, deux femmes portent un panier; deux enfants. Dans le fond, fabrique et pont.

GROS (le baron Antoine-Jean) : 274. Les pestiférés de Jaffa. Bonaparte, général en chef, entre dans un hôpital et touche d'une main nue un malade qui peut lui communiquer le virus. Pour mieux faire ressortir le danger que court son général, un aide-de-camp, placé derrière lui, s'applique un mouchoir sur la bouche afin de ne pas respirer l'air méphitique. Au premier plan, un jeune chirurgien qui se meurt tâte encore le corps d'un mourant. Il y a de l'imprudence de la part du chef de l'expédition et de l'exagération dans l'amour de son art de la part du chirurgien. Tableau en partie noirci.

275. Champ de bataille d'Eylau. Un grenadier russe refuse avec effroi les secours d'un chirurgien français à genoux près de lui, autre exagération. Je trouve plus naturel cet autre Russe qui se laisse placer sur le cheval d'un des gardes de l'Empereur. Napoléon à cheval lève une main et regarde sentimentalement au loin le champ de bataille. Malgré la neige, le premier plan a été envahi par le noir.

* 476. François Ier accompagnant Charles Quint dans la visite

de l'église de Saint-Denis (petite nature). Ce tableau mieux conservé est fort bien peint.

GUARDI (François) : 219. Vue de Venise. Le doge, embarqué sur le *Bucentaure*, qui sort du port de Lido le jour de l'Ascension. Mer couverte de gondoles et d'embarcations pavoisées.

220. Le Doge se rendant processionnellement à l'église de Sainte-Marie de la Santé. Les marches de l'église sont couvertes de monde. A gauche, rang de gondoles. A droite, foule sur des ponts de bateaux improvisés. Bon, mais inférieur au tableau de Canal, où l'église est bien mieux décrite.

221. Fête du jeudi gras à Venise. Un temple doré a été érigé sur la Piazzetta à l'occasion de cette fête. Des gondoles glissant sur des coulisses en bois sortent de ce temple. Des gondoliers, montés les uns sur les autres, exécutent le tour dit *des forces d'Hercule*. A gauche, le doge assiste à cette fête, placé dans la galerie du palais ducal. La Piazzetta est dans l'ombre et presque invisible. Le temple et les édifices, le palais du doge surtout, sont seuls éclairés.

* 222. Fête du *Corpus Domini* à Venise. Une procession du Saint-Sacrement, ayant en tête le doge suivi des dignitaires et des confréries religieuses, défile sous une galerie circulaire érigée en la place Saint-Marc. Le spectateur est censé tourner le dos à la cathédrale qu'on ne voit pas. Jolie toile bien éclairée.

223. Couronnement du doge, au haut de l'escalier du palais des Doges. Un sénateur pose le bonnet ducal sur sa tête. Des soldats sont placés de chaque côté sur les marches de cet escalier, dit *des Géants*. Spectateurs dans la cour du palais, dans les galeries et aux fenêtres du premier étage. Façade intérieure de ce palais bien éclairée; l'aile gauche est dans l'ombre. Bonne perspective de l'escalier.

224. Procession du doge à l'église de Saint-Zacharie, le jour de Pâques, à Venise. Le doge est précédé et suivi de dignitaires portant le bougeoir, la corne ducale, le parasol, le siége doré et l'épée, insignes du premier magistrat. Au fond église.

* 225. La salle du collége au palais ducal, à Venise. Le doge trône, entouré de ses conseillers. Une foule de personnages masqués occupe la salle, dont le riche plafond sculpté et doré, le mur de droite et les peintures, et principalement les fenêtres de gauche font illusion.

GUERCINO ou le GUERCHIN. *Voy.* BARBIERI.

GUÉRIN (Pierre-Narcisse) : 277. Le retour de Marcus Sextus. Échappé aux proscriptions de Sylla, le vieillard, debout, le dos

appuyé contre le lit où gît le corps inanimé de sa femme dont il tient une main dans la sienne, jette devant lui un regard sinistre, tandis que sa fille agenouillée, enlace ses genoux. Scène tragique bien rendue, mais noircie.

278. Offrande à Esculape. Un vieillard convalescent, soutenu par ses deux fils et enveloppé dans son manteau, se décoiffe devant la statue du dieu. Sa fille à genoux regarde le serpent qui se dresse au-dessus des fruits déposés en offrande sur l'autel.

279. Phèdre et Hyppolite. Tandis que le jeune chasseur, debout, repousse l'accusation portée contre lui, Œnone, placée derrière Phèdre, l'encourage dans sa délation. Phèdre et Thésée sont assis. Poses théâtrales. Toile en partie noircie. A voir les longs cheveux du jeune homme, on pourrait croire qu'il était tombé dans l'eau. Son chien le regarde comme s'il s'apitoyait sur son sort. Esprit mal dépensé.

280. Andromaque et Pyrrhus. Le roi, assis sur un trône élevé, étend la main portant le sceptre sur le jeune fils d'Hector, que vient réclamer Oreste au nom des Grecs et qu'Andromaque agenouillée met sous la protection du roi. Hermione, à gauche, sort furieuse. Poses théâtrales et tourmentées. Andromaque en pleurs est seule intéressante. Noirci en partie.

281. Énée racontant à Didon les malheurs de Troie. La reine est étendue sur un lit de repos, le haut du corps relevé. l'Amour, sous les traits du jeune Ascagne, tient un de ses bras et lui ôte son anneau nuptial. Le guerrier, en riche costume de fête, tête et jambes nues, ne ressemble guère au héros de Virgile. L'air languissant de Didon a plus de tendresse amoureuse que n'en comporte la situation. Sa pose est un peu maniérée. Toutefois c'est sur elle que s'arrête le regard.

282. Clytemnestre, le poignard à la main et poussée par Égiste, écarte le rideau qui fermait la salle où l'on voit Agamemnon endormi dans son lit. Assez bel effet de lampe ; mais les deux figures du premier plan, de grande nature, sont d'une taille disproportionnée avec la figure trop petite du roi placée à peu de distance.

GUIDO. *Voy.* RENI.

HAGEN (Jean Van) : 188. Vue de Hollande. Au premier plan, moutons, vaches dans une prairie. A droite, chemin animé par des personnages ; au milieu, rivière traversant le paysage dans toute sa longueur ; au delà, plaine et colline. Assez beaux effets de lumière produit par des epoussoirs. Les derniers plans sont très-

bien ; le deuxième n'est pas heureux. Il se produit là un espace jaunâtre qui ressemble trop à de la marqueterie.

2° Petit paysage. Noirci.

Hals (Frans) : 19. Portrait en buste de Réné Descartes, tenant son chapeau à la main. Peinture largement traitée et bien éclairée. Voici le signalement qu'on nous offre de cet homme célèbre : nez large de l'épine et bien attaché, grande bouche, peu bienveillante menton peu proéminent et fendu. Les yeux vifs, sous de grands sourcils relevés en arcs, semblent lire au fond du cœur de la personne qu'ils fixent.

Heda (Wilhlem Klaaez) : 191. Dessert. Pâtisseries, noix, noisettes, verres, plus trois vases d'un assez mauvais effet : celui du milieu étant trop haut, et celui de gauche trop grand. Noirci à gauche.

Heem (Jean-David de) : 192. Fruits, huîtres ouvertes, vaisselle. Joli tableau de forme étroite.

*193. Autre nature morte. Grand vase au premier plan. La nappe et les fruits dans un plat posé sur une corbeille, font surtout illusion. Grande et belle toile. Ombres noircies.

Heemskerk (Egberd) le vieux : 194. Buveurs. Homme assis tenant un papier et chantant ; il est seul éclairé. Vilain tableau, noirci.

195. Autre scène de cabaret. Un soldat et deux paysans près d'une table en face d'un plat de viande. Horribles visages grimaçants. Noirci.

Heinsius (Johann-Ernst) : 196. Portrait de madame Victoire de France, cinquième fille de Louis XV, assise dans un fauteuil. Visage déjà sur le retour ; genre un peu prétentieux. Sa robe de soie s'étale avec peu de goût.

Helst (Barthelemy van der) : 197. Le jugement du prix de l'arc (tiers de nature). Quatre chefs des arbalétriers d'Amsterdam assis à une table. A gauche, au deuxième plan, jeune femme tenant une corne à boire en argent, et dans le fond, trois jeunes gens avec leur arc et leurs flèches. Bon.

198. Portrait d'homme vêtu de noir, la main gauche sur la poitrine et la droite sur le côté ; corps un peu penché, pose maniérée. Malgré la fenêtre ouverte, à droite, ce portrait n'est plus assez éclairé.

199. Portrait de femme tenant des deux mains son éventail. Vrai type hollandais : front large, pommettes saillantes, bouche charnue. Elle est jolie dans son genre. Toile mieux conservée que la précédente.

HEMSSEN ou HEMESSEN (Jean van) : 200. Le jeune Tobie rendant la vue à son père assis, les bras croisés et soutenu par sa femme et sa bru. Ange Raphaël appuyé des deux mains sur son long bâton de voyage; pose peu réussie. La tête baissée et en raccourci de la vieille Sara, bien éclairée et bien modelée, est ce qu'il y a de mieux. Altéré par le noir.

HERRERA (François), dit *le Vieux* : sans n°. Saint Basile manifestant sa doctrine. L'archiprêtre de Césarée, assis au centre du tableau, dicte, à une assemblée de religieux, les inspirations qu'il reçoit de l'Esprit-Saint. Un moine encapuchonné, écrivant dans un livre posé sur ses genoux, avec sa tête de bois de couleur grise, est une vraie caricature. Mauvais dessin, mauvais coloris.

HEUSCH (Wilhelm de) : 201. Paysage. Chemin étroit bordé d'arbres et longeant une petite rivière. Hommes et bêtes bien éclairés. Le reste est insignifiant.

HEYDEN (Jean van der) : 202. Vue de l'hôtel de ville d'Amsterdam. Bon. Un peu noirci.

203. Église et place d'une ville de Hollande. Bon premier plan, perspective bornée.

204. Vue d'un village au bord d'un canal. Barques et personnages peints par les frères Wilhelm et Adrien de Velde. Joli effet d'eau à gauche, maisons bien éclairées à droite. Premier plan noirci.

HOBBEMA (Minderhout) : 205. Intérieur de forêt. Clairière, chemin sinueux, chêne mort, massif d'arbres, pas une chaumière. Jolie perspective à l'extrême droite.

* HOLBEIN (Hans) le jeune : 206. Portrait de Nicolas Kratzer, astronome du roi Henri VIII d'Angleterre, assis devant une table où se trouvent des instruments de mathématiques. Petit front, grand nez, grande bouche fendue en droite ligne, bas de visage trop long, yeux intelligents. Excellent portrait; accessoires bien rendus.

207. Portrait de Guillaume Warham, archevêque de Cantorbéry, ayant près de lui un livre ouvert. Yeux, nez assez distingués; bouche allemande, peu bienveillante. Physionomie dure.

*208. Portrait de Didier Erasme, ami du peintre. Buste de demi-nature. Voilà une tête de profil pleine de perspicacité, de calme et de douceur. Elle offre de l'analogie avec celle de Lavater.

210. Portrait de Thomas Morus, grand chancelier d'Angleterre, auteur d'un plan de gouvernement à établir dans l'île d'Utopie.

Il tient un papier plié. Nous avons vu et décrit dans la *Revue des musées d'Angleterre*, un meilleur portrait de Morus.

211. Portrait d'Anne de Clèves, femme de Henri VII, reine infortunée, dont la jolie tête — bien que les yeux soient petits et le nez un peu trop gros — est empreinte de bonté et de mélancolie. Coloris sec, absence d'ombres et pourtant vérité, ce qui fait l'éloge du dessinateur.

*212. Portrait de sir Richard Southwell. Buste (petite nature). Yeux vifs, sourcils relevés en demi-cercle, pommettes saillantes, bas de visage lourd, menton à fossette. Bon portrait, tête vivante.

213. Portrait d'homme en toque noire et vêtement doublé de fourrure. Il tient un œillet et un chapelet auquel est attaché une petite tête de mort. Physionomie très-énergique, peu douce. Buste (petite nature).

HONDEKOETER (Melchior) : 214. Faisans, paon dans un parc. Noir.

HONTHORST (Gérard), dit *delle Notti* : 215. Pilate assis se lavant les mains devant le peuple (demi-figures). Dans le fond, le Christ portant sa croix. Effet de lumière. Bonne vieille tête de Pilate, éclairée. Une partie noircie est illisible.

*216. Concert. Grosse femme, poitrine et bras nus, assise et chantant en s'accompagnant du luth. Autre chanteuse, toutes deux souriant et bien éclairées. Trois autres chanteuses dans l'ombre. Rideau rouge, et en haut deux jolis petits amours.

217. Triomphe de Silène. Il est soutenu sur son âne par une bacchante et un satyre. Un autre satyre le précède. Enfant sur une chèvre. Le vieux Silène, bien éclairé — tandis qu'on ne voit presque plus son âne — tient par la main une jeune blonde, à la poitrine nue. La bacchante, la tête levée, est gentille.

218. Portrait de Charles-Louis, comte palatin du Rhin, électeur, en manteau et cuirassé ; tête nue, jeune et belle, le cou disgracieusement enveloppé d'une écharpe.

219. Portrait de Robert de Bavière, duc de Cumberland. Cheveux tombant sur le front et d'un mauvais effet. Bon portrait du reste.

220. Femme jouant du luth, très-bien éclairée. C'est une grosse et réjouie Flamande, dont les seins volumineux, se rejoignent dans le corset.

221. Jeune berger tenant un chalumeau.

HONTHORST (attribué à) : 222. Le reniement de saint Pierre. Quatre soldats jouent aux cartes à la lueur d'un flambeau. L'un deux se retourne pour saisir par son manteau saint Pierre qui

montre la servante. Le visage éclairé de celle-ci et le profil du saint offrent des traits si réguliers, si corrects, qu'on a peine à y reconnaître une production de Gérard.

Hooch (Pieter de) : 223. Intérieur d'une maison hollandaise. Le premier plan est tout noir; mais la cour bien éclairée et la femme qui la traverse font illusion.

224. Intérieur hollandais. Dame jouant aux cartes avec un cavalier et montrant son jeu à un autre homme debout à gauche. Elle ouvre trop sa grande bouche et ne lève pas assez les yeux pour voir celui à qui elle s'adresse. En partie noirci.

Huchtenburgh (Johan van) : 225. Choc de cavalerie. Dans le fond à droite, combat et ville enflammée. On ne voit que quatre soldats ouvrant tous la bouche et jetant des cris d'effroi.

226. Vue d'une ville de guerre, avec les apprêts d'un siége. Tout noir.

Huysmann (Cornelis) : 227. Intérieur.

228. Entrée d'une forêt. Tout noir.

229. Autre intérieur de forêt. Au premier plan, femme, petite fille. Trois vaches et un mouton buvant. Le ciel est seul bien éclairé.

230. Lisière d'une forêt. A gauche, quatre paysannes dans un chemin creux; près d'elles, deux chasseurs avec leurs chiens. Plus loin, au milieu, pâtre et troupeau de vaches près d'une mare. Echappée à gauche; personnages et bestiaux de ce côté encore visibles. En partie noirci.

*Huysum (Jean van) : 231. Paysage. A gauche, jeunes filles cueillant des fleurs près d'un tombeau ombragé par des arbres. Plus loin à droite, ruines. Dans le fond, palais à l'extrémité d'un lac. Premier plan bien éclairé; les femmes surtout sont en pleine lumière. Belles ruines du fond, eau et montagnes également éclairées. Jolie toile encore fraîche.

232. Paysage du même genre, plus petit, joli, mais noirci.

234. Autre tout petit paysage. Deux femmes, dont l'une porte un paquet sur la tête et tient un enfant par la main. Troupeau qu'on fait rentrer. Miniature noircie.

235. Corbeille de fleurs sur une table de marbre. Roses blanches posées au milieu, afin de faire ressortir les autres de couleurs plus ou moins foncées.

236-237. Deux autres tableaux de fruits et de fleurs. Bons, mais dont les bouquets ne se détachent pas assez du fond.

*238. Fruits et fleurs. Excellent, bien éclairé au milieu. Dans le fond, parc, et à droite, vases, statues.

239. Fleurs dans un vase orné de bas-reliefs représentant des jeux d'enfants. Les roses sont devenues trop pâles à l'extérieur. On ne voit plus l'homme montrant le groupe de marbre fort peu visible lui-même.

240. Grand vase orné de bas-reliefs, rempli de fleurs et posé sur un piedestal en marbre. Au bas du vase est un nid d'oiseau un peu détérioré et contenant des œufs. Bon. Un peu altéré.

INCONNUS (Auteurs). *Ecole italienne* : **507.** Couronnement de la vierge, par le Christ. Au bas de chaque côté, un ange à genoux. Visages mal dessinés. Vieille croute, sur fond d'or.

509. Saint Jérome en robe de bure, debout, un livre à la main, son chapeau de cardinal à ses pieds. Mauvais dessin.

516. Naissance de la Vierge, coloris pâli, surtout au premier plan, à gauche ; genre gothique.

519. Portrait d'un sculpteur, la main posée sur une tête en marbre.

529. Madone avec Saint Jean. Faible. Noirci.

528. Bacchanale (petite dimension) : Bacchus assis entre Vénus et Cérès tient la première, d'une façon peu décente ; tous deux sont nus. Cérès est singulièrement drapée et coiffée. Noirci.

520 (bis). Portrait d'un homme d'armes. Le côté gauche seul éclairé. Coloris sec.

536. Saint Sébastien secouru par les saintes femmes. Corps du saint assez bien modelé et éclairé, mais mauvaise pose. Altéré.

Écoles allemande, flamande et hollandaise

(XVᵉ SIÈCLE)

588. Sainte Famille. Sur les marches d'une galerie ouverte, la Vierge couronnée, un sein nu, tient, à genoux, l'Enfant dans son bras droit et met sa main gauche dans celle de sainte Elisabeth assise près d'elle. Saint Joseph, coiffé d'un haut chapeau de paille. Au milieu, jardin, et, sous un édifice gothique, Marie avec Jésus et un ange. A droite, sous la galerie, concert vocal exécuté par quatre anges. Architecture assez bonne. Le reste est médiocre.

590. Les Israélites recueillant la manne du désert. Costumes bizarres, poses forcées, pas de perspective, coloris bien conservé.

594. Les Rois mages, avec une banderolle au-dessus de leur tête. Voilà trois visages que nous ne voudrions pas rencontrer dans un bois. Costumes bizarres et disgracieux.

592. Portrait d'Isabeau de Bavière, reine de France. Sa coiffure a quelque analogie avec celle de certaine divinité égyptienne. Sa tête serait jolie, si elle n'était pas si longue; air doux. Coloris sec, uniforme.

593. Le Christ, mains jointes, couronné d'épines. Fond doré. Tête disproportionnée; bonnes mains. Visage noirci.

594. La Mère de douleur, la tête couverte, mains jointes, les joues sillonnées de larmes. Coloris sec. Jolies petites mains.

595. La Salutation angélique (demi-nature). Le visage de la Vierge, aux yeux somnolents, est trop plat; l'ange est moins mauvais. Bel effet de lumière et joli paysage par une fenêtre ouverte.

596. Noces de Cana. Neuf femmes et trois hommes attablés. Edifices gothiques bien rendus. Visages allemands assez mal peints. La Vierge et le Christ ont autour de la tête des rayons lumineux ou filets d'or de formes différentes.

(XVI^e SIÈCLE)

597. Adoration des Mages. Tous trois sont agenouillés. Vases offerts; serviteurs, etc. Visage allemand de Marie. Trop de personnages dont on ne voit guère que les têtes, bonne perspective de l'édifice vu dans le fond et bien éclairé. (Genre gothique. Cadre étroit.)

598. Sacrifice d'Abraham, en trois scènes (figurines) : 1. Départ de la maison avec deux serviteurs et un âne non chargé, tandis que le jeune Isaac plie sous le poids de bûches destinées au feu du sacrifice. 2. Le père et le fils gravissent la montagne. 3. L'ange arrêtant le bras d'Abraham. Assez jolie composition; couleurs bien conservées.

599. La Visitation (demi-nature). Marie est reçue sur la voie publique près d'une maison dont Zacharie descend les degrés. Type allemand de la Vierge. Mauvaise perspective. Noirci.

600. Le jugement de Pâris (petite dimension). Pâris, en armure, est endormi sur le sol. Mercure, sous les traits d'un vieillard ou du Temps, apporte la pomme sur laquelle on lit : *Datur pulchiori*. Les trois déesses nues, avec leurs noms et leurs attributs. Cupidon voltigeant au-dessus de sa mère. Pâris est dans l'ombre noircie; petit et mauvais paysage.

601. Trois compositions dans le même cadre. 1. La Cène. Le peintre s'y est représenté sous les traits d'un serviteur au visage assez vulgaire, mais dont le front est intelligent : portrait vivant. (Buste de demi-nature). Judas est laid comme un satyre. 2. Les

apprêts de la sépulture (demi-nature). Christ en carton gris, visages grimaçants, poses peu naturelles, mauvaise perspective.
3. Saint François recevant les stigmates, et le frère Léon. Visage inspiré du saint, mais d'une seule teinte.

602. Portrait de l'empereur Maximilien Ier tenant une demande de congé, ce qui voudrait dire que ce prince était toujours prêt à quitter ses troupes au moment du danger. Vilaine tête au nez bossu et gros du bout. Vilain portrait.

605. Mariage de la Vierge. Le grand-prêtre unit les mains des époux sur les marches du temple. Deux petits anges servent de pages à la mariée, dont ils relèvent les pans du manteau bleu. C'est encore une Allemande, bien éclairée. Composition froide.

607. Portrait d'homme en toque rouge (à mi-corps, demi-nature). Belle tête au regard dur, assez bien modelée. Le reste, faible.

609. Portrait d'homme barbu en toque noire. Tête allemande aux traits communs, aux beaux yeux. Assez bon.

(XVIIe SIÈCLE)

611. Le Christ sur le chemin du Calvaire (petite dimension). Pas de perspective; noirci.

*612. La Vierge et l'Enfant (huitième de nature). Médaillon entouré de fleurs peintes sur un fond noir. Deux grands anges à genoux aux côtés de la madone. Jésus tient un bouquet. Joli tableau.

613. Portrait d'homme vêtu de noir. Belle tête, mais peu expressive, peu intelligente.

*614. Marine, barques, personnages. Au fond, vaisseau de guerre; mer par trop calme. Personnages se détachant bien sur l'eau. Composition simple, d'un bel effet.

*615. Une bataille (petite dimension). A gauche, groupe de cavaliers, le pistolet au poing; carrosse. Sur une montagne, cavalerie et infanterie s'élançant contre l'ennemi, artillerie, etc. Bon tableau.

616. La femme adultère (grandeur naturelle) : dix figures. On ne voit plus guère que la femme dont la poitrine et les bras sont nus. Son profil baissé est assez joli; le reste est noir.

617. Embarquement d'Énée après la prise de Troie. Il porte son père qui tient les dieux Lares; personnages. Confus, noir.

618. Intérieur d'étable. Cage à poulets, légumes; chat mangeant du poisson. Chaudron, vaisselle d'étain, etc. A droite, une étable, vaches, paysan, etc. Premier plan assez bien éclairé, le reste noir.

JANSSENS (Victor-Honoré) : 241. La main chaude. A gauche, homme causant avec une femme debout. A droite, contre une colonnade surmontée d'une statue de Vénus avec l'amour, un cavalier est assis près d'une dame qui joue de la guitare; d'autres personnes jouent à la main chaude. Fond de jardin. Faible, altéré.

JARDIN (du). *Voy*. DUJARDIN.

JORDAENS (Jacob) : 251. Jésus chassant les vendeurs du temple. A gauche, jeune nègre tenant un âne, vieille femme se hâtant de faire rentrer ses volailles dans leur cage, groupe confus, gens renversés, etc. A droite, le Christ, le fouet levé. Pêle-mêle de mauvais goût; visages flamands grimaçants. Les têtes de deux gros vieillards dont on ne voit que le buste se détachent très-bien sur une niche cintrée bien éclairée.

252. Le jugement dernier. Au bas, morts qui ressuscitent. A droite, damnés précipités dans l'enfer. A gauche, élus emportés dans le Ciel par des anges. En haut, le Christ entouré de bienheureux. Le saint Esprit, dans une gloire planc au-dessus de Jésus. Affreux groupes d'hommes et de femmes tiraillés par les anges ou les démons ; poses horriblement tourmentées, excepté celles des figures célestes. Mauvaise toile enlaidie par le noir.

253. Les quatres évangélistes. Saint Jean vêtu de blanc, les mains croisées sur la poitrine, saint Mathieu tenant un livre et une plume, saint Marc et saint Luc, tous quatre debout, sont en méditation devant une table où l'on voit un livre ouvert posé sur d'autres volumes. A voir ce groupe, sans consulter le catalogue, on croirait voir quatre chantres de village.

254. L'Enfance de Jupiter. Le divin marmot assis par terre, demande en pleurant, du lait de la chèvre Amalthée que trait une nymphe. A droite, satyre. Le visage gonflé et commun du futur maître de l'Olympe, la pose et les formes par trop flamandes de la nymphe, presque entièrement nue, ne nous paraissent pas d'une beauté suffisante pour mériter à ce tableau la place qu'il occupe dans le salon carré.

*255. Le Roi boit. Famille flamande attablée. Le vieux père, assis dans un fauteuil, couronne en tête, porte son verre à ses lèvres. Son vieux voisin seul crie : « Le Roi boit!..... » Les autres personnages ne s'occupent guère de lui. La bonne vieille femme, placée près du roi de la fête, est bien éclairée et bien peinte; son visage est parlant. La jeune blonde du premier plan, dont la tête, dans l'ombre se retourne pour nous regarder, est très-gentille. Son dos, sa chaise, bien éclairés, sont d'une bonne perspective.

256. Le Concert après le repas. Vieillard chantant tout en battant la mesure avec le couvercle d'un pot à boire. A gauche, une vieille femme, assise dans un grand fauteuil, sur le dos duquel est perchée une chouette, chante aussi, son papier de musique à la main. Petit garçon soufflant dans un flageolet. A droite, une jeune femme, avec un enfant sur ses genoux, a le verre en main; ils sont bien éclairés et chantent aussi à tue-tête en tournant la bouche de côté. Dans le fond, une autre maman ayant son bébé dans ses bras, fait chorus. Si l'on juge de l'harmonie du concert par les apparences, on est tenté de boucher ses oreilles, en même temps qu'on serait disposé à fermer les yeux pour ne pas voir tous ces visages grimaçants.

257. Portrait de Michel Adrien Ruyter, amiral hollandais. Tête très-étroite du haut, énormément large du milieu et du bas. Les yeux et le nez annoncent de l'intelligence; mais la bouche charnue, les deux mentons, la face horriblement gonflée et rougie dénoteraient une sensualité brutale. Ce portrait paraît altéré; il a dû être mieux éclairé.

JOUVENET (Jean): 295. Jésus chez Marthe et Marie. Dans un vestibule, le Christ est assis ayant derrière lui quatre de ses disciples. Il adresse la parole à Marthe. Celle-ci montre sa sœur Madeleine agenouillée aux pieds du Sauveur. Au premier plan, autre disciple assis, mains jointes sur ses genoux.

296. Jésus guérissant les malades. Deux de ces derniers, assis au premier plan et le dos d'un porteur de litière, sont encore éclairés. Le reste est devenu noir. La tête du Christ ressemble trop à un Jupiter antique.

297. La Pêche miraculeuse (grande nature). Le Christ est au troisième plan, la tête et les bras levés vers le ciel. Il est entouré des apôtres qui sont, comme lui, debout. Ce groupe a noirci. Au milieu, femme assise et recevant un poisson que lui présente une jeune fille portant sur sa tête un panier rempli d'une partie de la pêche.

*298. La Résurrection de Lazare. A gauche, Lazare, dont un vieux parent découvre le visage, — devenu tout noir — regarde le Christ en criant, les bras ouverts. Cette partie de la scène est éclairée par une torche. Une jeune femme, un genou en terre, regarde Jésus debout sur une estrade, une main tendue vers le ressuscité. Apôtres. Au premier plan, paralytique couché sur un matelas, se débarrassant de sa béquille et paraissant réclamer en sa faveur un second miracle. Il crie, les mains jointes, les yeux tournés vers Lazare. Bonne toile, en partie altérée.

299. Les vendeurs chassés du Temple. Le Christ, suivi de ses disciples, descend les marches du Temple et chasse les vendeurs. Tableau en réparation.

300. Le repas chez Simon le Pharisien. (*En réparation.*)

301. Descente de croix, placé dans le salon carré. Deux hommes soutiennent le corps du Christ par un bras et par son linceul passé sur les hanches, les jambes tombant perpendiculairement. Deux saints étendent à terre le linge dans lequel il doit être enveloppé. Les autres personnages, la Vierge surtout, sont peu visibles, tant le noir les a envahis. Le corps mort lui-même est presque entièrement effacé. Dans l'état déplorable de cette toile, belle autrefois, on doit s'étonner de la place privilégiée qu'elle occupe.

302. L'Ascension de Jésus-Christ. Le Sauveur prend l'essor vers le ciel, entre deux anges, en présence de la Vierge, de saint Pierre et de trois autres disciples agenouillés.

303. Les pèlerins d'Emmaüs. Tableau en réparation.

304. L'Extrême-Onction. Un prêtre fait à un moribond, étendu sur son lit, l'onction de l'huile sainte dans une main qu'un assistant est obligé de tenir. Personnages dans l'affliction.

*305. Vue du maître-autel de Notre-Dame de Paris (figures de petite dimension). Un prêtre en surplis blanc descend les marches de cet autel, pour aller prêcher sans doute, car le prêtre officiant se retourne vers la nef principale. Enfants de chœur, assistants. Au fond, tableau représentant une déposition de Christ. Bonne perspective. Les personnages du premier plan, agenouillés sur la dalle, s'y détachent très-bien. Bonne toile.

*306. Portrait de Fagon, premier médecin de Louis XIV. Homme grisonnant, dont le front et le nez, bien éclairés, sont d'un bon relief; bouche éloquente, menton énergique, plis du front dénotant un jugement sûr. Longs cheveux tombant sur les épaules. Il porte une robe noire avec un rabat blanc.

Jules Romain. *Voy.* Pippi.

Juste d'Allemagne : 258. Retable en trois compartiments. 1. Au milieu, Annonciation; 2. à gauche, saint Benoît et saint Augustin; 3. à droite, saint Étienne et saint Ange carme. Peinture sèche, mauvaises draperies, perspective manquée.

Kalf (Wilhlem) : 259. Intérieur d'une chaumière. Servante debout sur le pas d'une porte, à laquelle on arrive par une petite échelle. Homme et femme près d'une cheminée. Ustensiles de ménage, légumes. En partie noirci.

Karel Dujardin. *Voy.* Dujardin.

*Kessel (Johann van) : 260. Sainte Famille, en figurines, au milieu d'une guirlande de fleurs. Aux quatre angles, les évangélistes: en haut, Dieu le père; en bas, Satan et la Mort vaincus. Ces derniers sujets en camaïeu gris. Les personnages principaux pêchent par la perspective ; mais saint Joseph est un petit chef-d'œuvre; sa belle tête est parfaitement modelée et éclairée. Deux des évangélistes ont noirci.

Kranach. *Voy.* Cranach.

Kuyp. *Voy.* Cuyp.

Laar ou Laer (Pieter van), dit *des Bamboches* : 261. Le départ de l'hôtellerie. Deux voyageurs, l'un à cheval, l'autre s'apprêtant à enfourcher le sien. L'hôtesse, un pot à la main, les regarde. Beau cheval blanc encore éclairé ; le reste noir. Paysage à peine indiqué.

262. Les Pâtres. Femme trayant une chèvre; petite fille assise à terre et jouant du chalumeau. Vache, chèvre et chien près d'elle. La chèvre blanche et la croupe de la vache encore éclairées ; le reste est à l'état de silhouette. Paysage nul.

*Lahyre ou Lahire (Laurent de) : 285. Laban atteint Jacob dans sa fuite et cherche ses idoles dans les effets de ce dernier (quart de nature). Pendant qu'il fouille dans une malle où il ne trouve que des vases, l'adroite Rachel est assise sur une couverture dans laquelle elle a enveloppé les dieux lares. Sa belle tête nous regarde de face d'un air préoccupé. Autres personnages, moutons. A droite, architecture grecque. Anachronisme. Paysage. Bonne toile.

286. La Vierge (demi-figure) tenant par la tête, comme pour la baiser, et par une jambe l'Enfant Jésus couché sur un oreiller. Un petit bout de linge roulé cache ridiculement le bas du torse. Marie allonge un cou qui se confond avec la joue; il y là une faute de dessin. Son profil est joli, mais le tout est maniéré. Au fond, mur, arbres.

287. Apparition de Jésus aux trois Marie. En réparation.

288. Saint Pierre guérissant les malades avec son ombre. Bons raccourcis de deux de ces malades, l'un vieux, l'autre jeune. Femme renversée sur le dos, la poitrine nue, les yeux au ciel, une main posée sur le dos de son jeune enfant. Fond noirci et confus. Assez bonne toile.

289. Esquisse du tableau précédent.

290. Le pape Nicolas V se fait ouvrir le caveau qui contenait le corps de saint François (petite nature). Le prélat, en soulevant la robe du saint, met à découvert ses pieds percés des stigmates. Le

saint est debout sur un piédestal. Ses mains, posées l'une sur l'autre sont également percées. Homme à genoux tenant un flambeau allumé. Autres religieux. Toile en partie noircie.

291. Paysage (cadre ovale, haut, étroit). Deux femmes ayant chacune un enfant près d'elle, traversent un pont. Au troisième plan, paysan conduisant trois vaches. Chèvres en silhouettes sur une roche à droite.

292, 293. Deux autres paysages.

LAIRESSE (Gérard de) : 263. Institution de l'Eucharistie. Le Christ est à table, au milieu de ses disciples. A gauche; un nègre verse le vin d'une aiguière dans un vase que renferme un bassin en cuivre plein d'eau fraîche. Au fond, colonnes entre lesquelles on voit plusieurs femmes. Belle tête de Jésus encore bien éclairée. Le reste tourne au noir, la droite surtout.

264. Débarquement de Cléopâtre au port de Tarse. A gauche, la reine est conduite par Antoine au pied des marches d'une porte d'honneur. Proue de galère, curieux, soldats. Au fond, vases, statues, édifices. Sous cette porte, le roi attendant la reine. Faible.

265. Danse d'enfants. Ces enfants, garçons et filles, sont bien modelés, mais leurs visages grimacent d'une façon désagréable. Le profil de la Bacchante, assise à terre et jouant du triangle, est dans l'ombre. Paysage très-borné.

266. Hercule au bivoie, c'est-à-dire entre deux femmes, l'une représentant la Vertu, l'autre le Vice.

LANCRET (Nicolas) : 310. Le Printemps. Un oiseleur va tirer son filet. Un jeune homme souffle dans un flageolet, en imitant des cris d'oiseaux. Quatre jeunes bergères de qualité regardent cette chasse.

311. L'Eté. Ronde de paysans. L'un des danseurs, tout en secouant les mains de ses voisines, jette un tendre regard sur une jeune fille assise, qui, sans s'occuper de son voisin penché vers elle, se tourne avec intérêt vers ce danseur. Paysage insignifiant.

312. L'Automne. Repas sur l'herbe. Trois jeunes filles suivent de l'œil le conducteur d'un âne chargé de longs paniers; jeune homme assis et mangeant; couple assis, plus occupé de leur conversation que du repas.

313. L'Hiver. A gauche, patineurs. Au deuxième plan, fontaine en marbre blanc ornée d'un triton et de deux néréides. Un cavalier aide à se relever une dame qui a fait un faux pas sur la glace. Deux autres patineurs. Couple sur le bord du lac gelé. Faible.

314. Les tourterelles.

315. Le nid d'oiseaux. Dans chacun, un amoureux montre à sa

bergère, le premier, les tourterelles roucoulant sur un arbre, le second, une nichée d'oiseaux.

LANFRANCO ou LANFRANCHI (le chevalier Jean) : 226. Agar secouru par un ange bien éclairé. Le haut du visage d'Agar est devenu noir.

227. Saint Pierre en prières.

228. La séparation de saint Pierre et de saint Paul. Ils sont emmenés chacun par des soldats qui vont les conduire au supplice. Les visages sont presque effacés par le noir.

229. Le couronnement de la Vierge. Marie, portée sur un nuage, est couronnée par son divin fils entouré d'anges. Leurs traits sont trop vulgaires. En bas, les saints Augustin et Guillaume à genoux toucheraient avec leur tête, s'ils se levaient, les genoux du Christ et de la Vierge.

230. Pan offrant une toison à Diane. La laine offerte se confond avec le nuage qui porte la déesse. Leurs poses sont guindées. Le corps nu de Diane est bien éclairé. Le dieu aux pieds fourchus tourne au noir, le visage surtout.

LAURI (Philippe) : 231. Saint François en extase. Il est couché sur un rocher et endormi. Un ange, entouré de chérubins, tire de son violon une mélodie céleste. Au fond, religieux en lecture. Visage trop commun du saint dont la bouche est ouverte. L'ange est mieux peint.

* LEBRUN (Charles) : 54. Adoration des bergers (demi-nature). La Vierge, assise près d'un feu, tient sur elle l'Enfant dans ses langes. Derrière elle, saint Joseph debout, mains jointes, les yeux tournés vers le ciel. Bergers adorant le Messie. Effets de nuit, de feu, de lampe et de lune. Jolie Vierge éclairée par le feu, ainsi que le sont les bergers placés près d'elle.

55. Autre adoration des bergers plus étendue, avec un chœur d'anges dans les airs (grandeur naturelle).

* 56. Le sommeil de Jésus (demi-nature). Marie le tient sur ses genoux et recommande le silence au petit saint Jean qui, soutenu par sa mère, s'avance une main tendue vers Jésus. Sainte Anne tient des deux mains le linge sur lequel l'Enfant est assis. Derrière elle, saint Joseph dans l'ombre. Le vieux Zacharie est entre Elisabeth et la Vierge. Sur le devant, lit de Jésus. A droite, réchaud allumé, où se blottit un chat. Par une fenêtre ouverte, édifices. La bouche de Marie est un peu prétentieuse. Charmante composition; ombres noircies.

57. Sainte Famille, dite le *Benedicite* (demi-nature). Jésus, âgé de dix à douze ans, est debout contre la table. Saint Joseph semble

expliquer la prière à formuler. La Vierge, assise et mise mal à propos dans l'ombre, se penche avec amour vers son fils. Le visage de saint Joseph est à demi éclairé ; la belle tête de Jésus, vêtu de blanc, est seule en lumière.

58. Le Christ servi dans le désert par cinq grands anges. Il est assis au pied d'un arbre ; les anges lui offrent des fruits et l'abritent avec un rideau rouge. Jésus, les bras ouverts, lève vers le ciel un regard triste, résigné. Il est, ainsi que l'ange tenant un grand vase sur un plateau, fort bien éclairé. L'ange, qui descend du ciel et devrait produire un bel effet, est comme effacé.

59. Entrée du Christ dans Jérusalem (demi-nature). Le Seigneur est monté sur un âne qu'il dirige sans bride. Un homme étend un tapis sur son passage. Foule confuse, noircie. Jeune fille portant des fleurs dans son tablier. Au fond, arbres, architecture. Belle tête bien éclairée du Christ. En partie noirci.

60. Portement de croix (quart de nature). Au premier plan, le Christ tombant sous son lourd fardeau, se tourne vers sa mère qui lui tend les bras, soutenue par saint Jean. Madeleine est agenouillée au pied d'un arbre. Autre femme ; soldats à cheval, etc. Au fond, on voit, par une arcade de pont surmontée de personnages, des montagnes et le ciel. Ombres noircies.

61. Jésus élevé en croix (sixième de nature) : on dresse la croix. A droite, soldat sur un cheval blanc. A gauche, la Vierge à genoux, le corps penché en arrière, les bras ouverts et les yeux levés vers le ciel. Derrière elle, sainte, etc. Toile noircie.

62. Le Crucifix aux anges. Il y a là de jolies têtes d'anges ; mais ce corps crucifié qu'ils entourent en voltigeant, fait mal à voir.

63. Le Christ mort sur les genoux de la Vierge. Elle est assise sur le bord du tombeau et soulève un coin du linceul.

* 64. La Pentecôte. Marie est à genoux ou assise sur une estrade près d'une table, les mains croisées sur la poitrine, les yeux au ciel. Une vive lumière éclate au-dessus d'elle. Deux autres saintes. L'une (Madeleine) regarde la Vierge avec admiration. A gauche, saint Jean, dont le beau visage est bien éclairé. Tous trois ont chacun la tête surmontée d'une petite flamme. Au bas de l'estrade, apôtres assis ou à genoux. Au milieu du rayon céleste, on distingue la sainte colombe. Belles têtes. Bonnes expressions des visages de Marie, de saint Jean et de Madeleine.

65. Martyre de saint Etienne. Sur sa robe blanche, coule le sang d'une blessure à la tête. Un bourreau le maintient par sa robe et lève de l'autre main une grosse pierre sur lui. Deux autres bour-

reaux. Un des spectateurs, qui paraît être une femme, semble, en se renversant, perdre connaissance. Dans les airs, Dieu le père et le Christ soutenus par des anges.

66. **Madeleine repentante.** Au lieu de l'espèce de fureur avec laquelle cette grande et forte femme se dépouille de sa toilette de bal, nous aurions préféré une douleur plus calme et mêlée de cette joie intime que procure à la conscience un sincère repentir, un franc retour à la vertu. Assez belle toile du reste, mais en partie altérée.

67. **La chute des anges rebelles.** Saint Michel foudroie les anges rebelles et le monstre à sept têtes.

69. **Mort de Caton.** Toile enlaidie par le noir.

68. **Mutius Scévola devant Porcenna.** Le premier, un poing sur le brasier de l'autel, déclare au roi que trois cents autres jeunes Romains ont juré sa perte.

75. **La chasse de Méléagre et d'Atalante** (grande nature). Le sanglier, dont le corps est contourné, disparaît sous une couche de noir; on ne voit plus guère que sa tête. Chiens; les uns attaquant, les autres blessés. Un jeune homme à cheval lève un sabre ridicule ne pouvant faire aucun mal à la bête. Deux valets tenant chacun un chien en laisse. Assez bonne toile, mais altérée.

76. **Mort de Méléagre,** autre grande toile. Il est couché sur un lit. Son téton gauche, à découvert, le ferait prendre pour une femme, d'autant plus que son visage est jeune et imberbe. Il regarde, avec des yeux qui s'éteignent, Atalante assise trop tranquillement derrière lui sur le lit. Table surchargée des armes du chasseur. Serviteurs, chiens; l'un hurle. Belle toile dont les parties ombrées ont noirci.

77. **Mars et Vénus.** La déesse, debout sur son char, montre au dieu de la guerre les armes que portent des amours et que le bon Vulcain a fabriquées pour lui.

78. **Portrait de l'auteur dans sa jeunesse.** Il tient à la main un portrait d'une teinte jaunâtre et sèche. Lui est pâle, la bouche entr'ouverte, les yeux investigateurs.

79. **Portrait de Dufresnoy, peintre.** Tête ayant de l'analogie avec la belle tête de Bourdon. Singulier costume en fourrure. Un peu noirci.

70. **Passage du Granique.** A gauche, Macédoniens franchissant à pied ou à cheval les bords du fleuve. On voit encore le buste d'Alexandre, dont le cheval saisit avec sa bouche le manteau jaune du cavalier qui allonge un coup de sabre au roi; de plus, l'animal applique une de ses jambes sur la croupe du cheval blanc de

ce soldat. Le peintre nous semble avoir donné à Bucéphale un rôle trop actif pour être vrai. Le reste est si noir qu'on a peine à y distinguer les personnages.

71. La bataille d'Arbelles. Au milieu, le jeune et imberbe Alexandre avec son petit coutelas levé, et le devin Aristandre, sa branche de laurier à la main, l'aigle qui plane au-dessus de la tête du roi, Darius dans son char, un Perse qui se sauve en criant, au premier plan : voilà les seuls personnages encore un peu éclairés; le reste est noir. La mosaïque trouvée à Pompeï et par nous décrite (*Musées d'Italie*, p. 190, traite le même sujet avec une supériorité incontestable.

*72. Alexandre recevant dans sa tente la famille de Darius. Toile assez bien conservée. La reine, son fils et ses filles sont prosternées devant Alexandre et implorent sa clémence. Le roi de Macédoine les accueille avec bonté, tout en serrant la main d'Ephestion, qui, sans doute, avait imploré sa clémence. Cette scène est parfaitement rendue; il y règne un sentiment d'humaine compassion qui intéresse vivement. La plus jeune des princesses, allongeant la tête pour voir Alexandre, est une imitation de la jeune sainte à genoux qui regarde le Christ dans la fameuse descente de croix de Rubens.

73. Alexandre et Porus. Le roi de Macédoine, monté sur un cheval café au lait, s'arrête devant Porus qu'on porte blessé. Alexandre, et surtout le cheval blanc d'un de ses soldats, sont encore éclairés. Le reste disparaît presque entièrement sous une couche de noir.

*74. Entrée d'Alexandre dans Babylone. Le triomphateur, vu jusqu'aux genoux et son char blanc avec des bas-reliefs en or, sont seuls éclairés.

LEBRUN (Elisabeth-Louise Vigée, épouse) : 81. La Paix ramenant l'Abondance. Celle-ci, vue de profil, le sein découvert, tient sa corne remplie de fruits et de fleurs. La Paix la soutient par un bras et lui pose une main sur l'épaule. (Figures à mi-corps.)

82. Portrait de l'auteur et de sa jeune fille assise sur elle et qu'elle serre dans ses bras. Elle nous regarde en coulisse, la bouche ouverte, afin de montrer ses jolies dents. L'enfant, de cinq à six ans, est aussi tournée vers nous. Costume, coiffure, pose, airs de visage, tout annonce cette coquetterie maniérée si fort à la mode dans le XVIIIe siècle. Coloris sec, mais bien conservé.

83. Autre portrait de Mme Lebrun et de sa fille (jusqu'aux genoux). Même genre de composition.

84. Trois portraits d'hommes (un buste et deux figures), jusqu'aux genoux.

*LEFÈVRE (Claude) : 195. Portrait d'un maître et de son élève (jusqu'aux genoux). Un ecclésiastique en soutane se penchant vers un jeune homme d'environ douze ans, semble lui montrer, la main tendue en avant, un objet qu'on n'aperçoit pas, mais que l'enfant regarde attentivement, une main sur la poitrine. Bonne peinture.

2º Autre portrait d'homme sur le retour de l'âge, en robe noire et petit col blanc, cheveux noirs pendants. Bouche charnue, menton exigu; yeux tristes, fatigués; sourcils froncés. Bon.

LELY. *Voy.* FAES.

LEMAIRE POUSSIN (Pierre) : 334. Paysage d'assez grande dimension. Temple vu de profil, arches en ruines; fontaine, personnages, statue colossale de fleuve. Bon; ombres noircies.

335. Autre paysage. Colonnade de temple vue de côté; à son extrémité, terrasse avec une triple arcade à travers laquelle on découvre au loin des arches en ruines; personnages entre le premier plan et la première arcade. Noirci, surtout à droite. Pendant du précédent.

LENAIN (les frères) : 374. Crèche. La Vierge, agenouillée, va couvrir l'Enfant d'un voile; sainte Elisabeth aussi agenouillée, mains jointes; saint Joseph debout. Deux bergers, une femme. Dans les airs, anges.

*375. Un maréchal dans sa forge. Il est debout, la tête tournée vers nous; femme de face debout; vieillard assis tenant une bouteille en osier et un verre; trois enfants, dont l'un tire la chaîne du soufflet. Bel effet de lumière produit par le feu de la forge.

376. L'abreuvoir. Vieillard levant le couvercle d'un bac en pierre dans lequel boit une brebis. Chèvre blanche; petite fille puisant de l'eau dans une grande coquille; femme déjà âgée et jeune fille debout; deux autres enfants; deux personnages et une vache dans l'ombre.

377. Le repas villageois. Un homme entre deux âges, debout près d'un âne, regarde un vieillard assis à droite et allumant sa pipe dans un vase en terre contenant des braises, autant qu'on peut le supposer; car le noir a envahi cette partie de la toile. Une femme place sur la table un vase plein de lait, que saisit un enfant des deux mains; petite fille faisant de la dentelle et nous regardant. A droite, dans l'ombre, jeune homme appuyé sur une porte à deux compartiments; chien couché; ustensiles de ménage.

Ces deux derniers tableaux de demi-nature ont des ombres trop charbonnées ; les visages sont comme barbouillés de noir. Bons d'ailleurs. Effets du lumière assez heureux.

LENAIN (Attribué à) : 378. Procession dans une église.

LESUEUR (Eustache) : 514. L'ange du Seigneur apparaissant dans le désert à Agar.

515. Le jeune Tobie quitte son vieux père, qui semble lui indiquer la route à suivre.

516. La Salutation angélique. Mauvaise draperie de l'ange. Dessin des visages faible. Dans les airs, grands anges regardant cette scène.

517. Le Christ portant sa croix. Les têtes de Jésus et de Simon sont en demi-lumière. Le joli profil de Véronique est bien éclairé, mais sa pose n'est pas clairement indiquée (petite dimension).

518. Le Christ descendu de la croix et soutenu par Nicodème, saint Joseph d'Arimathie et saint Jean. Madeleine, un genou en terre, baise les pieds de Jésus. Deux autres Marie et une autre sainte femme. A l'extrémité droite, la Vierge à genoux, les bras ouverts, regarde son divin fils. Fond noirci ; ombres épaissies. Ce tableau, de quart de nature et de forme circulaire, est d'une faible exécution.

519. *Noli tangere* (quart de nature). Jésus, dont la bêche est à terre, repousse Madeleine d'une main, en lui montrant le ciel de l'autre main. L'extrémité du profil de la sainte est dans l'ombre, et le visage du Christ, à demi-éclairé, est insignifiant.

520. Saints Gervais et Protais, amenés devant Astusius, refusent de sacrifier à Jupiter.

521. Prédication de saint Paul à Ephèse.

522. Martyre de saint Laurent (en réparation).

523. Apparition de sainte Scholastique à saint Benoît.

524. La messe de saint Martin, évêque de Tours.

Principaux traits de la vie de saint Bruno.

525. Saint Bruno assiste au sermon de Raymond Diocrès.

526. Mort de Diocrès. Il est étendu sur son lit, la tête renversée sur l'oreiller. (Mauvais raccourci ; front trop plat.) Le diable, penché vers lui, guette son âme prête à s'échapper.

527. Diocrès, se soulevant dans son cercueil, s'écrie : *Justo Dei judicio condamnatus sum.* Prêtre officiant ; saint Bruno, mains jointes, médite sur cette mort.

528. Saint Bruno en prières.

529. Le saint enseigne la théologie dans les écoles de Reims.

530. Saint Bruno engage ses disciples et ses amis à quitter le monde.

* 531. Songe de saint Bruno. Trois anges lui apparaissent pendant son sommeil et l'instruisent de la mission qu'il aura à remplir. Ce tableau, d'une composition simple, est, selon nous, un des meilleurs de cette collection. Les vêtements du saint et le lit sur lequel il est étendu sont d'une même couleur, bleu de ciel foncé. Toutefois, les formes du saint, enveloppé dans sa robe, sont parfaitement indiquées et se détachent on ne peut mieux. Les raccourcis sont savamment traités. La tête barbue est belle et bien éclairée. La pose du corps et la perspective du lit et de la cellule sont excellentes. Les trois anges qui descendent du ciel et se trouvent près du lit sont bien groupés. Le plus élevé a le profil éclairé; les deux autres visages sont dans l'ombre. Leurs bras, pieds et mains sont d'un bon relief et d'une belle lumière. Une lampe éteinte et posée sur le parquet témoigne des veilles pieuses du saint.

*532. Saint Bruno et ses compagnons, avant de partir pour Grenoble, donnent leurs biens aux pauvres. Autre bonne toile. Sur le palier d'un escalier de quelques marches, deux jeunes hommes distribuent de l'argent à des malheureux debout au pied de l'escalier, dans la rue, et tendant les mains vers les distributeurs. Au fond, architecture un peu noircie.

553. Même sujet. Cadre cintré par le haut.

*534. Arrivée de saint Bruno à Grenoble chez saint Hugues. Saint Bruno et les religieux de sa suite sont prosternés sur les marches de l'escalier de la porte d'entrée. Saint Hugues se baisse pour relever leur chef. Deux religieux de la maison sont debout près du maître. Au fond, à gauche, chevaux qu'on décharge. Bonne perspective de la cour. Visages mieux traités que dans la plupart des autres toiles.

435. Voyage à la Chartreuse. Au premier plan, à gauche, quatre hommes à cheval, dont l'un seulement, à barbe blanche, est coiffé d'un chapeau au large bord. C'est sans doute saint Hugues. Plus loin, vers la droite, chemin bien éclairé, creusé au flanc d'une montagne, où il se déroule en spirales. On y voit des domestiques à pied ou à cheval portant les bagages. Le bas de la toile a noirci. Bon tableau du reste.

536. Saint Bruno fait construire le monastère. Il examine le plan de l'église. Son profil avec barbe en collier est dans l'ombre noircie. Deux architectes lui donnent l'explication de ce plan.

Ouvriers sur le bâtiment commencé, sur une échelle ou sur le sol. Assez bon tableau, mais visages peu achevés.

537. Saint Hugues, en costume épiscopal, s'apprête à donner l'habit blanc des chartreux à saint Bruno et à ses compagnons. Assistants. Dans le fond, néophytes.

538. Le pape Victor III confère l'institution des chartreux, au milieu d'un temple d'ordre dorique où sont réunis les cardinaux. L'un d'eux se lève pour donner lecture des statuts.

539. Saint Bruno confère l'habit à plusieurs néophytes.

540. Il reçoit un message du pape. Le messager descendu de cheval, le bonnet à la main, est mieux peint, mieux renseigné que le saint, avec son visage d'enfant de chœur.

541. Arrivée de saint Bruno à Rome. Le pape assis sur son trône tend les bras au saint prosterné. Quatre assistants et deux soldats. Fond d'architecture.

542. Saint Bruno refuse l'archevêché de Reggio que lui offre Urbain II. Le pape lui montre la mitre et le presse de l'accepter. Le saint refuse, une main sur la poitrine, l'autre levée, tandis qu'il détourne la tête en disant : *Non sum dignus*.

543. Saint Bruno en prières dans sa cellule, au troisième plan. Au premier, trois religieux commencent à défricher la terre avec pioche et pelle.

544. Rencontre de saint Bruno avec le comte Roger. Ce seigneur, étant en chasse, se trouve en présence du saint faisant ses prières. Descendu de cheval, il s'agenouille à son tour. Dans le fond, cavaliers.

545. Apparition de saint Bruno au comte Roger, endormi dans sa tente; il le prévient de la trahison d'un de ses généraux. Le comte s'éveille et saisit ses armes. Un soldat en réveille un autre. Le profil du saint mis mal à propos dans l'ombre est à peine visible; il est d'ailleurs trop jeune, trop insignifiant, quoique la bouche soit ouverte.

* 546. Mort de saint Bruno. Il est couché sur son lit les mains jointes. Un chartreux debout, le crucifix en main, annonce cette mort à son voisin. A chaque extrémité du lit, deux moines agenouillés; un autre, sur le devant, se prosterne, la face contre terre. Un flambeau éclaire cette scène très-bien rendue. Le corps mort est comme illuminé par un bel effet de lumière; seulement ce corps est sensiblement plus petit que celui d'un des religieux qui l'entourent, et la tête est du même blanc que la robe. Là encore les visages sont peu vus ou peu renseignés. Bonnes draperies, bonnes poses. Ensemble satisfaisant.

547. Saint Bruno est enlevé au ciel par trois anges et accompagné de cinq anges plus petits. Le raccourci de la tête levée du saint laisse à désirer. Ce qu'il y a de mieux dans ce tableau, c'est le bas du corps et les jambes de l'ange volant et nous tournant le dos, avec une légère draperie jaune autour des reins.

548. Saint Bruno examinant le plan de la Chartreuse de Rome. Le jeune architecte a le profil noir et à l'état de silhouette. Le saint, avec la bouche et le menton d'un enfant, paraît avoir dix-huit ans, grâce à sa taille.

549. Plan de l'ancienne Chartreuse de Paris porté par deux anges. Au premier plan à gauche, deux religieux en conversation. Dans le fond, vue des Tuileries, du Louvre, du Pont-Neuf, etc.

560. Dédicace de l'église des Chartreux. Évêque monté sur une estrade au pied de laquelle sont deux enfants de chœur.

En général ces scènes de Chartreux sont rendues avec beaucoup d'art. Les poses sont naturelles et très-convenables, la perspective est bonne, le coloris assez bien conservé; mais dans ces peintures, comme dans celles suivantes, les visages manquent de reliefs et de vitalité, et l'on ne comprend pas comment saint Bruno, d'abord viril et barbu, n'est plus, dans son costume blanc de moine, qu'un tout jeune novice.

551. Naissance de Cupidon. Vénus, accompagnée des Grâces, est étendue sur un lit que supportent des nuages.

552. Vénus présente l'Amour à Jupiter.

553. L'Amour, réprimandé par sa mère, se réfugie dans les bras de Cérès.

554. Il reçoit l'hommage des dieux.

555. Il ordonne à Mercure d'annoncer à l'univers son pouvoir.

556. Il dérobe la foudre de Jupiter.

557. Phaéton demande à Apollon la conduite du char du soleil.

558. Clio, Euterpe et Thalie.

559. Melpomène, Erato et Polymnie.

560. Uranie.

561. Terpsichore.

562. Calliope.

563. Ganimède enlevé par Jupiter transformé en aigle.

564. Réunion d'artistes autour d'une table.

*LETHIÈRE (Guillaume-Guillon) : 324. Mise à mort des fils de Brutus. Grande toile d'une composition remarquable, d'une exécution faible. Le visage et la pose de ce père qui se raidit pour refuser la grâce du deuxième des condamnés, après avoir vu décapiter le premier, font le plus grand honneur au peintre. Mal-

heureusement le dessin laisse beaucoup à désirer, par exemple dans les nus du licteur tenant la hache. De plus, diverses parties tournent au noir.

LIEVENS. (Jean) : 267. Visitation de la Vierge à sainte Élisabeth. Médiocre.

LIMBORCK. (Hendrick van) : 268. Repos de la sainte famille (tiers de nature). Marie est assise à notre droite, un rouleau de papyrus à la main. Derrière elle saint Joseph couché. Devant la Vierge se tient Jésus que couronne le petit saint Jean, tandis que sainte Élisabeth enlève le voile qui couvrait la tête du Sauveur. A gauche, le vieux Zacharie, devant sa maison, adresse la parole à Marie. Son visage et celui de sa femme sont devenus noirs. Tête trop jupitérienne de saint Joseph. Joli effet de lumière sur le visage de Jésus où le bras levé de saint Jean projette une ombre. Jolis enfants.

269. Les plaisirs de l'âge d'or. Jeune couple assis sur un tertre, enfants, fruits, fleurs. A gauche, hommes, femmes et enfants buvant et dansant. Ce qu'il y a de mieux, dans cette composition assez confuse, c'est la jeune femme nue vue de dos et tenant une guirlande de fleurs : son corps est gracieusement posé et bien éclairé; son profil tourné à gauche est joli.

LINGELBACH (Jean) : 270. Marché aux herbes, à Rome. A gauche, la colonne Trajane, les chevaux et les cavaliers colossaux attribués à Praxitèle. A gauche, près de la colonne, carrosse attelé. Les légumes et quelques visages du premier plan sont encore éclairés; mais le noir a envahi le reste de la toile et détruit la perspective. Ce tableau a été beau; il ne l'est plus.

271. Vue d'un port de mer en Italie. Les personnages de gauche sont bien peints, mais altérés. Dans le fond, colonnade et tour encore éclairées.

272. Paysans buvant à la porte d'une hôtellerie. Au premier plan, charrette, paysan faisant boire son cheval. Perspective nulle. Altéré.

273. Paysage. Villageois sur un cheval blanc, avec un panier rempli de volaille; autre cavalier et sa femme en croupe, pêcheurs, moissonneurs, etc., rivière, colline. On ne voit plus guère que les cavaliers, le cheval blanc et la femme de droite. Le reste est noir.

LIPPI (Fra Filippo) : 233. 1° Nativité. Mauvais, altéré. 2° La Vierge et l'Enfant Jésus adorés par deux saints abbés. Marie est debout sur les premières marches d'un trône et présente l'Enfant. Gothique, bizarre, noirci.

Lomi (Orazio), dit *Gentileschi* : 235. Repos de la sainte Famille. La Vierge, dont la robe de soie est fort dérangée, et l'Enfant Jésus, ont des traits trop communs. La tête de saint Joseph, tournant au rouge-brique, est par trop renversée en arrière sur le sac qui lui sert d'oreiller.

236. Portrait d'un jeune homme tenant une tête de mort.

Loo (Jacob van) : 274. Portrait du peintre Michel Corneille le père. Mauvais, presque effacé.

* 275. Étude de femme presque nue, une main sur la poitrine comme pour la cacher (grande demi-nature). Elle cherche à maintenir ses vêtements sur la hanche et nous regarde en dessous d'un air confus. Bonne pose, joli corps aux seins peu fermes, mais vrais. Étude de la femme adultère, sans doute.

Lorenzo di Pavia : 237. La Famille de la Vierge. Tableau gothique contenant seize personnages dont les noms sont écrits au-dessus de leurs têtes ou sur des banderolles. Bon dans son genre. Le groupe d'enfants est trop serré.

Lotto (Lorenzo) : 238. La Femme adultère (figures jusqu'aux genoux). Son joli profil est éclairé et d'une expression de tristesse bien rendue. Le visage du Christ est moins correct. La ligne du sourcil, à l'extrémité du nez, est démesurément longue, ce qui le rend peu intelligent et peu énergique. Sa main gauche levée est bien peinte. Les autres personnages gesticulent et grimacent d'une façon ridicule.

Luciano (Sébastien), dit *del Piombo* : 239. Visitation (jusqu'aux genoux). La Vierge, accompagnée de deux femmes, est reçue par sainte Elisabeth. Grand nez pointu de Marie ; visage trop masculin de la sainte placée dans l'ombre. Femmes bien peintes, mais trop drapées. A droite, Zacharie descendant les degrés du péristyle de sa demeure, à l'appel d'un domestique. Dans le fond, à gauche, fabriques.

Luini (Bernardino) : 240. Sainte Famille (demi-figures). Jésus — vu entièrement — est debout sur sa mère. A droite, saint Joseph appuyé sur son bâton contemple le Sauveur. L'enfant est d'un bon modelé et d'une belle lumière. Le type de la Vierge est, dans ce tableau, comme dans le suivant, dans le même style que celui de la Vierge au rocher. Elle tient un livre fermé, le pouce passé entre les feuillets.

241. Le sommeil de Jésus. La Vierge debout porte dans ses bras l'Enfant endormi. Trois anges, dont deux tiennent des langes, l'autre un coussin.

* 242. Salomé recevant la tête de saint Jean-Baptiste, placée

dans un bassin par un bourreau dont on ne voit que le bras. Jolie tête à la Léonard, tournée de trois quarts vers notre gauche d'un air satisfait. La tête du saint, dont les yeux sont fermés, est très-belle.

Fresques de Luini, non cataloguées.

1º Nativité. A gauche, l'Enfant couché à terre, un doigt dans la bouche, nous regarde de côté, comme se détournant de l'ange qui lui apporte une croix. Un ange, agenouillé, qui nous regarde aussi, maintient par les épaules le torse relevé de l'Enfant. Marie, à genoux au milieu, et saint Joseph, debout, adorent le Messie. En haut, à droite, petit paysage vu comme par une fenêtre. A gauche, deux anges en adoration sur un nuage. Tête grecque de Marie un peu froide.

2º Le Sauveur du monde tenant le globe de la main gauche et levant de la droite deux doigts tendus comme pour bénir (demi-figure). Ses cheveux roux sont abondants et tombent sur ses épaules.

* 3º Adoration des mages. Marie, tenant l'Enfant debout sur ses genoux, est assise à notre droite. Son joli profil a, plus que le précédent, le type Léonardin. Un vieux mage est prosterné à ses pieds, mains jointes. Jésus lui donne sa bénédiction. Derrière lui, se tiennent debout les deux autres rois. Le mage noir qui nous regarde est tout jeune, sans barbe et avec des traits européens. En haut, caravane dans la montagne.

Dans ces trois compositions, les têtes des saints personnages sont surmontées d'une élégante auréole.

4º Deux petits génies de Bacchus, l'un assis, l'autre penché un genou à terre, entourés de feuilles et de fruits de vigne.

École de Luini.

1º *Ecce Homo.* De chaque côté, un saint, un genou à terre. Ce sont : un jeune récollet à gauche et un vieux saint à droite. Le Christ, vu à mi-corps, est plus élevé.

2º Annonciation. L'ange et Marie debout se regardent. Un vase contenant un lis est entre eux. Ces deux figures sont trop drapées.

3º Personnage assis se tournant de notre gauche à droite vers un jeune homme qui apporte un vase d'or en s'inclinant. Derrière lui, on voit la tête blanche d'un vieillard.

LUTI (Benedetto) : 243. La Madeleine. Assise sur une pierre, les

yeux fixés sur un crucifix qu'elle tient à la main, ayant près d'elle un livre et une tête de mort, elle est livrée à une triste méditation. Son visage, altéré sans doute, n'est plus assez beau; elle a un sein nu; ses longs cheveux pendent sur ses épaules.

244. Même sujet. Belle tête. Belle main droite levée.

MAAS ou MAES (Arnold) : 276. Intérieur d'un corps de garde. Trois soldats jouant aux dés sur un tambour; femme, etc. Vêtements de deux soldats bien éclairés; le reste faible et noirci.

MABUSE. *Voy.* GOSSAERT.

MACHIAVELLI (Zénobie de) : 245. Couronnement de la Vierge. Le Christ pose la couronne, en présence de quatre saints et d'un groupe d'anges. Affreuse croûte.

MAIRE POUSSIN. *Voy.* LEMAIRE.

MANFREDI (Bartolommeo) : 246. Assemblée de buveurs.

247. La diseuse de bonne aventure. Une femme assise se fait dire sa destinée par deux égyptiennes et montre sa main à la plus jeune. Un cavalier, placé derrière cette femme, tient la tête d'un oiseau mort.

MANFREDI (attribué à) : 248. Judith tenant la tête d'Holopherne. Cette héroïne est une femme du bas peuple, aux traits et à la pose énergiques. Nous ne voyons pas le sac dont parle le catalogue, mais bien un schal blanc que prend la servante pour envelopper la tête coupée. Noirci.

MANTEGNA (André) : 249. Le Christ entre les larrons (quart de nature). La Vierge, les saintes femmes et saint Jean dans l'affliction. Soldats jouant aux dés les vêtements du Christ. Au fond, chemin taillé dans le roc et conduisant à Jérusalem. Visages grimaçants des soldats. Mauvais dessin, notamment des jambes de Jésus, trop minces et contournées. Altéré.

250. La Vierge de la victoire. Marie est sur un trône. Son manteau est tenu d'un côté par saint Maurice et de l'autre par saint Michel, archange, tous deux en armure. Autres saints et le marquis de Mantoue. Le trône est placé sous un berceau de fruits, de fleurs, de perles et de pierreries entremêlés de verdure : berceau à jour d'un mauvais effet. Vieux tableau assez bien conservé.

251. Le Parnasse (tiers de nature). Apollon fait danser les Muses. Mercure s'appuie sur Pégase; Vénus près de Mars. L'Amour lance avec une sarbacane un trait qui appelle l'attention de Vulcain sur l'infidélité de sa moitié; il quitte son travail pour les surprendre. La déesse de la beauté, nue et bien éclairée, est ce qu'il y a de mieux dans cette composition bizarre. Mars est ab-

surde. Quelques Muses ont d'assez jolis traits, surtout celle du milieu qui se tourne vers nous.

252. La Sagesse victorieuse des Vices (tiers de nature). Minerve, précédée de Diane (la Chasteté) et d'une femme portant un flambeau (la Philosophie), chasse devant elle et poursuit les Vices, représentés par des figures d'hommes ou de femmes. La Justice, la Force, la Tempérance, planant dans les airs, reviennent se fixer sur la terre. Spectacle peu gracieux et d'assez mauvais goût.

Maratta (Carlo) : 253. Nativité. La Vierge paraît être agenouillée plutôt qu'assise près d'une roche noire à laquelle elle tourne le dos. Elle est éclairée, ainsi que l'Enfant et le front chauve de saint Joseph. Presque tout le reste a noirci. Il y a trop de têtes d'anges près de celles de Jésus. Maratta douteux.

254. Sommeil de Jésus. La Vierge, au nez long et pointu, va couvrir d'un voile le bambino. A gauche, sainte Catherine; à droite, quatre anges au chevet du lit de l'Enfant, dont la jolie tête blonde est bien endormie; mais ses formes sont par trop charnues. A droite, quatre têtes d'anges, dont l'une est en partie masquée par le cadre. Roses épanouies sur le sol. Le coloris, d'une fraîcheur suspecte, et la place désavantageuse de ce tableau entre deux fenêtres, nous font croire à une copie plutôt qu'à un original.

255. Prédication de saint Jean-Baptiste.

256. Mariage mystique de sainte Catherine. Espèce d'esquisse, altérée.

257. Portrait de Marie-Madeleine Rospigliosi. Les bras sont trop courts. La tête pâle est bien modelée, mais ses lignes ne sont pas régulières; le haut est trop allongé, le bas trop court. Les yeux grands ouverts et surmontés de sourcils très-fournis, sont fatigués. Physionomie annonçant plus de bonté que d'intelligence et d'énergie. Mauvaise toile que nous ne pouvons attribuer au correct Maratta.

258. Portrait de l'auteur. Belle et bonne tête aux traits allongés. Le front, couvert par les cheveux, semble trop peu élevé. Cette peinture, d'un vilain coloris, ne peut être un original.

Massone (Giovanni) : 259. Rétable en trois compartiments : 1. Nativité. Jolie tête souriant à demi de la Vierge agenouillée. Joli petit paysage dont le fond seul est encore éclairé. 2. Saint François et le pape Sixte IV; le premier debout, le pontife à genoux. 3. Saint Antoine de Padone debout et le cardinal Giuliano della Rovera à genoux.

Matsys (Jean) : 281. David et Bethsabée. Celle-ci, presque nue, est assise sur la terrasse de son jardin. Deux suivantes agenouil-

lées lui lavent le corps avec une éponge. A gauche, l'envoyé du roi, qu'elle reçoit en souriant, et, derrière lui, jeune nègre tenant en laisse un lévrier. Plus loin, à gauche, sur un balcon, David et ses courtisans. Dans le fond, jardin, ville. Le buste de Bethsabée est trop long et tout d'une venue. Le bout rouge des seins est trop prononcé. Bonne pose de David penché et regardant la scène du bas avec anxiété.

*MATSYS, MASSYS ou METZYS (Quentin) : 279. Le Banquier et sa femme. Le premier, en robe bleue garnie de fourrure, pèse des pièces d'or. Sa femme, en robe rouge, assise sur un banc à dossier et tenant son missel orné de miniatures, regarde la balance. Accessoires, comme tablettes, papiers, bouteille, etc., bien rendus. Les yeux noirs de la femme, au teint jaunâtre et comme frotté, font un singulier effet. Le visage et l'attitude du banquier sont d'une grande vérité. Bonne lumière, bon coloris, excellente perspective.

MATSYS (attribué à Quentin) : 280. Le Christ descendu de la croix par Nicodème sur l'échelle, et, plus bas, par un serviteur. Les jambes sont soutenues par Joseph d'Arimathie debout et par Madeleine agenouillée. Derrière elle, sainte femme tenant la couronne d'épines. A gauche, saint Jean recevant dans ses bras la Vierge évanouie. Peu de perspective; visages grimaçant la douleur. Composition gothique, curieuse, un peu altérée. Cadre rétréci dans le haut occupé par un jeune homme tenant un bras du Christ et par la tête de Nicodème.

MAXIME (le chevalier). *Voy.* STANZIONI.

MAZZOLA ou MAZZUOLA (François), dit *le Parmesan*: 260. Sainte Famille. Le petit saint Jean monté sur le berceau embrasse Jésus assis sur les genoux de sa mère. Derrière la Vierge, saint Joseph et sainte Élisabeth. Les enfants, la tête de Marie et celle de saint Joseph sont disposés en escalier. La Vierge, au lieu de regarder les saints enfants, tourne la tête comme pour écouter ceux qui sont derrière elle. Ses jambes sont trop longues.

261. La Vierge, l'Enfant et sainte Marguerite.

MAZZOLA ou MAZZUOLA, ou MAZZOLINO (Girolamo):264. Crèche. Bergers et saint évêque en adoration devant le Messie. Chœur d'anges dans les airs. La pose du nouveau-né couché, les jambes ouvertes, est peu convenable. Un jeune berger prend, pour l'offrir, le mouton — mal peint — que porte un vieux pâtre (pose maniérée). Un dernier groupe vers le fond est encore éclairé. Le reste tourne au noir.

Mazzolini (Louis) : **265.** Sainte Famille (petite dimension). L'Enfant Jésus au giron joue avec un petit singe, tandis que saint Joseph lui apporte des fruits. La divine colombe plane au-dessus de la tête de Marie. Dans le ciel, Dieu le père étendu sur des nuages et s'appuyant sur le globe du monde. La Vierge a le front trop grand.

Mecharino (attribué à Dominique), dit *Beccafumi* : **266.** Jésus au jardin des Olives. L'ange lui présente le calice d'amertume. Les trois apôtres endormis.

Meel ou Miel (Jean) : **282.** Mendiant s'adressant à des paysans qui prennent leur repas à la porte d'une chaumière. Noir.

283. Le Barbier napolitain. Il rase un homme assis sur une pierre. A gauche, lazaroni debout ou couchés et jouant. Au fond, port de mer.

284. Paysage. Femme assise gardant un troupeau. Près d'elle, jeune pâtre jouant avec son chien. Au fond, cabane contre une roche. Noirci.

285. Halte militaire. Officier donnant des ordres et soldats jouant aux cartes à l'entrée d'une grotte. Cheval, tentes, chariot.

286. Paysans, autour d'une table dressée en dehors d'une auberge, buvant et chantant, etc. Altéré.

Meer (Jean van den) : **287.** Entrée d'auberge. Devant la porte un homme, la tête levée de profil, semble dire quelque gognardise à la servante, laide maritorne grimaçant un rire. Celle-ci a le visage dans l'ombre, celui de l'homme est éclairé.

* Memling ou Hemling (Hans) : **288.** Saint Jean-Baptiste au milieu d'un paysage (quart de nature). 1. Vers le fond, baptême du Christ. 2. Plus loin, le saint prêchant. 3. Sur une montagne, devant un château crénelé, on lui tranche la tête. 4. Puis on voit Salomée portant cette tête à Hérode. Le peintre a donné au saint un visage trop commun, des pieds trop larges et des jambes trop grêles. Le reste est traité avec une grande finesse.

* **289.** Sainte Madeleine debout dans un paysage, en riche costume, tenant son vase de parfum d'une main et son manteau de l'autre. 2. Au fond, à gauche, résurrection de Lazare. 3. Puis la sainte aux pieds de Jésus chez Simon le lépreux. 4. A droite, le Christ apparaissant à Madeleine, une bêche à la main. 5. Plus loin, grotte dans un rocher où s'était retirée la sainte que deux anges transportent dans le ciel. Sa tête allongée, au front trop vaste, est très-sérieuse. Les seins se dessinent à peine sous son riche corsage. Joli petit paysage. Tableau fini, pendant du précédent.

Mengs (Antoine Raphaël) : **290.** Portrait de Marie-Amélie-

Christine de Saxe, femme de Charles III roi d'Espagne. Petit visage, aux grands yeux hardis, mais peu intelligent, et de plus mal peint.

Metzu (Gabriel) : 294 La femme adultère (tiers de nature). C'est une grosse Flamande portant un mouchoir à ses yeux ; elle est bien éclairée, tandis que la tête — trop vulgaire — du Christ est dans l'ombre. Le vieux docteur, à gauche, tenant un gros livre, vu jusqu'aux genoux, en robe jaune, pèlerine rouge, manches blanches et coiffé d'un turban, est ce qu'il y a de mieux, selon nous, dans cette composition en partie noircie.

* 292. Le marché aux herbes à Amsterdam. Au premier plan, à gauche, femme les poings sur les hanches, apostrophant une marchande assise sur le bras de sa brouette chargée de légumes, etc. — Un baquet plein de légumes, un chien blanc tacheté de noir, un coq sur une cage à poulets, sont excellents et bien éclairés. Fond noirci. Pas d'échappée sur la campagne, où la vue se serait si volontiers reposée, en se dégageant de cette place encombrée.

* 293. Un militaire recevant une jeune dame, titre inexact ; car l'homme debout, son chapeau à la main, vient évidemment d'entrer et accoste la dame attablée, un verre à la main. Ce militaire est un officier au visage maigre, distingué. Il a déposé sur une chaise son chapeau et ses gants, dont l'un est tombé à terre. Évidemment c'est lui qui est reçu par la dame. Celle-ci le regarde d'une façon encourageante. Les détails compliqués de la toilette du cavalier et le jupon en satin blanc de la dame sont traités de manière à produire une illusion complète. Charmant tableau. Quel malheur que la dame soit si peu jolie !

* 294. La leçon de musique. Dame assise à son clavecin ; jeune homme debout derrière elle, allongeant la main vers le papier de musique, comme pour indiquer un passage omis ou mal rendu. Ce maître est un imberbe joufflu. Une main baissée de l'élève et sa bouche ouverte annoncent qu'elle solfie en battant la mesure. Cette main touchant la robe de satin blanc paraît grise. Joli effet de lumière d'une fenêtre sur le rideau et sur le profil de la dame.

295. Le Chimiste assis devant une fenêtre et tenant sur ses genoux un livre ouvert. Ustensiles, affiche encadrée, livre, sphère, etc. Visage long et sérieux du vieillard bien dessiné, mais pas assez éclairé.

296. Une femme hollandaise. Elle est assise près d'une table, un verre dans une main, un pot de grès dans l'autre. Sur cette

table, flacon et pipe. Son profil est dans l'ombre ; une joue et le cou sont seuls éclairés. L'élégant pot de gré fait illusion.

297. Une cuisinière hollandaise (à mi-corps), assise et pelant des pommes. Son grand visage sourit d'une façon gracieuse. Le haut du corps vêtu de rouge et la poitrine sont bien éclairés. Le reste est altéré par le noir.

298. Portrait à mi-corps, de grandeur naturelle, de Corneille Tromp, amiral hollandais. Longs cheveux blonds, chapeau noir, habit rouge. La main gauche à la hanche, il s'appuie de la droite sur une canne. Bon portrait, si le visage n'avait pas une teinte de terre sèche, trop uniforme. Toile peu éclairée et mal posée.

METZYS. *Voy.* MATSYS.

MEULEN (Antoine-François van der) : 299. L'armée du roi campée devant Tournay. Il y a là un cheval comme on n'en voit guère et plusieurs fois reproduit dans cette galerie. Il est d'un poil gris tout parsemé de petites taches noires. Fond trop peu décrit. Perspective profonde, mais obtenue en élevant les derniers plans jusqu'au haut du cadre.

300. Arrivée de Louis XIV devant Douai. Au premier plan, équipage royal avec mulets chargés de bagages, cavaliers, carosses, etc. Le premier plan, surtout à droite, est dans l'ombre Bien conservé.

301. Entrée de Louis XIV et de la reine Marie-Thérèse à Douai. La reine, dans son carosse, reçoit l'hommage des magistrats agenouillés ; l'un d'eux lit une harangue. Le roi n'est pas assez visible. Petit tableau.

302. Marche de l'armée française sur Courtrai. Le roi à cheval retient son chapeau que le vent pourrait emporter. Lui et son cheval blanc sont d'un bel effet. En partie noirci.

303. Siége d'Oudenarde. Louis XIV, accompagné de Turenne et de cavaliers, donne ses ordres à un officier tenant son chapeau à la main. Le fond est encore très-éclairé et la ville se détache bien sur l'horizon plus clair.

* 304. Entrée du roi et de la reine à Arras. La reine est dans un carosse attelé de six chevaux bien éclairés. Elle est suivie du roi, de Monsieur et d'un brillant cortége. Le premier plan est en grande partie dans l'ombre ; le troisième plan est noirci et confus. Grande et belle toile.

305. Armée du roi devant Lille. A gauche, Louis XIV à cheval donnant des ordres à un aide de camp. Le groupe de seigneurs à cheval au premier plan est encore éclairé ; le reste a beaucoup souffert du noir.

306. **Combat près du canal de Bruges.** Même groupe, au premier plan où se trouve le roi. Dans le fond, charge de cavalerie; la ville assiégée est livrée aux flammes. Petite toile — comme le n° 304 — très-altérée.

307. **Vue de Dôle rendue à Louis XIV.** A gauche, le roi à cheval suivi de ses officiers. Cheval blanc qu'un cavalier va enfourcher, fort bien modelé et éclairé. Horizon trop élevé sur la toile.

308. **Passage du Rhin.** Le roi, sur un cheval pie, entouré de princes et de généraux, donne des ordres. Plus loin, pièces d'artillerie protégeant les troupes qui traversent le fleuve. Excepté le groupe où se trouve le roi, tout est noir ou insignifiant.

309. **Arrivée du roi devant Maestricht.** Le roi, monté sur un cheval blanc, est entouré de ses gardes. Dans le fond, la ville dans l'ombre, ainsi que le premier et le troisième plan. Plaine éclairée; milieu noirci.

310. **Vue de la ville et du château de Dinan.** Le roi et sa suite se dirigent vers la ville qui s'est rendue. Tout au fond, bâtiments, bonne lumière de ce côté. Dans le paysage, on voit à peine quelques figures. Toile bien conservée du reste.

311. **Valenciennes prise d'assaut.** Marche vers la ville; pas d'assaut. Deuxième plan bien éclairé. Le reste a noirci.

312. **Vue de la ville de Luxembourg.** Au premier plan, chevaux et cavaliers à demi éclairés, d'un bon effet. Eminence faisant repoussoir à un parc avec jardin bien en lumière. A droite, rocher dont le sommet est une plaine éclairée : le reste a noirci.

313. **Siége de Namur.** On aperçoit la défense, non l'attaque.

314. **Vue du château de Fontainebleau du côté des jardins.** Le roi, à la tête de ses officiers, poursuit un cerf. Palais et plaine bien éclairés.

315. **Vue du château de Vincennes.** Le roi à cheval, son fusil de chasse à la main. Premiers plans noircis, les autres bien éclairés. Vincennes bien rendu. Cadre beaucoup plus petit que le précédent.

316. **Bataille à l'entrée d'une forêt.** Toile un peu plus grande que la précédente. A gauche, engagement de cavalerie à la sortie du bois. Plus loin, deuxième combat. Paysage insignifiant.

317. **Bataille au passage d'un pont** (tout petit cadre). Eau, pont et cavalerie au premier plan, bien éclairés. Jolie esquisse achevée.

318. **Combat près d'un pont.** Engagement de cavalerie. Moins éclairé et plus noirci que le précédent, son pendant.

319. **Convoi militaire.** Encore plus petit que les précédents.

Troupe dans un chemin creux. La partie de droite est éclairée; à gauche, massif d'arbres dans l'ombre. Quelques cavaliers visibles au premier plan. Le reste est noir.

320. Halte de cavalerie (tout petit tableau). Cavaliers arrêtés devant une auberge. Joli effet de lumière au-dessus de la maison. Beau ciel. Paysage borné et noirci en grande partie.

*321. Étude de chevaux (quart de nature). Cinq chevaux de différentes couleurs. Excellent.

MICHEL-ANGE. *Voy.* BUONAROTTI.

MICHELI (Andrea de), dit *il Vicentino* : 267. Réception d'Henri III à Venise (petites figures). Tout noir.

MIÉRIS (François van), dit *le Vieux* : 322. Portrait d'homme à mi-corps, enveloppé d'un manteau rouge, une canne à la main (petite dimension). Belle et grande tête aux cheveux noirs tombant par derrière.

323. Femme à sa toilette (à mi-corps). Elle est richement vêtue et peigne ses cheveux devant une glace. Femme de chambre et négresse. Cette dame aux seins demi-nus et sa table sont en pleine lumière.

*324. Le thé. Deux femmes en riche toilette prennent le thé sous un portique. Négresse apportant une aiguière. Derrière elle, cavalier debout causant avec une autre femme. Celle qui boit est jolie. Les personages du fond noirci sont peu visibles. Très-bonne toile du reste.

325. Famille flamande. Femme allaitant un enfant emmailloté; deux hommes, l'un debout, l'autre assis. Au fond, servante agenouillée près d'une cheminée. Grande et singulière toilette pour une mère nourrice. L'un des hommes rit en amusant le marmot; l'autre assis est très-sérieux. Fond noirci.

*MIÉRIS (Guillaume van), fils du précédent : 326. Les bulles de savon. Derrière une fenêtre cintrée, un tout jeune homme tient une bulle de savon au bout d'un chalumeau. Jeune fille, une grappe de raisin à la main ; enfant regardant un oiseau en cage. Sur l'appui de la fenêtre, bas-reliefs d'enfants jouant avec une chèvre. Le visage levé du fabricant de bulles est en pleine lumière, celui de l'enfant est à demi-éclairé; la jeune fille est atteinte par le noir qui, du fond, s'avance d'une façon inquiétante.

*327. Le marchand de gibier. C'est un jeune homme qui, par une fenêtre, présente un coq qu'il tient par les pattes, à une femme placée à notre gauche. Elle offre, en échange, une pièce de monnaie. Lièvre accroché, perdrix rouge, etc. Bas-relief d'enfant s'amusant avec un chien et une chèvre. Les objets posés sur la fenêtre

et le bas-relief, ainsi que le marchand, sont encore très-bons. Fond noirci.

* 328. La cuisinière. C'est une jolie paysanne se retournant vers un petit garçon placé à gauche dans l'ombre. Carottes et tapis sur la fenêtre, bien rendus. Le bas-relief représente des enfants, dont l'un monté sur un bouc, fait la culbute. Tout cela est parfait. Le fond seul a noirci.

* MIGNARD (Pierre) : 349. La Vierge à la grappe. Marie, assise près d'une table où se trouve une corbeille de fruits, tient sur ses genoux l'Enfant-Jésus qui soulève d'une main le voile de sa mère et prend de l'autre la grappe de raisin qu'elle lui présente. Beau front de Marie, beaux yeux baissés et largement ombrés. Sa bouche trop petite et charnue a quelque chose de coquet. L'Enfant jette un regard de côté un peu prétentieux. Par l'ouverture et au-dessus d'un rideau posé sur une tringle, on découvre la campagne et le ciel. Ce tableau, d'un excellent dessin, d'une belle couleur et bien conservé est, selon nous, la perle de Mignard au musée du Louvre.

350. Le Christ sur le chemin du Calvaire (quart de nature). Jésus, au milieu, un genou en terre, le corps penché en avant, tourne de notre côté son visage en levant les yeux vers le ciel. Un bourreau tire la corde attachée à sa ceinture et cherche à le relever. Deux soldats chargent sa croix sur les épaules de Simon. Marie et la sainte femme qui la soutient ont un genou en terre. Un officier allongeant son bâton de commandement, leur ordonne de se retirer. Madeleine et saint Jean se tiennent debout derrière elles. Bon, mais noirci.

351. *Ecce Homo*. Le Christ est seul et vu jusqu'au bas du torse, nous faisant face. Sa belle tête triste, résignée, la bouche entr'ouverte est levée vers le ciel. Le corps est nu, avec un manteau posé sur les épaules.

352. La Vierge en pleurs, les yeux au ciel, les mains croisées sur sa poitrine. Visage plein comme ceux du Guide, yeux dont on voit trop le blanc; bouche trop petite et trop charnue.

* 353. Saint Luc peignant la Vierge. La Madone et l'Enfant sont descendus et arrrêtés à distance, portés par un nuage. Le peintre travaille un genou en terre. Derrière lui se tient un homme qui n'est autre que Mignard imitant en cela Raphaël. (*Musée d'Italie*, p. 339.)

* 354. Sainte Cécile chantant les louanges du Seigneur. Son costume et sa coiffure en turban sont asiatiques. Elle joue de la harpe et chante, ce qu'indique sa bouche entr'ouverte; son chant est une prière, car ses yeux sont levés vers le ciel. Un ange tient

le cahier et chante aussi. Violon contre une table. Au fond, colonnes, paysage. Bonne toile. Seulement le joli visage de la sainte est trop enfantin.

355. La Foi (demi-nature). Femme assise à terre près d'un autel. Elle tient une croix; un livre est ouvert sur ses genoux. Un ange (sans aile), assis à droite, tient un calice; un autre, également assis, montre les tables de la loi de Moïse. La figure principale serait belle si la bouche et le menton étaient moins charnus, moins sensuels, défauts constituant un contre-sens.

356. L'Espérance, pendant du précédent (demi-nature). Femme assise ayant une couronne sur la tête. Derrière elle est une ancre trop volumineuse vue en partie, avec deux petits anges ou génies dont l'un embrasse l'autre qui tient de petites palmes; un troisième en porte de plus grandes et tend une couronne vers l'Espérance. Ces deux tableaux sont encore bien éclairés.

357. Neptune offrant ses richesses à la France. Grande toile plus large que haute. Le dieu debout sur une conque traînée par des chevaux marins, tenant dans ses mains levées son trident et une couronne de corail, se penche en avant, comme un homme qui tombe à la mer en criant au secours! Dans les airs, la Renommée et une autre déité. Le vieux Neptune est escorté de Tritons et de Néréïdes. Petits génies. Œuvre médiocre.

358. Portraits en pied de Louis de France, dauphin, de sa femme et de ses enfants en bas âge. Les époux sont assis et accoudés sur une table. Deux des enfants sont assis sur des coussins; l'un tient un chien sur ses genoux. A droite, le petit duc de Bourgogne debout, une lance à la main. Physionomie plus sensuelle qu'intelligente du Dauphin sérieux, presque boudeur. Sa femme, assez jolie, plus vive, mieux peinte, sourit comme une mère heureuse. Bonne toile, un peu noircie, et un peu maniérée.

359. Portrait de Françoise d'Aubigné, marquise de Maintenon. Elle est assise dans un fauteuil, tenant un livre, le bras sur une table, l'autre main sur la poitrine. Sablier sur la table pour indiquer l'esprit dévot de la marquise. Beaux yeux spirituels, nez descendant au delà de la narine, jolie bouche dont la lèvre inférieure est charnue, tandis que l'autre est peu apparente; menton rond, proéminent, énergique; deuxième menton tant soit peu sensuel. Physionomie remarquable annonçant des qualités supérieures, Son portrait, flatté sans doute, manque de renseignements. La peau du visage est tendue sans aucun pli, sans la moindre ride.

*560. Beau portrait de l'auteur, mieux éclairé que celui exécuté par Lebrun Ici le visage est plus sérieux, moins idéal. Le front est

plus droit. Mais il réunit, à cela près, les autres conditions du génie. Mignard est enveloppé dans une robe de chambre jaune et porte une grande perruque noire, tandis que le visage réclame des cheveux gris. Sur le parquet, buste, et deux statuettes sur une table.

*Mignon ou Minjon (Abraham) : 329. Le nid de pinson. Titre erroné. C'est un nid de rouge-gorge, comme l'annonce la mère apportant la becquée : mère qu'on suppose apprivoisée. Oiseaux morts, poissons pendus ou entassés par terre., etc. Bon.

330. Fleurs des champs, oiseaux, insectes, reptiles. Noirci.

331. Fleurs dans une carafe. Joli cadre ; fond noirci.

332. Autres fleurs dans un vase en verre posé sur un piédestal. Branche d'oranger portant à la fois une fleur et un fruit mûr.

* 333. Fleurs, fruits, oiseaux, insectes. Souris s'introduisant dans un nid contenant quatre œufs. Très-frais et très-vrai.

334. Fleurs, fruits dans une corbeille posée sur l'appui d'une niche où se trouvent aussi du gros raisin, des pêches, un melon et un épis de maïs ; papillons sur les fleurs. Bon, noirci.

*Mireveld ou Mirevelt (Michel-Jean) : 335. Portrait d'homme. Tête nue, longue, au grand front, au beau nez, aux yeux enfoncés. Bon.

336. Portrait de femme vêtue de noir, tenant ses gants dans la main gauche. Visage peu favorisé par la nature et médiocrement peint.

337. Portrait d'homme avec fraise rabattue et vêtement noir. Visage rouge tout d'une pièce. Est-ce un original ?

Mol (Pierre van) : 338. Descente de croix. La tête du Christ est devenue noire, saint Jean et Madeleine ont des visages flamands, Nicodème a une assez belle tête de vieillard encore éclairée. Pas de perspective. Altéré.

Mola (Pierre-François) : 268. Agar dans le désert.

269. Repos de la Sainte Famille. Le beau visage de Marie un peu levé, au regard mélancolique, semble murmurer une prière, Malheureusement sa tête éclairée d'un côté, est effacée de l'autre par le noir.

270. Saint Jean-Baptiste prêchant dans le désert. On ne voit presque plus que le saint dont le bas du corps nu est couvert par un manteau rouge, et une femme assise, tournée de côté, de façon à nous montrer son dos en partie nu. Le reste est tout noir.

271. Même sujet que le précédent. Assez bel effet de lumière entre les arbres. Très-altéré.

272. Vision de saint Bruno dans le désert. Son visage vieux et sillonné de rides irrégulières est levé vers le ciel et présente un raccourci assez bien traité. Sa robe blanche est plus éclairée que le visage de teinte grise.

273. Herminie gardant les troupeaux. Le visage de la fausse héroïne est éclairé par le haut. On voit les moutons; le reste a noirci. Petit paysage.

274. Tancrède secouru par Herminie. Profil trop grec, trop froid de celle-ci. Le héros dont la tête était dans l'ombre est aujourd'hui noir comme un nègre; il en est de même du serviteur vêtu à la turque qui le soulève. Faible, noirci.

MOLYN (Pierre) *le Vieux* : 339. Choc de cavalerie. Combat entre deux cavaliers. Un soldat démonté se sauve et se dessine en silhouette sur la terre éclairée. Un autre se traîne sur les mains. Fond de montagnes. Noirci, surtout dans la partie de gauche du premier plan.

MONI (Ludwig de) : 340. Scène familière (figures à mi-corps). A droite, une jeune fille, devant une fenêtre, tient un chat dans ses bras; près d'elle, un petit garçon joue avec un oiseau. Derrière lui, un homme montre une bourse à la jeune fille, ou plutôt il regarde l'oiseau en souriant. Le catalogue suppose un suborneur offrant de l'argent à la fillette aux appas découverts, mais c'est peut-être l'oiseau qu'il veut acheter : oiseau que le noir a rayé du tableau.

MOOR (Karel de) : 341. Famille hollandaise, titre inexact (demi-nature). Sous le péristyle d'une colonne, une dame richement vêtue est assise dans un fauteuil, une branche d'olivier à la main. A droite, personnage en Mercure, avec le caducée, assis sur des ballots. Corne d'abondance d'où sortent trois petits génies. Aux pieds de la dame, bijoux, pièces d'or, etc. Sa belle tête, un peu masculine, indique, selon nous, la Hollande devenue florissante par son commerce. Exécution faible.

MOR, MOOR ou MORO (Antoine de) : 342. Portrait d'homme. Il indique de la main une montre antique posée sur une table. Assez belle tête, à l'exception de la bouche et du menton. Peinture faible.

343. Le nain de Charles-Quint, en costume de cour, une masse d'armes à la main. Physionomie stupide et méchante. Bon, mais noirci.

MORALES (Louis de), dit *il Divino* : 545. Jésus-Christ portant sa croix (demi figure). La tête couronnée d'épines est ensanglantée; yeux très-creux, pommettes saillantes, cheveux et barbe noirs. Les mains étendues sur le montant de la croix sont bien dessinées,

quoique les doigts soient trop effilés. L'effet de cette peinture impressionne désagréablement.

MORETTO (IL). *Voy.* BONVICINO.

* MOUCHERON (Frédéric) : 344. Le départ pour la chasse. Un seigneur et sa dame descendent les marches d'un escalier à l'extrémité d'un parc et vont monter sur des chevaux tenus en bride par un piqueur sur une terrasse; cavalier, chiens; chasseur debout appuyé sur son fusil. Au fond, plaine entre des collines et des montagnes; échappée à gauche. Jolie toile, d'une bonne perspective, mais un peu noircie. Seulement nous trouvons par trop grand le vase du premier plan, tant il est en disproportion avec le cheval qui l'avoisine.

* MURILLO (Bartolome Esteban, c'est-à-dire Barthélemy Étienne): 546. La Conception immaculée de la Vierge, tableau souvent reproduit (*Voy.* nos *Musées d'Espagne*). Marie en robe blanche et manteau bleu, retouché, est debout sur un croissant, les yeux levés vers le ciel, la bouche entr'ouverte. Sa tête andalouse, aux deux petits mentons, aux cheveux bruns tombant sur le dos, est fort belle et d'une sublime expression d'amour divin rendue plus intéressante par une teinte de mélancolie. Coloris et lumière splendides, draperies excellentes, groupe d'anges délicieux.

* 546 *bis*. Autre Conception ou Apparition de la Vierge à des seigneurs. Marie, debout sur des nuages, et entourée d'anges, les mains jointes, les pieds sur un croissant, regarde un groupe de cinq personnages aux types espagnols placés plus bas à gauche et dont on ne voit que les bustes. Dans les airs, deux anges tiennent une banderole. Il est fâcheux que cette belle composition soit renfermée dans un cadre si peu élevé. Le visage de la Vierge est plutôt celui d'un ange. Les têtes de gauche sont évidemment des portraits : ils sont très-vivants et très-expressifs.

* 547. Madone et l'Enfant. La Vierge assise sur un banc de pierre tient sur ses genoux Jésus qui joue avec un chapelet. Elle porte une robe rouge, avec un manteau vert doublé de jaune; un châle blanc rayé de vert et de jaune est jeté sur ses épaules. Son visage n'est pas du même genre que celui des madones précédentes. Le midi de l'Espagne offre deux types qui sont encore faciles à distinguer. L'un est celui des anciens Maures, l'autre est celui des Goths conquérants de l'Espagne, plus ou moins perfectionné. Nous avons ici une des plus jolies têtes de ce dernier type. Cette tête reproduite plusieurs fois est bien certainement le portrait d'une femme parente ou amie du peintre. Ses cheveux sont noirs. Ses yeux également noirs et un peu enfoncés

dans leur orbite ont une extrême vivacité ; il y a plus d'énergie que de sensibilité et de distinction dans cette physionomie. l'Enfant Jésus est charmant ; les raccourcis de ses jambes et d'un bras sont parfaits. Bonnes draperies, bon dessin, belles lumière et couleur.

548. Sainte Famille, avec Dieu le père et le Saint-Esprit.

Sans numéro. Petite et toute jeune Vierge en robe blanche et manteau bleu, debout dans l'espace, les pieds sur un globe porté par des anges. Esquisse de petite dimension.

*549. Jésus sur la montagne des Oliviers (petite dimension). A gauche, un ange présente au Sauveur le calice et la croix. Dans le lointain, les trois apôtres endormis au pied d'un arbre, et plus loin, un groupe de soldats. Belle expression de la tête levée du Christ ; tête trop vulgaire néanmoins. Excellent effet de lumière entourant l'envoyé céleste.

550. Le Christ à la colonne et saint Pierre à genoux devant son maître (petite dimension). On distingue l'apôtre aux clefs posées à terre devant lui. Jésus est bien modelé et éclairé, mais sa pose, trop penchée en avant, est peu noble. Sa tête de profil est une belle tête de soldat. Celle de saint Pierre est empreinte de bonté.

*551. Le jeune mendiant. Ce *muchacho*, assis à terre dans une masure, près d'une fenêtre par laquelle entre le soleil qui l'éclaire vivement en partie, est occupé à chercher dans sa chemise de petits voisins très-incommodes. Près de lui, cruche et un cabas rempli d'oranges. Sa tête nue, penchée en avant, offre un raccourci excellent. Son visage au teint hâlé, sa veste grise rapiécée, sa cruche d'eau, le réduit obscur où il se trouve sans un siége pour se reposer, tout annonce la misère, la gueuserie. Pauvre petit ! Ce tableau, de grandeur presque naturelle, est un des bons *muchachos* de Murillo, toujours parfait dans ce genre.

Sans n° : Nativité de la Vierge, nouvelle acquisition. L'accouchée est dans son lit placé dans l'ombre au fond de la pièce, à gauche. Au premier plan, une grosse femme au long nez courbé, aux deux mentons, à la volumineuse poitrine et coiffée d'un bonnet flamand, tient la petite Marie entourée d'anges qui les regardent curieusement. Trop de têtes se touchent dans ce milieu vivement éclairé. Une dame richement vêtue, la tête nue et debout, tient les langes ; elle regarde l'Enfant en souriant. Son corps droit, mince, sa petite tête maigre avec un long nez, n'ont rien de séduisant. C'est, sans doute, un portrait imposé au peintre. Il y a évidemment des parties retouchées. Ainsi, nous ne pouvons reconnaître Murillo dans l'ange du premier plan nous tournant

le dos, ni dans le petit chien blanc qui le regarde. Mais nous le retrouvons dans la jeune servante, à bras nus, vue par derrière, au même plan. Sa draperie, son bras gauche, l'extrémité postérieure de sa tête, le tout vivement éclairé et d'une belle couleur, produit une illusion complète. Dans le fond de la pièce, à droite, deux femmes près du feu; à gauche, deux personnages, dont l'un est presque invisible. En général, le noir n'a respecté que le premier plan.

* Sans nº. Le miracle de san Diego, ou la cuisine des anges. A l'intercession de ce saint, représenté à genoux sur un nuage, dans l'attitude de la prière, des anges grands et petits apportent des provisions au couvent totalement dépourvu de vivres et font les apprêts du repas. Au deuxième plan, à gauche, porte ouverte par laquelle entrent trois personnages, dont le dernier arrivant est le peintre lui-même. On ne voit guère que sa tête facile à reconnaître; le second, vu de buste, est un jeune seigneur à la moustache retroussée, et le troisième, vu en entier, est un religieux déjà sur le retour de l'âge. Sa tête nue, chauve et grosse, est admirablement modelée et éclairée. Sa main levée et vue de profil est un chef-d'œuvre. Ensuite vient le saint entouré d'un rayon lumineux et placé au-dessus du sol. Il est également parfaitement peint; mais son visage et sa pose trop repliée manquent de noblesse. Au milieu, deux séraphins, plus grands que nature et vivement éclairés, attirent principalement l'attention. L'un, tourné vers nous, tient une cruche de terre; l'autre, qui lui parle et que nous voyons de profil, lui montre les viandes placées sur une table à sa gauche. A notre droite, un ange, un peu moins grand, tient une assiette près d'un meuble qui en contient beaucoup d'autres; ces assiettes, placées sur des rayons, et un grand vase en cuivre, font illusion. Au fond de ce côté, un autre ange soigne la grande marmite qu'on voit sur le feu; et plus loin encore, sous la voûte de cette cuisine et dans l'ombre — noircie — un religieux entre en témoignant sa surprise. Au premier plan, deux petits anges assis à terre; un autre plus grand pile quelque aliment dans un mortier. Ces deux anges assis nous montrant leur dos de carton d'un rouge jaunâtre, l'autre debout, les viandes, etc., toute cette partie de devant est si mal retouchée qu'elle dépare une admirable composition. C'est aux meilleurs peintres de l'époque que devraient toujours être confiées les restaurations de semblables chefs-d'œuvre.

MUZIANO (Girolamo): 275. Incrédulité de saint Thomas. Le saint, agenouillé, touche du doigt la plaie au côté du Christ, debout.

Teinte d'un gris jaunâtre de saint Thomas contrastant par trop avec le corps blanc du Christ, dont le profil grec est insignifiant et seul éclairé.

NEEFS (Pierre) le vieux : 345. Saint Pierre délivré par l'ange. A gauche, près d'un réchaud allumé, gardes endormis, prisonnier enchaîné par les pieds. En face de ce dernier, l'ange, tenant saint Pierre par la main, lui montre la porte de salut. Ces deux personnages principaux sont dans l'ombre, tandis que le prisonnier, vu de dos, est éclairé. Scène envahie par le noir.

* 346. Vue intérieure d'une cathédrale. Dans la nef, mendiants tendant la main à un groupe de dames qui sortent accompagnées de pages portant des flambeaux. Plus loin, assistants à un service funèbre. A gauche, prêtre disant la messe dans une chapelle. Excellent, mais noirci, malgré les flambeaux, surtout au premier plan.

De 347 à 353. Sept autres intérieurs d'églises.

NEER (Aort ou Arnould van der) : 354. Bords d'un canal en Hollande. Barque, vaches, maisons, personnages. Dans le fond, clocher. Effet de soleil couchant. Eau bien éclairée. En partie noirci.

355. Village traversé par une route. Tout noir.

NEER (Eglon van der) : 356. Petit paysage. Chariot à deux chevaux. Noirci.

357. La marchande de poissons. Elle est coiffée d'une espèce de chapeau noir et tient, sur le bord d'une fenêtre, un baquet de harengs; fleurs, fruits, linge, etc. Dans le fond, deux marins assis, mât de vaisseau, voiture, personnages. Assez jolie tête de la marchande, mais froide, somnolente. Faible.

* NETSCHER (Gaspard) : 358. La leçon de chant. Femme en satin blanc assise et chantant; autre femme debout. Le maître assis tient son luth d'une main et bat la mesure de l'autre; seau en cuivre, plat de fruits, etc. Au fond, niche dans laquelle est un groupe mal désigné par le catalogue comme représentant Hercule et Antée. C'est un enlèvement de femme. Jolie tête de la chanteuse qui nous regarde. Bonne toile assez bien conservée.

* 359. La leçon de basse. Jeune femme en satin blanc jouant de la basse et tournant la tête vers la musique que tient le maître. A droite, jeune garçon tenant son chapeau et un violon. Vraiment cette dame n'a pas mauvaise grâce. Son maître n'est-il pas plus occupé des appas demi-nus de la belle, que de son rôle sérieux?

NETSCHER (Constantin) : 360. Vénus pleurant Adonis métamorphosé en anémone. La déesse contemple avec douleur cette plante.

Dans le fond, chien poursuivant le sanglier qui a tué Adonis. Vénus, mal drapée, mal posée, ne vaut rien.

NICASIUS (Bernard) : 364. Oiseaux. Perroquet sur une branche d'arbre. Sur le sol, faisan argenté, etc. Au fond, étang, arbres. Bon, à l'exception du ciel; un peu noirci.

362. Oiseaux et quadrupèdes. Lièvre debout au pied d'un arbre sur lequel perchent une chouette, une pie et d'autres oiseaux. Autre lièvre, autre arbre avec oiseaux. Tous ces oiseaux ouvrent le bec et chantent. Le premier lièvre lui-même ouvre la gueule, en regardant de côté son voisin le faisan.

NICKELLE (Isaac van) : 363. Vestibule d'un palais; jardins, personnages, etc.

OGGIONE. *Voy.* UGGIONE.

OMMEGANCK (Balthazar-Paul) : 364 et 365. Deux tableaux intitulés paysage et animaux. Bergers, bergères, troupeaux, etc. Assez bons.

* OOST (Jacob van) le vieux : 366. Saint Charles Borromée donnant l'extrême-onction aux pestiférés de Milan (grandeur naturelle). Au milieu, le saint et trois desservants; quatre personnes agenouillées; scène émouvante et assez bien rendue. La mère, étendue sur le dos et sur laquelle se hisse un enfant qu'un jeune homme repousse, offre un raccourci de visage savamment traité et encore éclairé. En partie noirci.

ORIZONTE (Il). *Voy.* BLOEMEN.

ORLEY (Bernardin van) : 367. Le mariage de la Vierge (petite dimension). Le grand prêtre unit les époux accompagnés d'une suite nombreuse. Anges. Au fond, par une arcade, arbres, ciel. Faible, noirci.

*OS (Jean van) : 368. Fleurs, fruits. Très-joli, très-frais.

* OSTADE (Adrien van) : 369. La famille du peintre (quart de nature). Il est assis d'une façon un peu raide, un poing sur la hanche. Son visage, peint avec soin et fort bien éclairé, est plein de vérité, plutôt que de distinction. Sa femme, tournée vers lui, est encore mieux éclairée. Sa grande bouche s'ouvre d'une façon peu gracieuse; bonne tête de flamande, du reste. A l'exception de la jeune fille debout au milieu, qui garde son sérieux, les sept enfants de différentes tailles sourient en ouvrant cette grande bouche dont les a dotés leur mère. D'un autre côté, à part deux petites filles, tout ce monde est vêtu de noir avec collerette plate. Bonne toile, bien conservée.

370. Le maître d'école. A droite, au pied d'un escalier, petite fille assise sur un banc et deux petits garçons. Au haut de l'esca-

lier, enfant tenant un panier sur la tête. Le magister menace de sa férule un écolier qui pleure. Autres enfants et petite fille. Enfants trop rabougris; détails bien rendus. En partie noirci.

371. Le marché aux poissons. Le marchand, à mi-corps et assis devant une table, tient un poisson. Sur cette table, limandes, maquereaux et un couteau. Au fond, halle ouverte remplie de pêcheurs, de marchands et d'acheteurs.

372. Intérieur d'une chaumière. Au premier plan, homme sur une échelle. Au fond, femme près d'une cheminée avec un enfant couché sur ses genoux, et, de l'autre côté de la cheminée, homme dans un fauteuil. Instruments, meubles et provisions sur le sol. Joli effet de lumière à la Rembrandt, par la fenêtre, à gauche, sur le berceau et sur le devant de la cheminée. Le reste, au fond à droite, est envahi par le noir.

* 373. Un homme d'affaires dans son cabinet. C'est un personnage âgé, assis dans un fauteuil et lisant un papier. Excellente tête assez correcte du haut, commune du bas et bien éclairée; mains fort bien peintes. Pupitre sur une table, avec tapis, papiers; livres et plumes sur une tablette. Fond noirci.

* 374. Le Fumeur. Paysan coiffé sur l'oreille d'un chapeau à haute forme, assis devant un escabeau où se trouve un pot de bière, et tenant un réchaud auquel il va allumer sa pipe. Ce paysan, au visage enluminé, est impayable. Dans le fond, à droite, paysans jouant aux cartes; servante. Cette partie a noirci.

* 375. Un buveur. Coiffé sur l'oreille comme le précédent, avec moustaches et cheveux blancs, il tient un verre et un pot d'étain. En voyant ce vieillard voûté, aux paupières fatiguées, aux yeux qui se troublent, on est tenté de lui dire : « Assez bu, mon vieux ! »

OSTADE (Isaac van) : 376. Halte de voyageurs à la porte d'une hôtellerie, sur une route traversant un village. Homme faisant boire un cheval; hôtelier versant à boire à un cavalier monté sur un cheval blanc, etc. Excellente toile si le noir ne l'avait pas atteinte.

* 377. La halte. Un homme monté sur une charrette arrêtée à la porte d'un cabaret, se fait servir à boire, tandis que son cheval flaire l'avoine qu'on vient de jeter dans l'auge. Ce tableau, moins grand que le précédent, est beaucoup mieux conservé. Pâtre, vaches, paysans, etc.

* 378. Un canal gelé en Hollande. Traîneau conduit par un cheval; enfants jouant avec un autre traîneau, patineurs; barque

prise dans la glace; deux moulins à vent sur le bord du canal. Les patineurs se détachent bien de la glace; mais ils sont trop deguenillés. Excellente lumière.

*379. Autre canal gelé que bordent une route et des chaumières. Homme chaussant ses patins; enfant poussant un traineau sur lequel est un tonneau. Le canal et la route sont couverts de personnages; mais le milieu de la glace est peu fréquenté; c'est un tort, parce que sur ce point mieux éclairé les figures se détacheraient de manière à faire bien comprendre que l'eau est gelée.

OTTO VENIUS. *Voy.* VEEN.

OUDRY (Jean-Baptiste) : de 384 à 391. Sept tableaux d'animaux et un tableau intitulé : *la Ferme.*

PADOVANINO (Il). *Voy.* VARATORI.

* PAGNEST (Amable-Louis-Claude) : 392. Portrait de M. de Nanteuil-Lanorville. C'est un vieillard encore vert, quoique sa tête soit blanchie par l'âge, et non par la poudre, comme dit le catalogue; car le costume indique une époque postérieure à la manie de se vieillir. Il porte une redingote verte avec la décoration, un gilet jaune; son pantalon gris et collant est pris dans des bottes ornées d'un gland. Assis devant son bureau de travail, une main sur un foulard qu'il y avait déposé et l'autre tenant l'extrémité d'un bras de son fauteuil, il se tourne vers nous. Ces mains sont de vrais chefs-d'œuvre de dessin. Le visage, aux sourcils épais, n'est pas très-distingué, mais il annonce une grande perspicacité, une aptitude toute spéciale pour les affaires qui demandent plus d'attention et de méthode que d'imagination. Son regard et sa bouche rachètent par la bonté et la droiture ce qui lui manque en sensibilité. La peinture du visage est tout aussi soignée que celle des mains : aussi cette tête est vivante. Les papiers, les livres, le foulard, tout fait illusion. Nous ne connaissons rien, dans l'école moderne, même dans l'œuvre de David, maître de l'auteur, qui soit à la hauteur de ce portrait, beaucoup mieux conservé que les autres tableaux de la même époque. Quel malheur qu'un artiste aussi remarquable soit mort à vingt-neuf ans, âge où d'ordinaire l'homme de génie sort à peine de la foule!

* PALMA (Jacopo) le vieux : 277. Crèche, *ex voto.* La Vierge assise soutient l'enfant posé sur une crèche d'écorce. Un jeune berger que saint Joseph regarde avec satisfaction est prosterné devant le Messie. A gauche, derrière la Vierge, la donatrice, grosse femme, à genoux. Dans le fond, trois bergers lèvent les yeux vers les trois anges qui planent dans les airs. Un pigeon blanc est perché sur une barre de fer traversant une arcade. Jolie

tête de Marie, trop bourgeoise toutefois et trop souriante. Belle et bonne tête de son vieil époux. La donatrice et la Vierge sont bien éclairées; le visage de Jésus est dans l'ombre. Paysage insignifiant. Bonne toile.

PANINI (Jean-Paul) : 284. Ruines d'architecture dorique. Orateur monté sur un entablement renversé et parlant à des personnages bizarrement vêtus. Vers le fond, temple rond au milieu, colonnade à droite, quatre voûtes ou arcades par l'une desquelles on voit dans le fond un belvédère à colonnes. Bon, noirci.

278. Festin donné sous un portique d'ordre ionique. N'est-ce pas la scène de l'Enfant prodigue chez les courtisanes que le peintre a voulue décrire? Nous croyons le voir debout à l'extrême droite, levant son verre comme pour porter un toast; sa jolie voisine de droite le regarde avec intérêt. Un peu plus loin, vers le milieu, le personnage debout est, dit-on, le peintre lui-même. Tête au long nez, non très-distinguée, mais physionomie ouverte, spirituelle.

279. Répétition en petit du tableau précédent.

280. Concert dans l'intérieur d'une galerie circulaire d'ordre dorique. Altéré.

282. Ruines. Arc de Janus, statue équestre de Marc-Aurèle, fragments de sculpture antique.

283. Prédicateur au milieu de ruines, à Rome. Homme assis causant avec des soldats et des prêtres. Statue de l'Abondance, etc.

Ces deux derniers tableaux, plus petits que le n° 284, l'emportent sur lui en fraîcheur.

284. Ruines d'architecture. Noirci.

285. Intérieur de l'église Saint-Pierre à Rome, visitée par le cardinal de Polignac, ministre de France. Bon, mais noirci.

*286. Concert dans la cour de l'ambassade française. Cette cour immense, ce luxe d'un goût contestable, ces nombreux musiciens forment un tout assez désagréable à l'œil. Le premier plan, envahi par le noir, a perdu son effet. On ne comprend guère les nuages ni le fond au delà des colonnes. Mais ce qui rend cette toile remarquable, ce sont les têtes innombrables apparaissant dans les galeries en forme de loges, têtes traitées avec soin et se détachant à merveille. Que de patience il a fallu pour un semblable détail!

287. Préparatifs du feu d'artifice donné sur la place Navone, à Rome, à l'occasion de la naissance du dauphin de France. On distingue, au milieu de la foule, le cardinal de Polignac. Bâti-

ments, colonnes, édifices fermant tout l'espace au deuxième plan. Altéré, d'une seule teinte.

PARMIGIANO ou le PARMESAN. *Voy.* MAZZUOLA (François).

PASSIGNANO. *Voy.* CRESTI (Dominique).

PELLEGRINI ou PELLEGRINO (Antoine) : 288. Allégorie. La Modestie offre un tableau de l'auteur à l'Académie (c'est-à-dire à la Peinture personnifiée). Modestie ressemblant un peu à l'Orgueil; car le génie de la France constate le mérite de l'œuvre.

PENEZ ou PENS (attribué à Georges) : 280. L'évangéliste saint Marc. Il est assis, la tête appuyée contre la main gauche, le coude sur un livre. Belle tête réfléchie, chauve. Noirci.

PÉRUGIN (le). *Voy.* VANNUCCI.

PERUGINO (Bernardino) : 289. Le Christ sur la croix Le franciscain Gilles embrasse le pied de cette croix. A gauche, Marie et saint Jean à genoux expriment leur douleur. Dans les airs, deux anges, dont l'un s'agite d'une façon grotesque. Le vieux Gilles est ce qu'il y a de mieux.

PESARESE (il). *Voy.* CANTARINI.

PESELLO (François) ou PESELLI : 290. Gradin de retable, en deux compartiments : 1. Saint François à genoux recevant les stigmates, et saint Jean assis à terre et vu de dos. Faible, altéré. 2. Les saints Côme et Damien secourant un malade.

PIERO DE COSIMO ROSELLI : 291. Couronnement de la Vierge par le Père éternel entouré d'un chœur d'anges. En bas, quatre saints. La Vierge en costume de reine, à genoux, mains jointes, yeux baissés, est assez jolie et bien posée. Dieu le père et les saints sont mal peints.

PIETRE DE CORTONE. *Voy.* BERRETTINI.

PIETRO DELLA VECCHIA. *Voy.* VECCHIA.

PINTURICCHIO (Bernardino ou Benedetto, dit il) : 292. La Vierge, vue jusqu'aux genoux et l'Enfant. Elle est debout, tenant dans ses bras Jésus qui porte une banderolle. Trop petite bouche et visage insignifiant de Marie. Jésus est mieux.

PIOMBO (Sébastien del). *Voy.* LUCIANO.

*PIPPI (Jules), dit *Jules Romain* : 293. Nativité. L'Enfant couché à terre sur la paille est adoré par la Vierge et saint Joseph. Bergers; saint Jean debout avec son calice d'où sort le serpent. Saint Longin appuyé sur sa lance et tenant un vase de cristal. Dans le fond, ange annonçant aux bergers la venue du Messie. Bon tableau dont la teinte s'est altérée.

294. Marie, Jésus et saint Jean, ce dernier vu à mi-corps (quart de nature). Ils regardent tous trois vers notre droite, bien

que la Vierge et saint Jean aient le corps tourné à notre gauche. La tête énergique de la madone conviendrait mieux à une Judith.

295. Triomphe de Titus et de Vespasien. Ils sont debout dans un char attelé de quatre chevaux (quart de nature) et vont passer sous un arc de triomphe. Devant le char, un officier tient par les cheveux une jeune femme représentant la Judée conquise; il est précédé d'un soldat portant le chandelier à sept branches du temple de Jérusalem. Dans le fond, campagne de Rome. Dans les airs, la Victoire venant couronner les triomphateurs. Toile en partie noircie.

296. Vénus et Vulcain (petite dimension). Le dieu enlace d'un bras le corps de Vénus et tient un faisceau de traits sur son épaule. La déesse prend les fleurs que lui présentent trois amours et dépose une flèche dans le carquois de Cupidon; un autre amour lui présente un papillon, comme pour lui reprocher sa légèreté. Vénus, nue jusqu'à la ceinture, et les amours, sont assez bien modelés, mais les poses de ces enfants sont peu naturelles, et les personnages sont trop près les uns des autres. Un peu altéré.

*297. Portrait du peintre. Grande tête brune très-sérieuse. Beau front peu penché, beaux yeux, nez trop gros à son extrémité. Belle tête de soldat trop barbu pour qu'on puisse voir sa bouche et son menton. L'os de l'œil est peu saillant. Il y a dans cette tête plus de volonté et plus de courage que de facilité. Bien évidemment il doit sa réputation au jeune Raphaël, organisé tout autrement que lui.

POEL (Egbert van der) : 381. La maison rustique. Les murs en sont tapissés de vigne. Trois paysans, dont l'un debout va recevoir un pot à boire de l'hôtesse qu'on voit à sa fenêtre; femme allaitant son enfant; écurie, cheval attelé, charrette, poules, etc. Le visage de la nourrice est seul éclairé. Pas de demi-teintes.

POELEMBURG (Kornelis) : 382. Sara présentant Agar à Abraham.

383. Anges annonçant aux bergers la naissance du Christ (petites figures). Les anges sont charmants; le plus grand montre le rayon lumineux qui doit guider les bergers. A part une femme éclairée par ce rayon, la scène terrestre est devenue trop obscure.

384. Le pâturage (tout petit paysage). Homme, femme, vaches. Fond de montagnes. Noirci.

385. Les baigneuses. Trois femmes demi-nues sur le bord d'une rivière traversée par un pont. Au deuxième plan, berger et bestiaux. Petite toile noircie.

386. Femmes sortant du bain (encore plus petit). Cinq femmes

remettent leurs vêtements. De l'autre côté de la rivière, pâtres conduisant leurs troupeaux. Joli, mais noirci.

387. Ruines romaines, pâtre, femme, enfant, chien, bœufs, paysan conduisant un cheval. Noirci.

* 388. Le bain de Diane (sixième de nature). Sur la rive d'une pièce d'eau, Diane et les nymphes nues. Dans le fond, Actéon changé en cerf et poursuivi par ses chiens ; montagnes. La déesse, debout au milieu, abrite sa pudeur sous un linge. Une nymphe assise, nous tournant le dos et bien éclairée, est d'un excellent effet. Ce tableau, de dimensions plus grandes et moins altéré que les précédents, est très-joli.

389. Nymphes et satyres (petite dimension). A droite, rocher, deux femmes nues et assises ; une autre a son enfant près d'elle. Au milieu, enfant nu assis et tenant une chèvre blanche par une corde. Au deuxième plan, à droite, faune à l'oreille pointue, aux formes humaines, portant des fruits ; femme. Dans le fond, trois vaches. Celle des deux femmes assises qui nous tourne le dos est en pleine lumière.

* POELEMBURG (attribué à) : 390. Saint Jean-Baptiste dans le désert. Il est à peu près nu et marche, sa croix de roseau à la main. Devant lui, ange à genoux. Plus loin, pâtre sur un âne, conduisant ses bestiaux vers un ruisseau formé par une cascade. Dans le fond, ruines. L'entrée d'une grotte cintrée encadre cette jolie composition.

POLIDORE DE CARAVAGE. *Voy.* CALDARA.

PONTE (François) : 308. Marché au poisson sur le bord de la mer. Presque effacé par le noir.

PONTE (Jacopo da), dit *il Bassano* : 298. L'entrée des animaux dans l'arche. Nous avons ici, comme d'ordinaire, deux personnages penchés en avant et nous montrant leur dos. Les animaux entrent par couples. A l'exception de ces personnages, tout est noir.

299. Le frappement du rocher. Moïse et Aaron, dans le fond.

300. L'adoration des bergers. Un des bergers, le corps penché et montrant son dos, offre un agneau au Messie. La scène est éclairée, d'une part, au moyen d'une chandelle que tient un jeune garçon et par la lumière que projette l'Enfant Jésus. Noirci.

301. Les noces de Cana (demi-nature). Le Christ assis à gauche devant la table de gala, bénit les vases pleins d'eau qu'on lui présente. Près de lui, jeune guitariste ; serviteurs. Au premier plan, sur le sol, violes, vases, fruits, chien, baquet de poissons. La mariée et la jeune personne assise un peu plus loin, dans

l'ombre, semblent plutôt atteintes par le sommeil, que saisies d'admiration. Perspective en échelle.

302. Jésus sur le chemin du Calvaire. Simon lui vient en aide. A droite, la Vierge renversée, est soutenue par les saintes femmes. Plus loin, bourreau portant une échelle, cavaliers. Puis, comme signature, dos d'homme penché au premier plan. Noirci.

* 303. Les apprêts de la sépulture (grandeur naturelle). Le corps est supporté par Joseph d'Arémathie; Marie est soutenue par une sainte femme. Madeleine à genoux, saint Jean debout. Un cierge allumé et posé près du Christ, éclaire cette scène. Bon effet de lampe sur le corps mort, dont la tête et les jambes sont noires. Les autres têtes sont mieux éclairées. Belle toile.

304. Les pèlerins d'Emmaüs (petite dimension). A droite, dans le fond, les disciples et le Christ attablés et servis par un jeune domestique. A gauche, dressoir garni d'ustensiles de ménage. Au milieu, le maître du logis assis dans un fauteuil, etc. Une jeune servante devant ses fourneaux, est artistement drapée, posée et éclairée. On regrette de ne voir de son visage que les oreilles et partie d'une joue.

305. La moisson. Un homme cueille des fruits, monté sur l'arbre. Au pied de l'arbre, femme présidant à la récolte; une servante, agenouillée, nettoie des vases. A gauche, les moissonneurs et deux bœufs conduisant une voiture de foin. Noirci.

306. La vendange. Des ouvriers réparent les tonneaux; un enfant boit dans une coupe; il est, selon l'usage des Bassan vêtu d'une veste rouge d'où passe un pan de chemise; un homme foule le raisin dans une cuve. Au fond, bœufs traînant d'autres cuves. Noirci.

307. Portrait de Jean de Bologne, sculpteur. Tête bien éclairée, vive, spirituelle.

PONTORMO (le). *Voy.* CARRUCCI.

PORBUS ou POURBUS (Franz), *le Jeune* : 392. La Cène. Les apôtres sont assis deux par deux de chaque côté de la table, de manière que devant le Christ se trouve une place vide qui permet de le voir entièrement. Bonne perspective jusqu'à la table. Au delà des convives, tout est noir. Le visage de Jésus serait beau si les paupières inférieures gonflées et la bouche s'ouvrant mal n'en gâtaient pas l'expression. Jolie tête, expressive et bien éclairée du jeune saint Jean avançant le corps pour regarder son maître placé à sa droite. Judas ne montre guère que son dos. Bonne pose d'un apôtre, en manteau jaune, à droite, tourné vers son voisin. Au

fond, deux domestiques. En général, les visages des apôtres sont plutôt laids que beaux.

393. Saint François recevant les stigmates du Christ apparaissant dans les airs avec des ailes. Plus loin, frère Léon assis à terre. La tête levée du saint est bien éclairée, mais trop triviale.

394. Portrait en pied du roi Henri IV (petite dimension). Il est debout en armure, une main contre son casque posé sur une table et l'autre sur la garde de son épée. Il porte en outre une écharpe en sautoir. Longue tête avec cheveux gris, barbe en brosse et faible moustache blanches, nez trop long et bossu, yeux judicieux et vifs, bouche tendre.

395. Portrait du même souverain, de même dimension. Ici les yeux sont plus grands, le nez moins gros, beau front, barbe mieux traitée.

*396. Portrait de la reine Marie de Médicis (grandeur naturelle). Elle est debout sous un dais de velours rouge, dont les rideaux son relevés. Elle porte la couronne et le manteau fleurdelisé. Corsage fermant carrément, seins demi-nus. Ses bras sont arrondis en cercle. Le visage de trois-quarts est évidemment flatté. Beau portrait, bien éclairé.

397. Portrait du garde des sceaux du Vair, en pourpoint et surtout de velours noir. Les plis horizontaux du front avec une légère courbe au milieu et le nez long annoncent un jugement sain ; la bouche et le menton sont cachés par la barbe grise. Visage ridé, paupières fatiguées, physionomie d'un honnête homme.

PORBUS ou POURBUS (Pierre), *le Vieux :* 391. La résurrection du Christ (quart de nature). Jésus sorti du tombeau s'élève dans les airs sur un nuage brillant, sa longue croix à la main. Gardes. Personnages survenant avec des lanternes. Plus loin, rivière, ville, montagne. Assez bon, mais noirci.

PORTA (Joseph), dit *Salviati* : 309. Adam et Ève après leur péché.

POT (Henri) : 398. Portrait en pied de Charles Ier, roi d'Angleterre. Il est debout près d'une table sur laquelle se trouvent les insignes de la royauté ; une main sur la hanche, l'autre sur la garde de son épée. Beaux yeux empreints de tristesse, nez un peu trop gros, bouche grande, mais bonne, mouche en pointe. La couleur noire de son manteau est altéré.. Sa tête aux longs cheveux tombant sur ses épaules est bien éclairée.

POTTER (Paul) : 399. Deux chevaux attachés à la porte d'une chaumière devant une auge. Valet portant un seau, chien. Au fond, bestiaux dans une vaste prairie. A l'horizon, village. Le

cheval blanc sur le devant est maigre et bien éclairé. Le reste a noirci.

* 400. La prairie (quart de nature). Au premier plan, bœuf debout près d'un arbre et d'une barrière en planches. Derrière lui bœuf couché, puis un autre debout. Au milieu, plus loin, trois moutons broutant l'herbe. Dans le fond, chaumière, village. Le paysage vert et nu est insignifiant; mais les bœufs sont admirablement peints.

POUSSIN (Nicolas) : 415. Eliézer présentant à Rebecca l'anneau des fiançailles (demi-nature). Dix autres jeunes filles, dont neuf debout et l'autre un genou en terre. Deux d'entre elles portent chacune un vase sur la tête. Visages trop grecs et en partie décolorés, surtout à l'endroit des yeux. Belle composition, du reste.

416. Moïse sauvé des eaux (tiers de nature). Un serviteur montre à la fille de Pharaon le petit Moïse qu'il apporte dans son berceau. La princesse regarde l'enfant et donne des ordres.

417. Même sujet. Noirci et placé trop haut et comme au rebut.

418. Moïse enfant foulant aux pieds la couronne de Pharaon (quart de nature). Le roi étendu sur un lit de repos, ordonne la punition de cet acte. L'un des gardes lève le poignard sur l'enfant qui se retourne vers le roi, tout effrayé et se jette dans les bras de sa nourrice, sa mère.

419. Moïse change en serpent la verge d'Aaron. Altéré.

* 420. Les Israélites recueillant la manne dans le désert. Moïse est au milieu et mis mal à propos dans l'ombre devenue noire. A gauche, au premier plan, une jeune femme donne le sein à une autre femme (sa sœur, sans doute), en en privant son enfant qui semble protester contre cette préférence. Joli groupe. Israélite ramassant la manne. Ouverture lumineuse dans les rochers, vers la gauche. Excellente toile.

481. Les Philistins frappés de la peste. Bonne toile, très-altérée.

* 482. Le jugement de Salomon. La bonne mère, qui veut arracher son enfant au bourreau, est encore éclairée et d'un bon relief. Son costume, sa pose, sont admirables. Malheureusement son profil, mis dans l'ombre, est devenu noir. Salomon nous semble par trop jeune, et la mauvaise mère, tenant l'enfant mort, fait une grimace d'autant plus déplaisante, que le temps à tout à fait décoloré son visage.

423. Adoration des mages (demi-nature). Bon ; noirci.

424. Petite Sainte Famille (quart de nature). L'Enfant Jésus assis sur sa mère, caresse le petit saint Jean que sainte Élisabeth tient

par le corps; tous deux à genoux. Saint Joseph debout, derrière, est devenu noir comme un nègre. Altéré.

425. Autre petite Sainte Famille, de dimension un peu plus grande. Marie, assise au pied d'un bouquet d'arbres, tient au giron l'Enfant Jésus, à qui le petit saint Jean, soutenu par sainte Elisabeth, présente sa banderole : *Agnus Dei*. Fond de paysage. Ici le visage de la Vierge est moins monumental que dans le tableau précédent. Altéré.

426. Le Christ guérissant les aveugles de Jéricho. Il rend la vue en le touchant à l'œil, à un jeune homme prosterné devant lui. A droite, trois apôtres; à gauche, trois hommes, deux femmes et un enfant. Bon. Altéré.

427. La femme adultère. Elle est agenouillée devant le Christ. Son visage tourne au vert. Un spectateur montre avec un gros rire moqueur l'accusateur qui s'éloigne, la bouche ouverte. Le jeune homme, qui regarde sur le pavé la sentence du Christ, a été copié sur le berger d'Arcadie (n° 445). Trop de gestes, de mouvements et trop de bouches parlant à la fois. Bon, du reste, mais noirci.

428. Institution de l'Eucharistie (grandeur naturelle). Jésus debout, en avant d'une table sur laquelle est un cahier, tient un pain qu'il bénit. Apôtres, les uns debout, ceux du premier plan à genoux. Le local est éclairé par une lampe à deux becs, pendue au plafond. Belle tête du Christ. Ombres noircies.

429. Assomption de la Vierge (quart de nature). Elle s'élève dans les airs soutenue par quatre anges drapés. Trop de draperies. Beau visage de Marie levé vers le ciel et en partie éclairé.

430. Apparition de la Vierge à saint Jacques le Majeur (grande nature). Marie tient l'Enfant Jésus et montre à l'Apôtre un point dans l'espace. Altéré.

* **431.** Mort de Saphire (demi-nature). Elle est tombée; son visage et ses membres ont déjà la pâleur de la mort. Une femme se baisse pour la relever. Saint Pierre et deux apôtres sont en haut des marches d'un péristyle. Le premier prononce l'arrêt de mort, une main tendue vers la coupable. Au fond, édifices grecs. La toile a noirci; toutefois les personnages sont tous visibles. Belle composition; Saphire morte est d'un grand effet.

432. Saint Jean administrant le baptême sur les bords du Jourdain (petite dimension). Altéré. Les personnages seuls sont éclairés.

433. Le ravissement de saint Paul (quart de nature). Il est enlevé au ciel par deux grands anges. Belles têtes, belles poses. Toutefois

bleau, de petite dimension, a dû produire un grand effet. *Fuit.*

452. Mort d'Eurydice. Tandis qu'Orphée joue de la lyre et captive l'attention de deux femmes et d'un jeune homme, Eurydice, en cueillant des fleurs, vient d'être piquée par un serpent au milieu de ses quatre compagnes ; sa corbeille de fleurs s'échappe de ses mains. Au deuxième plan à gauche, édifice avec larges tours. Noirci.

* 453. Diogène brise son écuelle, en voyant un jeune garçon, au bord de l'eau, buvant dans le creux de sa main. Grand et magnifique paysage dont les premiers plans sont aujourd'hui dans les ténèbres, surtout à votre gauche. Le fond, où l'on voit, à droite, une ville sur une montagne baignée par un fleuve, et à gauche, entre de grands arbres, des édifices grecs, est encore bien éclairé et d'un admirable effet. Perspective profonde et parfaite.

PRETI (Mathias), dit *le Calabrais* : 310. Saint Paul et saint Antoine dans le désert. Les mains de l'un et les jambes de l'autre sont bien peintes ; certaines parties sont éclairées, le reste est noir.

311. Martyre de saint André, à Patras. Noirci.

PRETI (école de) : 312. Reniement de saint Pierre. Le visage de l'apôtre est celui d'un paysan arriéré ; celui de la servante est ignoble. En partie noirci.

PRIMATICIO (François) : 313. La continence de Scipion (petite nature). Du haut de son siége, il montre au jeune Allatius sa fiancée qu'accompagne une vieille duègne ou sa mère. Deux serviteurs, dont l'un porte un vase offert comme rançon, sont agenouillés au pied de l'estrade ; soldats. Ce sujet, qui semble comporter un grand développement, est traité ici dans un espace très-étroit. Scipion, le corps plié d'une façon disgracieuse, est par trop jeune. La fiancée, vêtue d'un très-léger voile dessinant ses formes, est ce qu'il y a de mieux ; sa tête, baissée timidement, est fort jolie. Allatius a des traits trop féminins.

PRIMATICCIO (d'après) : 315. Concert. Il y a par devant quatre femmes assises, dont les poses et les mains sont maniérées. On ne voit pas ce qu'elles font. Ainsi, l'une d'elles pose une main sur une table ne ressemblant guère à un clavecin.

314. Portrait de Diane de Poitiers. Entre les seins couverts d'un voile très-léger, passe la courroie du carquois. Visage long engorgé du bas, et tout d'une pièce.

316. La Terre réveillant Morphée. Cybèle descendue de son char, pose une main sur l'épaule du dormeur et lui montre le Temps

s'efforçant de retenir la Nuit qui s'envole. Toile faible placée entre deux fenêtres.

PROCACCINI (Jules-César) : 317. La Vierge et l'Enfant adorés par saint Jean-Baptiste, saint François et sainte Catherine. Jolies têtes de femmes ; bon raccourci de la tête renversée et riante de Jésus dont la pose est, du reste, peu naturelle. Saint Joseph est dans l'ombre. Ce tableau nous paraît avoir été maladroitement retouché.

PRUD'HON (Pierre) : 457. Le Christ sur la croix que Madeleine agenouillée tient embrassée. La Vierge, évanouie, est soutenue par une sainte femme. Teinte d'un noir bleu. Le corps, bien dessiné et bien éclairé, s'affaisse, de sorte que les bras sont tendus et les genoux pliés de façon à produire un effet pénible. Les pieds de Jésus sont trop près du sol. L'effet de nuit qu'on a voulu produire a tout gâté, car le noir s'est étendu au point que les têtes sont devenues presque invisibles.

458. Assomption de la Vierge (petite nature). Marie, en robe blanche et manteau bleu, monte au ciel soutenue par cinq anges. Une couronne d'étoiles brille au-dessus de sa tête. Dans le fond, groupe d'anges. Les parties éclairées du vêtement ont une teinte bleue, et celles placées dans l'ombre sont vertes. Le visage trop jeune de la Vierge est aussi trop vulgaire. Ici il y a de la lumière, mais la figure principale étant dépourvue de noblesse, l'effet général est manqué.

459. La Justice et la Vengeance des lois poursuivant le coupable (petite nature). Les deux déités, volant très-bas et enveloppées dans des draperies atteintes par le noir qui les a rendues trop lourdes, ont des têtes — à la ligne droite — insignifiantes et que le noir a aussi envahies. Le criminel, mis dans l'ombre, a la chance de devenir invisible. Le cadavre est la seule partie que la lune éclaire encore, mais le haut du torse et la tête, mis dans l'ombre, sont à peu près effacés.

460. Portrait de Mme Jarre, en robe blanche décolletée, les bras nus, avec un cachemire sur les épaules et une couronne de fleurs des champs sur la tête. Nous doutons de l'exactitude du dessin. La ligne droite, du haut du front au bout du nez, n'est pas naturelle. Le reste est bien. Toutefois, la chevelure se confond trop avec le fond noirci.

461. Portrait du naturaliste Bruun Neergaard en habit noir et cravate blanche; tête de trois quarts.

PUGET (François), fils du célèbre sculpteur : 462. Portrait de

le bras de l'ange levé absolument comme celui du saint, n'est pas d'un heureux effet. Le peintre a imité, sans l'égaler, le tableau du Dominiquin catalogué sous le n° 493.

434. Saint François-Xavier rappelant à la vie une fille du Japon. Le saint et Jean Fernandez prient au pied du lit de la morte qui donne signe de vie. Etonnement des Indiens.

* 435. Enlèvement des Sabines (demi-nature). Jeune fille en robe bleue dans les bras d'un Romain qu'elle tire par les cheveux en criant. Bel épisode. A l'extrême droite, vieille femme cachant entre ses jambes, la tête de sa fille dont un jeune soldat veut s'emparer. Une main de ce soldat et celle de la vieille ne sont qu'ébauchées. Trop de mouvements, trop d'affreuses grimaces. A cela près, excellent tableau.

436. Le consul Camille livre le maître d'école des Falisques, à ses élèves (grandeur naturelle). Ceux-ci frappent de verges ce traître qui avait voulu les livrer au général ennemi. Altéré.

* 437. Le jeune Pyrrhus sauvé. Scène émouvante rendue avec un grand talent. L'enfant royal est tenu levé par sa nourrice, criant à genoux : « Sauvez-le. » Les serviteurs dévoués chargés de le mettre à l'abri sont acculés par leurs ennemis près d'une rivière. Trois soldats implorent l'assistance des Mégariens, soit en leur montrant l'ennemi, soit en leur lançant, au bout d'un javelot ou autour d'une pierre, un écrit dans lequel est expliqué le péril que court l'héritier du roi Eacides. Chacun de ces trois hommes, plus ou moins nus et fort bien dessinés, a le bras tendu dans le même sens, ce qui produit un effet monotone. Excellent, à cela près.

438. Mars et Vénus. Le dieu touche le menton de la déesse couchée toute nue sur une draperie et bien éclairée. Altéré en partie.

439. Mars et Rhéa Sylvia, fille de Numitor. Elle est assise à terre et endormie. Mars, dans le lointain, s'approche dans un char traîné par des lions. Altéré.

440. Bacchanale. Éducation de Bacchus. Il apprend à boire à même d'une jatte dans laquelle un satyre exprime le jus d'une grappe de raisin. Jeune nymphe debout tenant un tyrse ; deux enfants qui s'embrassent. Bacchante nue couchée et endormie ; son beau profil est renversé en arrière. Cette belle femme est seule éclairée aujourd'hui, encore le coloris sec de ses formes annonce-t-il une altération.

441. Autre Bacchanale. Au milieu, nymphe jouant du luth, autre femme l'écoutant et faune vu de dos. Enfant avec un masque tragique. Bacchus étendu sur un lit de pampre. Toile altérée par le noir.

442. Echo et Narcisse. Le bel adolescent est étendu mort, au bord d'une pièce d'eau; fleurs dites narcisses écloses près de sa tête. Plus loin, l'Amour, son flambeau à la main et la nymphe Echo couchée sur un rocher. Altéré.

443. Le triomphe de Flore (grandeur naturelle). Elle est sur un char. Dans les airs, les amours jettent des fleurs sur les traces de la déité. Elle est seule éclairée; le reste est noir.

444. Le concert (quart de nature). Trois amours chantent, un autre joue de la basse et un cinquième s'avance, une couronne dans chaque main. Fond de paysage. Noirci.

* 445. Les bergers d'Arcadie. Un jeune berger se courbe et montre du doigt cette inscription gravée sur un tombeau : *Et in Arcadiâ ego* (Moi aussi j'étais berger en Arcadie). Il regarde en même temps une jeune fille qui lui pose une main sur l'épaule. Deux autres bergers. Fond de montagnes. Composition mélancolique pleine de poésie. Toile noircie.

446. Le Temps soustrait la Vérité aux atteintes de l'Envie et de la Discorde (grandeur naturelle). Saturne remonte dans l'empirée en soulevant la Vérité qui lève la tête et les bras vers le ciel. A gauche, la Discorde ou plutôt le Fanatisme, tenant un cierge allumé d'une main et un poignard de l'autre. A droite, l'Envie, vieille femme dont la tête est entourée de serpents. Altéré.

* 447. Portrait de l'auteur (grand buste). Belle tête de brun au menton proéminent, énergique, aux yeux vifs, mais fatigués. Il a une main appuyée sur le haut d'un carton de dessins. Le côté gauche du visage qui était dans l'ombre, est noir aujourd'hui. Bon du reste.

448. Le printemps ou le paradis terrestre. Dans un paysage animé par une foule d'animaux, près d'une roche et d'une cascade, on voit Adam assis, et Eve, un genou en terre. Elle montre à son mari l'arbre de la science du bien et du mal. Dans les airs, Dieu le père. Bon, altéré.

449. L'été ou Ruth et Boos. La jeune fille surprise par Boos, en glanant dans son champ, se jette aux genoux de ce dernier et se fait reconnaître. Altéré.

450. L'Automne ou la grappe de raisin rapportée de la terre promise par deux hommes au moyen d'un bâton posé sur leur épaule. Très-altéré.

451. L'hiver ou le déluge. A droite, une mère, debout dans une barque, tend son enfant à son mari placé plus haut sur une roche. Au milieu, barque qui chavire et d'où tombe un homme à la renverse. Le reste, y compris le serpent, est devenu illisible. Ce ta-

Pierre Puget, le père, à un âge avancé; tête nue, cravate blanche nouée négligemment, robe de chambre à ramages.

463. Portraits de musiciens et artistes (à mi-corps). Ce sont huit personnes de différents âges. Celui qui joue du sistre ressemble assez à Louis XIV. Au-dessus de cette tête, on en voit une autre plus commune, mais plus expressive. Ces huit hommes, rangés de manière à être tous vus, forment un groupe peu gracieux.

PYNACKER (Adam) : 401. L'auberge. A la porte de cette auberge, une femme présente un verre à un voyageur. Mulets qu'on va charger de bagages, plus assez éclairés. Charrette et bœufs en lumière. Paysage insignifiant.

2° Paysage et marine. Tour, barques avec de nombreux personnages. Pâtres au repos. Ciel bien éclairé. En partie noirci.

3° Autre paysage. Vache debout. Pâtre et femme entourés de leur troupeau, etc. Le premier, mis dans l'ombre, est noir. Le troupeau et leurs gardiens sont mieux éclairés. Assez bon tableau plus grand que le précédent.

RAFAELO DEL GARBO. *Voy*. GARBO.

* RAIBOLINI (François), dit *Francia* : 318. Portrait d'homme, à mi-corps. Il est vêtu de noir et coiffé d'une toque de même couleur, à oreilles. Il appuie le bras gauche sur l'angle d'un socle de pierre, et sa main droite est posée sur le poignet de la gauche. Fond de paysage insignifiant. Charmant portrait, quoique les ombres, surtout dans la cavité des yeux, aient noirci. Jolie tête au regard mélancolique; beau front, beau nez, beau menton, mains supérieurement dessinées. Nous ne pouvons nous ranger à l'avis exprimé par le catalogue. Francia est toujours plus vif en couleur, par la raison qu'il est plus sobre d'ombres, et jamais il n'a atteint la perfection du dessin, le moelleux, ni l'expression du sentiment tendre et triste à la fois, si supérieurement rendue dans le portrait qui nous occupe; et nous croyons qu'il faut rendre à ce chef-d'œuvre le rang honorable que lui avait assigné les catalogues précédents, en le restituant à Raphaël. En effet, il rappelle celui d'Angelo Doni, du palais Pitti (*Musées d'Italie*, p. 71). La cavité de l'œil, devenue trop noire, ne se trouve dans aucune des figures de Francia, tandis que cette particularité se rencontre dans plusieurs portraits de Raphaël, entre autres dans celui d'un cardinal au musée Borghèse (page 352) et dans le portrait de la Fornarina du palais Barberini.

RAMENGHI (Bartolommeo), dit *Bagnacavallo* : 319. La Circoncision. Beaucoup trop de personnages entassés. Le grand-prêtre

coupe avec un couteau le prépuce de l'Enfant, placé debout sur un petit autel de forme circulaire.

RAPHAEL. *Voy.* SANZIO.

* REGNAULT (Jean-Baptiste) : 465. Le Christ descendu de la croix et déposé à terre sur un linceul. La Vierge, prosternée et soutenue par Madeleine, lève les mains et les yeux vers le ciel. Saint Jean, les saintes femmes, Joseph d'Arimathie et Nicodème. Belle toile.

466. Éducation d'Achille. Le centaure Chiron fait le geste de lancer une flèche. Le jeune Achille, debout devant lui, se retourne de son côté et cherche à prendre la même attitude au moment de tirer vers le but. Il est encore éclairé; son maître est devenu noir. Toile placée près du plafond.

467. Pygmalion à genoux suppliant Vénus d'animer sa statue. Le sculpteur, vu jusqu'aux genoux, est aux pieds de sa chère idole.

468. L'origine de la peinture. Dibutade, vue de dos, trace sur la muraille l'ombre de son amant qui se tient sur un piédestal; chien.

REMBRANDT (Paul), dit *Van Ryn* (du Rhin) : 404. L'ange Raphaël quittant Tobie (petite dimension). Sur le seuil de la maison se tient Sara, les mains jointes; près d'elle, Anna, mère de Tobie, saisie d'étonnement, laisse tomber sa béquille. L'ange, vu de dos, s'élève dans les airs dans la position d'un nageur. Lui et Sara sont éclairés; le reste a noirci.

405. Le Samaritain faisant transporter dans une hôtellerie le voyageur blessé, tandis qu'un valet tient le cheval du maître par la bride. Le Samaritain, une bourse à la main, recommande le blessé à l'hôtesse; deux chevaux, personnages à une fenêtre. Paysage. Belle tête du Samaritain coiffé d'un énorme turban blanc. En partie noirci.

406. Saint Matthieu, évangéliste, dans l'attitude de la méditation, une main étendue et bien dessinée. L'ange, qui allonge sa tête sur l'épaule du saint, a des traits par trop vulgaires; il en est de même de la figure principale.

* 406. Les pèlerins d'Emmaüs. Le Christ, assis au milieu de la table, rompt le pain. L'un des disciples est vu de dos, mains jointes; l'autre, de profil, a une main sur la table. Un serviteur apporte un plat. Dans le fond, niche entre deux pilastres. Belle lumière éclairant la table et Jésus, dont le visage pâle et barbu respire la bonté et la mélancolie; mais traits vulgaires, nez trop gros.

* 408. Philosophe en méditation. (petite dimension). C'est un vieillard portant une longue barbe et paraissant absorbé dans ses réflexions. A droite, escalier tournant au milieu duquel est une femme portant un seau. Une vieille femme prend un chaudron placé sur le feu. Vases et ustensiles de ménage sur une planche. Le jour entrant à gauche par une fenêtre éclaire la tête du vieillard. Une autre lumière provenant du feu frappe le profil de la vieille. L'escalier bien éclairé fait illusion. En partie noirci.

409. Même sujet. Le vieillard est assis devant une table sur laquelle est un livre ouvert. Il est aussi en méditation. Comme dans le tableau précédent, il est éclairé par une fenêtre ; il y a aussi un escalier tournant. Galeries. Belle voûte dont l'arc va rejoindre le haut de la fenêtre. Toile moins éclairée que l'autre.

410. Le ménage du menuisier, ou sainte Famille (très-petites figures). Marie, assise à côté d'un berceau, allaite l'Enfant Jésus, vivement éclairé par un rayon céleste. Auprès d'elle, la vieille sainte Anne tenant un livre et des lunettes. Plus loin, saint Joseph, vu de dos et rabotant une planche. Chaudron sur le feu. L'auteur du catalogue n'a pas voulu reconnaître une sainte famille dans ces personnages et cet intérieur. Mais nous, qui avons vu à peu près toute l'œuvre du peintre, et entre autres le cabinet du Musée de Munich, rempli de petites toiles de Rembrandt traitant des sujets religieux, nous pouvons affirmer que c'est une sainte famille, à sa manière ordinaire. Cette belle lumière descendant sur le nouveau-né, sur les mains et le sein de la Vierge, tandis que le reste est dans l'ombre noircie, à l'exception de la fenêtre et du dos de saint Joseph, confirme notre supposition.

* 411. Vénus et l'Amour. La déesse est ici ravalée à la condition d'une simple mais riche Hollandaise aux traits ronds. En rapprochant sa tête de celle du tableau de Dresde, où le peintre s'est représenté tenant dans ses bras sa tendre moitié, nous voyons ici cette même femme que Rembrand, plus amoureux que connaisseur en beauté, a prise plus d'une fois pour modèle ; comme Rubens a fait tantôt une sainte Vierge, tantôt une princesse de sa seconde épouse, beauté flamande peu distinguée : tant il est vrai que l'amour est aveugle. C'est ainsi que Rembrandt, voyant dans son enfant un ange, un amour, lui a donné ici des ailes. Portraits du reste très-soignés, parfaitement peints, très-vivants et supérieurement éclairés.

*412, 413 et 414. Portraits de Rembrandt encore jeune. Ces trois têtes ne se ressemblent pas assez, probablement parce que toutes n'ont pas été peintes à l'époque où ce grand peintre avait acquis

tout son talent. Les costumes de ces bustes sont riches. Dans l'un des portraits, le jeune homme porte aux oreilles des pendants en perles. Nous choisissons le tableau qui le représente la tête nue pour examiner et décrire ses traits. Le front n'a pas l'élévation ni l'inclinaison qu'on remarque chez tous les peintres de premier ordre, mais les rides horizontales qui s'y produisent sont d'une régularité annonçant de la perspicacité. L'os de l'œil se relève un peu. Les sourcils froncés et le pli très-prononcé qui les séparent annoncent une grande application au travail et une volonté persistante, luttant contre les difficultés et les obstacles ; la paupière inférieure, dont le bord est un peu rouge, est ridée, autre indice d'un rude travail ; la bouche, quoique charnue et d'une jolie forme, est un peu contractée, non par la passion, mais aussi par la grande attention qu'il porte à son ouvrage ; le nez, court et rond, ne peut être celui d'un génie supérieur ; le menton est proéminent, énergique et fendu. Un deuxième menton, les lèvres épaisses et les joues colorées dénotent un penchant à la sensualité. Les cheveux sont courts, abondants. Excellents portraits.

* 445. Portrait de Rembrandt âgé. Il est en négligé du matin ; sa robe de chambre est garnie de fourrure, un bonnet de coton est aplati sur sa tête ; il tient palette, pinceaux et appuie-main. Ce portrait, étonnant de lumière et de vérité, nous met à même de mieux juger encore cet homme extraordinaire. Ses traits se sont modifiés d'une façon peu avantageuse au point de vue de la noblesse. Nous avons ici un lantara au nez bourgeonné, au teint aviné, aux yeux grands ouverts et d'une vivacité extrême ; un bon vieux plein d'esprit, prêt à quitter le pinceau pour la bouteille. Le bonnet de coton est véritablement la coiffure qui convient le mieux au débraillé de la physionomie. Mais comme ce portrait est vivant ! et qu'on a de plaisir à regarder ce visage si franc, si gai, si original !

* 446. Portrait d'un vieillard portant une longue barbe et des moustaches grisonnantes. Cette tête est un chef-d'œuvre d'exactitude et de patience. Ce visage, aux beaux traits dégradés par les excès, la paresse, la misère, est sillonné d'une multitude de rides rendues et éclairées avec un art merveilleux.

* 447. Portrait d'un jeune homme coiffé d'une large toque et vêtu d'un pourpoint, avec boutons d'or, entr'ouvert et laissant voir la chemise. Grande tête d'un pâle un peu jaunâtre, aux beaux traits énergiques. Belle lumière. Peinture peu achevée et pourtant d'un bel effet.

* 419. Portrait de femme traité comme le précédent. Elle est coiffée d'une toque de velours avec rubans rouges ; riche toilette, pendants d'oreille en diamants et terminés chacun par une grosse perle. Joli visage de Flandre, au nez un peu trop gros du bout ; bouche bonne et gracieuse.

418. Portrait d'homme.

REMBRANDT (école de) : Jésus à Emmaüs.

RENI (Guido), dit *le Guide* : 320. David vainqueur de Goliath. Jeune homme élancé, debout, appuyé sur le fût d'une colonne, tenant sa fronde d'une main et la tête de Goliath de l'autre. Copie ou l'une des nombreuses répétitions du tableau original.

321. L'Annonciation. Rayon lumineux descendant du ciel. Grands anges à gauche, petits chérubins à droite. Gabriel est à genoux sur un nuage ; son costume est celui d'un enfant de chœur. La Vierge est jolie, mais froide. Toile bien conservée.

*322. La Purification. Marie, agenouillée devant l'autel, a remis l'Enfant Jésus entre les mains du vieux Siméon. Saint Joseph, sainte Anne et parents. Joli profil de la Vierge qui, à voir sa poitrine, n'aurait pas douze ans. Le grand-prêtre, bien éclairé, est d'un grand effet ; sa tête levée est très-belle.

* 323. La Vierge avec l'Enfant au giron et endormi. Belle tête de Marie, plus allongée et plus fortement ombrée que d'habitude. Jésus est bien éclairé et son sommeil parfaitement rendu. Bonne toile.

324. Même sujet avec saint Jean que bénit Jésus bien éclairé. Le reste noirci. Joli petit tableau.

325. Jésus et la Samaritaine (tiers de nature).

326. Jésus-Christ donnant à saint-Pierre les clefs de l'Église (grande nature). Le saint est agenouillé ; apôtres debout. Belle toile bien conservée ; composition froide.

*327. Le Christ au jardin des Oliviers (quart de nature). Un ange lui apparaît avec la croix et le calice. Dans les airs, autres anges tenant les instruments de la Passion. Vers le fond, à droite, trois apôtres endormis, et plus loin, Judas conduisant les soldats. Belle tête du Christ ; excellents reliefs des chérubins s'envolant à droite. Le premier plan est tout noir.

728. *Ecce Homo* (demi-buste). Belle tête un peu noircie.

329. Madeleine, les yeux au ciel, les mains croisées sur la poitrine (buste). Visage trop plein et peu triste.

330. Madeleine (demi-figure, quart de nature). Elle est en prières dans une grotte, vis-à-vis un crucifix. Son corps nu est enveloppé d'un manteau. Tête joufflue, fort triste.

331. Saint Jean-Baptiste en extase. Très-altéré, entre deux fenêtres.

332. Saint Sébastien (jusqu'aux genoux), le haut du torse penché en avant. Sa tête, tournée à gauche, est levée vers le ciel. Il est nu avec un linge à la ceinture. La partie droite du visage est dans l'ombre noircie. Au fond, bourreaux, de petite dimension, presque effacés par le noir. Ombres à la Caravage. Répétition.

333. Saint François en extase et tenant une tête de mort. Belle expression de la tête encore éclairée. Le reste a noirci.

334. L'union du Dessin et de la Couleur (demi-figures). La jeune fille représentant la couleur a la tête entourée d'une écharpe bleue ; elle cache un de ses seins avec ses mains. Jolie tête. Le tableau semblable est au musée de Turin.

331. Hercule tuant l'hydre de Lerne, près d'un rocher (petite dimension).

336. Combat d'Hercule et d'Achéloüs, corps à corps. Bon dessin, mauvaises poses. On ne voit pas comment le demi-dieu tient son adversaire de la main droite.

* 337. Le centaure Nessus, enlevant Déjanire, est blessé mortellement par Hercule (grande nature). Belle expression de joie amoureuse du jeune centaure qui, maintenant la belle debout sur sa croupe, au moyen d'une écharpe dont il tient les deux bouts, tourne et lève la tête vers elle. Belle tête attristée de Déjanire. Poses gracieuses, quoique un peu forcées. Bonne peinture.

338. Hercule sur le bûcher (grande nature). Belle étude ; bon dessin. Coloris tournant au rouge-brique.

339. Enlèvement d'Hélène (grandeur naturelle). Pâris, précédé de l'Amour, entraîne Hélène vers le vaisseau qui doit le ramener à Troie. Trois femmes suivent l'infidèle épouse.

RENI (attribué à Guido) : 340. Le sommeil de Jésus. La Vierge tenant un livre, saint Joseph et deux anges contemplent l'Enfant couché. Sainte Elisabeth, le petit saint Jean et Zacharie. Jolie tête de Marie calme et satisfaite.

RENI (d'après Guido) : 341. David tenant la tête de Goliath par les cheveux et portant sur l'épaule l'énorme cimeterre du géant. Au premier plan, trois jeunes filles jouant différents instruments et dansant. Autres jeunes filles au second plan. Jolie composition différant peu de celle de Roselli, ci-après décrite. p. 188.

342. L'Amour.

RESTOUT (Jean) : 469. Le Christ guérissant le paralytique. Celui-ci, couché au premier plan, se tourne vers Jésus ayant der-

rière lui saint Pierre et au delà le beau saint Jean; autres personnages. Un grand ange, s'élevant dans les airs, va porter au céleste séjour la nouvelle des miracles du Sauveur. Assez bonne toile dont les ombres se sont épaissies.

470. Ananie impose les mains à saint Paul.

RIBERA (le chevalier Joseph de), dit *l'Espagnolet*: 553. Adoration des bergers. La Vierge est prosternée devant l'Enfant Jésus couché sur une crèche remplie de paille. Trois bergers en adoration, dont l'un offre un chevreau, et une femme tenant une corbeille sur la tête. Dans le fond, ange annonçant la venue du Messie. Le visage de Marie, parfaitement éclairé, est du même type que celui de la Vierge dans la fameuse déposition du couvent de San-Martino de Naples. Traits longs, peu expressifs et peu distingués, quoique réguliers. L'Enfant est comme la mère vivement éclairé. Qu'on parcourre de l'œil le salon carré où se trouve ce tableau, nulle part on ne verra éclater une plus belle lumière. Les bergers sont ce qu'ils doivent être : vigoureux, bons, vulgaires, et de plus, bien vivants. Ombres modérées. Coloris bien conservé; mais cadre trop exigu pour tant de personnages de grandeur naturelle.

RIBERA (attribué à) : sans n°. Déposition de Christ. Le corps est étendu transversalement, la tête à notre gauche. Joseph d'Arimathée, penché sur lui, le tient par les épaules. Madeleine à genoux à ses pieds, le contemple avec tristesse. Saint Jean, le corps très-penché, tient une main de Jésus. La Vierge, debout, au milieu, regarde son fils, les mains jointes, la bouche ouverte. Bons effets de lumière sur le corps mort et les visages des assistants. Le reste est devenu noir. La tête du Christ, quoique éclairée, est d'une teinte noirâtre. Les types adoptés dans cette composition sont tous différents de ceux de Ribera. Nous prendrions plutôt cette toile pour un Francia altéré et restauré.

RICCI (Sébastien) : 343. La France, sous les traits de Minerve, foule aux pieds l'Ignorance et couronne la Vertu guerrière, assise à terre et tenant une lance (grande demi-nature). Génies, instruments relatifs aux différents arts. La Vertu guerrière, aux seins nus, semble une femme fatiguée, au regard langoureux. Composition prétentieuse. Bonnes draperies.

344. Le Christ donnant à saint Pierre les clefs du paradis. Jésus se baissant pour donner les clefs à l'apôtre prosterné, manque de majesté. Un jeune apôtre montrant du doigt le ciel, a de jolis traits. Deux des anges, qu'on voit sur des nuages, sont trop longs et mal posés.

345. Polyxène devant le tombeau d'Achille aux mânes de qui elle va être sacrifiée. Un guerrier la conduit par la main devant le mausolée du héros. Prêtres, soldats, femmes. On la prendrait pour une mariée qu'on conduit à l'autel. Médiocre.

346. Continence de Scipion. Assis sur son trône, le jeune consul étend la main vers le jeune Allatius prosterné devant lui. A droite, le vieux père de la fiancée qu'il tient par la main. Soldats, serviteurs. Sur le devant, vases et cassette renversée. Trop petite tête de Scipion, comparée à la main énorme qu'il avance. Pose minaudière de la future.

* RICCIARELLI (Daniel) DE VOLTÈRE : 347. David tranchant la tête de Goliath, double tableau sur ardoise placé sur un pied de table. D'un côté, Goliath renversé a la tête posée à notre gauche ; de l'autre côté, elle est à droite. Il en résulte que le jeune berger a deux poses différentes. Ses traits trop courts, trop ronds manquent de noblesse. Belle tête du géant d'un bon raccourci. Sa cuirasse est d'un côté d'une couleur qui se rapproche trop de celle du cou. Belle académie de ces deux corps. A ces poses tourmentées, à ces hardis raccourcis, à ce dessin vigoureux, on sent l'influence qu'exerça Michel-Ange dans le faire de Daniel qui travailla maintes fois sous sa direction.

RICCIO (Félix), dit *il Brusasorci* : 348. Sainte Famille. Marie tient l'Enfant dans ses bras. Derrière elle, saint Joseph. Saint Ursule, de l'autre côté, offre une colombe à Jésus. Ce tableau a été attribué à Paul Véronèse ; mais la Vierge qui voudrait sourire, tandis que la sainte est prête à pleurer, et d'autre part l'Enfant qui semble vouloir se cacher, ont des visages grimaçants comme n'en produisent pas les grands maîtres.

RIGAUD (Hyacinthe) : 473. Présentation au temple (petite dimension). Siméon, en costume pontifical, est assis sur un trône élevé. Marie présente l'Enfant ; une jeune fille offre deux colombes. Jeune homme accoudé sur un piédestal ; autres personnages presqu'effacés par le noir.

474. Saint André, nu jusqu'à la ceinture, appuyé sur sa croix. (Grandeur naturelle. Figure jusqu'aux genoux.)

475. Portrait de Louis XIV, debout, en manteau royal, appuyé sur son sceptre.

476. Portrait de Philippe V, roi d'Espagne, à dix-sept ans, la main droite sur une couronne posée sur une table, la gauche à la hanche.

* 477. Portrait de Bossuet. Sa robe de dessous, en moire bleue, est recouverte d'un surplis blanc orné de dentelles. Il tient de la

main droite son bonnet de docteur et s'appuie de l'autre sur un livre fermé. Papiers, etc., sur la table. Pose un peu fière, un peu prétentieuse, mais assez conforme au caractère de ce prélat. Beau portrait bien conservé.

* 478. Deux portraits de Marie Serre, mère de l'auteur, dans le même cadre. D'un côté, cette femme âgée nous montre son profil de droite; de l'autre, nous la voyons de trois quarts du côté gauche. Elle porte une robe noire, avec une étoffe de soie violette sur la tête, en forme de turban. Beaux traits; belle peinture.

479. Portrait de Martin van der Bogaert, dit *Desjardins*, sculpteur, vêtu de satin noir, vu de trois quarts.

480. Portraits des peintres Lebrun et Mignard. Ils sont placés tous deux derrière une espèce de balustrade. A gauche, Lebrun, de trois quarts, en habit couleur de feuille morte, sa palette en main; Mignard à droite, vu de face et vêtu de velours noir.

481. Portrait de Mansard, architecte, vêtu de noir, tête nue, vu de trois quarts.

482. Portraits de personnes inconnues. Au milieu, homme tête nue, de trois quarts, jambes croisées, la main posée sur l'épaule d'une femme. Celle-ci donne un bouquet de cerises à un enfant jouant avec un chien. Tous trois sont assis.

483. Portraits de deux femmes et d'un homme inconnus. L'homme à gauche, coiffé d'un turban en velours rouge et jaune et vêtu d'une robe de chambre. Au milieu, jeune fille tête nue; à droite, femme plus âgée, en robe violette et manteau bleu. Cette dernière, qui nous regarde en minaudant, paraît être la mère de l'autre. Les coins de la bouche se relèvent chez les femmes et s'abaissent chez l'homme. La tête de la jeune fille est trop plate. Coloris sec.

ROBERT (Hubert) : 484. Vue du port de Ripetta à Rome (en réparation).

485. L'arc de triomphe de la ville d'Orange; au second plan, le monument et le petit arc de Saint-Rémy; dans le fond, l'amphithéâtre. Personnages.

486. La maison carrée (musée de sculpture et de peinture), les Arènes et la tour Magne, à Nîmes. Au premier plan, à l'entrée d'un souterrain, une jeune fille descend d'une double échelle tenue par un jeune homme. Effroi des spectateurs, dont l'un est assis sur un bloc de marbre présentant des figures en relief. Ombres noircies.

488. Portique sous lequel on voit la statue équestre de Marc-

Aurèle, aujourd'hui placée au centre de la cour du Capitole, à Rome. Plus loin, temple grec en ruines.

* 489. Le portique d'Octavie à Rome, servant de marché aux poissons. C'est le meilleur de ces quatre tableaux. Bonne perspective, bonne lumière par l'arche. Au fond, temple surmonté d'un dôme.

490, 491 et 492. Trois autres tableaux du même genre.

ROBERT (Louis-Léopold) : 493. Les moissonneurs. Char traîné par des buffles, arrêté. Vieillard, femme et enfant sur ce char, autres personnages (demi-nature). Voilà un joli tableau qui n'a guère que trente-cinq ans d'existence et que le noir menace déjà d'une mort prochaine. Et les premiers tableaux à l'huile, sont d'une fraîcheur parfaite, après quatre cents ans !

494. Le retour du pèlerinage à la Madone de l'arc. Sur un char attelé de deux bœufs, est assise une paysanne italienne en riche costume. Son visage, à demi-éclairé, est plat et comme frotté. Les bœufs sont plutôt de carton que de chair et d'os. Les deux femmes du premier plan ont des visages d'une seule teinte, d'un gris jaunâtre. Ce tableau est moins noirci que le précédent, mais il ne le vaut pas.

* ROBUSTI (Jacopo), dit *le Tintoret* : 349. Suzanne au bain. Au fond, à droite, les deux vieillards debout près d'une table. Animaux se jouant dans l'herbe et sur l'eau. A gauche, Suzanne assise près d'un bassin, se fait couper les ongles d'un pied, tandis qu'une autre la peigne. La pose de ses jambes est peu décente. Sa jolie tête, aux cheveux blonds, a conservé son vif incarnat ; ses suivantes sont encore visibles ; le reste est noir.

350. Le Christ mort et deux anges. Altéré.

351. Le paradis, esquisse non achevée et ne pouvant donner une idée exacte du grand tableau du palais des doges par nous décrit (*Musées d'Italie*, p. 444). (Petites figures.) Il y a deux lignes de bienheureux rangés en demi-cercle dans l'ombre. Entre ces lignes, figures dans l'éloignement plus éclairées et plus petites. Le tout altéré et confus.

352. Portrait de l'auteur (buste). Il s'est peint dans sa vieillesse, dit le catalogue, mais ce tableau est bien laid, bien grossièrement peint et ne ressemble guère à celui par nous relaté dans les noces de Cana de Véronèse. Comment un grand artiste traiterait-il avec une telle négligence, son propre portrait ? Ces mots *Ipsius Fecit* mis au bas du cadre nous paraissent suspects. Les plis du front sont judicieux. Les yeux, surmontés de sourcils épais, annoncent

des passions vives et des chagrins. Cette tête forte et animée, ne peut être celle d'un homme médiocre.

353. Portrait d'homme en robe noire, tenant son mouchoir d'une main et son bonnet de l'autre. Air sévère, large pli sous la paupière inférieure. Bon, mais altéré.

ROBUSTI (attribué à) : 354. La Cène. Le Christ est au bout de la table, le dos tourné à une porte en arcade, par laquelle la lumière pénètre dans la salle. Le jeune saint Jean placé près de Jésus est couché sur la table, comme s'il dormait. Les attitudes des convives sont plus animées que nobles. L'un d'eux, sur le devant, se penche en nous montrant son dos à la façon des Bassan. Ce tableau ne sort-il pas de leur atelier ? Assez bon; altéré.

ROKES (Henri-Martin) : 421. Intérieur de cuisine.

ROMANELLI (Jean-François) : 355. 1° Vénus versant le dictame sur la blessure d'Enée. Coloris, distribution, poses, tout est mauvais.

2° Vénus et Adonis. Elle lui fait signe d'approcher, mais il la regarde en s'éloignant. La déesse est presque nue. Toile assez jolie, mais paraissant maladroitement restaurée. Ainsi le profil de Vénus est tacheté de rouge.

ROMEYN (Willhem, c'est-à-dire Guillaume) : 422. Paysage avec des animaux. Tout noir.

Roos (Philippe-Pierre), dit *Rosa di Tivoli* : 423. Loup dévorant un mouton (grandeur naturelle). Le loup est à moitié caché par un tronc d'arbre. A droite, chèvres et moutons se sauvant effrayés. Dans le fond, berger s'éloignant avec son troupeau. Le loup mal peint est devenu noir ; le mouton mort est seul éclairé. Le reste est à peine visible.

ROSA (Salvator) : 358. L'ange Raphaël et le jeune Tobie. Celui-ci retire de l'eau un poisson énorme, en regardant son compagnon de voyage. L'ange vêtu de blanc, les ailes relevées et à demi déployées tient un long bâton. Le côté droit de cet ange est éclairé. Le reste de la toile a noirci.

359. Apparition de l'ombre de Samuel à Saül. La pythonisse qui évoque cette ombre est une horrible sorcière aux seins ridés et pendants. Saül est un jeune guerrier cuirassé.

* 360. Bataille (demi-nature). Cheval blanc se cabrant à droite. Son cavalier, bizarrement vêtu, allonge un coup de lance. A gauche, croupe d'un autre cheval blanc; soldat couché à terre criant horriblement, en regardant son avant-bras détaché et tombé à deux pas de lui. Comme si un coup de sabre pouvait couper net un bras de cette façon! Mêlée bien rendue, beaucoup de mouvement, bons reliefs, bonne lumière, mais ombres noircies.

364. Paysage. A droite, un chasseur tue un oiseau d'un coup de fusil. Soldats au repos sur la cime d'un rocher. Ce rocher est éclairé du haut en bas. Le reste, ciel compris, est tout noir.

Roselli (Cosimo) ou *Rozelli* : 364. La Vierge et l'Enfant. Marie, assise dans les airs, présente Jésus à l'adoration des anges, de sainte Madeleine et de saint Bernard agenouillé et écrivant sous l'inspiration divine. Jolie tête d'ange drapé debout à gauche et bien éclairé. Le reste mauvais, altéré.

Roselli (Matteo) : 365. Le repos en Egypte. Les anges offrant des fleurs à l'Enfant Jésus ou voltigeant au-dessus de sa tête, sont d'un bon effet. Marie a la mine d'une jeune paysanne. Saint Joseph n'a que trente ans. L'Enfant, bien éclairé, nous offre une physionomie joyeuse, gentille. Belle lumière au fond et dans le ciel.

*366. Triomphe de David. Il tient la tête et l'épée du géant. Femmes jouant de plusieurs instruments. Celle qui chante et danse à la droite du jeune guerrier est fort jolie et bien éclairée. David est aussi en pleine lumière. Bonne toile, dont une reproduction est au palais Pitti à Florence (*Musées d'Italie*, p. 69).

Rossi (François de) : 367. Incrédulité de saint Thomas. Le Christ, debout au milieu des apôtres, montre sa plaie au côté que regarde le jeune saint agenouillé. Apôtres passables. Le Christ, dont les pieds sont mal dessinés, a des traits trop vulgaires.

Rosso del Rosso ou *de' Rossi* : 368. Le Christ au tombeau (petite nature). Le corps, soutenu par Nicodème et Madeleine, est déposé à l'entrée de la grotte. Marie est évanouie dans les bras de l'une des saintes femmes. Trop de personnages dans un petit cadre. Noirci, presque illisible.

369. Le défi des Piérides. Combat des Muses et des Piérides, en présence d'une partie de l'Olympe. Jolie toile, malheureusement trop noircie.

Rottenhammer (Johans) : 424. La mort d'Adonis. A gauche, Vénus évanouie, est soutenue par l'une des Grâces; une autre soulève le corps mort étendu sur un manteau. La troisième va le couvrir d'un voile. Amour regardant le cadavre en volant. Dans le fond, un second amour poursuit le sanglier homicide. Les cinq visages principaux, dont quatre offrent des raccourcis, sont bien traités, dans le genre de Véronèse. Toutefois le raccourci des cuisses du défunt n'est pas réussi et la jambe droite de la déesse est d'un mauvais dessin. Les nus ne sont pas assez renseignés.

Rozelli. *Voy.* Roselli.

Rubens (Pierre-Paul) : 425. Fuite de Loth (petite dimension). Un ange, les ailes déployées, lui montre le chemin à suivre. Une de

ses filles, ayant au bras un panier rempli de bijoux, tire par la bride un âne chargé d'ustensiles de ménage; l'autre porte une corbeille sur la tête. Dans les airs, quatre démons lançant des foudres sur la ville de Sodome.

426. Le prophète Elie dans le désert (plus grand que nature). Son corps, moitié nu, est couvert d'une peau de bête et d'une draperie blanche. Un ange lui présente du pain et un verre d'eau. Ce tableau figure une tapisserie entre deux colonnes torses. Il est vu ici de trop près. L'ange est sensiblement plus grand que le prophète et son visage est celui d'une jeune et grasse Flamande. La jambe gauche d'Elie est grossièrement dessinée.

* 427. L'adoration des mages (grandeur naturelle). Au premier plan, à gauche, Marie debout, tenant l'Enfant assis sur un coussin. Il plonge sa petite main dans une sébille pleine de pièces d'or que lui présente un vieux roi agenouillé. Les deux autres mages, saint Joseph, soldats. Belle toile.

428. La Vierge entourée des saints innocents (demi-nature). Elle et l'Enfant sont portés par des nuages et soutenus par des groupes de petits anges non ailés. Deux d'entre eux suspendent une couronne au-dessus de sa tête. Ces enfants nus, dont plusieurs ne sont qu'ébauchés, sont trop près les uns des autres. Ceux du bas, à gauche, sont généralement parfaits, surtout celui étendu sur le ventre. La Vierge est une belle et grasse flamande. Le visage de l'Enfant est comme barbouillé de rouge.

* 429. La Vierge, l'Enfant Jésus et un ange au milieu d'une guirlande de fleurs peinte par Breughel, dit-on, (tiers de nature). Marie, assise et vue à mi-corps avec l'Enfant sur ses genoux, est couronnée par un ange; des chérubins volent autour d'elle. Dans la guirlande on voit des singes, des oiseaux, des insectes, etc. Belle vierge flamande; bel Enfant Jésus regardant tendrement sa mère; bel ange tenant la couronne; jolie guirlande.

430. La fuite en Egypte (petite dimension). La Vierge, montée sur un âne, vient de traverser un gué. Anges. Saint Joseph.

* 431. Le Christ en croix (grandeur naturelle). La Vierge, saint Jean, Madeleine, soldats, etc. Composition simple et belle. Le genou gauche du Christ semble mal dessiné. Le corps est bien éclairé. La tête penchée en avant est d'une belle expression de douleur résignée.

432. Le triomphe de la Religion, allégorie (grande nature). Deux anges ailés traînent un char où sont placées la Religion, femme à genoux tenant la croix et la Foi debout montrant le calice. Anges. Vieillard tenant un livre et un globe (la science). Femme

aux six mamelles (la nature), etc. Cette composition largement traitée serait mieux placée plus haut, plus loin du spectateur. La pose de la Foi mal indiquée fait paraître trop courte la partie inférieure du corps. Belle couleur, belle lumière, mais n'y a-t-il pas eu restauration?

* 433. Thomyris, reine des Scythes, fait plonger la tête de Cyrus dans un vase rempli de sang humain. La reine, en grand costume, est sur son trône surmonté d'un dais. Au pied de ce trône, deux jeunes femmes et une vieille. Un soldat allonge son bras nu tenant la tête coupée qu'il va plonger dans le bassin; un petit chien lèche le sang tombé sur le tapis, détail de mauvais goût. Un seigneur en robe rouge et bonnet fourré regarde cette tête, les mains au dos : ministre près de la reine; deux soldats derrière elle. Les spectateurs sont par trop calmes. Jolies têtes un peu trop flamandes de la reine et des deux jeunes femmes; l'une de ces dernières a les traits de la Ferman, deuxième femme du peintre. Couleur splendide, belle lumière, superbes draperies. Toile magnifique.

434. La destinée de Marie de Médicis. Les trois Parques, assises sur des nuages, filent cette destinée. Plus haut, Junon s'appuyant sur l'épaule de Jupiter. Les parques, peu vêtues, sont de grosses flamandes.

435. Naissance de Marie de Médicis à Florence. Lucine, aux traits masculins, le flambeau de la vie à la main, remet la princesse dès sa naissance dans les mains de la ville de Florence, femme assise devant la porte d'un édifice. On dirait que son profil a été retouché. Les Heures répandent des fleurs sur l'enfant. Un génie, portant une corne d'abondance, s'envole pour annoncer cette naissance. Fleuve Arno, lion, etc. Bonne toile.

* 436. Éducation de Marie de Médicis. Minerve la fait écrire sur ses genoux; les grâces lui offrent une couronne. Apollon jouant de la basse et Mercure descendant du ciel lui inspirent le goût de la musique et de l'éloquence. La toute jeune princesse a déjà des seins de femme : c'est une Italienne. Son joli visage sourit en exprimant une joie enfantine. Les grâces nues, debout, nous faisant face, sont bien posées et bien éclairées. Le nettoyage de la toile les a pâlies; l'une d'elles est la Ferman flattée. Pose trop tourmentée de Minerve. Charmant tableau.

437. Henri IV, en armure, se promenant la canne à la main, voit Marie de Médicis dans un portrait que lui présentent l'Amour et l'Hymen. La France, près du roi, et Jupiter et Junon assis sur des nuages, semblent approuver le mariage projeté. Le por-

trait, un peu pâle, est joli ; la pose du roi est un peu raide. Fond de paysage.

438. Mariage de Marie de Médicis et d'Henri IV. Le grand duc Ferdinand, fondé de pouvoir du roi, passe à Marie l'anneau des fiançailles dans l'église de Sainte-Marie des Fleurs à Florence. L'Hymen, son flambeau dans une main, porte de l'autre la queue du manteau de la jeune reine. Le cardinal Aldobrandini officie. Seigneurs. Dames de la cour. Marie, déjà pourvue de deux mentons, se tient par trop droite ; elle est plus grande que l'ambassadeur. Celui-ci est un gros homme au profil énergique, dur même.

* 439. Débarquement de Marie de Médicis à Marseille. La France, la ville de Marseille et son clergé présentent le dais à la reine, qui s'y place avec les duchesses de Mantoue et de Toscane. Un jeune seigneur, la tête couchée d'une façon singulière sur un bras de la reine, semble y déposer un baiser. Renommée dans les airs. Le vaisseau et les personnages qui s'y trouvent sont au deuxième plan. Ce qu'il y a de plus remarquable dans ce tableau, c'est l'accessoire au premier plan. Trois néréides, aux formes pleines et lymphatiques, aux poses violemment contournées, sont peintes avec un talent supérieur. Les deux premières, mieux éclairées que la dernière, ont de jolies têtes flamandes. Elles sont de grandeur naturelle ; les figures du second plan sont de moitié plus petites. Belle toile.

440. Mariage à Lyon de Marie de Médicis. La Ville, assise dans un char traîné par deux superbes lions, lève les yeux vers les nouveaux époux, heureux comme des dieux, puisqu'on les représente dans le ciel sous les attributs de Jupiter et de Junon. Belle expression de tendresse et de pudeur de la reine. Jolie tête de l'Hymen dans les airs ; tête de femme plutôt que d'homme. Ici l'allégorie serait difficile à deviner sans le catalogue.

* 441. Naissance de Louis XIII à Fontainebleau. Marie de Médicis vient d'accoucher. La tête appuyée sur le bras, non de la Fortune comme l'énonce le catalogue, mais de Cybèle, déesse de la Terre, qui tient un sceptre d'une main et pose l'autre sur l'épaule de la reine, celle-ci regarde son fils que la Justice a remis entre les mains du génie de la Santé. De l'autre côté, la Fécondité montre les cinq enfants que Marie doit avoir et qui sortent d'une corne d'abondance. L'Hymen, tirant le rideau qui cachait la reine, se tourne vers nous d'un air triomphant. Sans contredit, ce tableau est le meilleur de la galerie de Médicis. Rien de plus vrai, de plus touchant que la pose et le regard de cette mère dont les yeux, que la douleur a mouillés de larmes, se tournent avec une joie

tendre vers le nouveau né. Sa poitrine en désordre, ses bras pendants, son corps affaissé dans son grand fauteuil, et jusqu'à ses pieds nus sortis de leurs pantoufles, tout décèle à la fois les horribles souffrances de l'enfantement faisant place au bonheur de la maternité. Belle lumière, beau coloris, composition et exécution parfaites.

442. Henri IV, au moment de partir pour la guerre d'Allemagne, confie à la reine le gouvernement du royaume, en lui remettant le globe aux armes de France. Le jeune dauphin, placé entre eux, donne la main à sa mère qu'il regarde ; officiers, dames. Belle expression de reconnaissance et d'inquiétude du visage de la reine ; charmante tête du jeune prince. Le roi paraît bien mince ; ses jambes, écartées comme les branches d'un compas, ne sont pas d'un heureux effet. L'une des dames est la Ferman.

Aimez-vous la Ferman ? on l'a mise partout.

443. Couronnement de la reine dans l'église de Saint-Denis, grand tableau dont la plupart des visages sont des portraits. Brillantes toilettes. La reine est couronnée par le cardinal de Joyeuse. Henri IV montre, dans une tribune, son visage bon et heureux. Belle toile.

444. Apothéose de Henri IV ; régence de Marie de Médicis. Le roi, enlevé par le Temps, est reçu dans le ciel par Jupiter. En bas, à gauche, Bellone avec un trophée et la Victoire assise sur un amas d'armes, expriment leur douleur. L'hydre de la Rébellion, quoique blessé, lève encore la tête. A droite, la reine en deuil, assise sur son trône, reçoit le gouvernement sous l'emblème d'un globe fleurdelisé que lui présente la France à genoux. Pose exagérée de Bellone, que nous prenons plutôt pour la Force. Les seigneurs de la cour, les uns debout, les autres un genou en terre, se pressent au pied du trône pour protester de leur dévouement à la régente. L'élan de ce groupe semble imité du groupe des apôtres dans la grande Assomption de la Vierge du Titien, au Musée de Venise (*Musées d'Italie*, page 464).

*445. Le gouvernement de la reine, allégorie difficile à saisir. L'Olympe est assemblé. Jupiter et Junon font atteler au globe de la France plusieurs colombes dont la conduite est confiée à l'Amour. Dieux de l'Olympe. Apollon, Minerve et Mars que Vénus cherche en vain à retenir, chassent la Discorde, l'Envie, la Haine et la Fraude. Les deux divinités les mieux éclairées et le plus en évidence sont : Apollon au profil flamand, au menton trop lourd, et Vénus éblouissante de fraîcheur. Cette fois nous n'avons plus

une production d'Anvers, mais une parfaite beauté, d'une admirable carnation et d'une charmante expression.

446. Voyage de Marie de Médicis au Pont-de-Cé. Elle porte un casque surmonté d'un panache et monte un cheval blanc. Suivie de la Force sous la figure d'une femme posant une main sur la tête d'un lion, la Victoire la couronne et la Renommée publie ses succès dans la guerre civile. Au fond, ville dont les magistrats paraissent faire leur soumission. Pose fière de Marie, plus jeune, plus jolie, moins ressemblante que dans les tableaux précédents.

447. Échange des deux princesses sur la rivière d'Andaye, l'une, fille de Henri IV, devant épouser l'infant d'Espagne, l'autre, Anne d'Autriche, devant s'unir à Louis XIII. La France et l'Espagne donnent et reçoivent les nouvelles reines. La Félicité, dans les airs, répand sur elles une pluie d'or. Fleuve et naïade offrant des perles et du corail. Princesses bien peintes, surtout quant à leurs riches vêtements. Petits amours charmants.

448. Félicité de la Régence. La reine sur son trône, le sceptre dans une main, la balance de la Justice dans l'autre, a près d'elle Minerve et l'Amour. L'Abondance et la Prospérité distribuent des récompenses aux génies des beaux-arts, qui foulent aux pieds l'Ignorance, la Médisance et l'Envie. Ce qu'il y a de mieux dans ce tableau, ce sont les quatre petits génies espiègles dont l'un tire l'oreille d'âne de Midas.

449. Majorité de Louis XIII. Marie remet à son fils le timon de l'État, sous l'emblème d'un vaisseau dont il tient le gouvernail et que poussent à force de rames la Religion, la Bonne foi et la Justice, avec chacune son écusson. Près du mât, la France debout. Vertus tendant les voiles; deux renommées dans les airs. Les rameuses aux formes molles sont peu attrayantes. Pose trop académique de la France; celles du prince et de sa mère sont bonnes. Le visage du prince est bien peint et bien éclairé; le profil de la reine est au contraire peu soigné.

450. La reine s'enfuit du château de Blois pendant la nuit. Une de ses femmes descend par une fenêtre. Minerve confie la reine au marquis d'Épernon, qui va l'escorter avec quelques officiers. Chauve-souris représentant la nuit. Femme un flambeau à la main (l'Aurore). La tête et la poitrine de la reine sont encore bien éclairées. Elle semble entr'ouvrir sa robe et dire à ceux qu'elle prend pour des ennemis : « Frappez, si vous l'osez. » Belle pose, belle expression du visage du Marie, bien peint, un peu flatté.

*451. Réconciliation de la reine et de son fils. Elle tient conseil à Angers avec les cardinaux Lavalette et de La Rochefou-

cauld. Ce dernier l'engage à accepter le rameau d'olivier que lui présente Mercure; l'autre cardinal s'y oppose, en voulant arrêter le bras prêt à saisir ce gage de paix. A gauche de la reine, la Prudence. Composition large et simple. Bonnes poses, situations bien indiquées. Tête du vieux Lavalette bien éclairée et respirant la bonté. Corps nu de Mercure d'un bon modelé. Excellent tableau.

452. Conclusion de la paix. Mercure et l'Innocence introduisent Marie dans le temple de la paix, malgré les efforts des mauvaises passions personnifiées. La Paix, dit le catalogue, éteint le flambeau de la guerre sur un amas d'armes. Nous croyons que cette femme à l'air martial est au contraire la Guerre civile renonçant à la lutte.

453. Entrevue de la mère et du fils. Ils se donnent dans le ciel, — c'est-à-dire en prenant le ciel à témoin de leurs serments — des assurances d'amitié et de tendresse, ce qu'annonce la Charité pressant contre son sein l'un de ses enfants. De l'autre côté du tableau, on voit le Gouvernement de la France précédé du Courage civique qui foudroie et précipite l'hydre de la Rébellion. Belle tête expressive de Marie. L'hydre à trois têtes, avec un corps de lion et une queue de serpent, est un véritable tour de force; malheureusement le Temps le couvre de son ombre.

454. Le triomphe de la Vérité. La Vérité, soulevée par le Temps, prend son essor vers le ciel où l'on voit la reine et son fils tenant un médaillon représentant deux mains unies. La Vérité, dont le corps est nu, offre des formes par trop flamandes, mais d'une belle couleur et bien éclairées.

455. Portrait en pied de François de Médicis, grand duc de Toscane, père de la reine. Il est debout, appuyé sur une canne. Tête aux joues rouges, sérieuse, dure même, bien éclairée.

456. Portrait en pied de Jeanne d'Autriche, grande duchesse, mère de Marie, en robes de dessus et de dessous chargées de broderies et de perles; riches vêtements bien rendus. Longue tête lymphatique, peu spirituelle, bouche charnue et maussade. Sa coiffure, trop élevée, ajoute encore au mauvais effet de la tête trop longue.

457. Portrait en pied de Marie de Médicis, en Bellone (grande nature). Coiffée d'un casque, elle tient un sceptre de la main gauche et une statue de la Victoire de la droite. Attributs de la guerre. Deux génies soutiennent une couronne au-dessus de sa tête. Visage flatté; elle a un sein nu.

* 458. Portrait du baron de Vicq, ambassadeur des Pays-Bas,

tête nue, barbe et moustaches grisonnantes, vêtu de noir. Sourcils irréguliers, relevés en arcs; plis du front descendant par trop vers le milieu, deux plis entre les sourcils, narines dilatées, bouche contractée; tout dénote un caractère vif, fougueux, dur, colère. Excellent portrait d'une laide tête, admirablement éclairée.

459. Portrait d'Élisabeth de France, fille d'Henri IV. Elle est en riche costume, assise dans un grand fauteuil de velours rouge; cheveux relevés, couronne en tête. Grands yeux peu intelligents, un peu tristes; bouche jolie, mais boudeuse, long nez, doigts bien minces, visage très-éclairé; détails de riche toilette très-soignés.

460. Portrait d'Hélène Fourment ou Fermann, deuxième femme de Rubens, et de deux de ses enfants (garçon et fille). C'est, avec la petite fille en plus, l'esquisse du tableau que nous avons admiré au musée de Munich. (*Revue des Musées d'Allemagne*, page 266.)

461. Portrait d'une dame de la famille Boonen, en riche costume. Nous aurions pris cette tête, d'un blanc lymphatique avec des yeux noirs et des cheveux blonds, pour celle de la Ferman.

462. La Kermesse de village (tiers de nature). Hommes et femmes assis à terre. Groupe de buveurs autour d'une table. Au second plan, longue file de laids paysans et de maritornes dansant une ronde échevelée, avec baisers pris à la course, chute de jeune fille qu'on embrasse, etc., etc. Pochade peu édifiante, mais peu séduisante; ébauche pleine de mouvement et de vérité.

463. Tournois près des fossés d'un château. Six cavaliers armés de toutes pièces combattent deux à deux; pages, hérauts. Au deuxième plan, château fortifié, rivière, plaine, arbres. Toile peu achevée et noircie.

* 464. Paysage. Deux hommes scient un arbre près d'une rivière, homme et deux femmes assis à terre. Grand filet d'oiseleur suspendu à des arbres, etc. Charmant petit paysage bien éclairé au milieu et à droite.

465. Autre paysage plus grand. Homme et femme debout. Femme assise près d'un berger qui chante, une flûte à la main, et regarde tendrement sa voisine attentive et charmée, tandis que l'homme, placé derrière elle, lui parle à l'oreille.

RUBENS (attribué à Pierre-Paul): 466. Portrait d'un jeune homme.

467. Diogène cherchant un homme en plein jour, une lanterne allumée à la main. La scène se passe non à Athènes, mais à Anvers, ce qui résulte des visages et des formes de toutes les spectatrices. Bon, mais altéré.

468. Le denier de César.

Ruisdael ou Ruysdael (Jacob) : 470. La Forêt, traversée par une rivière. Une paysanne, montée sur un mulet et suivie de son chien, parle à un villageois précédant un bœuf. A gauche, voyageur remettant sa chaussure. Dans le fond, bestiaux qui paissent ou se désaltèrent. Vers le milieu, bouleau mort; de ce côté, massif d'arbres dans l'ombre; échappée plus à droite où se produit une belle perspective.

* 471. Une tempête sur les bords des digues de la Hollande. A droite, digue, chaumière, pieux dans la mer, navire près de la digue; barque, navire à trois mâts, embarcations. A l'horizon, village. Ciel noir à gauche, éclairé au milieu, sombre à droite. Au fond, autre village; à droite, mer agitée et éclairée, navires et maisons dans l'ombre. Belle toile.

472. Paysage. A droite, chemin montueux que gravit un paysan accompagné de trois chiens. A gauche, champs séparés par des clôtures en planches, arbres, et, plus loin, village. Les édifices du fond se dessinent en silhouette sur le ciel éclairé. Bon, mais en partie noirci.

473. Paysage. Au premier plan, sur le bord d'une rivière, cavalier accosté par des mendiants; ruines, pont. A droite, baigneurs dans une rivière; plus loin, village, fond de montagnes.

474. Paysage. Piéton sur une route escarpée; cabane. Plus loin, clocher de village. A gauche, à l'horizon, prairie, village. Eminence en partie éclairée, ainsi qu'une portion du chemin; le reste est noir.

475. Paysage. A gauche, sur un chemin passant près d'une éminence où se trouve une chaumière, un pauvre reçoit l'aumône d'un voyageur monté dans un chariot; petite fille suivant le chariot en courant, et deux garçons en faisant des culbutes. Au premier plan, à droite, mare ombragée par des arbres. Ciel, au milieu, bien éclairé, ainsi que la chaumière et le flanc gauche de l'éminence; le reste a noirci.

Une chose nous étonne : dans les Ruysdael du Louvre, on n'en voit pas un seul avec eau jaillissant sur des pierres, épisode si souvent traité par ce peintre.

Ruthart (Charles) : 476. Chasse à l'ours. L'animal se lance par-dessus deux chiens renversés. Plus au milieu, autre ours tenant par la gorge un chien qu'il soulève. Au premier plan, chien dont les entrailles s'échappent par une blessure : chiens accourant. Exagération des poses, confusion, comme dans tous les tableaux de ce peintre. Noirci.

Ruysdael. *Voy.* Ruisdael.

Ryckaert (David). Tableau non catalogué. Le peintre se représente en train de décrire une scène de village; un paysan pose devant lui; un vieillard broie ses couleurs, paysage, etc. Le visage du peintre, peu distingué, atteste son application au travail.

Sabbatini (Lorenzo), dit il Lorentino da Bologna : 370. La Vierge et l'Enfant. Jésus, debout dans son berceau et soutenu par sa mère, montre le ciel au petit saint Jean qui fléchit le genou, en lui présentant sa croix de jonc. A droite, échappée; voûte par laquelle on aperçoit un colombier, et plus loin un édifice. Pose un peu raide de la Vierge, une main sur la poitrine; sa tête est assez jolie, mais froide. Bon coloris; belle conservation.

*Sacchi da Pavia (Pierre-François) : 371. Les Docteurs de l'Église, avec les symboles des évangélistes. Ils sont assis tous quatre autour d'une table en marbre blanc. Saint Ambroise et un autre en costume d'evêque taillent leur plume. Un troisième en costume de cardinal tenant une plume cause avec son jeune voisin. Visages, poses d'une grande vérité. Par le fond, on découvre une ville. La table carrée posée sur un pied fait illusion. Belle toile.

Sacht ou Saft-Leeven. *Voy.* Zachtleven.

Salvator Rosa. *Voy.* Rosa.

Salvi (Jean-Baptiste) da Sassoferrato : 372. La Vierge et l'Enfant. Jésus dort d'un profond sommeil. Sa mère est sur le point de s'endormir aussi. Repos ou plutôt affaissement trop bien rendu.

373. Assomption de la Vierge. Marie est debout sur des nuages, au milieu d'une gloire, les yeux au ciel, les mains jointes. Jolie tête dans le style du Guide, moins pleine et plus froide; pose un peu raide. Trois têtes de chérubins placées symétriquement de chaque côté.

374. La Vierge en prières, petit buste. Toujours même tête couverte d'une draperie blanche.

Salviati (François). *Voy.* Rossi.

Salviati (Joseph). *Voy.* Porta.

*Santerre (Jean-Baptiste) : 196. Suzanne au bain. Elle est nue, retenant d'une main la draperie sur laquelle elle est assise au bord du bassin où elle va se baigner. Son corps svelte est bien éclairé par devant; le dos est dans l'ombre. Sa jambe gauche est entièrement repliée sous la cuisse. Sa pose et son air de tête ont quelque chose d'un peu maniéré. Du reste charmant visage, belle couleur, belle lumière. Au fond, les vieillards derrière un mur.

SANTVOORT (Dick van). **Jésus à Emmaüs** (quart de nature). Le Christ, de profil, bénit le pain, les yeux au ciel. L'un des disciples, vieillard à longue barbe blanche, est admirablement peint, avec un bel effet de lumière à la Rembrandt. Le reste est peu éclairé. C'est grand dommage.

* SANZIO (Rafaelo), dit RAPHAEL : 375. Sainte. Famille dite la *Belle jardinière* (petite nature). La Vierge assise tenant l'Enfant Jésus debout devant elle se penche pour le contempler ; lui lève la tête vers sa mère. Le petit saint Jean est prosterné devant le Sauveur. Dans le fond, paysage, ville. Marie tient un petit livre vers lequel Jésus semble allonger sa main. Charmante Vierge, au long nez, aux cheveux d'un blond cendré. Son visage et son corsage parfaitement éclairés ont un délicieux cachet de calme et d'innocence. Rien de mieux modelé et de plus gracieux que les saints enfants. Cette toile, encore très-fraîche, est, à notre avis, le plus parfait échantillon de l'œuvre du divin jeune homme, au musée du Louvre.

376. Sainte Famille ou Vierge au voile, ou sommeil de Jésus (tiers de nature). La Vierge, le front ceint d'un diadème, agenouillée, soulève le voile qui recouvre l'Enfant, comme pour le montrer au petit saint Jean en adoration devant lui. Dans le fond, ruines, personnages. Le visage de la Vierge, aux traits grecs, insignifiants, le diadème qui ne se trouve sur le front d'aucune des autres Vierges de Raphaël, pourraient faire douter que ce tableau fut de la composition du maître. Dans tous les cas, celui du Louvre ne serait qu'une répétition ou une copie de celui que possède le comte d'Ellesmère, que nous avons décrit dans la *Revue des Musées d'Angleterre* (page 203) et qui lui est supérieur quant à l'exécution et à la fraîcheur.

* 377. Sainte Famille de grandeur naturelle. L'Enfant s'élance de son berceau dans les bras de sa mère, mouvement plein de charme et rendu avec un rare bonheur. Elisabeth assise à gauche tient le petit saint Jean qui adore Jésus. Un ange va jeter des fleurs sur le divin couple ; un autre est prosterné. A droite saint Joseph dans l'ombre. Sa belle et bonne tête s'appuie sur une main ; il regarde l'Enfant d'un air méditatif. Une des raisons qui mettent Raphaël à la tête des plus grands peintres, c'est le sentiment qu'il a su mettre dans ses saintes familles si nombreuses et si variées. Ici la joie naïve de Jésus quittant son lit pour se retrouver dans les bras de sa mère, la joie plus calme, plus contenue, mais plus profonde de Marie, exprimée par l'attitude de sa tête, par son regard quoique baissé et par les coins de la bouche un

peu relevés, font de cette belle composition l'une des merveilleuses scènes de l'Histoire sainte. Nous aurions trouvé toutefois la Vierge plus ravissante encore si les lignes de la tête étaient moins grecques et plus vraies. Ce tableau, moins bien conservé que celui de la belle jardinière, tourne au rouge brique, comme le spasimo de Madrid, et les parties ombrées tournent au noir.

375. Autre Sainte Famille (petite dimension). L'Enfant debout dans son berceau et s'appuyant sur sa mère prend dans ses mains la tête du jeune saint Jean pour l'embrasser. Sainte Elisabeth agenouillée. Derrière les personnages, pan de mur en ruines avec des arbres. Au fond, paysage. Charmante pose de Marie un peu inclinée vers saint Jean qu'elle regarde avec une tendre mélancolie. Pose un peu raide de Jésus dont les bras et les jambes sont tendues parallèlement. Le précurseur est par trop joufflu. Noirci.

379. Sainte Marguerite, en robe bleue collante, debout, vue de face et tenant une palme, foule du pied un monstre renversé dont on voit à gauche la gueule béante et la queue à droite. Le visage de la sainte, altéré et comme frotté, ne peut être de Raphaël. La place que ce cadre occupe au Louvre près du plafond, annnonce une copie d'un mince mérite. Le musée du Belvédère à Vienne est en possession d'une composition semblable attribuée à Raphaël et bien supérieure à celle-ci, mais que M. Viardot regarde comme une simple copie faite par Jules Romain, prétendant que l'original est à Hampton-Court. Mais d'abord le tableau de Vienne n'a pas la teinte noire de toutes les toiles de Jules Romain; ensuite cette sainte Marguerite ne se trouve ni dans le musée, ni dans le catalogue d'Hampton-Court.

* 38. Saint Michel, archange. Au milieu d'un affreux désert hérissé de rochers dont les fentes laissent échapper les flammes de l'enfer, l'archange, couvert d'une armure de fer et d'or et soutenu par ses grandes ailes diaprées, va frapper de sa lance Satan renversé sous l'un de ses pieds, l'autre levé. Le paysage a disparu sous une couche de noir, et les flammes de l'enfer ne produisent plus qu'un point lumineux comme ferait une bombe en éclatant. Evidemment Raphaël s'est inspiré de l'Apollon du Belvédère en peignant ce sublime visage. Les cheveux à la vérité se relèvent agités par le vent, mais ils sont maintenus par un ruban dont le nœud est placé au haut du front comme le nœud en cheveux du modèle. Tableau altéré, restauré, noirci. Quel dommage!

384. Saint Georges (petite dimension). Le saint guerrier en armure et monté sur un cheval blanc fond, le cimeterre au poing,

sur le monstre personnifiant l'hérésie déjà traversé par un tronçon de lance. Au fond, à droite, une jeune fille qui fuit, figure allégorique de la Cappadoce arrachée à l'idolâtrie. Cette petite peinture un peu altérée par le noir a été exécutée, dit-on, sur le revers d'un damier. Un peu altéré.

382. Saint Michel combattant le dragon ; monstre fantastique. Au fond, à gauche, ville enflammée (petite dimension). Altéré.

* 383. Portrait de Balthazar Castiglione, ami de Raphaël (grand buste). Il est tourné à gauche de trois quarts, les mains entrelacées. Sa barbe et sa moustache commencent à grisonner. Il est coiffé d'une toque noire s'élargissant à son sommet. Ses yeux bleus sont animés ; sa bouche est éloquente et tendre. Il y a plus de passion et d'esprit que de profondeur dans cette tête. Excellent portrait.

384. Portrait de Jeanne d'Aragon assise dans une chambre où se trouve au fond une femme devenue invisible. Ce tableau, à la tête près, est exactement le même que le portrait de Jeanne, reine de Naples, peint par Léonard de Vinci et faisant partie de la collection du palais Doria à Rome ; mais, comme nous l'avons fait observer dans notre volume des musées d'Italie (page 374), autant la Jeanne de Paris est mal renseignée, froide et inintelligente, autant celle de Naples est jolie, vivante et bien peinte. Jamais nous n'attribuerons à Raphaël cette tête, car la peau tendue ne présente pas la moindre inflexion, les sourcils sont comme deux traits de plume, le bas du visage est défectueux et la chevelure tombant sur les épaules est si mal rendue, qu'elle fait paraître le cou beaucoup plus étroit qu'il ne doit être. Les doigts sont par trop minces, et ceux de la main gauche sont écartés et pliés en arc d'une façon ridicule. Et comment supposer que Raphaël aurait, dans un portrait, copié ou fait copier tous les accessoires d'un autre portrait, pour n'exécuter que la tête? Raphaël n'a jamais copié que Masaccio dans le tableau des loges, pour représenter Adam et Eve chassés du paradis ; il était aussi incapable d'emprunter à un devancier les objets secondaires d'un portrait, que d'y adapter une tête aussi mal dessinée que celle du Louvre. Nous ne voyons à louer dans la Jeanne d'Aragon que la couleur et la lumière du premier plan. Bien évidemment c'est un peintre médiocre, et non Jules Romain, qui s'est emparé des plumes du paon pour en parer un être sans vie.

* 385. Portrait d'un jeune homme âgé de 15 à 16 ans. Sa tête vue de trois quarts est posée sur une main dont le coude s'appuie contre un bord de fenêtre. Il a des yeux bleus, les cheveux blonds

et une toque noire. Si l'on veut s'assurer que la Jeanne d'Aragon n'est pas de Raphaël, il suffira de porter les yeux sur son portrait, puis sur celui-ci. L'un est une image insignifiante qui nous laisse froid, l'autre respire et nous enchante. Que de poésie dans la pose, la bouche et le regard de côté de ce jeune homme! Ne voit-on pas qu'il rêve ou se souvient? Un amour pur, délicat semble déjà s'emparer de son âme. Tout, dans ce délicieux visage, décèle une nature d'élite; c'est la grâce dans le sublime. Chef-d'œuvre inestimable.

* 386. Portraits de deux hommes désignés d'abord comme représentant Raphaël et son maître d'armes, version non admissible: aucune de ces têtes ne ressemblant à Sanzio. D'autres croient que celui placé sur le devant, une main tendue comme pour montrer un objet placé devant lui, serait le Pontormo (Carrucci) et le second un de ses amis. Nous adopterions cette dernière supposition, si nous avions eu le bonheur de rencontrer le portrait du premier. Ce que nous pouvons dire, c'est que ce tableau est l'œuvre d'un grand maître. Belle tête pleine d'esprit et d'énergie du soi-disant maître d'armes. Le visage et la main vue en raccourci sont des chefs-d'œuvre. Son compagnon d'une classe plus élevée a de beaux traits altérés par les excès. La physionomie dénote autant de mollesse qu'il y a de force et de courage dans l'autre. Mais je ne voudrais pas garantir que cette toile, toute belle qu'elle est, soit sortie du pinceau de Raphaël. Ne serait-elle pas plutôt du Pontormo?

318. Portrait d'homme renseigné par le catalogue sous le n° 318, comme étant de Francia (Raibolini), et que nous croyions devoir être restitué à Raphaël. (Voir ce que nous avons dit à ce sujet, (page 477.)

SANZIO (école de) : 387. L'Abondance, grisaille modelée pour une fontaine (quart de nature). C'est une statue de nymphe, debout dans une niche, tenant une corne remplie de fruits. Au-dessous est un mascaron dont une coquille énorme forme la bouche. Excellent modelé de la statue.

388. Portrait d'homme vêtu de noir, tenant une plume en face d'un pupitre.

SANZIO (d'après) : 389. Sainte Famille dite *de la maison Loreto*. Marie contemple Jésus couché sur une table et soulève le voile qui le couvrait; l'Enfant lui tend les bras. A droite, saint Joseph derrière la Vierge. Coloris sec, copie médiocre.

SARTO (André del). *Voy.* VASMUCCHI.

SASSOFERRATO (da). *Voy.* SALVI.

Savoldi ou Savaldo (Giovanni Girolamo) : 395. Portrait d'homme vêtu de velours rouge et portant cuirasse. Il est assis devant une glace qui reproduit ses traits et se penche en arrière. Pose et bouche prétentieuses. Visage trop ombré et altéré.

Schalken (Gottfried) : 478. Sainte Famille (petite demi-nature). Marie tient sur ses genoux l'Enfant endormi et enveloppé d'une draperie que soulève sainte Anne. Ange debout en adoration. Saint Joseph souffle le feu d'un réchaud. Le visage très-allongé de la Vierge, avec des sourcils trop loin des yeux, lui donne un air plus étonné qu'intelligent. Bonne tête bien endormie de l'Enfant. Saint Anne et l'ange sont noirs.

479. Cérès cherchant Proserpine. Elle tient une corbeille de fruits et d'épis d'une main et une torche de l'autre. Effet de nuit.

* 480. Deux femmes éclairées par la lumière d'une bougie (à mi-corps). Elles sont de face devant l'appui d'une fenêtre. Celle qui tient la bougie pose une main sur l'épaule de l'autre. L'une, en riant, ouvre une bouche par trop large. Statue de Vénus dans une niche. Dans le fond, partie du ciel avec lune voilée par des nuages. Jolie toile du reste ; ombres noircies.

Schiavone (André) : 396. Saint Jean-Baptiste vêtu d'une peau d'agneau, portant barbe, moustache et longs cheveux, les yeux baissés. Belle tête énergique, mélancolique. La bouche entr'ouverte est éloquente. Le bas du visage mis dans l'ombre a noirci.

Schidone (Bartolommeo) : 397. Sainte Famille. L'Enfant Jésus, tenu debout sur une table par sa mère, montre du doigt saint Joseph. Ombres charbonnées. Marie est par trop drapée ; son visage assez commun décèle dans le regard un penchant à la coquetterie. Pose raide de l'Enfant trop vêtu. Saint Joseph a le visage noir et des cheveux blancs. En partie noirci.

398. Le Christ porté au tombeau. Le corps est soutenu par Nicodème et saint Jean à genoux ; Joseph d'Arimathie est auprès d'eux. Ils sont éclairés et guidés par un ange tenant un flambeau. Visages communs, pose trop repliée du corps mort. Belle lumière.

399. Le Christ au tombeau (petite nature). Saint Jean et Joseph d'Arimathie tiennent le corps déjà posé sur le bord du sépulcre. Madeleine soulève les pieds. La Vierge, une sainte femme et Nicodème assistent à cette triste cérémonie. Le corps mort est seul éclairé ; mauvais dessin.

Schoervaerdts (M.) : 1° Paysage. 482. Près d'un fleuve où se trouvent deux grandes barques, hommes et femmes portant des bagages ou conduisant des bestiaux. Tour à gauche sur une émi-

nence d'un bon effet. Personnages noircis. Assez joli, du reste.

483. Autre paysage. Colline boisée dominant une vallée; mendiant, paysans, charrette, cavalier, etc. Médiocre, altéré.

* SCHWEICKHADT (Henri-Guillaume) : 484. Patineurs sur un canal. Deux mettent leurs patins; un autre allume sa pipe; un enfant joue avec un chien. A droite, au bord du canal, habitations rustiques, moulin à vent. Dans le fond, village. Cette glace, unie et transparente, sur laquelle se détachent trois hommes et un chien placés au bord du canal; ces traîneaux, ces patineurs dont l'un, vu de loin, se balance gracieusement sur un pied, tout cela bien éclairé est d'une vérité étonnante. Ce tableau est des meilleurs que nous ayons vus dans ce genre.

SÉBASTIEN DEL PIOMBO. *Voy.* LUCIANO.

SEGHERS. *Voy.* ZEEGERS.

SEIBOLD (Christian) : 485. Son portrait. Traits assez réguliers, vifs, spirituels. Sa toque en velours vert, au bord relevé, est posée sur l'oreille; col de chemise rabattu. Nous avons décrit plus d'une fois cette tête reproduite avec complaisance par l'auteur.

SERVANDONI (Jean-Jérôme) : 400. Ruines de monuments antiques, deux guerriers près d'une femme assise tenant un enfant, etc. Grand tableau, bon, mais noirci.

SGUAZZELLA (André) : 401. Le Christ mis au tombeau. Il est soulevé par Nicodème. La pose de la Vierge, affaissée par la douleur, est bien rendue; mais son profil trop jeune est insignifiant. Madeleine, couchée presque à plat-ventre, ne montre de sa tête que les cheveux.

SIGALON (Xavier) : 498. La vision de saint Jérôme (grande nature). Il est réveillé par la trompette du jugement dernier et voit apparaître trois anges. Pose tourmentée.

*499. La jeune courtisane (figures à mi-corps). Tandis qu'elle reçoit un petit coffret contenant des bijoux d'un homme barbu et d'un âge mûr, elle tend derrière elle une main dans laquelle un jeune homme imberbe glisse un billet doux. Près de lui, une négresse, un doigt sur la bouche, lui recommande le silence. La courtisane est une grande et belle femme coiffée d'une toque noire ornée d'une plume blanche. Bonne toile.

SIGNORELLI (Luca), dit *Luca da Cortone* : 402. La naissance de la Vierge (petite dimension). Sainte Anne, dans son lit, remet à une suivante la petite Marie qui vient de naître. Un vieillard, vu de dos, s'appuie sur le pied du lit. A droite, saint Zacharie, assis à terre, écrit sur ses genoux; autres personnages. Le manteau rouge

de Zacharie a seul conservé sa couleur; le reste est comme à l'état de grisaille. Bon, mais altéré.

SLINGELAND (Pierre van) : 486. Une famille hollandaise (petite dimension). Dans un grand salon, dame assise devant une table ayant à ses pieds un petit chien couché; petite fille tenant un nid d'oiseau. Homme en robe de chambre à qui un nègre remet une lettre. Jeune homme tenant son chapeau et une canne. Son costume assez bizarre est bien éclairé. Au fond, autre salle vue par une porte ouverte. Genre Miéris, mais moins parfait. Poses raides ou prétentieuses. Le fond seul a noirci.

487. Portrait d'homme en manteau noir (buste de petite dimension). Gros nez, grande barbe. Assez bon, mais plus assez éclairé.

488. Ustensiles de cuisine. Tonneau, coffre sur lequel est un pot plat. Assiettes d'étain, etc.

* SNEYDERS ou SNYDERS (Franz) : 489. Le Paradis terrestre (grandeur naturelle). Cheval et jument, couple de chiens, chat, dindon, pigeons, etc. Dans le fond, Dieu créant la femme. Bonne toile.

* 490. Entrée des animaux dans l'arche (grandeur naturelle). On distingue, entre autres, les deux lions qui se trouvent dans le tableau de Rubens intitulé : Mariage d'Henri IV. Chevaux noirs avec étoile au front; chiens, coq etc. Excellent.

491. Cerf poursuivi par une meute. Il a sous le pied un chien renversé et en lance un autre en l'air. Ce dernier et la tête du cerf sont parfaits d'exécution : le reste est moins bon.

*492. Chasse au sanglier. Trois chiens blessés et criant. Deux autres aux prises avec le monstre; un troisième le tient par l'oreille et le dernier s'élance sur son dos. Fond de paysage. Il y a là un grand chien noir qu'on croit entendre hurler et qui vous fait mal. Terrible lutte pleine de mouvement et de vérité. Parties ombrées un peu noircies.

493. Les Marchands de poissons. A gauche, l'un d'eux verse d'un seau de cuivre dans un baquet des anguilles et des lamproies. Amas de poissons sur une longue table en pierre. Un autre découpe un saumon; baquet plein d'huîtres, autres poissons, etc. Dans le fond à gauche, port de mer et bâtiments. Le visage du découpeur (trois quarts de nature) est vivement colorié et d'une grande vérité. En regardant ces amas de poissons de mer, on est tenté de se boucher le nez.

* 494. Chiens dans un garde-manger. Viandes et légumes sur une table; un chien se dresse et saisit un morceau de viande. Sous

la table, chien défendant un os dont voudrait s'emparer une chienne qui vient de mettre bas. Bonnes poses et grimaces de ces deux adversaires. Meilleure pose encore du chien voleur.

495. Animaux et fruits. Au premier plan, un écureuil grignotant une noisette; perroquet becquetant un abricot; singe dérobant une grappe de raisin. Fruits et légumes posés à terre.

SNEYDERS (attribué à) : 496. Aigles s'abattant sur des canards. L'un de ces derniers est dévoré sur un arbre; bande de canards dans l'eau poursuivie par un autre aigle. A l'horizon, ville. Dans le ciel, deux oiseaux. Grande toile altérée et d'une exécution faible.

* SOLARI ou SOLARIO (André) : 403 La Vierge allaitant (petite nature). Marie, un voile blanc sur la tête, se penche pour donner le sein à l'Enfant couché sur un coussin. Derrière elle, arbre, et, de chaque côté, campagne. Jésus tient d'une main le bout d'un de ses pieds. Le visage souriant de la jeune mère est charmant, bien ombré et d'un excellent raccourci. Belle couleur.

SOLARI (attribué à) : 404. Portrait de Charles d'Amboise coiffé d'une toque et portant le collier de l'ordre de Saint-Michel. Assez bon dessin, mais teinte uniforme.

SOLIMENA (François), dit l'*Abate cieco* (Abbé aveugle) : 405. Adam et Ève dans le paradis épiés par Satan. Adam est assis, Ève debout devant lui. Animaux jouant autour d'eux. Plus loin, Satan de forme humaine, avec des ailes déployées, le serpent à la main. Groupes d'anges dans les airs. La jeune Ève a des formes trop massives. Les visages sont trop communs; les animaux ne se détachent pas assez.

* 406. Héliodore chassé du temple dont il voulait enlever les trésors (quart de nature). Ses soldats sont renversés; lui-même va être foulé aux pieds du cheval monté par l'envoyé céleste revêtu d'armes éblouissantes, puis fouetté par deux autres anges, frappé d'aveuglement et chassé du temple. Le cavalier, qui pénètre dans le temple l'épée à la main, est lancé au galop et va franchir un escalier de six marches, évolution que ne pourrait exécuter un simple mortel sans se briser le corps. Pour rendre le fait d'une façon vraisemblable, il fallait adapter au cheval les ailes de Pégase. Les personnages debout sur une estrade sont dans l'ombre noircie et se détachent en silhouette sur une partie plus éloignée et éclairée. Dans les airs, anges en lumière. Bonne toile, un peu noircie.

* SPADA (Leonello) : 407. Le retour de l'Enfant prodigue (demi-figures). Le fils placé plus bas — à genoux sans doute — lève vers son père son visage pâle et repentant. Le vieillard se penche

avec bonté vers lui et le couvre de son manteau. Belle toilé bien conservée.

*408. Martyre de saint Christophe. Le saint, dont le torse est nu et dont les mains sont attachées au dos par une corde, est agenouillé, la tête levée ; un bourreau tient un bout de la corde. Un autre à droite, sur un plan plus élevé, tire du fourreau le cimeterre avec lequel il va décapiter le martyr. Ce bourreau est un jeune et joli garçon au costume élégant et beaucoup plus petit que le saint-géant vers lequel il se penche. Leurs têtes se touchent presque ; leurs regards se rencontrent ; un colloque semble s'établir entre eux. Belle toile d'un excellent coloris.

409. Énée et Anchise. Le premier, accompagné de son fils, porte sur ses épaules son père Anchise, à qui Créuse, épouse d'Énée, remet les dieux pénates. Le pieux Énée est bien empêtré avec son fardeau et le casque enfoncé jusqu'aux yeux. Beau profil de la jeune femme.

*410. Le Concert (figures à mi-corps). Quatre jeunes musiciens sont réunis autour d'une table. Le joueur de luth est dans l'ombre noircie ; les trois autres visages sont jolis, gais et bien éclairés.

*SPAENDONCK (Gérard van) : 497. Fleurs et fruits, les fleurs dans un vase d'albâtre posé sur une table de marbre, les fruits au pied du vase. Pêches très-appétissantes. Excellente toile. Le fond, légèrement éclairé à droite, permet aux fleurs de s'y détacher, précaution trop souvent négligée dans ces sortes de composition.

SPAGNUOLO (lo). *Voy.* CRESPI.

*SPRONG (Gérard) : 498. Portrait de femme à mi-corps, tenant de la main droite des gants blancs. Cheveux noirs relevés. Front large, beaux yeux enfoncés, nez long, narines mobiles, bouche de l'Amitié, pommettes saillantes ; petite excavation au bas de la joue, à la hauteur de la bouche. Visage bien éclairé, d'un excellent relief et d'une grande vérité. Bon portrait traité à la façon de Bol.

STONZIONI (Massimo), dit *le chevalier Maxime* : 411. Saint Sébastien après son martyre. Il est étendu à terre. Sainte Irène lui retire une flèche de l'épaule ; un homme, deux enfants.

STAVEREN (Jean-Adrien van) : 499. Un savant dans son cabinet. Debout, derrière une table sur laquelle est un globe qu'il mesure avec un compas, il nous regarde en souriant, la bouche ouverte. La table et les livres qui s'y trouvent sont mieux éclairés que leur propriétaire.

*STEEN (Jean van) : 500. Fête flamande dans l'intérieur d'une auberge (quart de nature). Au premier plan, deux hommes, l'un

assis à terre, un pot à la main ; l'autre couché sur un banc et fumant. Concert d'une chanteuse, d'un violoniste et d'une joueuse de cornemuse, complété par le tambour d'un enfant. Au milieu, danse de paysans. Gens attablés. Un amateur embrasse une grosse fille qui monte un escalier. Dans la galerie supérieure, personnages regardant les danseurs. Cette maritorne, qu'on embrasse avec un geste peu décent ; un buveur payant son écot ; la servante recevant l'argent et cet ivrogne couché sur un banc sont très-vivants et d'une bonne gaieté villageoise. Le reste un peu confus tourne au trivial.

* STEENWYCK (Hendrick van) : 501. Le Christ chez Marthe et Madeleine (petite dimension). Il est assis sur un banc près d'une fenêtre. Tablette contenant des livres et des vases. Table où se trouve un livre ouvert. Marie Madeleine est assise devant le Sauveur sur un coussin et tient des tablettes, la tête baissée. A droite, Marthe debout semble accuser Madeleine dont Jésus prend la défense. Dans le fond, on voit, par une large porte ouverte, un homme, une femme, puis un enfant qui tourne la broche dans la cuisine. Charmante toile d'une excellente perspective, d'une bonne couleur et bien conservée.

502, 503, 504 et 505. Intérieurs d'églises. Généralement bien traités.

STROZZI (Bernard), dit *il Cappuccino* ou *il Prete Genovese*. 412. La Vierge avec l'Enfant sur des nuages. Au-dessous d'eux, un ange ; en bas, les attributs de la puissance souveraine et un livre d'évangiles avec ces mots : *Suprema lex esto*. Le visage de Marie est trop vulgaire, son geste trop impératif, trop intolérant. L'ange est mieux que Jésus. Belle lumière, peinture grossière.

413. Saint Antoine de Padoue et l'Enfant Jésus. Le saint, à mi-corps, tient un lis et un livre sur lequel l'Enfant est assis. Le saint est un joli garçon bien portant et calme. Jésus le regarde en avançant une main comme pour lui prendre le menton.

STROZZI (attribué à) : 414. Joseph expliquant les songes dans sa prison à deux serviteurs de Pharaon, l'un assis vu de dos, l'autre debout enveloppé dans son manteau. Joseph n'a ici que quinze ans. Il parle, le doigt d'une main posé sur un doigt de l'autre. Personnages trop resserrés dans un cadre étroit. Assez bon d'ailleurs.

SUBLEYRAS (Pierre) : 503. Le serpent d'airain que montre Moïse à la foule implorant son intervention pour faire cesser les maux dont ils sont frappés (tiers de nature).

504. La Madeleine aux pieds du Christ chez Simon le pharisien

(petite dimension). Profil au long nez, aux sourcils contractés de la sainte à demi-éclairée; mauvais bras en partie dans l'ombre. Jésus, vu de profil, n'est pas d'un type bien choisi.

505. Petite esquisse du tableau précédent.

*506. Martyre de saint Hippolyte (quart de nature). Il est attaché par les pieds à la queue d'un cheval blanc tacheté que lance au galop un homme monté sur un cheval bai. A gauche, corps décapité et femme tombée, la face contre terre. A droite, autre femme renversée. Dans le fond, l'empereur Valerius, entouré de ses conseillers. Des anges descendent avec des palmes et une couronne. Bonne toile.

507. Martyre de saint Pierre (tiers de nature). Il est attaché, la tête en bas, sur une croix que dressent ses bourreaux; deux autres exécuteurs et deux soldats. Dans les airs, anges dont l'un apporte une couronne.

508. La messe de saint Basile (tiers de nature). L'empereur Valens perd connaissance en entrant dans l'église, au moment de la messe; officiers, autres personnages.

509. L'empereur Théodose, agenouillé et recevant la bénédiction de saint Ambroise assis sous un dais; soldat, diacre; jeune homme à genoux au premier plan.

510. Saint Benoist ressuscitant un enfant placé sur les marches de la porte d'un monastère; près de lui, son père agenouillé. Le saint rappelle l'enfant à la vie en approchant son visage du sien. Cinq religieux; paysan, un panier de légumes au bras.

511. Les oies du frère Philippe (conte de La Fontaine). Il retient par le bras son fils qui, conduit pour la première fois à la ville, s'élançait ravi vers des femmes — il n'en avait jamais vu — Qu'est-ce cela? demande-t-il. — Des oies, lui dit le père :

> Mon père, je vous prie et mille et mille fois,
> Menons-en une en notre bois;
> J'aurai soin de la faire paître. »

512. Le Faucon (conte de Bocace). Une jeune veuve et son amant étaient assis à une table où l'on a servi le faucon qu'employait dans ses chasses Frédéric d'Alberigny. Ce gentilhomme ruiné en folles dépenses faites en vue de plaire à la Dame n'avait eu à lui offrir que ce seul mets. Le repas fini, elle informe Frédéric que son fils, dangereusement malade, a manifesté un vif désir d'avoir son faucon, et qu'elle est venue pour le lui demander. Le pauvre amant avoue alors que l'oiseau qu'il vient de mettre à la broche était justement ce faucon. La veuve, qu'il

épouse quelque temps après, touchée du dévoûment du jeune homme, l'en remercie, et lui donne, en le quittant, sa main à baiser.

513. L'Ermite (conte de La Fontaine). Le frère Luce, voyant entrer dans sa cellule une mère qui lui amène sa fille, fait mine d'être épouvanté de cette visite, qu'il avait lui-même provoquée ; il les renvoie, certain de les voir revenir, après leur avoir corné aux oreilles pendant la nuit que de cette fille doit naître un pape.

> Mais ce qui vint détruisit les châteaux
> Et les grandeurs de toute la famille :
> La signora mit au monde une fille.

SUNDER (Lucas). *Voy.* CRANACH.

SUSTER ou SUSTRIS. *Voy.* ZUSTRIS.

SWANEWELT (Herman van), dit HERMAN D'ITALIE : 506. Site d'Italie, effet de soleil couchant. Le premier plan est noir, à l'exception d'un paysan et d'une femme portant chacun un paquet, et sauf un petit espace éclairé à droite. Plus loin, rivière, château sur une éminence, huit vaches paissant, berger; montagne éclairée à gauche. Ciel chaud. Médiocre.

507, 508, 509 et 510. Paysages assez bien traités, mais plus ou moins altérés.

TAUNAY (Nicolas-Antoine) : 571. Extérieur d'un hôpital militaire provisoire en Italie. Edifice ; pont avec arches par lesquelles on découvre dans le fond d'autres constructions. Le premier plan où sont les figures est presque effacé par le noir.

572. Prise d'une ville. La population captive est emmenée par des soldats cuirassés comme au moyen âge. Au fond, bâtiment incendié. A gauche, pont, eau, montagne rocheuse.

573. Pierre l'hermite prêchant la première croisade.

574. Prédication de saint Jean-Baptiste. Il est sur une éminence. Arbres, montagnes. Assez joli paysage.

TÉNIERS (David) le jeune : 514. Saint Pierre reniant le Christ. Au milieu du premier plan, quatre soldats jouent aux cartes; un camarade les regarde. Au deuxième plan à gauche, saint Pierre devant une cheminée contre laquelle s'appuie un paysan assis. La servante regarde l'apôtre en lui posant une main sur le bras gauche comme pour l'arrêter. Le coq chante, perché sur le manteau de la cheminée; autres personnages dans le fond. Deux des joueurs de cartes sont encore éclairés; le reste est envahi par une couche de noir.

* 512. **L'Enfant prodigue à table avec des courtisanes.** Le eune homme se tourne pour saisir un verre que va lui présenter un jeune valet. Au milieu de la table, jeune blonde de face et nous regardant; sa mise est décente. Une autre femme nous tourne le dos. Un chanteur, accompagné par un violoniste, fait une affreuse grimace. Servante marquant la dépense sur une petite planche, etc. Dans le fond à droite, joli coin de paysage bien éclairé; rivière au delà de laquelle l'Enfant prodigue est agenouillé près d'une auge à pourceaux. La scène du repas fait repoussoir. Jolie toile, bien conservée.

* 513. **Les sept œuvres de miséricorde,** sujet souvent répété (petites figures). 1. A gauche, riche vieillard distribuant du pain aux pauvres. 2. Derrière lui, une dame âgée et sa servante donnant des vêtements à quatre indigents. 3. Au premier plan, corbeille de pain sur un tonneau; petit page versant à boire à une pauvre femme ayant un enfant à la mamelle et un autre près d'elle qui boit. 4. Au troisième plan, trois pèlerins sont invités par un paysan à entrer chez lui. 5. Dans le fond, cavalier recevant à la porte d'une prison un détenu qu'il délivre. 6. Malade soigné par un médecin et une autre personne. 7. Enfin plus loin, cortége d'enterrement. La vieille passant un vêtement à un homme en partie nu, et l'homme jeune prenant un autre vêtement à droite, sont très-bien éclairés et vivants. Belle toile légèrement noircie.

574. **Tentation de saint Antoine,** autre sujet souvent reproduit. Le vieux cénobite est agenouillé, mains jointes, devant un livre posé contre une tête de mort. Crucifix; cruche sur laquelle est perché l'œuf-poulet. Un vieux diable, paysan avec une carotte passée à son chapeau, pose sa griffe sur le capuchon du saint e lui présente un verre de vin. A droite, squelette d'animal sur le dos duquel est perchée une chouette. Plus loin, vieille femme cornue lisant un papier. Derrière elle, monstres, etc. Excellent profil du vieux saint, trop absorbé par sa lecture pour voir ce qui se passe autour de lui. Le crucifix, la tête de mort, le pot en grès avec le poulet sortant de l'œuf, sont encore éclairés; le reste tourne au noir.

* 515. **La fête de village.** Paysans mangeant et buvant dans une cour d'auberge fermée par une cloison en planches. Autres tables, autres convives. Ménétrier sur un tonneau, quatre couples dansant, spectateurs. Vers la gauche, un seigneur et une dame, avec leur suite, honorent la foule de leur présence. Paysan criant et se

débaitant, pendant que sa femme l'entraîne. Maisons rustiques dont l'une a son pignon bien éclairé.

516. Un cabaret près d'une rivière.

517. Danse de paysans à la porte d'un cabaret (très-petite dimension). Joueur de cornemuse debout, couple dansant en se tenant par la main. Paysan avec sa pipe et son pot, assis sur un baquet. A la porte de la maison, un amateur prend le menton de sa voisine, etc. Au fond à gauche, arbres, clocher. N'avons-nous pas ici une esquisse achevée? Noirci.

518. Intérieur d'un cabaret. Au premier plan, deux joueurs de cartes ayant pour table un tonneau. Entre eux homme et femme assis; celle-ci tient un pot de bière. Dans le fond, seigneur enveloppé d'un manteau et payant l'hôte qui se tourne vers deux femmes assises près de la cheminée et ayant chacune un enfant : femmes et enfants bien visibles. Le groupe des joueurs de cartes est encore assez bien éclairé.

519. Autre intérieur de cabaret. Galant surpris par sa femme. Le reste est envahi par le noir.

520. Chasse au héron. Deux faucons sont aux prises avec un héron. A droite, fauconnier accourant. A gauche, l'archiduc Léopold à cheval suivi de deux cavaliers et à demi caché par un pli de terrain. Dans les airs, deux autres faucons fondent sur un héron. Le tout d'une teinte grise et peu éclairé. Copie ou original très-altéré.

* 521. Le Fumeur. C'est un jeune homme assis sur un escabeau, la main gauche sur son genou, le coude appuyé contre une table, la pipe à la bouche. Sur cette table, pot de bière, réchaud, papier, allumettes. Au fond, servante, joueurs de cartes, etc. Ce jeune homme qui nous regarde a une belle tête longue. Quelle vérité! Lui et la table sont éclairés; le reste est noir.

* 522. Le Rémouleur. Son visage tourné vers nous est peu éclairé, mais son chapeau gris orné d'une plume de dindon est en pleine lumière et fait illusion. Il aiguise un couteau sur une meule portée par une brouette. Au fond, deux hommes à mi-corps devant deux maisons. Excellent.

523. Le joueur de cornemuse, debout, tête nue et chauve. Derrière lui, trois buveurs attablés.

524. Portrait d'un vieillard, à mi-corps (demi-nature), coiffé d'un grand bonnet garni de fourrures; manteau bordé de même. Il regarde de côté vers un point élevé. Bon mais noirci.

* 525. Les bulles de savon. Dans un médaillon occupant le milieu d'un cartouche de pierre posé sur une tablette, un jeune

homme, au joli profil bien éclairé, lance dans l'air des globes nouveaux qui disparaissent en naissant. Un autre, son chapeau à la main, assiste à cette création éphémère. Ce dernier n'est presque plus visible. Fleurs, fruits, insectes, etc., accessoires noircis.

* TERBURG (Gérard) : 526. Militaire offrant des pièces d'or à une jeune femme en robe de satin blanc avec corsage de velours bordé d'hermine. Elle est assise près d'une table et tient une coupe et un vase d'argent. Elle regarde et semble compter les pièces que contient la main tendue du vieil officier assis près d'elle et dont le regard animé contraste avec le flegme de la belle. Au fond, haute cheminée à colonnes et lit. Peinture très-soignée et d'une parfaite conservation. Aussi l'a-t-on placée, malgré le graveleux du sujet, dans le salon carré.

* 527. Le Concert. Une jeune femme en satin blanc et corsage jaune, assise près d'une table, un papier de musique à la main, chante en battant la mesure avec l'autre main. A gauche derrière la table, une femme debout vue de face l'accompagne avec un sistre. A droite, jeune valet apportant un vase sur un plateau d'argent. Au fond, tenture en tapisserie. La jeune chanteuse, les seins demi-nus, nous offre ce profil défectueux adopté par l'artiste, qui sans doute ne savait pas qu'en terminant un visage par un menton sans saillie, il nous offrait l'image d'une femme disgraciée, dépourvue d'énergie et d'intelligence. L'autre femme est d'un type allemand, au grand front, aux sourcils trop relevés. Bonne toile du reste.

528. Autre concert. Deux dames, l'une chantant, l'autre l'accompagnant avec un sistre.

529. Assemblée ecclésiastique. Prêtres en robes noires réunis dans une grande salle et assis sur des bancs. A droite, quatre évêques.

THULDEN (Théodore van) : 530. Le Christ apparaissant à la Vierge après sa résurrection. Il est accompagné de saints personnages et d'un ange portant un étendard déployé. Un autre ange soulève le voile noir qui couvrait le visage de la Vierge agenouillée. Gloire d'anges dans les airs.

TIARINI (Alexandre) : 416. Le repentir de saint Joseph. Le saint, à genoux, demande pardon à Marie d'avoir douté de sa chasteté ; il est conduit par un ange. Marie le relève et lui montre le ciel. Le visage de l'époux, empreint de tristesse, est assez beau ; celui de la Vierge est trop vulgaire, et n'est pas assez jeune. Ce n'est pas à sa poitrine peu proéminente, mais à la façon dont sa robe est

tendue qu'on peut deviner sa grossesse. L'ange a la mine d'un jeune villageois.

Tinti (Jean-Baptiste) : 437. Le Mystère de la Passion. Les anges présentent à l'Enfant Jésus endormi les instruments de la Passion. Mauvais tableau relégué entre deux fenêtres.

Tintoretto (il) ou *le Tintoret. Voy.* Robusti.

Tisio (Benvenuto), dit *il Garofolo* : 418. La Circoncision. Au milieu, sainte Anne tient l'Enfant Jésus qui s'effraye à la vue de l'instrument tranchant. Derrière le grand prêtre, saint Joseph, sainte Elisabeth et deux femmes. De l'autre côté, Zacharie tenant l'Enfant par un bras; autres personnages. Bonne tête de sainte Anne, d'un beau modelé. Singulière coiffure de Marie dont les cheveux tressés tombent par étages sur son dos. Les ombres prononcées et noircies de ce tableau, dont certaines parties sont traitées autrement que dans les cadres suivants, nous porteraient à le restituer à Dosso. Dossi désigné d'abord comme auteur.

419. Sainte Famille. Saint Joseph, à genoux, présente à l'Enfant l'agneau du petit saint Jean qu'accompagne sainte Elisabeth. Marie est la même que la Vierge du n° 422. Jésus paraît avoir quatre ans. Belle tête au grand nez de saint Joseph : sa pose n'est pas nettement décrite. Bonne vieille tête de sainte Elisabeth.

420. Autre Sainte Famille. L'Enfant Jésus, assis sur sa mère, tend les mains à saint Joseph, prosterné devant lui. Sainte Elisabeth présente le petit saint Jean suivi de son agneau. Dans le fond, paysage vu au-dessus d'un petit mur — et non entre deux colonnes, comme il est dit dans le catalogue. — Marie est placée sur un trône. Nous ne reconnaissons pas ici le coloris du Garofolo, toujours un peu bleuâtre, ni ses têtes ordinairement moins longues, moins grecques et moins rouges que celles-ci.

421. La Vierge (à mi-corps) et l'Enfant Jésus (demi-nature). Marie, tenant un linge étendu, contemple son fils endormi dans son berceau. Un rideau soulevé laisse voir au fond le paysage. La Vierge est d'une beauté trop vulgaire. La pose de l'Enfant, les jambes écartées, est peu naturelle. Coloris gris, terne.

* 422. Le mystère de la Passion. Dans les airs, des anges portent les instruments de la Passion. Couché à terre sur un pan de la robe de sa mère qui l'adore, Jésus est profondément endormi. Cependant un ange, un genou en terre, lui présente le suaire et la couronne d'épines. Fond de paysage. La tête de la Vierge est belle, mais peu renseignée. L'ange est mieux, mais son air est trop souriant. Joli modelé de l'Enfant. Bonne toile, encore très-fraîche.

Titien (le). *Voy.* Vecellio.

Trevisani (François) : 423. Le sommeil de Jésus. Marie tient le lange. Le petit saint Jean, qui baise la main de l'Enfant et les trois anges musiciens près du berceau, sont par trop joufflus. La belle tête grecque de la Vierge et le corps de Jésus sont bien éclairés.

*424. La Vierge et l'Enfant Jésus. Assise sur une table, l'Enfant montre à sa mère une grenadille, symbole de la Passion. La Vierge le soutient et lui présente une branche de lis. Marie est une toute jeune et jolie villageoise. La tête de l'Enfant, tournée vers sa mère, est belle, bien peinte et bien éclairée.

Turchi (Alexandre), dit *Veronèse* ou *l'Orbitto* : 425. Le déluge. A droite, un homme fait entrer sa femme et son enfant sous une tente; un autre retire son épouse des flots; deux hommes s'accrochent aux branches d'un arbre. Dans le fond, arche de Noé. Altéré et peut-être retouché : assez bon du reste.

*426. Samson et Dalila. La courtisane est une belle grosse paysanne. Le géant, assez bien dessiné, est éclairé, sauf la tête. Deux anges (sans ailes) ou deux amours tiennent, l'un l'épée, l'autre la mâchoire d'âne, armes de Samson. Un soldat s'avance, le corps baissé, l'épée à la main, tandis qu'un personnage, vêtu de vert, coupe les cheveux de l'endormi. Dalila fait signe au soldat d'éviter le bruit. Bon, ombres noircies.

427. La femme adultère (petite dimension). Jésus se baisse pour tracer sur le sol sa sentence; il est accompagné de quatre disciples. Trois hommes du peuple tiennent la coupable debout, mains jointes. Toile jolie, mais noircie.

428. Mariage mystique de sainte Catherine. (Grandeur naturelle, figures à mi-corps). L'Enfant, assis sur sa mère, passe l'anneau des fiançailles au doigt de la sainte debout, à droite et vue de profil, un bras appuyé sur sa roue, l'autre main sur un autel. Les deux têtes de femmes sont longues et régulières. Marie tient le poignet de la sainte. Leurs mains sont mieux peintes que celle de l'Enfant tenant la bague. Belle lumière sur les personnages. Fond noirci.

429. Mort de Cléopâtre. Au premier plan, Marc-Antoine, que deux soldats viennent de transporter dans le caveau où s'est réfugié Cléopâtre, est étendu mort sur un lit. Au deuxième plan, la reine, soutenue par deux de ses femmes, est mordue au sein par un aspic. Trois autres femmes expriment leur douleur. La tête du Romain est devenue noire. Celle de Cléopâtre est belle, mais froide. Le reste est d'un faible mérite.

UCCELLO (Paul). *Voy*. DONO.

UDEN (Lucas van) : 531. Enlèvement de Proserpine (quart de nature). Pluton n'est pas assis sur son char qu'on n'aperçoit même pas à quelque distance. Il est à terre et soulève avec effort la jeune fille. La nymphe Cynoé, sortie jusqu'à mi-corps de la rivière, semble vouloir s'opposer à cet enlèvement. Nymphe mal peinte. Paysage passable, mais trop en échelle.

532. Cérès et la nymphe Cynaé, pendant du précédent. Cérès, un flambeau dans une main et une guirlande de fleurs dans l'autre, apprend de la nymphe, à demi-sortie de l'eau, le nom du ravisseur de sa fille. Fond de paysage, avec arc-en-ciel.

ULFD (Jacob van der) : 533. Une porte de ville sous laquelle passe une charrette (petite dimension). Barque sur la rivière qui baigne les murs de la ville fortifiée; paysan et son chien, etc. Tours encore bien éclairées par le haut; quelques points éclairés sur le devant, dans lesquels on voit plusieurs personnages. Le reste est devenu noir.

534. Vue d'une place publique où passe un triomphateur suivi de guerriers, de musiciens et de la foule. Il monte les marches d'un temple d'ordre dorique. A droite, statue colossale de Pallas; monuments antiques. (Petite dimension.)

UGGIONE (Marco) : 430. Sainte Famille. A gauche, sainte Anne, ou plutôt sainte Elisabeth et Joachim son mari. Au milieu, la Vierge; à droite, saint Joseph adorant l'Enfant Jésus assis à terre, tenant un oiseau qu'il semble refuser au petit saint Jean. Plus loin, bergers à qui des anges apparaissent dans les airs; pâtre conduisant l'âne et le bœuf de l'étable de Bethléem. Poses absurdes des deux enfants. Vieux style.

VACCARO (André) : 431. Vénus et Adonis. La déesse en robe et manteau, les bras ouverts, est une brune que rend assez laide le mouvement de sa bouche. Adonis mort et étendu sur le dos, montre sa poitrine assez bien dessinée; mais le noir a envahi les épaules, de sorte qu'on ne voit plus comment les bras y sont attachés.

* VALENTIN (Moïse) : 583. L'innocence de Suzanne reconnue. (Figures jusqu'aux genoux.) Deux soldats saisissent les vieillards sur un geste du jeune Daniel. La belle Suzanne nous regarde, les mains croisées sur la poitrine. Au premier plan, deux jolies enfants. L'un des vieillards se retourne vers son juge, en montrant Suzanne qu'il semble accuser encore. Bonne toile dont les ombres poussent au noir.

584. Le jugement de Salomon. Un soldat saisit par un bras l'en

fant vivant que tient la vraie mère. L'autre, à genoux, les mains sur la poitrine, a devant elle l'enfant mort. Le jeune roi allonge la main vers le bourreau prêt à couper en deux le fils disputé. On ne distingue pas assez les émotions diverses des deux mères. L'enfant, au contraire, crie et gesticule de façon à bien exprimer son effroi.

586. Concert. On ne voit plus guère qu'un musicien, dont l'instrument ressemble plutôt à une corne de bœuf qu'à une clarinette, le visage de la pianiste, deux enfants qui chantent et partie de la tête d'un homme debout derrière eux. Le reste est noir. Bonne toile jadis.

587. Autre concert (jusqu'aux genoux, comme dans le précédent). Jeune fille et jeune homme assis jouant, celui-ci du luth, elle de la guitare et chantant. Autres exécutants. La jeune fille est en partie vivement éclairée; le reste a noirci.

*588. La diseuse de bonne aventure, en costume de bohémienne. Son visage, dans l'ombre, est presque effacé. L'officier qui lui montre sa main, le tout jeune homme regardant la devineresse, et une jeune fille chantant en s'accompagnant avec une guitare, ont leur visage éclairé. Vieillard jouant de la harpe. Derrière la bohémienne, personnage dont on ne voit plus que les mains.

585. Le denier de César. Un pharisien, portant lunettes, présente au Christ une pièce de monnaie; un autre semble l'interroger. En partie noirci.

586. Un cabaret. Un homme et deux femmes autour d'une table de pierre où sont posés un pâté et un couteau; autres personnages. Noirci.

Van Loo *Voy*. Loo.

VANNI (*il cavaliere Francesco*) : 432. Repos de la Sainte Famille (petite dimension). Marie, tenant l'Enfant emmaillotté, prend des aliments dans un plat que lui présente un ange. Saint Joseph, appuyé contre un rocher, tient des cerises. Il est dans l'ombre noircie. Tête grecque et inintelligente de Marie, au petit menton détaché.

433. Le repos en Egypte. L'Enfant, nu et debout sur les genoux de sa mère, assise, se retourne vers saint Joseph qui lui apporte des cerises. Jolie tête de Marie, coiffée du turban, les yeux en coulisse, la bouche souriante. Sa main droite posée par le bout des doigts sur l'Enfant est maniérée, et la façon dont Jésus jette sa tête en arrière est trop théâtrale. Joli coloris.

*434. Martyre de sainte Irène (figures de 40 centimètres). Un bourreau attache les mains de la sainte agenouillée. Elle a déjà le

sein percé d'une flèche. Sa bouche, ouverte pour une dernière prière, montre les plus jolies dents. Bonnes draperies. Charmante tête, dont les beaux yeux, levés vers le ciel, laissent échapper une larme. Expression touchante de douleur physique et de résignation morale. Le bourreau et le soldat ont presque disparu sous une couche de noir, ce qui met plus en évidence la sainte bien éclairée et d'un excellent coloris. Toile remarquable.

VANNI (Attribué à) : 435. La Vierge et l'Enfant. La tête de Jésus bien éclairée, est blanche comme farine ; celle baissée de saint Joseph est dans l'ombre, et le visage de Marie est insignifiant.

VANNI (Turino di) : 436. Vierge en trône, tenant sur elle l'Enfant à qui deux anges, agenouillés, donnent une aubade. Dans les airs, autres chérubins. Vieille croûte, altérée.

* VANNUCCHI (André), dit *del Sarto* : 437. La Charité. C'est la Fede, l'épouse du peintre qui a posé pour ce rôle. Delsarte en donnant plus d'ampleur, de jeunesse et de fraîcheur à cette épouse adorée, en a fait une ravissante créature, aussi bonne qu'énergique. Assise, elle a un enfant sur chaque genou, l'un prenant le sein, l'autre montrant à sa mère un groupe de noisettes. Rien de gentil et de vrai comme la joie naïve de cet enfant. Aux pieds de la mère un troisième fils, un peu moins jeune, dort, la tête appuyée sur une draperie. Sa pose offre des raccourcis admirablement traités. Fond de paysage insignifiant. Les chairs de ces enfants, et surtout des deux derniers, offrent cette transparence, cette *morbidezza* dont le Corrège avait le secret. Ces nus, quoique bien éclairés, sont revêtus d'ombres légères qui les rendent plus vrais et plus gracieux. Nous considérons ce tableau bien conservé comme un des précieux trésors du musée.

438. Sainte Famille placée dans le salon carré, place qu'aurait dû occuper de préférence, à notre avis, le tableau précédent. La Vierge assise à terre tient l'Enfant qui se retourne en criant vers sainte Elisabeth ; celle-ci retient le jeune saint Jean qui, debout, lève une main vers le ciel, la bouche ouverte. Annonce-t-il au Sauveur sa fin tragique? Le cri de l'Enfant est-il un cri d'effroi? ou bien, en lui montrant le ciel, lui prédit-il sa résurrection glorieuse et Jésus fait-il éclater sa joie? La première hypothèse est la plus admissible; car sa physionomie annonce un trouble pénible. Des deux anges placés derrière Marie l'un sans ailes, tient un bout du manteau de la madone; l'autre, les ailes déployées, lève les bras et les yeux vers le ciel. Ici la Vierge, quoique ayant encore de la ressemblance avec la Fede, diffère de la figure représentant la

Charité Son visage vu de profil est plus maigre; elle est moins belle et sa pose est moins avantageuse. Cette Sainte Famille, dont le catalogue ne relate qu'une copie faisant partie du musée du Belvédère à Vienne, est la même que celle du musée de Munich (musées d'Allemagne, page 284), avec cette différence seulement que là l'un des anges, un flageolet à la main, regarde le ciel, tandis que l'autre ne montre que le bout de sa tête. Or, le coloris moelleux de ce dernier tableau nous le ferait regarder comme le véritable original. Celui du Louvre, quoique très-beau, mais dont les chairs n'ont plus cette morbidezza dont nous venons de parler, serait une répétition ou une copie modifiée. Il suffit de comparer les nus des enfants dans le tableau du Salon carré avec ceux du tableau de la Charité pour se convaincre qu'ils n'ont pas été exécutés par la même main.

439. *Autre Sainte Famille.* La Vierge agenouillée sur le sol et tournée vers la gauche tient sur une cuisse l'Enfant dont un pied touche presque la terre et qui se retourne vers nous. Le petit saint Jean est dans les bras de sa mère. Derrière Marie, saint Joseph appuyé sur son bâton semble s'entretenir avec sainte Elisabeth. Ce tableau nous paraît être une vieille copie dont les ombres se sont épaissies.

VANNUCCHI (d'après André) : 440. *Annonciation.* L'ange Gabriel est agenouillé devant Marie qu'il aborde, un lis à la main.

VANNUCCI (Pierre), dit *le Pérugin* : 441. *Nativité.* La Vierge, saint Joseph et trois anges sont agenouillés autour de l'Enfant couché à terre. Derrière le saint, deux bergers, l'un tenant un agneau, l'autre, plus loin, gardant son troupeau. Au fond, cortége des trois mages et ville de Bethléem. Dans les airs, trois anges avec la banderolle : *ecce agnus Dei.* Ce qu'il y a de mieux, dans ce tableau, ce sont les Mages et leur suite. Le coloris est généralement sec. Saint Joseph a le nez trop long. La bouche de la Vierge en adoration est trop souriante. Et nous voyons un âne qui ressemble trop à une biche.

442. *La Vierge et l'Enfant adorés par deux saintes et deux anges.* Marie, assise avec Jésus, a les pieds sur un escabeau orné d'arabesques. Sainte Rose, debout à gauche, porte un vase de cristal et une branche de rosier; sainte Cathérine, à droite, tient une palme et un livre. Au second plan, de chaque côté de la Vierge, un ange debout sur un mur, mains jointes. Ici, comme dans presques toutes les compositions du Pérugin, les femmes ont des fronts trop élevés, des bouches trop petites, fermées et bou-

deuses. De plus, l'Enfant n'a pas le corps assez grand, relativement à son énorme tête. Les draperies, d'une bonne couleur, sont assez mal disposées. Le coloris des chairs semble avoir été altéré, comme par une grosse pluie.

443. La Vierge, avec l'Enfant sur ses genoux, a derrière elle, à gauche, saint Joseph, les mains jointes, et à droite sainte Catherine tenant sa palme. Jésus donne sa bénédiction, dit le catalogue. Il semble plutôt prêcher en regardant, avec le sérieux d'un docteur, à notre droite, tandis que son corps est tourné vers notre gauche. Les femmes sont des Allemandes prêtes à s'endormir. Saint Joseph, les yeux baissés, est mieux peint. Tableau bien conservé, retouché peut-être.

444. Saint Paul, la main droite appuyée sur une épée et la gauche sur la hanche. Visage de jeune paysan. Altéré.

445. Combat de l'Amour et de la Chasteté, c'est-à-dire entre des satyres, soutenus par un groupe d'amours, et des nymphes que ces derniers tirent par les cheveux ou avec des cordes de soie (tiers de nature). La Chasteté brise les traits et les arcs de ces petits monstres et les frappe avec leurs propres flambeaux. Plus loin à gauche, enlèvement d'Europe, Daphné changée en laurier, etc. Dans les airs, Mercure. A droite, une femme drapée lève sa lance sur une femme nue assise à terre qui en tient une autre par les cheveux. Amphigouri peu clair et peu digne du grave Pérugin.

VANNUCCI (d'après) : 446. La Vierge et l'Enfant Jésus qui bénit. Fond de paysage.

VANNUCCI (Ecole de) : 447. Le Christ mort, couronné d'épines et assis sur le bord de son tombeau, est soutenu par la Vierge et saint Jean. Ce dernier semble tâter le pouls à son maître dont les traits sont trop vulgaires. Vierge peu belle. Assez bonnes draperies, surtout le suaire couvrant en partie le corps mort.

448. Saint François recevant les stigmates. Le saint est bien jeune et son compagnon, encore plus jeune, a des traits bien féminins.

449. Saint Jérôme dans le désert se frappant la poitrine avec une pierre. A gauche, son lion en promenade; à droite, grottes servant d'appartement au cardinal. Le corps du saint paraît trop long, parce que le raccourci des cuisses est mal rendu (petite dimension).

VANVITELLI (Gaspard), dit *Dagli Occhiali* (des Lunettes) : 450. Vue de Venise. Place Saint-Marc et la Piazzetta; église de Saint-

Georges-Majeur. Foule de promeneurs; cathédrale de profil, palais des Doges, campanille, galerie éclairée.

451. Vue de l'extrémité de la Piazzetta. Le doge, suivi d'une escorte nombreuse, rentre en son palais, après la cérémonie de son mariage avec l'Adriatique. A gauche, barques dorées. Au fond, mer. Palais bien éclairé.

VARATORI (Alexandre), dit *il Padovanino* : 452. Vénus et l'Amour. La déesse couchée, sur un lit de repos, joue avec Cupidon. Le visage de Vénus est dans l'ombre; son geste est forcé. Ses nus sont de carton. Original douteux.

VASARI (Georges) : 453. La salutation angélique. Le visage grec de la Vierge, un peu baissé et dont le bas paraît trop court est insignifiant. Elle est assise. L'ange, un genou en terre, se tient trop courbé. Belle lumière. Assez bien conservé, mais faible.

454. Saint Pierre marchant sur les eaux (demi-nature). Le Christ debout lui tend la main. Au fond, barque. Jésus a les pieds sur l'eau, saint Pierre moins léger enfonce jusqu'au mollet. La barque contient une demi-douzaine d'apôtres. La tête levée de saint Pierre est plutôt laide que belle. Assez bons modelés. Noirci.

455. La Cène. Le Christ et les apôtres sont assis sur des bancs circulaires. Judas, sa bourse à la main, est au premier plan. Vases, bassin.

456. La Passion, tableau divisé en dix compartiments contenant divers sujets de la vie du Christ. Dans le tableau de la cène, la perspective est assez bonne; saint Jean couché sur la table a la physionomie d'un enfant. Belle tête, quoiqu'un peu trop vulgaire du Christ, bien éclairée. Les autres compartiments pêchent par la perspective; ils sont d'une faible exécution et généralement altérés.

VECCHIA (Pierre della) : 457. Portrait d'homme à mi-corps. Cet homme a la barbe noire, en pourpoint de soie blanche, coiffé d'une toque avec plume, tire son épée du fourreau, comme ferait un bourreau prêt à couper une tête. Cette figure souvent répétée est ici fort maltraitée par le noir; les mains mal dessinées et d'un coloris terne et uniforme nous font penser qu'ici n'est pas l'original que certains attribuent au Giorgione, opinion assez plausible; car cette composition est évidemment bien supérieure aux toiles de Vecchia.

* VECELLIO (Tiziano) dit *le Titien* : 458. Vierge avec l'Enfant et saints. Marie soulève le voile qui couvre sa poitrine. On dirait

qu'elle hésite à se découvrir devant les personnages qui l'entourent. Son visage, sans atteindre la beauté idéale, ne manque pas de charme. Près d'elle, à droite, saint Ambroise, évêque, lisant; puis saint Etienne en habit de diacre, une palme à la main, et saint Maurice en armure. Ce dernier semble lire, par-dessus l'épaule de saint Ambroise, dans le livre que tient ce vieillard dont les traits ont de l'analogie avec ceux du peintre. Belle tête de saint Etienne en extase devant la Vierge. Bonne toile.

459. Sainte Famille. La Vierge assise à terre pose la main sur un lapin blanc que tient sainte Catherine et que semble demander l'Enfant Jésus. Au deuxième plan, saint Joseph accroupi, caresse une brebis noire; un troupeau pait de ce côté. Au fond, vaste campagne. Jolie tête vénitienne de la Vierge. La sainte et l'Enfant sont trop dans l'ombre; saint Joseph est à peine visible. Marie est seule bien éclairée.

* 460. Madone et saints. Sainte Agnès, prosternée devant l'enfant Jésus, que la Vierge tient debout sur ses genoux, pose une main sur la tête de l'agneau de saint Jean; une palme est dans son autre main. Jésus est fort bien modelé et éclairé; jolie tête d'Agnès; pose charmante du petit saint Jean tenant l'agneau par le corps et par le cou. Paysage insignifiant. Cette excellente toile paraît avoir subi une restauration peu favorable à la Vierge.

461. Sainte famille (petite dimension). La Vierge assise soutient l'Enfant à qui le jeune saint Jean apporte un agneau; saint Joseph. Dans les airs, deux anges tenant une croix. Marie, au regard baissé, au nez long et pointu, aux yeux en coulisse, a de grosses joues, contre l'ordinaire des madones vénitiennes. Sa bouche est déformée par le Temps. Saint Jean est mieux conservé. A droite, paysan entre la vache et l'âne qu'il tient par la bride. Paysage. Altéré.

* 462. Les pèlerins d'Emmaüs (petite nature). Le Christ, assis à table entre les deux disciples, bénit le pain. Près de lui, serviteur debout, les bras nus, les mains passées dans sa ceinture. Cet homme, coiffé d'un bonnet rouge et qui se retrouve dans presque tous les repas du Titien et de Bonifazio, son imitateur, regarde l'un des pèlerins. Page apportant un plat. Sous la table, chat et chien. Belle tête du Christ, pleine d'intelligence, de bonté, de calme et d'énergie. Les disciples sont dans l'ombre noircie. Excepté Jésus, les personnages sont vêtus à la vénitienne.

463. Le Christ entre un soldat et un bourreau (figures à mi-corps). Jésus, dont le haut du corps est dépouillé de vêtements, les mains liées au dos, est conduit au supplice — ou plutôt chez

Pilate. — La tête du Christ est du même type que dans le tableau précédent, mais plus âgée et plus barbue ; son calme est trop somnolent. La tête du bourreau barbu, coiffé de rouge et regardant Jésus avec un rire méchant, est fort bien peinte; celle du soldat est devenue noire.

*464. Couronnement d'épines. Jésus nu, avec le manteau d'écarlate, un roseau passé entre ses mains liées, est frappé par des soldats; d'autres lui font entrer de force sur la tête la couronne d'épines. Au-dessus de la porte de la prison, est le buste de Tibère. Le Christ, très-barbu et plus vieux que d'ordinaire, exprime sa souffrance comme un simple mortel fort et courageux. La pose de ses jambes, très-écartées, n'est pas d'un heureux effet. Certes, cette composition est largement traitée, mais on ne saurait y trouver cette sublime résignation, cette bonté suprême qui faisait dire au Sauveur expirant sur la croix : « Pardonnez-leur, ô mon père, car ils ne savent ce qu'ils font. » Parties noircies.

465. Le Christ porté au tombeau, chef-d'œuvre ayant perdu une grande partie de son mérite, puisque la figure principale est presque entièrement effacée par le noir. « Il est soutenu par Joseph d'Arimathie, Nicodème et un jeune disciple. A gauche, saint Jean soutient la Vierge accablée de douleur. » (Catalogue.) Il y a ici une double erreur. Marie est soutenue par Madeleine, et non par saint Jean, et ce dernier est celui qu'on désigne comme troisième disciple. Le peintre a gratifié ce jeune saint d'une chevelure luxuriante et annonçant une complexion plus robuste que celle assignée à cet évangéliste par la plupart des peintres. Bonne composition, altérée.

466. Saint Jérôme à genoux devant un crucifix (tiers de nature). Le saint se frappe la poitrine avec une pierre. Son chapeau de cardinal est posé devant lui sur une roche. A droite, son lion. Bel effet de lumière produite par la lune derrière des arbres. Noirci.

467. Une scène du Concile de Trente (figurines). Au milieu, prélats assis nous tournant le dos. Le noir n'a respecté que les mitres blanches de ces prélats.

*468. Jupiter et Antiope (petite nature). Composition connue sous le nom de la Vénus del Pardo (nom d'un palais royal détruit par un incendie sous Louis XIV). Dans la partie de droite, le maître des dieux, sous la figure d'un satyre, est accroupi — et non assis — aux pieds d'Antiope étendue et endormie sous un arbre, et pour mieux admirer les formes du corps nu de la nymphe, il soulève le voile qui les couvrait. L'Amour, perché sur une branche de l'arbre, excite sa convoitise, en lui lançant un de ses traits. Ce

tableau comprend deux scènes séparées seulement par l'arbre sous lequel dort la belle nymphe. Il semble qu'on ne s'occupe pas à gauche de ce qui va se passer à droite. Dans la partie gauche, cerf forcé par les chiens. Nymphe tenant des fleurs, assise au pied du même arbre et tournant le dos à la dormeuse; elle a aussi près d'elle un satyre, mais moins entreprenant. Ne sont-ce pas les mêmes personnages en deux scènes, dont l'un serait le prélude de l'autre? Jupiter ne devrait pas être laid comme un satyre ordinaire, témoin celui du Corrége. Le point capital et le mieux éclairé est la belle Antiope, nue jusqu'aux genoux et couchée en travers de la toile. On reconnaît en elle la Vénus favorite du Titien. Sa pose est naturelle, gracieuse; ses formes sont admirablement modelées. Cette toile a subi, dit-on, deux restaurations; elle n'en est pas moins encore très-belle, seulement certaines parties placées dans l'ombre ont noirci.

*469. Portrait en buste de François Ier, de profil. Il est coiffé d'une toque de velours noir ornée d'une plume blanche et d'un bouton en diamants. Son pourpoint de soie rouge, taillardé, est recouvert d'un habit doublé de fourrure et également taillardé. Il porte une main à la garde de son épée. Son nez trop long et busqué, ainsi que son menton proéminent, dénotent une certaine énergie; mais, malgré la coiffure cachant en partie le front, on peut s'apercevoir que le haut de la tête n'est pas suffisamment développé. L'ensemble de la physionomie exprime bien le roi galant, aimant les femmes et la gloire, et plus impétueux que sagace dans le danger. Bon portrait bien conservé.

*470. Portrait d'Alphonse d'Avalos, marquis de Guast, et d'une jeune femme, accompagnés de trois figures allégoriques (à mi-corps). Cette composition (moins le marquis) est intitulée, dans le catalogue de Munich (*Musées d'Allemagne*, p. 286), et dans la collection Madrazo (*Musées d'Espagne*, p. 248) : « Vénus initiant une bacchante aux mystères de l'Amour. » La femme est la même dans ces deux autres toiles; seulement, dans la première, elle tient un objet mystérieux caché sous une gaze, et dans la seconde un vase contenant le vin de l'initiation. Ici l'objet est aussi à découvert et d'une allusion facile à saisir; c'est un globe en verre, symbole de fragilité, ce qui nous rappelle une poésie espagnole où il est dit que *la femme est de verre*. Le marquis d'Avalos qui avait fait poser sa maîtresse pour les autres tableaux, a voulu figurer dans celui-ci, et afin qu'on n'ignore pas son bonheur, il se permet de palper le sein de sa Vénus, en jouant le rôle de Mars, dont il a revêtu l'armure. La récipiendaire, une main sur la poitrine, est dans l'atti-

tude d'une suppliante atteinte d'un mal qu'elle ne peut définir, mais dont elle suppose que Vénus possède le remède. Derrière est un faune dont on ne voit que la tête en raccourci dans l'ombre, et les mains levées soutenant une corbeille de fleurs. Un amour apporte à la déesse un faisceau de flèches. La même dame figure, aussi avec le marquis, dans un tableau du Belvédère, à Vienne (*Musées d'Allemagne*, p. 438). Là, elle tient des deux mains une bouteille au long gorgeon qui va emplir la coupe tenue par d'Avalos ; c'est bien encore une initiation avec la jeune novice et l'amour chargé d'un faisceau de flèches.

Le plus beau de ces tableaux est, sans contredit, la grande toile de Munich, où ne figure pas le marquis, mais un jeune et beau faune s'apprêtant à cueillir une grappe de raisin à une treille. Celui qui nous occupe, quoique moins grand, est généralement bien conservé, et les figures en sont parfaitement peintes.

* 471. Portrait d'une jeune femme à sa toilette, dite la maîtresse du Titien. C'est cette belle Italienne désignée dans le tableau de Florence, sous le nom de Flore (*Musées d'Italie*, p. 53). Ici elle a pour aide un cavalier à peine visible, tant l'ombre s'est épaissie de ce côté, tenant un double miroir qui ne se comprend plus guère. Mais toute la lumière, toute l'attention se portent sur cette grande, forte et belle femme prise souvent pour modèle par le peintre qui préférait cette beauté vigoureuse au type idéal des Grecs. Elle tient d'une main ses cheveux qu'elle s'apprête à rendre plus lisses avec l'huile parfumée du flacon qu'elle a dans l'autre main. Son costume du matin, très-négligé, laisse à découvert une partie de la poitrine. Admirable peinture.

472. Portrait d'homme pris mal à propos pour l'Aretin. Il porte barbe et moustaches ; ses cheveux sont coupés carrément sur le front ; il a la main droite sur la hanche et le pouce de la main gauche passé dans une écharpe qui lui ceint le corps. Grande et belle tête pleine d'énergie. Ombres noircies.

* 473. Portrait à mi-corps d'un homme jeune vêtu de noir, la tête nue, le coude appuyé sur un socle, la main droite nue, l'autre gantée et tenant le second gant. Ses yeux sont fixés vers notre droite avec une attention sérieuse. Le coloris de cette tête, encore éclairée, est évidemment altéré. Et pourtant ce visage est vivant.

* 474. Portrait d'homme brun à mi-corps, aux cheveux courts et coupés carrément sur le devant. Son regard est dirigé vers la terre, à gauche. Traits énergiques, narines dilatées d'un homme passionné. Il porte un pourpoint noir et une longue barbe ; sa

main gauche est posée sur un pilastre et la droite sur la garde de son épée. Excellent portrait.

475. Portrait d'un commandeur de l'ordre de Malte, vêtu d'une pelisse garnie de fourrure blanche mouchetée. (Buste.) Longue barbe rousse.

VECELLIO (attribué à) : 476. Portrait d'homme à mi-corps, vêtu de noir, la main droite ouverte, la gauche sur un genou. Faible, altéré.

477. Portrait d'homme, tête nue (à mi-corps). Sa robe noire laisse voir sa chemise plissée sur la poitrine. Sa main gauche est gantée, la droite tient l'autre gant. Nous ne retrouvons pas ici la touche ferme, magistrale du maître. Le noir a envahi le visage au point de faire de cet homme un Éthiopien.

VECELLIO (d'après) : 478. Portrait du cardinal Hypolite de Médicis (buste). Il est coiffé d'une toque rouge ornée de plumes et d'une agrafe en pierreries.

479. La Vierge et l'Enfant Jésus adoré par deux anges (demi-figures). L'Enfant couché sur son lange, un doigt dans la bouche, nous regarde. Il est à demi éclairé ; la Vierge en pleine lumière est belle à la façon du Titien. Le teint des anges est altéré.

VEEN (Otho Van), dit OTTO-VENIUS : 535. Le peintre et sa famille. Il est vu presque de dos, assis devant son chevalet où se trouve l'ébauche d'un portrait de femme, et tourne la tête de notre côté. A droite, son père installé dans un fauteuil. A gauche, son frère Gisbert appuyé sur une table. Les membres de la famille entourant le peintre ont au-dessus de la tête un numéro qui se retrouve avec le nom du personnage dans un cartouche. Il y a là dix-sept visages plats d'une même teinte, généralement laids, avec de petits yeux.

VÉLASQUEZ (Don Diego Rodriguez de Silva y) : 555. Portrait en pied de l'Infante Marie-Thérèse, petite blonde dont le visage commun présente une excavation prononcée à la naissance du nez; petits yeux ronds, bouche peu gracieuse et charnue. Sa robe blanche est bariolée de noir; elle porte un nœud de ruban rose dans ses cheveux ébouriffés. Répétition ou vieille copie dont l'original est au musée royal de Madrid. C'est la même infante qui figure dans le fameux tableau de *las Meninas* et que le catalogue espagnol désigne sous les prénoms de Marguerite-Marie.

* 556. Portrait à mi-corps de Don Pedro Moscoso de Altamera, cardinal, la tête nue. Il tient un livre d'heures. Son vêtement noir est une sorte de soutane. Front déprimé; peu de franchise dans

le regard et dans la bouche. Belle lumière, bon relief, excellent portrait. Mais est-il bien de Vélasquez? Nous ne reconnaissons ici ni sa touche, ni sa teinte.

* 557. Réunion de portraits (petite dimension). Treize personnages en différents groupes. Ce sont généralement des artistes célèbres de l'époque. Vélasquez est le premier à notre gauche et son voisin est Murillo dont on ne voit que la tête. On reconnaîtrait plutôt ici la touche de Vélasquez, mais à voir la face engorgée qu'il s'est donnée, nous doutons que tout soit de sa main ; d'autres visages sont peu achevés. C'est dommage; les costumes sont bien traités, les poses, la perspective sont bonnes, le coloris est bien conservé.

VELDE (Adrien van de) : 536. La plage de Scheveningen. Le prince d'Orange se promène dans un carrosse attelé de six chevaux; gens de sa suite. Pêcheur, couple bourgeois, barque sur la plage, etc. Dans le fond, carrosse à deux chevaux descendant vers le rivage : voiture et chevaux d'un bon effet. Paysage trop nu.

537. Paysage et animaux. Homme et femme conduisant des bestiaux. Au deuxième plan, hôtellerie attenant à des ruines et devant laquelle des paysans boivent sous une treille. A droite, chariot, plaine, collines. Lointain insignifiant; ciel bien éclairé à droite. Jolie toile, en partie noircie.

538. Paysage et animaux. Hutte entourée de palissades. Deux pâtres regardent une paysanne assise au pied d'un arbre et dormant, en laissant imprudemment à découvert ses robustes appas. Au premier plan, mouton, vache, chèvres. Cette vache blanche ayant, comme une paire de lunettes, une tache noire autour de chaque œil, est fort bien peinte et bien éclairée. Le reste a noirci.

* 539. Paysage et animaux. Vache blanche et rouge buvant et brebis bien éclairées, au premier plan. Deux autres vaches dans l'ombre noircie, se détachent l'une sur l'eau, l'autre sur le ciel, ainsi que deux pêcheurs et des animaux, dont trois chevaux tournés l'un vers l'autre fort bien peints; le raccourci de l'un d'eux est excellent. Beau ciel bleu, avec nuages blancs.

540. La famille du pâtre. A gauche, un paysan accroupi tend les bras à son enfant à demi-emmaillotté que lui présente sa femme assise au pied d'un saule. Autour d'eux, bestiaux paissant ou ruminant. Dans le fond, moutons, collines. La femme et le dos de l'homme sont bien éclairés; le reste a noirci.

* 641. Canal gelé. Patineurs et traîneaux sur la glace. A gau-

che, devant une cabane, pigeonnier en haut d'une potence. Au fond, cavalier traversant un pont de bois jeté sur le canal, et derrière, village avec église. Toits couverts de neige. Un paysan sur le bord de la glace s'y détache à merveille. Joli petit et simple paysage.

VELDE (Willhem ou Guillaume van de) le jeune : 542. Marine. Au premier plan, vaisseau amiral. A droite, yacht, bateaux pêcheurs. La mer et le ciel sont d'une même teinte bleue; effet maladroit. La poupe du vaisseau et une voile sont bien rendues et bien éclairées; le reste est insignifiant.

543. Escadre hollandaise. Noir, placé contre le jour.

VELDE (École de Guillaume de) : 544. Calme plat (petite dimension). Navire, barques. Au premier plan, bateau pêcheur. Dans le fond, vaisseaux et autres embarcations. Vaisseaux bien peints, mais noircis. Au fond, la mer et le ciel se confondent.

* VENNE (Adrien van der) : 545. Fête donnée en 1609 à l'occasion d'une trêve entre les Pays-bas et la Hollande (figurines). Précédé d'un Amour près duquel sont deux colombes, un homme s'avance au premier plan, donnant la main à une femme richement vêtue (allégorie). Derrière eux, nain, seigneurs tête nue, à l'exception de l'archiduc tenant sa femme par la main. Soldats, musiciens, valets. Au delà, sous un bois, quatre hommes se battant; armes de toute espèce. L'Envie et la Furie expirantes. Dans le fond, riches équipages. Toutes les têtes sont finement touchées, mais trop rapprochées l'une de l'autre; la perspective aérienne manque. L'homme du premier plan a l'air d'un palefrenier, honteux de donner la main à une grande dame. Paysage du fond assez joli, vu à distance.

VERELST (Simon) : 546. Portrait de femme à demi enveloppée d'une draperie rouge qu'elle relève d'une main en s'appuyant de l'autre sur un banc de marbre lui servant de siége. Ses épaules et sa poitrine sont nues jusqu'aux seins. Joli portrait, mais pose et mine prétentieuses.

VERKOLIE (Jean) : 547. Scène d'intérieur (petite dimension). Au milieu d'une chambre, femme en jupe de soie tenant sur ses genoux un enfant qui, appuyé d'une main sur le sein de sa mère, regarde un petit chien que celle-ci fait sauter. La belle et grande tête de la maman est trop sérieuse; celle de l'enfant a le même défaut. Seule, une servante risque un léger sourire. Bon tableau dont le devant est bien éclairé et le reste tout noir.

VERKOLIE (Nicolas) : 548. Proserpine cueillant des fleurs dans la prairie d'Enna avec ses compagnes. Au fond, au pied de l'Etna,

Pluton, descendu de son char, est guidé par l'Amour. Faible, altéré.

VERNET (Claude Joseph) : 592. Vue de l'entrée du port de Marseille, prise de la montagne dite *Tête de More*. L'eau, la forteresse et les montagnes du fond sont éclairées. Les personnages du premier plan sont noirs.

593. Vue de l'intérieur du port de Marseille. Eau et bâtiments de droite éclairés; le reste noirci.

594. Vue du golfe de Bandol. Très-altéré et mal placé.

595. Vue du port neuf de Toulon. Très-altéré.

*596. Vue de la ville et de la rade de Toulon bornée par des montagnes. Jolis jardins. Bassin avec statue dans une niche à droite. Bien éclairé.

597. Vue du vieux port de Toulon. Eau et fond éclairés, le reste noir.

598. Vue de la rade d'Antibes. Premier plan noirci. Ville et eau éclairées.

599. Vue du port de Cette. Temps noir, mer agitée, ville éclairée comme par un effet de lampe. Premier plan noirci.

600. Vue de la ville et du port de Bordeaux. Altéré.

601. Même vue prise d'un autre point. Altéré.

602. Vue de la ville et du port de Bayonne. Altéré.

603. Même vue prise d'un autre côté. Altéré.

*604. Vue du port de La Rochelle, prise de la petite rive. Ciel et eau bien éclairés; bâtiments en demi-lumière. Deux tours au fond du port; deux tours et bâtiments de gauche éclairés. Le reste est noir.

605 Vue du port de Rochefort. Au fond, four ou bâtiment en feu. Bon effet de fumée; bâtiments de droite et eau éclairés. Le tout est noir.

606. Vue de la ville et du port de Dieppe. Au premier plan — noirci — poissons. Le fond, la mer et les magasins de gauche éclairés. A droite, pont d'un bel effet.

*607. Marine. Le naufrage. Au milieu des flots, vaisseau brisé, et, au premier plan, naufragés dans une barque. A droite, des matelots secourent une femme évanouie; vaisseau dans le lointain. La foudre éclate au milieu de nuages épais. Bon, mais en partie noirci.

608. Paysage. Rivière coulant entre deux rives hérissées de rochers. Au premier plan, une femme et deux pêcheurs. Ciel bien éclairé; bel effet de lune sur l'eau. Le reste a noirci.

609. Marine. Le matin ou la pêche. Hommes et femmes ras-

semblant les poissons pêchés. Au fond, tour en ruines dont le sommet est frappé d'un rayon de soleil; vaisseaux; au fond, port. Noirci.

610. Marine. Une chaloupe, pleine de passagers, cherche à gagner le rivage; matelots sur un rocher se disposant à les secourir. Plus loin, au milieu, vaisseau brisé contre un écueil; plus loin encore, vaisseau cherchant à gagner la pleine mer.

* 611. Marine par un temps calme. Effet de soleil couchant. Sur le devant, canons, ballots, paysan conduisant deux bœufs et autres personnages; à gauche, portique s'avançant jusqu'au bord de la mer. A droite, un phare et une tour. Bon tableau — un peu noirci à gauche. — Bonne perspective, belle lumière, ciel chaud.

* 612. Marine. La nuit ou le clair de lune. A droite, matelots, les uns puisant de l'eau à une fontaine, d'autres bivouaquant auprès d'un feu où l'on fait la cuisine. Au premier plan, pêcheur et sa femme. Plus loin, deux vaisseaux à l'ancre et barques. A l'horizon, tour, montagne. Les deux effets de lumière sont bien rendus. En partie noirci.

613. Paysage. Le matin. Fleuve traversé par un pont; charrette; deux femmes; trois pêcheurs dans une barque. Altéré.

614. Marine. La nuit. Au bord de la mer, trois hommes et deux femmes entourent un feu allumé pour la cuisine; pêcheur, vaisseau à l'ancre. Effet de clair de lune.

615. Paysage. Le torrent. Il coule à travers une gorge de rochers et tombe à gauche en cascade. Au premier plan, trois personnages.

616. Paysage. Les baigneuses. Femmes se baignant dans une rivière près d'une chute d'eau; d'autres s'habillent ou font un repas sur l'herbe. Indiscrets cachés et regardant, etc.

617. Marine. Le retour de la pêche. Altéré.

618. Paysage. Ouvriers occupés au terrassement et au pavage d'une grande route pratiquée dans le roc.

619. Vue des cascatelles de Tivoli. Rochers formant arcade; chute d'eau. Au premier plan, deux pêcheurs et deux femmes.

620. Vue des environs de Rome. Rivière tombant en cascade entre des rochers; chèvre et chevrier; pêcheurs.

* 621. Un port de mer. Effet de clair de lune. Au premier plan, à droite, hommes et femmes réunis autour d'un feu. Près d'eux, cordages, pièce de canon et une ancre servant de matelas à un marin. Au second plan, édifice. Plus loin, entrée du port. Vers la gauche, deux vaisseaux à l'ancre; le tout éclairé par la lune. Bonne toile, en partie noircie.

622. Port de mer. Effet de brouillard. Altéré.

623. Marine. Le midi ou le calme. Au premier plan, pêcheurs retirant leurs filets. Au second plan, vaisseau et autres bâtiments; plus loin, entrée d'un port.

624. Marine. Le soir ou la tempête. Sur le devant, matelots retirant de la mer le chargement d'une barque échouée. Plus loin, grande barque battue par les flots.

* 625. Marine. Effet de soleil couchant par un temps brumeux. Sur le devant, pêcheurs mettant leur barque à flots. A gauche, masse de rochers. Hommes vus en silhouettes sur l'eau. Joli tableau, noirci au premier plan.

626. Marine. Effet de clair de lune. Pêcheurs, phare sur une jetée; deux vaisseaux à l'ancre. Noirci.

627. Marine. Le midi. Au premier plan, pêcheurs et poissons. A gauche, dans le lointain, tour en ruines dont le sommet est frappé d'un rayon de soleil. A droite, vaisseau. Au fond ville et au delà montagnes. Le devant a noirci.

628. Marine. Effet de soleil couchant. Sur le devant, barque mise à flot par quatre hommes; d'autres raccommodent leurs filets.

629. Vue des environs de Marseille. Batelier traversant un bras de mer entre deux rochers. Au premier plan, pêcheur à la ligne. Au fond, vaste édifice construit au pied de hautes montagnes. Embarcations près du rivage.

630. Autre vue des environs de Marseille. Pêcheurs retirant leurs filets d'une barque. Bâtiment à l'ancre qu'on décharge près d'une vieille tour. Effet de brouillard percé par le soleil.

* 631. Vue du pont et du château de Saint-Ange à Rome. Au premier plan, pêcheurs sur un rocher, au milieu du Tibre, retirant leurs filets d'une barque. A gauche, pont et château Saint-Ange : barque et pont bien rendus. Belle toile. Le bâtiment à l'extrême droite a seul été atteint par le noir.

632. Vue des restes du pont Palatin, dit *ponte rotto* (rompu). Au premier plan, pêcheurs sur une pointe de terre avançant dans le Tibre. Une barque, tirée par deux hommes, passe sous le pont. Dans le fond à gauche, fabriques au bord de l'eau. Le côté gauche est bien éclairé; le côté droit a noirci.

VÉRONÈSE (Alexandre). *Voy.* TURCHI.

VÉRONÈSE (Paul). *Voy.* CALIARI.

VICENTINO (André). *Voy.* MICHIELI.

VICTOOR. *Voy.* FICTOOR.

VIEN (Joseph-Marie) : 634. Saints Germain et Vincent. Un ange

leur apporte la couronne céleste. Le premier est en vieux prélat couvert d'un riche manteau vert et or, regardant le ciel, les bras ouverts; l'autre est un jeune saint agenouillé, tenant un livre et une palme.

635. Dédale et Icare à qui son père adapte des ailes.

* 636. L'Ermite endormi, capucin tenant un archet et laissant tomber son violon. Il est assis contre un arbre, la tête penchée en arrière, une jambe levée. Son sommeil, son attitude, son visage dont les yeux se ferment, tout cela est rendu de manière à produire illusion. Excellent tableau de grandeur naturelle, d'une bonne teinte et bien éclairé.

637. Amours jouant avec des fleurs, des cygnes et des colombes.

VINCI (Léonard de) : 480. Saint Jean-Baptiste. La tête de cet adolescent est légèrement penchée à gauche. Il montre le ciel d'une main et tient de l'autre sa croix de roseau. Une peau d'agneau couvre le bas de son corps. Bon modelé de cette charmante tête souriante et du torse. Le bas de la toile est noir.

481. La Vierge, l'Enfant Jésus et sainte Anne. Au fond, rivière et rocher. Marie, assise sur les genoux de sa mère, se baisse pour prendre l'Enfant qui caresse un agneau. Sainte Anne, vue presque de face, regarde en souriant cette scène. Sa tête est seule achevée — ou bien conservée. — Elle est très-belle, très-bonne et nous charme par ce sourire dont Léonard a seul le secret. Il est fâcheux que le reste ne soit qu'ébauché; car cette composition originale eût été d'un grand et bel effet.

482. La Vierge aux rochers. L'Enfant Jésus, assis à terre et soutenu par un ange également assis, donne sa bénédiction au petit saint Jean agenouillé. Sa cuisse et sa jambe gauches offrent un raccourci savant, et d'autant plus extraordinaire que c'est, dit-on, un des premiers essais en ce genre; son corps potelé est fort bien modelé, mais il a perdu sa couleur. Une voûte ouverte dans ces rochers, offre une échappée avec eau et rochers. Marie n'est plus belle, le temps l'a décolorée, et ses traits eux-mêmes ont perdu tout leur charme. Une ancienne copie de ce tableau que nous avons vue en Italie et dont une semblable est au musée de Nantes (n° 540), attribuée par le catalogue à l'auteur lui-même, et que M. Clément de Ris dit avoir été faite par Luini, la représente avec la grâce et le ravissant sourire de ses autres vierges.

* 483. Portrait à mi-corps de femme, dite la belle Ferronnière, maîtresse de François Ier, de la duchesse de Mantoue, suivant le père Dan, ou de Lucrezia Crivalli. Nous ne pouvons reconnaître

dans son costume et dans ses traits si sérieux, si fiers, la femme d'un marchand de fer devenue maîtresse du roi. Nous avons même la presque certitude que cette peinture, dont la facture rappelle le style du Titien ou celui du Bronzino, est mal à propos attribuée à l'auteur de la Mona Lisa du Louvre et de Jeanne, reine de Naples, du palais Doria ; car, loin d'y trouver ces ombres si douces, un peu noircies, nous avons ici une peinture éclatante un peu sèche. Superbe portrait d'ailleurs fort bien conservé. Le costume est très-riche. Le front est ceint d'une ganse noire, retenue par un diamant. Sans doute, cet ornement inconnu à Paris avant l'apparition de ce portrait, que le public croyait être celui de la Ferronnière, aura, depuis lors, conservé le nom de cette maîtresse. Sa robe rouge et collante, qui ferme carrément la poitrine, est ornée de bandes d'or et d'une broderie foncée avec dessins dorés. Cette belle femme, dont les yeux se tournent à notre droite et dont les lèvres sont fermées avec une certaine contraction, a la physionomie grave, presque colère. A coup sûr, elle est plutôt italienne que française, et nous avons tout lieu de croire que, peinte par de Vinci, son regard eût été moins sévère.

* 484. Portrait de Mona Lisa, connue sous le nom de Joconde. Elle est assise dans un fauteuil, les deux mains posées devant elle, l'une sur l'autre. Un voile léger, retenu par un fil d'or, passe sur le front, recouvre le derrière de la tête et retombe sur les épaules avec ses cheveux bouclés. Sa robe fermée ne laisse voir que le haut des seins. Au fond et au delà d'un appui en pierre, on aperçoit une pièce d'eau entourée de rochers. Nous avons relaté deux copies de ce portrait, l'une au musée de Madrid (p. 204), l'autre dans le palais Schleisseim, près Munich (p. 313). La première, d'un coloris rouge-noir sec ; la seconde, de la même teinte que celle du Louvre et offrant ces dissemblances : la tête tournée un peu plus à sa droite avec un regard de côté ; une main sur le bras d'un fauteuil, l'autre posée sur le bras gauche dont la manche étroite est jaune. Mais ni imitations, ni copies, ni gravures, n'ont jamais pu rendre tout ce qu'offre de gracieux, de tendre le mouvement de la bouche et celui des paupières de l'original. On dit que le peintre employa beaucoup de temps à l'achèvement de son œuvre. Nous comprenons qu'il ne pouvait pas se lasser d'être regardé de cette manière et que la contemplation du modèle dût retarder singulièrement la reproduction d'une image aussi ravissante. L'impression fut chez lui si vive et si profonde qu'il eut toujours depuis ce sourire au bout de son pinceau, dès qu'il avait à peindre une tête de femme ou de jeune homme.

485. Bacchus couronné de pampre, assis sur une pierre, une jambe posée sur le genou de l'autre et s'appuyant sur un tyrse. Le haut de cette jambe se détache très-bien de la cuisse sur laquelle elle s'appuie. Nus noircis. Le dieu païen ressemble trop au saint Jean-Baptiste, ou ce saint ressemble trop à un Bacchus.

VINCI (d'après Léonard de) : 486. La Cène, copie à l'huile de la fameuse fresque de Milan (*Musées d'Italie*, p. 126). Cette copie, altérée et de dimension réduite, a dû être faite d'après celle de Marco Uggiomo (p. 155).

VLIEGER (Simon de) : 549. Marine par un temps calme. Ciel bien éclairé et sur lequel se détachent des édifices; bonne perspective; composition très-simple.

·Vos (Martin de) : 550. Saint Paul dans l'île de Mytilène. Le saint portant un fagot est piqué par une vipère en mettant du bois au feu. Autres personnages dont les uns s'étonnent de ne pas voir le saint mourir de sa blessure. A l'horizon, temple circulaire avec dôme. Assez mavaise toile, placée contre le jour.

* VOUET (Simon) : 641. Présentation de Jésus au temple. Architecture à colonnes. En haut, Zacharie tient l'Enfant dans ses bras. Marie, à genoux sur une dernière marche, regarde le pontife, les bras ouverts. Près d'elle, saint Joseph, vu de profil, tient des colombes dans un panier. Au premier plan, sainte Anne à genoux sur la première marche; autres personnages. Le profil de Marie est ingénu, assez joli, mais vulgaire. Beau profil de saint Joseph. Bon tableau, mieux conservé que les suivants.

642. La Vierge, l'Enfant Jésus et saint Jean.

643. Le Christ en croix, Madeleine, la Vierge, saint Jean et Joseph d'Arimathie. Dans les airs, chérubins.

644. Le Christ au tombeau, soutenu par deux anges. Madeleine à genoux, la Vierge, saint Jean.

645. La Charité romaine. Jeune femme donnant le sein à son vieux père dont on ne voit que le buste.

646. Portrait en pied de Louis XIII en armure. La France et la Navarre, représentées par deux femmes, se mettent sous sa protection.

647. Allégorie de la Richesse. Femme ailée couronnée de lauriers et deux enfants, dont l'un montre des bijoux.

648. La Foi. Femme tenant un cœur de la main droite et une palme de l'autre.

VOYS (Ary de) : 551. Portrait d'un homme assis à son bureau. Jolie tête aux deux mentons dans le genre de celle de Gérard Dow, encore bien éclairée.

* Watteau (Antoine) : 649. Embarquement pour l'île de Cythère. Au milieu du premier plan, monticule sur lequel se trouvent des groupes d'amoureux. Dans le premier, à droite, le cavalier fait sa déclaration; dans le second, l'homme tient sa belle par les deux mains pour la mettre debout. Le troisième couple est déjà levé. D'autres descendent l'éminence; un autre est près de la barque — mal renseignée. — Amours dans l'espace et sur la barque. Assez bon fond de paysage. Le premier plan est faible. Les visages et les costumes sont généralement touchés de main de maître. Toile bien conservée.

Weenix (Jean) : 554. Gibier et ustensiles de chasse. Lièvre accroché par la patte au haut d'une fenêtre cintrée; perdrix sur une gibecière; trompe en corne. Fond de paysage. Son éternel lièvre au ventre blanc et pendu est bien peint; le reste est confus et noirci.

* 555. Les produits de la chasse. Oiseaux morts déposés au pied d'un vase en marbre blanc, avec l'enlèvement des Sabines en relief. Fusil, poire à poudre gardés par un chien. Dans le fond, parc. Toujours son lièvre au croc : lièvre et grand vase bien éclairés. Tête de chien d'une vérité étonnante. Excellent, noirci au fond.

556. Port de mer. Devant un piédestal supportant une statue de femme avec une bourse à la main, marchand ambulant en costume grotesque et jeune homme offrant à une dame une petite peinture dont elle détourne pudiquement les yeux, etc. Est-ce une peinture? Ne serait-ce pas plutôt un miroir? Assez bonne perspective au milieu; fruits et gibiers bien traités.

Weenix (Jean-Baptiste) : 558. Les corsaires repoussés. Dans un port de mer où des corsaires ont surpris les habitants de la côte, un général à cheval fait arrêter un des bandits qui avait dérobé des objets précieux à une dame agenouillée; habitants s'embrassant, en signe de délivrance, etc. Personnages médiocrement peints. Bel effet de lumière à droite. La mer à l'horizon se confond avec le ciel.

Werff (le chevalier Adrien van der) : 557. Adam et Ève sous le fatal pommier où l'on voit, non un serpent, mais un perroquet — plus propre à porter la parole. — Adam hésite à accepter la pomme que son épouse lui présente. Sur le sol, deux colombes, emblème d'innocence, prêtes à s'envoler. Jolie tête et beau corps d'Ève vue presque de face; elle est bien éclairée, ainsi que la partie postérieure du corps d'Adam, dont le haut est dans l'ombre. Fond noirci.

558. Moïse sauvé des eaux et retiré par deux femmes agenouillées au bord du fleuve. Derrière elles, autre suivante et une négresse. A droite, la fille du roi Pharaon, appuyée sur une jeune fille, regarde l'enfant. Au fond, statue, palmiers, monuments. A gauche, pont, montagnes. Bonne pose de la princesse. Toile jadis très-jolie, mais altérée. Il n'y a plus un seul visage bien éclairé.

559. La chasteté de Joseph. La femme de Putiphar, assise sur son lit, cherche à retenir le jeune homme, qui cache son visage dans ses mains. Au fond, groupe en marbre de deux femmes dans une niche. Pourquoi se boucher les yeux puisqu'il tourne le dos aux appas de cette femme? Jolie tête — trop tranquille — de celle-ci.

560. Les anges annonçant aux bergers la venue du Messie. Toile à peu près illisible.

561. La Madeleine dans le désert (tiers de nature). Elle est assise à terre, presque nue, un livre à la main. Branche de figuier, tête de mort. Au fond, roches couvertes d'arbres, montagnes. Les jambes de la sainte paraissent trop longues. Elle est seule éclairée.

* 562. Antiochus et Stratonice. Au milieu, Séleucus, voulant sauver son fils qui se meurt d'amour pour Stratonice, la lui amène, en se démettant du pouvoir et lui posant sur la tête la couronne royale. Derrière elle, le médecin Erasistrate qui a surpris le secret de cet amour; soldat. On ne voit plus du jeune prince que son dos; du roi, que ses mains; on distingue à peine le médecin dans l'ombre. Deux petites filles derrière une balustrade sont encore à demi éclairées. Stratonice seule n'a pas été atteinte par le noir. Qu'elle est belle et touchante, avec ses yeux baissés! Hélas! bientôt, peut-être, elle disparaîtra à son tour!

563. Nymphes dansant. A gauche, un berger nu, assis sur une roche, joue de la flûte et fait danser deux nymphes qui n'ont chacune qu'un bout d'écharpe pour abriter leur pudeur. Autre pâtre avec un tambour de basque, deux jeunes filles qui regardent les danseuses et terme de satyre portant une corbeille sur la tête. Le joueur de flûte a le dos et les jambes bien modelés et bien éclairés. Le reste a noirci. C'est dommage.

WOHLGEMUTH (Michel) : 564. Le Christ devant Pilate. Il est amené, la corde au cou, par deux soldats. Le proconsul déchire sa robe. Saint Pierre, la servante et le coq perché sur une balustrade. Le gros Pilate semble crier en regardant Jésus. Costume bizarre de l'un des soldats. Mauvaises draperies. La servante vêtue de blanc paraît être en chemise. Altéré.

WOUWERMANS (Philippe) : 565. Le bœuf gras en Hollande (petite dimension). Un homme battant du tambour, un enfant tenant un cerceau et un chien précèdent le bœuf gras conduit par deux bouchers; autres personnages. Un homme sur un cheval gris pommelé, à gauche, et la maison avec pigeonnier, à droite, sont éclairés; le reste est devenu noir.

566. Le pont de bois sur le torrent. Femme qui file. Paysanne portant un panier de poissons sur sa tête, etc. A peine voit-on encore le cheval blanc obligé.

567. Le départ pour la chasse. En haut d'un escalier, homme coiffé d'un bonnet de coton. Sur les premières marches, un autre tenant un bâton en guise de fusil; hallebardier riant, page, femme assise, etc. Femme montée sur un cheval bai; cavalier qui, au moment d'enfourcher son cheval blanc, prend, sans résistance, un baiser. En partie noirci.

569. La chasse au cerf. Il s'est élancé dans une pièce d'eau. Trois cavaliers et leurs chiens lui barrent le passage sur la rive. Femme à cheval, autres cavaliers, valets, etc. Excepté le cheval blanc au galop, à droite, on ne voit presque plus rien.

* 570. Le manége. Cavalier sur un cheval blanc attaché à un poteau et fouetté par un palefrenier. Spectateurs, chien et enfant sur un cheval de bois, etc. Montagnes. Assez bien conservé, mais menaçant de tourner au noir.

571. Intérieur d'écurie dont un garçon ouvre la porte donnant sur la campagne. Cavalier arrangeant la bride de son cheval, un autre est monté; valet sellant un troisième cheval, etc. Echappée par la grande porte à gauche où l'on voit un cheval blanc monté par un cavalier vêtu de rouge. Partie d'un bel effet. Le reste a noirci.

573. Choc de cavalerie. Toile trop noircie pour qu'on puisse porter un jugement sur son mérite.

* 574. Halte de chasseurs et de cavaliers devant une hôtellerie. Cavalier faisant manger son cheval dans une auge. Derrière lui, un chasseur boit à même d'une bouteille en faïence. A droite, dame et cavalier montés, à qui un villageois montre la route. Sur le devant trois chiens. Au milieu, plus loin, à droite, jeune femme, éclairée, et cavalier, dans l'ombre, se détachant tous deux sur le ciel vivement éclairé. Maisons à gauche, dans l'ombre. Noirci.

575. Halte de cavaliers près d'une tente. Un cheval blanc sans cavalier est encore éclairé; le reste est presque invisible.

576. Halte de militaires. Capitaine appuyé sur sa canne, soldats, chevaux, etc. Noirci.

577. Paysans conduisant une charrette de foin, arrêtés sur le bord d'une rivière. On ne voit guère que la charrette attelée de deux chevaux dont celui de devant est gris pommelé et un cavalier venant vers nous. Le reste est noir.

WOUWERMANS (Pierre) : 578. Vue de la tour et de la porte de Nesle vers 1664. Carrosse attelé de 6 chevaux dans lequel est une dame de la cour portant un masque. Au 2ᵉ plan, autre carrose; nombreux personnages. Dans le fond, Pont-Neuf avec la statue d'Henri IV, etc. Eau et pont dans toute sa longueur, éclairés, ainsi qu'un cheval blanc au galop au milieu du premier plan. Le reste est devenu noir.

WYNANTS (Jean) : 579. Lisière de forêt, paysage. Au premier plan, arbres coupés ou dépouillés de feuilles. Au 2ᵉ plan, deux chasseurs; deux paysans conduisant des bœufs; femme dans une charrette. Près du bois, berger et moutons, etc. Noirci.

* 580. Grand paysage. Au deuxième plan, à gauche, un homme fait l'aumône à un mendiant près de la porte d'une ferme; cochons et bœufs conduits par un pâtre; cavalier sortant d'un bois; famille d'un seigneur en promenade. Au fond, ferme, collines, etc. Bel effet de lumière à droite sur des maisons et entre les arbres; eau à droite. Belle toile bien conservée.

581. Tout petit paysage. A gauche, au bord d'une route, talus, haie, grand arbre. Sur la route, cavalier précédé d'un valet portant des faucons et de trois chiens. Vaches, moutons, pâtre. Dans le fond, village, moulin à vent; plaine, avec arbres et personnages, bien éclairée, mais insignifiante. Beau ciel bleu, nuages blancs.

WYNTRACK : 582. La ferme. Un homme précédé de deux chèvres, sur un chemin conduisant à des cabanes; autres chèvres, canards. Plus loin, berger et son troupeau.

* ZACHT-LEVEN (Herman) : 583. Vue des bords du Rhin. A gauche, sur la rive escarpée du fleuve, auberge, et, plus loin, clocher, voyageurs sur une route. Au premier plan, barques amarrées, deux hommes assis, femme lavant du linge. A droite sur l'autre rive, village au bord de l'eau, entouré d'arbres. Au fond, montagnes boisées et autres villages. Le fleuve est couvert de barques. Une maison rustique se dessinant en silhouette fait repoussoir. Ciel vivement éclairé. Bon petit tableau.

ZACHT-LEVEN (Kornelin) : 584. Portrait d'un peintre — peut-être le sien — (quart de nature). Il est assis près de son chevalet

tenant palette et pinceau. A ses pieds est un petit réchaud en terre avec du feu. Son visage n'est éclairé que d'un côté; toutefois les deux yeux sont visibles et l'on peut saisir la physionomie régulière du peintre. Les yeux et les sourcils relevés, la bouche et surtout le menton sont d'un bon dessin et annoncent de l'imagination et de l'énergie. Le reste est noir.

ZAMPIERI (Dominique), dit le DOMINIQUIN : 489. Adam et Eve après le péché (petite dimension). Dieu soutenu par un groupe d'anges reproche à Adam sa désobéissance; Adam montre sa femme. Eve montre le serpent, seul coupable selon eux. A droite, cheval, lion, agneau. La draperie de Dieu le père s'arrondit autour de lui, dans la forme d'un nid. Il s'appuie sur le globe. Répétition réduite et inférieure du tableau par nous décrit dans la *Revue des Musées d'Italie*, page 348.

* 490. David. Le roi prophète, assis, les yeux levés vers le ciel, chante les louanges du Seigneur, en s'accompagnant sur la harpe. A gauche, un ange tient ouvert devant lui un livre. Un autre ange, dans le fond à droite, transcrit ces chants improvisés et tient le glaive avec lequel le jeune David trancha la tête de Goliath. Belle tête du roi, belle expression, bon coloris, conservation parfaite.

491. Sainte Famille (petite dimension). A droite, la Vierge assise à terre reçoit l'eau d'une source et tient dans ses bras l'Enfant à qui saint Jean offre un fruit. Derrière eux, saint Joseph enlevant la charge de l'âne. L'attitude des enfants est très-naturelle. La physionomie de Marie manque d'animation. Paysage joli, mais noirci.

492. Apparition de la Vierge et de l'Enfant à saint Antoine de Padoue (quart de nature). Marie est peut-être trop près du saint; ses pieds touchent presque le sol, et pourtant elle est portée par un nuage. A voir son corsage et ses traits, on la prendrait pour une villageoise en négligé. Le saint est bien peint, et Jésus qui le caresse est charmant.

* 493. Le ravissement de saint Paul (tiers de nature). Il est enlevé par trois anges de moitié moins grands que lui et lève vers le ciel la tête et les bras. Sa robe est verte, son manteau rouge. Le raccourci du visage vu de face et penché en arrière est bien traité. Belle expression, belle couleur. Le Poussin a imité, mais non égalé cette composition.

* 494. Sainte Cécile. Debout, de face et vue jusqu'aux genoux, la jeune sainte, les yeux levés vers le ciel, chante en s'accompagnant de la basse. Un petit ange tout nu et debout devant elle

tient ouvert sur sa tête le cahier de musique. Charmante tête de la sainte, dont toutefois les yeux, plus grands que la bouche entre ouverte, nous paraissent d'une beauté par trop idéale. Belle expression de foi et de mélancolie. Sa chevelure est surmontée d'une couronne de perles. Sa robe rouge collante a des manches violettes bouffantes. Les étoffes, la basse et le petit ange parfaitement éclairés font illusion.

* 495. Combat d'Hercule et d'Archélaüs. Le demi-dieu terrasse ce fleuve transformé en taureau. Œné, roi de Calydon et père de Déjanire, assiste au combat, accompagné d'un de ses officiers. Plus loin, deux bergers, troupeau, fleuve avec chute d'eau, etc. Paysage peu altéré et fort joli.

496. Hercule et Cacus, paysage (petites figures), pendant du précédent. A gauche, Hercule tire le corps de Cacus hors de sa caverne. Un homme montre Evandre et Glaucus accourant au secours de ce dernier. Plus loin, les bœufs d'Hercule au bord d'un ruisseau. Ruines.

* 497. Timoclée amené devant Alexandre les mains liées. Des soldats conduisent aussi ou portent les enfants de la Thébaine. L'un de ces vieux soldats tient et regarde un tout jeune enfant comme le Faune à l'enfant du Louvre. Ces soldats cuirassés sont costumés comme pour un ballet. Les enfants en pleurs et effrayés sont rendus intéressants; mais le regard s'arrête bientôt sur leur mère, grande et belle femme au profil grec, énergique, à la pose calme, fière et intrépide contrastant avec le visage et la pose tourmentée du jeune roi sur son trône. « Pourquoi, lui crie-t-il « tout en colère, avez-vous fait périr un de mes soldats? Parce « que, répond-elle, il a voulu attenter à mon honneur. N'ayant « pas d'autre moyen de salut, je l'ai attiré près d'un puits et l'y « ai jeté. Si je me trouvais encore en semblable péril, j'agirais de « même. » Ce qui augmente l'effet de cette grande et noble figure, c'est la façon dont le peintre l'a drapée. Sa coiffure surtout est d'un très-bel effet; une bande d'étoffe rejetée du haut de la tête et tombant sur les épaules, en même temps que les bouts de sa ceinture tombent plus bas, impriment à son attitude plus de hardiesse. Cette femme est sublime; elle constitue à elle seule un chef-d'œuvre. Belle conservation.

* 498. Le triomphe de l'Amour (petites figures). Cupidon vu de face, assis sur son char, tient d'une main son arc et de l'autre les guides de deux colombes formant son attelage. Près de lui, un petit amour répand des fleurs, tandis qu'un second, vu de dos, en détache d'autres de la double couronne qui entoure les

figures et que nous attribuons à Murio dei Fiori. Charmante miniature; coloris superbe; fleurs admirables.

* 499. Renaud et Armide (demi-nature). L'enchanteresse, assise sur un tertre près d'un arbre, arrange ses cheveux devant un miroir que tient Renaud couché plus bas à ses pieds. Un amour lance, en volant, un de ses traits à la belle. A gauche, deux amours couchés s'embrassent, deux tourterelles les imitent. Amour endormi près de son flambeau renversé. Plus loin, du même côté, Ubalde et le chevalier danois, cachés par le feuillage. Armide, dont le corps nu est en partie couvert par son manteau bleu, est jolie à la façon du Dominiquin. Les poses sont gracieuses; celle de la femme empreinte de coquetterie, celle de Renaud décelant une mollesse qui va lui attirer de sévères reproches. Charmante toile encore fraîche à très-peu de chose près.

500. Herminie chez les bergers (demi-nature), paysage. Elle est revêtue de l'armure de Clorinde et aborde le vieux berger appuyé sur sa lance. Enfants jouant de la flûte et du pipeau. Près de là, moutons parqués. Au fond, torrent descendant d'une montagne. Toile entièrement noircie.

501. Paysage. Noirci.

ZAMPIERI (attribué à) : 502. Saint Augustin lavant les pieds du Christ qui lui apparaît sous la figure d'un pèlerin, mais la tête entourée d'un auréole lumineuse. Deux anges dans les airs. Ces anges assez mal peints nous démontrent que ce tableau n'est pas d'un grand maître.

ZEEMAN (Remi ou Reinier) : 586. Vue de l'ancien Louvre du côté de la Seine. On ne le voit plus qu'en silhouette, tant la toile a noirci.

ZORG. *Voy.* ROKES.

ZURBARAN (François) : Sans n°. Les funérailles d'un évêque. Il est sur un lit de parade, emmailloté dans sa robe blanche. En mesurant le haut du corps comparé à la partie postérieure, il ne doit pas avoir de jambes. On dit ordinairement blanc comme un mort. Celui-ci a la face toute noire. Le lit de parade est une large planche inclinée comme un lit de camp. Les personnages qui l'entourent sont généralement mal dessinés et comme ébauchés. L'un d'eux, en baissant la tête, sourit d'une façon grotesque. Affreux coloris; lumière passable.

Sans n°. Saint Pierre Nolasque avec saint Raimond, tableau peint à Séville, dit-on, pour le couvent des Pères de *la Merci*. Le fondateur de l'Ordre siège au milieu du chapitre de Barcelone présidé par saint Raymond de Pennafort, cardinal assis dans un

fauteuil. Les autres prélats sont également assis et rangés en demi-cercle. Toutes ces têtes tachées de rouge et de noir et plaquées l'une contre l'autre sont affreusement peintes.

Attribuer ces deux tableaux à un grand maître, c'est lui faire injure. Zurbaran, nous en sommes convaincu, n'a rien fait, même dans ses ébauches, d'aussi mauvais.

ZUSTRIS ou SUSTRIS (Frédéric) : 587. Vénus et l'Amour. La déesse nue, vue de profil, pose, en se soulevant, une main sur des colombes que Cupidon montre avec une flèche. Derrière le lit, Mars en armure, et plus loin, quatre personnes attablées au milieu d'un paysage. Le premier plan est de grandeur naturelle. Assez belle tête baissée de Vénus, long corps d'une teinte uniforme d'un gris jaunâtre. Joli profil levé de Cupidon. Mars est un vieux soudart assez ridicule. Le reste n'est plus visible.

MUSÉES DE PROVINCE

I — AMIENS

CHAPITRE PREMIER

Monuments

ARTICLE II — CATHÉDRALE

Cette basilique du XIII^e siècle est, dit-on, la plus grande des cathédrales de France. Le plan couvre une surface de 8,000 mètres environ. La façade principale est surmontée de deux tours quadrangulaires. On dit généralement qu'avec le portique de Reims, la nef d'Amiens et les tours de Notre-Dame, on aurait une église gothique parfaite.

ARTICLE DEUXIÈME — HOTEL DE VILLE

Renfermant, dans la salle du Congrès, des tableaux de Boucher, de Verdier, de Lagrenée, de Lacroix, de Lemoine, de Regnault, de Desmaret, de Bon Boullongne, de Vien, de Carle van Loo, de César van Loo, deux tapisseries des Gobelins représentant la sibylle du Dominiquin dont l'original est dans la galerie du capitole à Rome et Christophe Colomb d'après Jeanbal.

ARTICLE III — MUSÉE NAPOLÉON

Magnifique monument érigé de 1854 à 1864 dans le style Louis XV. Les galeries ont à chaque étage 1400 mètres de surface. Ce musée, remarquable par son double escalier et la richesse de son ornementation, ne le cède en beauté qu'à celui qu'on vient d'ériger à Marseille. Il a coûté deux millions ; la disposition des salles ne laisse rien à désirer ; chaque objet est éclairé de la façon la plus avantageuse.

CHAPITRE II

Sculpture

Plâtres des statues antiques suivantes :

 Apollon du Belvédère ;
 Diane à la biche ;
 Faune à l'Enfant ;
 Hermaphrodite Borghèse ;
 Héros combattant ;
 Nymphe ou Vénus accroupie ;
 Vénus de Médicis.

Autres plâtres de statues modernes.

CHAPITRE III

Peinture

ALBANI (François) : n° 56. Repos en Égypte.
CANAL (Antoine da), dit *Canaletto* : 55. Souvenir de Venise.
CRIVELLI (Charles) : 53. Madone et l'Enfant.
DOLCI (Carlo) : 54. Sainte Cécile touchant de l'orgue.
GELÉE (Claude) : 58. Fuite en Égypte.
GIRODET : 23. Mort d'Abel. Reproduction.

INCONNUS (auteurs) : Tableaux dits de Notre-Dame de Paris, savoir :

*102. Tableau réduit à un tiers de sa hauteur primitive, ayant pour devise ces mots : « *Arbre portant fruit d'éternelle vie.* » On voyait la Vierge au milieu d'un jardin entouré de fontaines et gardé par des anges. Elle soutenait l'Enfant Jésus et le posait, comme un fruit, au sommet d'un arbre touffu qui montait jusqu'à sa ceinture. Au-dessous, à gauche, sont quatre îles remplies de personnages. Plus bas, pape, cardinal, évêque, empereur et un roi (peut-être Louis XII), tous tenant un fruit ayant l'apparence d'une mûre. Peinture de mérite, très-soignée, mais dégradée en partie.

103. Tableau ayant pour devise : *Roche d'où sort la fontaine d'eau vive.* La madone est assise sur un rocher d'où s'échappe de chaque côté une nappe d'eau. Au-dessous le Christ debout. Le sang qui coule de son bras gauche est recueilli, puis versé sur la tête des assistants. Au deuxième plan, Moïse frappe le rocher.

104. La Vierge assise devant une porte de la Jérusalem céleste ; le donateur, sa femme, Henri IV, Sully, etc.

105. La Vierge tenant son fils entre ses bras. A droite, la Miséricorde et la Vérité; à gauche, la Justice et la Paix. Au premier plan, le donateur et sa femme Marie de Revelles. Entre eux Henri IV, Marie de Médicis, et à ses pieds Louis XIII, enfant, couché dans un lit royal; autres nombreux personnages.

106. Tableau dont la devise est : « *Le feu sacré que le saint puits conserve.* » La partie supérieure où l'on voyait le prophète Elie enlevé dans un char de feu et laissant tomber son manteau sur Elisée est complètement détériorée. La Vierge porte sur le bras droit son divin fils qui tient une torche enflammée. Au-dessus on lit : *Ignem veni mittere in terram.* Le maire du Puy s'est fait peindre à genoux, revêtu d'un surplis et avec l'écu de ses armes.

107. Moïse, qui faisait paître un troupeau, défait, par respect, ses sandales, à l'apparition de la Vierge avec l'Enfant dans un buisson ardent. A droite, saint Paul, qu'on suppose être le patron du donateur figurant au bas du tableau, en face de sa femme, avec d'autres personnages de leur parenté.

*Sans n°. Au milieu, belle Vierge, allaitant Jésus. Plus haut, eau, montagne, paysage. Plus bas que la Vierge, petites figures allégoriques, saintes portant des coiffures dorées. Au-dessous, portraits (quart de nature, demi-figures) de six hommes et de huit femmes, celles-ci coiffées de deux pièces d'étoffe blanche super-

posées à la façon des anciennes religieuses. Au milieu du premier plan, un seigneur coiffé d'un chapeau rond, en costume doré, se tenant debout et vu en entier. A droite, le donateur en robe noire agenouillé devant un prie-dieu.

Ce tableau est encore plus soigné et plus beau que les précédents.

*Autre tableau sans numéro. Le portrait de la Vierge et de l'Enfant Jésus placé vers le haut est surmonté d'un vieux personnage qui tient par son extrémité une balance dont les plateaux tombent à droite et à gauche. L'Enfant se détache de la toile sur laquelle il semblait peint, saisit et tire à lui un des cordons du plateau de gauche ne contenant qu'un petit objet, tandis que dans l'autre plateau se trouve une couronne en or ; ce qui veut dire qu'il vaut mieux servir le Seigneur que de commander aux humains.

Au premier plan, le donateur et sa femme agenouillés devant leur prie-Dieu. Entre eux, mais un peu plus haut, quantité de personnages, hommes, femmes, enfants, peints d'après nature Composition bizarre.

LESUEUR (attribué à Eustache). Histoire de saint Norbert.

86. Renversé de son cheval par la foudre, la tête placée au premier plan, il lève les yeux vers le ciel.

87. Il signale sa charité, après avoir pris l'habit blanc de moine, en jetant une pièce de monnaie dans une bourse que lui tend un quêteur.

88. Il prêche, un crucifix à la main, en présence d'un nombreux auditoire.

89. Miracles du saint ayant sur un bras une branche d'olivier et tenant son bâton de voyage. Lui et son compagnon abordent des moribonds, les uns couchés, les autres debout.

90. Son entrevue avec l'évêque de Cambrai. Ils se tendent les bras.

91. Sa défense dans le Concile. Il est debout, en robe blanche et pieds nus devant le Pontife assis sur son trône ; cardinaux, évêques, chanoines assis, etc.

92. Sa communion. Il dit la messe et boit le contenu du calice. Dévots agenouillés.

93. Tandis qu'il est en prières, la Vierge vue à mi-corps lui apparaît dans un nuage et lui offre une robe tenue par deux anges. A gauche, religieux prosternés et priant.

94. Vision expliquée par le saint. Debout, il contemple, ainsi qu'un de ses disciples et son compagnon, l'apparition du Christ en croix adoré par des pèlerins.

95. Apparition de saint Géréon en armure, qui révèle à Norbert, à genoux et tenant sa branche d'olivier, le lieu où gisent ses reliques et celles de ses compagnons d'armes.

96. Vénération de ces reliques par saint Norbert. Elles son renfermées dans une châsse en or qu'on apporte. A droite, homme et femme ; à gauche, deux assistants drapés à l'antique.

97. Approbation par le Saint-Père, trônant à droite, des statuts de l'Ordre des Prémontrés. Le saint, accompagné d'un religieux, reçoit à genoux le bref des mains du Pape. Autres personnages.

98. Le saint en costume de prêtre officiant, une main sur la tête d'une femme qu'il bénit de l'autre, la guérit miraculeusement de sa cécité.

99. Sacre du jeune saint. Un vieux pape debout lui pose la mitre sur la tête. Evêque, cardinal assis, religieux, enfants de chœur et deux dévots.

100. Son entrée à Rome. Il est au milieu d'un groupe et cause avec un personnage portant sceptre et couronne. A gauche, trois jeunes guerriers costumés et posés à peu près comme les Horaces de David. A droite, trois prélats entrent dans une église.

101. Mort du saint. Il est étendu sur un catafalque en grand costume de pape, sa crosse dans une main, le crucifix dans l'autre. Religieux agenouillés, en prières.

On suppose que ces tableaux sont de Lesueur, sans doute parce que les sujets en sont traités dans le même genre et les mêmes dimensions que ceux de la vie de saint Bruno ; mais nous pouvons affirmer que saint Norbert, moins heureux que son collègue, n'a point ici pour historiographe le peintre des Chartreux. Les compositions ci-dessus ne manquent pas de mérite, mais l'exécution n'a pas, à beaucoup près, la pureté et le fini des peintures de Lesueur.

MIGNARD (Pierre). Bacchus, un fleuve et une naïade.

OUDRY (Jean-Baptiste). Chien blanc flairant du gibier mort. Chien bien peint.

VECELLIO (Tiziano), dit *le Titien* : 70. Portrait de l'empereur Vitellius.

VERNET (Carl) : 48. Cavalier grec combattant un lion.

ZURBARAN (François) : 57. Sainte Catherine de Sienne. Origina douteux.

II — ANGERS

CHAPITRE PREMIER

Monuments

ARTICLE UNIQUE — CATHÉDRALE

Son portail décoré de statues est surmonté de trois tours dont deux terminées par des flèches ornementées et celle du milieu par une coupole octogone avec lanterne. L'édifice est entièrement ceint à l'intérieur par une galerie, offrant des chapitaux fort bien sculptés. A l'intérieur, on admire les vitraux, la plupart très-anciens, un bénitier en marbre vert, un calvaire exécuté par David d'Angers et une gracieuse sainte Cécile du même sculpteur.

CHAPITRE II

Peinture

ALBANI (François), n° 123. Petit buste de femme. Médiocre.
AMERIGHI (Michel-Ange), dit *le Caravage* : 142. Les disciples d'Emmaüs. Le visage du Christ est éclairé ; le reste est noir.
ASKAIR : 154. Paysage avec arbres de chaque côté. Au milieu, éclaircie. Au premier plan, cavalier. Bon, un peu noirci.
ASSELYN (Jean), dit *Grabetti* : 156. Paysage. Voûte avec éclaircie ; femme, chien, etc.

BABAELLI (Georges), dit *il Giorgione :* 1° Jésus portant sa croix et montant au calvaire (figurines). Véronique ; cavalier, à gauche, sur un cheval blanc seul éclairé. Noirci.

2° 136. Adoration des Mages, grande composition en figurines. La Vierge est assise avec l'Enfant au giron, sous une arcade à colonnes. Altéré.

BARBIERI (Jean-François), dit *le Guerchin :* 138. Le Temps amenant la Vérité. Celle-ci est encore éclairée, au profil près. Son beau corps est nu, avec un manteau à la ceinture. Le reste est noir.

BERGHEM (Nicolas). Sans n°. Voûtes d'aqueduc en ruines, bestiaux. Noirci.

BOUCHER (François) : 8. La réunion des arts, grande toile. Confusion, mauvaise perspective.

BOUDEWYNS (Antoine-François) et BOUT (Pierre) : 773. Paysage dont le premier plan a noirci. Maisons, nombreuses figures. Eclaircie à droite, fond de montagnes.

BOUR : 11. Buste de vieillard (tiers de nature).

12. Buste de jeune homme (même dimension). Bons.

* Bourdon (Sébastien) : 10. Continence de Joseph (petite nature). La femme de Putiphar nue, un pied sur un tabouret, l'autre jambe repliée dans le lit, saisit le manteau de Joseph qui se retourne vers elle avec effroi. Toile superbe de couleur et de lumière. Belles têtes, belles formes. Chef-d'œuvre.

21. Ange indiquant du doigt à sainte Rose de Lima, un passage des saintes Ecritures.

BOUT et BOUDEWYNS. *Voy.* BOUDEWYNS.

BREEMBERG ou BREHEMBURG (Barthelemy) : 157. Fontaine de Moïse. On voit en silhouette une copie de la statue de Moïse de Michel-Ange. Edifice et ruines à gauche. Noirci.

BREUGHEL (Jean), dit *de Velvars :* 1° 158. Paysage. Deux nymphes et un enfant (figurines). Altéré.

* 2° 783. Petit paysage joli et très-frais. Au premier plan, personnages dans des barques. Au milieu, vers la droite, autres barques.

BRIL (Paul) : 160. Petit paysage rocheux. Peu fini.

CALIARI (Paul). Portrait de femme en robe noire, au regard inquiet, mécontent. Tête vivante, mais d'une teinte rouge qui n'est pas celle de Véronèse.

* CANAL (Antoine), dit *Canaletto :* 371. Vue de la place Navone à Rome. A droite, pignon d'église et rangée de maisons, le tout bien éclairé. Au milieu, fontaine et obélisque ; piétons et équipages.

Au premier plan, autre fontaine et personnages. A gauche, rang de maisons et église du Panthéon. Belle toile.

CASANOVA (François) : 13. Attaque d'un fort (quart de nature). Combat de cavalerie. Rangée de 4 cavaliers bien éclairée. Mauvaise perspective. En partie noirci.

* CASTIGLIONE (Jean-Benoit), dit *il Greghetto* : 1167. Troupeau conduit par un paysan à cheval qui cause avec une paysanne portant une corbeille sur la tête. Vaches, dont l'une, de couleur blanche, est en partie éclairée ; mouton, baudet. A gauche, autres pâtres aussi à cheval et moutons. Bonne toile un peu noircie.

CHAMPAIGNE (Philippe de) : 1° 163. Petit portrait d'homme jeune sans barbe, au joli visage souriant. Cheveux abondants et longs. Un peu noirci.

* 2° 164. Jésus à Emmaüs (figures jusqu'aux genoux). Le Christ en robe bleue brise le pain, en levant les yeux vers le ciel. Sa tête, quoique régulière manque de noblesse. Le disciple en manteau vert assis à droite et vu de profil est bien éclairé. Le vieil apôtre assis à gauche a le profil effacé par le noir. Derrière, jeune servante dans l'ombre. Belle toile en partie noircie.

CHARDIN (Jean-Baptiste-Simon) : 15, 16 et 17. Trois petits tableaux de fruits.

18. Portait au pastel d'un homme entre deux âges.

* COQUES (Gonzalès) : 794. Portraits d'une famille flamande. Le père, en costume de magistrat, est assis au milieu, une main sur la table que recouvre un tapis ; une dame est debout à sa droite. Autres personnages, dont deux en costume ecclésiastique. Une autre dame en riche toilette s'avance à notre droite ; le magistrat la regarde : c'est sans doute sa femme. Elle attire particulièrement le regard parce qu'elle est mieux éclairée et mieux peinte que toute autre figure. Bonne toile.

COURTOIS (Jacques), dit *le Bourguignon* : 54.. Après la bataille. Un chirurgien panse un blessé, tandis qu'un soldat montre à un cavalier la bourse qu'il vient d'enlever à un ennemi tué. Assez bien conservé. Le même tableau est au Musée de Nantes.

COYPEL (Noël) : 24. Vénus vient chercher les armes d'Enée dans la forge de Vulcain. Elle apparait dans une ouverture de la grotte éclairée. Amours, forgerons, etc. Ombres noircies.

23. L'Olympe, petite et belle esquisse d'un vaste plafond du Palais-Royal à Paris.

22. Flore et Zéphire (petite dimension). Bon ; un peu noirci.

CREVENBROECK : 170. Deux jolies petites marines.

Decker ou Dekker (Cornelius) : 797. Paysage. Chaumière ombragée par de grands arbres. Eclaircie avec eau, à gauche. Pas de fond. Devant la maison, barque et personnages envahis par le noir.

* Demarne (Jean-Louis) : 28. Près d'une belle fontaine, deux femmes nues entrant dans l'eau; deux autres femmes drapées sur le bord. A gauche, fond de paysage. Très-joli, très-frais.

Deshays (Jean-Baptiste) : né à Rouen, 29. Sainte Anne faisant dire sa prière à la jeune Marie (demi-figures). Vieux profil de la sainte, dont le bas du visage est ridé désagréablement. Jolie tête levée de la Vierge agenouillée, les mains jointes.

* Desportes (François) : 30. Chasse aux renards. L'un est poursuivi par deux chiens, un autre terrassé par un troisième chien; un quatrième chien, blessé, crie. Bon.

* Dow ou Dov (Gérard) : 165. Vieux médecin des urines regardant au jour le contenu d'une fiole. Il est dans son cabinet rempli de divers objets, comme mappemonde, tête de mort, etc.; à droite, grand rideau. La pauvre mère villageoise, qui vient d'apporter cette fiole, regarde le médecin avec anxiété. Excellent, un peu noirci.

Dyck (Antoine van) : 1174. Portrait de Philippe. Duplessis Mornay. Peinture peu achevée.

203, 204. Deux petits bustes d'hommes — Van-Dyck, douteux.

Dyck (attribué à Antoine) : 1173. Sainte Famille aux anges dansant en rond. Grande esquisse un peu noircie.

801. Portrait d'un homme à barbe rousse, esquisse.

Ecole incertaine : 216. Calvaire traité à la façon des Franck (petite dimension). Les trois croix sont assez éloignées l'une de l'autre. Celle du milieu portant le Christ est seule bien éclairée. Multitude d'assistants. Ombres noircies.

Féty (Dominique). Charité romaine. La jeune femme est seule éclairée; le vieillard est dans l'ombre noircie.

Filipepi (Alexandre), dit *Botticelli* : 402. Saint Récollet, pieds nus, portant le projet en relief d'une église et un autre saint tout jeune en riche costume, tenant une flèche (saint Sébastien, dit le catalogue). N'est-ce pas plutôt saint Hubert? Même tableau au Musée de Nantes.

Fragonard (Corneille-Michel) : 21. Sainte Famille. Vierge tenant l'Enfant debout sur un appui de fenêtre. Il s'est emparé de la croix de roseau du petit saint Jean dont on ne voit à droite que le buste noirci. Bonne toile à laquelle on ne peut reprocher que la ligne trop monumentale du visage de Marie.

* Franck (Dominique-François), dit *le Vieux* : sans n°. Vierge avec l'Enfant et deux autres jeunes mères ayant chacune un enfant au sein (sixième de nature). Fond de paysage. Bonne toile très-fraîche.

Sans n°. Les vierges folles. L'une lance et va briser un violon; une autre est à genoux devant elle. Grand désordre parmi cette réunion de folles. Toile encore fraîche.

* Gérard (le baron François) : 287. Portrait de Larevellière Lepeaux en costume bourgeois, avec bottes à revers, un livre dans une main, une fleur dans l'autre. Il est assis sur une pierre. Cheveux coupés carrément au-dessus des sourcils. Longs traits empreints de bonté; mains très-bien dessinées.

Giordano (Lucas) : 1° 278. Adam et Eve avec les deux enfants, l'un près d'un sein nu, l'autre (Caïn) tenu par la main et pleurant (petite nature). Adam, dans l'ombre noircie, est à peine visible. Le petit Caïn et Eve d'une teinte plus blanche, sont bien modelés.

2° 440. Jolie petite esquisse de plafond.

Giorgione (il). *Voy.* Barbarelli.

Greuze (Jean-Baptiste) : 43. Jeune fille tenant un petit épagneul (cadre oval). Elle l'entoure d'une guirlande de fleurs. Jolie tête aux grands yeux, dont la teinte rouge n'est pas celle ordinaire de Greuze.

Guardi (François) : 468. Vue d'un des quais de Naples. Noirci.

Guerchin (le). *Voy.* Barbieri.

Guérin (Pierre) : Sans n°. Saint Louis assis près d'un chêne et rendant la justice. Foule de justiciables.

Sans n°. Massacre après la prise de Troie. Pyrrhus, tenant le vieux Priam par les cheveux, lève sur lui son épée. Grande et affreuse scène. Ebauche.

Haghen ou Hagen (Jean van der) : 204. Petit paysage, avec village. Bon, un peu obscur.

Honthorst (Gérard), dit *Gherardo delle notti* : 171. Joueur de violon en pourpoint rouge tailladé de blanc (demi-figure). Il nous regarde en riant. On ne voit plus son instrument. Assez bon.

Huysum (Jean van) : 835. Paysage avec bestiaux et pâtres (petites figures). Au premier plan, massif d'arbres de chaque côté. Au milieu, éclaircie devenue obscure.

Italienne (école) : sans n°. Buste de Christ. Visage maigre, au nez grec, au regard triste, yeux baissés.

714. Petite cène (style gothique). Assez bon.

JORDAENS (Jacob) : 173. Portrait du sculpteur François. Tête vivante, quoique noircie.

*172. Saint Sébastien, un bras attaché à un arbre. Belle tête levée, bon modelé. Fond de payage.

*LANCRET (Nicolas) : 61. Repas de noce. La table est dressée au milieu. A droite, groupe dansant, maisons; paysage borné.

*62. Sortie de l'église. L'époux conduit la mariée par la main et se tient modestement dans l'ombre, afin de mettre plus en lumière sa compagne. Assistants; église.

*63. L'Eté. Jardin dans lequel deux domestiques passent au rateau les allées, d'où l'on voit une partie du château. Deux cavaliers et leurs dames. Les visages des valets ont noirci.

*64. L'Hiver. Patineurs atteints par le noir. A droite, maisons.

Jolies toiles, mais inférieures aux Watteau.

*LEBRUN (Charles) : 71. Apprêts de sépulture. Le Christ est étendu sur le sol. La Vierge debout, les bras ouverts, les yeux au ciel, exprime sa douleur. Belle petite esquisse en grisailles.

Diomède mangé par ses chevaux (tiers de nature). Noir.

Combat des Romains contre les Sabins. Tout noir.

LEBRUN (Marie-Louise-Elisabeth-Vigée, épouse) : 86. Buste d'une jolie femme coiffée en cheveux, maintenus par un ruban rouge. Tête un peu penchée et minaudant.

72. L'Innocence se réfugiant dans les bras de la Justice (grandes demi-figures). La première, plus pâle, le corps penché, la tête couronnée de roses, a près d'elle son agneau. La seconde, d'un ton de chair plus animé, la tête ceinte d'une couronne dentelée, se tient plus droite. Pastel de grandeur naturelle. Composition fade.

LENAIN (les frères) : 88. Sainte Famille. La Vierge et l'Enfant Jésus sont encore éclairés; le reste est noir.

LEPRINCE (Jean-Baptiste) : Concert russe (petite dimension). Faible.

LESUEUR (Eustache) : 140. L'Eté sur son char, esquisse de plafond.

Petit paysage. A droite, éclaircie, eau, montagnes. Au milieu, chasseurs, grands arbres. A gauche, éclaircie, pignon de maison et arbres.

LETHIÈRE (Guillaume-Guillon) : 78. Eliézer et Rébecca; autres personnages (petite dimension). Altéré par le noir.

Loir (Nicolas) : 77. Moïse sauvé des eaux (petites figures, trop nombreuses). Bon du reste, mais en grande partie noirci.

Loo (Charles van) : 115. Saint André adossé à sa croix de la forme d'un X et en extase. Un peu altéré.

* Renaud dans les jardins d'Armide. Le jeune guerrier assis regarde l'enchanteresse, qui placée un peu plus haut, se penche vers lui. Quatre nymphes plus ou moins nues et des amours les entourent. Le petit profil d'Armide est insignifiant, niais même. Renaud est un joli garçon imberbe et trop efféminé. Cette grande toile bien conservée est assez bonne d'ailleurs.

197 et 198. Deux petits tableaux de fruits.

Luciano (d'après Sébastien), dit *del Piombo* : 110. Jésus portant sa croix. Vieille copie.

* Luini (attribué à Bernardino). Copie de la Vierge aux rochers du Louvre. Ici les personnages ont conservé leurs couleurs. La Vierge et l'ange sont plus beaux que dans le tableau de Léonard de Vinci, très-altéré. Mais les raccourcis de la cuisse et de la jambe gauche de l'Enfant ne sont pas aussi bien traités que dans l'original. Copie précieuse pouvant faire comprendre la valeur primitive de cette composition.

* Maratta (Carlo) : 141. Vierge debout adorant Jésus, mains jointes. L'Enfant est étendu sur son lit, une croix posée contre son épaule. Une tête d'ange, au pied de ce lit, regarde le Sauveur. Singulière idée ! Autres chérubins ; saint Joseph dans l'ombre. Bonne toile dont le fond a un peu noirci.

Meulen (Antoine-François van der) : 833. Investissement du Luxembourg. Groupes de cavaliers et de fantassins au premier plan. Nous ne voyons ici qu'une reconnaissance des lieux à occuper. Au fond, la ville. Paysage s'élevant trop sur la toile.

* Miéris (François) : 179. L'enlèvement des Sabines (petite dimension). Au premier plan, soldat romain enlevant dans ses bras une Sabine qui, les mains levées, crie : « Au secours ! » Sa poitrine et ses jambes sont nues. Ce groupe est d'un bel effet ; les draperies sont bonnes ; le reste, bien peint, est un peu noirci.

* Mignard (Pierre) : 87. La Vierge et les saints Enfants. Jésus se retourne vers nous ; le petit saint Jean est vu de buste et Marie jusqu'aux genoux. Fort belle toile dont les parties ombrées ont seules noirci.

Moor ou Moro (Antoine) : 160. Deux jeunes femmes et un homme qui rit, tandis que l'une d'elles lui verse à boire. L'autre s'amuse à créer un globe — de savon — (demi-nature).

484. Jardinière offrant des fleurs à deux jeunes filles, dont l'une respire l'odeur d'une rose (demi-figures).

Mosaïque : 724. Petit tableau représentant le colisée de Rome, et qu'on prendrait pour une peinture, parce qu'on ne le voit pas d'assez près.

Murillo (Barthélemy-Etienne) : 445. Tête de *muchaco* (tout jeune paysan) aux petits traits et riant. Teinte noire.

724. Buste d'une toute jeune fille brune, en robe bleue montante, un livre à la main. Assez jolie tête.

Neffs (Pierre) : 482. Bon intérieur d'église avec figures.

Parrocel (Joseph) : 89. Combat de cavalerie. Cuirassier sur un cheval blanc qui se dresse, au premier plan bien éclairé. Le reste est noir.

* Pater (Jean-Baptiste) : 475. Dames avec leurs cavaliers dans un jardin. Une jeune mère assise, ayant contre elle sa petite fille, se penche sentimentalement vers un jeune homme qui joue de la guitare. Un homme enveloppé dans son manteau, debout derrière la dame, lui jette un regard d'Othello. Couple assis à gauche. Plus loin, au milieu, fontaine avec la statue de Cupidon. Bonne toile dont certaines parties tournent au noir.

* Paysage d'été. Deux couples debout, un autre assis et deux soubrettes à gauche. Six femmes sont au bain dans une pièce d'eau que surmonte une élégante architecture bien éclairée. Trois des baigneuses ont encore le dernier vêtement; les autres sont nues. Toile très-jolie et très-fraîche.

Paysage. Vers la gauche, on étale ses grâces dans un menuet, devant un public dont la majeure partie est assise à droite. Joli paysage dont le côté gauche est un peu altéré.

Poelemburg (Cornelis) : 483. Les baigneuses (petite dimension). Ce sont quatre femmes plus ou moins nues dont l'une, debout, est vue de dos. Joli, en partie noirci.

Poussin (Nicolas) : 95. Moïse frappant le rocher. Toile altérée et reléguée près du plafond, au-dessus d'une porte.

Preti (Mathias), dit *le Calabrais* : 439. Le Christ guérissant les aveugles de Jéricho. Altéré par le noir.

Prévost : 96. Panier de fleurs et de fruits. Coloris tirant trop sur le noir.

Prudhon (Pierre) : sans n°. Deux charmants petits anges prenant leur volée vers les cieux.

Regnaud : 99. Psyché s'approchant de l'Amour étendu tout nu sur un lit et dormant. Jolie tête de Psyché. Peinture médiocre.

100. Les Grâces légèrement drapées (petite dimension). Joli groupe.

RENI (Guido), dit *le Guide* : 139. Petite Madeleine assise, la tête renversée. Une croix posée sur son corps et deux tresses de cheveux se croisent d'une façon disgracieuse.

RESTOUT (Jean) : 101. Le bon Samaritain (grandeur naturelle). Bon, mais noirci. Le blessé seul est un peu éclairé.

RIBERA (le chevalier Joseph de), dit *l'Espagnolet* : 282. Portrait de vieillard laid, noir, mais d'un grand effet.

263. Saint Pierre (demi-figure).

728. Le jeune Jésus disputant avec les docteurs. Puissant effet de lumière mettant en relief des visages plus laids que ne sont généralement ceux des tableaux de Ribera.

RICCIARELLI (d'après Daniel) DA VOLTERA : 153. Faible copie de la fameuse descente de croix du *monte Pincio* à Rome. Groupe du bas noirci.

ROBERT (Léopold) : 102. Vue de la fontaine de Minerve à Rome. C'est un grand édifice en ruines placé à notre gauche; au fond, à droite, pyramide. Bonne toile un peu noircie.

*ROMANELLI (Jean-François) : 147, 148, 149 et 150. Quatre paysages représentant des bacchantes antiques. Jolies petites figures.

ROSA (attribué à Salvator) : Petite marine. A droite, grande tour carrée et jetée, puis mer, vaisseaux et autre tour. Au premier plan, personnages. Ombres noircies.

*ROTTENTHAMMER (Jean) : 186. Banquet des dieux dans un paysage ombragé de grands arbres, avec une éclaircie au milieu. Les conversations sont très-animées et les costumes très-légers. Vénus, debout à droite, n'est parée que de ses charmes. On fait de la musique. Les figures sont nombreuses et finement touchées; six seulement ont noirci. Très-jolie toile.

RUBENS (Pierre-Paul) : 149. Silène avec faunes et bacchantes (demi-figures). Le corps de Silène est par trop obèse. Bonne esquisse d'ailleurs.

188. Moïse retiré des eaux par quatre femmes (petite dimension). Rubens douteux.

189. Dame chantant une romance qu'accompagne un jeune homme avec sa guitare. Rubens douteux.

RUYS (van N.) : 197. Vénus surprise par Phœbus avec Mars qui la tient par la taille. On ne voit plus guère que la déesse regardant avec effroi l'indiscret dieu du jour.

RUYSDAEL (Jacob) : 190. Paysage. A gauche, eau non éclairée.

Au milieu et à droite, maisons de village. La perspective est bonne, mais la lumière fait défaut.

877. Petit paysage avec eau sur le devant. A gauche, arbres. Fond nul. Noirci.

SACCHI (André) : sans n°. Portrait d'un jeune homme au visage rond, aux grands yeux noirs. Coloris sec.

Convoi d'un évêque (petite dimension). Altéré par le noir.

* SANZIO (Rafaelo), dit *Raphaël* : Sans n°. Petite sainte Famille. A gauche, Jésus à califourchon sur un mouton couché ; il lève la tête vers sa mère : charmant enfant comme en fait Raphaël. Mais Marie et saint Joseph, regardant Jésus, n'ont plus le même caractère raphaélique ; peut-être le temps les a-t-il altérés.

SANZIO (attribué à) : 279. Petit buste de vierge. Jolie tête grecque inclinée, les yeux baissés. Cette peinture sèche n'est pas du maître.

* SNEYDERS (François) : 191. Chien blessé. On ne voit que la partie antérieure de son corps. Une patte allongée, l'autre repliée, il lève la tête et crie. On croit l'entendre. Excellent échantillon.

192. Patineurs. Nous ne connaissons de Sneyders aucune peinture de ce genre, Copie noircie, d'après quelque autre peintre.

SOLARI ou SOLARIO (Antoine) : 283. *Ecce homo.* Une corde passée au cou du Christ lie en même temps ses poignets entre lesquels on a posé le roseau (demi-figures). Peinture sèche, mais non sans mérite; ombres noircies.

Copie médiocre d'une petite sainte Famille attribuée au Titien.

SOLIMENA (François) : 151. Annonciation. La jeune Marie baisse la tête avec un léger sourire. Bonne copie peu altérée d'après le Titien.

* STELLA (Jacob ou Jacques) : 103. Petite sainte Famille. L'Enfant Jésus au giron tient une orange et se retourne vers saint Joseph placé, comme toujours, dans l'ombre. Belle toile, ombres noircies.

TÉNIERS (David) le jeune : 193. Bon vieux accoudé sur une table et jetant un regard grivois sur une jeune fille fort calme, assise près de lui, verre en main.

192. Paysage, Femme tenant une quenouille; bergère, petit garçon, moutons. Noirci. Original douteux.

194. Femme à qui un galant fait une déclaration; elle regarde devant elle d'un air indécis. Teniers douteux.

* TENIERS (David), dit *le Vieux* : 889. Trois petits vachers se distraient, l'un, debout, en jouant de la flûte, les autres en faisant

une partie de cartes. Trois vaches. Au premier plan, quatorze brebis couchées, fort bien peintes.

TIEPOLO (Jean-Baptiste) : sans n°. Esquisse d'un plafond. Attributs des arts. Au milieu, la Renommée.

THULDEN (Théodore van) : 208. Grande Assomption. La Vierge, en robe blanche et manteau bleu tombant, les yeux levés vers le ciel, est assise sur un nuage supporté par deux grands anges, à gauche, et par deux petits chérubins placés plus bas à droite.

VANNUCCHI (d'après André), dit *del Sarto* : 124. Vieille et assez bonne copie de la Charité du Louvre. Nus moins bien ombrés.

VECELLIO (Tiziano), dit *le Titien* : Suzanne au bain, presque nue, entre les deux vieillards, regarde trop tranquillement celui qui la tient par un poignet; elle se contente de cacher avec une main partie de sa poitrine. Il nous paraît difficile de voir, dans cette froide composition, une œuvre du Titien.

VELASQUEZ (don Diego Rodriguez de Silva y) : sans n°. Raisins, pêches. Bonne toile, mais non de Velasquez, qui n'a jamais traité un sujet si futile.

* 732. Buste vivement éclairé d'un tout jeune homme en costume blanc, avec collerette ornée d'une dentelle. Bon portrait dont le ton et la fraîcheur rendent suspecte la désignation de l'auteur.

* VELDE (Guillaume van de) : 200. Marine. Quatre vaisseaux de guerre et autres. Bon, un peu noirci.

VERSCHORENG (H.) : sans n°. Halte de voyageurs près d'une fontaine (figurines). Joli paysage attaqué par le noir.

VEYDE ou VEYDEN (Roger van der) : sans n°. Christ en croix (petite dimension) avec fond de paysage. Genre gothique. Mauvais dessin.

VINCI. *Voy.* LUINI.

*VLEUGHERS (Nicolas) : 214. Réunion de femmes dont deux, presque nues, viennent consulter une vieille devineresse. La scène se passe dans une salle avec colonnes. Joli, frais.

* WATTEAU (Antoine) : 120. Concert à la campagne, titre mal donné, selon nous; car il n'y a ici d'autre musicien qu'un jeune homme debout jouant de la flûte devant une jeune personne assise et s'appuyant sur un panier. La scène se passe en été, car elle a la gorge demi-nue et un cavalier tresse une couronne de fleurs. Le paysage — fort négligé — est de plus animé par trois enfants. Eclaircie à gauche; grands arbres.

* WITTE (Gaspard) : 122. Grand buste de vieillard vêtu de soie jaune avec houppelande brune jetée sur ses épaules, et large cha-

peau noir faisant ombre sur le haut du visage sans le cacher. Il porte une longue barbe blanche. Excellente toile.

WOUWERMANS (Philippe) : 907. Cavalier venant à nous, en tournant le dos à une pièce d'eau. On voit l'homme de face et le cheval en raccourci (figurines). Paysage nul.

* ZAMPIERI (Dominique), dit *le Dominiquin* : 234. Saint Charles en costume de cardinal, tête nue, les mains croisées sur la poitrine. Visage d'un très-bon relief, un peu noirci.

III — ARLES

CHAPITRE PREMIER

Monuments

Art. 1ᵉʳ. — *Amphithéâtre* ou cirque romain : sa longueur est de 140 mètres et sa largeur de 40 mètres. Chaque rang de portiques comprend 60 arcades. On évalue à 25,000 le nombre des spectateurs que pouvait contenir ce cirque.

Art. II. — *Théâtre* antique, voisin du cirque, moins bien conservé. Il n'existe qu'une porte latérale, cinq arcades et deux colonnes.

Art. III. — Petit obélisque et deux colonnes antiques, à l'ancien forum.

Art. IV. — *Trophime* (église de Saint-). Son grand portail est orné de statues. Une colonne en granit antique partage dans sa largeur la porte profondément enfoncée et surmontée d'une grande et belle arcade cintrée. Sur cette façade est sculpté tout un drame religieux où l'horrible et le grotesque se touchent.

CHAPITRE II

Sculpture

MITHRA (statue mutilée du dieu).

*DIANE (tête de) ou de VÉNUS d'un travail parfait et d'une grande beauté. Malheureusement le nez, entièrement cassé, n'a pas été restauré. Cheveux simplement disposés en bandeaux et noués sur la nuque.

MÉDÉE prête à égorger ses enfants, bas-relief.

MUSES (les), autre bas-relief. Tous deux médiocres et plus ou moins altérés.

HERCULE
ISIS } figurines de ces divinités assez grossièrement traitées.
MARS

Autels antiques.

Tombeaux païens et chrétiens.

CHAPITRE III

Peinture

Galerie Reattu, appartenant à M. Grange, et ouverte au public le 1ᵉʳ de chaque mois

*AMERIGHI (Michel-Ange), dit *le Caravage* : Grand buste de brigand, au vêtement rapiécé, avec un stylet à la ceinture. Gros traits, air brutal. Bon effet de clair obscur ; ombres noircies.

BARBIERI (Jean-François) : Portrait de sainte Catherine d'Aragon, épouse d'Henri VIII.

FIERAVIUS (François), dit *le Maltais*, né à Malte, travailla à Rome, mort en 1640 : 143. Nature morte.

144. Femme à sa toilette.

15.

Fouque : Portrait de M. Grange (petite nature). Il est ressemblant, quoique plus jeune que n'est aujourd'hui l'original.

* Portrait de Mme Grange (grandeur naturelle). Cette dame, en riche costume du pays, nous offre, dans toute son ampleur, le beau type particulier aux Arlésiennes; physionomie animée, bonne, extrêmement agréable. Beau portrait.

* Holbein (Jean) : 138. Portrait d'Helvétius (petite nature). C'est un vieillard en robe noire, sans barbe, en cheveux blancs couverts d'un bonnet noir. Traits peu distingués, air spirituel. Bons reliefs, belle lumière.

* Inconnus (auteurs) : Sans n°. Joli tableau de sept baigneuses nues, dont deux poursuivent un cygne, à notre droite une autre, étendue sur l'eau, nage comme un homme. Au fond, dans l'ombre, deux autres femmes vêtues et assises. Figures plus grandes que les baigneuses de Poelemburg.

* 168. La Madone en robe rouge et manteau bleu debout sur un croissant et tenant l'Enfant Jésus sur un bras. Belle tête de la Vierge, bons reliefs de l'Enfant. Style gothique mais très-correct. Belle toile.

167. Saint Martin en grand costume épiscopal. Un peu noirci.

Maltais (le). *Voy.* Fieravius.

Reattu (Jacques), peintre et ancien propriétaire de cette collection, né en 1760, mort en 1833 : Vision de Jacob (grande nature). Il est couché sur le côté, une jambe étendue, l'autre à demi repliée; un manteau rouge est placé sous lui. A gauche, dans les airs, anges — partie négligée. — Jacob est bien dessiné, d'une bonne couleur et bien éclairé. C'est, dit-on, le chef-d'œuvre de ce peintre, qui s'est occupé plus particulièrement des peintures de plafonds, de toiles de théâtres. Une salle est en grande partie pleine de ses tableaux et esquisses, dont nous ne donnons pas la description parce qu'ils appartiennent à l'art moderne.

Reni (Guido), dit *le Guide* : Sainte Dorothée, d'un ton gris. Troisième manière du peintre.

*Ribera (le chevalier Joseph de), dit *l'Espagnolet* : 150. Tête de saint Jacques appuyée sur une main. Le noir a envahi la toile, et cependant cette tête offre encore un relief qui la rend vivante.

Robusti (Jacques), dit *le Tintoret* : 161. Tête de sénateur vénitien.

Rosa (Salvator) : 137. Paysage. A droite, haute roche; au milieu, eau. Bonne lumière.

138. Autre paysage. Altéré.

Rosalba : Portrait d'une jeune cantatrice. Belle lumière; peinture un peu sèche.

*Rubens (Pierre-Paul) : 147, Persée délivrant Andromède. Le héros est un élégant officier romain portant casque et cuirasse. Il s'approche de la belle captive et détache les liens qui serraient ses poignets. A gauche, on ne voit que la croupe du cheval de Persée : croupe qu'escaladent deux amours.

*Sneyders (François) : 174. Jolie marchande de fruits portant devant elle un panier de pêches; elle en présente une à un homme qui avance la main pour la payer. Derrière elle, on aperçoit les têtes d'un vieux et d'une vieille. Amas de poires, de raisins, etc. Belle toile, très-fraîche, de grandeur naturelle, dont les figures sont vues jusqu'aux genoux.

Zampieri (Dominique) : 144 et 145. Deux paysages presque entièrement effacés par le noir.

IV — AVIGNON

CHAPITRE PREMIER

Monuments

Art. 1er. — Eglise Notre-Dame des Doms, cathédrale rebâtie au XIe siècle. L'intérieur appartenant à l'art romain a été restauré à différentes reprises. On y remarque : 1° le mausolée de Jean XXII, remarquable par sa légèreté et son élégance; 2° celui de Benoît XII, d'un style plus simple; 3° le tombeau de Crillon; 4° la chapelle de la Résurrection, avec une Vierge de Pradier; 5° sur le tympan du fronton intérieur, une fresque de Simon Memmi représentant Dieu le père, le Christ et la Vierge entourés d'anges; 6° autres fresques sur mur.

Art. II. — Château des papes, prodigieuse construction qui exigea trente-quatre ans de travaux, s'élevant à pic et présentant à l'ouest l'aspect d'une forteresse. Dans le fond, prisons de l'inquisition et la tour Saint-Jacques; puis la magnifique tour de Trouillas, etc.

CHAPITRE II

Sculpture

Musée Calvet

Art. 1er. — Statues, bustes, bas-reliefs, colonnes antiques.
Art. 2. — Sculptures du moyen âge.
Art. 3. — Collections archéologiques, comprenant entre autres

objets, 200 figures de divinités, d'hommes et d'animaux en bronze; des vases grecs; plus de 400 variétés de lampes et l'une des plus belles collections de verres antiques. Plus une galerie de sculptures modernes.

CHAPITRE III

Peinture

Même Musée

ALBANI (François) : N° 1. Le triomphe d'Amphitrite. Altéré.

AMERIGHI (Michel-Ange), dit *le Caravage* : 3. Le Christ porté au tombeau, esquisse.

BARBIERI (Jean-François), dit *le Guerchin* : 9. Agonie de saint Jérôme.

BERGHEM (Nicolas) : 11. Paysage montagneux. Tout noir.

BLOEMEN (Pierre van), dit *Standaert* : 20. Le maréchal ferrant. Le cheval blanc qu'on veut ferrer et qui rue, est excellent. Ce cheval et un chien sont seuls éclairés au premier plan. Au fond, cheval blanc chargé; bâtiments. Paysage noirci.

BLOEMEN (attribué à Pierre van) : 30. L'abreuvoir. Il y a là encore un cheval blanc, mais d'une plus basse condition. Bonne toile en partie noircie.

BOL (Ferdinand) : 32. Portrait d'un prélat qu'on croit être le cardinal Mazarin en habit de deuil. Vieillard, au beau nez aquilin, à la mine sévère et altérée. Est-ce là le cauteleux Mazarin?

BONIFAZIO (François), élève de Berrettini : 33. Fuite de Loth.

* BOUDEWYNS (Antoine-François) : 35. Paysage et marine. Bel effet de lumière sur les barques et sur l'eau. Charmantes petites figures se détachant bien. L'extrême gauche, bornée par une tour et des arbres, est la seule partie atteinte par le noir.

36. Campement et bivouac. Figures de Pierre Bout. Noirci.

* BOURDON (Sébastien) : 38. Baptême du Christ. Jésus est d'un bon relief et bien éclairé. A gauche, deux anges drapés et prosternés. A droite, un vieillard accourt pour se faire baptiser.

39. Bacchanale, esquisse jolie, mais altérée.

40. Chute de Phaéton, esquisse. Confus, moins bon que le précédent et altéré.

Bout. *Voy.* Boudewyns.

Brauwer (Adrien) : 44. Intérieur d'une chambre basse. Bonne tête levée et vue en raccourci du paysan endormi. Le reste noirci.

Breenberg (Bartholomeus) : 45. Mercure endormant Argus, scène altérée par le temps. Joli petit paysage.

Breughel (Jean), dit *de Velours* : 48. Le Feu. Altéré.

* Les quatre éléments. Deux femmes nues, l'une debout tenant un coquillage, l'autre assise sur un tas de fruits, une troisième tenant une corbeille de fleurs, l'Amour se livrant au plaisir de la pêche et la montagne enflammée, ne représentent-ils pas : le feu, l'Hiver; les fleurs, le Printemps; la pêche, l'Été; et les fruits, l'Automne? Jolie toile.

Dans ces deux tableaux, les figures sont de van Balen.

Breughel (Pierre), dit *le Vieux* : 46. Scène rustique. Un bourgmestre et sa suite se rendent à l'église précédés de deux joueurs de cornemuse. Toile plus large que haute. Perspective en talus, au point qu'on croit voir tout ce monde descendant une côte rapide. Altéré.

Caliari (Paul), dit *Véronèse* : 52. Cinq personnages qui figuraient sans doute dans une grande composition. Altéré.

Canal (Antoine), dit *Canaletto* : 57. Vue de Venise. Palais des doges et campanile bien éclairés; le reste noirci.

Caravage (le). *Voy.* Amerighi.

Carracci (Louis) : 59. Sainte Famille.

60. Le Christ pleuré par des anges. Confus, altéré.

Carrucci (Jacopo), dit *le Pontormo* : 62. Jeune dame à sa toilette. Altéré.

Courtois (Jacques), dit *le Bourguignon* : 75. Combat de cavalerie. Affreux, altéré.

Craesbeke (Joost van) : 77. Allégorie. Tout noir.

Cranach (Lucas) le vieux : 79. Adam et Eve et animaux. Altéré.

* Credi (Lorenzo da) : 80. La Vierge et l'Enfant (petite nature). La Vierge sourit en levant son charmant profil vers Jésus qu'elle maintient debout sur une table, où le petit saint Jean est agenouillé. Belle lumière.

Cuyp (Albert) : Paysage, avec vieux pâtre et bestiaux. Tout noir.

David (Jacques-Louis) : 86. Mort de Joseph Barra. Le corps nu avec des hanches de femme est étendu à terre, les yeux fermés, la bouche entr'ouverte. Qui pourrait deviner que ce cadavre

est celui d'un jeune tambour? On dit que le tableau n'a pas été achevé. Le peintre se proposait sans doute d'habiller son sujet.

*DUGHET (Gaspard) : 94. Paysage très-beau et — chose rare — peu altéré. Le premier plan, insignifiant du reste, est seul envahi par le noir. A droite, berger ramenant son troupeau. Au milieu, eau. Au fond, édifice, haute tour. A l'horizon, montagne.

95. Paysage montagneux. Noirci.

96. Paysage que traverse une rivière ombragée par de grands arbres, sous lesquels des femmes se baignent. Deux d'entre elles, vues de dos, sont encore éclairées; le reste est noir.

DUJARDIN (Karel) : 137. Le Repos, paysage tout noir.

*DUSART (Cornelis) : 99. Vieillard à mi-corps. Il a quitté un instant sa pipe pour regarder — nous ne savons quoi — la tête un peu baissée, avec un air assez comique. Bonne toile.

EECKOUT (Gerbrandt van der) : 101. Calvaire (petite dimension). Christ bien éclairé. On étend un des larrons sur sa croix; l'autre est amené pour subir le même sort.

FRANCK (François), dit *le Vieux :* 104. La multiplication des pains. Confus, altéré.

FRANCUCCI (Innocent), DA IMOLA : 106. Sainte Famille. Peinture sèche, coloris terne tout différent de celui ordinaire du peintre.

GÉRARD VAN HARLEM. *Voy.* HARLEM.

GÉRICAULT (Jean-Louis-André-Théodore) : 110. Combat de Nazareth. Confus, noirci.

GOSSAERT (Jean van), dit *Mabuse :* 164. *Ecce homo.* Altéré.

GUERCHIN (le). *Voy.* BARBIERI.

HARLEM (Gérard van) : 109. L'enfant Jésus adoré par un chevalier, une dame et un évêque. Le catalogue suppose que la dame agenouillée est la Vierge; alors les deux autres personnages seraient des saints. L'évêque soulève sa mitre comme pour saluer, ce qui en fait un prélat ridicule; la Vierge est mal peinte.

HOBBEMA (Minder Hout) : 124. Paysage. Cimes d'arbres bien peintes et éclairées. Le reste est insignifiant ou noirci.

HOLBEIN (Jean) le jeune : 125. Portrait d'un homme à barbe rousse, coiffé d'une toque et vêtu de noir. Il est vu de face; barbe très-large.

HOLBEIN (attribué à) : Portrait d'un prince. Peu renseigné.

HONDIUS (Abraham) : 128. Héron blessé poursuivi par des chiens; composition bizarre et noircie.

HUYSUM (Justus van) le vieux : Vase de fleurs.

IMOLA (da). *Voy.* FRANCUCCI.

JARDIN (du). *Voy.* DUJARDIN.

KUYP. *Voy.* CUYP.

* LENAIN (frères) : 157. Portrait de la marquise de Forbin, abbesse. Belle tête maigre qu'on prendrait pour celle d'un homme sans le costume. Bon portrait.

LEVIEUX (Reinaud), né à Nîmes; il travaillait encore à Rome en 1690 : 158. Le Christ en croix. Les trois saintes femmes sont de jolies paysannes. Beau Christ bien éclairé. Saint Jean debout est trop calme. Madeleine est plus expressive dans sa douleur, mais son profil est trop masculin.

* 159. Zacharie donne la bénédiction à saint Jean partant pour le désert. Bonnes draperies, belle perspective. Bonne toile bien éclairée.

160. Jacob et Laban. Grande toile assez bonne; ombres noircies.

MABUSE. *Voy.* GOSSAERT.

* MIEL ou MEEL (Jean) delle Vite : 107. Paysage. Un cavalier et sa dame s'apprêtent à prendre un repas sur l'herbe. La croupe du cheval, qui se détache en silhouette sur un fond chaud, est d'un bon effet. Joli paysage montueux dont les ombres ont seules noirci.

168. Autre paysage. Bergers traversant des montagnes avec leurs troupeaux. Paysage nul. Un berger couvert d'une peau de mouton et vu de dos est seul éclairé.

* MIGNARD (Nicolas) : 169. Saint Bruno dans le désert (grandeur naturelle). Son profil levé est d'une belle expression, mais sa teinte en est grise. Sa robe blanche fait illusion.

170. Saint Jean l'évangéliste. Bon, mais plus assez éclairé.

171. Naissance du Christ.

172. Le Christ mort.

173. Le vice-légat Conti met la ville d'Avignon sous la protection de saint Pierre-de-Luxembourg.

174. Portrait d'un cardinal.

* MIGNARD (Pierre) : 176. Deux enfants caressant un agneau. Bonne toile, encore fraîche. Un peu maniérée.

177. La Madeleine, d'après le Guide (buste). Assez bonne copie.

178 et 179. Deux portraits.

MIGNON (Abraham) : 180. Fleurs, insectes, etc. Médiocre.

NEEFS (Pierre) le vieux : 190. Intérieur d'une église. Bon, mais borné; on ne voit qu'une chapelle.

PANINI (Jean-Paul) : 193-194. Ruines.

PARROCEL (Pierre) : 197. Saint François.

198. La Vierge et l'Enfant.

* 199. L'Annonciation. Jolie tête de Marie bien éclairée; belle main, bonnes draperies.

200. Vision de saint Joseph.

201 et 202. Vues d'Avignon.

203. Portrait de l'auteur.

PIAZETTA (Jean-Baptiste) : 206. Bon buste d'un enfant de profil.

PONTE (François da), dit *Bassano* : 210. Le Printemps. Noirci.

PONTE (Jacopo da), dit *Bassano* : 211. Jésus chez Marthe.

PONTORMO (il). *Voy.* CARRUCCI.

RAPHAEL. *Voy.* SANZIO.

REGNAULT (Jean-Baptiste) : 221. L'éducation d'Achille (2/3 de nature). Excellente répétition, en partie noircie.

ROSA (Salvator) : 233. Paysage montagneux coupé par une rivière. Bel effet de lumière sur l'eau, à gauche; montagnes de roches devenues noires.

* 234. Paysage, encore éclairé sur l'eau, sur les ruines et les montagnes de gauche; le reste est noir. Belle toile.

RUGENDAS (Georges-Philippe) : 237 et 238. Champs de bataille. Bons, mais en grande partie noircis.

RUYSDAEL (Jacob) : 239. Paysage. Petit, insignifiant, sans eau ni vieux hêtre.

RUYSDAEL (style de) : 240. Vue d'un village des Pays-Bas. Premier plan, mauvais comme paysage; figures bien peintes; clocher et faîtes de maisons d'un bon effet; mais pas la moindre percée.

SALVI (Jean-Baptiste) DA SASSOFERRATO : 243. La sainte Vierge (grande demi-nature). La tête inclinée vers l'Enfant qui dort, elle va s'endormir aussi. Mauvais effet des quatre mains posées maladroitement les unes près des autres. Bon du reste.

SANZIO (d'après Rafaelo), dit *Raphael* : 244, 245 et 246. Copies de la Sainte Famille dite *la Belle Jardinière* et des portraits d'Angelo Doni et de sa femme.

STANDAERT. *Voy.* BLOEMEN.

STEENWICK (Henri van) : 262. Saint Pierre aux liens, ou délivrance de saint Pierre (petite dimension). L'ange et le saint se donnent une poignée de mains. L'ange est seul en lumière. On ne voit plus qu'un des gardes. Pas de fond.

SUBLEYRAS (Pierre) : 263. Saint Ambroise, archevêque de Milan, jolie petite esquisse.

264. Saint Benoît.

SWANEVELT (Herman), dit *Herman d'Italie* : 265. Paysage avec ruisseau tombant en cascade, groupe d'arbres et un ermite. Bon, mais noirci.

TERBURG (Gérard) : 268. La leçon de musique. Assez jolie toile ; mais la tête énergique de la dame, si peu en rapport avec les autres dames de Terburg, nous fait douter que ce tableau soit de lui.

THEOTOCOPULI (Dominique), dit *el Greco* : 269. Institution du Rosaire. La Vierge, sur un nuage, donne le Rosaire à saint Dominique agenouillé. Autres saints. Saint Dominique et sainte Catherine ont des visages de carton gris. Le reste est d'un meilleur effet.

TOL (Dominique) : 270. Saint Antoine en méditation (petite dimension ; demi-figure). Sa belle et longue tête est bien peinte et bien éclairée.

TURCHI (Alexandre), dit *l'Orbetto* : 273. Repos du Christ chez Simon le pharisien. Petite esquisse noircie. On ne voit de Madeleine que son crâne, dont les cheveux noirs présentent un vide ou cercle blanc au sommet de la tête, de la forme d'une tonsure.

*VALENTIN (Moïse) : La Diseuse de bonne aventure (petite dimension). Militaires attablés et buvant. Le jeune et imberbe soldat, qui allonge une main dont s'empare la bohémienne, regarde celle-ci avec inquiétude, la bouche ouverte. Son joli visage, en pleine lumière, contraste heureusement avec celui du soldat barbu regardant cette scène d'un air sérieux. Nous n'avons jamais vu un tableau de Valentin dans de si petites proportions, ni aussi frais. Peut-être avons-nous ici une esquisse achevée. Quoi qu'il en soit, tous les visages, dont un seul est dans l'ombre, sont parfaits de dessin et de lumière. Ce petit tableau est un des bijoux les plus précieux de la galerie.

VEEN (Othon van), dit *Otto-Venius* : 277. Moïse sauvé des eaux (petite dimension). Groupe en échelle. Paysage en talus.

*VERNET (Claude-Joseph) : 282. Marine. Effet de soleil levant. Les personnages du premier plan et une roche à gauche sont dans l'ombre ; le reste est bien éclairé et d'un bel effet. Grande et belle toile.

285. Tempête. Une éclaircie dans le ciel, à notre droite, met en lumière une roche surmontée d'un fort. Le reste est noir.

286. Tempête. Constructions éclairées à gauche. Le reste est noir.

Et huit autres marines très-altérées.

VERNET (Horace) : 299 et 300. Mazeppa aux loups et répétition. L'homme est en partie éclairé ainsi que le cheval blanc; le reste n'est plus visible.

VIEN (Joseph-Marie) : 302. Le centenier aux pieds du Christ. Bonne petite toile, malheureusement atteinte par le noir.

WITHOOS (Matthieu) : 310. Intérieur d'une chambre basse. Imitation de Téniers jeune. Bonne, mais inférieure.

V — BAYEUX

CHAPITRE PREMIER

Monuments

La Cathédrale. Elle appartient à différentes époques. Deux flèches du XII^e siècle surmontent le portail principal. Le chœur offre un bel échantillon de l'architecture du XIII^e siècle.

La bibliothèque de l'église, le trésor, la sacristie et une belle salle capitulaire, dont le pavage est magnifique, méritent particulièrement d'être signalés.

CHAPITRE II

Peinture

Une tapisserie exposée dans un meuble vitré de la galerie-Mathilde, à la bibliothèque de Bayeux, représente les épisodes de la conquête de Guillaume-le-Bâtard, duc de Normandie, surnommé le Conquérant.

Cette tapisserie, dont on attribue la confection à la reine Mathilde, aidée des dames de sa cour, consiste en une bande de toile dont les figures (tiers de nature) sont brodées à l'aiguille avec des

laines de différentes couleurs. Elle a en longueur 70 mètres 34 centimètres sur une hauteur de 50 centimètres.

Les inscriptions latines qui accompagnent ces figures et placées de manière à expliquer chacun des faits importants de cette conquête, offrent de l'intérêt comme renseignement historique; mais, au point de vue artistique, c'est le plus déplorable spectacle. Il est impossible de pousser plus loin l'oubli de toutes les règles, en fait de dessins, et sans les inscriptions latines, le plus fin observateur n'en pourrait deviner le sens. Nous ne nous sentons pas le courage de décrire en détail cette informe composition.

VI — BESANÇON

CHAPITRE PREMIER

Monuments

ARTICLE UNIQUE. — Cathédrale, édifice reconstruit sur les fondations d'une basilique gréco-romaine du IV^e siècle. Cette église est décorée à l'intérieur de tableaux et statues, parmi lesquels on remarque : la Résurrection du Christ, par Carle Vanloo ; la Vierge et l'Enfant, par Fra Bartolommeo. Dans la chapelle du grand séminaire, un monument en marbre blanc a été érigé à la mémoire du cardinal de Rohan.

CHAPITRE II

Peinture du Musée

ANDRÉ DEL SARTE, *Voy.* VANNUCCHI.
BOUCHER (François) : De 27 à 35. Neuf petits tableaux relatifs aux coutumes chinoises. Il sont généralement peu soignés, souvent confus et altérés en partie. Les Chinois, et surtout les Chinoises, ont des traits trop semblables à ceux des Européens.
*BREUGHEL (Jean), dit *de Velours* : 44. Fuite en Egypte. A gauche, deux anges conduisent l'âne. Un autre ange drapé vole au-dessus de la Vierge et nous montre une jambe nue mal dessinée.

Autre groupe d'anges sur un monticule à droite. Le paysage a noirci; les figures sont bien conservées. Jolie toile.

Le Paradis terrestre. Copie en répétition.

*Bronzino (Angelo) : 46. Déposition du Christ ou Piété. Copie faite, dit-on, par l'auteur même, ce dont il nous est permis de douter. Madeleine soutient les jambes du Sauveur. Le regard de la Vierge exprime bien sa douleur; le reste est un peu froid. Toile d'un bel effet et bien conservée.

*Champaigne (Philippe de) : 55. Petit buste d'un ministre d'Etat, en costume ecclésiastique. Tête longue, bonne, mais dont le front est trop bas. Portrait bien éclairé et très-frais.

Coypel (Antoine), fils et élève de Noël : 74. Portrait de l'auteur. Il est assis et fait un portrait en nous regardant. Si c'est le sien, il se tourne vers une glace. Sa petite fille, assise près de lui, se tourne de son côté. Belle et longue tête du peintre. Coloris rouge.

Cuyp (Albert) : 72. Paysage. Ayant peu de fond. Assez joli, bien éclairé. Mais est-il de ce peintre?

Dietricht (Chrétien-Guillaume-Ernest) : 83. Saint Pierre repentant. Il est assis, mains jointes, et semble endormi. Belle tête en partie chauve, cheveux blanchis.

Durer (Albert) : 92. Le Christ en croix (petite nature). Ses jambes sont assez mal dessinées. Sa tête, mise mal à propos dans l'ombre, a noirci. Peinture trop grossière pour être de Durer.

*Dyck (Antoine van) : 94. Portrait d'un Hollandais (tiers de nature). Belle tête, énergique. Son teint et son regard lui donnent l'aspect d'un brigand espagnol de haute naissance.

Espagnolet (l'). *Voy.* Ribera.

Franck (François), dit *le Vieux* : 110. Passage de la mer Rouge par les Hébreux. Au milieu d'un groupe, tombeau ouvert où l'on voit la tête d'un homme mort (de Joseph, d'après le catalogue). Tout ce monde porte un riche costume asiatique peu favorable à la marche.

111. Passage du Jourdain par les Hébreux. On voit bien à droite une large trace blanche sur le sol; mais deux figures qui s'y trouvent debout ne sont pas dans l'eau. Mêmes costumes que dans le précédent tableau. Deux dames sont décolletées de façon à montrer toute leur gorge.

Franck (François) le jeune : 114. Apparition de Jésus à Madeleine ou *Noli tangere*. Paysage avec de grandes fleurs au premier plan et bouquet d'arbres au milieu. Le Christ est mal peint; la Madeleine de profil est mieux.

Gaetano (Scipion-Pulzone, dit) : 116. Portrait du cardinal de Granvelle, vice-roi de Naples. Belle tête, au long nez, bien éclairée. Peinture sèche; main mal dessinée.

Gigoux (Louis-François) de Besançon : 120. Mort de Léonard de Vinci, soutenu par François I^{er}. Altéré.

121. L'Horoscope. Vieillard prédisant l'avenir à une jeune femme qu'accompagne un militaire en armure. Elle est debout et vue jusqu'au bas des jambes; sa robe rouge est fermée au haut des seins. Son profil est régulier, mais froid, bien que sa bouche soit entr'ouverte.

Greuze (Jean-Baptiste) : 135. Portrait du comte de Strogonoff à l'âge de cinq ans. Jolie tête d'enfant, au regard trop énergique pour son âge.

*136. Tête de jeune fille, un peu levée, le regard triste et de côté. Coiffure en mousseline chiffonnée. Charmante tête. Esquisse, croyons-nous.

*Gros (Antoine-Jean) : 143. Portrait de M^{me} Dufresne, belle-mère de ce peintre (grande demi-nature). Elle est assise dans un fauteuil; elle paraît aveugle. Bon.

Guide (le). *Voy.* Reni.

Kessel (Jean van) : 160. Singes faisant la barbe à des chats. Assez bonne charge, atteinte par le noir.

*Largillière (Nicolas) : 166. Portrait de Boutin de Diencourt, fermier général, de sa femme et de ses enfants. Il est assis à droite près de son épouse. Le fils aîné tenant une basse et le cadet une flûte à la main s'apprêtent à faire de la musique. Une jeune personne, assise à gauche, tient un livre ouvert sur ses genoux; autres enfants. Bonne toile.

167. Portrait d'une dame de la cour de Louis XV, en riche costume de couleur foncée. Teint blanc avec une légère nuance rose. Peau du visage trop tendue.

Leduc (Jean) : 169. Un militaire cuirassé debout. Son costume et surtout son chapeau font illusion. Petite toile à demi éclairée.

Loo (Charles-André van) : 267. Thésée vainqueur du minotaure l'offre en sacrifice dans le temple de Delphes (demi-nature). Grande toile d'un faible mérite, mais bien conservée.

Marie-Louise (l'Impératrice), épouse de Napoléon I^{er} : 183. Une jeune fille tenant une colombe sur son sein. Nous regardons cette jolie toile comme la copie d'un tableau de Greuze. Ici le coloris est moins moelleux. (*Musées d'Angleterre*, page 222.)

Massimo. *Voy.* Stanzioni.

Mazzuola (François), dit *le Parmesan* : 210. Mariage mystique de sainte Catherine. Jolie toile, mais non du Parmesan (petite dimension).

Meulen (Antoine-François van der) : 185. Choc de cavalerie. Un soldat sur un cheval blanc est encore à demi éclairé. Le reste est devenu noir. Est-ce bien un Meulen? Ici le paysage ne gagne pas le haut de la toile comme dans les autres tableaux de ce maître.

* Mol (Pierre van) : 191. Vénus implorant Jupiter en faveur de son fils Énée (quart de nature). La tête du maître des dieux, au-dessus de laquelle plane l'aigle, est dans l'ombre noircie jusqu'aux yeux. Jolie Vénus. Cupidon, à ses pieds, tient embrassé le globe de Jupin.

Oudry (Jean-Baptiste) : 206. Chien gardant des pièces de gibier. Lièvre accroché par une patte à la façon de Weenix. Groupe d'oiseaux morts un peu confus. Le bon chien est couché, mais il ouvre l'œil.

Parmesan (attribué à). *Voy.* Mazzuola.

Ribera (le chevalier Joseph de), dit *l'Espagnolet* : 97. Un mendiant (petite nature; demi-figure).

98. Mendiant en lecture (grandeur naturelle).

Ces deux affreux visages noircis ne sont pas du grand Ribera.

Rosa (Salvator) : 234. Annonciation de la venue du Messie aux bergers. L'ange qui leur apparaît est trop près d'eux. Cet ange, un dos d'homme et des moutons ont accaparé la lumière. Le reste est noir.

Ruysdael (Jacques) : 241. Entrée d'une forêt. 242. La Pêche. Altérés.

* Salentin (Hubert), né à Zulpich (Prusse rhénane), élève de Tideman : 243. Enfant aveugle déposant une couronne sur l'autel de la Vierge. Il est aidé par sa mère agenouillée. Scène émouvante; deux douleurs bien rendues.

Scheffer (Ary) : 244. Portrait du général Baudrand, né à Besançon (jusqu'à la naissance des cuisses). Assez bon.

Sneyders (François) : 250. Fruits. 251. Fruits et fleurs. Bonnes toiles. Dans le dernier, un melon ouvert a l'aspect d'un morceau de viande et produit un effet déplaisant.

Stanzioni (Massimo), dit *le chevalier Maxime* : 184. Loth et ses filles. Celle debout semble trop grande; l'autre assise pose une cuisse sur les genoux de son père mis dans l'ombre noircie.

* Strozzi (Bernard), dit *il Cappuccino* : 252. Mort de Lucrèce. Grande toile de mérite. Lucrèce étendue à terre, la poitrine dé-

couverte et sanglante, le visage pâle et énergique, produit un effet très-dramatique. Brutus, le poignard à la main, est froid et trop dans l'ombre. Collatin portant la main à son épée est mieux posé. Le père est entre eux deux. Dans le fond éclairé, Romain et vieux prêtre enveloppé d'un ample manteau blanc, tous deux assis. Toile remarquable.

* THULDEN (Théodore van) : 264. Le matin de Pâques (petite dimension). Deux anges annoncent aux saintes femmes la résurrection du Christ. A gauche, ces anges entièrement drapés de blanc et bien éclairés. Les saintes, à droite, sont en partie dans l'ombre, mais leurs visages sont éclairés. Belle toile.

VACCARO (André) : 263. Laban promettant à Jacob la main de Rachel. Le jeune fiancé remercie avec effusion; Rachel, tournée vers lui, ne paraît pas aussi satisfaite. Au fond, troupeau, berger et bergère. Ici bêtes et gens sont pêle-mêle, à la façon des Bassan.

VALENTIN (Moïse) : 265. Soldats au jeu. Deux des joueurs se querellent et vont se prendre au collet. Un jeune homme, la bouche ouverte et criant, met le holà en levant sur eux le poing. A gauche, deux autres soldats causant tranquillement. Même tableau se trouve au Musée de Tours.

VANLOO. *Voy.* LOO (van).

VELASQUEZ (don Diego Rodriguez de Silva y) : 268. Galilée. 269. Un mathématicien. Mauvais, altérés.

270. Portrait d'une dame de la maison de Watteville et de trois enfants placés à gauche, qu'on attribue à Courtois, dit *le Bourguignon*. Elle jette un regard langoureux sur ce groupe d'enfants. Ombres noircies. Assez bon; non de Velasquez.

VELDE (Adrien van de) : 271. Paysage. Berger assis regardant un taureau blanc tacheté de jaune qu'agace un chien; troupeau sur l'herbe. Taureau bien éclairé; le reste noirci.

* WOUWERMANS (Pierre) : 279. Bords de l'Escaut. Hommes chargeant une voiture. L'un d'eux est dans l'eau jusqu'au haut des cuisses et tout habillé. Tableau très-frais.

ZURBARAN (François) : 287. Saint François méditant en face d'une tête de mort. Esquisse barbouillée, affreuse. On a, en France, une triste idée de Zurbaran et de Ribera; il n'est pas de croûtes noircies, ayant quelque effet de clair-obscur, qu'on ne soit tenté de leur attribuer. Cela prouve qu'il n'existe de tableaux de ces maîtres que dans très-peu de musées français et que ces tableaux ne sont pas de leurs meilleurs.

VII — MUSÉE DE BORDEAUX

CHAPITRE PREMIER

Monuments

Art. 1ᵉʳ. — Fragments d'enceinte d'un amphithéâtre gréco-romain qui pouvait contenir 25,000 spectateurs.

Art. II. — Cathédrale Saint-André surmontée d'une tour quadrangulaire au sommet de laquelle est une statue colossale de la Vierge, en cuivre repoussé. A l'intérieur, bas-reliefs de la Renaissance, vitraux et trois tableaux attribués à Paul Véronèse, à Augustin et à Annibal Carrache.

Art. III. — Le Grand-Théâtre, qui passe pour le plus beau des théâtres de province.

CHAPITRE II

Peinture

Albani (François), dit *l'Albane* : n° 3. Vénus et Adonis. C'est leur première entrevue. Un amour amène le jeune chasseur près de la déesse entièrement nue et couchée sur le flanc, le corps relevé, une main levée comme pour dire à Adonis d'avancer. Toile noircie.

* Allegri (Antoine), dit *le Corrége* : 5. Vénus ou nymphe en-

dormie. Le visage n'est plus assez renseigné. Le corps nu, dont un pan de manteau rouge protége seul la pudeur, est bien modelé et bien éclairé, mais la teinte et les formes se rapprochent du style du Titien et n'ont pas la transparence et le moelleux du Corrége.

ARTOIS (Jacques van) : 384, 385. Deux paysages noircis.

ASSELYN (Jean), dit *Crabetti* : 10. Paysage bon, mais altéré. Le ciel est vivement éclairci à droite, mais on ne voit presque plus le seul personnage trayant une vache.

BACKHUYSEN (Lucas) : 12, 13, 14. Trois marines.

* BARBARELLI (Georges), dit *il Giorgione* : 16. Tête d'esclavon coiffée d'un feutre et vue de trois quarts. Belle tête au grand nez arqué, au menton proéminent. Le vêtement, la casquette et le visage sont à peu près de la même teinte grise. Et pourtant cette tête est vivante.

BARBIERI (Jean-François), dit *le Guerchin* : 17. Saint Bernard recevant de la Vierge la règle de l'abbaye de Clairvaux. C'est un grand ange descendant du ciel qui remet au saint le règlement de l'ordre. La madone tient dans la main droite trois petites boîtes dont l'une, posée sur les deux autres, est surmontée d'une croix rouge. La Vierge est bien du type favori du Guerchin, mais l'exécution faible de cette toile pourrait la faire prendre pour une copie.

BÈGYN (Corneille), dit *Bega* : 20. Femme assise sur les genoux de son galant qui lui offre un verre de vin. A voir ce laid couple se regardant amoureusement, on dirait que le peintre a voulu nous dégoûter de l'amour.

BEICH (Jacques-François) : 21. Marine.

BERGHEM ou BERCHEM (Nicolas) : 24. Paysage. Altéré.

* BERRETTINI (Pierre) DA CORTONA : 27. Le Veau d'or. Moïse, au deuxième plan, montre d'une main la statue et de l'autre le ciel. A gauche, danse dans le goût de la Grèce antique. Bon, mais fond noirci.

28. La Vierge et l'Enfant au giron, à qui elle donne d'une main, en la lui montrant de l'autre, une fleur dite de la Passion. Jésus regarde sa mère d'un air câlin plutôt que triste. Marie n'a pas le visage arrondi comme sont d'ordinaire ceux de Pierre de Cortone. Ses cheveux tombent en plusieurs mèches sur ses épaules. Elle porte une robe rouge, un fichu vert et un voile bleuâtre. Son joli profil au long nez et l'ensemble de cette composition — bonne du reste — ne nous paraissent pas devoir être attribués à Berrettini.

29. Saint Nicolas.

* Bol (Ferdinand) : 30. Abraham, ses serviteurs, chèvre, âne, etc. Visages vulgaires, mais vivants. Bel effet de lumière ; animaux bien rendus ; ombres noircies.

31. Apollon et Marsyas. Le Dieu, debout contre un arbre, joue du violon, en présence de nymphes, de faunes, et de son antagoniste coiffé à la turque et dont les oreilles allongées font rire un petit satyre placé derrière lui. Un paysan assis au premier plan à droite et le dos d'une jeune nymphe à gauche, sont bien modelés et éclairés.

Ces deux tableaux, de petite dimension, étaient placés trop haut.

Bordone (Paris) : 34. Portrait d'un noble Vénitien. Teinte uniforme. Altéré.

Both (Jean), dit *d'Italie* : 35. Paysage. Noirci.

Boucher (François) : 36 : Un Berger et une Bergère : le premier presque effacé par le noir, la femme la tête dans l'ombre. Miniature altérée.

Boudewins ou Beaudoin (Antoine-François) : 37. Paysage. Des voleurs attaquent un village. Toile toute noircie.

38. Paysage. Voleurs mis en fuite. Noir.

39. Port de mer. Marché au poisson, avec quantité de personnages. Assez bon, mais noirci.

40. Paysage. Fête villageoise dans des ruines modernes. Noir.

* Brakemburg (Renier) : 46. Intérieur d'estaminet hollandais. L'un des buveurs avance une main téméraire jusque dans le corsage d'une jeune et jolie commère assise sur ses genoux et tenant un verre plein de vin. Elle arrête de l'autre main le bras indiscret en éclatant de rire. Son gentil visage est bien éclairé. Les autres couples, distraits sans doute par ce rire bruyant, regardent le débat. Le fond est voilé par la fumée de tabac. Jolie petite toile.

Brauwer ou Brauer (Adrien) : 49. Scène d'intérieur. Femmes et joueurs autour d'une table près du feu. Affreux visages grimaçants. Noirci.

Breemberg (Barthélemy) : 50. Bohémiens dans une caverne. Noir.

51. Marchands forains, au milieu de ruines. Le devant à droite est dans l'ombre et forme un repoussoir avantageux ; le reste, de ce côté, est bien éclairé. Le côté gauche tourne au noir. Ciel d'un bleu trop foncé.

Breughel (Abraham), dit *de Naples* : 52, 53. Deux tableaux re-

présentant chacun un vase plein de fleurs et de fruits, avec des lapins dans l'un et un perroquet dans l'autre.

BREUGHEL (Jean), dit *de Velours* : 54. Fête flamande (la Rosière). La rosière est une maritorne peu jeune en robe bleue, une couronne blanche sur la tête. Il y a de l'entrain dans cette fête; mais quelle gaieté ! Deux couples font semblant de danser et se baisent sur la bouche. Pas de perspective aérienne. Paysage en échelle.

BRIL (Paul) : 55. Paysage. Eclaircie insignifiante au milieu ; le reste est noir.

56. Autre paysage, avec une belle architecture sur un monticule. Le reste a noirci.

BRONZINO (Angelo) : 58. Portrait d'une princesse de la maison de Médicis. Tête et poitrine de bois peint. Accessoires bien rendus. Original douteux.

CALIARI (Paul), dit *Véronèse:* 62. Adoration des mages. Cadre large et peu élevé, devenu noir.

* 63. Sainte-Famille (demi-figures) : Une sainte, que nous croyons être sainte Catherine, présente des fleurs dans une corbeille à l'Enfant Jésus assis sur les genoux de sa mère. Saint Joseph, debout à gauche, se penche, non pour voir l'enfant, comme le dit le catalogue, mais pour regarder la jolie sainte que nous retrouvons souvent dans les compositions du peintre. Le charmant visage de la Vierge est vivant et bien éclairé. Son manteau doublé de vert est artistement posé sur sa tête. Excellente toile.

64. La Vierge et saint Joseph contemplent debout l'Enfant Jésus étendu sur un lit, et à qui le petit saint Jean offre une pomme. Belle tête vénitienne de Marie. Toile reléguée près du plafond, copie, sans doute. Coloris altéré.

65. La Femme adultère. Cette femme n'est ni de Véronèse, ni du Titien, mais le tableau — altéré — est de l'école vénitienne.

66. Vénus et l'Amour. La déesse se regarde dans un miroir que tient Cupidon. L'image reflétée est coupée désagréablement par les bords de la glace. L'Amour a la tête renfoncée dans les épaules. Vénus est une belle Vénitienne, mais le coloris est d'une sécheresse qui décèle une copie. D'ailleurs, eût-on placé si haut un original de Véronèse ?

67. Portrait de femme. 68. Tête de vieillard. Copies altérées.

CARDI (Louis) DA CIGOLI : 70. Le Denier de César. Altéré.

CARPIONI (Jules) : 72. Fête de Silène ; cadre sexagone. Un loup danse une allemande avec deux petits génies de l'ivresse. Confus, altéré.

73. Suite d'une fête de Silène. Confus, altéré.

74. Bacchanale d'enfants devant une statue de Priape. Altéré. Placé entre deux fenêtres.

CARRACCI (Annibal), dit *le Carrache* : 75. Saint Jérôme dans le désert. Effet de lune qui n'éclaire rien. Toile noire.

CARRACCI (Louis) : 76. Saint François, à mi-corps, dans une grotte. Belle tête penchée de côté et dont le haut est encore éclairé. Le reste est noir.

CASANOVA (François) : Reconnaissance de cavalerie. Le commandant, monté sur un cheval blanc, se détache assez bien en silhouette au premier plan. Altéré; entre deux fenêtres.

CASTELLI (Valère) : 81. Enfant nu (génie) tenant un papier de musique et montrant un violon posé près de lui. Faible, altéré.

CASTIGLIONE (Jean-Benoît), dit *il Greghetto* ou *il Benedetto* : 83. Cyrus découvert par une bergère. Altéré.

CAVEDONE (Jacques) : 85. Judith tenant la tête d'Holopherne que sa servante va placer dans un sac. Altéré.

CELESTI (André) : 86. Jahel et Sisara. 87. Satyres et bacchantes.

CERQUOZZI (Michel-Ange), dit *des Batailles* : 88. Embuscade de voleurs. Mauvais tableau, noir.

* CESARI (Joseph), dit *il Cavaliere d'Arpino* ou *Josépin* : 89. Jésus lavant les pieds des apôtres. Le vieux saint Pierre se penche d'un air reconnaissant vers son divin Maître qui lui lave les pieds. Le profil du Christ est bien éclairé, mais l'expression en est dure et les traits sont trop vulgaires. Le saint est mieux. Femmes dans le fond éclairé : idée originale d'un joli effet.

CHAMPAIGNE (Philippe de) 94. Songe de saint Joseph. Le visage du saint bien éclairé est vivant, mais peu distingué. L'ange, avec sa chevelure blonde en désordre, a les traits d'une femme malade, ce qui tient sans doute à l'altération du coloris. Marie, agenouillée au dernier plan, est jolie; mais elle est plus petite que ne le comporte le plan qu'elle occupe.

* COGNIET (Léon), peintre moderne : 93. Tintoret peignant sa fille morte. Bel effet de lampe sur la tête de la fille et sur le côté gauche du visage de son père. Celui de Tintorella reluit comme s'il était de marbre; les reliefs en sont bons du reste. Le portrait du peintre est conforme à ceux qu'il a peints lui-même. Les rideaux rouges du fond éclairé, tandis que les parties ombrées ont disparu sous le noir, jettent sur cette scène une teinte rouge trop uniforme. Tableau de mérite, mais d'un succès plus éclatant

que durable. Quel tableau moderne peut atteindre une belle vieillesse?

COURTOIS (Jacques), dit *le Bourguignon* : 97. Engagement de cavalerie. Trop de confusion à droite. Noirci. 98. Même sujet. Celui-ci a dû être meilleur que le premier, mais il a subi le sort de tous les anciens tableaux de bataille. On dirait que le temps détruit de préférence les scènes qui déshonorent l'humanité.

COYPEL (Noël) : 99. Allégorie. A gauche, femme richement vêtue (la Religion, sans doute) qui contemple dans le ciel trois petits anges soutenant une couronne d'épines, et, plus haut, la sainte Trinité.

*CRAYER (Gaspard) : 100. Adoration des bergers. Belle et grande toile un peu altérée, et dont les visages n'ont pas été assez soignés. N'est-ce pas une copie? Ombres noircies. Deux belles têtes d'hommes à gauche ont été peintes d'après nature.

CUYP ou KUYP (Albert) : 101. Intérieur d'une grange. Teinte d'un jaune tirant sur le noir; ombres noircies; plus de perspective.

DELACROIX (Eugène) : 104. Un lion. 105. Un Arabe. Esquisses altérées par le noir.

106. La Grèce expirante sur les ruines de Missolonghi. La Grèce est représentée par une jolie fille, aux seins presque entièrement nus et coquettement coiffée d'un léger foulard. Elle regarde devant elle, les bras ouverts, d'un air désespéré, mais se tient droite et n'expire pas. Un bras sans propriétaire, s'avançant à droite entre les pierres, produit un fâcheux effet.

DEVRIES (Jean-François) : 109. Paysage. Noirci.

DIEPENBECK (Abraham) : 110. Enlèvement de Ganymède.

DIÉTRICHT (Chrétien-Guillaume-Ernest) : 111. Sainte Famille. Pose théâtrale de saint Joseph debout les bras croisés. Zacharie, assis, regarde les anges qui jettent des fleurs sur le divin groupe. Sainte Elisabeth est dans l'ombre. Le nez de la Vierge est trop long et trop mince. Les *bambini* sont assez bien modelés. Ombres noircies.

112. Paysage.

113. Vue de Meissen en Saxe. Joli effet de lumière sur l'eau et entre les arches du pont. Le château à droite est bien éclairé. Le fond de montagnes est d'un gris rougeâtre trop uniforme.

114. Vue de Pirna en Saxe. Cette ville est dans l'ombre. L'eau et le château, bâti sur un monticule, sont éclairés; mais ce monticule d'une teinte grise se confond avec le pied du château.

115. Vue de Kœnigstein en Saxe. La roche à droite ressemble trop à un gateau de Savoie. Eau bien éclairée; village au fond.

116. Vue de Saxe, joli petit paysage bien éclairé. Fond de montagnes.

Does (van der) : 388, 389. Deux paysages altérés.

Dughet (Gaspard), dit *Poussin* : 119. Paysage. Deux femmes sur le devant lavent du linge. Roches.

Dujardin (Karel ou Charles) : 120. Paysage et animaux. Paysanne assise et regardant dans l'eau. Derrière elle, taureau qui rugit. Dans le fond à gauche, jeune homme endormi près d'un cheval brun. La jeune personne a de robustes appas à peu près nus. Le taureau a dû être fort beau. Toile noircie.

Dyck (Antoine van) : 395. Sainte Famille (copie).

396. Descente de Croix, ou plutôt Piété. Copie par van Thulden.

397. Portrait en pied de Marie de Médicis. Très-beau portrait que nous regardons comme une copie restaurée.

398. Portraits de Robert et de Charles-Louis de Simeren. Copie réduite.

399. Portrait d'un inconnu. Tête large, regard dur.

Eeckout (Gerbrandt van der) : 387. Jeune homme jouant de la flûte.

Everdingen (Albert van) : 401. Esquisse d'un paysage peu varié. Eau au premier plan ; montagne au fond.

Ferrari (Lucas) : 131. La Peinture couronnée par la Renommée. La Peinture est une femme nue assise, la tête, dont le haut est dans l'ombre, levée vers le ciel, et tenant entre deux doigts le bout d'un de ses seins. Pourquoi? Altéré.

Flinck (Godefroid) : 133. Entrée d'une forêt, paysage.

Fontana (Lavinia) : 134. Portrait du sénateur Orsini assis dans un fauteuil. Tête d'une seule teinte et peu renseignée.

Fouquières (Jacques) : 135. Paysage. Des voleurs dépouillent une femme agenouillée devant eux; d'autres poursuivent, à coups de fusil, le mari. Cette femme est retroussée par un brigand d'une façon peu décente.

Franceschini (Balthazar) : 136. Moïse devant Pharaon (demi-nature). Faible ; ombres noircies.

137. Apollon et Marsyas. La satyre est attaché à un arbre, à droite. Le dieu s'envole à gauche. Noirci.

138. Apothéose d'Ovide. A droite, un personnage, *au sexe douteux* (catalogue), assis sur des nuages au pied d'un arbre et entouré de petits génies portant des palmes, reçoit un vieillard à demi-vêtu que lui présente une divinité vêtue à la moderne. Com-

position bizarre, peu compréhensible, mauvaise et altérée par le noir.

Franck ou Franken (François), dit *le Jeune* : 139. Le Christ au Calvaire. J'ai peine à croire que cette croûte rouge, blanche et noire soit un original de grand peintre.

140. Même sujet. Entre deux fenêtres; noirci, illisible.

141. Différentes manières de parvenir à l'immortalité. Personnages de tous rangs; confusion (petite dimension).

Fyt (Jean) : 142. Nature morte. Petit chien regardant des pièces de gibier; ustensiles de chasse. Noirci.

Gelée (Claude), dit *le Lorrain* : Paysage. Près des ruines d'un temple, une fileuse debout cause avec un berger assis. L'édifice est encore éclairé; le reste est noir.

Giordano (Lucas) : 160. Vénus endormie. Assez beau corps de femme, mais trop contourné, poitrine trop peu renseignée. Le visage penché en arrière est trop commun. Bonne lumière.

161. Hercule chez Omphale. 162. Tête de vieille femme.

Govaerts (N.), Flamand : 165. Paysage daté de 1614. Repos de Diane. Assez joli effet de lumière sur l'eau et à travers les arbres. Les nymphes ne sont plus assez éclairées et le reste est devenu noir.

* Goyen (Jean van) : 402, 403, 404, 405, 406. Cinq jolis paysages avec eau bien éclairée, édifices et personnages en silhouettes, etc. Dans le dernier, un arbre mort d'une étonnante vérité et d'une belle lumière fait le principal mérite du tableau, qui toutefois contient un joli groupe composé de paysans et d'une bohémienne. Figures peintes, dit-on, par Teniers.

Griffier (Jean) : 167. Vue du Rhin. Eau éclairée à gauche; au fond, montagnes blanches; le reste noir.

168. Autre vue du Rhin. Eau trop bleue. Premier plan tout noir.

Gros (le baron Antoine-Jean) : 172. La duchesse d'Angoulême forcée de quitter Bordeaux en avril 1815, s'embarque à Pauillac. La duchesse, coiffée disgracieusement d'une espèce de casquette blanche, prend une pose trop théâtrale. Un des assistants presque nu et relevant sa draperie jusqu'au-dessus de sa tête, rappelle un des pestiférés de Jaffa.

Guerchin (le). *Voy.* Barbieri.

Haals (François) : 176. Portrait de l'auteur. Physionomie vulgaire, tête carrée. Son sourire grimaçant annonce une certaine présomption. Il a une main appuyée sur la poitrine.

HEEM (Jean-David de) : 178. Nature morte. Vase en argent, une rose et une pipe sur une table. La rose a conservé sa fraîcheur et le linge sa blancheur ; le reste est noir.

HOBBEMA (Meindert) : 180. Paysage. Effet de neige. Un ruisseau encombré de glaçons traverse un village dont un pont d'une seule arche réunit les deux parties.

HOLBEIN (Jean) : 181. Portrait d'homme jeune encore qu'on croit être le peintre lui-même.

HONTHORST (Gérard), dit *Gherardo delle notti* : 182. Sainte Madeleine. Grosse Flamande aux robustes appas, la bouche ouverte. Sa tête levée est coiffée d'une gaze blanche.

INCONNUS (auteurs) : 456. Adoration des Mages. La Vierge est une jolie Flamande, aux deux mentons, aux seins rapprochés l'un de l'autre et sur lesquels elle pose ses mains croisées. Elle et l'un des deux anges sont bien éclairés ; le reste a noirci.

405. Toilette d'Hersé (quart de nature) : Hersé, au milieu, est nue à la ceinture près. L'une de ses femmes, qui la chausse, est en grande partie drapée ; une autre à gauche est toute nue et la troisième au deuxième plan est entièrement drapée. Mercure et Aglaure sont dans le fond à droite, en petite dimension.

Sans nº. Richelieu présentant le Poussin au roi Louis XIII. Derrière le peintre à gauche, on tient un de ses tableaux représentant une jeune femme endormie et une vieille debout devant elle. Le roi, assis, ayant près de lui la reine également assise, remet à l'artiste un brevet. Derrière, trois personnes de la cour. Assez bon tableau.

JORDAENS (Jacques) : 185. Vénus, Vulcain et Cupidon (petite dimension).

KABEL (Adrien van der) : 390. Poissons, huîtres, etc. Poissons éclairés et bien peints.

LAIRESSE (Gérard de) : 200. Minerve. Noir. Entre deux fenêtres.

LANFRANCO (Jean) : 202. Saint Pierre.

203. Tête de saint Pierre.

LAURI (Philippe) : 204. Vertumne et Pomone.

LAZZARINI (Grégoire) : 205. Vénus et l'Amour. Paysage effacé par le noir. Entre deux fenêtres.

LEBRUN (Charles) : 206. Nymphe poursuivie par un Fleuve.

LEBRUN (Marie-Louise-Elisabeth-Vigée, épouse) : 207. Hébé. Jolie tête, belle poitrine. Pourquoi l'a-t-on reléguée entre deux fenêtres ?

LECLERC (Jean) : 208. Atropos. Bonne tête de vieille qui ne s'attendait guère à poser pour l'une des Parques.

LESUEUR (Eustache) : 210. Uranie. Beau visage grec paraissant de marbre. Sa robe jaune forme sur la poitrine des plis disgracieux. Un manteau bleu couvre le bras gauche et les genoux.

LETHIÈRE (Guillaume-Guillon) : 211. Louis IX visitant les pestiférés de Carthage. Grande toile moderne déjà envahie par le noir.

LIBERI (Pierre) : 212. Sainte Apolline et un ange. Le visage de la sainte, presque dépourvu de sourcils, est prétentieux. Au lieu d'un ange, on ne voit qu'un enfant dans l'ombre.

213. La Charité.

214. Les Grâces lutinant les Amours.

LICINIO (Jules), dit Pordenone, neveu de Jean-Antoine Licinio : 215. Jésus endormi et deux anges. Le visage de l'Enfant déjà grand et assez mal peint est mis dans l'ombre par le bord du grand cadre qui avoisine ce tableau. Le corps, assez bien éclairé, est passable. Les anges sont presque effacés par le noir.

LINGELBACH (Jean) : 217. Buveurs flamands. Dans le fond, homme et chevaux. A gauche, ruines se détachant sur l'eau en silhouette. Le reste est noir.

LOO (André-Charles van) : 409. Auguste reçoit les ambassadeurs de plusieurs peuples barbares.

LUCATELLI (André) : 234. Paysage.

LUTHERBURG (Jacques) : 225. Paysage. Le bétail, à gauche, le taureau surtout, est bien peint. On ne voit plus la tête de l'homme endormi. Genre un peu maniéré.

2° Autre paysage.

MAAS (Thierry ou Dirch) : 227. Paysage. Village hollandais sur le bord d'un fleuve. Tout noir.

* MAES (Godefroid) : 228. Portrait d'homme. Belle tête, bonne et énergique. Mains fort bien dessinées.

* 229. Portrait de femme. Tête accusant la quarantaine. Beaux traits bien modelés.

MARATTA (Charles) : 232. Tête d'une sibylle. Beau visage grec dont le côté gauche mis dans l'ombre est devenu noir.

MEEL ou MIEL (Jean) : 240. Paysage montueux, avec eau au milieu. Halte de pèlerins, la plupart dans des positions indécentes. Noirci.

MEULEN (Antoine-François van der) : 391. Portrait d'un maréchal de France.

Mieris (Guillaume) : 248. Portrait d'un jeune Hollandais. Assez bon. Mais le visage n'est pas assez éclairé.

Mignard (Pierre) : 249. Portrait de Louis XIV, ressemblant peu à ses autres portraits. Son manteau doublé d'hermine est par trop lourd.

250. Portrait d'un inconnu.

Mille ou Milet (François), dit *Francisque* : 251. Paysage noir placé entre deux fenêtres.

Molenaer (Corneille) : 252. Paysage. Teinte sombre. Assez bon, mais noirci.

253. Autre paysage. Le premier plan mis dans l'ombre a noirci. Au deuxième plan, éclaircie, puis maisons et arbres dans l'ombre; église de village vue en silhouette. Pas de fond. Ciel vivement éclairé.

Momper (Isidore ou Joseph) : 256. Paysage. Le chemin sur la montagne est bien éclairé à gauche. Le fond à droite, quoique éclairé, est insignifiant.

257. Autre paysage traité de même. La droite est encore éclairée. Les montagnes bleues du dernier plan se confondent avec le ciel. Le reste est noir.

Monti (François) : 259. Deux enfants nus (grandeur naturelle). L'un, à genoux, veut s'emparer de l'objet — invisible — que l'autre, assis, tient dans sa main levée. Assez bons modelés.

Moucheron (Fréderic) : 261, 262. Deux paysages, faibles, noircis.

Murillo (Barthelemy-Etienne) : 263. Enfants qui se battent.

264. Un philosophe, à mi-corps, déchirant un manuscrit, dit le catalogue. Il nous a été impossible d'apercevoir cette lacération. Le jeune homme mal vêtu qu'on nomme philosophe, nous ne savons pourquoi, soutient son livre des deux mains. A la vérité, un papier est étendu sur la table près du livre, mais rien n'annonce que ce soit une feuille détachée de ce livre. Belle tête un peu grosse, traitée plutôt à la façon de Ribera qu'à celle de Murillo.

Natoire (Charles-Joseph) : 265. Vénus venant prier Vulcain de forger une armure pour Enée. La tête de la déesse est trop large du haut. L'avant-bras droit est mauvais; les amours ne valent guère mieux. Le visage levé et un peu en raccourci du vieux Vulcain, que cajole son infidèle épouse, en lui prenant le menton, est ce qu'il y a de mieux peint.

266. Vénus et Enée. La déesse apporte à son fils illégitime les armes forgées par l'époux trompé. La tête de Vénus n'est pas assez éclairée.

NEER (Arthur van der) : 392. Paysage. Clair de lune, barque et édifices en silhouettes, personnages.

393 et 394. Deux autres paysages.

NUVOLONE (Charles-François), dit *Pamphile* : 267. La Résurrection.

PALAMEDES ou PALAMEDESZ (Stevens) : 357. Intérieur. Réunion de famille. Cavalier debout à droite, le verre en main. Une femme assise le regarde. Un autre couple est assis à gauche. Au milieu, musicien jouant du sistre. Plus à droite, jeune homme tenant un plat. Jolie toile malheureusement noircie.

PALMA (Jacques), dit *le Jeune* : 273. Suzanne et les vieillards. Altéré.

* PALMA (Jacques), dit *le Vieux* : Sainte Famille avec saint Paul, saint Jean-Baptiste et sainte Madeleine (à mi-corps). Jolie tête grecque de la sainte qui pourrait être sainte Catherine; bouche trop petite. La Vierge est bien du type adopté par le peintre pour ses Madones. Belle tête de saint Jean-Baptiste se tournant vers nous. L'Enfant Jésus est éclairé, le reste a noirci.

PANINI (Jean-Paul) : 274-275. Deux paysages altérés.

POELEMBURG (Corneille) : 284. Paysage. Roche noire à droite. Paysage insignifiant.

PONTE (Jacques da), dit *Bassan* : 285. Sortie de l'arche. Noir.

286. La venue du Messie annoncée aux bergers par des anges.

287. Jésus entre Marthe et Madeleine. Marthe est une jolie marchande de comestibles offrant sa marchandise au Sauveur, qu'on prendrait pour un chaland vulgaire sans son auréole et sa belle tête éclairée dans la partie droite. Madeleine assise à droite, les mains jointes, montre un petit profil altéré par le temps. Ces amas de viandes, de gibier, de légumes, sont d'un aspect déplaisant. On comprend que le Christ et Marthe sont deux personnages trop distingués pour se trouver à l'aise au milieu d'un tel fouillis.

POTTER (Paul) : 288. Un troupeau. Altéré.

POUSSIN (Nicolas) : 289. Sainte Famille. Altéré.

290. Sacrifice à Priape. Altéré.

291. Berger gardant son troupeau. Fond de montagne, noirci. Mauvais paysage.

PRETI (Mattia), dit *le Calabrais* : 292. Homme jouant de la guitare. Mauvais profil, la bouche ouverte. Le musicien est en manches de chemise éclairées; le reste a noirci. Tableau placé entre deux fenêtres.

PROCACCINI (Camille) : 293. Salutation angélique.

PROCACCINI (Jules-César) : 294. Le marchand d'esclaves offrant une femme à un personnage costumé à la grecque. Pour ne lui rien cacher, le marchand tire le seul petit linge qui abritait la pudeur de l'esclave nue. Celle-ci crie, en levant vers le ciel son visage peu attrayant. Son bras droit est mal peint.

RAIBOLINI (François), dit *Francia* : 299. Le Christ en croix et deux anges.

REMBRANDT (Paul van Ryn) : 302. Adoration des bergers. La Vierge est une paysanne en négligé, couverte d'un manteau lilas. Saint Joseph a la mine d'un ivrogne qui va s'endormir. Un vieux berger vu de profil, agenouillé au milieu et tenant son chapeau des deux mains, est ce qu'il y a de mieux. Marie, l'Enfant Jésus, le berger et le mouton couché sur le devant, sont éclairés. Le reste est dans l'ombre noircie.

303. Tête de nègre (quart de nature). Profil en silhouette. Bon; un peu altéré.

304. « Mendiant jouant du violon devant quatre buveurs attablés. » (Catalogue.) Il n'y a d'attablés que deux buveurs, l'un très-éclairé, l'autre en demi-lumière. Deux autres sont dans l'ombre; un cinquième satisfait un petit besoin.

305. Ravissement de Madeleine (quart de nature). Elle est conduite en triomphe dans le ciel par des petits anges. La pose des jambes de la sainte est peu gracieuse; son visage avec de grosses lèvres est trop joufflu. Jolis anges, surtout celui qui tient le livre et un autre tenant la boîte de parfum de la sainte. Espèce de grisaille assez belle.

306. Tête de femme vue de trois quarts et coiffée d'une draperie bleue. Joli profil, les yeux au ciel, la bouche ouverte, d'une très-jeune personne que le catalogue qualifie de mère de douleur.

307. Tête d'homme.

RESTOUT (Jean) : 308. Le prophète Ezéchiel. Assez bonne toile peu visible, parce qu'on l'a posée entre deux fenêtres.

309. Présentation de Jésus au temple. Marie est une jeune fille du peuple, au petit profil souriant. Assez bonne toile, mais en partie noircie.

RIBERA (Joseph), dit *l'Espagnolet* : 310. Assemblée de religieux. Celui du milieu, un doigt appuyé sur son livre, est chauve, ridé et sans barbe. Celui de droite, drapé et tenant un livre, nous montre un profil peu intelligent. Ils sont tous deux bien éclairés. Les autres, placés dans l'ombre, sont presque effacés par le noir.

311. Assemblée de philosophes. Sept personnages debout, déguenillés, vus jusqu'à mi-jambes, paraissent discuter un projet

sinistre. Le vieux du milieu, la tête rasée et nue, la poitrine et un bras également nus et tenant un bâton, a la mine d'un gros ivrogne de la dernière classe. Celui de droite, ayant les bras croisés et penchant sa tête maigre, a l'air d'un mendiant. Les autres sont dans l'ombre noircie. Si l'auteur a donné à son tableau le titre qu'il porte ici, c'est qu'il avait pour la philosophie l'horreur qu'inspire la vérité aux cafards.

* Ricci ou Rizzi (Sébastien) : 312. L'Amour jaloux de la Fidélité (grandeur naturelle). « Deux nymphes couchées sous l'ombrage caressent un chien qu'un amour renversé s'efforce en vain de retenir. » (Catalogue.) L'une toute nue, à part le bout de draperie obligé, est étendue au premier plan, le corps relevé sur un coude. De l'autre main, elle caresse un chien qu'elle regarde tendrement. On ne voit de la seconde nymphe, appuyée sur sa compagne et sur le chien, que la poitrine, la tête et les mains. L'Amour fait la culbute en arrière. Jolis visages grecs bien éclairés, mais teinte trop rouge. A cela près, c'est une des meilleures toiles de ce musée.

Ricci (Marc) : 313. Saint Antoine invoquant la Vierge.

314. Saints Paul et François.

Robusti (Dominique), fils du Tintoret : 317. Portrait d'un noble Vénitien.

Robusti (Marie), fille du Tintoret : 318. Portrait du sénateur André Capello. Tête longue de vieillard prétentieux. Dessin faible.

Rombout (Théodore) : 320. Paysage. Carrefour d'une forêt. Eclaircie au milieu. Le reste ne consiste guère qu'en un massif d'arbres noircis.

321. Autre paysage. Entrée d'un bois traversé par un chemin. Un homme vêtu de rouge et monté sur un cheval blanc est assez bon. Le reste est devenu noir.

Roos (Philippe-Pierre), dit *da Tivoli* : 322 et 323. Deux paysages avec ruines.

Roqueplan (Camille-Joseph-Etienne) : 324. Valentine et Raoul, scène tirée de l'opéra des *Huguenots*. Raoul, entendant le tumulte de la rue, saisit son épée et veut sortir. Valentine, à genoux, lui barre le passage. Le profil de l'homme mis mal à propos dans l'ombre est effacé par le noir. Le visage et la pose de la femme sont ceux d'une lorette se renversant pour recevoir un baiser.

Rosa (Salvator) : 325. Repos de soldats. Il n'y a plus qu'un visage visible. Le reste est tout noir.

326. Paysage. Croûte noircie.

RUBENS (Pierre-Paul) : 328. Portrait de Rubens, coiffé d'un large feutre (copie par Casson).

329. Christ en croix les bras élevés perpendiculairement.

*330. Martyre de saint Georges (petite nature). Le saint a le torse nu, avec un linge à la ceinture et un manteau rouge au bas du corps. Un prêtre païen cherche à le ramener au culte des faux dieux, tandis que le bourreau cachant son épée qu'il tient près du dos, cherche des yeux la place où le coup doit porter. L'aide qui garotte le martyr et nous regarde en souriant est d'une vérité étonnante. Belle toile qui nous a semblé avoir subi une restauration.

331. Martyre de saint Just (un peu plus petit que nature). Au premier plan, trois figures : Le saint décapité, le cou saignant, tenant dans ses mains sa tête tournée vers le ciel et louchant; un jeune homme, la main sur la poitrine, et à gauche, un homme aux cheveux gris, tous deux considérant cette tête en témoignant la surprise que leur cause un tel miracle. Au fond, à droite, soldats à cheval s'en retournant. Scène plus horrible que belle; ombres noircies.

332. Bacchus et Ariadne. Le dieu, les jambes très-écartées, est dans une posture peu décente. Sa compagne, jolie flamande, nous rappelle une femme du peintre. Le reste est altéré et confus.

333. Chasse aux lions. Altéré.

RUYSDAEL (Jacob) : 334, 335, 336. Trois paysages dont l'eau est encore éclairée et dont le reste tourne au noir.

307. Paysage. Noirci.

RUYSDAEL (Salomon) : 338. Paysage animé par des paysans qui coupent des herbes, se reposent ou font la conversation. Le premier plan est noir; le milieu est éclairé. Ce paysage sans fond est monotone.

SABBATINO (Laurent) : 339. Sainte Famille. Visages de bois trop longs du haut de Marie et de saint Joseph. Les enfants sont mieux peints. Sainte Catherine, à demi-éclairée, a le tort d'être plus jolie que la Vierge.

SANTERRE (Jean-Baptiste) : 341. Une cuisinière. Bonne grosse fille nous souriant, les seins demi-nus, en manches de chemise. Bras droit mal peint.

SANZIO (Rafaelo), dit *Raphael* : 342. La Vierge à la chaise, ancienne tapisserie qu'on dit avoir été exécutée sur un carton du maître où la Vierge était vue plus entièrement que dans le tableau de Florence.

Savoyen (Charles) : Vénus et l'Amour. Le corps nu de la déesse est assez joli et bien éclairé ; mais son visage est en partie caché par le bras qui déploie sa ceinture. Cupidon est en demi-lumière. Le reste est noir.

Seghers ou Zeeghers (Gérard et Daniel) : 345. Portrait d'un moine entouré d'une guirlande de fleurs. La tête, aux traits peu distingués, est vivante. On voit encore les trois bouquets de roses : un en haut et un de chaque côté, en bas. Le reste est tout noir. M. Lacaze a prétendu que Daniel a entouré d'une guirlande de fleurs son propre portrait exécuté par son frère Gérard. Mais la toile est signée : Halle, 1654.

Sementi (Jacques) : 346. Samson et Dalila (jusqu'aux genoux). Elle a le profil éclairé ; celle de son amant est dans l'ombre. Genre Caravage. Faible.

Sneyders ou Snyders (François) 349. Un lion mort.

*350. Chasse aux renards. Les chiens tachetés et le renard qui se sauve en se retournant, sont encore bien conservés ; le reste est altéré.

Solimena (François), dit *l'Abbé aveugle* : 352. Joseph expliquant les rêves des autres prisonniers.

*Spada (Lionel) : 354. Les quatre âges de la vie. Enfant s'amusant avec un oiseau. Le jeune guitariste a une belle tête et de jolies mains ; le vieillard, quoique dans l'ombre, est vivant. L'homme fait n'a plus que la tête qui soit éclairée. Jolie toile.

Stevens ou Stevers. Voy. Palamèdes.

Steenwick (Henri). Intérieur d'église.

Storch (Abraham) : 358. Paysage avec un palais à droite. Assez bonne architecture. Toile altérée et reléguée entre deux fenêtres.

Swaneveld (Herman), dit *Herman d'Italie* : 360. Vue d'Italie. A gauche, belle architecture. Noirci : entre deux fenêtres.

Tavella (Charles-Antoine) : 363. Madeleine dans une grotte. 364, Madeleine et deux chérubins. Assez joli corps de femme, jolie main ; tête assez belle, mais front mis mal à propos dans l'ombre. Le bras gauche est mal peint. Le linge et le manteau violet qui la couvrent sont bien drapés. Elle tient une tête de mort.

Tempesta (Antoine). 365, 366. Deux vues d'Italie, noires.

Teniers (David), père : 367. Paysage.

Teniers (David), fils : 368. L'évocation. Paysan sorcier entouré d'êtres fantastiques, lisant dans un grimoire. Bonne toile, noircie. Est-ce un original ?

*369. Danse villageoise. Joli tableau, surtout quant au paysage à droite.

370. Un buveur.

371. Paysage. Chemin ombragé par de grands arbres, avec quelques animaux et deux cavaliers.

Tiarini (Alexandre) : 374. Vision de la Vierge. La toute jeune Marie entourée de ses père et mère et d'un ange, aperçoit dans le ciel la sainte Trinité. Jolie tête aux cheveux noirs de Marie. Dieu le père est trop près de saint Joachim. Noirci.

Tiepolo (Jean-Baptiste) : 375. Éliézer et Rebecca. Celle-ci nous fait l'effet d'une jeune Flamande enceinte, et l'envoyé de Jacob a la mine d'un vieux libertin. Deux jeunes filles les regardent en souriant. Un chameau allonge sa tête au-dessus des personnages d'une façon assez comique.

Thilburg (Gilles van) : 413. Partie de dames dans un cabaret. Une femme, assise, est assez jolie, une autre debout a le bas du visage trop long et lourd. Assez bon, du reste, mais en partie noirci.

Toorenvliet ou Tornvliet (Jacques) : 376. Buveur tourné à gauche, gros ventre à la face avinée.

377. Buveuse tournée à droite. Grosse femme émue par la boisson et peu avenante.

Trevisani (François) : 380. Tête de Vierge. Belle tête grecque paraissant trop courte du bas. Effet de clair-obscur.

Turchi (Alexandre), dit l'Orbetto : Sainte Catherine.

Vanni (François) : Saint Pierre reniant son maître.

Vannucchi (André), dit del Sarto : 312. Sainte Famille. Le petit saint Jean révèle à Jésus sa douloureuse mission. Vieille copie du tableau du Louvre (n° 438). Le coloris en est altéré au point que les personnages semblent ruisselants d'eau.

Vannucci (Pierre), dit le Perugin : 411. La Vierge, l'Enfant et saints Jérome et Augustin. Marie est sur un trône, au-dessus duquel est une rangée d'anges. Vierge pouparde, à l'air somnolent. Saints mieux traités, mais plus assez éclairés. Trop de symétrie.

Varatori (Alexandre), dit le Padouan : 417 bis. La Vierge et l'Enfant Jésus.

418 bis et 419. Deux têtes colossales de femmes.

Vasari (Georges) : 420. Sainte Famille. Tête grecque de la Vierge, un peu carton, seins sous la robe, trop volumineux. L'Enfant Jésus, déjà grand, est couché dans toute la largeur du tableau.

Vassilacchi (Antoine), dit Aliense : 421. Adoration des mages.

VECCHIA (Pierre) : 107. Portrait d'un docteur. Affreux coloris rouge. Altéré.

VECELLIO (Tiziano), dit *le Titien* : 422. Repos de la Sainte Famille dans un paysage.

* 423. La femme adultère. Les seins nus, elle cherche, avec ses mains liées, à ramener son manteau sur la poitrine. Sa tête penchée en avant exprime une confusion et une tristesse qui la rendent intéressante. Entre le Christ et un homme bizarrement vêtu, avec un bonnet phrygien, apparaissent une jolie tête de femme et une tête d'homme qui nous regardent. Ces têtes vivantes ont dû être peintes d'après nature. Beau visage du Sauveur qui se tourne à notre gauche, en montrant la coupable. Derrière, trois têtes se détachent sur le ciel en silhouettes. La physionomie vénitienne de la femme adultère ayant tant de rapport avec la jolie blonde si souvent reproduite par Paul Véronèse, la tête du Christ et le fond d'architecture nous font regarder ce tableau comme une œuvre de ce peintre. Une seule chose pourrait nous mettre en doute, c'est le défaut de perspective aérienne du premier plan où les personnages sont trop serrés les uns contre les autres, défaut du reste qu'on pourrait moins encore reprocher au Titien qu'à Véronèse. Ce tableau est, selon nous, le chef-d'œuvre de la galerie.

424. Sainte Madeleine (grande demi-figure) n'ayant pour cacher sa nudité, que ses longs cheveux qu'elle a ramenés et qu'elle maintient avec ses bras. Copie de la Madeleine du palais Pitti à Florence (*Musées d'Italie*, p. 77).

425. Vénus soufflant le feu de l'Amour. Elle est nue, à l'entrée d'une grotte et active avec un soufflet le feu auquel se chauffe un amour à genoux. Titien douteux, avoue le catalogue.

426. Triomphe de Galathée. Beau corps de femme ; visage de profil. Le reste est noir.

427. Tarquin (Sextus) et Lucrèce. Sextus saisit Lucrèce par un bras, en posant un genou entre les cuisses de sa victime et semble vouloir la percer de son sabre. Elle n'a pour vêtement qu'un bout de draperie au bas du torse. Son teint est blanc, celui de son adversaire est basané. Tableau placé entre deux fenêtres, copie sans doute.

VEEN (Otho), dit *Otto Venius* : 446. Mariage de sainte Catherine. A gauche, jardin où deux anges cueillent des fleurs : paysage peint par van Halen. La Vierge est une jolie Flamande. La sainte a le cou trop volumineux ; son profil est énergique, trop masculin, selon nous. L'Enfant Jésus serait bien si son profil n'annonçait

pas un âge moins jeune que celui indiqué par son corps. Saint Joseph est dans l'ombre. Tableau posé entre deux fenêtres.

447. Tête de sainte d'après le Corrége. Mauvaise ébauche.

VERONÈSE (Paul). Voy. CALIARI.

* VERTANGHEN (Daniel) : 428. Trois nymphes au bain, près d'un bâtiment en ruines. L'une est couchée ; une autre assise, s'appuyant sur la première, est en chemise et nous montre ses appas. Une jambe relevée sur un de ses genoux, elle tient d'une main un de ses pieds et regarde l'eau, les yeux baissés. Elle est charmante ainsi. Le troisième, entièrement nue, trempe dans la rivière un bout de son écharpe bleue. A droite, deux autres nymphes dans l'ombre. Fond noirci. Jolie toile.

VLIET (Jean-Georges van) : 448. Intérieur d'un temple protestant. Effacé par le noir.

WAEL ou VAEL (Corneille van) : 415. La bénédiction nuptiale.

WATERLOO (Antoine). Paysage. A droite, eau avec pont, personnages. Pas de fond. Jolie petite toile néanmoins.

WEENIX (Jean-Baptiste) : 434, 435, 436. Deux marines et un paysage. Faibles, noircis.

WEENIX (Jean) : 437 et suivants. Quatre tableaux de nature morte. Altérés.

WOUWERMANS (Pierre) : 444. Cavaliers. Tout noir.

ZACHTLEVEN ou ZAFTLEVEN (Herman) : 445. Vue des bords du Rhin. Paysage. Le premier plan est joli. Le fond est insignifiant.

ZANCHI (Antoine) : 446. Le bon Samaritain. Le corps du blessé nu, renversé sur le dos, la tête sur le devant du cadre, est contourné d'une façon peu naturelle ; il est bien éclairé ; le reste est altéré.

ZAUFFELY (Jean) : 447. Vénus marine, soutenue par des tritons et entourée de nymphes et d'amours. La déesse a une cuisse posée sur l'autre, attitude peu gracieuse ; ses jambes et ses bras sont mal dessinés. Elle tient une colombe contre sa poitrine. Les amours ont aussi des poses forcées. Lumière et coloris assez bons.

448. Vénus et Adonis. Mauvais tableau d'un coloris altéré.

VIII — CAEN

CHAPITRE PREMIER

Monuments

Art. 1er. Eglise Saint-Etienne ou de l'abbaye des Hommes, fondée en 1066 par Guillaume le Conquérant. Elle est surmontée de deux magnifiques tours, outre une tour plus grosse, mais décapitée, s'élevant au-dessus de la nef et des transeps et entourée de huit ou dix clochetons. La façade est remarquable par la hardiesse du style. A l'intérieur, on remarque : les demi-colonnes rangées de chaque côté de la nef, alternativement triples et simples; ses seize chapelles et la dalle de marbre noir recouvrant les restes de Guillaume le Conquérant.

Art. 2. L'église de la Trinité ou de l'abbaye des Dames fondée aussi en 1066. Elle est surmontée de trois tours carrées, l'une au centre, les autres de chaque côté du portail. La nef se distingue par la disposition et l'élégance des galeries qui terminent les travées. Le sanctuaire offre un péristyle à double étage de forme demi-circulaire et surmonté d'une coupole peinte à fresque. Sous le chœur, s'ouvre une fort belle crypte qui servait autrefois à la sépulture des abbesses. Là se trouve la tombe de la reine Mathilde.

Les bâtiments du couvent ont été transformés en un bel Hôtel-Dieu.

Art. 3. Eglise Saint-Pierre, surmontée d'une flèche de 70 mètres de hauteur, entourée de huit clochetons. A l'intérieur, sculptures remarquables de la nef et du chœur; voûtes des chapelles de l'abside très-ornées et très-élégantes.

Art. 4. L'hôtel de ville, sur la place Royale, renfermant le musée de peinture et la bibliothèque.

CHAPITRE II

Peintures

ALBANI (François) : n° 55. Jolie tête de Vierge levée vers le ciel. Les doigts des mains assez mal dessinés.

ALBRECHT. Vivait en 1491. Mort à Nuremberg : 66. La Vierge et trois saints. Les visages offrent des petits mentons détachés, des physionomies insignifiantes. L'Enfant Jésus est mal peint. Les saintes, dont deux ont des chevelures longues et pendantes, sont richement vêtues.

ALUNO DI FOLIGNO : 2. Saint Paul et saint Nicolas. Gothique.

ARTOIS (Jacob van) : 124. Paysage, avec vaches paissant et pâtre endormi. Jolie petite toile, un peu noircie.

BARBIERI (François), dit *le Guerchin* : 1° 35. Volumnie et Véturie dans la tente de Coriolan. Celle-ci, en costume de paysanne, est à peine visible.

* 2° 36. Didon abandonnée. Sa belle tête, un peu en raccourci, et sa belle poitrine nue, sont encore éclairées. Bon.

3° 37. La Vierge et l'Enfant. Jésus est bien modelé et bien éclairé. Le visage de Marie a, mal à propos, la ligne droite des statues grecques monumentales. Effet de clair-obscur. Fond noir.

* BEGA ou BEGYN (Abraham ou Adrien) : 141. Paysage. Pâtre et femme à cheval passant sous une voûte rocheuse. Éclaircie à droite par cette voûte. A gauche, eau sur des rochers. Joli groupe à cheval ; le reste noirci.

BLOEMEN (Jean ou Jules-François van), dit *Orizonte* : 142. Paysage. Préparatifs d'une chasse. Au fond, au milieu, éclaircie ; le reste noir.

143. Paysage. Chasse au cerf. Fond de roches élevées ; éclaircie à gauche. Noirci.

144. Paysage d'Italie. Personnages près d'un lac. Bon ; noirci.

145. Paysage. Au milieu, sur une éminence et au bord de l'eau, troupeau et trois figures. Bon, en partie noirci.

BOL (Ferdinand) : 109. Portrait d'un magistrat. Tête peu distinguée, mais dont la physionomie est à la fois bonne et énergique.

BOUDEWYNS (Antoine-François) : 152. Paysage. Bestiaux à l'abreuvoir. Groupe de bohémiens. Noirci.

*154. Paysage. Bestiaux à l'abreuvoir, pêcheur dans une barque. Les figures, finement traitées, sont debout. Très-joli paysage bien éclairé.

BOURDON (Sébastien) : 178. Saint Eustache traversant un fleuve et perdant ses deux enfants qu'emportent un loup et un lion. Bon, mais altéré par le noir.

BRACKEMBURG (Regnier). Intérieur. Un homme enlève une femme dans ses bras. Scène plaisante. Fond noirci.

BREUGHEL (Pierre), dit *le Vieux* : 67. Fête flamande. Grand nombre de villageois. Paysage en talus. Altéré.

CALIARI (Paul), dit *Véronèse* : 14. Judith tenant par les cheveux la tête coupée d'Holopherne Assez bien conservé. Le corps mort et la négresse sont altérés par le noir.

15. Tentation de saint Antoine. La tentatrice, avec ses gros appâts mis à découvert, est encore à demi-éclairée ; le reste est noir, sauf un poignet du saint, ainsi que le dos et les bras du diable qui le frappe. Singulier moyen de tentation !

16. Fuite des Juifs emportant les vases sacrés du temple. Bon, mais noirci.

17. Le Christ donnant les clefs à saint Pierre. Altéré.

*CALVAERT (Dionysius) : 87. Saint Sébastien secouru par sainte Irène et sa servante. Mauvaise pose de la tête du saint. Bon modelé de son corps en partie noirci. Les femmes, dont l'une a un genou en terre, sont bien peintes. Bel effet de lumière sur cette dernière. Anges mauvais.

CARRACCI (d'après Annibal) : 20. Descente de croix. Corps mort assez mal posé, la bouche ouverte.

CERQUOZZI (Michel), dit *des Batailles* : 39. Bohémiens jouant aux cartes. Noirci.

40. Tableau de fleurs. Assez bon.

41. Tableau de fruits. Bon, mais noirci.

CHAMPAIGNE (Philippe de) : 110. Le vœu de Louis XIII. Il est aux pieds de la Vierge qui soutient son Fils descendu de la croix. Ce Christ, mal posé, quant aux jambes, nous offre le petit profil souriant d'un tout jeune homme. Marie est une jeune et blonde Flamande, au nez grec trop long. Le roi, avec son nez également trop long et son front trop court, manque d'intelligence. Bonne lumière, bonne couleur.

111. Annonciation. Bon, un peu froid.

*112. La Samaritaine (cadre ovale). Le Christ, assis à notre

gauche, montre le ciel à cette femme qui a la main sur la poitrine et dont l'extrémité du profil est dans l'ombre. Toile belle et fraîche.

113. Tête de Christ (petite nature). Cette tête serait fort belle si le bas n'en était pas trop court.

CIGNANI (Charles) : 50. Jahel et Sisara, ce dernier vaincu et réfugié chez Jahel, qui, pendant son sommeil, lui enfonce un clou dans le crâne avec un maillet. Faible, noirci.

CORNELIS (Cornill) : 86. Vénus et Adonis. Petit paysan belge et grosse Flamande, vus de profil.

CRAESBESK (Jost van) : 116. Buveurs flamands buvant et jouant aux cartes. Mauvais. — Craesbeck, douteux.

CUYP ou KUYP (Albert) : Paysage, sans n°. Pâtre près d'une vache sur une éminence. Plus bas, chèvres, moutons.

DENNER (Balthasar) : 150. Tête de vieillard. Le visage encore éclairé est vivant; le reste est noir. Nous ne reconnaissons pas ici la teinte d'ivoire de ce peintre.

DYCK (Antoine van) : 131. Communion de saint Bonaventure. Altéré.

FERRI (Ciro) : 51. Christ en croix. La Vierge, Madeleine et saint Jean. Beau corps du Christ, bien éclairé. Madeleine disparaît sous son énorme chevelure tombant en désordre.

FETI (Dominique) : 33. Naissance de la Vierge. Le profil de la femme de gauche, encore éclairé, est très-bien peint; l'enfant n'est pas mal modelé. Le reste est devenu noir.

FICTOOR ou VICTOOR (Jean) : 136. Buste d'une femme presque tout noir.

FLAMAEL (Bartholomé), dit *Bertholet* : 127. Adoration des bergers. Personnages l'un sur l'autre. Mauvais.

FONTENAY (Jean-Baptiste-Blaise de) : 193, 194. Vases de fleurs. Bons. Le premier altéré; le second avec fond noirci.

2° 195. Portrait de madame de Paraberre, au milieu d'une guirlande de fleurs. Petit visage souriant et minaudant. Jolies fleurs en partie noircies.

FRANCK (François), dit *le Jeune* : 94. Les esclaves des fureurs de l'Amour. Figurines assez bien traitées, mais mauvaise disposition. Scène déplaisante.

GALLI (Gio-Maria) : 48. Le Retour de l'Enfant prodigue. Belle architecture, colonnes sveltes. Figurines noircies.

GALLOCHE (Louis), né à Paris en 1670, mort en 1761. Elève de Louis de Boullongne : 205. Roland devenant fou furieux à la nou-

velle des infidélités de sa maîtresse Angélique. Il n'a pas l'air d'un fou furieux, mais d'un homme triste invoquant le ciel.

GUERCHIN (le). *Voy.* BARBIERI.

*HONDEKOETER (Melchior) : 102. Poule avec ses poussins. Le premier plan, où cette poule rassemble ses petits sous son aile, est bien éclairé et bien traité ; le reste a noirci.

Inconnus (auteurs) : sans n°. Scène de cabaret. Une femme fume la pipe que vient de lui passer son mari, tous deux assis. Faible toile que certains attribuent à Téniers le père; un peu altérée.

Sans n°. Flore drapée et deux nymphes nues entourées de fleurs. Beaux corps de ces nymphes.

65. Christ en croix — Ecole espagnole — (petite dimension). Assez bien modelé. Effet de clair-obscur.

49. Adoration des bergers — Ecole flamande — (figurines). Mauvaise perspective. Pas de fond, sinon par une percée au milieu.

*164. Moïse exposé — même Ecole. — Figurines finement touchées et encore éclairées, excepté au premier plan à gauche.

JANSSENS (Victor-Honoré) : 146. Enée apprend par une voix mystérieuse la mort de Polydore, jeune envoyé de Priam. On ne voit plus que deux femmes assises au premier plan.

JORDAENS (Jacob) : 105. Buste d'un mendiant, horrible tête, bons reliefs.

* JOUVENET (François) : 187. Portrait de l'architecte François Romain. Bonne peinture.

* JOUVENET (Jean) : 1° 188. Apollon sortant des bras de Thétis. Apollon, sur son char, semble dire à sa belle : « Hélas ! il faut que je vous quitte » ; à quoi celle-ci répond : « Revenez bientôt. » Toile bien éclairée.

* 2° 189. Saint Pierre guérissant les malades. Belle pose du saint debout au milieu, les mains et les yeux levés vers le ciel. Bonne toile, peu altérée.

JULIEN (Simon) : 216. Tithon et l'Aurore. Jolie femme aux seins nus. Sa pose, ses chevaux, son char ne se comprennent plus. On ne voit de l'Amour, placé près de Tithon, que le ventre et les jambes.

KNELLER (Ecole de Martin) : 162. Tête de guerrier, belle, mais dure, traitée à la façon de Rembrandt.

KONING (Salomon) : 117. Portrait d'un médecin (demi-nature). Bonne tête flamande. Visage et mains bien dessinés.

LAIRESSE (Gerhard de) : 137. Conversion de saint Augustin. Mauvaise perspective. Noirci.

LANFRANCO ou LANFRANCHI (Jean) : 29. Tête de saint Pierre, ébauche. Vilaine tête levée, en raccourci.

2º 30. Tête d'apôtre, affreuse, noircie.

LEFEVRE (Claude) : 184. Portrait d'un magistrat. Faible; coloris noir.

LEFEVRE (Robert) : 236. Les trois Grâces. Beaux corps.

237. Souvenir du chapeau de paille de Rubens (demi-figure). Jolie tête de femme. Belle reproduction.

238. Portrait de l'auteur.

243. Portrait de femme (petite dimension). Robe blanche collante. Belle tête, bonne pose; elle est debout et vue en entier.

MANFREDI (Bartolommeo) : 23. Joueurs. Noirci.

MEULEN (Antoine-Pierre van der) : 134. Préparatifs du passage du Rhin.

135. Passage du Rhin par l'armée de Louis XIV. Beau groupe au premier plan, à droite; le reste a noirci.

MOMPER (Josse) : 99. Grand paysage. Le Christ et la Cananéenne. Au premier plan, roches noircies. A droite, le Christ et joli petit groupe d'apôtres, en partie noirci.

MOUCHERON (Frédéric) : 148. Paysage. Bon, noirci.

* MOUCHERON (Isaac) le jeune : Paysage. Eau et moutons vus à travers les grands arbres (bel effet du premier plan). Toile jolie et fraîche.

MOYAERT (Nicolas) : 108. Continence de Scipion. Visage burlesque du jeune consul. La fiancée est une paysanne idiote.

* NAPOLITAINE (école) : 38. Homme faisant la figue. Son visage, un peu penché en arrière, sourit d'un air malin. Il tient un objet ayant à peu près la forme de deux testicules, ce qu'on appelle en Italie *faire la figue*. Bon modelé; bel effet de lumière.

NEEFS (Pierre) le vieux : 101. Intérieur d'une église où l'on dit la messe. Bonne toile que nous ne croyons pas de Neefs.

OOST (Jacob van) : 104. La Vierge et l'Enfant Jésus. Le nez de Marie est trop long et la chevelure de Jésus est énorme.

OUDRY (Jean-Baptiste) : 210. Chasse au sanglier. La laie, envahie par le noir, se distingue difficilement. Le reste est assez bon.

* PANINI (Jean-Paul) : 53. Réception des cordons bleus en présence de toute la cour. Petites et nombreuses figures assez bien peintes. Tableau curieux sous le rapport des costumes.

54. Paysage avec tombeaux, fontaine et figures. L'un de ces tombeaux s'élève à droite en pyramide. En partie noirci.

55. Ruines au pied desquelles se reposent des voyageurs. Assez bonne toile.

Patel (Pierre) : 186. Paysage avec figures au bord d'une rivière. Deux hommes et une femme. Vue bornée à gauche; jolie perspective à droite.

Ponte (Jacques da), dit *Bassano* : 11. Esaü vendant son droit d'aînesse pour un plat de lentilles. Effet de lumière à la Caravage. Bassan douteux.

Poussin (Nicolas) : 173. La mort d'Adonis. Tout noir.

Poussin (d'après Nicolas) : 174. La Cène. Assez bon; un peu altéré.

* Quellyn (Erasme) le père : 115. La Vierge donnant l'étole à saint Hubert. Visages éclairés. Belle toile en partie noircie.

Reni (d'après Guido), dit *le Gnide* : Saint Sébastien.

Ribera (le chevalier Joseph de), dit *l'Espagnolet* : 62. Le couronnement d'épines. Tête du Christ trop mondaine. Ombres noircies, au point que la poitrine semble cuirassée.

Tête de saint Pierre. Assez bien peinte, ainsi que les mains levées; mais traits ignobles.

Rigaud (Hyacinthe) : 200. Portrait d'un magistrat. 201. Portrait d'un homme de cour.

202. Portrait de Marie Cadenne, femme du sculpteur Desjardins. Yeux trop distants l'un de l'autre, trop petit menton; air plus prétentieux qu'intelligent.

203. Portrait d'un maréchal de France, en armure, le bâton de commandement à la main.

Assez bons portraits.

Robusti (Giacomo), dit *le Tintoret* : 12. Descente de croix. Très-altéré.

Robusti (d'après) : 13. Mercure et les Grâces. Singulières poses de celles-ci.

* Rubens (Pierre-Paul) : 88. Melchisedech offrant le pain et le vin à Abraham. Beau groupe à droite où sont les pains. Au milieu, arcade et ciel. Abraham, en costume militaire, est posé, le poing fermé, comme un homme offensé et colère.

89. Portrait d'homme décoré de l'ordre de l'Angleterre. Visage ni beau ni bon.

Sans n°. Belle descente de croix, en figurines.

Rubens (d'après) : 90. Jolie petite assomption de la Vierge.

Ruysdael (Salomon) : 428. Paysage, avec deux coches.

* 429. Paysage avec lac, bâtiments à voiles et barques. Joli effet d'eau entre le premier et le second plan.

Salvi (Jean-Baptiste) da Sassoferrato : 42. La Vierge et l'Enfant qui, des deux mains, prend le menton de sa mère. Jolie

PEINTURES. 305

toile que nous n'attribuons pas à Salvi. Ce serait plutôt un Maratte.

SERRE (Michel) : 199. Bacchus et Ariadne. Assise sur son manteau et presque nue, la délaissée montre au dieu la mer qui emporte son infidèle. Belle pose, pudique. Bacchus est moins bien et plus altéré. Le reste est noir.

SIMONINI (François) : 52. Choc de cavalerie. A gauche, groupe confus et un peu noirci. A droite, deux adversaires échangent un coup de pistolet. Assez bon.

SIRANI (Elisabeth) : 47. Son portrait. Copie ou répétition.

* SNEYDERS (François) : 98. Intérieur d'un office (grandeur naturelle). Table chargée de comestibles. Derrière, homme donnant à manger à ses perroquets. Bonne toile, très-fraîche.

* STEENWICK (Hendrick van) le jeune : 85. Délivrance de saint Pierre par l'ange. Jolie toile d'une bonne perspective, mais en partie noircie.

STROZZI (Bernard), dit *il Cappuccino* : 26. Mercure et Argus. Assez bons modelés de leurs corps; le reste noir.

TIEPOLO (Jean-Baptiste) : 56. *Ecce Homo* (petite dimension). Tête du Christ trop large, penchée et comme endormie. Bonnes têtes de vieillards, etc.

TOURNIÈRES (Robert) : 206. Portrait d'un magistrat. Belle lumière, bons reliefs. Visage laid et rusé.

207. Autre portrait d'homme.

* 208. Chapelle et Racine (demi-nature). Ils sont attablés. Le premier est plongé dans une triste rêverie. Racine rit en nous regardant, tandis que l'anecdote racontée par le catalogue accuse Racine d'ivresse et de colère foulant aux pieds ses œuvres. Nous croyons que le peintre a voulu montrer ce qu'étaient ces deux hommes dans la coulisse : l'auteur spirituel et gai atteint du spleen, le tragédien, pris d'un fou rire et se moquant de l'autre.

VANNUCCHI (André), dit *del Sarto* : 7. Saint Sébastien. Bons reliefs du corps nu ; mais les soldats sont de trop petite dimension relativement à leur peu d'éloignement de la scène. Delsarte douteux.

* VANNUCCI (Pierre), dit *le Pérugin* : 3. Mariage de la Vierge, ou *Sposalizio*. On a eu l'heureuse idée de placer au bas de ce tableau une bonne gravure du Sposalizio de Raphael par nous décrit (*Musées d'Italie*, p. 152), ce qui facilite la comparaison qu'on peut faire de l'original du maître et de l'imitation de l'élève. Ici les figures sont un peu plus grandes. Les femmes sont à notre droite et les hommes à gauche. Raphaël a adopté la disposition contraire.

Les trois têtes principales du milieu, au premier plan, sont droites ici et un peu penchées à Milan. Les visages féminins et ceux des jeunes hommes sont, chez Pérugin, plus longs, plus somnolents, avec de plus petites bouches. L'architecture de Raphaël est moins restreinte que celle du maître, parfaitement décrite du reste, et la distance entre le temple et la scène des fiançailles est ici moindre et d'une perspective inférieure. Les petites figures posées par Sanzio sur les marches de l'édifice sont mieux peintes. Ici on y voit deux hommes d'un mince ridicule. Toutefois, le musée de Caen possède un tableau extrêmement précieux, non-seulement au point de vue de l'histoire des peintres, mais aussi par sa belle composition, sa savante exécution et sa remarquable fraîcheur. La Vierge, saint Joseph et le grand prêtre sont très-beaux. Et si le maître est sous certains rapports inférieur à l'élève, il a sur lui le grand avantage de l'invention. Ce tableau est la pièce capitale du musée.

VERDIER (François) : 190. La Cène. Sujet artistement traité. Bon effet de lampe. En partie noirci.

VERENDAEL (Nicolas) : 156. Joli bouquet de fleurs.

* VERNET (Claude-Joseph) : 215. Marine. Effet de lune, opposé à celui d'un feu allumé à gauche dans le fond. Composition très-simple et d'un bel effet. Malheureusement les figures du premier plan ont noirci, ainsi que la montagne de gauche.

* VERNET (Horace) : Sans n°. Portrait du frère Robutien. Visage gras, coloré. Bon relief, du nez surtout.

VÉRONÈSE (Paul). *Voy.* CALIARI.

VINCI (d'après Léonard de) : 5. La Vierge aux rochers du Louvre. Copie assez semblable à celle du musée d'Angers, mais inférieure, selon nous.

VRIENDT (François), dit *Frans Floris* : 84. Portrait d'une femme âgée. Visage large d'une Flamande peu distinguée, mais bonne.

VOS (Paul de) : 118. Chasse aux ours. Combat très-acharné. Les chiens tués ou blessés sont encore visibles. Il n'en est pas de même de l'ours deux fois noir.

129. Cheval dévoré par les loups. Confus, altéré.

* ZUSTRIS (Lambertus), ou *Sustris* : 106. Baptême du Christ. Hommes et femmes se disposant à se faire baptiser. Poses variées. Bonne toile, bien conservée.

IX — CHERBOURG

CHAPITRE PREMIER

Monuments

ART. I^{er}. — Forts, arsenaux, rade, formant un magnifique panorama, vus du fort du Roule.

ART. II. — Église de la Sainte-Trinité, surmontée d'un clocher à pans. A l'intérieur, la chaire, le baptême du Christ et une statue de la Vierge, le tout sculpté par Armand Frerez; les saintes femmes au tombeau du Sauveur, tableau de Czager ou de Philippe de Champaigne.

CHAPITRE II

Peinture

Musée Henri

Il se compose d'environ 200 tableaux attribués aux peintres dont les noms suivent : Albani (François), dit l'*Albane*; Amerighi (Michel-Ange); Barbieri (Jean-François); Champaigne (Philippe de) ; Chardin (Jean-Baptiste-Siméon); Coypel (Noël); Dyck (An-

toine van); Eeckhout (Gerbrandt van den); Giordano (Luca); Girodet (Anne-Louis); Greuze (Jean-Baptiste); Herrera (François); Jordaens (Jacob); Largillière (Nicolas); Lebrun (Charles); Lesueur (Eustache); Loo (Carle van); Metzys (Quentin); Meulen (Antoine-François van der); Murillo (Bartolomeo-Esteban); Ponte (Jacopo-da), dit *Bassan;* Poussin (Nicolas); Prudhon (Pierre); Assomption; Ribera (Joseph), dit l'*Espagnolet;* Sneyders (François); Teniers (David); Vernet (Claude-Joseph) et Vouet (Simon).

X — DIJON

CHAPITRE PREMIER

Monuments

Article Iᵉʳ. — Cathédrale Sainte-Benigne et sept autres églises.

Art. II. — Le palais des ducs de Bourgogne, aujourd'hui l'hôtel de ville, où se trouve le musée de peinture.

CHAPITRE II

Sculpture

Art. 1ᵉʳ. — Tombeaux des ducs de Bourgogne.

1° Tombeau de Philippe-le-Hardi par Sinter (XIVᵉ siècle). Il est couché sur un socle de marbre noir, que recouvre une partie d'édifice figurant un cloître, avec arcades ogivales en marbre blanc, pilastres, figurines, pinacles, clochetons et galeries à jour. Dans ces galeries, circulent 40 religieux, statuettes finement traitées et variées dans leurs poses et leurs types de visages. La statue couchée du prince dont les pieds posent sur le dos d'un lion, et celles de deux anges supportant son casque, en arrière de sa tête, sont d'un bon travail.

2º Tombeau de Jean-sans-Peur et de Marguerite de Bourgogne, par Jean de la Verta, assez semblable au précédent, mais plus richement orné (milieu du XVᵉ siècle). Deux lions sont couchés aux pieds de l'illustre couple. Derrière leur tête quatre anges supportent : les uns les armes du duc et les deux autres les armoiries de la duchesse. La table longue de 3 mètres 40 centimètres, large de 2 mètres 27 centimètres, a 25 centimètres de hauteur.

ART. II. — Statue de la duchesse de Bedfort et statue antique d'un Apollon.

CHAPITRE III

Peinture

*ALBANI (François) : 314. Vierge, l'Enfant et Anges (grandeur naturelle). Jésus quitte le sein de sa mère pour regarder deux anges agenouillés près d'elle. Au delà de la balustrade du dernier plan, deux autres anges à gauche. Saint Joseph, à droite, un livre à la main, se tourne vers l'Enfant. Dans les airs, trois anges, l'un tenant la croix, les autres le calice. Belle toile très-fraîche.

*ARTOIS (Jacques) : 252. Grand paysage. Chasse dans une forêt, seigneur et sa dame à cheval ; éclaircie au milieu. De chaque côté, masse d'arbres noircie. Belle toile.

BALEN (Jean van) : 255. Annonciation.

* 203. Sainte Catherine de Sienne prosternée devant l'Enfant Jésus que soutient la Vierge (petite dimension). Deux autres saints et deux anges. Peinture très-achevée et très-fraîche.

* BERNAERT (Nicasius) : 256. Chien étranglant un chat surpris en maraude ; un autre matou fait le gros dos, mais n'ose avancer au secours de son camarade. Lièvre, faisan et autres gibiers morts. A droite, autres chiens. Bon.

BOL (Ferdinand) : 44. *Vanitas*. Tête de mort ; plat en argent ; violon. Fond noir.

* 256. Jolie petite Annonciation.

* Both (André et Jean) : 259. Vue d'Italie ; effet de soleil couchant. Montagne de roche à droite, au bas de laquelle passe une femme à cheval. Jolie toile, encore fraîche.

Boullongne (Bon) : 15. Jésus lavant les pieds du vieux saint Pierre qu'il regarde. Le saint, un doigt sur le front, semble graver dans sa mémoire cet acte d'humilité. Le profil pâle du Christ est trop efféminé. Apôtres debout, bien peints.

Boullongne (Louis) : 37. Saint Ambroise baptisant saint Augustin (petite dimension). Noirci.

* Carracci (Annibal) : 370. Le Christ et la Cananéenne. Jésus debout à droite se penche vers cette mère qui, un genou en terre, une main sur la poitrine, le regarde d'un air triste et suppliant. Derrière le Sauveur se tient un vieil apôtre. A gauche, près de la femme et sur le devant, petit chien flairant le sol. Belle toile dont les parties ombrées ont seules noirci.

Champaigne (Philippe de) : 266. La Mère de douleur au pied de la croix. — Belle copie par Jean-Baptiste de Champaigne son frère.

* 215. Le Bon Pasteur (petite nature). Jolie tête, un peu trop vulgaire. Autre copie de Jean-Baptiste.

* Chardin (Simon) : 20. Portrait du célèbre Rameau. Il chante en pinçant les cordes de son violon. Grande et belle tête dont le front, le nez, la bouche et le menton, annoncent intelligence et énergie.

Corneille (Jean-Baptiste) : 27. L'Ange gardien. Il tient une main de l'enfant debout, un peu plus bas, et lui montre le ciel où l'on voit des anges dont l'un tient la croix. Assez bon.

Coypel (Antoine) : 22. Sacrifice de Jephté, ou plutôt d'Iphigénie. La jeune princesse que cinq femmes retiennent en exprimant leur désespoir, montre, d'un air résigné, le couteau posé sur l'autel des sacrifices, en levant les yeux au ciel. L'auteur n'a pas rendu le fanatisme qui préside à cette sanglante exécution ; car ici tout le monde est livré à la douleur.

Coypel (Charles-Antoine) : 33. Adoration des bergers (demi-nature). Effet de lumière sur le Messie endormi et sur sa mère. Le visage de l'enfant est trop gras. Le nez de la Vierge est trop long. Un peu de confusion à gauche.

Coypel (Charles) : 34. Apollon couronné par la Victoire. Plus bas, nymphes. Bon.

Coypel (Noël-Nicolas) : 35. Sainte Geneviève, petite paysanne dont la taille semble nouée. Le grand ange volant au-dessus

d'elle est bien peint. Le reste est faible et en partie noirci (quart de nature).

* CRAYER (Gaspard de) : 268. Assomption de la Vierge (grande nature). Marie montée au ciel est couronnée par Dieu le père et par Jésus-Christ : cérémonie à laquelle assistent les apôtres réunis auprès du tombeau vide de la Vierge. Les trois apôtres debout à notre droite, les yeux levés vers la scène céleste, sont peints et éclairés de façon à produire une vive illusion. Toile splendide à laquelle nous n'avons à reprocher que le visage flamand de la mère de Jésus.

* 269. Les apprêts de la sépulture. Madeleine à genoux tient une main du Christ, tandis que la Vierge debout soulève l'autre bras en tournant vers le ciel un regard désolé. Saint Jean, Joseph d'Arimathie et Nicodème. Bonne toile.

DOLCI (Carlo) : 372. Sainte famille. La Vierge tient sur ses genoux l'enfant Jésus qui nous regarde, en avançant un bras vers le mouton du petit saint Jean. A droite, saint Joseph, un livre à la main. A gauche, sainte Élisabeth. Jolie Vierge au nez effilé. Belle lumière ; ombres noircies. Cette toile n'a pas la teinte bleuâtre adoptée par Dolci. D'ailleurs les enfants, trop joufflus, sont mal dessinés.

DURER (style d'Albert) : 218. Tête de saint Jean-Baptiste dans un plat d'or richement ciselé (petite nature). Un petit ange lui ferme un œil. Autres anges en pleurs.

EYCK (Hubert van) : 274. Portrait d'un homme coiffé d'une toque noire (demi-nature. Buste).

FAES (Pierre van der), dit *Lely* : 276. Portrait d'un jeune homme en riche costume noir espagnol. Visage tout d'une pièce.

* FRANCK (François), dit *le Jeune* : 280. Thomyris faisant plonger dans un vase plein de sang la tête de Cyrus (quart de nature). Un jeune homme, la tête nue, tient cette tête au-dessus du vase et regarde la reine. Nombreuse suite. Belle toile très-achevée et très-fraîche.

* 284. Adoration des Mages. Autre bijou.

GAGNERAUX (Bénigne) : 59. Seranus et Servilie sa fille, tous deux condamnés par Néron, le père comme concussionnaire, la fille comme coupable de sacrilége. Celle-ci, un genou en terre, enlace les jambes de son père qui est debout. Assez bonne toile.

2° 64. Passage du Rhin par Condé. On le voit à cheval l'épée levée, au milieu d'une affreuse mêlée. Confus.

60. Bacchanale (tiers de nature). Assez bonne esquisse dont peu de figures sont peintes; les autres sont au trait.

* Hemessen ou Hemmessen (Jean de) : 292. Femme endormie. Elle est étendue sur un lit, et de côté, de façon à nous bien montrer son corps absolument nu. Une de ses mains est posée contre la tête un peu levée et offrant un léger raccourci. Une large chaîne en or, descendant de l'épaule gauche, vient passer entre les seins. Belle toile, très-fraîche. Un petit personnage vu dans le fond du paysage et portant un costume « Louis XIII ferait douter que ce portrait fût d'Hemessen, qui florissait en 1554 » (catalogue).

Inconnu (auteur) : Belle copie un peu noircie de la fameuse déposition de Christ de Ribera. (*Musées d'Italie*, p. 232).

* Lallemand (Jean-Baptiste) : 97. Grand paysage. A gauche, cascade bien rendue. Sur l'éminence de ce côté, ruines en lumière. Vers la droite, bel effet d'eau et de soleil couchant. Berger assis et jouant de la musette; femme debout filant au fuseau. Bestiaux couchés, à l'exception d'une chèvre et d'une vache noire qui se détachent sur l'eau. Belle toile.

* 98. Autre grand et beau paysage. Au milieu, fontaine où s'abreuve un troupeau conduit par un pâtre à pied et une femme à cheval tenant sur elle un jeune enfant. A droite, temple en ruines. La femme et son cheval sont surtout parfaitement peints.

71. Paysage. Effet du matin.

99. Paysage. Cavaliers arrêtés à la porte d'un cabaret sur le bord d'une rivière.

*100. Tout petit paysage, pendant du précédent, mais plus joli. Une jeune fille puise de l'eau à une fontaine; une autre, levant les bras, regarde sa cruche cassée. Petit garçon la tête nue. Bonne toile, un peu crevassée.

102. Paysage. Un jeune marchand de pêches agenouillé regarde en coulisse une jeune femme aussi à genoux, prenant un de ces fruits; un petit enfant est près d'elle. Assez bon.

Lanfranco (Jean) : 392. Saint Pierre repentant, mains jointes. Sa vieille tête levée offre un bon raccourci. Un peu altéré.

Lebault, né en Bourgogne : 114. Les disciples d'Emmaüs (quart de nature). Belle tête du Christ, bien éclairée. Etonnement du disciple de droite exactement rendu. Le reste a noirci.

Lebrun (Charles). Petit Christ en croix. Beau corps bien éclairé, assez semblable au petit Christ de van Dyck.

Lenain : 125. Portrait du sculpteur Attiret. Regard de côté spirituel. Coloris trop rouge. Bon du reste.

*Loo (Charles van) : 405. Condamnation de saint Denis. Le vieillard, affaissé et saisi par un bourreau, lève les yeux au ciel. Belle tête, pâle, d'une belle expression de foi résignée. Le proconsul, beau jeune homme sans barbe, nous regarde d'un air sévère. Une jeune fille à genoux et s'appuyant sur le saint, cache sa tête en proie à la douleur; spectateurs. Fond d'architecture. Bonne toile.

207. Portrait de Louis XV, en pied. Il est en grand costume, avec la cuirasse et le grand manteau fleurdelisé, la tête nue, une main appuyée sur son casque gigantesque. Il regarde de côté en souriant d'un air prétentieux.

Luini (Bernardino) : 393. Madone tenant debout sur ses genoux l'Enfant Jésus qui regarde à notre gauche. Marie, les yeux baissés, a une main posée sur la poitrine.

Meulen (Antoine - François van der) : 309. Portrait de Louis XIV, sur un cheval blanc (tiers de nature). Bon.

308. Passage du Rhin. Un officier à pied aborde, chapeau bas, le roi à cheval. Au milieu, fleuve; au delà, ville. Répétition ou copie réduite.

306. Siége d'une ville. Noirci au premier plan. Perspective en talus.

*Mignard (Pierre) : 140. Son portrait. Il s'est représenté dessinant. Il nous regarde ou plutôt il voit dans une glace son visage qu'il esquisse. Belle tête sérieuse. Bon portrait.

2° 142. Portrait d'un peintre inconnu. Bon, mais coloris jaunâtre.

Nattier (Jean-Marc) : 147. Portrait de la reine Marie Leczinska, épouse de Louis XV. Elle est assise, Son joli petit visage souriant n'annonce guère une souveraine. Portrait flatté, sans doute.

*Pippi (Jules), dit *Jules Romain* : 394. Copie des noces de Psyché et l'Amour. Tableau peint par Raphaël dans le palais de la Farnesina (*Musées d'Italie*, p. 380).

*Perrin (Jean-Charles) : 154. Mort de Sénèque. Il sortait du bain et gît étendu sur le sol. Pauline, sa femme, au second plan, se dispose à se donner la mort à son tour. Belle toile. Physionomie trop vulgaire du philosophe.

Poelemburg (Cornelis) : 343. Joli paysage animé par trois femmes dont l'une est assise. Les figures sont éclairées; le paysage est noir.

PONTE (Jacopo da), dit *Bassano* : 365. Basse-cour. Une femme sur le devant, à gauche, nous montre son dos penché. Un peu plus loin, homme vêtu de rouge courbé de la même façon. Au troisième plan — trop élevé — homme debout ; femme assise et endormie. Ce tableau serait plutôt de Léandre, selon nous.

* 2° Jésus à Emmaüs. Au milieu, table où se trouvent le Christ, au milieu et nous faisant face, puis les deux disciples dont celui de gauche, vêtu de rouge, se penche de façon à nous montrer son dos. A gauche, personnage debout à droite, le maître de la maison assis dans un fauteuil ; au delà, une servante apportant un plat de fruits, et un valet. Belle toile.

Flagellation du Christ (demi-nature). Bon, mais noirci.

POUSSIN (Nicolas) : 155. Portrait du grand Corneille, jeune et joli brun portant une moustache naissante et vêtu d'un manteau lilas. Visage et mains bien éclairés. Nous ne reconnaissons ici ni Corneille, ni le Poussin.

PRUD'HON (Pierre) : 159. Portrait d'un jeune homme.

QUENTIN (Nicolas) : 161. Circoncision. Le profil de la Vierge bien éclairé, est trop froid. Ombres noircies.

168. Adoration des bergers ; mauvais, altéré.

* RENI (Guido), dit *le Guide* : 387. Le premier péché (grande nature). Adam prend la pomme des mains de sa compagne. Tous deux sont entièrement nus, lui d'une teinte rouge, elle d'un blanc parfait et en pleine lumière. La tête d'Adam, mise dans l'ombre, a noirci. Fort belle toile du reste. Sujet plusieurs fois répété.

428. Assomption de la Vierge. Ses pieds touchent presque le bord inférieur du cadre, ce qui nuit à l'effet. Elle porte une robe rouge, un manteau vert et une écharpe blanche agitée par le vent. L'ange du premier plan qui l'enlève est devenu noir. Dans les airs, trois têtes ailées de chérubins. Le visage de la Vierge, tournant au gris, a pris un caractère masculin.

388. Tête du Père Eternel, esquisse.

RIGAUD (Hyacinthe) : Portrait de Girardon, sculpteur. Visage trop rouge.

* RUBENS (Pierre-Paul). 1° Le Christ lavant les pieds des apôtres. La scène est éclairée par une chandelle allumée et posée sur une table. Belle toile.

* 319. Entrée du Christ dans Jérusalem. Pendant du précédent. Beau profil de Jésus qu'illumine un rayon céleste. Foule se pressant sur son passage. Vrais types à la Rubens. Bonne toile.

Rubens (École de Pierre-Paul) : 347. Saint François à genoux devant la Vierge qui lui présente l'Enfant Jésus. Peinture sur bois fendue par le milieu. Faible.

Sanzio (d'après Rafaelo), dit *Raphaël* : 414 et 415, etc. Vieilles copies réduites, assez bonnes, surtout celle de la transfiguration.

Strozzi (Bernard), dit *il Cappuccino* : 374. Sainte Cécile tenant sa palme d'une main, l'autre sur la poitrine, les yeux levés vers le ciel. Un ange tient sa basse. Jolie tête de la Sainte. Peinture peu finie.

Téniers (David) *le Jeune* : 322. Vieux paysan coiffé d'une calotte noire tenant sa pipe et son pot de bière. Bon, mais pas assez éclairé. Trois autres villageois près de la cheminée. Nous regardons cette toile comme une copie.

Troy (Jean-François) : 198. Le Christ devant Pilate. La pose du Sauveur est trop théâtrale et sa tête trop vulgaire. Pilate, assis, qui se lave les mains, et le Christ, sont seuls éclairés. Trop de personnages dans un petit espace.

Vannucchi (André), dit *del Sarto* : 362. Buste de saint Jean-Baptiste. Belle tête, mais rouge. Cette teinte n'est pas celle de l'un des meilleurs coloristes.

Vannucci (Pierre), dit *le Pérugin* : 405. Madone tenant l'Enfant Jésus et le petit saint Jean. Jolie toile. Mais est-elle du Pérugin ? cela est douteux.

Vannucci (attribué à Pierre) : 404. La Vierge, les saints enfants et un saint récollet. La tête de Marie, trop large du haut, est trop courte, tandis que celles des femmes du Pérugin sont généralement trop longues.

Velasquez (Don Diego Rodriguez de Silva y) : 430. Copie de la Forge de Vulcain visitée par Phœbus qui vient dénoncer les amours de Vénus et de Mars (grandeur naturelle). Le visage du soleil est devenu noir (*Musées d'Espagne*, p. 193)

Vos (Martin de) : 328. Visitation de la Vierge à sainte Elisabeth. Les deux vieux époux debout derrière elles se donnent une poignée de mains.

229. Circoncision. Mauvaise pose de l'Enfant. Très-altéré.

330. Adoration des Mages.

334. Présentation au Temple. Le visage de la Vierge est effacé par le noir. L'Enfant se retourne vers elle, en criant. En partie noirci.

Dans ces quatre tableaux, les figures sont de petite nature.

* Vriendt (François), dit *Frans Floris* : 277. Femme à sa toilette. Elle est nue jusqu'au bas du torse. Son cou est étroitement serré dans un collier en or. Une petite chaîne d'or passée au cou vient se terminer entre les seins. Elle prend une bague dans un vase élégant posé sur une table que recouvre un riche tapis. Jolie femme à la physionomie peu expressive. Bon modelé du corps. Dans le fond, femme de chambre de plus petite dimension. Toile très-fraiche.

Wouwermans (Philippe) : Un campement. Cavalier sur un cheval blanc qui rue. Bon ; en partie noirci.

2. Trois autres petites toiles ayant chacune son cheval blanc. Noircies.

XI — DOUAI

CHAPITRE PREMIER

Monuments

Art. I. — Eglise Notre-Dame, édifice en grès.

Art. II. — Eglise Saint-Pierre.
Toutes deux renfermant des tableaux ci-après décrits.

Art. III. — Hôtel de ville, dont la belle façade est de style ogival et divisée en deux parties par le beffroi crénelé et flanqué de tourelles également crénelées.

CHAPITRE II

Peinture

ARTICLE PREMIER — MUSÉE PUBLIC.

* Allegri (d'après Antoine) : n° 9. Vieille et assez bonne copie du petit mariage de sainte Catherine du musée de Naples. (*Musées d'Italie*, p. 198.)

Baelen (Henri van) : 14. Sainte Catherine. Charmant petit buste dont la teinte se rapproche trop toutefois de celle du marbre.

BARBARELLI (école de Georges), dit *le Giorgione* : 15. La Vierge (demi-figure) et l'Enfant. Les nez trop grecs, les grands yeux étonnés et le bas du visage trop court de la Vierge déparent cette toile dont le coloris est vraiment vénitien et qui n'est pas sans mérite.

BARBIERI (François), dit *le Guerchin* : 16. Mort de saint François (petite nature). Sa tête levée est encore éclairée. Un ange lui pose une main sur le front; autres anges dont l'un joue du violon. Confus, noirci.

BEGYN (Abraham) : 19. Paysage. — Pâtre et jeune fille causant sous un arbre, au bord d'un ruisseau, vaches, chèvres, moutons. Excellent, mais envahi par le noir.

20-21. Deux autres paysages. Altérés.

*BELLEGAMBE (Jean) l'ancien : 23. Volets d'un triptyque (grandeur naturelle). La face extérieure de ces volets peints, en grisailles de mérite, représente deux faits de la vie de saint Joachim et de sainte Anne. La face interne a pour sujet la glorification de l'Immaculée Conception. Peinture sèche, gothique : le tout très-intéressant, surtout pour la ville de Douai, où naquit le peintre vers 1470.

BELLEGAMBE (attribué à Jean) l'ancien : 24. Volets d'un triptyque d'église, dont la partie extérieure est aussi en grisailles. On y a représenté d'un côté la mort (squelette) appuyée d'une main sur le manche d'une bêche et montrant de l'autre l'inscription qui remplit l'autre côté du volet. Dans l'intérieur, personnages dont le coloris est terne, sec, mais assez bien modelés.

BELLEGAMBE (Jean), le jeune : 25. Jugement dernier. La scène supérieure où se trouve le Christ est mal peinte et altérée. En bas, se trouvent sept portraits d'hommes à gauche et sept portraits de femmes à droite (petite nature), tous agenouillés et mieux traités.

BOSCH (Jérôme) : 44. Les épreuves de Job (tiers de nature). Peinture bien conservée, mais tout est affreux, même le personnage principal.

BRACASSAT (Jacques-Raymond) : 50. Paysage. Premier plan borné par une ferme. A droite, éclaircie et vue étendue. Le fond de montagnes blanches est mal rendu. Bon, du reste.

BUCQUET (Léonce) : 54. Vue des bords de la Meuse. Quelques vaches, les blanches surtout, bien peintes; le reste faible et déjà altéré.

CALLOT (Jacques) : 56. Scène de pillage. A l'exception de quelques paysans qui sont poursuivis tout au fond, les personnages

des premiers plans sont d'une tranquillité parfaite. La maison masque presque tout le paysage.

* CAMPEN (Jacques van) : 57. Patineurs sur un étang. Ce sont des paysans. Certains d'entre eux jouent à la *crosse* sur la glace, au risque d'envoyer la *chollette* à la tête ou aux jambes des nombreux patineurs. Beaucoup de mouvement, poses naturelles. Perspective étendue et toute de glace, à l'exception d'une légère ligne de terre et d'arbre à l'horizon.

CRANACH (Lucas-Sunder), dit *le Vieux* : 81. Syrène faisant sa toilette (petite dimension). Singulière composition d'une femme dans l'eau jusqu'à demi-corps, au milieu d'un cercle formé par sa queue de poisson et se peignant, un miroir à la main. Peinture sèche, altérée.

82. Portrait de la femme de Calvin, vêtue d'une riche robe de velours noir (demi-nature). Grands et gros traits, coloris sec. Mauvais.

CRAYER (Gaspard de) : 74. Le Christ et la Vierge intercédant pour un pécheur (grande nature). Marie, les mains sur le sein qui a nourri le Rédempteur, lève la tête en nous montrant son profil assez joli, mais peu distingué. Jésus est vêtu d'un manteau blanc posé au bas du corps. Le coupable, dont le corps nu est bien éclairé, a le visage effacé par le noir.

DOES (Simon van der) : 108. Paysage, ou plutôt portraits d'un gentilhomme et de sa femme, avec fond de paysage. Les traits de la femme sont plus masculins que ceux de l'homme.

DUCHATEL (François) : 115. Portrait d'homme. Belle tête, au regard sévère, un peu dur.

116. Portrait d'une jeune femme. Visage au teint lymphatique et allongé. Belle lumière. Assez bon.

DURER (attribué à Albert) : 125. Crucifiement de saint Pierre, la tête en bas. Confus, mauvais, altéré. Non de Durer.

* DURER (d'après Albert) : 126. Mort de la Vierge, camaïeu sur marbre blanc. Bonne perspective. Visages finement touchés. Bonne lumière, coloris altéré.

DYCK (Antoine van) : 130. Christ pleuré par les anges. Corps éclairés en tout ou en partie. Visages généralement noircis.

131. Saint Placide et saint Maur reçus par saint Benoît dans la solitude de Subiaco. Mauvais, altéré. Non de van Dick.

EKELS (N.) : 135. Vue d'Amsterdam. Assez joli, un peu sec.

FRANCK (François) le jeune : 144. Adoration des mages, d'après Rubens. Assez mauvaise copie.

FRANCK (Jérôme) le jeune : 143. Intérieur. L'Artiste et Zeghars dans une salle garnie de tableaux. Les accessoires sont assez bien rendus; mais les visages ne sont pas traités avec la finesse des Franck.

GAESBEECK (Adrien van) : 150. Intérieur d'atelier. Jean Swart, maître de l'auteur, est occupé à peindre un paysage. Son profil, assez laid, est dans l'ombre, et sa robe de chambre, couleur marron, assez bien rendue; le reste nul.

GOES (attribué à Hugues van der) : 161. La Vierge, l'Enfant et sainte Anne. Toile trop noire pour être attribuée à ce peintre bon coloriste.

GOVAERTS (d'Anvers) : 164. Saint Jean-Baptiste prêchant dans un paysage. Dans le fond, baptême du Christ. Au milieu, arbres dans l'ombre. Saint Jean debout et ses auditeurs se trouvent aussi dans les ténèbres. Une femme, avec un enfant, est seule éclairée dans les premiers plans. Le baptême, dans une éclaircie, se voit mieux. Grande toile assez bonne, mais altérée.

HELMONT (Matthieu van) : 181. Réjouissances dans un village. Les visages de femmes sont ici aussi distingués que ceux des hommes sont grossiers. Peinture un peu sèche et en partie noircie, mais produisant encore un bon effet.

*HOLBEIN (Ecole de Jean), le jeune : 183. Portraits réunis de Jean Fischer et de Thomas Morus. Le premier, bien éclairé, est un vieillard maigre, pâle, laid, la bouche très-fermée, le regard triste, mécontent; mais sa tête fait illusion. Morus, aux longs et beaux traits, yeux baissés, semble rêver agréablement. Il est moins éclairé et moins bien peint.

JANSSENS (Victor-Honoré) : 194. Translation par saint Aubert du corps de saint Waast. Saint Aubert, tête nue et presque chauve, est revêtu d'un riche costume d'église. Faible.

JORDAENS (Jacques) : 197. Portrait d'homme. On ne comprend plus guère le bas du visage, aux deux mentons, que le noir a masqué. Belle tête d'ailleurs.

METZYS ou MASSIS (Quentin) : 234. Saint Jérôme méditant sur le Jugement dernier, un doigt posé sur une tête de mort qu'il nous montre. Livre ouvert, avec gravure représentant le Jugement dernier. Assez laide tête, maigre, osseuse. Accessoires bien rendus. Sujet souvent reproduit.

METZYS (Jean), le fils : 235. Jésus présenté au peuple par Pilate (cadre étroit; figures jusqu'aux genoux). Le Christ semble prêt à s'endormir, en souriant. Son corps est assez bien modelé et éclairé; ses doigts, trop minces, sont ceux d'une femme.

MEULEN (Antoine-François van der) : 237. Portrait équestre de Louis XIV (grande nature). Jolie tête de jeune homme, à la moustache naissante, bien éclairée. Le reste est devenu noir.

MURILLO (Barthélemy-Étienne) : 258. Extase de saint François à qui la Vierge apparaît au centre d'une auréole, au-dessus d'un autel. Elle est de petite dimension. Le saint est de grandeur naturelle. Murillo douteux.

*NOORT (Adam van) : 265. Adoration des Mages (petite nature). Les mages sont prosternés en étage. La tête du vieux roi plus rapproché de la Vierge et l'Enfant Jésus sont bien éclairés. Tout en haut, deux jolis petits anges. Belle tête flamande de Marie.

PAGGI (Jean-Baptiste) : 287. Adam et Eve assis dans le paradis terrestre où se trouvent quelques animaux. Petite éclaircie. Paysage en talus. Le corps robuste d'Eve est assez bien éclairé. Adam est dans l'ombre noircie.

PALAMÈDES. *Voy.* STEVENS.

PIPPI (Attribué à Jules), dit *Jules Romain* : 293. Enlèvement de Déjanire assise sur le dos de Nessus (petite dimension). Ils se donnent un baiser. Hercule va lancer une flèche. Poses trop animées. En partie noirci. Ce baiser est une injure gratuite faite à l'épouse d'Hercule.

PONTE (Jacques da), dit *Bassan* : 296. Baptême de sainte Lucie par saint Valentin. Petite esquisse jolie, mais noircie.

*PRIMATICCIO (École de François), dit *le Primatice* : Portrait de la belle Paul (sur fond d'or). Joli profil énergique, au cou long. Bon portrait d'un coloris un peu sec.

PROCACCINI (d'après Camile) : Mauvaise copie du mariage mystique de sainte Catherine.

RAVESTEIN (Jean van) : 311. Portrait d'un homme cuirassé qu'on croit être un prince de Nassau. Assez belle tête un peu dure. Peinture médiocre.

*RIBERA (Joseph), dit *l'Espagnolet* : 319. Une des saintes femmes en prières devant le Christ mort. Profil trop vulgaire du Christ. La sainte est assez bien modelée. Leurs nus sont d'une teinte de marbre blanc. Les mains jointes de la sainte sont très-bien dessinées. Elle est coiffée d'un turban gris haut et étroit. Bonne toile. Est-elle de Ribera ?

*RUBENS (Pierre-Paul) : 331. Vendange. Deux petits génies ailés pressent du raisin dans une coupe d'or. Jolis enfants très-gras.

RUBENS (attribué à) : 332. Vocation de saint Matthieu. Le visage

du Christ mis dans l'ombre est peu visible. Bon, mais noirci en partie.

Salvi (Jean-Baptiste), da Sasso-Ferrato : 346. La Vierge (demi-figure) et l'Enfant endormi. Marie penche la tête en fermant les yeux et semble dormir aussi. Jolie répétition (petite nature).

Schoen (Erhard) : 350. Adoration des mages (tiers de nature). Faible, altéré.

Sciarpelloni (Laurent-André) *di Credi* : 352. La Vierge, saint Dominique et sainte Lucie (peint dans un ovale. Petite nature; grandes demi-figures). Faible.

Staveren (Jean-Adrien van) : 360. Vieillard appuyé sur son bâton. Tête de paysan aux grands traits assez durs. Bon effet de clair-obscur.

Stevens (Antoine Palamède) : 361. Halte de cavaliers. Assez bon paysage d'une teinte grise et dont les parties ombrées tournent au noir.

362. Portrait de Marguerite de Parme. Joli visage du type allemand : front haut, bas de visage pointu. Poitrine presque entièrement nue et bien éclairée ; seins peu accusés.

Strozzi (Bernard), dit *il Capuccino* 363. La jeune Marie entre saint Joachim et sainte Anne (grandes demi-figures). La Vierge, bien éclairée, est d'une fraîcheur comme on n'en voit guères dans les tableaux du Capuccino. Elle a les yeux baissés, la bouche pincée, prétentieuse, et un trop grand front. Les profils des vieux parents sont assez bien peints.

Swanevelt (Herman), dit *Herman d'Italie* : 364. Paysage. Effet de soleil levant. Altéré.

Tilborg (Gilles van) : 370. Le satyre et le passant (grandeur naturelle). Peinture grossière et altérée.

Verbuggen (Gaspard Pierre) le jeune : 378. Madone et l'Enfant entourés de bouquets de fleurs et d'une guirlande de fruits. Assez bon, mais altéré : le visage de la Vierge surtout.

Vos (Martin de) le vieux : 388. Jugement dernier. Cette affreuse toile n'est pas de Vos, ou ce n'est qu'une ébauche.

Wagrez (Edmond-Louis-Marie) : 398. Portrait du docteur Escalier qui légua sa collection de tableaux à la ville de Douai. Belle et longue tête, dont le regard et la bouche sont empreints de bonté.

Weyden (Roger van der) : 403. Tableau à deux faces : 1° Apparition de la sainte Vierge aux moines de l'ordre de Cîteaux ; 2° le jugement dernier. Visage de la Vierge trop long, avec front trop vaste. Portraits des moines mieux peints. Dans le jugement der-

nier, trop longue tête du Christ; bras décharnés. Dans le bas, les justes sont éclairés et le coloris bien conservé. Mais les réprouvés placés dans l'ombre forment un groupe d'un aspect repoussant.

ZACHT-LEEVEN (Herman) : 414. Basse-cour derrière une maison de village. Moutons bien peints, mais rendus laids par leurs poses et leurs gueules ouvertes.

ZAMPIERI (attribué à Dominique), dit *le Dominiquin* : 416. Neptune et Amphytrite (ovale demi-nature). Le couple divin vogue sur une mer tranquille. Jolie toile, mais est-elle du Dominiquin? nous en doutons.

ARTICLE II — ÉGLISES.

§ 1 — NOTRE-DAME

BELLEGAMBE (Jean) le jeune : Triptyque donné par M. Escalier. 1. Au milieu, Dieu le père en costume de pape tenant un livre au-dessus duquel vole la céleste colombe et soutenant de l'autre bras le Christ mort dont les bras et les jambes sont par trop minces et les pieds trop larges. 2. A droite, saint Jean-Baptiste assis, le corps nu couvert en partie par un manteau rouge. 3. Encore à droite, saint Étienne, portant sur la tête trois des pierres de son supplice, à genoux, mains jointes, saints et saintes derrière lui; au milieu, autres personnages. 4. A gauche, la madone en costume de reine, à genoux, mains jointes sous un dais doré; apôtres assis ou debout. 5. Encore à gauche, ange agenouillé tenant le bas du manteau de la Vierge placée dans le panneau précédent. Plus au fond, partie des 11,000 Vierges. Chacun de ces compartiments est orné d'une pièce d'architecture d'un bel effet.

Sur les volets fermés : 1° l'abbé d'Anchin à genoux; l'empereur Maximilien; deux prêtres ou sacristains tenant l'un le bonnet, l'autre la crosse de l'abbé. Derrière eux, artistes debout dont l'un, en calotte rouge, serait le peintre. Au fond, abbaye. 2° le Christ assis, nu, avec un manteau royal, et deux anges soutenant une légende. 3° la Vierge en costume de reine. Au fond, sainte couronnée par un ange, religieuse à genoux et chérubins; architecture; fond de paysage. 4° Le prieur du couvent d'Enchin à genoux, tourné vers la Vierge. Derrière lui, religieux en robe noire, agenouillés. A droite, saint Benoît, évêque, debout. Belle colonnade grecque; au fond, petite église, couvents et autres édi-

En haut, deux anges tenant les armoiries du couvent d'Enchin (un cerf).

§ 2 — SAINT-PIERRE

BRENET. 1768. Anges tressant une guirlande de fleurs pour l'offrir à la reine du ciel qui ne figure pas dans le tableau. Les deux grands séraphins placés au-dessous d'une arcade sont bien éclairés et d'un bon effet. Les petits anges qui tiennent plus haut la guirlande sont moins visibles et altérés.

DUHEM : Crucifiement du Christ (petite dimension), calvaire avec les trois croix; foule nombreuse. Bon, mais en partie noirci. Genre des Franck.

INCONNU (auteur) : sous le buffet d'orgues, contre un pilier, deux volets peints sur les deux faces. D'un côté l'Annonciation et le donateur Furcy de Bruille, à genoux. Derrière lui, Charles-Quint. Sur l'autre face, flagellation et couronnement d'épines (grandeur naturelle). Genre gothique. Coloris bien conservé; peinture médiocre.

MÉNAGEOT, en 1799 : 1° La chaste Suzanne. Elle est étendue à terre sur le dos et soulève la tête en levant les bras et les yeux vers le ciel. On la débarrasse de ses chaînes. C'est une jeune blonde en pleine lumière. Daniel debout fait saisir les vieillards. Assez bon.

2° La peste de Jérusalem. A droite, vieillard, au deuxième plan, invoquant la Divinité. A gauche, femme mourante, et près d'elle, un homme et une jeune fille éplorée. Scène assez bien rendue.

XII — GRENOBLE

CHAPITRE PREMIER

Monuments

Art. Ier. — Église Saint-Laurent, remarquable par son abside et sa crypte avec 28 colonnes en marbre blanc dont 15 en marbre de Paros.

Art. II. — Église Notre-Dame. Les clefs de voûtes sculptées, et le *ciborium* ou tabernacle surmonté d'un dais et d'une belle exécution, sont les parties les plus curieuses.

Art. III. — Le palais de justice rebâti par Louis XI. Il se recommande à l'attention du visiteur par sa façade principale à colonnes et pilastres dont les chapiteaux sont d'une belle sculpture.

CHAPITRE II

Peinture

Albani (attribué à François), dit *l'Albane* : n° 1. Repos de la Sainte Famille. 2. Jésus servi par les anges. Originaux douteux.

* Balen (Henri van) : 65. Le bain de Diane. Les figures très-jolies sont encore éclairées. Le paysage, au fond duquel est Actéon, tourne au noir.

BARTOLOMMEO (attribué à Fra), dit *il Frate* : 7. La Vierge et l'Enfant. Copie dont le coloris est trop rouge.

BATONI (Pompeo-Girolamo). Sans n°. Sommeil de Jésus. Jolie petite Vierge un peu pouparde. Bel Enfant endormi sur sa mère. Sommeil bien rendu.

BLOEMAERT (Abraham) : 67. Adoration des mages. L'Enfant Jésus assis sur les genoux de sa mère se penche vers le vieux roi prosterné et le regarde de l'air le plus sentimental. Bon, mais noirci.

BLOEMEN (Jean-François van), dit *l'Horizon* : 68. Paysage. A gauche, belles ruines du temple de la sybille à Tivoli. Au premier plan, deux femmes dont l'une porte une urne sur la tête. Effet de nuit produit par les injures du temps. Fond insignifiant.

* BOL (Ferdinand) : 69. Portrait de femme. Ses yeux très-écartés et son menton trop exigu, annoncent peu d'intelligence. La table, couverte d'une sphère, d'une mandoline et d'une coupe d'or, est artistement rendue. Belle peinture.

BONIFAZIO (attribué à) : 8. Sainte Famille avec sainte Catherine. Toile retouchée ou altérée que nous regardons comme une vieille copie.

BUGIARDINI (Giuliano) : 10. Portrait de Michel-Ange. Il est conforme à celui que nous avons décrit dans la *Revue des Musées d'Italie*, p. 333 ; mais la peinture a noirci.

* CALIARI (Paul) : 13. *Noli tangere* (demi-nature). Le Christ, au moment de franchir un escalier, se retourne vers Madeleine, en lui faisant signe de ne pas le toucher. Au fond, deux anges interdisent l'entrée du jardin à deux femmes. Bonne toile, un peu noircie.

* 12. Jésus-Christ guérissant la femme hémorroïsse. Toile magnifique si le noir ne l'avait pas envahie. Le visage du Christ est seul en lumière.

* CANAL (Antoine da) : 15. Vue de Venise. Grand canal. A droite et dans le fond, file de bâtiments et édifices, entre autres l'église de Notre-Dame de la Santé. Grande et belle toile dont les bâtiments ont noirci. Figures de Tiepolo.

CANLASSI (Guido), dit *Cognacci* : 16. Samson défait les Philistins avec une mâchoire d'âne. Dessin faible, noirci. Toile trop rétrécie pour un semblable massacre.

CHAMPAIGNE (Philippe de) : 70. Résurrection de Lazare. Pose trop théâtrale ; profil trop vulgaire et dans l'ombre du Christ. Charmant visage en pleine lumière d'une femme agenouillée.

72. Louis XIV recevant chevalier de l'ordre du Saint-Esprit son frère le duc d'Anjou. Quatre officiers de l'ordre; portraits plus ou moins altérés par le noir.

74. Saint Jean-Baptiste dans le désert. Il a pour justaucorps descendant jusqu'aux genoux, une peau d'animal, ce qui en fait un pâtre montagnard. Assez belle tête de face. Bonne peinture.

* 76. Portrait de Jean Duverger de Hauranne, abbé. Surplis et visage d'un chantre de village. Belle couleur, belle lumière. Bon portrait.

77. Portrait du peintre. Faible copie du tableau du Louvre.

* COURTOIS (Jacques), dit *le Bourguignon* : 145. Combat de cavalerie. Beaucoup de mouvement; hommes et chevaux bien peints. Toile moins noire que d'ordinaire.

*146. Même sujet. Pendant du précédent. Même observation.

CRAYER (Gaspard de) : 81. Martyre de sainte Catherine. Sa couronne, déposée sur une marche, annonce une reine; mais son visage est celui d'une femme du peuple. Du reste, bonne toile, mais trop étroite pour une scène de ce genre.

DELORME (Antoine) : 82. Intérieur d'un temple. Assez bon, mais pas assez de fond et en partie noirci.

DESPORTES (François) : 158. Fleurs, fruits, animaux, objets d'art. Grand et bon tableau. Par malheur, les ombres s'étant épaissies à l'endroit de la basse et du tapis, y ont jeté quelque confusion.

DYCK (Ecole d'Antoine) : 84. Tête de Christ couronnée d'épines. Grisaille noircie. Beau visage levé vers le ciel.

*-EECKOUT (Gerbrandt) : 86. Portrait d'homme coiffé d'un large chapeau noir. Beau portrait bien éclairé; main fort bien dessinée. Fond noirci.

87. Portrait de Jean de Witt. Tête longue, énergique, regard mélancolique. Mains d'un bon dessin, mais dont les ombres ont noirci.

FARINATO (Paul) : 24. Descente de croix. Altérée.

FLINCK (Govaert) : 88. Le Festin de Balthazar (petite dimension). Cette multitude, éclairée par une torche, a dû produire de l'effet; mais aujourd'hui tout est noir.

GELÉE (Claude), dit *le Lorrain* : 170. Paysage. Effet du matin. Belle toile, malheureusement noircie, excepté dans le fond, où l'on découvre un pont et un troupeau.

171. Marine. Effet de soleil couchant. Le milieu est devenu noir, à l'exception de la tour, à gauche.

* Greuze (Attribué à Jean-Baptiste) : 176. Portrait d'homme en habit bleu avec collet noir. Le coloris est bien celui de Greuze. Joli portrait.

* Hallé (Claude Guy) : 180. Saint Nicolas déposant furtivement une bourse sur l'appui d'une fenêtre de la chambre où travaillent, à la lueur d'une chandelle, trois jeunes filles. Leur père, assis près d'une table, est plongé dans les tristes réflexions que lui suggère son dénûment. Le saint, dans l'ombre, est peu visible. Bel effet de lumière dans la pièce. Bonne toile (tiers de nature).

* Hobbema (Minderhout) : 93. Paysage. Joli effet d'eau; beaux arbres. La lumière fait en partie défaut.

* Honthorst (Gérard), dit *Gherardo delle notti* : 94. Les disciples d'Emmaüs (grandeur naturelle, grande demi-figures). Effet de lampe étonnant et faisant éclater la vie sur les visages des quatre personnages, compris le serviteur placé debout dans le fond. Tableau très-remarquable.

Hoogzaat (Jean van) : 95. Jeune femme assise, tenant des fleurs (tiers de nature). Assez bon. Fond noirci.

Jordaens (Jacob) : 96. Adoration des bergers. Trop de personnages entassés. La vache a l'indiscrétion de percer la foule et de s'emparer de la meilleure place près du Messie. Joli visage de la Vierge, dont les yeux se ferment comme si elle dormait.

Jordaens (attribué à Jacob) : 97. Le sommeil d'Antiope (quart de nature). La tête de Jupiter-satyre est toute noire. Antiope seule est éclairée. Son corps, posé d'une façon peu gracieuse, est assez bien peint.

Jouvenet (Jean) : 187. Martyre de saint Ovide. Un bourreau va lui trancher la tête. Belle pose inspirée du martyr mis en pleine lumière. Le reste est faible et altéré.

188. La Religion entourée de figures. Assez beaux effets de lumière, mais composition faible et peu compréhensible.

* Lafosse (Charles de) : 192. Le Christ servi par des anges dans le désert. Très-jolie miniature, peu noircie.

Lagrenée (Jean-Jacques), le jeune : 193. Saint Jean-Baptiste dans le désert (petite nature). Assez bon, mais altéré.

Lahire (Laurent de) : 194. Jésus à Emmaüs. Faible, un peu altéré.

195. *Noli tangere*. Assez bon, mais noirci; visages illisibles.

Largillière (Nicolas) : 196. Portrait d'homme. Tête longue et intelligente. Assez bon modelé. Perruque d'une ampleur ridicule.

LEBRUN (Charles) : 198. Saint Louis priant pour les pestiférés. Belle composition, mais toile très-altérée.

LESUEUR (Eustache) : 200. « La famille de Tobie remerciant Dieu, après le départ de l'ange *Gabriel.* » (Catalogue). On a voulu dire *Raphaël.* Nous croyons que cet ange, dans les airs, annonce aux bergers la venue du Messie. La scène se compose d'un vieillard prosterné, d'un homme de moyen âge à genoux et d'une jeune fille aussi agenouillée, la tête et les yeux baissés. A gauche, deux chèvres placées là comme pour indiquer le sujet. Il faut aussi remarquer que ce tableau, fait pour un plafond, devait comporter plutôt une apparition céleste, qu'une scène de famille.

* LICINIO (Bernardino), dit *Pordenone* : 29. Composition mystique. Madone avec l'Enfant, assistés de quatre saints, dont l'un (saint Dominique), en robe noire, à genoux, reçoit la bénédiction de Jésus. Derrière lui, vieux saint debout lisant. A gauche, deux autres saints, dont le premier est seul à genoux. Belle toile.

* LUCATELLI (André) : 30. Paysage, avec deux éclaircies; dans la dernière, eau, pont et large tour. Les figures et certaines parties du paysage, mises dans l'ombre, ont noirci. Bon.

* MEULEN (Antoine-François van der) : 99. Louis XIV, accompagné de ses gardes, rentrant au palais par le pont Neuf. Statue de Henri IV, au milieu, vue en silhouette. Eau et bâtiments de chaque côté. Au premier plan, foule immense, un peu confuse. Bonne toile.

MILLET (Jean-François), dit *Francisque* : 204. Paysage. Homme jouant de la flûte et femme, assis tous deux près d'un tombeau. Joli paysage. Mais on ne voit que très-difficilement la femme et pas du tout l'homme.

MOOR (Karel de) : 100. Portrait d'un amiral hollandais. Sa barbe, quoique coupée, jette sur le visage une teinte bleuâtre d'un mauvais effet.

ORBETTO (l'). *Voy.* TURCHI.

PALIGO (Dominique) : 45. La Vierge et les saints Enfants (grande demi-nature). Faible.

PALMA (Jacopo), dit *le Vieux* : 34. Petite adoration des bergers, que nous avons peine à croire de Palma. Toile restaurée ou altérée.

PALMEGIANI (Marco) : 35. Sainte Famille. Assez bon et bien conservé. Paysage en échelle.

PANINI (Jean-Paul) : 36 et 37. Ruines; soldats et autres personnages, au milieu de pierres en désordre, avec un philosophe au milieu; celui du n° 36 debout, l'autre assis.

POELEMBURG (attribué à Cornelis) : 102. Diane et ses nymphes au bain. Ces femmes, plus ou moins nues, sont en partie éclairées; une demi-douzaine d'autres sont dans l'ombre. Paysage noirci, joli du reste.

PONTE (Jacopo), dit *Bassan* : 39. Le printemps. Figures altérées; mauvais paysage.

40. Atelier de menuiserie. Le dos penché d'un homme vêtu de rouge et la jeune fille aussi penchée font encore de l'effet. Le reste est confus et noirci. Mauvaise perspective.

PROCACCINI (Jules-César) : 42. Sainte Famille (petite nature). La Vierge grimace un rire ; main mal dessinée; original douteux, noirci.

* RIBERA (le chevalier Joseph de) : 63. Martyre de Saint-Barthélemy. Attaché à un arbre, par un bras levé, et par l'autre lié plus bas, le corps porté en arrière, il tourne les yeux vers le ciel. Son corps et sa tête sont vivement éclairés. On voit à peine les bourreaux dont l'un tient une corde fixée à la jambe du patient. En partie noirci. Répétition ou copie, sans doute. Il est impossible que Ribera ait pris plaisir à écorcher tant de fois ce malheureux saint.

ROBUSTI (Jacopo), dit *le Tintoret* : 47. Composition mystique. Le donateur, vieillard en manteau fourré, à genoux, est présenté à la Madone, ayant l'Enfant au giron, par sainte Madeleine. Derrière la Vierge, quatre anges et saint Joseph. Belle Madeleine; du reste, assez mauvais dessin.

48. Portrait du doge Gritti. Grande tête à barbe blanche, peu distinguée. Peinture médiocre.

* ROOS (Jean-Henri) : 104. Paysage avec animaux. Il y a là une tête de taureau qu'on ne comprend plus. En partie noirci. Bonne toile.

* ROOS (Philippe-Pierre), dit *Rosa da Tivoli* : 105. Paysage avec animaux; cascade tombant d'une roche, à droite. Taureau, cheval, moutons. Belle toile.

* RUBENS (Pierre-Paul) : 106. Saint Grégoire, pape, invoque le Saint Esprit qui descend tout près de son visage levé. A droite, sainte Domitille coiffée du diadème. Derrière elle, saint Nérée et saint Achillée. A gauche, saint Maurice en armure, tête nue. Plus loin, saint Jean-Baptiste de face, le torse nu, un bâton à la main. Le second et dernier plan est occupé par un portique avec voûte ouverte sur le ciel bleu et au-dessus de laquelle est une image encadrée de la Vierge et de l'Enfant. La tête du vieux pape est admirablement peinte et d'une belle expression de foi vive.

Elle serait suffisamment éclairée dans toute autre circonstance, mais il semble que la lumineuse colombe qui la touche presque et le jour pénétrant par la voûte devraient jeter plus de lumière sur ce visage inspiré et sur le milieu de la scène. Sainte Domitille est très-belle : c'est la Fermann divinisée. Son regard dirigé vers le sol lui donne un charme tout particulier ; mais son bras nu est trop volumineux pour une nature si distinguée, si délicate. Nous avons aussi à regretter l'ampleur et la longueur de la chasuble dorée et lourde enveloppant le corps entier de saint Grégoire. Toutefois cette composition, dont l'ensemble est d'un effet magique, est une des belles pages de Rubens et l'œuvre capitale du musée.

* SALVI (Jean-Baptiste) *da Sassoferrato* : 54. Tête de Vierge couverte d'un manteau bleu faisant ombre sur le haut du visage bien éclairé du reste. Cette tête un peu penchée est aussi jolie et moins froide que ses autres têtes de madone.

* SNEYDERS ou SNYDERS (François) : 110. Chien et chat se disputant une fressure dans une cuisine (grandeur naturelle). Excellent ; un peu noirci.

SUARDI (attribué à Bartolommeo), dit *Bramantino* : 57. Le Christ portant sa croix. Marie soutenue par Madeleine ; tête de bourreau. Bons modelés, mais têtes vulgaires. Belle lumière.

TAUNAY (Nicolas-Antoine) : 227. La femme adultère. Assez bonne toile.

* TERBURG (Gérard) : 112. Portrait de femme, au visage démesurément long du sourcil à l'extrémité du nez, avec un menton plat. Air bon, peu spirituel. Bon portrait, bon coloris, belle lumière.

* THULDEN (Théodore van) : 114. Composition mystique. Dans une gloire d'anges, Dieu le père et le Christ assis sur des nuages, les pieds posés sur un globe que portent trois autres anges. Belle toile encore fraîche. Deux des anges et le corps nu du Christ sont en pleine lumière.

* 115. Les Parques et le Temps. Les trois Parques sont assises sous de grands arbres. L'une à gauche et nous tournant le dos coupe le fil que tenait celle de droite. Toutes deux expriment un regret : idée touchante ; car elle suppose une jeune fille arrachée par la mort à ses parents. A gauche, le Temps. La Parque tenant la quenouille est au milieu et nous fait face. Bonne toile.

TURCHI (Alexandre), dit *l'Orbetto* : 58. Adam et Eve pleurant la mort d'Abel. La terreur du père, en contemplant le cadavre,

le désespoir de la jeune épouse et d'un de ses fils, sont bien rendus. Certaines parties, le cadavre surtout, sont noircies.

VANNUCCI (Pierre), dit *le Pérugin* : 59. Saint Sébastien, attaché à un arbre. Il regarde sainte Apolline tenant un livre et la tenaille instrument de son supplice. Peinture sèche. Original douteux.

VARATORI (attribué à Alexandre) : 60. Vénus endormie et l'Amour (demi-nature). Faible, retouché.

* VASARI (Georges) : 61. Sainte Famille. La Vierge soulève le lange de l'Enfant couché sur ses genoux. A gauche, sainte Anne; à droite, saint Joseph contemplant Jésus endormi. Belle toile, bien conservée.

VIGNON (Claude) : 229. Jésus parmi les docteurs. Ton criard et noirâtre. Altéré; faible.

WILLAERTS (Abraham) : 122. Joueur de cornemuse dans une cuisine où se trouve une femme assise avec un enfant dans les bras. Le musicien est assis à gauche, de manière à ce que le cadre le cache en partie : idée saugrenue. Bonne toile du reste.

XIII — HAVRE (LE)

CHAPITRE PREMIER

Monuments

ART. Ier. — Eglise Notre-Dame, dont le portail se compose de deux ordres superposés : l'ionique et le corinthien.

ART. II. — L'Hôtel de ville, bel édifice nouvellement érigé.

ART. III. — Le musée construit en 1844.

CHAPITRE II

Peinture

CARRACHE (Annibal). Un tableau. Original douteux.

HUYSMANS ou HUYSSMANN (Corneille). Deux belles toiles.

MURILLO (Barthélemy-Etienne). Une peinture médiocre. Murillo douteux.

RUBENS (Pierre-Paul). Une peinture médiocre.

TENIERS (David) le père : les joueurs de boule.

VÉLASQUEZ (attribué à don Diego Rodriguez de Silva y). Composition allégorique. Vélasquez très-douteux.

XIV — LILLE

CHAPITRE PREMIER

Monuments

Art. Ier. — Eglise Notre-Dame de la Trinité et Saint-Pierre, construite dans le style ogival du XIIIe siècle.

Art. II. — Eglise Sainte-Catherine, renfermant un tableau de Rubens (martyre de sainte Catherine) et la statue vénérée de Notre-Dame de la Treille.

Art. III. — Eglise Saint-André, ornée de tableaux de van Oost, de Veen (Othon), dit *Otto-Venius*, et de Vuez (Arnould).

Art. IV. — Eglise de la Madeleine surmontée d'un dôme élégant et renfermant des tableaux de van Dyck (Christ en croix, mal restauré), de van Oost, et une adoration des bergers par Rubens.

Art. V. — L'Hôtel de ville construit en 1846.

Art. VI. — La Bourse construite sous la domination espagnole et dont la façade principale est surmontée d'un campanile.

Art. VII. — La Préfecture, bel édifice nouvellement bâti.

CHAPITRE II

Peintures du musée

ALBANI (François) : n° 1. Dieu le père entouré d'anges (petite dimension). Dans chaque angle, deux saintes nues en partie. Coloris altéré.

AMERIGHI (Michel-Ange), dit *le Caravage* : 3. Saint Jean en méditation, tenant une tête de mort (jusqu'à mi-jambes). Partie du corps, un bras et la jambe droite, qui disparaît dans la coulisse, encore éclairés; le reste est noir.

ARTOIS (Jacob van) : 8. Paysage, trop boisé; bon du reste.

9. Autre paysage encore plus boisé et étroit; éclaircie au milieu.

BERGEN (Dirck van den) : 19 et 20. Deux petits paysages envahis par le noir.

BLOEMAERT (Abraham) : 27. Tout petit paysage, avec éclaircie au milieu. Bon, mais en partie noirci.

BLOEMEN (Jean-François van) : 28. Fuite en Egypte. Figures médiocres. Paysage nul et noirci.

BOILLY (Louis-Léopold) : 37. Vingt-sept portraits exécutés d'après nature pour un tableau représentant l'intérieur de l'atelier d'Isabey (quart de nature). Les têtes que le noir n'a pas envahies sont bien peintes et éclairées; poses très-variées.

BONIFAZIO : 45. Saint Pierre. Altéré, mauvais.

* BOULLONGNE (Jean), dit *le Valentin* : 51. Soldats jouant aux dés la tunique du Christ. L'un d'eux, assis à droite, le haut du corps et le bras gauche nus, ne montre de son visage qu'une joue et le bout du nez. Il est vivement éclairé et fort bien peint. Celui assis à gauche a le visage — aux longs traits — et sa manche de soie jaune également éclairés. Un troisième, debout, au delà de la table, une lance à la main et faisant de l'autre claquer une dent avec le pouce, avance la tête vers les joueurs. Le reste est noir. Toile remarquable.

52. Jésus insulté par les soldats. Une petite mèche de cheveux traverse le front du Christ. Toile en partie noircie; lumière moins vive que dans le précédent. Bon, du reste.

BOURDON (Sébastien) : 53. Le Christ entouré d'anges. Jésus est assis sur la croix, la main appuyée sur le sol. Dans les airs, au-dessus du Christ, trois anges dans un nuage, dont deux portent des couronnes. Figures en partie visibles, quoique noircies; le reste est noir, à l'exception des arbres du fond, vers la gauche.

BRAMER (Léonard) : 55. Salomon sacrifiant aux idoles. Visages généralement laids. Vénus et Cupidon adorés sont en marbre blanc noirci par le temps.

BREUGHEL (Jean), dit *de Velours*, et van BALEN : 65. Repos de la Sainte Famille, avec le petit saint Jean et son agneau. Joli paysage par Breughel.

* 66. BREUGHEL (Jean) et FRANCK (Sébastien). Au milieu d'une guirlande de fleurs exécutée par le premier, le second a peint dans un médaillon une charmante petite Vierge, avec l'Enfant, bien éclairés.

* CALIARI (Paul), dit *Véronèse* : 71. Martyre de saint Georges. Deux scènes : 1. Martyre. La tête levée du saint, quoique un peu vulgaire est d'une belle expression de foi vive. Prêtre païen, bourreau. 2. Dans le fond, riche palais et ciel ouvert offrant à nos yeux la Madone et l'Enfant, saint Pierre et saint Paul, les trois vertus théologales et des chœurs d'anges. Un ange descend, entre les deux scènes, avec la palme et la couronne du martyr. Très-beau tableau dont quelques parties tournent au noir.

72. Déposition du Christ. Véronèse douteux. Toile très-altérée par le noir.

73. L'Eloquence. 74. La Science : femmes drapées et assises, allégorie. Peu achevé.

* CANAL (Antoine), dit *Canaletto* : 77. Joli petit paysage. Pont en pierres d'une seule arche. A droite, tourelle carrée; près de là, à gauche, ligne de maison. Au premier plan, eau. Belle lumière.

CASTIGLIONE (Jean-Benoit), dit *il Greghetto* : 79. Animaux. Amas confus de bêtes et d'ustensiles de ménage. Noirci en partie. Il y a du bon, mais peu de perspective.

CEULEN (Cornélius-Janson van), le vieux : 80. Portrait de femme en satin noir et coiffée d'une toque de même couleur. Air mélancolique. Bonne toile.

CHAMPAIGNE (Philippe de) : 81. L'Annonciation. Bon, mais froid.

* 82. Crèche. Le Messie est emmailloté jusqu'au menton. Belle lumière. Les parties ombrées ont seules noirci.

* 83. Le Bon Pasteur (cadre étroit). Le Christ, en robe d'un gris bleu et manteau bleu, tient sur ses épaules un agneau par les pattes ramenées en avant. Il a dans l'autre main un bâton de berger. Belle tête à longue barbe, les yeux baissés, pose simple et majestueuse. Bonne toile.

CHARDIN (Jean-Baptiste-Siméon) : 84. Le singe dans son cabinet de travail.

* CONINCK (David de) : 97. Fruits et animaux, entre autres un écureuil et un cochon d'Inde. Oiseaux dans l'espace. Jolie toile.

COURTOIS (Jacques), dit *le Bourguignon* : 106. Marche de cavalerie. Forteresse encore éclairée par le haut; le reste, noir.

* CRAYER (Gaspard) : 109. Martyrs enterrés vivants. L'un d'eux est déjà couché dans une bière ; un autre adresse au ciel une dernière prière ; un troisième est amené garrotté par un soldat. Au deuxième plan, à droite, proconsul sur son trône. Dans le ciel, anges avec palmes et couronnes. Type de visages généralement peu distingués ; mais bons modèles, belle lumière.

110. La Pêche miraculeuse. Jésus, descendu de la barque, est entouré de ses disciples dont plusieurs retirent le poisson des filets. Belle toile, mais manquant de perspective aérienne et altérée par le noir.

CRAYER (attribué à Gaspard) : 111. Tobie fils et l'ange (petite nature). Assez bon tableau placé trop haut, au-dessus d'une porte.

112. La Madeleine en méditation. Ce n'est plus là un Crayer.

DELATOUR (Maurice-Quentin) : 121. Portrait de femme au pastel, se terminant au milieu du cou (étude). Visage large, au nez court. Beaux yeux pleins de vie.

DELEN (Dirk van) et FLINCK (Govaert) : 123. Salomon et la reine de Saba. La reine a le petit profil au nez retroussé d'une jeune paysanne. Statues de lions gigantesques, absurdes. Assez bonne architecture, en partie noircie.

DELSARTE. Voy. VANNUCCHI.

DOUVEN (Jean-François van) : 132. Le Gué, paysage. Le premier plan, rempli de bestiaux et de paysans à pied, à cheval ou sur des ânes, est presque entièrement visible ; le reste est insignifiant ou noirci.

DUJARDIN (Karel) : 205. Le pâturage. Bêtes bien peintes. Paysage nu.

* DICK (Antoine van) : 147. Le Christ en croix, la tête dans l'ombre, le corps bien éclairé. Madeleine, en robe jaune, le visage dans l'ombre noircie, regarde Jésus en ouvrant la bouche et faisant une grimace douloureuse. Marie, en robe grise et voile noir, penche vers le Christ son visage à demi éclairé. Belle toile.

* 148. Miracle opéré par saint Antoine de Padoue. Bonne tête toute dévote du baudet qui refuse l'avoine pour s'agenouiller devant l'hostie. Belle peinture, peu noircie.

* 149. Portrait de femme âgée en robe de soie noire. Belle tête, qui pourrait être celle d'un homme âgé, au regard de côté, un peu triste. Elle porte une énorme collerette à tuyaux. Bon portrait, bien éclairé.

* 150. Beau portrait, flatté, de Marie de Médicis. Beau visage très-frais, au double menton. Large carrure augmentée par des manches immenses.

151. La Vierge, portée sur un croissant lumineux, est reçue et couronnée dans le ciel par la sainte Trinité. Bon, mais noirci.

* FRANCK ou FRANCKEN (François), le jeune : 168. Le Christ succombant sous le poids de la croix (petite dimension). Des soldats et gens du peuple suivent Jésus et les larrons. Au pied de la montagne, foule. A son sommet, très-éclairé, quelques personnages et les trois croix plantées. Belle toile.

HALS (Dirk) : 187. Intérieur d'un salon. La femme qui chante, assise à droite, a le visage éclairé ; l'homme, debout, qui l'écoute, le chapeau sur la tête, est peu visible, ainsi que les personnages du fond. Bon, mais altéré.

JORDAENS (Jacob) : 208. Jésus et les Pharisiens. Scène plus grotesque qu'édifiante. Talent mal employé.

209. Détresse de l'Enfant prodigue (demi-nature). Altéré.

210. 211. 212. 213. Quatre apôtres. Têtes généralement communes et peu bienveillantes, d'un coloris trop rouge.

214. Etude de vaches. Il y en a cinq placées les unes au-dessus des autres ; celle d'en haut, à gauche, est bien peinte ; le reste est confus.

JOUVENET (Jean) : 217. Résurrection de Lazare. Trop de personnages. Confus, altéré. La torche placée près du visage de Lazare l'éclaire si peu qu'elle le laisse noir.

MOLENAER (Jean-Miense) : 251. Scène de carnaval. Faible.

MOMPER (Joseph de), le jeune : 252. Paysage. Château fort. Hôtellerie ; voyageurs à pied et à cheval. Bon, altéré.

OOST (Jacques van) le vieux : 270. Saint Jean de la Croix pansant la jambe d'un frère de son Ordre, au milieu de la campagne. Bon ; parties noircies.

* 271. Fondation de l'Ordre des Carmélites. Saint Joseph, sur les marches du couvent, tient dans ses bras l'Enfant Jésus que la Vierge montre à la foule ; saints. En haut, Dieu le père et le Saint-Esprit dans une gloire d'anges. Le visage de la Vierge est vulgaire, insignifiant. Du reste, grande et belle toile dont les parties ombrées ont noirci.

273. La Vierge et les saints enfants. Dans le fond, mer, montagnes. Joli tableau dont la toile présente un pli et tourne au noir.

PIAZETTA (Jean-Baptiste) : 277. Assomption de la Vierge ; toile plus haute que large. Jolie Vierge toute jeune, les bras ouverts, les yeux au ciel. Les anges et les apôtres, entourant son tombeau vide, gesticulent trop. Belle lumière.

PONTE (Jacopo da), dit *Bassan* : 280. Couronnement d'épines. Le Christ est entouré de soldats et de bourreaux qui le maltraitent. Homme vêtu de rouge, au dos penché. Bon, mais par trop noirci.

281. Intérieur d'un ménage. On ne voit plus que partie des trois jeunes filles.

282. Portrait d'un vieillard. Peinture grossière, altérée et produisant toutefois de l'effet.

*283. Le mariage. La mariée à genoux subit le supplice infligé par les Bassan à certains personnages dans tous leurs tableaux ; son corps, penché en avant, est vu de dos. Le fiancé, genou en terre, lui passe l'anneau. Personnages en grand nombre. Bon, mais noirci.

*PONTE (Léandre da), dit *Bassan* : 284. Jésus chassant les vendeurs du temple. Au premier plan, dos de femme vêtue de jaune. Toile bien moins altérée que les autres.

RAVESTEIN (Jean van) : 289. Portrait de M. Vrydags van Vollenhoven. Tête commune, aux joues rouges.

* 290. Portrait de la femme du précédent. Tête flamande, jolie, jeune, blonde et fraîche. Riche costume bien rendu ; mains bien dessinées. Bon coloris.

RESTOUT (Jean) : 297. Jésus à Emmaüs (petite nature). Bon effet de lampe sur le Christ qui se trouve assis plus haut que les disciples. On ne sait s'il est debout ou sur un siége plus élevé.

ROBUSTI (Jacopo), dit *le Tintoret* : 300. Portrait d'un religieux. Belle tête, à l'air sévère. Ses traits sont comme dans l'ombre. Bon portrait, un peu noirci.

301. Portrait d'un vieillard en robe rouge bordée d'hermine. Grande tête maigre, distinguée, altérée par le noir, mais encore vivante.

* RUBENS (Pierre-Paul) : 308. Descente de croix. Saint Jean, Joseph d'Arimathie et deux disciples descendent, à l'aide d'une échelle, le corps du Christ, qui nous paraît trop contourné. Sa tête est d'un excellent relief. Celle de la Vierge a la pâleur de la mort. Tous les personnages ont de beaux traits. Toile remarquable.

309. Mort de sainte Madeleine. Elle pourrait être plus belle ; elle est en pleine lumière. L'ange de droite, la tête levée et bien éclairée, est ce qu'il y a de mieux.

310. Saint François visité par la Vierge qui lui présente l'Enfan

Jésus. Singulier regard échangé de très-près entre le saint et l'Enfant. Marie est une jolie Flamande. Faible pour un Rubens.

311. Saint Bonaventure, en costume de cardinal. Son visage maigre est mis dans l'ombre par le chapeau.

* 312. Saint François en extase. Ce saint, en habit de récollet rapiécé, est dans l'attitude d'un homme qui veut parer un soufflet et en rendre un autre. Sa belle tête est bien éclairée.

313. L'Abondance (grande nature), peinture peu achevée.

314. La Providence (même dimension), femme aux deux mentons; fond d'architecture. Pendant du précédent.

RUYSDAEL (Jacob van) : 319. Paysage. A droite, cascade; à gauche, chaumière, moutons. Derrière, deux tours. Une église en ruines et divers personnages et animaux. On ne voit plus guère que l'eau blanchissante.

* RYCKAERT (David) : 322. Le marchand de moules. Il en conduit dans une brouette et va en remplir le sceau d'une femme aux robustes appas à qui un bûcheron en présente une ouverte. Bon; en partie noirci.

SANZIO (d'après Rafaelo), dit *Raphaël* : de 325 à 334. Dix copies de ses tableaux les plus renommés, plus ou moins anciennes.

SÉGHERS ou ZÉGERS (Gérard) : 339. Saint Jérome. Une de ses jambes et les deux genoux d'un excellent relief ont noirci. Bon du reste.

* SIBERECHTS (Jean) : 343. Un gué, paysage. Eau au milieu. Homme conduisant une voiture de foin. Marchande de lait avec sa charrette. Vachère dans l'eau jusqu'à mi-jambes dirigeant deux vaches, etc. Côté et fond noircis. Excellente toile.

SNEYDERS ou SNYDERS (François) : 344. Chasse au sanglier. Bon, mais noirci.

* SPADA (Léonel) : 350. La Chasteté de Joseph. Cet homme, très-jeune, cherche tranquillement à se dégager, en se tournant vers la femme de Putiphar, sans la regarder. Celle-ci nous offre un joli profil, la bouche ouverte; son air suppliant est de nature à toucher tout autre que ce fidèle serviteur. Belle toile, très-fraîche.

* TENIERS (David), le Jeune : 354. Tentation de saint Antoine. La tentatrice, belle flamande aux deux mentons, au costume et à la pose d'une reine, s'avance gravement vers le saint homme, une coupe à la main : coupe perfide contenant un philtre. Elle est poussée par un diable caché derrière elle, un genou en terre; une vieille, au front cornu, appelle l'attention du cénobite sur

cette visiteuse. Le bon Antoine, qui, mains jointes, était en prières, tourne vers celle-ci un regard brillant. Bonne toile, très-fraîche. Belle éclaircie au milieu du paysage.

TENIERS (David), le Vieux : 356. Scène de Sabbat. Deux femmes assises devant une table couverte de livres, de têtes de morts, etc., sont distraites de leur lecture par une scène de sabbat. L'une, vieille, a les yeux singulièrement écarquillés. Elles sont bien éclairées. Le reste est un peu confus.

* 357. Nécromancien invoquant le diable. Beau vieillard à grande barbe blanche, en riche vêtement garni de fourrures. N'en ayant évoqué qu'un, il paraît effrayé du nombre de démons qui l'entourent et se livrent à une affreuse bacchanale. Bon tableau, mais d'une mauvaise perspective et en partie noirci.

*TILBORGH (Gilles van), le Jeune : 359. Scène familière. Vieille femme endormie à la porte d'un cabaret. Trois jeunes garçons profitent de son sommeil pour courtiser trois jeunes filles qui trinquent avec eux. Bon, mais en partie noirci.

TILBORGH (Egidius van), dit *le Vieux* : 360. Fête de village. Dans la cour d'un cabaret, un paysan tenant un verre plein d'une main et sa danseuse de l'autre, est précédé de deux enfants dont l'un joue du violon et l'autre des castagnettes, etc. Une maison borne le paysage. Grande toile. Genre Teniers, mais figures un peu plus grandes et plus froides.

VALENTIN (le). *Voy.* BOULLONGNE (Jean).

VANNUCCHI (André), dit *del Sarto* : 365. La Vierge, les saints Enfants et trois anges dont l'un soulève une draperie. La tête de la madone ne nous paraît pas être l'œuvre de del Sarto. Les Enfants et les anges indiqueraient son école.

VANNUCCHI (Attribué à André) : 366. La Vierge, l'Enfant Jésus et saint Jean. Ici, au contraire, la Vierge est du style de del Sarto, mais le coloris, trop rouge, annonce un copiste ou un imitateur.

VELDE (Guillaume van der) le jeune : 369. Frégate, navires, chaloupe. En partie noirci. 370. Autre marine. Temps calme. Noirci.

VERBRUGGEN (Gaspard-Pierre), le jeune : 373. Fleurs et fruits. Bon.

VERNET (Claude-Joseph) : 374. Marine; temps calme; soleil couchant. Altéré.

VÉRONÈSE. *Voy.* CALIARI.

VICTOR (Jacob) : 376. Intérieur d'une basse-cour. Bon; noirci.

VIGNON (Claude), le vieux : 378. Adoration des Rois. Confus, pas de perspective aérienne. Altéré.

Vos (Simon de) : 381. La Résurrection. Le Christ est encore tout près du sol et près des gardes posés ridiculement. Confus, altéré.

Vuez ou Duez (Arnould de) : 382. Saint François d'Assise recevant les stigmates. Faible, altéré.

* 383. Saint Bonaventure prêchant. Joli profil d'une jeune mère agenouillée à gauche, avec sa petite fille contre elle. Groupe d'auditeurs vêtus et posés à l'antique. Grande et belle toile.

384. Miracle opéré par saint Antoine de Padoue, qui guérit subitement une jambe coupée. Tableau échancré en demi-cercle dans sa partie inférieure. Au milieu, le blessé et l'homme qui le soutient. A gauche, le saint et deux religieux; à droite, spectateurs. Bon, mais plus assez de lumière.

386. Saint Bonaventure écrivant. Il est assis devant une table, enveloppé de nuages et soutenu par des anges. Derrière lui, deux religieux debout.

387. Saint Augustin guérissant les malades. Le saint, en costume de dominicain, a le visage bien éclairé et d'une belle expression de foi vive, les yeux levés vers le ciel. Bon dessin; coloris parfois trop rouge.

388. Saint Augustin distribuant sa fortune aux pauvres. Belle toile.

De 401 à 423. Vingt-trois tableaux contenant pour la plupart deux portraits en pied (tiers de nature). Assez bien peints, mais en partie noircis.

* Watteau (François-Louis-Joseph), fils de Louis : 426. La procession qui eut lieu à Lille en 1780. Foule, troupe en armes; flèche de l'église Saint-Étienne détruite en 1792 par le bombardement. Toile curieuse et qui atteste une grande patience. Teinte trop uniforme.

* 427. La Braderie, ou vente par les habitants de leurs vieux effets. Pendant du précédent. Foule immense. Sur le devant, un cheval qui rue renverse une marchande de pommes, en même temps que l'étalage. Par bonheur, l'enseigne est venue justement tomber de façon à protéger la pudeur de cette femme dont les jupes étaient retroussées. Toile d'une assez mauvaise teinte grise, mais curieuse et amusante.

429. Une fête au Colysée, nom d'une guinguette près de Lille. Costumes bizarres de l'époque; énormes coiffures des femmes. (Petite dimension comme les deux précédents.)

Watteau (Louis-Joseph), neveu d'Antoine : 482. Vue de Lille, prise du Dieu-de-Marcq. La ville est aperçue dans le lointain.

Paysage nu. Premiers plans animés par des figures. A gauche, un jeune soldat rentrant dans ses foyers, tient embrassé une belle jeune fille. A droite, baiser surpris. Au milieu, voiture et foule.

*433. Confédération de trois départements voisins au Champ de Mars de Lille en 1790. Trois petits temples à colonnes. Deux longues files de soldats. Autel en plein air. Clergé sur les marches d'un temple; autorités derrière l'autel. Sur le devant, marchands ambulants. Costumes de la première république. Grande toile intéressante (petites figures).

436. Épisode relatif au siège de Lille. Proclamation du décret portant que les habitants de cette ville ont bien mérité de la patrie. Pendant du précédent. Ici nous voyons quatre soldats près de femmes beaucoup plus grandes qu'eux. Qu'est-ce à dire?

YKENS ou EYCKENS (Pierre) : 447. Jésus-Christ debout, suivi d'anges, perce, avec un clou, la main de la sainte. La Vierge, descendue sur un nuage, va la couronner. Belle tête de la sainte, en pleine lumière.

ZAMPIERI (attribué à Dominique), dit *le Dominiquin* : 448. L'Amour vainqueur, à cheval sur un aigle, les foudres de Jupiter dans une main, le trident de Neptune, et la fourche de Pluton dans l'autre. Ce Cupidon bouffi a la poitrine d'une jeune fille. Il est du reste éclairé et bien modelé.

ZUSTRIS ou SUSTRIS (Lambert-Frédéric) : 450. Judith, son sabre dans une main, la tête d'Holopherne tenue de l'autre. Le visage presque endormi de sa vieille servante est bien modelé. Le sien, tout rond, tout jeune, ne convient nullement au sujet. La tête coupée est tenue d'une façon ridicule.

451. *Noli tangere*. Le Christ a le geste et l'allure d'un maître d'école villageois. Jolie tête levée de sainte Madeleine, dont la robe, d'un jaune verdâtre, ne se détache pas assez du paysage.

XV — LYON

CHAPITRE PREMIER

Monuments

Art. 1ᵉʳ. — Notre-Dame de Fourvières, église du style roman, dont l'intérieur est tapissé d'*ex-voto* apportés par des pèlerins, dont le nombre s'élève chaque année à plus d'un million et demi.

Art. ii. — Quais et ponts de la Saône et du Rhône.

Art. iii. — Antiquités romaines à Lyon et dans ses environs.

Art. iv. — Hôtel de ville, bourse, théâtre.

CHAPITRE II

Peinture

Albani (François) : 180. Prédication de saint Jean dans le désert. Tous les visages ne sont pas d'un dessin correct, par exemple celui de la jeune mère du milieu en manteau rouge. Le saint est mis mal à propos dans l'ombre noircie. Bon du reste.

* Barbieri (Jean-François), dit *le Guerchin* : 186. La Circoncision. Longue et belle tête de Marie. Le profil du pontife opérateur, mis à tort dans l'ombre, a noirci. Grande et belle toile du reste.

BECKS (David) : 124. Portrait d'homme (buste). Visage du type tudesque ; traits communs, regard dur. Bon portrait.

BERRETTINI (Pierre) DA CORTONA : 187. César répudie Pompeia et épouse Calpurnie. Petit visage de César, dépourvu de caractère ; assez joli profil de la nouvelle épouse ; Pompeia est mal peinte. Suivantes, guerriers.

BLANCHET (Thomas) : 228. Notre-Dame des Sept-Douleurs (tiers de nature). Assez bon.

* BLOEMEN (Jean-François van), dit l'Horizon : 145. Vue prise dans les États romains. Ville au second plan et sur un terrain élevé, bien éclairée ; le milieu a noirci au premier plan. Plus loin, à gauche, grand arbre et figures plus petites. Personnages bien peints.

BLOEMEN (Pierre van), dit Standart : 143. Atelier d'un maréchal ferrant. Un cheval blanc, la croupe d'un cheval bai, une chèvre et un enfant penché sur elle, sont encore éclairés. A gauche, éclaircie sur la campagne, par une arche. Le reste est devenu noir.

BOL (Ferdinand) : 122. Le pâtre (demi-nature). Belle et bonne tête de jeune paysan. Bonne toile.

* BORDONE (Paris) : 464. La maîtresse du Titien, buste (petite nature) : tête ravissante, bien éclairée, penchée à notre droite et levant les yeux vers la gauche, regard plein de charme : ses cheveux blonds et abondants tombent sur les épaules. Belle poitrine. Ce petit buste d'un coloris moelleux est conforme aux portraits du Louvre et de Florence, mais Bordone y a mis plus de délicatesse, plus de sentiment. Cet échantillon est l'une des perles du musée de Lyon.

BOURET (Étienne) : 49. Vue de la cour du château de Fontainebleau. Bons reliefs du bâtiment du fond assez bien éclairé. Bel effet de lumière dans la cour ; mais composition froide : c'est de la prose descriptive.

* BOURDON (Sébastien) : 7. Portrait d'un militaire cuirassé. Gros traits d'un bon relief, regard et menton énergiques ; moustache naissante. Bonne peinture.

* 8. Le passage dangereux, paysage. Des routiers attaquent et assassinent des voyageurs pour les voler, et cela devant une croix plantée sur le chemin. Un cavalier frappé d'une balle, tombe de son cheval, à la renverse. Bonne toile, un peu noircie.

199. Saint Jean-Baptiste dans le désert. Beau corps nu avec une petite peau d'animal à la ceinture. Sa croix de roseau et son mouton sont près de lui. Il se penche et reçoit dans la bouche

l'eau qui s'échappe en filet, d'une roche. Son visage mis sans raison dans l'ombre, a noirci.

* BREUGHEL (Jean), dit *de Velours* : 89. L'eau. La déité tient une corne d'abondance remplie de coquillages et de plantes aquatiques. Poissons à sec. Trois petits génies. Dans le fond, Amphitrite sur son char et Tritons dans l'eau.

* 90. Le feu. Forges de Vulcain. Vénus tient par la main son fils Cupidon, armé d'un flambeau. Au milieu voûte éclairée. Sur le sol, armures, etc.

* 91. La Terre. Femme tenant une corne d'abondance remplie de fruits ; deux petits génies et deux faunes. Vers le fond, chevaux, femmes, etc. Paysage insignifiant.

* 92. L'Air. Femme nue assise sur des nuages et tenant d'une main levée un paquet de plumes et de l'autre baissée, une sphère. Oiseaux dans l'espace. Le même tableau — inférieur — est au musée de Marseille.

Ces quatre toiles sont charmantes et très-fraîches.

BYLERT (Jean) : 107. Le marchand d'esclaves. L'acheteur avant de prendre possession d'une esclave — grosse Flamande impassible — lui palpe la gorge. Le marchand est à peine visible, tant le noir l'a envahi. Faible.

CALABRAIS (le). *Voy.* PRETI.

CALIARI (Carletto), dit *Véronèse* : 177. Adoration des rois. Belle composition que nous aurions prise pour un Tintoret. Altéré.

178. La Reine de Chypre entrant solennellement à Venise. Les visages des figures placées à notre gauche sont mieux éclairés et mieux peints que ceux de droite. La reine au milieu, vue de profil, et les personnages qui la suivent, nous semblent être l'ouvrage d'un élève.

CALIARI (Paul), dit *Véronèse* : 167. Moïse sauvé des eaux (demi-nature). Vieille copie selon nous.

* 168. Bethzabée au bain (petite nature). David debout, tête nue, est près d'elle. Assise, une main sur le bord du bassin, elle porte l'autre sur un sein. On voit qu'elle est trahie et abandonnée par ses femmes. Aussi se met-elle sur la défensive. En effet, une statue antique assiste seule à ce tête à-tête. David est le peintre lui-même grisonnant, la tête penchée et en raccourci. C'est bien cette physionomie si spirituelle que nous avons vue dans les noces de Cana au Louvre. Toile très-précieuse.

CARRACCI (Louis) : 170. Le Baptême du Christ. Mauvaise pose

de Jésus. Le visage de saint Jean est peu renseigné et noirci. Les anges sont mieux.

CHAMPAIGNE (Philippe de) : 105. Invention des reliques de saint Gervais et de saint Protais, ou, pour mieux dire, exposition de leurs cadavres. Grande toile dans le genre des deux tableaux du Louvre relatifs au même sujet. Ces cadavres, dont l'un a la tête détachée du tronc, ce linge ensanglanté, étalés au premier plan, sont d'un horrible aspect, ce qui rend plus nombreuse la foule du peuple toujours avide de tels spectacles. Groupes altérés.

* 106. La Cène (un peu moins grand que nature). C'est la même composition que celle du Louvre (n° 77). D'après nos impressions, celle de Lyon serait l'original et l'autre une répétition. Chef-d'œuvre parfaitement conservé.

CHARLET (Nicolas Toussaint) : 54. Episode de la retraite de Russie. Une colonne de blessés harcelée par les cosaques repousse leur attaque. Scène navrante, en partie noircie. Neige bien rendue.

* CRAYER (Gaspard de) : 87. Saint Jérome dans le désert. Il regarde un crucifix placé à notre droite; un livre est ouvert devant lui. Il tient une pierre et une tête de mort. Bons modelés, belle lumière. Visage trop peu distingué. Accessoires noircis. Bonne toile du reste.

* DAVID (Jacques-Louis) : 230. Portrait de la maraîchère du peintre, costumée comme on l'était dans les environs de Paris, en 1793. Visage rouge d'une campagnarde jadis jolie qui, dans un club, les bras croisés, jette un regard de côté, fier, dur même. Portrait d'un relief étonnant. Cette femme semble personnifier l'opinion politique du peintre qui dessinait froidement sur les murs de l'Abbaye les massacres de septembre.

* DESPORTES (François) : 28. Chien de chasse regardant un groupe de gibier étendu au pied d'une fontaine. Perdrix, canard, beccassines. Excellent.

29. Paon devant un panier de raisins posé sur la terrasse d'un jardin. Grande toile, bonne, mais altérée.

* 33. Raisins et pêches dans un vase en argent. Parfait; illusion complète.

DOMINIQUIN (le). Voy. ZAMPIERI.

DROLING (Michel-Martin) : 50. Le bon Samaritain. Le blessé est un jeune et joli garçon. Le visage de son sauveur est devenu noir. Grande toile, assez bonne.

Dürer (Albert) : 73. Ex-voto (grande demi-nature). L'empereur Maximilien et Catherine sa femme agenouillés devant la Vierge et l'Enfant qui posent sur la tête de ces personnages des couronnes de fleurs apportées par des anges. Noirci.

Dyck (Antoine van) : 99. Deux têtes d'étude.

Dyck (École de) : 100. Le Christ mort sur la croix (petite nature). Bonne copie.

107. Portrait d'une dame assise. Tête laide, au nez par trop long. Peinture faible.

Eeckhout (Gabriel van den) : 125. Portrait de Rembrandt jeune. Flatté.

* Gérard (le baron François) : 46. Dernier chant de Corinne. Corinne et la plupart des visages de ses auditeurs sont éclairés; mais cette toile tourne au noir. Belle tête brune, inspirée et mélancolique de cette célèbre improvisatrice; le reste faible.

Gigoux (Jean-François) : 203. Martyre de sainte Agathe. On enlève les derniers de ses vêtements qui seuls protégeaient sa pudeur. Beau corps nu, éclairé; mamelons des seins trop prononcés. Le reste est noir.

Giordano (Luca) : 195. Saint Luc peignant la Vierge. Le visage du saint serait le portrait du peintre. Assez bonne peinture. La Vierge est une imitation du Guide.

Granet (François-Marius) : 204. Chœur des capucins de la place Barberini à Rome. Bonne perspective; bel effet de lumière. Quelques têtes sont éclairées; les corps sont vus en silhouettes.

* Grenenbroeck (de) : 151. Vue de Paris en 1711. Pont avec bâtiments éclairés à droite et dans l'ombre à gauche, eau ; puis autre pont avec statue au milieu. Quantité de barques. Au delà, deux bras de la Seine. Au fond à droite Notre-Dame; à gauche, tour Saint-Jacques. Grande et belle toile.

Guerchin (le). *Voy.* Barbieri.

Guide (le). *Voy.* Reni.

Hagen (Jean van) : 133. Intérieur de forêt. Jolie petite éclaircie au milieu. Excellent, mais en partie noirci.

Heem (Jean-David de) : 102. Portrait du prince d'Orange dans un cartouche entouré de fruits et de fleurs supporté par deux aigles. Jolie toile.

Huysmans ou Huysmann (Cornelis) : 223. Paysage. A gauche, bestiaux envahis par le noir; à droite, taureau roux et blanc (demi-nature) supérieurement peint; vache couchée. Paysage noirci.

* INCONNUS (auteurs) : 147. Sancho faisant respirer des sels à Don Quichotte évanoui après un combat inégal. L'écuyer, debout derrière son maître assis, est un joli garçon qui semble nous dire : « Voyez dans quel état l'a réduit sa témérité. » Ce n'est pas là le Sancho de Michel Cervantes. Bon effet de clair obscur.

* Sans n°. Sainte Famille (petite dimension). Cadre rond. Marie tient debout devant elle les saints Enfants qui l'embrassent. Elle lève sa belle tête vers saint Joseph debout près d'elle. Derrière lui, saint récollet. A gauche, sainte Anne, et derrière, charmante sainte blonde debout un peu penchée (sainte Catherine, sans doute). Jolie esquisse achevée.

JORDAENS (Jacques) : 96. La Visitation. Bonne tête de sainte Elisabeth. Profil trop vulgaire et mal éclairé de la Vierge. Bon du reste ; un peu altéré.

98. Mercure tirant son glaive pour trancher la tête d'Argus qu'il a endormi avec un air de flûte. Le dieu est un jeune garçon d'Anvers bien peint et bien éclairé. Argus, au contraire, la tête tombée sur la poitrine et noircie, ne vaut plus rien. Io est sans doute celle des trois vaches placée plus haut et plus en évidence ; elle est de couleur rouge, contre l'usage ordinaire qui nous la montre blanche. Perspective vicieuse.

JOUVENET (Jean) : 22. Saint Bruno en prières et deux religieux. La tête du saint est dans l'ombre noircie ; sa robe bien peinte et le crucifix sont bien éclairés. Le reste n'est plus guère visible.

KABEL (Adrien van der) : 131. Un port de mer. Trois vaisseaux de ligne au second plan et un autre vu au fond entre le premier et le deuxième ; mer trop blanche et mal rendue.

KALF (Guillaume) : 132. Intérieur d'une cuisine. Les ustensiles du premier plan sont bien peints et encore éclairés. Les deux hommes près du feu au fond de la pièce sont à peine visibles.

LAHIRE (Laurent) : 5. La Sainte Trinité. Grande toile. La tête du Christ mort vaut mieux que celle de Dieu le père.

LANFRANCO (Jean) 185. Saint Conrad. Belle tête, bien éclairée ; ombres noircies.

* LESUEUR (Eustache) : 9. Martyrs des saints Gervais et Protais. L'un nu, étendu sur un banc, est fustigé. L'autre en robe blanche, debout entre deux bourreaux, lève les yeux au ciel. Au fond, cinq arcades éclairées à travers lesquelles on voit des hommes d'armes. On distingue leur chef à son casque doré ; il lève avec colère son bâton de commandement. Cette grande composition, commencée par Lesueur et terminée par Thomas Goulay son élève et

beau-frère, est très-belle et bien éclairée. On ne peut lui reprocher qu'un peu d'exagération dans les démonstrations de fureur des acteurs de cette scène et surtout des deux chefs militaires.

LICINIO (Jean-Antoine Regille), dit *Pordenone* : 159. La Vierge, l'Enfant Jésus et saint Joseph (petite dimension). Jolie toile, un peu altérée.

* LUCIANO (Sébastien), dit *del Piombo* : 160. Le Sommeil de Jésus (petite dimension). Il est endormi sur les genoux de sa mère dont la toilette est trop négligée, mais dont la tête penchée est fort belle. L'enfant, d'un excellent modelé, a été mis mal à propos dans l'ombre; sa pose pouvait être plus naturelle. Le petit saint Jean, un doigt sur la bouche, recommande le silence. Sous le banc qui sert de siége à la Vierge est un sablier. Belle toile.

MAAS (Arnoult) : 126. Le Retour au pays (figurines). A gauche, éclaircie avec barques et figures. Gens attablés. A droite, église, maisons.

MEULEN (François van der) : 211. Cavaliers en reconnaissance. Les chevaux sont mieux peints que les visages des cavaliers. Bonne toile du reste, encore fraîche.

MIGNARD (Nicolas), d'Avignon. Son portrait. Il s'est représenté peignant une Vierge de la main gauche. Long nez, os de l'œil saillant, sourcils relevés, os de la joue un peu trop proéminent; front ordinaire; en somme, belle tête.

MIREVELT (Michel) : 77. Tête de femme entre deux âges. Peu belle.

78. Portrait de la femme d'un bourgmestre. Grand visage; riche costume.— Bons portraits

* MOL (Pierre van) : 85. Vieillard en méditation. Genre Rembrandt. Etonnant relief du visage et des mains croisées.

MOREELEZE (Paul) : 80. Portrait d'un jeune gentilhomme flamand.

81. Portrait de la femme du précédent. Flamande qui serait jolie si son menton avait plus de saillie. — Portraits assez bons, mais inférieurs à ceux de Mirevelt son maître.

NETSCHER (Gaspard) : 135. Portrait d'un noble portant cuirasse. Tête nue, grasse et sans barbe.

136. Portrait de sa femme en robe verte. Longue tête.— Plus petits que nature.

NUVOLONE (Panfilo) : 188. L'Immaculée Conception. Marie, que deux anges couronnent, monte au ciel, mains jointes, yeux baissés, portée par un groupe de chérubins. Jolie tête un peu penchée de la Vierge; anges passables.

Oost (Jacques van) le père : 104. Le Billet. Un jeune homme vêtu de rouge, avec bonnet fourré, reçoit d'une vieille un billet. Au lieu d'allonger le bras vers le message, il reste immobile, les mains posées l'une sur l'autre. La vieille disparaît dans l'ombre épaissie.

* Palma (Jacques) le jeune : 169. Le Christ à la colonne (demi-nature). Belle tête de Jésus un peu penchée en avant et entourée d'un rayon lumineux. Son corps nu, à la ceinture près, et le bourreau de droite, sont bien éclairés. Belle toile, un peu noircie.

Preti (Mathias), dit *le Calabrais* : 189. Mort de Sophonisbe, par le poison. Peinture aussi froide, aussi altérée que celle du palais Rospigliosi est dramatique et bien conservée (*Musées d'Italie*, p. 383).

Quellyn (Erasme) père : 112. Saint Jérome assis, les mains jointes. Son lion, vu de buste, à ses pieds. Visage trivial, nus maigres, bien traités.

Rembrandt (Paul), dit *van Ryn* (c'est-à-dire du Rhin) : 108. Martyre de saint Etienne (demi-nature). Mauvaises dispositions et poses ; exécution passable.

Reni (Guido), dit *le Guide* : 179. Assomption. La Vierge en robe rouge et manteau bleu, s'élève dans le ciel, la tête levée, les bras tendus. Près de ses pieds appuyés sur des têtes de petits anges, volent deux grands anges, un de chaque côté. Répétition ou copie altérée.

Ricci (Sébastien) : 196. Capucins écoutant le sermon de leur supérieur assis dans un grand fauteuil. L'un est prosterné à terre, les autres s'inclinent. Effet de clair-obscur. Bonne esquisse, non achevée.

Rigaud (Hyacinthe) : 26. Portrait de Léonard de Lamet, docteur en théologie. Bon visage gras, réjoui, barbe et grande perruque noires.

27. Portrait de Denis-François Secousse.

Robusti (Jacques), dit *le Tintoret* : 165. *Ex-voto*. Vierge et l'Enfant, sainte Catherine, saint Augustin, saint Joseph et saint Jean. Bon tableau, un peu altéré. Mais est-ce un vrai Tintoret original ?

* 166. Danaé séduite par une pluie d'or (petite nature). Assise toute nue sur le bord de son lit, elle s'empresse de placer dans une grande bourse l'or qui lui tombe des nues. D'autres petites pièces d'or se sont arrêtées sur le haut des cuisses. Une soubrette

tend son tablier et reçoit le prix de sa complicité. Belle et chaude couleur vénitienne.

* RUBENS (Pierre-Paul) : 82. La Vierge Marie apaisant la colère du Christ. A genoux sur un nuage, elle tend vers son divin Fils une main et le supplie de ne pas lancer sur la terre la foudre qu'il tient levée. Il serait à désirer que le profil de la madone fût moins jeune et plus distingué. Près du Christ, Dieu le père assis dans une attitude méditative. Entre eux plane la céleste colombe. Plus bas, au milieu, saint Dominique, cachant avec son manteau noir partie de notre globe, et saint François, tous deux à genoux, réclament l'intercession de la Vierge. Au premier plan à gauche, sainte Catherine, grosse et belle Flamande agenouillée sur sa roue. A droite, derrière saint François, jeune saint blond et presque entièrement nu, et un cardinal, tous deux debout. Au milieu, au dela des deux saints principaux, trois têtes et bustes de jolies femmes. Celle de droite est la seconde femme du peintre. Ce globe disparaissant à demi sous la robe noire de saint Dominique, et le serpent placé au bas, ne sont pas d'un heureux effet; il y a là quelque chose de confus, d'obscur. A cela près, le tableau est un des chefs-d'œuvre bien conservés de Rubens et l'œuvre capitale du musée.

83. Adoration des Mages. L'Enfant Jésus, tenu debout sur sa crèche, caresse de la main la tête du vieux roi agenouillé. Petit profil trop bourgeois de la Vierge. Répétition.

* RUYSDAEL (Jacques) : 138. Le Ruisseau. Au fond, au milieu, éclaircie avec petite maison; eau au premier plan. Très-joli petit paysage.

*SALVI (Jean-Baptiste) *da Sassoferrato* : 257. Sommeil de Jésus. Le visage de profil de la Vierge s'avançant vers l'Enfant est moins insignifiant qu'à l'ordinaire. Elle a, comme presque toujours, la tête couverte d'une draperie blanche. L'Enfant, en pleine lumière, un œil excepté, est par trop gras.

* SCHALKEN (Godefroy) : 140. Jeune fumeur allumant sa pipe, en nous regardant de côté. Bon effet de lampe sur le visage gonflé du jeune paysan. Excellent.

SCHIDONE (Barthelemy) : 176. Jésus au Jardin des Olives (encadrement cintré, petite dimension). Bon, mais noirci.

SEGHERS (Daniel), dit *le Jésuite d'Anvers* : Jolie couronne de fleurs au milieu de laquelle est une jeune fille à genoux, les mains croisées sur la poitrine, médiocrement peinte.

* SNEYDERS (François) : 85. Une table de cuisine couverte de

viande, de gibier, entr'autres un cygne pendu par les pattes. Chatte et ses petits. Grande et bonne toile.

 * STELLA (François) : 74. La Vierge et les Saints Enfants (demi-nature). Jésus sur les genoux de sa mère lui montre le mouton que lui présente le petit Saint Jean. Marie de profil sourit d'une façon charmante. Jolie toile encore fraîche.

 * SWANEVELT (Herman), surnommé *Herman d'Italie*: 123. Sortie d'une forêt. Fuite en Egypte avec quatre anges apportant des fleurs à l'Enfant Jésus (jolie groupe). A gauche, éclaircie avec eau et montagne. Le reste du paysage est devenu noir.

 * SWEBACH père (Jacques) : 52. Vue du Tyrol. Au premier plan, voitures, mulets chargés et piétons. A droite, chapelle devant laquelle s'arrêtent des femmes dont l'une fait sa prière à genoux. Bonne toile, très-fraîche.

 * TENIERS (David) le jeune : 117. L'Ange délivrant saint Pierre de sa prison, scène du fond. Sur le devant, quatre soldats dont trois assis et un autre penché sur la table d'un corps de garde, jouent aux cartes (quart de nature). Jolie toile.

TENIERS (école de David) : 118. La taverne. Bon vieux bourguemestre bien endormi. Valet et servante roucoulant dans le fond. La fille regarde l'endormi en souriant.

 * TERBURG (Gérard) : 115. Le message. Une dame, en pardessus bleu de ciel bordé de cygne, lit fort tranquillement la lettre que vient de lui remettre un vieux paysan debout devant elle et la regardant avec le même flegme. Jolie toile.

TINTORET (le). *Voy.* ROBUSTI.

VANNUCCHI (André), dit *del Sarto* : 161. Sacrifice d'Abraham, toile plus noircie que les autres du même auteur et coloris qui n'est pas le sien. Copie.

 * VANNUCCI (Pierre), dit *le Pérugin* : 155. Saint Grégoire, à gauche en costume d'évêque, la barbe blanche, la tête penchée. A droite saint Jacques, tous deux debout. Volet d'un triptyque. Bon tableau, bien conservé.

 * 156. Ascension du Christ, en présence de la Vierge et des apôtres, tableau donné par le Pape à la ville de Lyon. Tout en haut, quatre anges, deux de chaque côté jouant divers instruments de musique. Le Christ apparaît dans un encadrement allongé et formé par deux cordons entre lesquels sont des têtes de chérubins. Deux autres anges tenant d'étroites bandéroles voltigent au bas du Sauveur, un de chaque côté. En bas, dans un vide laissé au milieu, se trouve la Vierge Marie la tête levée vers son divin

fils. A sa droite et à sa gauche, groupes d'apôtres ; ils se composent de quatorze personnages, ce qui fait penser que saint Paul a été ajouté aux douze disciples et que la figure en robe verte est Madeleine. Tous sont debout et regardent l'apparition, excepté le dernier placé derrière saint Jean qui nous regarde et qui serait, selon quelques amateurs, le peintre lui-même; mais il ne ressemble nullement au Pérugin, peint par Raphaël dans sa fresque de l'école d'Athènes.

Ce tableau évidemment retouché est encore très-beau. Le groupe d'en bas est surtout fort bien peint; mais le Christ et son entourage ne sont pas du meilleur effet; la symétrie qui règne en cette partie annonce l'enfance de l'art.

VERNET (Claude-Joseph) : 37. Marine, esquisse, jolie, mais altérée.

VERONÈSE (Paul). Voy. CALIARI.

VITTE (Thimothée della): 205. Sainte Madeleine (tiers de nature). Elle est debout, la tête nue et enveloppée dans un long manteau rouge, mains jointes, les yeux au ciel.

* VOS (Martin de) : 75. Jésus chez Simon le pharisien (petite dimension). Madeleine est prosternée aux pieds du Christ qui la montre au maître du festin. La tête de Jésus est entourée d'une auréole lumineuse. Huit autres personnages. Belle toile dont les parties mises dans l'ombre ont seules noirci.

VOUET (Aubin) : 4. Sainte Paule faisant l'aumône. Elle est précédée de sa fille qui lève vers le ciel son visage jeune, mais dépourvu de beauté.

VOUET (Simon) : 13. Le Christ en croix. Beau torse ; tête dans l'ombre noircie; le reste faible.

WEENIX (Jean-Baptiste). Assis au premier plan d'un paysage, un chasseur se repose et nous regarde. Joli petit portrait. Ses chiens se tiennent devant lui, attendant ses ordres. Paysage noirci.

WEENIX (Jean), élève de son père Jean-Baptiste : 154. Bouquet. Très-beau et très-frais.

WYNANTS (Jean) : 217. Lisière de forêt. A droite, échappé dont le milieu est éclairé. Joli paysage, légèrement altéré.

ZAMPIERI (Dominique), dit le Dominiquin : 183. Saint Jean. Sa draperie trop ample n'est pas d'un bon effet. Sa pose est peu gracieuse. Il écrit un évangile. Belle couleur, belle conservation.

* ZURBARAN (François) : 197. Saint François en habit de capucin, le capuchon sur la tête, debout sur un piédestal. Il est ici représenté tel qu'il fut trouvé après sa mort dans une église où il s'était miraculeusement conservé, les yeux ouverts et levés vers le ciel. Sa tête a la pâleur de la mort, de plus elle est un peu altérée par le temps. Toutefois elle impressionne encore le spectateur. Bel effet de clair-obscur ; vêtement faisant illusion. Toile remarquable.

XVI — MANS (LE)

CHAPITRE PREMIER

Monuments

Art. 1er. Cathédrale. Le portail occidental orné de statues est précédé d'un escalier monumental et d'une fontaine ogivale. L'intérieur renferme divers mausolées de grands personnages, des verrières avec anciennes peintures, des boiseries sculptées, etc.

Art. II. L'hôpital général.

Art. III. L'asile des aliénés, l'un des mieux situés et des plus considérables de France.

CHAPITRE II

Peinture

Amerighi (Michel-Ange), dit *le Caravage* : n° 33. L'Enfant prodigue revenu chez son père. Grande toile noircie, illisible.

Barbieri (Jean-François), dit *le Guerchin* : 37. Orphée et Eurydice. Costumes espagnols.

Bitter. Florissait en 1848 : 41. Diane de Poitiers, aux pieds de François Ier, et implorant la grâce de son père. Ils sont dans une galerie devant deux arcades. Le roi se tourne vers la solli-

teuse, droit et calme. Diane semble endormie, plutôt que prête à s'évanouir. Il la tient par une main, en lui disant: « relevez-vous. » Scène froide. Bon du reste.

Bol (Ferdinand) : 45. Deux enfants nus, debout, donnant à manger à un bouc. Les enfants sont en lumière, le reste est noir. Bon. Mais est-ce de Bol ?

Caliari (d'après Paul) : 55. Bonne copie réduite de la Madone en trône avec le petit saint Jean, debout sur un piédestal, du musée de Vénise (Revue des musées d'Italie, p. 457.)

Cerquozzi (Michel-Ange), dit des Batailles : 58. Poissons, champignons etc. Noirci.

Constable (John) : Joli paysage, bien éclairé, mais sans fond.

Duvivier : 98. Horace, l'épée à la main, montrant sa sœur Camille qu'il vient de percer et que des femmes soulèvent.

Dyck (Antoine Van) : 100. Saint Sébastien nu avec une draperie à la ceinture. Altéré. Van Dyck douteux.

Écoles du XVe siècle : 23, 24, 25, 26, quatre vieux et mauvais tableaux gothiques.

École Flamande (ancienne) : 28. Vierge et l'Enfant (petite nature. Demi-figure). Mauvaise peinture, sèche.

* Franck (François), le jeune : 105, 106. Deux petits cadres dont les bois sont sculptés. Dans l'un : « Vénus et les Grâces, dit le catalogue. » Nous voyons bien au milieu et sur un plan plus élevé, trois femmes debout qui représentent les Grâces ; mais nous n'apercevons pas Vénus parmi ces hommes et ces femmes dans des poses plus ou moins amoureuses. Deux de ces dernières sont soulevées chacune par son amant. Tout ce monde est nu. Dans l'autre cadre plus simple et plus joli, Vénus nue est à sa toilette. Deux des Grâces drapées et la troisième nue coiffent ou chaussent la Déesse. — Figurines finement touchées.

107. L'Amour à califourchon sur un chien. Miniature altérée.

Franck (attribué à François), le jeune : L'Arche de Noé. A gauche, groupe d'hommes et de femmes richement costumées. A droite et plus loin, animaux entrant dans l'arche. Assez mauvais paysage, bien conservé.

Garnier (Etienne-Barthélemy) de Paris : 111. Massacre commandé par Phocas. Mauvaise horreur, altérée.

Giotto di Bondone : 34-50-2-14. Petit triptyque dont la partie passablement peinte est une adoration des Mages. Plus deux autres petits tableaux très-altérés.

Helmont ou Hellemont (Matthieu van) : Marché rempli de marchands et d'acheteurs. Perspective en talus. Altéré.

HUYSMANS (Cornelis) : 126. Paysage. Grands arbres au pied desquels se reposent trois soldats et deux chiens. Le reste est insignifiant ou altéré.

INCONNU (auteur) : de 68 à 89. 22 tableaux (quart de nature) contenant les principales scènes du roman comique de Scarron, peintures médiocres peu comiques et altérées. Plus, cinq portraits, 64, 65, 66, 67, aussi altérés.

JOLIVART, du Mans, mort en 1850: Paysage. Gué franchi par un homme à cheval, un paysan et trois chiens. Bon effet de lumière au milieu, notamment sur l'eau. Arbres en silhouettes.

JOUVENET (Jean) : 133. Présentation de Jésus au temple; Marie, l'Enfant et le grand prêtre sont au haut d'un escalier au bas duquel on remarque une femme tenant un enfant dans ses bras. Assez mauvaise disposition. Cette peinture n'a pas la teinte jaunâtre des autres Jouvenet.

KALF (Willhem) : 135 et 136. Deux grands tableaux d'armures, de vases, etc. Bons, mais noircis.

LAHIRE (Laurent) : 138. Sainte Irène détachant les flèches du corps de saint Sébastien. Mauvaise pose du saint; air somnolent de la sainte. En partie noirci.

LALLEMAND (Philippe) : 140. Paysage italien. A gauche, temple en ruines; au milieu, grande tasse-fontaine. Personnages, moutons, cheval, etc. Assez bonne toile, un peu altérée.

LAUMONNIER : 143. Entrevue de Louis XIV et de Philippe IV d'Espagne. 144. Mariage de Louis XIV avec l'Infante Marie-Thérèse d'Autriche. 142. Ordre conféré par Philippe V. Tous trois faibles, altérés.

* LEBRUN (Charles) : 55. Le Christ au mont des Oliviers. (Tableau de forme circulaire, dans un cadre doré et carré, quart de nature.) Jésus regarde l'ange qui le soutient et qui pourrait passer pour une jolie femme. Un autre ange apporte le calice. Beaux visages; ombres noircies.

LESUEUR (Eustache) : 152. Chasse de Diane (petite nature). La déesse lance une flèche; nymphes. Ombres noircies. Nous ne reconnaissons ni le style, ni la couleur de Lesueur.

MATTEIS (Paul) : Vénus et les Amours. A voir la déesse aux formes flamandes, on ne se douterait pas que le peintre est un Napolitain. La pose de Vénus est assez bizarre; elle nous regarde de côté. Un Amour se tient debout derrière elle: un autre, en volant, lui pose une main sur un sein et la tient de l'autre par la main.

METZYS (d'après Quentin) : 157. Philosophe ou saint, une main

à sa tête, l'autre appuyée d'un doigt sur une tête de mort. Vieille copie un peu noircie.

Monnoyer (Jean-Baptiste) : La Vierge et l'Enfant au centre d'une guirlande de fleurs.

Oudry (Jean-Baptiste) : 165. Deux chiens se disputant un lièvre tué et accroché par les pattes de derrière. Bon, noirci.

* Poussin (Nicolas) : 173. Rebecca donnant à boire à Jacob; autres personnages. La jeune fille debout tient un grand vase auquel boit à même Jacob. Sa robe bleue avec manches et bouffants n'a pas la forme antique que donne le Poussin à ses femmes de la Bible; son charmant profil est aussi tout différent de ceux de ce peintre. D'un autre côté, elle a seule conservé son frais coloris; le reste est bien de la teinte des toiles altérées du Poussin. Cette Rebecca est la plus jolie femme du musée du Mans.

172. L'Amour réveillant un enfant endormi, tous deux couchés. Cupidon est d'un rouge noir. Poussin douteux.

* Pynacker (Adam) : 169. Paysage. Au premier plan, femme sur un mulet chargé de ballots et précédée d'une vache (demi-nature) très-bien peinte et d'un bon coloris. Plus haut, à gauche et sous la voûte d'un pont, des paysans sont arrêtés devant une porte d'auberge. Dans cette partie éclairée par un coup de soleil, les dimensions sont beaucoup plus petites. Le reste a noirci. Bonne toile.

Ribera (Chevalier-Joseph de), dit *l'Espagnolet* : 186. Christ assis et penché de côté; un bourreau lui tient un bras levé; on se prépare sans doute à le frapper de verges. Une jeune tête rit à droite. Jésus est mal posé; ses nus vivement éclairés ont été en partie effacés par le noir, ce qui fait paraître trop minces les membres et le cou. Ribera douteux.

Rougeon (le comte de), né à Blois : Vue de l'entrée du port de Marseille. Effet d'eau assez bien rendu; bâtiments faiblement décrits; le reste confus. Belle lumière.

Ruysdael (Jacob) : Paysage. Il n'y a plus de lumière que dans le ciel.

Turchi (Alexandre), dit *l'Orbetto* : 201. Dalila coupant les cheveux de Samson (petite nature).

Valentin ou Boullongne (Moïse ou Jean) : Saint Jean écrivant l'Apocalypse. Belle tête de soldat levée de gauche à droite. Belle lumière; bons modelés. Ombres noircies.

Vannucchi (André), dit *del Sarto* : Mauvaise copie du portrait de ce peintre.

XVII — MARSEILLE

CHAPITRE PREMIER

Monuments

Art. I^{er}. — Cathédrale (nouvelle) construite sur l'emplacement de l'ancienne (Notre-Dame de la Major.)

Art. II. — Chapelle de Notre-Dame de la Garde (nouvelle) érigée sur la colline de ce nom.

Art. III. — Hôtel de ville, sur le quai du Port. Sa façade est ornée de sculptures et de bas-reliefs.

Art. IV. — Hôtel de la préfecture (nouvel), place Saint-Ferréol.

Art. V. — Palais de justice (nouveau), sur l'ancienne place Montyon.

Art. VI. — Bourse (nouvelle), en face de la place Royale.

Art. VII. — Arc de triomphe, à la porte d'Aix, construit de 1823 à 1830 et décoré de statues et de bas-reliefs, par David d'Angers et Ramey. (Victoires et conquêtes.)

* Art. VIII. — Musée (nouveau) de peintures, sculptures et d'histoire naturelle. Il se compose de deux bâtiments que relie une colonnade élégante surmontée d'une terrasse. D'un côté, les richesses de la nature, de l'autre les richesses des arts plastiques. Un double et large escalier aboutit à chacune de ces ailes de bâtiments. Sous une arcade étendue et décorée d'une coupe antique, se tient debout une femme presque nue représentant la Durance. A ses pieds, l'eau du canal jaillit entre quatre têtes de taureaux et tombe dans un grand bassin.

Cet édifice érigé sur un monticule, à l'extrémité d'une longue avenue ombragée par des platanes séculaires, est d'un effet merveilleux et original. Avec ses pierres blanches reluisant au soleil, il apparaît au visiteur s'avançant dans l'ombre comme un palais féerique. Nous ne connaissons pas d'édifice public de construction moderne qui l'emporte sur celui-ci en noblesse et en élégance.

Nous n'avons qu'un regret à exprimer, c'est qu'on n'ait pas préféré quatre têtes de chevaux — marins — à ces têtes de bétail. On a, paraît-il, voulu faire allusion à une richesse du pays, aux bestiaux de la Camargue, mais quel spectateur pourra saisir cette allusion ? Autant on aurait compris des chevaux marins battus par l'eau, autant on est désagréablement surpris de les voir remplacés par des taureaux ou des vaches.

CHAPITRE II

Peinture

Nota. Nous n'avons pu visiter les peintures du musée public de Marseille qu'au moment de leur translation dans le nouveau local et lorsque les tableaux n'étaient pas tous placés. Une assez grande partie de ces toiles n'avaient ni numéro, ni nom d'auteur, et nous n'avions pour nous guider que le catalogue de 1851, tandis que, depuis lors, le musée a fait des acquisitions assez nombreuses. Force nous a donc été de renseigner comme d'auteurs inconnus, les ouvrages non compris dans ce catalogue ou ne portant pas le nom du peintre.

AMERIGHI (Michel-Ange) DA CARAVAGGIO : Le Christ mort soutenu par des anges.

BARBIERI (Jean-François), dit *le Guerchin* : Les adieux d'Hector à Priam.

BASSANO. *Voy.* PONTE.

BREUGHEL (Jean), dit *de Velours* : 1° Création de la femme. Dieu le père, en costume de pontife, bénit Ève. Superbe cheval blanc de face, couples de lions et de tigres. Dans le fond, en plus pe-

tites proportions, Ève offant la pomme à son époux. Belle toile, si fraîche que nous la regardons comme une récente copie.

2° L'Air, sous la figure d'une jeune femme nue, debout sur un nuage, un pied posé sur une pierre, l'autre levé ; elle tient des paquets de plumes d'oiseaux et une sphère. Près d'elle, trois petits amours. L'espace est rempli de charmants oiseaux volant en tous sens. Copie assez bonne, mais inférieure au même tableau du musée de Lyon ci-avant décrit.

* CALIARI (Paul), dit *Véronèse* : Sans n°. Portrait de jeune fille en riche costume (robe à ramages). Dans sa main droite, allongée sur une table, est un bouquet de fleurs. Petit chien courant, un peu plus loin, et fort bien peint. Le visage, trop grec de cette jeune fille, est trop court du bas. Je doute qu'il soit sorti de la palette de Véronèse ; le reste est dans son genre. Belle toile, de son école, à notre avis.

CANAL (Antoine), dit *Canaletto* — ou plutôt GUARDI (François), Vue d'une partie du grand canal de Venise avec trois gondoles remplies de jolies figures. L'eau que Canal aurait mieux éclairée est entourée de maisons et d'édifices dans l'ombre que le temps a épaissie.

* CARRACCI (Annibal) : Une noce de village. C'est une scène dans le genre de celles de Steen, mais moins triviale. Au milieu, un jeune seigneur, sa dame, sa suite et un cheval sellé. A gauche, statue colossale de Priape aux pieds de bouc. Différents couples plus ou moins épris ; presque tout ce monde debout. Cette composition italienne, dont les figures sont de la taille des paysans de Steen, est une rareté dans son genre. Bon et peu altéré.

CARRACCI (attribué à Louis). Assomption.

CHAMPAIGNE (Philippe de) : 1° Apothéose de la Madeleine. Mauvais. Original douteux.

2° Assomption.

CHAMPAIGNE (Jean-Baptiste de) : Lapidation de saint Paul.

* COURTOIS (Jacques), dit *le Bourguignon*. Bataille. Au fond, à droite, ville, tour. Bonne toile, peu altérée.

COYPEL (Antoine) : Joseph reconnu par ses frères (quart de nature). Le tout jeune Benjamin se penche en arrière, au moment où Joseph lui tend les bras, de façon à nous faire craindre une chute. Il y a peu de vraisemblance dans les différences d'âges. Certain frère à 60 ans, tandis que Benjamin n'en a que douze.

CRAYER (Gaspard de) : 1° L'homme au bivoie, c'est-à-dire entre le vice et la vertu.

DOMINIQUIN (le). *Voy.* ZAMPIERI.

Drouais (François-Hubert) : Portrait d'un ancien magistrat et de ses deux enfants. Costumes Louis XV. Bonne lumière.

Duplessis, de Carpentras. Portrait de Blain de Fontenay, peintre de fleurs. Physionomie belle et joyeuse. Sa tête, quoique coiffée d'une toque rouge, paraît chauve avant l'âge. Teint coloré. bon portrait.

Dyck (Antoine van) : 1° Portrait du comte de Strafford (grande demi-figure). Il porte le costume de cardinal.

Espagnolet (l'). *Voy.* Ribera.

Faucher, né à Aix, vivait à la fin du XVIIᵉ siècle. Portrait d'un abbé. Assez beau profil ascétique. Il porte à la bouche une main pliée. Singulier geste ! Bonne peinture.

Feti (Dominique) : 1° L'Ange Raphaël conduit le jeune Tobie (petite nature). L'Enfant lève la tête d'un air inspiré. On croirait que l'ange a des seins de femme. Vive lumière; ombres noircies.

2° Une Vestale (jusqu'aux genoux). Ses deux mains, d'un dessin peu correct, semblent rattacher la ceinture de sa robe blanche. Deux mèches de ses cheveux, d'un blond tirant sur le jaune, tombent sur les épaules. Seins couverts mais apparents; robe bien rendue. A quoi devons-nous reconnaître dans cette figure, une vestale ?

Fontenay (Jean-Baptiste Blain de). Deux tableaux de fruits et de fleurs. Bons, mais en partie noircis.

Garofolo. *Voy.* Tisio.

Giordano (Luca) : 1° Une Sibylle, tenant une petite corbeille. Elle est coiffée d'un énorme turban dont un bout tombe sur le dos, en faisant ombre sur les yeux. Bon, ombres noircies.

2° Flore (jusqu'aux genoux). Épaule et poitrine bien éclairées. Visage altéré par le noir.

Guardi. *Voy.* Canal.

Holbein (Jean). Portrait d'homme dont on ne voit qu'une main.

Inconnus ou non désignés (auteurs) : 1° Paysage. Deux villageois dont l'un est sur un âne et une femme entre eux. Teinte de Lingelback.

2° Volailles tuées, légumes; la cuisinière et un petit garçon baissé près d'une cage à poulets. Assez bon, mais altéré.

3° Tête de vieillard coiffée d'un bonnet de couleur chocolat. Assez bons reliefs. Visage commun d'une teinte uniforme.

4° Portrait d'une dame âgée vêtue de noir, coiffée d'une coli-

nette blanche avec un petit rabbat. Visage vulgaire, assez bien peint.

5º Portrait d'un jeune magistrat en robe rouge bordée d'hermine (petite nature). Jolie tête, un peu levée.

6º Canards à l'eau.

7º Tête de mouton et poissons accrochés. Effet bizarre.

8º Jésus au jardin des Olives. Il est évanoui entre deux anges ; l'un lui apporte le calice d'amertume, l'autre le soutient. Deux autres anges dans l'ombre noircie. L'auteur a poussé trop loin le spasme.

* 9º Paysage original. Au premier plan, vaste vestibule faisant illusion et terminé par une grande arche à travers laquelle on découvre la mer, avec vaisseaux et figurines. Fond de montagnes bien éclairé. Les personnages (de quart de nature) placés dans le vestibule, sont fort bien peints.

10º Portrait de femme drapée à l'orientale. L'œil tiré par l'angle extérieur, en ferait une chinoise. Faible.

* 11º Bon portrait, en pied et flatté, de la duchesse de Berry, en riche costume de cour; robe de satin blanc, les bras et le haut de la poitrine nus ; manteau de velours broché en or, pris dans la ceinture, et tombant par derrière; bas de soie tellement fins qu'on voit au travers la peau la plus blanche. Tableau si frais que nous le regardons comme une copie récente.

12º Marine. Longue balancelle remplie de monde, sur une mer par trop calme ; autres embarcations. Jolie toile.

* 13º Miracle d'un saint religieux en robe blanche, qui, les yeux levés vers le ciel, pose une main sur la tête d'un mort qu'on soulève et qu'il ressuscite. La tête du saint, en pleine lumière, est d'une belle expression. Les autres figures tournent au noir. Bonne peinture de petite dimension.

* 14º Port de mer. Au premier plan, deux paysans debout, puis deux barques, et au delà, jetée encombrée de personnages en figurines. Au delà, trois vaisseaux trop bien allignés. A gauche, maisons de village. Bonne toile.

15º Petit paysage noirci. La figure la plus visible est un homme monté sur un âne dont le corps se détache en silhouette.

16º Paysage. Halte devant une auberge. A droite, trois buveurs ; à gauche, leurs chevaux, trop serrés l'un contre l'autre. Noirci.

* 17º Madone dans les airs avec l'Enfant sur ses genoux, apparaissant à six saints dont quatre, au milieu, sont agenouillés; deux autres debout — un de chaque côté — (petite dimension)

esquisse achevée. La scène du haut ne vaut pas celle du bas. La Vierge dont le visage est faiblement peint regarde sur la terre, en baissant les yeux ; son air est froid, méprisant même. La scène inférieure est au contraire parfaitement réussie. Parmi les saints agenouillés, il en est deux dont les visages levés vers l'apparition et en pleine lumière, sont vivants et d'une belle expression de foi mêlée d'admiration. Ce tableau est un vrai bijou.

18° Vénus venant aux forges de Vulcain, afin de hâter la confection des armes de Mars ou d'Enée (petite dimension). Vulcain nu, assis et nous tournant le dos, achève la cuirasse. Belle déesse, quant au corps nu; son visage est insignifiant. Cupidon est près d'elle. Au premier plan, amas confus d'armures.

* 19° Paysage. A droite, une jeune paysanne attache, le plus haut qu'elle peut, un branchage contre un gros tronc d'arbre. Sa chèvre regarde le feuillage avec convoitise. Vache couchée, etc. Charmant petit paysage.

20° Petite chasse au cerf. L'animal se tient singulièrement dans l'eau d'un étang. Un cavalier et sa dame qui monte un cheval blanc, suivent la chasse, en costume bourgeois. Joli.

INGRES (Jean-Augustin-Dominique). Mercure (grande nature). L'original du palais de la Farnesine à Rome est de grandeur naturelle (*Musées d'Italie*, p. 380). Le bas du corps offre de bons modelés se détachant bien du fond noir. Le haut fait moins relief.

JORDAENS (Jacob). La pêche miraculeuse.

ROMAIN (Jules). *Voy.* PIPPI.

LANFRANCO (Jean). Le Père éternel.

LESUEUR (Eustache). Présentation au Temple.

LOIR (Nicolas). Sainte Marie l'égyptienne aux pieds de la statue de la Vierge. Il y a erreur. Cette sainte est toujours représentée presque nue, le corps amaigri par le jeûne, les cheveux longs et en désordre ; tandis que nous avons ici une jolie petite personne fraîche et rose avec une élégante robe de soie rouge. Faible.

MARATTA (Carlo). La sainte Vierge allaitant l'Enfant Jésus.

MEULEN (attribué à Antoine-François van der). Combat de cavalerie sur le devant. Plus loin, vers la gauche, pont encombré de cavaliers de petite dimension. Toile bien conservée.

MIEL ou MÉEL (Jean). Trois cavaliers arrêtés devant une auberge, à droite ; leurs trois chevaux sont à gauche.

MIGNARD (Pierre) : 1° Portrait de Ninon de l'Enclos. Jolie tête et pose des mains un peu maniérées. Peinture faible.

2° Portrait de femme qu'on croit être M^me de la Vallière. Il diffère essentiellement des autres portraits de cette dame. Faible.

MOL (Pierre van). L'Adoration des bergers.

* PARROCEL (Pierre). La Vierge couronnée par l'Enfant Jésus. Son chef-d'œuvre, dit-on.

PIERRE (Jean-Baptiste-Marie). Martyre de saint Etienne. Il est renversé sur le dos. Un bourreau le tire d'une main par son manteau et lève une pierre pour l'en frapper. La tête du saint assez belle, tournée vers le ciel, est devenue grise, de pâle qu'elle était.

PIPPI (Jules), dit *Jules Romain :* Trois hommes à cheval en costumes romains.

PONTE (Jacopo da), dit *Bassan.* Construction de l'arche de Noé. Le dos rouge penché, de rigueur, est encore éclairé et d'un bon relief ; le reste est confus et noir.

PUGET (Pierre) : 1° Le Sauveur du monde assis sur un trône de nuées.

2° Le baptême de Clovis.

3° Le baptême de l'empereur Constantin.

* RENI (Guido), dit *le Guide.* Charité romaine. Belle toile de sa troisième manière.

RIBERA (le chevalier Joseph de), dit *l'Espagnolet.* Saint Jérôme (grande demi-figure). Vieux profil très-laid, mais tête et bras éclairés vivement.

ROSA (Salvator). Un ermite contemplant une tête de mort qu'il tient des deux mains. Belle tête du moine dont les yeux baissés et enfoncés sont dans l'ombre noircie. Bon effet de clair-obscur.

RUBENS (Pierre-Paul) : 1° Adoration des bergers (demi-nature). Belle composition. Original douteux.

* 2° Autre Adoration des bergers (petite dimension). Belle Vierge flamande, mais plus assez éclairée. Esquisse achevée.

3° Résurrection du Christ. Jésus est bien éclairé, mais sa tête de soldat n'a ni la pose ni l'expression convenables.

4° Chasse au sanglier. Répétition ou copie.

* 5° Flagellation. Trop de personnages de grandeur naturelle dans un petit espace. La tête du bourreau qui lève le fouet sur le Christ touche presque celle de la victime. Belle lumière, bons modelés.

SCHALKEN (Godefroy). Philosophe lisant à la clarté d'une lampe.

SCHEFFER (Ary). La Madeleine au pied de la croix.

SÉGHERS (Gérard). Le roi David.

SERRE (Michel). Quatorze tableaux ayant pour sujets la vie de saint François. Faibles; en partie noircis.

* SNEYDERS ou SNYDERS (François). Table chargée de gibier, de poissons, de fruits; singe et perroquet se disputant une noix; chien, chat. Grande et belle toile dont les ombres seules ont noirci.

SOLIMENA (François). Le Christ en croix. Le visage du Sauveur est devenu noir. Son corps et partie de deux anges sont vivement éclairés.

TISIO (Benvenuto), dit *Garofolo*. Portrait de femme.

VANNUCCI (André), dit *del Sarto*. Saint Jean l'évangéliste.

* VANNUCCI (Pierre), dit *le Pérugin*. La famille de la sainte Vierge (petite nature). Marie tenant l'Enfant, est assise sur un trône en menuiserie. Sainte Anne debout s'appuie des mains sur l'épaule de la Vierge. Saint Joseph est à notre gauche et saint Jacques à droite. Plus bas, de chaque côté, une femme avec son enfant dans ses bras et un deuxième à ses pieds. Deux petits anges sur la marche du trône. Disposition par trop méthodique. Belle toile bien conservée et ne paraissant pas retouchée.

* VÉNITIENNE (École). La Charité. Femme aux traits grecs tenant un enfant sur ses genoux. Deux autres enfants : l'un s'accrochant à l'épaule de sa mère, l'autre, plus bas et vu de buste tenant une pomme. Belle lumière; bonne toile.

* VERNET (Claude-François). Marine. A droite, vaisseau à demi englouti par la tempête. A droite, haute roche. Ciel en feu avec des nuages noirs. Bonne toile.

VIEN (le comte Joseph-Marie) : 1° Jésus-Christ ordonne de laver les malades dans une piscine où ils sont guéris miraculeusement.

2° Le Centurion suppliant le Christ de guérir son fils (n'est-ce pas plutôt son serviteur?)

Toiles immenses. Faibles.

WALAERT, mort à Toulouse. Marine par un temps d'orage. Vaisseau sur le point d'être submergé; scène émouvante. Assez bonne toile en partie noircie, surtout au premier plan, à gauche.

WILLARTS (Adam), né à Anvers en 1577, mort à Utrecht. Marine. Flotte. Bonne toile.

ZAMPIERI (Dominique), dit *le Dominiquin*. La Madeleine pénitente.

XVIII — METZ

CHAPITRE PREMIER

Monuments

ART. 1ᵉʳ. La Cathédrale, vaste édifice gothique avec une flèche à jour de 85 mètres de hauteur.

ART. II. Hôtel de ville construit de 1766 à 1771 et cité comme modèle d'architecture simple et noble. On y montre avec une certaine ostentation des vitraux d'un peintre vivant représentant :
1° L'artiste, de profil, visage maigre bien éclairé, au nez long, à la bouche charnue, au menton trop exigu. Cette tête coiffée d'un large chapeau noir est d'un assez bel effet. Il porte un élégant costume : manches de soie verte, manteau noir, et tient sur un tapis un carton rempli de dessins.
2° Le duc de Guise en riche armure tenant un drapeau et le bâton de commandement. Tête beaucoup trop longue. Mauvais coloris tournant au noir.
3° Deux portraits, chacun dans un médaillon, entourés d'arabesques, d'une faible exécution.

CHAPITRE II

Peinture

BACKER (Jacques) : 1. Paysage avec pont à dos d'âne et grande cour, à droite ; vaches. Bonne toile.
1 *bis*. Autre paysage, moins bon et plus altéré.

CHAMPAIGNE (Philippe de) : 45. Portrait du conseiller Olivier. Belle tête. Assez bon.

* GREUZE (Jean-Baptiste) : 83. Tête de Madone en prières, mains jointes par le bout des doigts. A juger par le manteau posé sur la tête et par le type de visage, au nez grec, aux yeux très-distants l'un de l'autre, cette jolie peinture serait plutôt de Salvi da Sassoferrato que de Greuze.

*INCONNU (auteur), don de M. Rolland : sans n°. Bon troupeau de vaches traversant un gué (quart de nature).

JOLIVET, peintre moderne : 14. Persée délivrant Andromède. Celle-ci est penchée disgracieusement; ses formes sont entièrement nues. Elle est seule éclairée. Impossible de comprendre les poses et gestes de Persée, de son cheval et du monstre. On a voulu faire du nouveau ; on n'a produit qu'une œuvre indigeste dont le temps ne tardera pas à faire justice.

JOUBERT (comte de) : 143. Portrait d'un vieux philosophe assis, tête nue et chauve, avec barbe blanche. Il est accoudé sur une table où se trouve une sphère. Assez bonne toile donnée au musée par l'auteur.

LAHYRE (Laurent de) : 4. Christ en croix (quart de nature). Corps et tête trop contournés. Beau visage levé, mais trop calme de la Vierge. Le reste est altéré.

LESUEUR (Eustache) : 29. Ange lançant une flèche à sainte Thérèse agenouillée, qui se pâme, en ouvrant les bras. Elle porte la robe grise et le manteau noir de son Ordre.

MIÉRIS (François). Portrait, jusqu'aux genoux, d'un homme qui rit, en nous montrant un petit objet qu'il tient dans sa main gauche levée et que nous ne pouvons distinguer. Ne fait-il pas la *figue ?* Cette peinture, un peu altérée par le noir, n'a pas le fini et la lumière des autres Miéris.

MOREALESE (Paul), *d'Utrecht :* 71. Portrait d'une dame dont l'ample chevelure est entourée d'un rang de dentelle et dont le cou disparait dans une énorme collerette gauffrée. Assez jolie tête souriante. Bon portrait, un peu sec.

72. Portrait d'un magistrat.

NOEL, peintre moderne : 126, 127, 128. Trois jolies marines, gouaches.

PIAZZETTA (Jean-Baptiste) : 36. La Vierge, assise tenant l'Enfant debout sur un nuage et entourée d'anges, apparait à saint François et à sainte Claire. Toute petite esquisse, altérée.

REMBRANDT (Paul), dit *van Ryn* (du Rhin) : sans n°. Tête de vieillard très-barbue, éclairée par le haut, noircie par le bas. (Don du marquis d'Ourches.)

RENI (d'après Guido), dit *le Guide* : 88. Jolie et ancienne copie réduite de l'Enlèvement de Déjanire du Louvre. (n° 337.)

RIBERA (le chevalier Joseph de), dit *l'Espagnolet* : 59. Loth et ses filles (demi-figures). Effet de clair-obscur. Faible. Ribera douteux.

TILBORG (Giles van) : 84. Couple de vieux paysans avares. Altéré.

VECELLIO (Tiziano), dit *le Titien* : 41. Belle tête de vieillard en partie éclairée ; barbe blanche devenue presque noire. Le fond noirci a effacé le vêtement. Bon ; mais non du Titien.

ZURBARAN (François) : 37. Portrait d'un cacique prisonnier en Espagne. Peinture grossière qu'il est injuste d'attribuer à un grand peintre.

XIX — MONTPELLIER

CHAPITRE PREMIER

Monuments

ART. I^{er}. — Cathédrale de Saint-Pierre, précédée d'un porche très-lourd (deux piliers massifs) soutenant une voûte à quatre pendentifs. A l'intérieur, Vierge due au ciseau d'un élève de Canova et plusieurs tableaux.

ART. II. — Tour des Pins, débris de la tour de l'Observatoire, et trois portes construites, savoir : celles de la Blanquerie et des Carmes au XVIII^e siècle ; l'arc de triomphe, ou porte du Peyrou, en l'honneur de Louis XIV, en 1692 : monument d'ordre dorique percé d'un seul arc en plein cintre et couronné d'une attique.

CHAPITRE III

Peinture

ALBANI (François) : 1. Loth et ses filles. Faible, altéré. Albane douteux.

ALLORI (Christophe) : 4. La Vierge embrassant l'Enfant Jésus. Altéré. Les nus rouges diffèrent tout à fait du beau coloris de Christophe.

AMERIGHI (Michel-Ange), dit *le Caravage* : 59. Saint Marc, évandéliste.

PEINTURE. 373

* BERGHEM (Nicolas) : 46. Paysage dit *les fagots*, parce qu'un paysan charge sur son âne des branchages. Une femme debout adresse la parole à une laveuse. Vache couchée, moutons, chèvres. Bon paysage dont les parties mises dans l'ombre ont noirci. L'homme au fagot et son baudet sont à l'état de silhouettes.

45. Autre bon paysage, plus altéré que le précédent.

BLOEMEN (Pierre van), dit *Standart* : 25. Halte de cavaliers devant une hôtellerie. Cheval blanc vu de dos et en raccourci, fort bien peint et éclairé. Le reste a noirci.

BOUDEWYNS (Antoine-François). Paysage, figures nombreuses peintes par Pierre Bout.

BOURDON (Sébastien) : 42. Halte de bohémiens et de militaires. Faible, altéré.

44. Grand paysage, confus, restauré, paraît-il. Belle lumière au fond dans le ciel sur lequel se détache un château-fort.

48. Portrait d'un Espagnol. Altéré.

Et quatre autres toiles, dont une copie de son portrait.

* BRACASSAT (Jacques-Raymond), peintre vivant : 49. Les vaches au pâturage, grande toile. Le paysage est insignifiant ; vaches, taureau de demi-nature, bien peints.

BREUGHEL (Jean), dit *de Velours* : 50. Paysage ; maisons villageoises, canal, digue. Figures.

BREUGHEL (Pierre), dit *le Vieux* : 50 *bis*. Tête grotesque.

BRIL (Paul) : Disciples d'Emmaüs, paysage. Altéré.

* CALIARI (Paul), dit *Véronèse* : 367. Mariage mystique de sainte Catherine. La Vierge assise tient par une jambe l'Enfant Jésus qui se jette dans les bras d'une sainte, jolie blonde penchant vers lui son visage bien éclairé. Marie est une brune aux cheveux noirs dont la tête inclinée en avant et vue en raccourci est belle, énergique et souriante. Ces deux visages de femmes sortent des types généralement adoptés par Véronèse. Mais dans l'ensemble et dans les teintes, on reconnaît le style du maître. Ce tableau pourrait être d'un de ses élèves. Quoi qu'en dise M. Clément de Ris, nous le considérons comme un des meilleurs de ce musée. Saint Joseph est dans l'ombre noircie.

CANAL (Antoine), dit *Canaletto* : 57. Vue du grand canal et du pont Rialto à Venise. Une faible lumière se produit sous ce pont le reste est noir.

CARDI (Louis) DA CIGOLI : 82. *Ecce Homo*. Altéré.

CARRACCI (Annibal) : 69. Crucifiement de saint Pierre (petite dimension. Son corps nu et suspendu, la tête en bas, est bien

modelé et éclairé ; la bouche crie. Les bourreaux tournent au noir.

CARRACCI (Augustin) : 65. Descente de croix, ou plutôt déposition. Tous les acteurs semblent prêts à s'endormir.

CARRACCI (Louis) : 70. Sainte Famille (petite dimension). Bonne toile.

71. La Madone sur un trône avec l'Enfant sur ses genoux et trois saints en adoration.

CASTIGLIONE (Jean-Benoît) : 75. Caravane arabe. Altéré.

CIGOLI. *Voy.* CARDI.

COURTOIS (Jacques), dit *le Bourguignon* : 86. Marche de cavalerie. Noirci.

DANDRE-BARDON (Michel-François) : 94. Tullie faisant passer son char sur le corps de son père. Faible.

DANIEL DE VOLTERRE. *Voy.* RICCIARELLI.

DAVID (Jacques-Louis) : 97, 98, 99, 100. Quatre portraits, esquisses ou études.

DIETRICK (Christian-Guillaume-Ernest) : 117. Couronnement d'épines (petite dimension).

120. Le temple de la Sybille à Tivoli. Cet édifice est placé sur un monticule à notre gauche et bien éclairé. Le premier plan est devenu noir : Paysage borné.

121. Les cataractes de Tivoli, d'où des chasseurs tirent des mouettes. On n'en voit guère qu'un se détachant en silhouette sur un point éclairé et faisant feu. Paysage très-borné. L'eau aurait pu être mieux rendue.

DOLCI (Carlo) : 122. La Vierge au lis.

123. Le Sauveur du monde. 124. Saint André. 125. Saint Antoine. 126. Sainte Thérèse. Tous trois Dolci douteux.

DOMINIQUIN (le). *Voy.* ZAMPIERI.

* DOW (Gérard) : 131. La souricière. Une cuisinière, en ratissant une carotte, regarde un petit garçon qui lui montre une souris prise au piége. Vase en cuivre, dit *canne* de laitière, vu en partie. Le fond seul a noirci. Joli tableau bien éclairé au milieu et à notre gauche.

132. L'arracheur de dents, copie du tableau que possède le Louvre.

DUCQ (Jean le) : 133. Paysage avec animaux.

DUGHET (Gaspard) : 203. Paysage. L'eau, les édifices et les montagnes du fond sont encore éclairés et d'un bel effet ; le premier plan a noirci.

De 204 à 216. Paysages, noircis.

* DUJARDIN (Karl ou Charles) : 134. Paysans et leurs ânes à la porte d'une hôtellerie. Excellent. L'homme sur son âne, levant son verre, est surtout supérieurement peint. Ombres noircies.

DYCK (Antoine van) : 136. La Vierge tenant l'Enfant Jésus sur ses genoux. Sainte-Madeleine, le roi David et Adam contemplent le Sauveur. Dyck douteux.

137. La Vierge et l'Enfant endormi sur ses genoux.

ESPAGNOLET (l'). *Voy.* RIBERA.

FAVRE (François-Xavier-Pascal), fondateur du musée qui porte son nom. 155. Abel expirant. Beau corps nu; mauvaise pose; tête en partie noircie.

193. Portrait de l'auteur, visage vulgaire, au nez trop volumineux, au front trop exigu. Peinture peu soignée.

190. Portrait du père de l'auteur. Assez belle tête poudrée. Les yeux semblent loucher. Bon portrait.

Trente-cinq autres toiles généralement d'un faible mérite.

GIORDANO (Luca) : 227. La Vierge et l'Enfant. Couleur brillante, criarde, même.

GIRODET-TRIOSON (Anne-Louis) : 230. Anacréon, sa maîtresse et l'Amour qui se reposent dans une grotte. Esquisse.

231. Hippocrate refusant les présents d'Artaxercès. Esquisse.

GRANET (François-Marius) : 238. Visite faite par Michel Montaigne au Tasse, dans sa prison. On a fait du grand poëte un fou débraillé, très-vulgaire.

239. Vue des souterrains de san Martino de Monti à Rome. Belle lumière sur le cadavre près duquel un moine et un jeune clerc récitent des prières. Ce cadavre, dans son suaire, est étendu sur la dalle, à droite. Dans la partie de gauche sont les deux personnages ; le reste est noirci.

* GREUZE (Jean-Baptiste) : 241. La prière du matin (petite nature). Une jeune fille agenouillée près de son lit, les mains jointes, prie, les yeux levés vers nous. Elle a les pieds nus ; ses épaules sont couvertes d'une mantille noire. Cette jeune et jolie personne bien drapée, bien posée, d'un bon modelé et bien éclairée nous regarde de façon à nous associer à la prière de l'innocence. A part un léger défaut — le bras nu un peu trop large près du poignet — ce tableau est, dans son genre, l'un des meilleurs de ce peintre gracieux. C'est, à notre avis, la perle du musée.

242. Le gâteau des rois. Le jeune homme portant levé, comme un trophée, le fameux gâteau et la maman assise à droite avec son bébé, font illusion. Mais le coloris rouge de cette toile nous la fait regarder comme une copie.

243. Le petit mathématicien. Jolie tête chevelue; air méditatif d'un vieux philosophe. Bon.

*245. La jeune fille au panier. La tête calinement couchée sur son panier de cerises, elle regarde de côté un objet placé plus haut qu'elle. Sa coiffure en étoffe blanche chiffonnée est celle adoptée par l'auteur pour ses jeunes paysannes, comme le visage ressemble à ceux de toutes ses fillettes.

244. Jeune fille, aux mains jointes.

246. Portrait d'une jeune personne vue de dos et tournant vers nous son visage sentimental. Bon portrait esquissé plutôt qu'achevé.

247. Portrait d'une jeune fille de 4 à 5 ans.

248. Tête d'un paralytique. Coloris altéré.

249. Enfant de dix ans, endormi en apprenant sa leçon.

250. Tête d'un enfant blond; mal posée. Coloris rouge.

251. Tête de jeune fille, les yeux au ciel, la bouche entr'ouverte, un sein nu. Coloris rouge. — Copies, sans doute.

GRIMOU (Jean) : 252. Jeune soldat tenant une lance. Son petit visage chiffonné est peu martial. Armure et vêtement bien rendus, mais tournant au noir.

HEEM (Jean-David) : 267. Fruits et poissons.

*HONDEKOETER (Melchior) : 273. Poule blanche avec ses poussins, pigeons, et dans le fond, un paon qui s'y détache très-bien. Bonne toile.

HEYSMANN (Cornille) : 275. Grand et beau paysage à peu près détruit par le noir.

274 bis. Paysage plus petit. Il y a là quatre femmes dont on voit encore le dos ou la poitrine. Le reste est noir.

HUYSUM (Jean van) : 276. Bon bouquet de fleurs.

INCONNU (auteur) : 278. Dame assise tenant le couvercle d'un grand vase en or et nous regardant d'un air triste (petite dimension). N'est-ce pas une Madeleine prête à renoncer à sa vie mondaine?

JUANES (Vincent), dit *Jean de Juanes* : 286 bis. Portrait de saint François de Borgia, une main posée sur une tête de mort. Sa tête levée a plus d'analogie avec celle d'un satyre qu'avec celle d'un saint. Noirci.

LAHIRE (Laurent de) : 297. Paysage. Eau bleue éclairée à travers les arbres. Au premier plan, deux bergers, un chien et un mouton. Masses d'arbres noircies.

LESUEUR (Eustache) : 306. La première nuit des noces de Tobie. Presque entièrement noir.

LUCATELLI (André) : 370. Paysage avec cascade, quatre personnages et deux chiens. Bon, altéré.

LUTI (Benedetto) : 315. L'Enfant Jésus endormi, une petite croix dans ses bras (demi-nature). Bons reliefs, belle lumière.

MAZZUOLA (Francois), dit *le Parmesan* : 365. L'Enfant Jésus couché sur les genoux de sa mère. Poses ridicules, original douteux.

MEMMELINCK OU HEMLING (Jean) : 268. Cinq petits tableaux de forme cintrée représentant autant de scènes du Nouveau Testament. S'ils étaient l'œuvre de ce grand maître, on ne les eût pas relégués dans un coin où il est difficile de distinguer les figures. Leur teinte est loin d'avoir l'éclat des tableaux de Memmelinck.

MÉRIMÉE (Louis) : 326. Vertumne peu vêtu embrassant Pomone. Pose tant soit peu risquée.

METZU (Gabriel) : 327. Ecrivain. Bon. Mais effet de lampe manqué ou détruit par le temps.

MEULEN (Antoine-François van der) : 329. Paysage. Cavaliers devant une hôtellerie. Bon groupe de cavaliers. Noirci en grande partie.

MIEL OU MEEL (Jean) : 333. Une fontaine d'eau minérale. Belle lumière au milieu. Le torse d'un homme à cheval s'y détache très-bien. Le reste est en partie noirci.

* MIERIS (François) le vieux : 334. L'enfileuse de perles et sa jeune camériste. Celle-ci est à peine visible. La première, assise près d'une table, est une jolie femme qui nous regarde ; elle est bien éclairée.

MOUCHERON (Isaac) : 348. Grand paysage. Au premier plan, eau courant sur des pierres ; à droite, laveuses. A gauche, homme, femme, enfant, trois moutons et un chien. Tout le reste est noir. Fond insignifiant.

* NEEFFS (Pierre) : 353. Petit intérieur d'église où se produisent diverses lumières. A droite et à gauche, parties éclairées avec de jolies petites figures. Le reste a noirci. Charmant bijou.

OSTADE (Adrien van) : 359. Deux buveurs au cabaret. Visages rouges peu éclairés.

360. Le Joueur de luth (buste). Bon, peu éclairé.

* Potter (Paul) : 380. Trois vaches (petite dimension). L'une, rouge, tachetée de blanc, broute ; une autre, d'un jaune pâle et couchée, rumine ; la troisième, vue seulement de dos derrière un arbre, est noire. Les deux premières sont supérieurement peintes.

POUSSIN (Nicolas) : 384. Mort de sainte Cécile (quart de nature). Une femme lève le linge qui couvrait la plaie au cou. Cette toile

a des parties vivement éclairées comme on n'en rencontre dans presque aucun tableau de ce maître; d'autres ont noirci. L'ange descendant pour voir la plaie mise à nu est aussi en pleine lumière. Nous avons peine à reconnaître ici le Poussin.

382. Baptême du Christ, avec beaucoup de figures. Bonne composition dont les parties ombrées ont noirci.

Évidemment ces deux tableaux ne sont pas du même auteur.

385. Rebecca donnant à boire à Eliezer. La draperie de Rebecca est seule dans le style du Poussin.

388. Portrait du cardinal Jules Rospigliosi. Mauvais effet de clair-obscur. Ne peut être du Poussin. Il en est de même des autres toiles attribuées par le catalogue à ce grand maître.

PRUD'HON (Pierre-Paul) : 398. Allégorie aux sciences et aux arts. La musique est seule reconnaissable. Ce sont quatre esquisses terminées, séparées, mais réunies dans un même cadre.

* PYNACKER ou PINACKER (Adam) : 400. Joli petit paysage. Massif d'arbres à droite; éclaircie à gauche. Deux personnages sont sur un chemin; vache, chien.

RAPHAEL. Voy. SANZIO.

RAZZI (Jean-Antoine), dit Sodoma : 454. La Vierge et les Saints Enfants (petite dimension). Belle Vierge, mais d'une teinte uniforme; mauvaise pose de Jésus.

RENI (Guido), dit le Guide : 259. Tête de Vierge bien éclairée, mais tout d'une pièce; ligne du nez trop longue. Le coloris et le type de Vierge n'annoncent pas un vrai Guide.

262. Vierge accoudée sur une table et tenant l'Enfant endormi sur ses genoux. Jolie copie réduite.

* REYNOLDS (sir Josué) : 416. Le petit Samuel à genoux et priant. Bonne pose. Expression de foi naïve bien rendue.

RIBERA (le chevalier Joseph de), dit l'Espagnolet : Sainte Marie l'Égyptienne, debout, mains jointes. Affreuse tête masculine, décharnée. Bel effet de lumière sur son vilain corps en partie noirci.

ROSA (Salvator) : 425. Marine. Noirci.

436. Paysage. Au premier plan, — noirci, — roches et arbres avec trois figures; au fond, montagnes; sans plan intermédiaire.

* ROSELLI (Matteo) : 424. Saint Antoine, abbé. Beau buste énergiquement peint et éclairé.

RUBENS (Pierre-Paul) : 426. Le Christ en croix. Bel effet de lumière. Sainte Madeleine, singulièrement posée au pied de la croix, lève la tête vers le Seigneur. Rubens douteux.

427. Paysage avec monuments antiques, nymphes, pâtres et bestiaux. Assez bon. Non de Rubens.

428. Épisode d'une guerre de religion, esquisse. Confus, altéré.

429. Portrait de François Franck. Yeux observateurs; traits communs. Portrait bien dessiné et bien éclairé, mais coloris trop rouge.

RUYSDAEL (Jacques) : 430. Paysage avec cascade et maison rustique, sur la cime d'une roche. Bon, noirci.

431. Tout petit paysage sans figures. Arbre mort, au premier plan, bien éclairé ; le reste est noir.

432. Paysage tout nu au delà de l'eau qui traverse la toile. Bel effet de lumière entre les arbres fort bien peints. Premier plan noirci.

RYCKAERT (David) : 433. L'arracheur de dents. Sa tête est dans l'ombre noircie.

SALEMBENI (Ventura), dit *Bevilacqua* : 434. Tête de Vierge entourée de rayons dorés. Belle tête bien peinte, mais dans le style grec monumental.

SANZIO (Rafaelo) : 404. Portrait de Laurent de Médicis, duc d'Urbin. Il ne nous est pas possible d'attribuer ce portrait à un grand maître. Ce ne peut être qu'une mauvaise copie.

405. Portrait d'un jeune homme de vingt ans sans barbe. Très-belle tête bien dessinée et mal peinte. Il est d'une teinte noirâtre, uniforme, comme jamais il n'en est sorti du pinceau de Raphaël.

SARABIA (Joseph) : 442. La Madone avec l'Enfant au giron. Assez belle Vierge qui paraît s'endormir, tandis que Jésus lève vers le ciel un regard inspiré. Rôles intervertis.

SCHIDONE (Bartolomeo) : 449. Sainte Famille. La Vierge et l'Enfant sont bien peints. Saint Joseph disparaît sous une couche de noir. Nous avons vu ailleurs cette composition.

SODOMA. *Voy.* RAZZI.

* STEEN (Jean) : 455. Voyageur assis sous une treille et se faisant servir à boire ; trogne d'ivrogne, à la barbe inculte, au regard grivois dirigé vers la jolie servante aux deux mentons — assez mal dessinés. — Bon chien couché. Jolie toile.

456. Intérieur hollandais. La dame assise au milieu et particulièrement en évidence est assez bien peinte, mais son profil est dans l'ombre noircie. Le reste est confus et altéré.

Subleyras (Pierre) : 460. Des pénitents blancs invoquant saint Etienne et saint François assis sur des nuages. Bonne petite esquisse achevée.

* Sweback le père, dit *Fontaine* : 464. Cavalcade et promenade en calèche. Jolie toile provenant, dit-on, de la Malmaison.

* 464 *bis*. Vue de la rue du Quai de l'École à Paris. Cavalcade, voitures et figurines bien traitées. Jolie toile.

Taunay (Nicolas-Antoine) : 466 et 467. Pendants. Paysan jouant aux boules. — Fête de village. Jolies miniatures.

Tempel (Abraham van den) : 469. Portrait d'une dame Hollandaise. Gros visage rouge.

* Teniers (David) le jeune : 470. Paysage, dit le *Grand château de Teniers*. Les personnages qui y figurent seraient, d'après le catalogue : l'auteur, sa femme et le jeune Thulden. Le château est noirci à son extrémité gauche. Éclaircie avec pont et bel effet de lumière.

* 471. Kermesse. Dans le groupe des quatre danseurs, on distingue une femme en casaquin jaune nous tournant le dos et faisant illusion. Excellente toile souvent répétée.

472. Paysage avec figures effacées par le noir. Roches bien éclairées.

476. Le concert champêtre. Une femme assise et un homme assis à ses pieds jouent : elle du flageolet, lui de la cornemuse. Un autre paysan en toque rouge tient par une épaule la musicienne. Visage trop masculin de la femme. Bon, un peu altéré.

478. Un mendiant (petite dimension). Noirci.

479. Un fumeur. Reproduction ou copie.

* 480. Une tabagie, dite *l'Homme au chapeau blanc*. Ce vieux paysan en houppelande bleue, hachant du tabac, est surtout excellent. Le chapeau blanc est sur le dossier d'une chaise. Bonne toile.

481. Autre tabagie, dite *l'Homme à la cruche de grès*. Le buveur de gauche tenant cette large cruche et sa pipe qu'il fume, est ce qu'il y a de mieux. Le jeune paysan levant son verre nous montre son profil stupide. Bon, mais ne valant pas le précédent.

Terburg (Gérard). Jeune Hollandaise versant de la liqueur dans un verre pour un mitron accoudé sur la table. Elle est seule éclairée. C'est le type de femme, au menton rentrant, que le peintre, on ne sait pourquoi, adopte de préférence.

TESTA (Pierre) : 483. Adoration des Mages. Confusion dans les groupes, faute de perspective aérienne. Assez bonne toile du reste, mais altérée.

VANNI (François) : 496. L'Enfant Jésus porté par deux anges. Bon modelé de ces enfants, mais ce groupe ressemble trop à un épisode de bacchanale.

VANNUCCHI (André), dit *del Sarto* : 6. Vierge avec l'Enfant sur ses genoux (demi-nature). Toile faible ; ne peut être de Delsarte, qui n'a pas de vierge dans ces proportions réduites.

VECELLIO (Tiziano), dit *le Titien* : 486. Portrait d'un vieillard chauve dont la barbe blanche est bien peinte, mais non par le Titien.

* VELDE (Adrien van der) : 499. Paysage. Au premier plan, bestiaux fort bien traités, la vache blanche surtout. Tour couronnée par des arbustes. Les parties ombrées tournent seules au noir. Belle toile.

VERNET (Claude-Joseph) : 503. Tempête. Grande et belle toile altérée par le noir.

* 504. Marine. Effet de soleil couchant et de brouillard par un temps calme. Pêcheurs retirant leurs filets. Chaloupe à sec. A droite, chemin avec de nombreuses figures. Fond vaporeux avec tour et roches. Partie des personnages se détache agréablement sur l'eau. Très-belle toile bien conservée et qu'on pourrait prendre pour un bon Lorrain.

* 505. Autre belle marine. Barques. Figures en silhouettes. Excellent effet d'eau et de soleil. Le premier plan seul a noirci.

VERONÈSE (Paul). *Voy.* CALIARI.

VIEN (Joseph-Marie) : 507. Saint Jean-Baptiste dans le désert. (grandeur naturelle). Assez belle toile, peu altérée.

508. Saint Grégoire le Grand, en habits pontificaux. Il est assis et contemple le Saint-Esprit qui lui apparaît dans une gloire d'anges. Visage vulgaire, au menton sans saillie. Sa main tendue est bien dessinée.

* VINCENT (François-André) : 512. Bélisaire aveugle et réclamant l'aumône. Le vieux héros s'avance d'un air soucieux. Il ne sait pas sans doute qu'en ce moment un vieux soldat jette une pièce de monnaie dans le casque que présente aux passants son jeune guide : ce qui vaut mieux, à notre avis, que d'en faire un mendiant à poste fixe, comme dans le tableau de David. Les bras de l'enfant et du soldat sont d'un bon dessin. Fond noirci.

WERF (Adrien van der) : 321. Suzanne et les vieillards (quart de nature). Le corps nu de Suzanne est bien éclairé et bien om-

bré, mais sa chevelure trop soignée et sa physionomie trop calme jettent du froid dans cette scène.

Wouwermans (Philippe) : 524. Paysage, dit *les Petits sables*. Site montueux; dunes sablonneuses avec hommes et chevaux; cheval brun monté; cheval blanc tenu par la bride, etc. Campagne nue, mais bien éclairée et bonne perspective.

* 525. Paysage, dit *le Coup de l'étrier*. Excellent. Ombres noircies.

526. Foire aux chevaux, paysage, dit *le Rueur*. Le cheval blanc qui rue est éclairé et fort bien peint. Le reste est bon, mais noirci.

527. Marche d'une armée et d'un convoi militaire. Ici encore cheval blanc et son cavalier éclairés, le reste noir.

Wyck (Thomas) le vieux : 530. Le corsaire levantain et le Juif. Intérieur d'un bazar sur le quai d'un port de mer. Jolies figures richement vêtues, bien posées, mais d'une teinte noire.

Wynants (Jean) : 531. Paysage. A gauche, massif d'arbres; à droite, éclaircie. Bon, mais noirci.

Zampieri (Dominique), dit *le Dominiquin* : 129. Portrait d'un jeune homme en habit et toque noirs, un livre à la main. Belle et longue tête dont la teinte grise n'a rien de commun avec le vif coloris du Dominiquin.

128. Sainte Agnès (petite dimension) debout caressant son agneau posé sur un autel antique. Coloris plus altéré que dans les autres toiles du même maître.

XX — NANCY

CHAPITRE PREMIER

Monuments

ART. I^{er}. — Cathédrale. Sa façade, d'ordres corinthien et composite superposés, est flanquée de deux tours dont chacune est surmontée d'une coupole que termine une lanterne.

ART. II. — Eglise des Cordeliers renfermant plusieurs tombeaux des princes de Lorraine.

ART. III. — La place Stanislas, entourée de cinq pavillons remarquables, reliés par de superbes grilles en fer. Elle a deux magnifiques fontaines et un arc de triomphe orné du médaillon de Louis XV.

ART. IV. — Le palais ducal, en partie démoli par Stanislas au XVII^e siècle, avec façade sur la Grande-Rue et une salle dite Galerie des Cerfs.

CHAPITRE II

Peinture

AMERIGHI (Michel-Ange), dit *le Caravage* : 1. Déposition du Christ, le corps soutenu par la Vierge. Pied droit de Jésus mal desssiné. Faible ; en partie noirci.

* Angiolo di Cosimo. *Voy.* Bronzino.

* Asch (Pierre-Jean van) : 64. Paysage, sans fond. Au premier plan, figures ; au milieu, moulin à vent jouant un rôle principal. Bonne toile encore fraîche.

Barbieri (Jean-François), dit *le Guerchin* : 4-5. Tête d'ange. — Tête de Vierge.

Berrettini (Pierre) da Cortona : 8. La Sybille de Cumes annonçant à Auguste la venue du Messie. La pose de l'empereur, plutôt accroupi qu'agenouillé, est mauvaise, et la sybille est dépourvue de beauté. Cette toile n'est pas digne de l'auteur à qui on l'attribue.

Boucher (François). 143. L'Aurore et Céphale.

Breughel (Jean), dit *de Velours* : 64. Paysage. Chasseur tenant un canard sauvage qu'il a tué.

Breughel (Pierre) : 63. La fête d'un village flamand.

Bril (Paul) : 65. Paysage.

Bronzino (Angiolo) da Cosimo : 3. Portrait d'homme jeune, avec une grande colerette. Jolie tête. Peinture sèche.

Cardi (Lorenzo) da Cigoli : 16. L'échelle de Jacob. Echelle d'anges vivement éclairée. Jacob, assez mal posé, tête nue, porte un riche costume moyen âge contrastant avec son visage de jeune paysan.

17. Christ au tombeau. Quatre anges debout avec flambeaux. Ce n'est pas là le coloris de Cardi.

Caliari (d'après Paul), dit *Véronèse* : 9. Copie des noces de Cana du Louvre. 10-11. Deux copies du martyre de saint Laurent. Noircies.

* Carracci (attribué à Augustin) : 15. Le Christ, accompagné d'un ange, apparaît à une sainte femme. Belle toile, en partie noircie.

Champaigne (Philippe de) : 66. *Ecce Homo* (grande nature). Il est assis, couvert du manteau d'écarlate et tenant le roseau. Un côté de son visage et son bras sont dans l'ombre.

* 67. La Charité. Femme assise avec un enfant au sein ; près d'elle, deux autres enfants. Sa jolie tête, surmontée d'une petite flamme, est souriante. Bons modelés des enfants nus, surtout de celui debout à notre droite et vu de dos. Bonne toile, bien éclairée et très-fraîche.

Claudot (Jean-Baptiste-Charles) : 155. Paysage avec rivière, pêcheurs. Belle architecture à notre droite. Figures assez bien peintes. Fond insignifiant.

Autres paysages et natures mortes.

Delacroix (Ferdinand-Victor-Eugène) : 177. Bataille de Nancy où fut tué Charles le Téméraire. Confus. Altéré.

Dolci (Carlo) : 20. Le Christ descendu de la croix. La tête au long nez de la Vierge offre des traits masculins tout différents des gracieux visages que le peintre donne à ses saintes. D'ailleurs, le coloris d'un rouge foncé diffère aussi de ses teintes tirant sur le bleu.

* Dujardin (Karl) : 350. Le bocage. Bestiaux bien peints et bien éclairés; baudet dans l'ombre. Jolie toile.

Dyck (Antoine van) : 349. Portrait en miniature de Marie de Médicis (copie sans doute).

Everdingen (Albert van) : 85. Paysage. Genre Breughel. Fond insignifiant. Bon, mais noirci.

Feti (Dominique) : 23. La Mélancolie. C'est le portrait d'une Flamande richement mise et dont la pose annoncerait une Madeleine repentante. Copie ou répétition du n° 193 du Louvre. Mais cette copie est d'une teinte plus noire.

Gelée (attribué à Claude), dit *le Lorrain* : 186. Paysage avec ruines; au premier plan, chasseur. Eclaircie à gauche; le reste est noir.

Gros (le baron Antoine-Jean) : 207. Portrait du maréchal Duroc.

Heemskerk (Egbert van) : 89. La marchande de crêpes entourée d'enfants. Détails comiques. Bon, mais noirci.

Jardin (Karl). *Voy.* Dujardin.

* Jordaens (Jacques) : 94. Deux têtes de femmes âgées, dont la première a les yeux levés vers le ciel. Ce sont deux vieilles paysannes, au menton à galoche, coiffées d'un linge blanc. Peinture peu achevée et pourtant têtes vivantes; bonne expression de foi pieuse chez la première.

Jouvenet (Jean) : 366. Son portrait. Jolie tête, au teint pâle, au long nez, au petit menton. Visage peu renseigné.

Lanfranco (Jean) : 344. Tête de saint, vieillard chauve, à barbe blanche d'une ampleur exagérée; yeux à demi fermés. Peinture assez grossière.

* Lemud (François-Joseph-Aimé de) : 230. La chute d'Adam. Dieu le père, enveloppé dans un manteau rouge pâli, est trop mondain. Bons reliefs des coupables vivement éclairés. Le visage d'Adam est trop vulgaire. On ne voit pas celui d'Eve, caché dans ses mains et dans ses grands cheveux. Paysage nul. Bonne toile du reste.

Léonard de Vinci. *Voy.* Vinci.

Lievens (Jean) : 94. Le Christ expirant sur la croix. Ses yeux blancs annoncent la mort. Une affreuse tache de sang couvre en

partie le flanc du corps long et maigre. La barbe noire et la couronne d'épines noircie lui encadrent le visage d'une façon disgracieuse. Du reste, bons reliefs, belle lumière.

Loir (Nicolas-Pierre) : 232. Le triomphe de Flore assise au bord d'un fleuve et couronnée par les nymphes (demi-nature). Faible. Fond noirci.

Loo (Charles-André van) : 233. Ivresse de Silène (grande nature. Figures presque entières). Un petit génie soulève une jambe de l'énorme divinité dont le regard hébété annonce l'ivresse. Un faune tenant des fruits sur une draperie jaune grimace un rire. Composition visant à l'effet et n'en produisant guère. Satyres, bacchante, génie : toute ce monde rit.

Metzys ou Massis (Quentin) : 96. Les compteurs d'argent. Vieille et mauvaise copie.

Meulen (Antoine-François van der) : 352. L'armée de Louis XIV devant Douai. Figures nombreuses. Perspective en échelle. Parties confuses ou noircies. Bon, du reste.

Meunier (Philippe) : 240. Intérieur d'un riche palais. Grande arcade par laquelle on voit le jardin dont le sol, ainsi que celui du palais, sont nus, tandis que les figures sont en partie altérées par le noir. Toile de peu d'effet.

Minderhout (Henri van) : 553. Vue d'un port de mer dans le Levant. Altéré.

* Mola (Pierre-François) : 346. La fuite en Egypte (grande demi-nature.) Marie, assise sur l'âne, tient d'une main Jésus endormi et pose l'autre sur l'épaule de saint Joseph qui l'aide à descendre de sa monture. L'ange conducteur de l'âne s'est arrêté et regarde la Vierge d'un air sentimental, ce qui lui fait oublier de baisser et de fermer ses ailes. Bonne toile.

Neer (Arthur van der) : 354. Marine. Effet de lune encore bon ; le reste est noir.

Netscher (Garpard) : 373. Portrait d'homme à mi-corps.

Os (Pierre-Gérard van) : 374. Portrait de Voiart, administrateur général des vivres en Hollande. Il porte un grand manteau noir doublé de rouge. Assez beau visage sans barbe ; carnation trop rouge.

Ostade (Adrien van) : 98. Brasero en terre, une choppe, une pipe et un jeu de cartes.

Pérugin (le). *Voy.* Vannucci.

Pietro de Cortone. *Voy.* Berettini.

Poelemburg (Cornelis) : 99. Paysage insignifiant.

PONTE (Jacques da), dit *Bassano* : 34. Le déluge (quart de nature). La scène a plutôt l'aspect d'une simple inondation que d'un déluge universel. A gauche, portique de temple. Les nus des figures sont trop rouges, et, à part un dos de femme encore éclairé, le reste tourne au noir.

POOL (François van) : 100. Paysage passé au savon blanc.

*POUSSIN (Nicolas) : 368. Entrée du Christ à Jérusalem (quart de nature). Composition contenant trente-trois figures et paraissant être de la jeunesse de Poussin. S'il en est ainsi, ce tableau, encore frais, prouverait que le peintre a désappris, quant à la composition de ses couleurs. Ici deux têtes d'hommes et le fond ont seuls noirci. On remarque, au premier plan, une femme à genoux vue de dos et tenant un enfant. Belle toile.

RAPHAEL. *Voy.* SANZIO.

* RENI (Guido), dit *le Guide* : 35. Mort de Cléopâtre (figures jusqu'aux cuisses). Elle est debout et pose l'aspic sur son sein. Belle tête levée vers le ciel ; belle poitrine.

RIBERA (le chevalier Joseph de), dit *l'Espagnolet* : 36. Tête de vieille. Affreux profil. Effet de clair-obscur.

* RUBENS (Pierre-Paul) : 106. Le Christ marchant sur les eaux pour en retirer saint Pierre, dont le bras est musclé comme serait celui d'Hercule. Trois pêcheurs dans une barque. Bonne esquisse achevée.

RUYSDAEL (Jacques) : 113. Paysage. Pas de fond. Noirci.

107. Le prophète Jonas jeté à la mer (demi-nature).

114. Paysage. Il n'y a plus d'éclairés que le buste d'une petite paysanne, un toit et le haut des arbres. Beau débris.

SACCHI (André) : 37. Le pape Sixte-Quint porté sous un dais à la procession du *Corpus Domini*. Il est debout, en prières, les bras appuyés contre un coussin posé sur un siége que portent six cardinaux dont on ne voit que les têtes tournées vers nous. Peinture faible.

SALVI (Jean-Baptiste) DA SASSOFERRATO : 38. La Vierge et l'Enfant. Répétition.

SANZIO (Rafaelo), dit *Raphaël* : 39, 40, 41, 42. Quatre copies dont la principale est celle de la bataille de Constantin contre Maxence.

TENIERS (David) le jeune : 116. Paysage. Roches jaunes absurdes ; figures médiocres : le tout indigne de porter le nom de Teniers.

117. Intérieur d'un village. Figures noircies.

* Teniers (David) le vieux : 115. Intérieur de ferme. A gauche, jeune fille nous regardant, pâtre et jeune garçon. Deux vaches debout; dix moutons, la plupart couchés. Deux chèvres, l'une debout, l'autre couchée. Tout cela est fort bien peint et bien éclairé. Le fond seul a noirci.

* Vannucchi (André), dit *del Sarto* : 46. Tobie guidé par l'ange. Le premier porte le poisson; l'ange tient le petit étui en bois qui doit contenir le fiel. Bel ange au type grec, pieds nus. Son compagnon, plus jeune et plus petit, est chaussé de bottes molles d'un jaune clair. Bonne toile. Mais est-ce bien un original de del Sarto?

* Vannucci (Pierre), dit *le Pérugin* : 45. La Vierge à genoux, le petit saint Jean et deux anges en adoration devant l'Enfant Jésus. Les anges drapés ont de jolis visages de jeunes filles. Jésus assis à terre sur un tapis regarde sa mère qui penche vers lui sa belle tête en baissant les yeux. Elle s'appuie d'une main sur le dos de saint Jean prosterné, un genou en terre. Les saints enfants sont par trop gras. Belle toile malheureusement mal retouchée; elle n'en est pas moins la plus précieuse de ce musée, à notre avis.

Vien (Joseph-Marie) : 369. La Religion. Femme vue jusqu'à mi-jambe, en robe blanche, avec manteau jaune brodé en argent.

XXI — NANTES

CHAPITRE PREMIER

Monuments

ART. Ier. — Cathédrale Saint-Pierre, commencée en 1434 et encore inachevée. Sa façade offre trois portails dont les anciennes sculptures sont mutilées. L'orgue est décoré de statues et de bas-reliefs. L'intérieur renferme un tableau d'Hyppolite Flandrin et le mausolée en marbres blanc et noir du duc François II et de la duchesse Marguerite de Foix, avec les statues couchées de ces époux et quatre statues allégoriques faisant allusion à leurs qualités principales.

ART. II. — L'ancien château des ducs de Bretagne.

CHAPITRE II

Peinture

* ALBANI (François), dit *l'Albane* : N° 9. Baptême du Christ (grandeur naturelle). Au premier plan, saint Jean versant l'eau sainte sur la tête de Jésus ; à gauche, trois grands anges à genoux. Dans les airs, Dieu le père ayant de chaque côté deux petits chérubins. Plus bas, le Saint-Esprit. Répétition ou imitation du tableau de Bologne (*Musées d'Italie*, p. 2). Bonne toile.

AMERIGHI (Michel-Ange), dit *le Caravage*. Son portrait. Visage de soldat barbu; poitrine et bras nus; le reste noirci. Buste posé à terre.

ASLOOT (Daniel van) : sans n°. Paysage.

AVONS (Simon) : Le jeune Tobie, après avoir épousé Sara, se dispose à retourner avec elle chez son père, sous la conduite de l'ange Raphael debout à droite. L'époux cause tranquillement avec son beau-père, tandis que Sara pleure près de sa mère qui cherche à la consoler de cette séparation.

BACKUYSEN (Ludolf ou Louis) : 764. Petite marine noircie dans sa partie gauche.

BARBIERI (François), dit *le Guerchin* : 350. Phocion refusant les présents d'Alexandre. Ce général, d'un caractère si distingué, est ici abaissé, par ses traits, à la dernière classe de la société. Une vieille femme, son épouse sans doute, lave du linge, à gauche. Assez belles têtes des envoyés, presque tous cuirassés. C'est justement parce que Phocion menait une vie simple et frugale, qu'i fallait le relever en lui donnant un air de majesté qui le fit apparaître comme un homme très-supérieur aux riches personnages qu l'entourent. On devrait défendre aux esprits vulgaires de toucher aux natures d'élite. Guerchin douteux.

BLOEMEN (Pierre van), dit *Standart* : Cheval blanc qu'on ferre. Autre cheval et personnages dans l'ombre. Bon, mais noirci.

BORSIEU (Jean-Jacques), de Lyon : 15. Joli petit paysage.

* 22. Joli petit portrait bien conservé de Catherine, reine de Suède, en robe verte avec manches très-bouffantes, vertes, puis blanches. Fort belle tête nous regardant de côté.

BOUDEWYNS (Antoine-François) et BOUT (Pierre) : 773. Paysage. Maison et nombreuses figures au premier plan. Noirci. A droite, fond de montagnes éclairé.

BOURDON (Sébastien) : 20. Martyre de saint Jean. Dispositions et poses peu heureuses.

21. Un ange montre à sainte Rose de Lima un passage des saintes Ecritures.

BOYERMANS (Théodore) : Grand tableau allégorique d'une exécution faible et difficile à interpréter.

BRACASSAT (Jacques) : 32. Taureau se frottant contre un tronc d'arbre, moutons, vaches. L'un des moutons, couché sur le même plan que le taureau, est relativement trop petit.

32. Même taureau se frottant (demi-nature). Esquisse achevée.

Deux taureaux se portant des coups de cornes. L'un deux gravit

un monticule, position peu naturelle. L'animal, plus intelligent que l'auteur, n'eût pas choisi, pour livrer ou pour accepter le combat, un talus donnant à son adversaire tout l'avantage.

Ce peintre a la spécialité du taureau, et le peint bien.

BRAUWER (Adrien) : 775. Un buveur (tiers de nature, demi-figure). Il lève la tête d'un côté et son verre de l'autre.

BRÉDAEL (Pierre van) : 776. Paysage borné avec bestiaux. Une vache, placée au milieu du premier plan, fort bien peinte et éclairée fait regretter les animaux que le noir a dévorés.

* BREUGHEL (Jean), dit *de Velours* : 783. Petit et joli paysage avec barques, maisons, figures.

* 784. Autre joli petit paysage. A droite, éclaircie, eau, montagnes. Au milieu, chasseurs, grands arbres. A gauche, autre éclarcie, pignon de maison et arbres.

142. L'Été dans son char. Esquisse d'un plafond.

BREUGHEL (Pierre) le vieux : 781. Paysage. Défilé de charrettes sur un chemin qui tourne. Le fond non achevé ne dit rien. Bon, du reste.

CALIARI (Paul), dit *Véronèse* : 361. Un guerrier tout bardé de fer, la tête nue, rend compte d'une mission ou d'un fait d'armes à son souverain, assis à droite sur un trône élevé dans l'ombre. Fond d'architecture. Esquisse altérée.

Portait de femme en robe noire, au regard inquiet, mécontent. Tête vivante, mais d'une teinte rouge qui n'est pas celle de Véronèse.

* CANAL (Antoine), dit *Canaletto* : 310. Vue de Venise prise sur le bord du grand canal. A droite, on voit l'une des deux colonnes placées sur le quai de la Piazzetta et de grands bâtiments. Au milieu, grand canal et, plus loin, église de Notre-Dame della salute (de la santé). Excellente toile, bien conservée.

* 371. Place Navone à Rome. A droite, pignon d'église rangée de maisons. Au milieu, fontaine avec sculptures et un obélisque. Au premier plan, autre fontaine et figures. A gauche, autre rang de maisons, panthéon converti en église avec clochers. Sur la place, piétons, équipages. Belle perspective. Excellente composition.

CANOVA (Antoine), sculpteur : 372. Chevalier croisé vu à mi-corps.

* CANUTI (Dominique-Marie) : 373. Saint Roch, une main sur la poitrine, les yeux levés vers le ciel avec une expression de souffrance. Belle tête; excellent modelé du corps et surtout du bras droit mieux éclairé que le reste.

Carpi (Jérôme). Sainte Famille. La Vierge en lecture, avec l'Enfant endormi contre son épaule. Elle seule est un peu éclairée. Faible.

* Castiglione (Jean-Benoît), dit *il Greghetto* : 1167. Troupeau conduit par un garde à cheval qui cause avec une paysanne portant une corbeille sur la tête. Vaches dont l'une blanche est en partie éclairée; moutons, âne. A gauche, autres pâtres à cheval s'éloignant avec leurs troupeaux. Bonne toile, noircie en partie.

Coning (David de). Oiseaux morts.

* Coques (Gonzalès) : 794. Magistrat flamand assis au milieu, la main posée sur une table couverte d'un tapis. Dame debout près de lui. A droite, autres personnages dont deux hommes en costume ecclésiastique. Une autre dame s'avançant à droite et regardant le magistrat est sans doute sa femme; elle est richement mise, très-bien peinte et mieux éclairée que les autres figures. Belle toile.

Courbet (Gustave) : 1205. Les cribleuses. Celle qui fait tomber d'un tamis les grains est agenouillée au milieu, les bras levés : posture très-fatigante. Au contraire, l'autre paysanne qui épluche le grain, se renverse à demi et semble prête à s'endormir. Un petit garçon, la tête dans l'ombre, ouvre le bahut qui doit recevoir le grain criblé. Il y a de la perspective, de la lumière, mais l'ensemble est peu gracieux.

* Courtois (Jacques), dit *le Bourguignon* : 54. Après la bataille. Tandis que le chirurgien panse un blessé, un soldat, tout autrement préoccupé, tient levée la bourse qu'il a trouvée en dépouillant le corps mort d'un ennemi. Le cavalier qui se penche vers ce soldat semble en réclamer sa part. Scène bien rendue, en partie noircie.

* Crayer (Gaspard de) : 735. Éducation de la Vierge. Le livre que la jeune Marie tient des deux mains est soutenu par un ange agenouillé. Sainte Anne montre à sa fille le ciel. Bon.

David (Jean-Louis) : 58. Mort de Cléonice. Le meurtrier s'éloigne l'épée à la main. Deux femmes surviennent, l'une portant une torche. Cléonice est renversée au milieu, demi-nue. Esquisse de quart de nature.

Decker (Conrad) : 797. Paysage. Chaumière ombragée par de grands arbres; à gauche, éclaircie avec eau. Barque devant la maison et figures noircies.

Delaroche (Paul) : 65, 66, 67. Dernière pensée ou plus prosaïquement dernière esquisse de la fresque du palais des Beaux-

Arts à Paris. C'est une espèce de tribunal composé de trois juges mal drapés à la grecque ayant pour huissiers quatre figures allégoriques, deux de chaque côté de l'estrade. Ce tribunal doit sans doute décerner des couronnes aux hommes illustres qu'on fait comparaître devant lui. L'idée est grande, mais il était impossible que le peintre s'élevât à la hauteur de son sujet. Toutefois Delaroche aurait pu mieux faire. Son premier soin, son premier devoir était de rendre exactement les traits des maîtres représentés, chose assez facile puisque la plupart d'entre eux ont laissé leurs portraits faits par eux-mêmes. Or il s'en faut de beaucoup que nous puissions facilement reconnaître dans cette fresque Véronèse, Rubens, van Dyck, Raphaël, Michel-Ange et tant d'autres. Il s'en faut de beaucoup qu'on retrouve ici l'éclair du génie qui brille dans chacun de ces portraits. D'ailleurs la fresque est sèche, d'une teinte terne ; presque aucune tête n'est en lumière. Les quatre figures allégoriques sont mieux traitées; mais ce n'est là qu'un accessoire. Nous ne jugeons pas l'œuvre de Delaroche sur cette simple esquisse, mais d'après nos impressions lors de notre visite au palais des Beaux-Arts. Si l'on a pu dire : « ne touchez pas à la reine », à plus forte raison pourrions-nous défendre de toucher aux rois de la peinture, à moins qu'on ne se trouve à leur niveau.

DIETRICH (Chrétien-Guillaume-Ernest) : 199. Solitaire à genoux dans le désert (petite dimension). Bon, un peu noirci.

DUGHET (Gaspard) : 397. Paysage tout noir pour ainsi dire et produisant un certain effet. On ne voit plus guère qu'un dos d'homme sur le devant et une tour en ruines dans le fond, en pleine lumière.

398. Grand paysage avec une urne sur un large piédestal, posée au milieu du premier plan. Pâtres presque nus et troupeaux de moutons, le tout plus ou moins dans l'ombre. Plus loin, à gauche, laveuses mieux éclairées.

* FILIPEPI (Alexandre), dit *Botticelli* (Sandro) : 402. Deux saints, l'un en costume de moine, pieds nus, tenant la petite esquisse en relief d'une église; l'autre jeune, en riche vêtement moyen âge, tenant une flèche : saint Sébastien (selon le catalogue). Ne serait-ce pas plutôt saint Hubert ?

FLANDRIN (Paul) : 87. Tête d'étude de jeune fille (grand buste). Jolis traits. Bon dessin; coloris sec, terne.

FLORENCE (ancienne École de). Évêque tenant sa crosse et un objet de forme ronde (demi-nature). Bon pour l'époque et bien conservé.

Gérome (Jean-Louis) : 97. Tête de femme taillée à la grecque avec deux énormes cornes de bouc sortant de ses cheveux roux; air boudeur. Idée bizarre.

Giordano (Luca) : 405. Saint Dominique élevant son âme au-dessus des faiblesses humaines. Entouré de deux démons et d'une jeune fille, aux appas découverts, il en détourne les yeux pour les lever vers le ciel. Belle tête de vieillard, d'un bon raccourci; Sa barbe blanche est bien éclairée. Le reste est confus et altéré.

Greuze (Jean-Baptiste) : 162. Portrait d'homme encore jeune, sans barbe, en costume de magistrat judiciaire. Nous ne reconnaissons pas ici la teinte moelleuse de ce peintre.

* Guardi (François) : 406. Assemblée présidée par le doge dans la grande salle du conseil. Figurines très-nombreuses dont les plus éloignées sont rendues par un simple trait. Toile curieuse.

* 407. Carnaval commencé par un concert que donne le doge dans la même salle du conseil. Pendant du précédent. Au milieu vers la table, puis plus près de nous, groupe de masques debout.

Hamon (Jean-Louis) : 1209. L'escamoteur sur une place (tiers de nature). Il y a là vingt-deux personnages en ligne et pas un visage éclairé, même celui du personnage principal. Nos peintres modernes semblent avoir la lumière en horreur.

Hesse (Alexandre) : 406. Jeune fille (jusqu'aux genoux) portant des fruits sur un plateau. Jolie toile, un peu froide.

107. Moissonneuse, au visage insignifiant et trop lourd du bas (petite nature, comme le précédent).

Huysum (Jean van) : 825. Paysage avec pâtres et bestiaux. Au premier plan, masse d'arbres de chaque côté; éclaircie au milieu.

* Inconnus ou non renseignés (auteurs) : 1° Daniel dans la fosse aux lions. Un ange, un genou en terre, les bras ouverts, regarde avec effroi les lions : contre-sens à notre avis. L'envoyé céleste doit adoucir ces animaux par sa seule présence. Daniel debout au milieu et vu de face porte la robe de capucin, tombant trop droite. Ce qu'il y a de mieux, c'est le lion qui prend un air menaçant. Son voisin plus paisible ne montre que sa tête. Belle lumière. Toile de mérite.

2° 780. Portrait de Jansenius. Visage maigre, nez arqué; physionomie intelligente. Bon portrait.

3° Colisée de Rome, mosaïque, selon le catalogue. On prendrait

cet ouvrage pour un tableau. N'est-ce pas la copie d'une mosaïque?

INGRES (Jean-Auguste) : 114. Portrait d'une dame du premier empire en robe de velours rouge. Visage tout d'une pièce. Si ce portrait est du classique Ingres, c'est que c'est une de ses premières productions.

ITALIENNE (École) : 711. Petite cène gothique. Assez bon.

*LAHIRE (Laurent de) : 122. Sainte Famille se reposant sur des ruines (grandeur naturelle), ou plutôt Nativité; car dans le fond, à droite, on voit arriver des bergers : Marie a des traits grecs avec des joues rebondies. L'Enfant est étendu sur un lange que tient sa mère par un bout. Saint Joseph à gauche se penche vers le Messie et le contemple. Belle lumière, bon coloris.

* LANCRET (Nicolas) : 125. Le menuet. Couple dansant. La dame, le corps droit, étendant avec ses mains les pans de sa robe, avance une jambe chaussée d'une mule. Trois spectateurs. Bonne toile, assez fraîche.

126. Une jeune dame, couverte d'un ample pardessus d'un bleu pâle, s'appuie sur l'épaule d'un cavalier pour descendre d'un petit char conduit par des chiens dont l'un est déjà couché. Au premier plan, petite fille assise près d'une guitare et d'un violon. La dame nous lance un regard hardi, provocateur. Son visage allongé est une idéalité qui ne vaut pas la nature. Elle seule est éclairée. Bon, du reste.

LUCIANO (Sébastien), dit *del Piombo* : 410. Jésus portant sa croix. Vieille copie,

* MANFREDI (Bartolomeo) : Judith, le glaive sur l'épaule, un bras posé au-dessus des yeux, regarde au loin pour s'assurer qu'il fait jour. Ce bras produit une ombre sur le visage. Les seins demi-nus sont serrés dans une robe verte. La tête d'Holopherne est renversée à gauche. Toile d'un coloris plus vif, plus frais que celui des autres toiles du même peintre.

MEULEN (Antoine-François van der) : 833. Investissement de Luxembourg. C'est plutôt une reconnaissance préalable. Sur le devant, groupe de cavaliers et de piétons. Au fond, ville. Perspective en talus.

*834. Chasse au taureau dans la forêt de Fontainebleau. Le pauvre animal disparaît presque entièrement sous la masse des chiens qui l'ont abattu et le mordent (petites dimensions). Au milieu, éclaircie. Bon, un peu noirci, à notre droite.

MOMPER (Josse de) : 845 et 846. Deux marines, ou plutôt paysages avec eau. Bons, mais noircis.

Munari (César) degli Aretusi : 345, Les Grâces (grandeur naturelle). Elles sont absolument nues. Celle qui se trouve à notre gauche se tourne de profil vers nous ; celle de droite regarde ses sœurs. La troisième, au milieu, s'appuyant sur les deux autres, est vue de dos. Imitation du groupe en marbre de Sienne.

Murillo (Barthélemy-Etienne) : 418. Saint Philippe de Néri agenouillé devant la Madone tenant l'Enfant. Original douteux.

723. Vieillard aveugle chantant en s'accompagnant avec une vielle. Trop peu éclairé. Murillo très-contestable.

724. Buste de jeune fille bonne, naïve, assez jolie. Elle porte une robe bleue montante et tient un livre.

* Oudry (Jean-Baptiste) : 166. Grand et bon paysage. A gauche, cabane et arbre. Au milieu, monticule d'où descend une jeune paysanne montée sur un âne. Un peu plus loin, deux vaches, un taureau et cinq moutons. Au premier plan, autre taureau, deux brebis, âne chargé de légumes et chien qui se désaltère dans une flaque d'eau.

*167. Chasse au loup. L'animal fait tête à quatre chiens dont l'un, tout en sang, est renversé. Deux autres accourent. Lumière à travers les arbres, à gauche ; eau. A droite, chêne presque mort. Bonne toile.

* Pater (Jean-Baptiste) : 175. Dames et cavaliers dans un jardin (genre Watteau). Une jeune mère ayant sa petite fille devant elle se penche sentimentalement vers un guitariste imberbe. Un homme, enveloppé dans son manteau et debout derrière elle, jette de son côté un regard d'Othelio. Serait-ce le mari ? A gauche, couple assis. Plus haut, au milieu, fontaine. Bon ; en partie noirci.

Ponte (Léandre da), dit *Bassan* : 433. Moïse frappant le rocher (tiers de nature). Les Israélites sont de jeunes paysans et paysannes d'Italie. Mauvaise perspective.

Preti (Mathias), dit *le Calabrais* : 439. Jésus guérissant les aveugles de Jéricho. Altéré.

Rembrandt (Paul), dit *van Ryn* : 239. Portrait d'une dame flamande d'un énorme embonpoint, en robe de moire, avec dentelles et bijoux. Ce portrait ne peut être qu'une faible copie. Les visages de ce maître sont vivants, et celui-ci n'offre qu'une peinture.

* Reni (Guido), dit *le Guide* : Saint Jean-Baptiste adolescent tenant sa croix de roseau d'une main et caressant de l'autre son agneau qui a les pattes de devant sur les cuisses de son jeune maître. Une peau d'animal sur laquelle le saint est assis couvre

en partie son corps nu. Belle tête au long nez, penchée vers le symbole du Sauveur, d'un air mélancolique. Beau corps blanc, trop blanc selon nous, le tout vivement éclairé. Belle toile.

RIBERA (le chevalier Joseph de), dit *l'Espagnolet* : 723. Jésus disputant avec les docteurs. Bel effet de lumière. Mais visages assez laids du jeune Jésus et du vieux docteur qui le réfute en lui montrant le passage d'un livre ouvert.

ROBERT (Léopold) : 193. Les baigneuses (tiers de nature), l'une à moitié déshabillée, assise, l'autre entièrement drapée et appuyée plutôt qu'assise. Nus secs, ternes. Le reste est bien rendu.

ROKES (Hendrick-Martens), dit *Zorg* : Vieux barbon penché sur sa servante qui récure un vase en cuivre. Il a l'imprudence de passer sa main dans le corset de la maritorne qui ne paraît pas s'en fâcher ; mais gare la tempête ! La vieille épouse, la tête à la fenêtre, les surprend et va faire rage. Mauvaise imitation de Teniers.

ROSA (attribué à Salvator) : 400. A droite, grande tour carrée et jetée s'avançant jusqu'au milieu de la toile. A gauche, vaisseaux, tour. Petites figures sur le devant. Ombres noircies.

RUYSDAEL (Jacques) : 877. Petit paysage, avec eau au premier plan et grands arbres. Pas de fond. Noirci.

Autre paysage. On ne voit plus guère que deux moulins dont l'un au milieu et plus élevé fait tout le mérite de cette toile noircie.

SACCHI (André) : 468. Convoi d'un évêque (petite dimension). Altéré par le noir.

SALVI (Jean-Baptiste) DA SASSOFERRATO. Joli buste de Vierge (petite nature), mains jointes par le bout des doigts. Bien conservé.

SIGALON (Xavier) : 220. Athalie, un poignard à la main, présidant à l'extermination des princes de la race de David. Elle est tout en haut de la toile, le corps penché vers ses victimes. Grande toile d'un aspect repoussant. Scène horrible, confuse.

*SNEYDERS (François) : Chat passant la tête et regardant avec convoitise un tas d'oiseaux morts, entre autres une grive renversée et nous montrant son ventre blanc tacheté de noir (demi-nature). Bon petit tableau dont le fond seul a noirci.

SOLIMENA (François), dit *l'Abbate Ciccio* : 487. Saint Dominique recevant du pape Honorius la bulle d'institution de son ordre (petite dimension). Bonne ébauche.

STELLA (Jacques) : 224. Assomption de la Vierge. Faible, altéré.

STROZZI (Bernard), dit *il Cappuccino* : 492. Paralytique guéri par le Christ (demi-nature). Peinture plus finie et moins originale que les autres.

SUBLEYRAS (Pierre) : 229. Episode d'un conte de Boccace. Mère crédule amenant sa fille dans la cellule d'un faux Cénobite. On ne voit de ce fourbe, à demi prosterné, que le haut de son profil. La mère est plutôt laide que belle. La jeune fille debout, au premier plan, est faiblement peinte, quant au visage ; le reste est bien. Voilà un de ces sujets que ne devraient jamais aborder les peintres. Qui n'a pas lu Boccace ne comprendra rien à la scène ici décrite, et c'est commettre une imprudence que d'exciter le public à lire des contes très-peu moraux.

* TENIERS (David), le jeune : 891. Sainte Thérèse en prières. C'est une jeune fille agenouillée, mains jointes, devant une chapelle établie dans une grotte dont plusieurs voûtes naturelles forment l'entrée. Le visage de la sainte, de la largeur d'une pièce de 50 centimes, est si bien peint et si bien éclairé, qu'il impressionne par son air de foi naïve. Cette petite toile est un vrai bijou.

* TENIERS (David) le vieux : 889. Trois petits vachers, l'un jouant de la flûte, les deux autres assis et jouant aux cartes ; un peu plus haut, trois vaches et, sur le devant, quatorze brebis couchées et fort bien peintes.

* TOURNIÈRES (Robert) : de 235 à 238. Quatre tableaux contenant chacun 8, 10, 15 portraits en pied (tiers de nature) de personnages en riches costumes Louis XV. Presque tout ce monde nous regarde avec des yeux noirs trop semblables. Peintures finement touchées et très-fraîches, mais d'une couleur et d'une lumière trop uniformes. Quelques têtes mieux éclairées font plus d'illusion.

VALENTIN Moïse) : sans n°. Jésus à Emmaüs. Mauvaise toile qui ne peut être de Valentin.

* VANNUCCI (Pierre), dit *le Pérugin* : 502 et 503. Le prophète Elie tenant un rouleau de papier, avec une citation latine. Le prophète Isaïe ayant aussi près de lui une banderolle avec inscription latine. Il est assis, pieds nus, en robe rouge, manches jaunes et manteau vert sur ses genoux. Les nus ont pris une teinte basanée. Bon, du reste. (Petite nature.)

VELASQUEZ (Don Diego Rodriguez da Silva y) : 732. Portrait d'un tout jeune homme en pleine lumière, vêtu de blanc avec collerette garnie d'une belle dentelle. Bon portrait, non de Velasquez. Nous ne connaissons pas d'auteur plus rare, ailleurs qu'à

Madrid, et qui soit en même temps cité dans un plus grand nombre de catalogues. Velasquez a l'attrait du fruit défendu.

VELDE (Guillaume van de) : 1174. Marine. Cinq bateaux pêcheurs sur une mer très-calme, et rien autre chose. Petite toile bien éclairée, mais d'un effet monotone.

VERBOECKOVEN (Eugène) : 897. Cinq moutons bien peints (petite nature).

VERNET (Claude-Joseph) : 1196. Vieillard en costume turc et trois soldats dont deux avec casque et cuirasse. Vieux arbres bien rendus. Paysage nul. Vernet douteux.

VERNET (Horace) : 244. Abraham renvoyant Agar. Trois personnages debout l'un près de l'autre, Ismael au milieu. Toile déjà noire.

VINCHEMBOOMS (David) : 899. Paysage. Voyageurs dépouillés par des voleurs dans une forêt. Bon; en partie noirci.

VINCI (Léonard de) : 510. Copie de la Vierge au rocher du Louvre, bien plus fraîche que l'original. Nous en avons vu une au Musée de Naples et une autre au Musée d'Angers (voir ci-avant). Celle de Nantes n'est sans doute qu'une reproduction de la même copie. Dans chacune, les têtes de la Vierge et de l'ange sont plus belles, mais les raccourcis de l'Enfant Jésus sont moins bien traités.

VLIET (Guillaume van) : Tête de vieillard dont le front s'élève de telle façon que de sa naissance à l'occiput, il offre une longueur double du reste du visage (petite dimension). Profil assez bien peint.

* **VOS** (Simon de) : Portrait de la famille de van der Aa (cadre étroit). Les personnages, de grandeur naturelle, apparaissent les uns au-dessus des autres; les enfants occupent le bas. Très-frais.

* **VOUET** (Aubin) : 254. Saint récollet ressuscitant un mort. Ce saint est debout, deux doigts levés. Le mort renversé à terre ne donne encore aucun signe de vie. Bonne toile.

* **WATTEAU** (Antoine) : 254. Arlequin assis dans une carriole, en forme de fauteuil, traînée par un âne — le tout dans l'ombre — porte la main à son bonnet pour saluer Pantalon. Pierrot et Colombine sont debout devant le char. Ces deux hommes ne sont qu'à demi éclairés, mais Colombine est en pleine lumière. C'est une jolie personne mise comme une dame du monde, l'éventail à la main et souriant gentiment. Bonne toile malheureusement noircie.

WOUWERMANS (Philippe) : 707. Paysage nu. Un cavalier, ayant dépassé une pièce d'eau, vient droit à nous, de sorte que son cheval noir est vu en raccourci. Bon, mais par trop simple.

ZAMPIERI (attribué à Dominique), dit *le Dominiquin :* 516. Paysage avec deux ermites en prières. Au milieu, eau et au fond, montagne de roche, seules parties éclairées. Dominiquin douteux. Ses paysages sont plus grands, mieux conservés et moins insignifiants que celui-ci.

ZORG. *Voy.* ROKES.

Dans l'une des salles, se trouve le groupe en plâtre de la fontaine Saint-Michel à Paris. On a tort, selon nous, d'offrir au public comme un chef-d'œuvre, une composition si maniérée. La pose de l'archange est tout autre que celle d'un combattant. Ce n'est pas ainsi que l'entendait Raphaël, comme on peut le voir dans son tableau du Louvre. Aussi l'œuvre moderne a été critiquée. Un poëte satirique a dit :

> Dans ses détails et dans son tout,
> C'est une œuvre inappréciable :
> Le diable ne vaut rien du tout,
> Saint Michel ne vaut pas le diable.

XXII — NIMES

CHAPITRE PREMIER

Monuments

ART. 1er. — Amphithéâtre ou Arènes romaines. Sa forme est celle d'une ellipse dont l'axe, pris en dehors, est de 133 mètres 38 centimètres; sa hauteur est de 21 mètres 82 centimètres, avec deux rangs d'arcades superposées.

ART. II. — La maison carrée, petit temple romain de style grec, de 25 mètres 65 centimètres de long sur 13 mètres 45 centimètres de large. Le fronton est supporté par dix colonnes cannelées, vingt autres sont engagées dans les murailles latérales. Cet édifice sert de Musée de peinture et de sculpture.

ART. III. — La Tour-Magne construite sur la plus haute des sept collines de la ville. Elle se compose de trois étages en retraite l'un sur l'autre. Sa hauteur n'est aujourd'hui que de 28 mètres.

ART. IV. — Le Temple de Diane situé dans le jardin de la fontaine, au bas de la colline surmontée de la Tour-Magne. Cet édifice rectangulaire a 4 mètres 80 centimètres de longueur et 9 mètres 55 centimètres de largeur, et sert de musée lapidaire. Plus les Thermes.

ART. V. — La porte d'Auguste, avec deux grandes arcades.

ART. VI. — Cathédrale de Saint-Castor renfermant les tombeaux du cardinal de Bernis et de Fléchier.

*ART. VII. — Fontaine érigée au centre de la belle place de

l'Esplanade. Aux angles, quatre statues représentant le Rhône, le Gardon, la fontaine de Nimes et la fontaine d'Eure. Au sommet, la statue semi-colossale de la ville de Nimes, le tout exécuté en marbre blanc par Pradier. Œuvre d'un grand mérite.

CHAPITRE II

Sculpture

* Il n'y a de remarquable dans le musée qu'un fragment de statue antique assez curieux. C'est un petit corps de femme nue, adossé à un tronc d'arbre, une jambe tendue et posée à terre, l'autre cassée au haut de la cuisse posée horizontalement sur ce tronc. La tête et les bras manquant, on devine difficilement l'idée de l'auteur. Charmant débris d'un travail délicat.

CHAPITRE III

Peinture

ALBANI (François), dit *l'Albane* : 71. Trois enfants nus assez bien peints. Toile noircie.

AMERIGHI (Jean-François), dit *le Caravage* : 112. Tête d'un enfant qui pose un doigt sur sa bouche. Médiocre.

BARBIERI (Jean-François), dit *le Guerchin* : 80. Mort de Didon qui se perce le sein avec une épée, sur le bûcher préparé par ses ordres. Toile altérée. Original douteux.

* Both (Jean et André). Ruines d'Italie. A gauche, haut et étroit pan de mur offrant un fragment d'arcade. Plus loin, autre monument avec arche à jour. A droite, paysan sur un âne. Au milieu, figures noircies. Au fond, mer, vaisseaux, montagnes. Bonne toile.

BOUCHER (François) : 30. Paysage. Jardinier causant avec une femme près d'un moulin : figures assez bien peintes; mauvais paysage sans fond et noirci.

102. Femme assise regardant un jeune homme qui fait tenir son chien sur ses pattes de derrière. Mauvais, altéré.

*BOURDON (Sébastien) : 66. Paysage. Au premier plan, homme et femme assis près d'une roche; troupeau de moutons, berger, etc. Figures bien peintes. Paysage noirci.

CARAVAGE (le). *Voy.* AMERIGHI.

CARRACCI : 16. La Samaritaine. Altéré. Carrache douteux.

DELAROCHE (Paul) : 2. Cromwell découvrant le cercueil de Charles Ier. On voit encore le mort, mais très-peu du vivant; le reste noirci, invisible.

DETROY (École de Rubens) : 98. Faucheuse endormie sur des gerbes de blé. C'est une grosse Flamande, montrant des seins de vierge; nus trop rouges. La grande draperie rouge qui l'enveloppe n'annonce guère une faucheuse.

DYCK (Antoine van) : 29. Portrait d'un maréchal de France sous Louis XIII. Tête assez belle et bien peinte. L'armure, altérée sans doute, ne vaut plus rien.

72. Sépulture du Christ, esquisse sur cuivre (petite dimension). Belle, mais noircie.

105. Portrait du prince Rupert, cousin de Charles Ier. Pauvre menton, pauvre esprit. Van Dyck douteux.

135. Ronde d'enfants. Jolie toile, noircie. Van Dyck douteux.

GREUZE (Jean-Baptiste) : 54. Tête de vieille. Tête à galoche, de profil; coiffure de mauvais goût en étoffe blanche. Nous avons vu cette tête ailleurs.

GUERCHIN (le). *Voy.* BARBIERI.

INCONNU (auteur de l'École italienne) : 49. Saint André apôtre (petite dimension). Mauvaise pose, coloris bistre, uniforme.

JOANNES (Vicente), dit *Juan de Joanes* : 15. Vision de saint François (tiers de nature). La main de l'ange qui lui apparaît est dans la direction d'un crucifix. Nous ne reconnaissons pas ici la touche brillante de Juanes. Toile altérée.

KESSEL (Ferdinand van) : 17. Daniel dans la fosse aux lions. Mauvaise pose de Daniel, une cuisse posée nonchalamment sur l'autre. Le reste est d'une seule teinte et comme frotté.

*LARGILLIÈRE (Nicolas) : 31. Portrait du maréchal de Villars. Sa belle tête se tourne de notre côté. Une main à la hanche, il tient de l'autre levée le bâton du commandement.

57. Ebauche du portrait de Berwick, maréchal de France. Grand et gros visage nous regardant de côté avec une certaine prétention. La tête est seule en lumière.

75. Portrait d'un magistrat inconnu. Belle tête encore jeune.

LEBRUN (Charles) : 114. Saint Jean l'évangéliste en extase (quart de nature). Il est assis, une jambe à terre, l'autre levée. Altéré.

* LOO (Charles André van) : 27. Portrait de la mère du peintre; vêtement et voile noirs : voile posé sur la tête et encadrant le visage à qui l'âge n'a pas enlevé sa beauté. Bonne toile.

* 28. Portrait du peintre. Il nous regarde en se caressant le menton. Jolie tête et mains bien éclairées. Bon portrait. Air un peu prétentieux.

MARATTA (Carlo) : 91. Assomption de la Vierge. Esquisse (quart de nature). Faible, altéré.

MIGNARD (Pierre) : 56. Portrait d'un magistrat sous le règne de Louis XIV. Visage bien éclairé, aux grands et beaux traits; air souffreteux; le reste noirci.

PARROCEL (Joseph) : 8. L'Immaculée Conception. Faible.

RENAUD, dit *le Vieux* (de Nimes), mort en 1690 : 59. Saint Jean-Baptiste et Hérode. Le saint et le roi sont à peu près costumés de même. Femmes : enfant debout devant le précurseur et paraissant l'écouter. Grande toile, médiocre.

*RENI (Guido), dit *le Guide* : 18. Sainte Madeleine consolée dans sa retraite par deux anges. Belle tête de la sainte dont la poitrine est nue; corps d'une teinte grise.

96. Judith et sa servante. Assez belle toile attribuée mal à propos, selon nous, au Guide.

RIBERA (le chevalier Joseph de), dit *l'Espagnolet* : 36. Portrait d'un religieux. Faible et non éclairé à la Ribera.

RIGAUD (Hyacinthe) : 75. Portrait de Charles Parillez, conseiller de Louis XIV.

Sans n°. Portrait du maréchal de Turenne.

RUBENS (Pierre-Paul) : 38. Tête de jeune fille; fragment d'un tableau détérioré. Jolie tête assez bien modelée et éclairée. Le coloris, — altéré, — n'a jamais été celui de Rubens.

RUYSDAEL (Jacques) : 51. Paysage, tout noir. — 100. Marine. Au fond, ville, port de mer, etc. Altéré.

SACCHI (André) : 116. Esquisse d'un tableau dont le sujet est saint Romuald expliquant aux religieux qui l'entourent le rêve dans lequel il lui fut prescrit de fonder leur ordre. Tous les visages ont été envahis par le noir. Assez belle composition.

SIGALON (Xavier) : 1. Locuste faisant l'essai d'un poison en présence de Narcisse. L'esclave, couché sur le sol, est bien traité; mais le reste est hideux et noirci. On ne voit plus guère de Locuste que ses seins qui pendent d'une façon fort disgracieuse.

60. Esquisse au crayon du grand tableau par nous décrit ci-avant. (*Musée de Nantes*), représentant le massacre des enfants de la race de David, ordonné par Athalie. Faible, altéré.

76. Esquisse du tableau n° 1. Esquisse valant mieux, à notre avis, que le tableau. Elle est moins achevée et de plus petite dimension, mais d'un aspect moins repoussant.

STELLA (Jacques) : 70. Sainte Famille. Miniature altérée.

SUBLEYRAS (Pierre) : 40. Un texte. Draperie blanche, — suaire, sans doute, — tenue déployée par des anges placés au haut de la toile; une femme est au bas.

TISIO (Benvenuto), dit *Garofolo* : 23. La Vierge assise sur une chaise curule soutient l'Enfant Jésus qui remet à saint Pierre les clefs de l'église (grande nature, figures entières). Nous ne connaissons pas de toile du Garofolo de cette dimension; rien ne ressemble ici à son faire, ni à son coloris.

TITIEN (le). *Voy.* VECELLIO.

VECELLIO (Tiziano), dit *le Titien* : 67. Sainte Famille avec sainte Cécile et un religieux dominicain. La teinte de terre sèche et les types de visages ne peuvent être attribués au Titien. N'est-ce pas plutôt une vieille copie d'après Palma le vieux?

* 151. Portrait que le catalogue suppose être celui du peintre. Mais la tête ne ressemble nullement ni au Titien jouant de la basse dans les noces de Cana, de Véronèse au Louvre, ni au Titien du Musée de Madrid. (*Revue*, p. 178.) Bon portrait du reste.

* VERNET (Claude-Joseph) : 152. Les Baigneuses. A travers une voûte naturelle, nous voyons une montagne de rochers au bas de laquelle des femmes se baignent dans une pièce d'eau, d'autres sont sur le bord. Au premier plan, à droite, une femme portant un panier dans chaque bras, se détache en silhouette sur l'eau et le ciel jaune. Belle toile.

VIEN (Joseph-Marie) : 22. Le Christ sur la croix (petite nature). Belle lumière. Anges mal peints.

WEENIX (Jean) : 97. Volailles. Noirci.

XXIII — ORLÉANS

CHAPITRE PREMIER

Monuments

ART. Ier. — La cathédrale, remarquable par ses deux tours de 87 mètres de hauteur et par la flèche qui les dépasse de 15 mètres.

ART. II. — L'hôtel de ville bâti en 1530 et modifié depuis. Au-dessous du perron est une copie en bronze de la statue de Jeanne d'Arc, composée par la princesse Marie d'Orléans.

ART. III. — Statue équestre de Jeanne d'Arc, avec piédestal orné de bas-reliefs, érigée sur la place du Martroy. Elle a remplacé une autre statue de l'héroïne, qu'on a transportée au bout du pont.

[CHAPITRE II

Sculpture

Outre les plâtres, le musée contient trois statues modernes de mérite : 1° Une Vénus à la tortue, de Pradier ; 2° une nymphe surprise au bain, de Molchuchte (1834) ; 3° Hébé, de Victor Vilain.

CHAPITRE III

Peinture

Antem (Henri van) : 59. Deux vaisseaux et une barque battus par une mer houleuse. Médiocre.

*Artois (Jacques van) : 280. Convoi, — escorté, selon le catalogue, — attaqué, selon nous, par des hommes armés de fusils et sortant d'un massif de grands arbres. Grand et beau paysage.

Bartolommeo (Fra), dit *il Frate* : Sans n°. Vierge et l'Enfant. Vieille copie, croyons-nous.

Bertin (Nicolas) : 189. Abigaïl apportant des vivres à l'armée de David. Un genou en terre, une main sur la poitrine, elle tourne vers le roi son visage triste, suppliant. Affreuses mains. Torse d'un serviteur assez bien modelé et éclairé.

Bol (Ferdinand) : 227. Portrait d'une femme âgée lisant. Bon, mais nous ne reconnaissons pas ici le coloris de Bol.

Coypel (attribué à Antoine) : 48. Son portrait. C'est ce qu'on appelle un joli garçon. Toutefois, son front dégarni est trop large relativement à la longueur du visage, et le menton est trop exigu. Pastel très-frais.

Decker (Conrad) : 289. Paysage noirci à droite, encore éclairé au milieu; pièce d'eau ombragée par des arbres dont elle réfléchit l'image.

Dewet (Claude) de Nancy : 12, 13, 14, 15. Les quatre éléments. Mauvaises toiles.

Drolling (Martin), né à Oberberghem; vint à Paris en 1817 : 212, 214. Deux petits intérieurs de cuisine.

Drouais (Hubert) : Portrait d'une petite dame fardée, à la bouche petite et prétentieuse, aux deux mentons, au regard provoquant. Elle porte une robe fond blanc à ramages. Ce serait, selon le catalogue, Mme de Pompadour. Nous l'avons vue ailleurs sous d'autres traits. Toile fraîche, bien éclairée, mais d'une faible exécution.

*Eykens (François) : 275. Diane et Apollon assis sur une souche d'arbre (tiers de nature). Le dieu joue du violon, et sa sœur, un arc à la main, se penche vers lui avec intérêt. Ronde de petits

génies dirigée par un amour; deux autres amours volent au-dessus des déités. Bonne toile.

HOEKK (attribué à Juan van) : 149. Méléagre offrant à Atalante la hure du sanglier de Calydon. Un petit amour s'est glissé entre ces amants, sous prétexte d'aider le chasseur à porter cette tête d'animal fort mal décrite.

INCONNU (auteur) : 519. Joli paysage d'hiver avec église de village et maisons. Au milieu, le sol est blanc. Si c'est un effet de neige, il est faiblement rendu.

LAHIRE (Laurent de) : 47. Paysage. A gauche, deux hommes presque nus et deux femmes drapées à l'antique près d'un tombeau. L'une d'elles tient un panier de fruits. Derrière le monument, massif d'arbres; eau — trop peu éclairée — et bestiaux à droite. Fond de montagnes. Assez bon.

LAIRESSE (Gérard de) : 539. Adam et Eve après leur péché. Copie par extrait d'un tableau du Dominiquin.

LEIZIR, dit *Germanicus* (École flamande) : 97. Jésus guérissant. 98. Le prophète Élie invoquant le Seigneur pour qu'il ressuscite un enfant mort. L'enfant est mal peint; Élie est mieux.

LENAIN (attribué à l'un des frères) : Petit ramoneur buvant dans la corne de son chapeau l'eau que lui verse de sa cruche une gentille paysanne tournée vers nous. Bon; noirci.

LOUTHERBURG (Philippe-Jacques) : 528. Paysage. (Toile ovale.) Six moutons couchés devant une roche; pâtre appuyé sur le dos de son âne. Pas de fond.

* LUCATELLI (Pierre ou André) : 275. Cabaret italien. On ne voit que le profil du bâtiment. Les buveurs sont assis en plein air sous une voûte naturelle (trois hommes et deux femmes). Un garçon tire du vin à un tonneau aussi posé à l'extérieur. Au premier plan, chanteur et paysans. Plus loin, vers la gauche, laveuses. Fond de paysage. Jolie toile encore fraîche.

MEULEN (Antoine-François van der) : 532. Siége de Dinan (petite dimension). La partie gauche a noirci. Au fond, la ville, bien éclairée.

531. Siége de Maëstricht. Premier plan noirci.

MIRON (Antoine) : 447. Petit paysage tout vert. Genre de Breughel de Velours.

MOUCHERON (Frédéric) : 442. Paysage. Entrée de forêt. (Petites figures.) Un homme monté sur un cheval blanc est encore éclairé. Les autres personnages sont devenus noirs. Joli effet de lumière entre les arbres et à leur sommet. Bon, mais altéré.

NATOIRE (Charles) : Entrée de Mgr Parisis, évêque, dans Orléans. Le prélat s'est arrêté pour répondre au clergé qui vient à sa rencontre. Esquisse d'un grand tableau qui se trouve à l'évêché.

PATEL (Piérard) le vieux : 55. Paysage peu accidenté, avec bestiaux et architecture en ruines.

* 84. Joli paysage très-frais, pendant du précédent. A gauche, temple en ruines; eau assez mal renseignée; troupeau et pâtre sur le devant; rivière ; fond de montagnes. A droite, mur et arbres.

* ROMYN (Jean van) : 51. Joli petit paysage. A droite, deux mulets chargés et leur conducteur; à gauche, bestiaux. Au milieu, paysan sur un âne ; militaire cuirassé buvant à une fontaine; bestiaux. A droite, maison sur une montagne de roches.

SANTERRE (Jean-Baptiste) : 180. Femme et jeune fille à une fenêtre, l'une poussant l'autre, en riant.

SAVERY (attribué à Roland) : 50. Petite Sainte Famille dans un paysage. Au pied d'un massif d'arbres est le petit saint Jean, avec son mouton couché à ses pieds. Joli groupe ; éclaircie à droite.

SUBLEYRAS (Pierre) : 249. Deux diacres, chacun dans un cadre, tenant l'un un flambeau, l'autre un calice, esquisses. Dans la dernière, le visage est devenu noir.

TOURNIÈRES (Robert) : 217. Bon portrait d'un sieur de Saint-Geniès (tiers de nature). Son menton proéminent et fendu annonce l'énergie jointe à la bonté. Sa bouche grande, aux lèvres courant en ligne droite, dénote un esprit méthodique.

VELDE (Guillaume van de) : 111. Combat naval dont le premier plan a noirci.

VERNET (Claude-Joseph) : 209. Paysage avec roche de chaque côté. Au milieu, nappe d'eau; au fond, édifice. Vue bornée. Noirci.

XXIV — RENNES

CHAPITRE PREMIER

Monuments

ART. Ier. — Cathédrale Saint-Pierre avec portail en granit. L'intérieur, en forme de croix grecque, se termine par une rotonde que supportent 38 colonnes d'ordre ionique.

ART. II. — Le palais de justice, quadrilatère régulier, avec quatre statues à la façade. La grande chambre a été peinte par Coypel; la première chambre a été décorée par Jouvenet qui a peint les plafonds et le Christ placé au fond. La salle servant de cour d'assises offre des sculptures en bois remarquables.

CHAPITRE II

Peinture

ASSELYN (Jean) : 53. Paysage. Effet de soleil couchant.
BARBALUNGA. *Voy.* RICCI (Antoine).
BARBIERI (Jean-François), dit *le Guerchin* : 2. Jésus descendu de la croix et pleuré par la Vierge, ou Piété. Ce tableau ne peut être un Guerchin original.
BEGA (Cornelis). *Voys* BEGYN.
BEGYN (d'après Cornelis), dit *Bega* : 54. Le musicien ambulant et auditeurs, groupe bien disposé.

* BENT (Jean van der) : 55. Paysage. Bergers et voyageurs sur un pont, près d'une cascade. A gauche, monticule avec ruines (partie noircie). Au bas, eau. A droite, dans une éclaircie, eau, roche surmontée d'un vieux château ; ville, montagnes. Bonne toile.

BLANCHARD (Jacques) : 162. Flagellation du Christ (petite nature). Visages trop peu éclairés; ombres noircies. Toile placée au-dessus d'une porte.

BOCKHORST (attribué à), né en 1661, mort en 1724, Hollandais. 56. Concert. Une jeune femme, portant une immense collerette, chante, la tête levée vers le ciel. En partie noircie.

BORDONE (Paris) : 4. Portrait d'un personnage revêtu d'une simarre rouge. Belle tête, bon portrait; mais nous n'y reconnaissons pas le coloris moelleux de Bordone.

BOULLOGNE (Louis) le jeune : 164. Femme malade guérie par le seul contact de la robe du Christ. Grande toile, assez bonne.

* BOURDON (Sébastien) : 165. Soldats jouant aux cartes dans un édifice en ruines. Il sont trois, l'un assis, les autres debout. Jolie toile, un peu noircie.

BRAUWER (Adrien) : 58. Un crieur, figure en pied.

BREUGHEL (Jean), dit *de Velours* : 61. Joli petit paysage. Village sur le bord d'un canal. Les premiers plans où se trouvent les figures sont un peu noircis.

* CALIARI (Paul), dit *Véronèse* : 5. Persée délivrant Andromède. On ne voit presque rien de la tête baissée du héros, et celle d'Andromède est dans l'ombre. Son corps nu est couvert d'un manteau qui tombe. Assez bonne toile. Mais on se demande si un peintre de génie aurait ainsi dérobé à nos regards les traits des seuls personnages de cette scène.

CALLOT (attribué à Jacques) : Paysage. Ville près d'une rivière glacée sur laquelle on voit des patineurs. Callot douteux.

CARRACCI (Annibal) : 7. Repos en Égypte, paysage. Toute petite toile fort bien peinte, mais en partie noircie.

* CARRACCI (Louis) : 8. Martyres de saint Pierre et de saint Paul. Le premier est agenouillé entre deux personnages qui l'excitent à renier son Dieu. Le second, aussi à genoux, va être décapité. Saint Pierre, bien éclairé, est très-beau de visage et d'expression.

9. Tête de saint Philippe. Belle tête, mais noircie.

CASANOVA (François). 168. Voyageurs surpris par un orage. L'un d'eux est foudroyé. Son corps tombe et se détache en silhouette sur le petit point éclairé.

170. Attaque de voleurs pendant la nuit. Malgré la pleine lune et les feux de l'attaque, on ne distingue presque plus rien.

171. Voyageurs montés sur un char attelé de quatre chevaux et précipités dans un torrent par la rupture d'un pont. Scène émouvante; mais comme on ne voit pas l'apparence d'un chemin, on ne comprend guère comment la voiture est arrivée près de ce pont.

CERQUOZZI (Michel-Ange), dit *des Batailles* : 11. Fruits et fleurs sur un tapis. Altéré.

*CHAMPAIGNE (Philippe de) : 62. Madeleine pénitente. Elle est agenouillée, les cheveux pendant sur les épaules, les bras croisés sur la poitrine, les yeux levés vers le ciel. Elle a devant elle un livre ouvert contre une tête de mort. Beau profil, belle expression de repentir. Bonne toile.

CHARPENTIER (Joseph) : 172. Portrait en pied du duc de Penthièvre, amiral. Bel élégant jeune, imberbe.

CLOUET (François), dit *Jehannet* : 174. Femme entre deux âges.

COUSIN (attribué à Jean) : 177. Noces de Cana. Les visages ont l'apparence de marbre noirci. Bonne perspective de la table; jolie arcade dans le fond.

COYPEL (Antoine) : 181. Hymen de Jupiter et de Junon. Teinte rouge du dieu, teinte blanche de la déesse représentée sous les traits d'une grisette, jolie, agaçante.

182. Vénus donnant à Énée les armes fabriquées par le bon Vulcain. Le visage de la déesse, tacheté de rouge, est niais; celui d'Énée est trop dans l'ombre.

COYPEL (Noël) : 180. Résurrection du Christ. A gauche, garde effrayé et effrayant. A droite, charmantes femmes regardant Jésus déjà très-élevé. Dans l'intervalle, grand ange montrant le ciel.

*CRAYER (Gaspard de) : 65. Erection de la Croix. Commandant à cheval. La pose du Christ n'est pas heureuse. La Vierge, dont le visage ressemble à celui d'un jeune homme, est par trop calme. Du reste, grande et belle toile dont les parties mises dans l'ombre ont noirci.

66. Résurrection de Lazare. Types de visages peu distingués, peinture peu achevée, mais non sans mérite.

DEKKER ou DECKER (attribué à Conrad) : 65. Cabaret, sur le bord d'un chemin, devant lequel des voyageurs sont arrêtés. Il n'y a qu'un premier plan; figures tournant au noir; arbres bien traités.

DESPORTES (François) : 183. Chasse au loup, tableau tout noir; chiens bien peints; arbres absurdes.

DYCK (Antoine van) : 69. Sainte Famille. La Vierge lance à sa droite un regard baissé exprimant une sorte de méfiance. L'Enfant Jésus est endormi; une de ses mains est posée sur le sein de sa mère. A gauche, saint Joseph. Bon tableau. Est-ce un original?

FIERAVIUS (Francesco), dit le Maltais : 18-19. Deux tableaux de nature morte; vases, tapis, violon, etc. Bons, un peu noircis.

FONTENAY (Jean-Baptiste BLIN, de) : 190. Bouquet de fleurs dans un vase — qu'on ne voit pas.

*FRANCK (François) le jeune : 76. Jésus chez Simon le pharisien. Trois convives portent des coiffures bizarres qui surchargent leur petite tête. Charmantes figurines du reste.

GALLOCHE (Louis) : 191. Saint Pierre saisi et mené en prison. Le petit commandant romain sans barbe, qui préside à cette arrestation, est assez ridicule. Saint Pierre, bien éclairé, est mieux représenté.

GELÉE (Claude), dit le Lorrain : 192. Paysage. Femme sur un âne, couple à pied. Paysage trop insignifiant pour être du Lorrain.

GIORDANO (Luca), imitant Ribera : 16. Martyre de saint Laurent. Corps du saint bien modelé; visages médiocrement peints, ombres noircies.

GUERCHIN (le). Voy. BARBIERI.

HEEM (attribué à Jean Davidz de) : Fruits, perroquet; homard et un écureuil mangeant une noix. Bonne toile.

HEEMSKERKE (Martin), proprement Van Veen : Saint Luc peignant la Vierge. Marie n'est pas assez régulièrement belle; son visage, au nez trop long, se termine en pointe. Le saint est un homme vulgaire paraissant de mauvaise humeur. Tableau très-ancien, curieux et bon pour son époque.

HERP (van) : 80. La Vierge au chardonneret. Marie, dont l'épine du nez est carrée, minaude. L'Enfant, gros poupart, boude.

HONT (J. de) : 81. Combat naval entre les Turcs et les Espagnols. A gauche, barque remplie d'Espagnols armés de fusils : à droite, Turcs armés d'arcs dans une autre barque. Noirci.

INCONNUS (auteurs). 1° Ecole d'Italie : 45. Un bal à la cour des Valois. Médiocre; curieux, quant aux costumes.

2° Ecoles flamande et allemande : 146. La femme adultère (jusqu'aux genoux). Faible; ombres noircies.

JORDAENS (Jacques) : 82. Le Christ en croix, saint Jean et les saintes femmes. Croix très-basse; Christ noirci. Madeleine accrou-

pie ; à droite est une Flamande assez laide. La Vierge, debout à gauche, a la tête couverte jusqu'aux yeux par son manteau ; elle est bien éclairée.

JOUVENET (Jean) : 201. Jésus au jardin des Olives. Grande toile dont les parties ombrées ont noirci et dont la teinte n'est pas celle des Jouvenet du Louvre.

202. Portrait d'homme cuirassé, tête nue, une main sur son casque : physionomie de jeune homme enchanté de son visage. Pauvre peinture.

KESSEL (Jean van) : 83. Le paradis terrestre. Eve debout offre la pomme à Adam assis à terre. Dromadaire et autres animaux à gauche.

*84. L'entrée dans l'arche. Au premier plan, un homme conduisant un âne chargé et deux femmes, l'une debout un panier plein de pains sur la tête ; l'autre assise, tenant une boîte. Dans le fond, l'arche de Noé, vers laquelle se dirige une longue file d'animaux. Belle toile.

85. Paysage, avec beaucoup d'oiseaux. Assez bon.

KIERINGS (Jacques) : Paysage. Création de l'homme. Bon, mais noirci.

LAAR (Pierre van), dit *des Bamboches* : 87. Auberge. L'aubergiste est sur sa porte près de laquelle est attaché un cheval blanc vu de côté ; on aperçoit la croupe d'un autre cheval sellé, encore à l'écurie.

LAURI (attribué à Philippe) : 17. Vénus désarmant l'Amour. Pose triviale de la déesse. Mauvaise petite toile. Non de Lauri.

*LEBRUN (Charles) : 205. Descente de croix. Deux hommes en haut des échelles soutiennent le corps, que reçoivent trois personnages dont l'un présente son dos. La Vierge est debout à droite ; la belle Madeleine est agenouillée au milieu, ainsi que les deux saintes femmes accompagnant la Vierge. Grande et belle toile.

LEERMANS (P.) : 88. Trompette galant voulant embrasser une servante. Le bras droit de la femme est mal dessiné. Les deux visages, animés par le rire, sont assez bons.

LENAIN (frères) : 220. Deux femmes. Mère tenant sur ses genoux un enfant nouveau-né, l'autre apportant une bougie allumée. L'une a le visage de la même teinte rouge que sa robe. Peinture sèche.

*221. Vierge tenant un verre d'une main et Sainte Anne l'Enfant de l'autre. Anges leur présentant des fruits (dem.-figures, tiers de nature). Jolie toile dont les ombres seules ont noirci.

LICINIO (attribué à Jean-Antoine), dit *le Pordenone* : 20. Totila, roi des Ostrogoths, visite saint Benoît au couvent du mont Cassin. Mauvaise toile qui ne rappelle nullement la manière du Pordenone.

* LUCATELLI (André) : 21. Paysage. Berger jouant de la flûte. Vache, taureau, moutons fort bien peints. Parties ombrées noircies.

MAAS (Nicolas) : 90. Jeune fille à qui une femme âgée présente des fruits.

* MEULEN (Antoine-François van der) : 91. Convoi en marche sur le bord d'un canal qui traverse une forêt. Massif d'arbres de chaque côté. Eau au milieu. Fond plus étendu que dans le tableau suivant. Paysans au premier plan; cavalier longeant le canal.

* 92. Paysage, pendant du n° 91. Au milieu, carrosse attelé de huit chevaux blancs; cavaliers de la cour. Petites figures.

Ces deux tableaux, de forme circulaire, sont de jolies miniatures.

93. Chasse royale aux environs de Vincennes. Assez beau.

94. Magistrats de Dôle remettant les clefs de la ville à Louis XIV. Groupe du roi et de sa suite, à droite; au fond, la ville. Joli, frais.

MEULEN (École de) : Quatorze tableaux (copies pour la plupart).

MEYNIER (Charles) : 213. Alexandre cédant sa maîtresse Campaspe au peintre Apelle. Cette femme, demi-nue, est seule dans son rôle. Plus loin et plus haut, statues de Vénus et de l'Amour. Quel pauvre Alexandre ! L'auteur a voulu ennoblir ses personnages en les gratifiant d'un nez plus grand que nature. Il a manqué son effet. L'excès en tout est un défaut.

* MYTENS (Daniel) : 112. Fête donnée à Louise-Marie de Gonzague, épouse du roi de Pologne. Ce tableau, contenant une multitude de portraits, a perdu son mérite d'actualité. Les femmes placées à droite sont mieux éclairées que les hommes. Toile curieuse au point de vue des costumes.

* NEEFFS (Pierre) : 143. Vue intérieure d'une église gothique avec figures. Le groupe placé en face du prédicateur a noirci. Huit autres personnages éclairés sont très-bien peints. Belle toile généralement fraîche.

PATEL (Pierre) le père : 223. Paysage avec ruines. Figures au premier plan. Jolie miniature, noircie à notre gauche.

PONTE (Jacopo da), dit *Bassan* : 22. Pénélope, à son métier de tisserand. Son profil de jeune garçon est éclairé par une lampe.

PORBUS (Frans) le jeune : 115. Portrait de Charron, écrivain de l'époque d'Henri IV. Tête sérieuse, plus énergique que distinguée.

*POUSSIN (Nicolas) : 226. Ruines d'un arc de triomphe avec figures. Deux femmes assises, l'une sur une pierre, l'autre sur le sol. La première présente à celle-ci une fleur. Belle toile.

*QUESNEL (François) : 232. Portrait d'Eléonore Galigaï (maréchale d'Ancre), sœur de lait de Marie de Médicis. Belle tête dont la bouche est souriante; regard profond; physionomie très-intelligente.

*REMBRANDT (Paul), dit *van Rhin* (du Rhin) : 116. Jeune femme à qui une vieille coupe les ongles des pieds (petite dimension). La tête et le corps de la jeune femme sont bien éclairés. Jolie miniature.

RICCI (Antoine), dit *Barbalunga* : 1. Sainte Barbe (buste). Belle tête, les yeux levés vers le ciel, la bouche entr'ouverte.

ROBUSTI (Jacopo), dit *le Tintoret* : 30. Massacre des Innocents. Une mère, un javelot à la main, le haut du corps renversé en arrière et tenant son enfant au dessus de sa tête, prend une pose à peu près impossible. Scène affreuse, confuse.

RUBENS (Pierre-Paul) : 117. Chasse aux tigres et aux lions. Affreux amas d'hommes et de bêtes.

SACCHI (André) : 31. La muse Euterpe. Jolie tête langoureuse levée vers le ciel. Elle tient sa flûte d'une façon maniérée. Sa robe montante est grise et son manteau bleu.

SALVI (Jean-Baptiste) DA SASSOFERATO : 32. Répétition ou copie de l'une de ses vierges en prières.

SÉGHERS. *Voy.* ZÉGHERS.

SCHWARTZ (Christophe) : 121. Calvaire. Vieille toile un peu confuse, mais non sans mérite. Ombres noircies.

* SIRANI (Elisabeth) : 38. Mort d'Abel. Caïn a un bras et une cuisse entourés par un serpent, emblème du remords. Bon modelé, ombres noircies.

SNEYDERS (François) : 123. Dogue blessé. Ce chien, dont le collier, garni de clous, s'élève de façon à lui faire une couronne, baisse la tête et lève les yeux, la gueule ouverte; pose et mine grotesques.

TEMPESTA (Antoine) : 39. Tempête. Confus, noirci.

TENIERS (David) le jeune : De 128 à 133. Copies plus ou moins altérées.

TENIERS (David) le vieux : 127. Intérieur de cabaret.

* TOL (Dominique van) : 134. Intérieur de cuisine; vieillard se

coupant les ongles (petite dimension). Bonne tête de ce vieux; mains bien éclairées; le reste noirci. Jolie miniature.

TOURNIÈRES (Robert) : 235. Portrait d'un maréchal de France (tiers de nature). Tout jeune homme, au long nez.

TREVISANI (François) : 40. Repos de Diane. Elle est assise, une flèche à la main. Son chien se désaltère (figurines).

VASSALLO (Antoine-Marie) : 41. Christ dans une guirlande de fleurs. Nous voyons ici un jeune homme triste, les yeux au ciel, qui ne ressemble en rien au Christ tel qu'il est ordinairement représenté.

42. La sainte Vierge. Jolie tête penchée.

VÉEN (van). *Foy.* HEEMSKERK.

VIGNON (Claude) : 242. Sainte Catherine, martyre. C'est une belle femme du monde. Rien n'annonce une sainte martyre.

VOUET (Simon) : 243. La Vierge et les *Bambini*. Jésus a le corps blanc et le visage bouffi, saint Jean est presque mulâtre. Vouet douteux.

WILDENS (Jean) : 136. Paysage avec chasse au sanglier. Cheval blanc au premier plan; chien abattu.

WOUWERMANS (Pierre) : 137. Marché aux chevaux. Seigneurs à cheval ou de pied regardant ou marchandant des chevaux. Au fond, maisons, église de village. Grande toile, ombres noircies.

WYNANTS (Jean) : 139, 140. Deux paysages avec figures de Lingelbach. Altérés.

* ZACHT-LEVEN (Herman) : 141. Marine. Au premier plan, barque hollandaise. Jolis effets de brouillard à gauche et de lumière à droite.

ZÉGHERS ou SÉGHERS (Gérard) : 142. Saint Jean l'évangéliste. Il tient un calice et lève l'autre main. C'est un jeune blondin aux cheveux pendants (demi-figure). Effet de lampe.

143. Saint Ambroise (demi-figure). Belle tête de soldat.

144. Saint Marc. Beau profil. Son lion est élevé presque à notre niveau, tant sa face se rapproche du visage humain.

XXV — ROUEN

CHAPITRE PREMIER

Monuments

ARTICLE Ier. — Cathédrale, surmontée de deux tours dont l'une s'appelle tour Saint-Romain, et l'autre tour de Beurre. La façade principale est surchargée d'une grande quantité de figures, dont la plupart sont à demi-détruites. A l'intérieur, cette église est l'une des plus grandes et des plus belles de France.

ART. II. — Eglise Saint-Ouen, entourée de trois côtés par un beau jardin. Elle est, dit-on, l'un des plus parfaits édifices gothiques de l'Europe. Entre ses deux tours pyramidales, presque aussi élevées que la tour centrale, le portail principal se fait remarquer par ses nombreuses statues de saints, de princes, des fondateurs et bienfaiteurs de l'abbaye de Saint-Ouen, dont cette église faisait partie.

ART. III. — Eglise Saint-Patrice, riche en vitraux du XVIe siècle.

CHAPITRE II

Sculptures du musée d'antiquités

Sarcophages gréco-romains; cippes funéraires; vases; une statue drapée (sans tête); mosaïque représentant Orphée jouant de la lyre; un chapiteau représentant des musiciens, etc.

CHAPITRE III

Peinture

AMERIGHI (Michel-Ange), dit *le Caravage* : n° 322. Saint Sébastien, étendu à terre sans connaissance, est secouru par sainte Irène et sa servante. Faible, altéré.

321. Philosophe ou vieux saint à barbe blanche écrivant dans un livre. Belle tête, longue.

BARBIERI (Jean-François), dit *il Guercino* (le louche) : 499. Portrait d'homme vêtu de noir avec un élégant col rabattu. Tête de soldat (effet de clair-obscur).

* BERETTINI (Pierre) DA CORTONA : 348. Jolie esquisse achevée (de petite dimension) d'une partie du fameux plafond du palais Barberini à Rome. (*Revue des musées d'Italie*, p. 346.)

BOURDON (Sébastien) : 15. Moïse sauvé des eaux (demi-nature). Genre Poussin. Bonnes draperies; le reste faible ou altéré.

* BRONZINO (Angiolo) : 487. La Vierge et l'Enfant (petite nature). Marie (vue jusqu'aux genoux) tient sur elle Jésus qui a dans la main un chardonneret. Bonne toile, belle lumière.

CALIARI (Paul), dit *Véronèse* : 359. Vision d'un pèlerin qui croit assister au martyre de saint Sébastien. Dans les airs, le Christ dans une gloire d'anges. Grande toile altérée.

* 360. Le Christ guérit, en lui posant un livre sur la tête, un malade assis et soutenu par un homme et une femme. Le visage du moribond, mis dans l'ombre, est devenu noir. Autres assistants; fond de colonnes. Bonne toile, un peu altérée.

CARAVAGE (le). *Voy.* AMERIGHI.

* CARRACCI (Annibal) : 323. Saint François, en robe de capucin, pieds nus, assis, la main droite sur un livre, un crucifix dans l'autre, est agréablement distrait de ses tristes méditations par un ange qui descend du ciel pour lui jouer un air de violon. Nus vivement éclairés. A droite, eau, édifices, arbres. Bonne toile, mais est-elle bien d'Annibal?

CARRACCI (Augustin) : 224. *Noli tangere*. Ange entre le Christ et Madeleine. Faible, altéré.

CASTELLI (Valerio) : 358. Sainte Famille. Mauvais.

CASTIGLIONE (Jean-Benoît), dit *il Greghetto* : 325. Une caravane. Nous ne voyons qu'un amas confus d'animaux, de vases en cuivre, etc. Noirci.

CERQUOZZI (Michel-Ange), dit *des Batailles* : 340 et 341. Bons tableaux de fruits.

CIGNANI (Charles) : 326. Un grand ange très-rapproché du sol et descendant, au milieu, ailes déployées, vient annoncer aux bergers la venue du Messie. Petite esquisse assez jolie, mais en partie noircie.

* CROCE (Girolamo Santa) : 484. Annonciation (demi-nature). Les visages de Marie et de l'ange seraient beaux si les nez étaient moins volumineux. Gabriel et la Vierge sont debout, le corps incliné l'un vers l'autre. Bonne toile.

485. Jacob surprenant la bénédiction qu'Isaac croyait donner à Esaü. Le jeune homme, en robe verte, a les traits d'une femme. Rebecca paraît trop jeune ; le vieil aveugle est trop rouge. Il est assis sur un banc. A droite, petit paysage vu par une fenêtre ouverte. Assez bonne toile, faisant pendant au tableau précédent.

* DESPORTES (François) : 46. Chasse au cerf. L'animal, atteint par des chiens blancs bien éclairés, est dans l'ombre et vu en silhouette. Bonne toile.

DIETRICHT (Chrétien-Guillaume-Ernest) : 235. Jeune Fribourgeoise tenant deux pigeons (grand buste). Son chapeau de paille fait ombre sur les yeux. Sa poitrine nue est peu renseignée. Petit visage. Accessoires bien rendus.

* DOLCI (Carlo) : 478. Charité romaine. Charmante tête de la jeune femme, tournée à notre droite d'un air inquiet, la bouche ouverte. Elle porte, sur sa robe verte, un léger châle dont elle ramène un bout sur sa poitrine nue : draperies parfaitement peintes. Le vieillard, dans l'ombre, est peu visible. Son profil se détache en silhouette sur un sein de sa fille mise en pleine lumière et rendue aussi intéressante que possible.

DUCQ (le). *Voy.* LEDUCQ.

* DUJARDIN (Karl ou Charles) : 240, 241. Deux apôtres en lecture (grands bustes).

238. Le jeune saint Jean l'Évangéliste, une plume à la main, levant les yeux au ciel.

239. Vieux saint à barbe blanche écrivant dans un livre. Derrière lui, un ange en habit d'enfant de chœur, debout, pose une main sur ce livre.

Ces quatre tableaux sont bien peints, mais sont-ils réellement de Dujardin, essentiellement peintre d'animaux dans des paysages ?

FAES (Pierre van de), dit *Lely* : Portraits d'Henriette de France et de ses quatre enfants (deux garçons et deux filles). La princesse est assise sur un siége élevé. Faible.

FETI (Dominique) : 328. La Mélancolie, buste de jeune femme accoudée sur une table, les yeux baissés. Sa manche blanche est bien rendue. Nus d'un faible dessin.

329. Le Christ mort soutenu par un ange. Altéré.

* Flamande (ancienne École) : 301. La Vierge présidant une assemblée de saints et deux anges, l'un jouant de la viole, l'autre du luth. Physionomies tudesques et froides. L'enfant Jésus en chemise, assis sur sa mère, tient une grappe de raisin blanc. Bonne toile, bien conservée.

FRAGONARD (Jean-Honoré) : 56. Barque de pêcheurs soulevée par la tempête (figures d'un sixième de nature). Mer mal rendue.

* FRANCK (Jérôme). Portement de croix (petite dimension). Le Christ est tombé sous le poids de son énorme croix et regarde à notre droite un groupe de saintes femmes agenouillées et en larmes. A gauche, les deux larrons presque nus. Belle toile.

GOLTZIUS (Hendrik) : Assez belle tête de femme levée vers le ciel et bien éclairée. Bras énormes, mal peints.

GOYEN (Jean van) : 246. Paysage. Au premier plan, à droite, barque remplie de passagers. Au milieu, éclaircie sur l'eau dans laquelle entrent des bestiaux. Vers le fond, à gauche, château fort. Jolie petite toile, en partie noircie.

GRECO (el). *Voy*. THEOTOCOPULI.

* GUARDI (François) : 333. Vue de profil du palais de la villa Médicis. Arbres à gauche. Paysage borné. Jolie miniature.

GUERCHIN (le). *Voy*. BARBIERI.

HONTHORST (Gérard), dit *Gherardo delle notti* : 255. Jésus devant Pilate assis à gauche et accoudé sur une table où se trouve une chandelle allumée. Le Christ, en robe blanche, est debout à droite, les mains croisées — et liées, sans doute — Pilate l'interroge, un doigt levé. Composition triviale dont le principal mérite était un effet de lampe que le noir a détruit en grande partie.

HUYSMANN ou HUYSMANS (Cornelis) : 257. Grand paysage. Massif d'arbres de chaque côté. Au premier plan, paysans, vaches, chèvres, cavalier sur un cheval blanc. Au fond, partie seule éclairée, montagnes. Bon, noirci.

INCONNUS (auteurs) : 364. Diane au bain (grandes demi-figures), ou plutôt trois femmes nues, deux satyres, et au delà, à droite,

cavalier en costume vénitien. Ces trois dames et la soubrette aidant sa maîtresse à se rhabiller, sont bien calmes devant ces satyres.

375. Martyre d'une jeune et jolie sainte agenouillée et bien éclairée (petite dimension). Le bourreau debout derrière elle et levant le glaive n'est qu'en demi-lumière; le reste est noir.

366. Le Christ et le pharisien. Mauvaise copie.

410. Jeune femme et un Mexicain. Copie de la femme au perroquet de Jordaens par nous décrite dans la *Revue des Musées d'Angleterre*, p. 166. Elle donne un fruit à un beau perroquet, en nous regardant. Cette belle, forte et sémillante Flamande est la femme du peintre. Nous ne savons pourquoi le catalogue de Rouen fait du vieux paysan qui tient un plat sous l'oiseau et se tourne vers nous en riant, un habitant du Mexique. Assez bonne copie d'un chef-d'œuvre.

304. La leçon de musique. Le maître assis accompagne avec son luth une jeune femme qui chante en battant la mesure de la main. Elle est en pleine lumière, l'homme n'est qu'à demi-éclairé. Table chargée de cahiers de musique. Jolie tête de la femme, animée par la gaieté. Reproduction ou copie.

374. Judith tenant par les cheveux la tête d'Holopherne, coupée, mais encore à sa place sur les épaules. Belle tête levée de Judith. Draperies et coloris dans le genre du Guide.

219. Réunion dans un parc. Genre Lancret. Vêtements mieux peints que les personnages.

* JORDAENS (Jacob) : 258. Vieux Flamand chauve, avec barbe blanche. Il veut rire et fait une vilaine grimace. Bonne peinture vivement éclairée; coloris rouge (petite dimension).

259. Jésus chez Marthe (grande demi-nature). Le Christ, au profil villageois, est assis à droite. Madeleine est assise plus bas sur une marche, la poitrine nue. Sa sœur est debout. Le tout trivial et grossièrement peint.

* JOUVENET (Jean) : 85. Annonciation. Pose trop roide de l'ange. En haut, Dieu le père dans une gloire d'anges. Belle toile.

LAHIRE (Laurent de) : 95. Grande descente de croix. Le corps est suspendu, tandis que les mains ne sont point encore dégagées. A droite, un jeune homme passe à l'eau les éponges devant servir à nettoyer les plaies. La Vierge assise regarde le Christ. Madeleine également assise, mais plus bas, se cache la tête dans un mouchoir posé sur ses yeux. Le corps mort pourrait être mieux

posé et mieux dessiné. Ces mains qu'on va déchirer pour les détacher, sont d'un effet hideux.

96. Autre descente de croix (demi-nature). Esquisse assez bonne, mais altérée.

100. Adoration des bergers. Cadre trop bas. Assez bon.

97. Autre adoration des bergers (grande nature). L'Enfant Jésus est trop grand. Sa tête énorme est posée sur un tronçon de colonne. Singulière composition dont les parties mises dans l'ombre ont noirci.

98. Education de la Vierge, avec sainte Anne et des anges. Grande et mauvaise toile.

LANCRET (Nicolas) : 102. Deux femmes sorties du bain, l'une assise et presque nue. Son profil et ses jambes sont mal dessinés. Sa compagne debout la protége, en levant un pan de son peignoir, contre les regards d'un indiscret visiteur. Elle se retourne en même temps et regarde celui-ci d'une façon maniérée.

LANFRANCO (le chevalier Jean) : 336. Mars et Vénus. Le dieu en armure est mal peint. La déesse nue et couchée nous montre un assez beau torse; Amour. Mauvais du reste, altéré.

* LEDUCQ ou LEDUC (Jean) : 237. Intérieur d'un estaminet hollandais (petite dimension). Là se trouvent trois officiers en costume de guerre du temps de Louis XIV. Deux sont assis, l'autre debout nous tourne le dos. Son costume, sa manche blanche surtout, vivement éclairés font illusion. A droite, jeune servante. Fond noirci. Bon.

* LESUEUR (Eustache) : 532. Conseil de femme. Une reine sur son trône semble présider au jugement d'un jeune homme agenouillé au pied du trône. Seize dames, les unes assises, les autres debout, se livrent à un colloque très-animé. Plusieurs d'entre elles regardent le prévenu. La reine, le corps incliné en avant, est dans l'ombre. Les bras de femmes sont généralement trop gros. Belle toile du reste, encore fraîche.

* LINGELBACH (Jean) : 262. Foire. A droite, nombreuses figures, édifices, maisons. A gauche, pont d'une seule arche; au fond, mer, vaisseaux. Bon, mais noirci.

Loo (Charles-André van) : 196. Vierge tenant l'Enfant sur ses genoux. La tête de Marie est trop longue.

MICHAU (Théobald). Joli paysage. Au premier plan, bestiaux et pâtre. A droite, château fort sur une éminence boisée. Fond nul.

* MIGNARD (Pierre) : 144. Sainte Famille. L'Enfant tenu par sa mère est singulièrement assis sur un fût de colonne. Saint Joseph, dans l'ombre, lui montre le ciel. Jolie Vierge, bel Enfant.

*145. *Ecce homo.* Beau Christ nu jusqu'aux genoux, bien éclairé; il lève les yeux vers le ciel. Soldats en armure. Fond noirci.

Mol (Pierre van). Continence de Scipion. Ce consul dans l'ombre est à peine visible. Le futur tient par la main sa jolie fiancée qui baisse les yeux en souriant.

268. Tête de vieillard à barbe blanche, les yeux éraillés. Belle lumière, bons reliefs. Ombres seules noircies.

Mola (Pierre-François) : 342. Petit paysage noirci, excepté dans le fond bien éclairé.

Monleo de Roxas (Jean), de Madrid. Le premier meurtre. Assez bons reliefs d'Abel renversé, s'appuyant d'une main sur le sol et levant l'autre d'un air suppliant vers Caïn. Ce dernier plus altéré est peu visible.

Neffs (Pierre) : 271. Intérieur d'église gothique. Bon, mais noirci.

* Palma (Jacques) : 344. *Ecce homo.* Beau Christ bien éclairé. Belle pose. Deux soldats en armure et deux bourreaux en manches de chemise assistent à cette scène. Noirci en partie.

Pastel (Pierre) le père : 472, 473. Deux jolis petits paysages avec temple en ruines; eau et fond de montagnes.

Pietro di Pietri. Purification. Effet de clair-obscur. Bons reliefs de l'Enfant. Jolie esquisse; fond noirci.

Ponte (d'après Jacopo da), dit *Bassan* : 316. Intérieur d'une ferme. Tonte de brebis; blé rentré, etc. Altéré.

Querfurt (Auguste) : 276, 277. Deux départs pour la chasse. Bon cheval blanc; le reste a noirci.

Raphael. *Voy.* Sanzio.

Reni (Guido) : 350. Saint Janvier évêque. On dirait que sa mitre blanche est de papier. Assez belle tête levée vers le ciel.

Ribera (le chevalier Joseph de), dit *l'Espagnolet* : 353. Le bon Samaritain. Le blessé nu nous apparaît à l'état de cadavre, le profil levé et noirci. Sa cuisse et sa jambe gauches sont mal dessinées. Le Samaritain est vieux, décrépit. Mauvaise toile, indigne de porter le nom d'un grand peintre.

354. Portrait d'un homme aux cheveux noirs et courts en habit noir et manteau marron posé sur un bras, l'autre main levée au-dessus d'une sphère. Il nous regarde, la bouche ouverte et en riant. Il semble dire : « Que de fous dans ce globe! » Bons reliefs, bonne lumière, mais visage comme barbouillé de lie de vin. Ribera douteux.

* 352. Prêtre juif, au bonnet à deux pointes. Il porte une es-

pèce de chasuble de couleur marron et tient levé un encensoir d'une main bien dessinée et éclairée. Il nous regarde de côté. Son visage est en partie vivement éclairé; le reste est dans l'ombre. Ici, le coloris, plus vrai que celui du portrait précédent, annoncerait plutôt un Ribera.

Robusti (Jacopo), dit le Tintoret : 356. Ebauche d'une tête d'homme. Tintoret douteux.

* Rubens (Pierre-Paul) : 278. Adoration des bergers. A droite, la Vierge allaitant l'Enfant emmailloté. Derrière elle, saint Joseph debout dans l'ombre. Au milieu, une jeune paysanne, un genou en terre, a déposé des œufs sur la crèche et s'appuie d'une main sur sa grande canne (vase en cuivre des laitières de Flandre). Au delà, vieille femme et quatre bergers debout et inclinés. En haut, partie d'édifice et anges. Au premier plan à droite, buste d'une vache noire couchée. Belle toile.

Ruysdael (Jacob) : 279. Paysage avec une petite cascade et eau au premier plan. A gauche, haute roche dans l'ombre noircie. Faible, altéré.

280. Paysage devenu noir; éclaircie à droite.

Santa Croce. Voy. Croce.

Sanzio (Rafaelo) : 349. Mauvaise copie réduite à la grandeur naturelle de la Vierge Sixtine (grande nature) du musée de Dresde. (Voir nos Musées d'Allemagne, p. 117.)

Solimena (François), dit l'Abbate Ciccio : 364. Capucin prosterné au pied du trône du Saint Père, dont il baise la mule (tiers de nature) et dont il reçoit l'autorisation de conquérir l'Amérique. Le jeune seigneur, debout à gauche, son chapeau à la main, représente, dit-on, Colomb. Esquisse altérée ; mauvais dessin.

Steen (Jean van) : 283. Le marchand de plaisirs, c'est-à-dire d'oublies. Une jeune Flamande en négligé, les seins demi-nus, allonge une main vers le marchand, qui s'incline et la regarde, chapeau bas. A gauche, jeune homme jouant de la flûte. Un autre personnage dans le fond et le visage du marchand sont éclairés; le reste a noirci.

Tiepolo (Jean-Baptiste) : 355. Partie de cartes (petite nature). Les joueurs sont dans des dispositions toutes différentes; le jeune homme est très-sérieux ; la jeune femme montre en souriant son jeu à un voisin. Nous avons ici quatre visages éclairés, mais pas assez renseignés; le reste est noir.

* Tilborg (Gilles) : 285. Banquet villageois. On distingue, au

centre de la table, un convive affublé d'un couvre-chef de la forme et de la couleur d'une corbeille en osier. Bonne toile.

TOURNEMINE, peintre vivant : 487. Petit paysage avec vaches et deux pâtres dont l'un est monté sur un cheval blanc.

*TROYEN (Constant) : 493. Deux vaches noires, avec la tête et le cou blancs (demi-nature). L'une boit au bord d'une pièce d'eau, l'autre est couchée. Canards, oies dans l'eau. Au fond, ville. Bonne toile.

*VALENTIN (Moïse) : 494. Conversion de saint Matthieu, grande toile. Pose théâtrale du Christ, debout à notre gauche, levant les mains en s'adressant au vieux banquier, aussi debout à droite, une main sur la poitrine. Le profil de Jésus a noirci; apôtres derrière lui. Deux jeunes hommes en costume espagnol sont assis près du bureau. Bonne toile, un peu noircie.

*VANNUCCI (Pierre), dit *le Pérugin* : 345. Adoration des Mages. Dans une construction en bois de charpente, dont les deux piliers du milieu partagent la scène, on voit, à droite, la Vierge avec l'Enfant et le vieux mage prosterné; à gauche, les deux autres rois et leur suite.

*347. Résurrection. Le Christ, sorti de son tombeau, se tient debout sur l'un de ses bords. Gardes. Copie ou répétition.

*346. Baptême du Christ.

Ces trois tableaux, de quart de nature, sont fort bien peints et encore frais. Les paysages en sont faibles.

VIEN (Joseph-Marie) : 500. Visitation de la Vierge à sainte Elisabeth, qui la reçoit sur les marches de sa maison.

VOUET (Simon) : 24. Mort de Saphire et d'Ananias (grande nature). Ils sont renversés l'un contre l'autre. On ne voit de la femme que les jambes et le bas de sa robe. Altéré.

*WITELL (Gaspard), d'Utrecht : 299. Vue de Rome. Pont et fort Saint-Ange, Tibre. Bel effet de lumière sous les arches du pont. Au fond, église Saint-Pierre. Bonne toile, un peu noircie.

*300. Vue du port de Ripetta à Rome. Un magnifique escalier de la largeur de la toile au second plan, se termine par une belle balustrade en demi-cercle, au delà de laquelle sont des soldats à cheval rangés sur la voie publique, le long des maisons. Au premier plan — noirci — le Tibre avec barques. Bonne toile.

XXVI — SENS

CHAPITRE UNIQUE

Peinture

M. Chauley possède un tableau ainsi décrit par M. Clément-de-Ris : « Eva prima Pandora, de Jean Cousin (grandeur naturelle). Elle est nue et couchée, un bras sur une tête de mort, au-dessous de laquelle est une branche du pommier fatal ; l'autre main sur un vase d'où s'échappe le serpent qui s'enlace autour du bras. Elle est dans une grotte où se trouve un autre vase d'où sort une foule de génies malfaisants (boîte de Pandore). Au fond, construction de forme pyramidale. »

XXVII — STRASBOURG

CHAPITRE PREMIER

Monuments

Article 1er. — La cathédrale, réunissant à peu près tous les styles du moyen âge. Trois portails ornent sa façade. Cette église, surmontée d'une flèche à jour, a plus de 142 mètres d'élévation. La teinte des pierres lui donne l'aspect d'un monument en fer. Cette église, très-remarquable dans son ensemble, renferme un chef-d'œuvre unique. Dans une chapelle du transept est une horloge astronomique renfermant un comput ecclésiastique, un calendrier perpétuel et un planétaire dans le système de Copernic. A midi, l'heure est annoncée par le chant d'un coq qui bat des ailes, et l'on voit les douze apôtres défiler un à un devant le Christ, qu'ils saluent en s'inclinant.

Art. ii. — La fonderie de canons, d'où sortent annuellement 300 bouches à feu.

Art. iii. — Eglise Saint-Thomas, remarquable surtout par le monument érigé au maréchal de Saxe, mort en 1750, et exécuté en 1777 par Pigalle de Paris. La partie supérieure est occupée par la statue du héros portant la cuirasse, la tête nue et un peu levée de côté. Il a une main sur la hanche et tient de l'autre le bâton de commandement. A sa droite, sont les emblèmes des trois nations vaincues par lui, savoir : l'aigle, représentant l'Autriche; le lion hollandais et le léopard anglais.

Un peu plus bas, à sa gauche, est assise la France, belle femme qui touche d'une main le maréchal, comme pour le prendre sous

sa protection, et avançant l'autre en se penchant vers la Mort comme pour parer le coup de sa faulx. La Mort, sous la forme d'un squelette, est enveloppée d'un long suaire. A gauche, Hercule, symbole de la Force, s'appuie sur sa massue dans l'attitude de la tristesse. Ces deux dernières figures, debout, sont séparées par le tombeau en marbre noir couvert du linceul. Toutes ces statues sont en marbre blanc et de grandeur naturelle. Excellente exécution. L'attitude et la physionomie de la France, empreintes d'une bienveillante sollicitude, font surtout le plus grand honneur à l'artiste.

CHAPITRE II

Peinture

ACHEN (Jean van) : N° 22. Portrait de Jean de Boulogne, statuaire.

ALLEGRI (Antoine), dit *le Corrège* : 3. Saint Jérôme dans le désert. Corrège douteux.

CHAMPAIGNE (Philippe de) : 28. Annonciation. 29. Adoration des mages.

DOSSO-DOSSI : 2. La Madeleine.

GELÉE (Claude), dit *le Lorrain* : 63. La Vénus aux fleurs.

GENNARI (Benedetto) : 6. Tête de Christ.

GUELDRE (Arnauld van) : 32. Jupiter et Mercure recevant l'hospitalité des vieux époux Philémon et Baucis.

GUÉRIN (Gabriel), de Strasbourg : 127. Tullus Hostilius, sa femme et leur fils, qui dort tandis qu'une flamme illumine la tête de cet enfant.

*130. Jolie madone largement ombrée.

HEIM, né à Belfort. Berger buvant à une fontaine alimentée par l'eau qui s'échappe d'une roche. Bel effet de lumière.

HEIMLICK, mort à Strasbourg en 1787 : 36, 37. Deux paysages, l'un pendant de l'autre.

38. Sainte Madeleine. 39. Saint Antoine.

40. Portrait de femme.

HEMLING. *Voy.* MEMLING.

HOOGHE (Pieter de) : 30. Le Maître d'école.

INCONNUS (auteurs) : 50. Saint Pierre crucifié et suspendu par

les pieds. Tableau aussi ancien, dit-on, que l'origine de la peinture à l'huile.

JORDAENS (Jacob) : 26. Groupe de satyres et de bacchantes. 27. Paysage avec figures.

LABIRE (Laurent de) : 65. Vision de saint François.

LARGILLIÈRE (Nicolas de) : 67. Portrait du maréchal de La Feuillade.

LEBRUN (Charles) : 66. Saint Michel foudroyant les anges rebelles ; esquisse.

MATTEI (Paul), dit *le Mignard d'Italie* : 11. Saint François.

MAYER (Félix) : 33, 34. Deux paysages avec figures.

MEEL ou MIEL (Jean) : 27. Paysage avec figures.

* MEMLING, MEMMELING ou HEMLING (Jean) : 21. Mariage de sainte Catherine (demi-nature). Costumes du moyen-âge. Outre la Vierge et la sainte qui reçoit de l'Enfant l'anneau des fiançailles, une autre sainte (sainte Barbe, dit-on), en robe verte, tient un livre ouvert sur ses genoux et présente une petite pomme à Jésus. Copie ou répétition par extrait de la pièce du milieu d'un triptyque de l'hôpital Saint-Jean à Bruges.

MICHAU (Théobald) : 35. Petit paysage. Fête flamande.

MIEL. *Voy.* MEEL.

MIREVELD (Michel-Jean) : 27. Portrait de femme.

MOLA (Pierre-François) : 13. Saint Bruno dans le désert.

OSTADE (Adrien van) : 34. Rixe dans un cabaret flamand.

OUDRY (Jean-Baptiste) : 71. Chasse aux cerfs. Cerfs et chiens traités dans le genre de Sneyders, mais d'une exécution inférieure.

PONTE (Jacopo), dit *Bassano* : 4. Vocation d'Abraham.

* RENI (Guido), dit *le Guide* : 8. La Vierge et les saints Enfants. Jésus est debout sur les genoux de sa mère. Le visage de la jeune Marie, un peu altéré, est moins plein que d'habitude ; le relief n'en est plus assez senti.

RIBERA (le chevalier Joseph de) : 10. Nativité.

RIGAUD (Hyacinthe) : 68. Portrait d'homme. 69. Portrait de femme.

* ROBUSTI (Jacopo), dit *le Tintoret* : 5. Saint opérant un miracle en visitant des pestiférés (quart de nature). Bonne toile, en partie noircie.

SALVI (Jean-Baptiste) DA SASSOFERRATO : 12. La Vierge et l'Enfant (petite nature).

SAVERY (Roland) : 60. Orphée charmant les animaux.

Schitz, peintre de Strasbourg du XVIII® siècle : 41 et 42. Paysages, pendants.

Schœn ou Schongaver (Martin), dit *le beau Martin :* 20. Le Christ couronné d'épines, avec des figures, les unes sérieuses, les autres grimaçant.

Seghers. *Voy.* Zeeghers.

Sens (Georges) : 76. Le jeune Tarquin levant le poignard sur Lucrèce.

Tassi (Augustin) : 7. Paysage historique.

Thulden (attribué à Théodore van) : 43, 44, 45, 46, 47. Les cinq sens.

Troy (Jean-François) : 70. Portement de croix.

Turchi (Alexandre), dit *Véronèse :* 9. Rebecca donnant à boire à l'envoyé d'Abraham.

Valentin (Moïse) : 64. Les vendeurs chassés du temple par le Christ.

* Vannucci (Pierre), dit *le Pérugin :* 1. Sainte Apolline. Charmante blonde, la tête et les yeux baissés, les mains croisées sur la poitrine. Cette figure de femme est l'une des plus gracieuses que ce peintre ait reproduites, et ce tableau est la perle du musée.

Vouet (Simon) : 61. Le Christ entouré d'anges. 62. Tête de Christ.

Zeeghers ou Séghers (Gérard) : 24. Saint Jérôme. 25. Saint Nicolas.

XXVIII — TOULOUSE

CHAPITRE PREMIER

Monuments

ARTICLE 1ᵉʳ. — La cathédrale, construction disparate de diverses époques.

ART. II. — Le Capitole, ou hôtel de ville, qui se compose d'un arrière-corps et de trois avant-corps décorés de statues. A l'intérieur : salle des pas-perdus, salle des illustrations, salle de Clémence Isaure, salle des archives et salle du trône.

CHAPITRE II

Sculptures

Collection remarquable de figures moulées sur l'antique.

CHAPITRE III

Peinture

AELST (Willem van) : 99, 100, 101, 102. Quatre tableaux de fleurs et de fruits.

ALLEGRI (Antoine), dit *le Corrège* : 13. Copie du mariage mystique de sainte Catherine dont l'original est au Louvre sous le n° 27.

* AMERIGHI (Michel-Angelo), dit *le Caravage* : 7. Martyre de saint André. On fixe sur sa croix le saint qu'un prêtre païen cherche à ramener au paganisme, en lui présentant la statuette d'un faux dieu ; mais André, les yeux levés vers le ciel, formule une dernière prière. Sa tête à barbe blanche, calme, résignée et bien éclairée est d'un bel effet. Malheureusement cette toile est en partie envahie par le noir.

BARBIERI (Jean-François), dit *le Guerchin* : 24. Les saints protecteurs de la ville de Modène. Bon, mais noirci.

* 25. Martyre de deux saints. L'un est agenouillé, les mains liées au dos. Un bourreau, d'une main appuyée sur sa tête, la force à tendre le cou qu'il s'apprête à frapper de son cimeterre déjà rougi par le sang du second saint dont la tête est détachée du tronc. La Madone apparaît dans le ciel avec l'Enfant Jésus qui contemple cette horrible scène. Le profil calme, résigné du premier saint est très-beau ; son dos et ses membres sont bien dessinés. Bonne toile dont le coloris est un peu altéré.

BARROCCI (François) dei fiori : 1 Sainte Famille. Sur cuivre. Altéré.

BELLOTTI (Bernard) : 3. Vue du pont Rialto à Venise.

BERRETTINI (Pierre) da Cortona : 44. Enlèvement des Sabines (Copie).

45. Moïse foulant aux pieds la couronne de Pharaon.

46. Saint Paul recouvrant la vue.

BIBIENA (Ferdinando Galli) : 4. Vue du pont et du château Saint-Ange à Rome.

5. Port de mer. Au premier plan, à gauche, escalier à demi-délabré ; édifices, à droite. Au fond, obélisque.

BLANCHARD (Jacques) : 212. Purification de la sainte Vierge.

BLOEMAERT (Abraham) : 103. Joueur de musette.

BLOEMEN (Jean ou Jules-François van), dit *l'Orizonte* : 104, 105, 106. Trois paysages.

BLOEMEN (Pierre van) : 107. Un manége.

108. Trompette à cheval faisant l'aumône à un enfant.

109. Un maréchal va ferrer un cheval qui se cabre et qu'un aide veut retenir.

BOURDON (Sébastien) : 219. Martyre de saint André. Altéré.

BRACASSAT (Jacques-Raymond) : 220. Une sorcière.

BREUGHEL (Jean), dit *de Velours* : 112, 113. Deux paysages.

BRIL (Matthieu) : 114. Vénus et Cupidon.

115. Paysage.

BRIL (Paul) : 116. Paysage.

CALIARI (Paul), dit *Véronèse* : 40. Mars, Vénus et l'Amour.

41. Vierge en trône avec l'Enfant et saints. — Copies.

CANAL (Antoine), dit *Canaletto* : 6. Cérémonie du Bucentaure.

CANTARINI (Simon), dit *le Pesarese* : 43. Mariage mystique de sainte Catherine. (Copie.)

CARRACCI (Annibal) : 8. La Vierge, saint Jean l'évangéliste, saint Barthelemy et saint Jacques. Marie tout en haut de la toile tient l'Enfant et regarde les saints qui lèvent vers elle la tête et les bras. Quoique de dimension plus petite, la figure de Marie est ce qu'il y a de mieux. Mais par malheur, l'extrémité postérieure de sa tête est coupée par le cadre.

9. Le Christ mort.

10. La Cananéenne aux pieds du Sauveur. — Copies.

CASTIGLIONE (Jean-Benoit) : 11. Paysage avec un troupeau de moutons et une femme à cheval allaitant son enfant.

CAZES (Pierre-Jacques) : 223. Vierge avec l'Enfant sur ses genoux. Assez jolie Vierge ; visage réjoui de l'Enfant.

CHALETTE (N.) : 224. Les huit capitouls ou magistrats municipaux de Toulouse agenouillés devant l'image de Jésus-Christ sur la croix. Ces huit personnages à mi-corps sont trop symétriquement posés le long d'une espèce de balustrade. Assez bons portraits de vieillards.

CHAMPAIGNE (Philippe de) : 119. La Madone aux pieds du Christ intercédant pour les âmes du purgatoire.

120. L'Annonciation. Le visage de Marie est trop insignifiant. Toile un peu noircie.

121. Crucifiement du Sauveur. Le Christ est étendu à terre sur

la croix; on lui cloue les mains et les pieds. Cette partie du tableau est bien dessinée et bien éclairée; le reste est faible et en partie effacé par le noir.

122. Jésus descendu de la croix.

123. Louis XIII donnant le collier de l'Ordre du Saint-Esprit à l'un des grands de sa Cour.

124. Portrait de Mansard.

CONCA (Sébastien) : 12. Mariage mystique de sainte Catherine. Esquisse.

COUTURE (Thomas) : 226. L'amour de l'or. Il y a de l'exagération dans le geste de l'avare qui, tremblant qu'on ne dérobe ses richesses semble enfoncer dans la table ses doigts sous lesquels se trouvent des pièces d'or et un collier de perles. L'une des deux femmes montre, avec ses mains, sa gorge nue. Elle est assez jolie. Sa compagne tend une draperie — bien rendue — dans laquelle l'avare doit déposer le prix du marché qu'on lui propose. Ombres vertes.

COYPEL (Antoine) : 227. Les Tectosages pillent les trésors du temple de Delphes, y compris la statue d'Apollon.

COYPEL (Charles-Antoine), fils du précédent : 228. Héloïse en habit de religieuse, les yeux en larmes fixés sur un livre. Pastel.

CRAYER (Gaspard de) : 126. Job sur son fumier écoutant patiemment les reproches de sa femme.

CRESPI (Joseph-Marie), dit *lo Spagnuolo* : 14. Démocrite et Héraclite.

DELACROIX (Eugène) : 232. Muley Abd-err-Rahmann, sultan de Maroc sortant de son palais de Mesquinez, entouré de sa garde et de ses principaux officiers. Mauvais, noirci.

DUJARDIN (Karel) : 141. Homme assis conversant avec une femme. Celle-ci debout, nous regardant de face, un bras appuyé sur l'une des vaches qui est couchée, est ce qu'il y a de mieux; le reste est noir.

DYCK (Antoine van). Achille reconnu par Ulysse déguisé en marchand (petite dimension). Ce tableau a noirci. C'est peut-être pour cela qu'Achille paraît si laid. N'est-ce pas une esquisse altérée?

128. Le Christ aux anges. Ces anges descendent du ciel pour recueillir le sang du Sauveur dans des calices.

130. Miracle opéré à Toulouse par saint Antoine de Padoue, qui force à s'agenouiller devant le Saint-Sacrement, un mulet affamé à qui on présente vainement de l'avoine.

FOSCHI (François) : 24. L'hiver, paysage.

FANCK (François) le jeune : 133. Les cinq sens. Femme tenant un oiseau (toucher) ; instrument de musique (ouïe) ; fleurs (odorat) ; miroir (vue) ; mets (goût).

GÉRARD (le baron François) : 252. Portrait de Louis XVIII sur son trône.

GIORDANO (Lucas) : 22. Saint Jérôme.

23. Madeleine dans le désert.

GROS (le baron Antoine-Jean) : 255. Hercule et le roi Diomède qui nourrissait ses chevaux de chair humaine. Ces chevaux, ces roues renversées, etc., forment un pêle-mêle disgracieux dans la partie gauche du tableau. Hercule ne semble faire aucun effort. Son visage tourné du côté opposé à l'action, ses yeux levés vers le ciel et sa petite bouche contrastent d'une façon peu naturelle avec les grimaces et les contorsions de Diomède. Le corps du demi-dieu est bien dessiné et bien éclairé ; mais le torse est celui d'un homme d'une force ordinaire et non d'un Hercule.

256. Vénus et Cupidon. La déesse, assise sur son char attelé de deux colombes, vient de soustraire une flèche du carquois de son fils. Des amours, l'un jouant de la flûte, un autre répandant des fleurs, voltigent au-dessus de Vénus.

257. Portrait de l'épouse de l'auteur tenant la rampe de l'escalier, prête à quitter l'atelier de Gros où l'on voit plusieurs de ses tableaux.

258. Portrait de l'auteur, étudiant alors sous David.

HELMONT (Segres-Jacques van) : 134. Une tabagie.

INCONNUS (auteurs) : 1° Vingt-trois tableaux de l'École d'Italie ; 2° trente-cinq tableaux des Écoles allemande, flamande et hollandaise ; et 3° vingt-cinq de l'École française, dont l'un (396) a pour sujet Daniel prenant la défense de Susanne (huitième de nature). Au fond, les trois juges assis à une table devant laquelle est le jeune prophète debout, tourné vers nous, un doigt levé. Plus bas, au premier plan, la belle Susanne, en robe blanche, les bras et les yeux tournés vers le ciel, qu'elle prend à témoin de son innocence. Son époux et son enfant sont agenouillés près d'elle. Chaque vieillard est emmené par des soldats, l'un à droite, l'autre à gauche. C'est la partie faible de cette toile, assez bonne d'ailleurs.

JANSSENS (Cornelis) : 135. Couronnement d'épines.

JORDAENS (Jacques) : 136. La Vierge et les saints Enfants.

JOUVENET (Jean) : 267. Fondation d'une ville de la Germanie par les Tectosages.

268. Le Christ descendu de la croix.

KABEL (Adrien van der) : 137. Une marine.

138. Paysans italiens jouant à la mourre.
139. Buveurs et danseurs.

KOEBERGER (Vinceslas) : 143. Le Christ présenté au peuple.

LAGRENÉE (Louis-Jean-François) : 277. Coriolan recevant dans sa tente sa mère, son épouse et des dames romaines (petite nature). Volumnie éplorée montrant ses enfants, une main appuyée sur un sein nu, ne manque pas d'expression ; mais la mère de Coriolan, qu'il tient par la main et qui seule a pu le fléchir, reste invisible pour nous : la draperie, assez mal peinte qui enveloppe sa tête, nous dérobant ses traits. Les chairs ont pâli et les ombres se sont épaissies.
278. La Charité romaine.

LAIRESSE (Gérard de) : 144. Le Sauveur crucifié.
145. Conversion de saint Paul.

LANGLOIS (Charles) : 279. Bataille de Polotsk pendant la campagne de Russie.

LANGLOIS (Jérôme-Marie) : 280. Générosité d'Alexandre, qui cède Campaspe au peintre Apelles. Les deux hommes sont mal peints. La jeune femme presque nue, les yeux baissés et dont la blonde chevelure est couronnée de fleurs est jolie et bien éclairée, à l'exception de ses jambes un peu dans l'ombre et qu'on croirait chaussées de bas de soie.

LARGILLIÈRE (Nicolas de) : 281. Portrait de la princesse douairière de Conti. Maniéré. 282. Portrait de la comtesse de Bemoreau. 283. Portrait de l'auteur.

LAURI (Philippe) : 33. Lapidation de saint Étienne.

LESUEUR (Eustache) : 292. Manué, père de Samson, offre un sacrifice à Dieu.

LOO (César van) : Sept paysages.

LOO (Charles-André) : 378. Jupiter ayant pris la forme de son aigle, enlève Ganimède. Mauvaises poses.

LUCATELLI (André) : 34. Tobie et l'ange, paysage. 35. Jésus et les deux disciples d'Emmaüs, paysage.

MARATTA (Carlo) : 37. L'Immaculée Conception.
38. Saint Stanislas Kostka recevant l'Enfant Jésus des mains de la Vierge. — Copies.

MEEL ou MIEL (Jean) : 148. Le Remouleur. 149. Un maréchal ferrant.

MEULEN (Antoine-François van der) : 150. Le siége de Cambrai par Louis XIV.

MIÉRIS (François van) le père : 151. Portrait d'un peintre inconnu.

* Mignard (Pierre) : 299. *Ecce Homo.* Le Christ, un peu plus qu'à demi-corps, est l'unique personnage du tableau. Belle tête tournée vers le ciel. Le corps et les mains, d'un bon dessin, sont bien éclairés.

300. Trois figures allégoriques.

Milé ou Milet (François), dit *Francisque :* 152 et 153. Deux paysages, avec des monuments.

Mirevelt ou Mireveld (Michel) : 154. Portrait d'homme. (Buste).

Molyn. *Voy.* Tempesta.

* Murillo (Barthélemy-Etienne) : 39. Saint Diego (ou Didace ou Jacques) né dans le diocèse de Séville. Un cardinal et le général de l'Ordre de Saint-François, quoique plus sur le devant, sont de moindre dimension que le saint : c'est un récollet sans barbe entre deux âges. Les têtes sont de bons portraits, celui du général, surtout.

Natoire (Charles) : 307. Deux ébauches de têtes de femmes.

308 Portrait du duc de Montmorency.

* Oudri (Jean-Baptiste) : 309. La prise du cerf. Chiens tenus en laisse à droite et voulant s'élancer dans la pièce d'eau que traverse le cerf dont on ne voit que la tête; d'autres se ruant sur lui, et, à l'autre bord, d'autres encore s'avançant dans l'eau ou buvant tout en nageant. Animaux très-bien peints. Beaucoup de mouvement et de vérité. Paysage insignifiant et un peu noirci.

Overbeck (Bonaventure van) : 155. Portique sous-lequel se trouve un cheval blanc.

Ponte (Jacopo da), dit *Bassan :* 2. Adoration des bergers.

Poussin (Nicolas) : 315. Saint Jean-Baptiste dans le désert. 316. Sainte Famille. — Toiles altérées.

*Procaccini (Camille) : 47. Mariage mystique de sainte Catherine. Bonnes poses de la sainte agenouillée et de l'Enfant Jésus assis sur sa mère, les jambes écartées; mais les visages de femmes sont trop vulgaires. La toile a noirci, ce qui fait que saint Joseph, tenant levée une branche d'arbre dont il offre sans doute le fruit à Jésus, semble vouloir le frapper.

Quellin ou Quellyn (Erasme) : 157. Sainte Catherine transportée sur le mont Sinaï par des anges (petite dimension). Ce tableau peint sur bois a l'apparence d'une esquisse.

158. Martyre de saint Laurent.

* Restout (Jean-Bernard) : 320. Diogène demande l'aumône à une statue. Il tient un bâton et une chaîne à laquelle est attachée sa lanterne. Il tend l'autre main. Dans le fond, hommes et jeunes

filles qui rient. Bonne tête du philosophe, bon dessin, bonne lumière.

* RENI (Guido), dit *le Guide* : 27. Jésus-Christ debout tenant sa croix. Il est nu, à la ceinture près. Jolie petite toile, un peu noircie.

28. Apollon écorchant Marsyas sous une aisselle. Le dieu, d'un blanc mat, est trop impassible. Le satyre crie horriblement; sa pose est trop tourmentée. (Répétition ou copie un peu altérée.)

29 et suivants. Quatre copies de tableaux et du plafond de l'Aurore.

RICCIARELLI (Daniel) DE VOLTERRE : 15. Copie de la descente de croix de l'église de la Trinité-du-Mont. (*Musées d'Italie*, p. 284.)

* RIGAUD (Hyacinthe) : 325. Portrait du duc d'Orléans, régent. 326. Portrait de Racine qui vient d'écrire une lettre adressée au roi. Belle tête dont la ligne du nez paraît trop longue. Double menton, mains d'un faible dessin.

RIVALZ (Jean-Pierre) : 327. Clémence-Isaure assise à terre et tenant les fleurs destinées aux poëtes lauréats.

328. Portrait de l'auteur qui, pour nous faire connaître son talent d'architecte, ouvre un volume de Vitruve.

Roos (Philippe de) : Un berger.

ROSA (Salvator) : 63. Le *quos ego* de Neptune (Enéide). 2° Jésus au jardin des Olives. 3° Sa résurrection. Altérés.

ROSELLI (Mathieu) : 62. Judith, de retour du camp ennemi, est reçue par Osias. Elle montre la tête d'Holopherne, en retroussant sa robe de côté. Tableau trop froid et noirci.

RUBENS (Pierre-Paul) : *160. Le Christ entre deux larrons. 161. Adoration des mages (copie). 162. Tomyris (copie.)

RUYSDAEL (Jacques) : 163. Paysage; bord d'une rivière.

* SANZIO (Rafaelo), dit *Raphaël* : 48. Tête de femme.

49 et suivants. Copies des fresques peintes dans les chambres du Vatican, de la Transfiguration et de la Vierge à la chaise.

SEGHERS ou ZEEGERS (Gérard) : 164. Adoration des Rois. Effet de lumière produit par le corps de Jésus, dans le genre de celui du tableau d'Honthorst, du musée de Florence. (*Revue d'Italie*, p. 41.) Les traits de la Vierge sont par trop vulgaires.

SNAYERS (Pierre) : 165. Un Évêque.

SOLIMÈNE (François), dit *l'Abbate ciccio* : 66. Portrait de femme (jusqu'aux genoux). Elle est coiffée d'une étoffe roulée en turban. Les draperies qui la couvrent et qu'elle retient d'une main, sont trop volumineuses, en désordre et de mauvais goût. Elle s'appuie

de l'autre bras, qui est nu, sur une table. Ses traits sont réguliers, mais l'expression en est peu agréable.

STELLA (Jacques) : 355. Mariage de la Vierge.

356. Jésus-Christ ressuscité donnant la communion aux apôtres.

357. Sainte Famille.

358. Saint François.

SUBLEYRAS (Pierre) : 360. L'Annonciation. 361. La Circoncision. 361. Saint Pierre guérissant les malades. 362. Joseph expliquant les songes dans sa prison. 363. Songe de Joseph. 7° Saint Joseph tenant l'Enfant Jésus. 362. Nature morte.

TEMPESTA (le chevalier Pierre Mollyn dit) : 67. Bataille. 68. Armée passant sur un pont.

TOURNIER (N.) : 367. Mise au tombeau.

*368. Descente de croix. Le Christ est étendu à terre sur le dos, le haut du corps un peu relevé par un vieux saint. Bons reliefs des pieds. La Madeleine, avec un sein pendant et une robe raide comme une planche, est la partie faible de cette composition. Beau profil de la Vierge. Bon tableau.

TROY (François de) : 371. Madeleine dans le désert. 372. Ange gardien et enfant, un bouquet à la main. 373. Songe de saint Joseph.

TROY (Jean de) ; 370. Conception de la Vierge.

*VALENTIN (Moïse) ou plutôt *Boullongne* (Jean) dit : 375. Judith tenant la tête d'Holopherne. Il y a ici de la lumière et du relief ; mais les traits de l'héroïne sont communs, et sa manière de tenir la tête coupée par une longue et étroite mèche de cheveux, est d'autant moins naturelle que cette même main pose sur la garde de son épée, dont la pointe s'appuie sur le sol.

376. Bohémienne disant la bonne aventure à un jeune homme (copie).

VANNI (François) : 73. Vierge, l'Enfant et ange.

*VANNUCCI (Pierre), dit *le Pérugin :* 42. Saints Jean l'évangéliste et Augustin. Le jeune saint Jean a ici des traits de femme, avec des yeux en coulisse; physionomie convenant peu à l'auteur de l'Apocalypse. L'autre figure est beaucoup mieux.

VECELLIO (Tiziano), dit *le Titien :* deux copies, savoir : 71. Les quatre âges de la vie.

72. L'Amour sacré et l'Amour profane. (*Musées d'Italie*, p. 354.)

VIEN (Joseph-Marie) : 386. Figure d'étude.

VIGNON (Claude) : 387. Sainte Cécile touchant de l'orgue. 2° Dangers de la Jeunesse, allégorie.

VLEUGHERS (Nicolas) : 168. Vulcain présente à Vénus des armes pour Enée.

VOUET (Simon) : 392. Invention de la croix. 393. Le serpent d'airain.

WITIL (Gaspard van) : 169. Vue de la place Saint-Pierre, à Rome.

WOUWERMANS (Philippe) : 170. Groupe de cavaliers.

WOUWERMANS (Pierre) : 171. Des voyageurs. 2° Halte de voyageurs.

ZAMPIERI (Dominique), dit *le Dominiquin* : 16. Sainte Cécile chantant les louanges du Seigneur. 17. La Communion de saint Jérôme. 18. Saint Pierre délivré par un ange. (Copies.)

XXIX — TOURS

CHAPITRE PREMIER

Monuments

Art. 1er. — Cathédrale de Saint-Gatien dont le grand portail est décoré de 36 statues et surmonté d'une rosace avec vitraux du XVe siècle. Ses deux tours, l'une de 69, l'autre de 70 mètres, sont ciselées comme des joyaux d'orfévrerie.

Art. II. Débris importants d'une enceinte *gallo-romaine* aux larges murs dont la base est formée de gros blocs ornés de moulures et de bas-reliefs. On y trouve entassés des monuments funéraires, des chapiteaux, des corniches, etc.

CHAPITRE II

Peinture

Amerighi (Michel-Ange), dit *le Caravage* : 192. Saint Sébastien secouru par sainte Irène.
193. Sainte Famille.
Barbieri (Jean-François), dit *le Guerchin* : 213. Céphale et Procris son épouse qu'il retient dans ses bras au moment où elle se renverse mourante. Nus vivement éclairés ; le reste est noir, ainsi que le visage de Céphale.

214. Mort de Cléopâtre (grande nature). Assez belle tête penchée en arrière, mais mauvaise pose. La reine est soutenue par une femme dont on ne voit plus qu'une partie du corps. Nus bien éclairés; le reste noir.

215. Esther devant Assuérus (petite nature). Esther qui s'évanouit, ses deux suivantes et le roi forment un groupe d'où ce dernier ne se détache pas assez.

216. Agar dans le désert. Mauvaise pose de son enfant. Elle est à genoux dans l'attitude de la prière. Un ange lui montre une source. Nus encore éclairés; le reste noir.

BASSAN. *Voy*. Ponte (da).

BELLINI (Jean) : 192. Sainte Famille avec saint Jérôme. Copie.

BOUCHER (François) : 11. Apollon visitant Latone. Le dieu descend de son char. Scène fade de berger et bergère.

BRANDI (Hyacinthe) : 193. Piété. Marie tenant sur ses genoux le corps inanimé du Christ. Madeleine et deux saintes femmes.

BREUGHEL (Pierre) ou peut-être BRIL (Paul) : 162. Une chasse au cerf; chasseurs armés de piques, chiens, etc.

BUSSON (Charles), peintre contemporain : 24. Grand paysage avec vaches dans l'eau. Assez bon.

CANLASSI (Guido), dit *Cagnacci* (le Cagneux) : 194. Prométhée déchiré par un vautour.

CARAVAGE (le). *Voy*. AMERIGHI.

CARRACCI (Annibal) : 201. Nymphe endormie.

202. L'Enfant Jésus dormant sur la croix.

203. Le baptême du Christ.

CARRACCI (Louis) : 205. Saint François en méditation devant un petit Christ en croix (petite dimension). Mains mal dessinées. Assez bonne expression de la tête un peu levée. Paysage de roches avec eau, devenu noir.

206. Le même saint en extase.

CIGNANI (Carlo) : 210. Stratonice et une suivante auprès d'Antiochus malade. Mauvais, noirci. Non de Cignani.

COYPEL (Antoine) : 47. La colère d'Achille contre Agamemnon, appaisée par Pallas.

48. Adieux d'Hector et d'Andromaque.

CRIVELLI (Vittorio) : 211. Saint Jean-Baptiste, panneau.

DELACROIX (Ferdinand-Victor-Eugène) : 50. Les bateleurs arabes. Déjà noirci.

DOMINIQUIN. *Voy*. Zampieri,

DROUAIS (François-Hubert) : 161. Portrait de la duchesse de Grammont (tapisserie des Gobelins).

FRANCK (François) : 163. La reine de Saba devant Salomon.

GOYEN (Jean van) : 164. Petite marine, esquisse.

GUERCHIN (le). *Voy.* BARBIERI.

GUIDE (le). *Voy.* Reni.

HEEM (David de) : 166. Sainte Famille dans un médaillon entouré de fruits. Figurines un peu altérées. Fruits bien rendus. Fond noir.

JOUVENET (Jean) : 80. Le centenier aux pieds du Christ.

JULLIAR (Nicolas-Jacques) : 81. Grand paysage. Effet de soleil couchant. A droite, haute montagne de roches. Au premier plan, troupeau, berger et bergère. Plus loin, deux soldats en armure antique. Sur la droite, paysage insignifiant. Assez bonne toile.

LEBRUN (Charles) : 86. Louis XIII devancé par la Victoire.

LESUEUR (Eustache) : 92. Saint Sébastien.

93. Saint Louis pansant les malades

94. La messe de saint Martin. Il se dépouille de sa tunique pour en couvrir un pauvre homme qui vient le trouver dans la sacristie.

* LUCATELLI (André) : 228. Paysage éclairé par le soleil levant. Sur le devant petites figures drapées à la romaine et berger suivi de son troupeau de moutons. A droite, tombeau sur lequel est étendue la statue d'un jeune homme. Jolie toile encore fraîche.

MANFREDI (Barthelemy) : 229. David ayant tué Goliath et quatre femmes chantant sa victoire.

* MEULEN (Antoine-François) : 103. Entrée de Louis XIV dans la forêt de Vincennes. Le roi monté sur un cheval blanc est entouré de sa suite (figurines). Bonne toile bien conservée.

104. La prise d'Orsay. Turenne donne des ordres à deux de ses aides de camp qui l'abordent chapeau bas. Tous trois sont lancés au galop. Figures plus grandes que dans le précédent mais moins bien peintes. Le fond où se trouve la ville est peu éclairé ; il y a ici moins de perspective. Ce n'est pas là un vrai Meulen original.

MONNOYER (Jean-Baptiste) : 110. Groupe de fleurs dans un vase d'albâtre posé sur une table. Les peintres de fleurs se croient souvent dispensés d'observer les règles de la perspective, comme cela se voit dans ce tableau ; ils ont tort ; car l'illusion est moins grande et les natures mortes n'ont de mérite, en peinture, que lorsqu'elles nous apparaissent comme des réalités.

Poussin (Nicolas) : 123. Le triomphe de Silène. Ce tableau est altéré, mais n'a pas noirci comme ceux du Louvre. Les figures assez confusément groupées ne sont pas toutes d'un dessin correct; il y a des nus bien éclairés et d'un bon relief; mais la scène est plus triviale que dans les bacchanales du même peintre. N'y eût-il que cet homme drapé à la façon des Bassan et cachant avec sa large main l'indécence de Silène, nous dirions que ce tableau n'est pas du Poussin.

124. Le triomphe de Bacchus.

125. Fête à Silène.

126. Fête au dieu Pan. — Copies.

Reni (Guido), dit *le Guide* : 220. Le mariage de sainte Catherine. Les figures ne sont pas du type adopté par le Guide. Une seule chose a pu faire penser à lui, c'est la teinte d'un blanc morbide qu'on remarque au cou des saints. Jolie toile du reste.

221. Sainte Madeleine.

*222. Agar dans le désert (demi-nature). Elle montre à Ismaël l'ange qui vient leur indiquer une source. L'enfant est blanc, non comme un être souffrant, mais comme un mort. Belle lumière; bonne toile.

223. Tête de Madeleine.

224. Enlèvement d'Europe.

225. Charité. — Copies.

* Restout (Jean) : 129. Vision de saint Benoît, qui aperçoit l'âme de saint Germain portée au ciel par les anges (grande toile). Son visage jeune, imberbe, est bien éclairé. Sa robe noire est d'une ampleur exagérée.

Ricciarelli (Daniel) da Voltera : 15. Descente de croix, esquisse qu'on croit avoir été arrêtée de la main de Daniel pour sa fameuse fresque de l'église de la Trinité-du-Mont à Rome (*Musées d'Italie*, page 284).

Rigaud (Hyacinthe) : 132. Portrait de Louis XIV.

Robusti (Jacques), dit *le Tintoret* : 243. Judith entrant dans la tente d'Holopherne suivie de sa servante, gardes, Holopherne.

Rubens (Pierre-Paul) : 173. La Victoire couronnant Mars sur des attributs militaires. Mauvaise pose et singulière physionomie du guerrier tournant vers nous son visage trivial et souffreteux. La déité aux formes molles, aux appas énormes et l'amas d'armes à droite, sont également d'un aspect assez déplaisant. — Copie. (Voir *Musées d'Allemagne*, p. 261).

Ruysdael (Jacques) : 177. Paysage, altéré.

* Swagers (François) : 180. Paysage. Soleil levant. A gauche, eau et barques. Ton chaud.

* 181. Paysage. Soleil couchant. À gauche, voûte et figures ; à droite, village avec église.

Ces deux petits paysages d'une bonne perspective sont très-jolis.

* Tempesta (Antoine) : 241. Petit mariage de sainte Catherine. Son profil est insignifiant ; le visage de la Vierge est celui d'une fillette villageoise : figurines assez bien peintes du reste. Bonne lumière, surtout sur Marie et Jésus ainsi que sur le grand ange volant au-dessus de leurs têtes. Joli encadrement où se trouvent peints en miniature les quatre évangélistes, l'Annonciation et l'adoration des Mages.

242. Jésus entre les deux larrons. Mauvaise toile.

Tintoret (le). *Voy.* Robusti.

Titien (le). *Voy.* Vecellio.

Valentin (Moïse, ou plutôt *Jean Boullongne* dit) : 147. Saint Antoine, abbé.

148. Saint Jean l'évangéliste. Il tient une plume et un papier déroulé. Tête d'un jeune et imberbe paysan ; belles mains bien éclairées.

* 149. Saint Luc. Belle tête bien éclairée.

150. Saint-Marc, une main ouverte et posée sur un livre ; il regarde devant lui d'un air méditatif. Vieille tête à barbe blanche, moins bien éclairée que celles des trois autres évangélistes.

151. Saint Matthieu évangéliste, en lecture. Un ange tourne les feuillets de son livre. Une plume à la main, il tient ses yeux à demi-fermés ; on dirait qu'il dort et que son livre va lui échapper des mains.

Ces quatre figures de saints sont peintes jusqu'aux genoux.

152. Soldats se querellant en jouant aux dés. Un jeune soudart sans barbe, la tête nue, et assis lève le poing sur un des querelleurs qui a mis habit bas et que retient son antagoniste, en armure. Autres figures. Ombres noircies. Tableau vu ailleurs.

* Vecellio (Tiziano), dit *le Titien* : 244. Son portrait (buste). Grande tête de vieillard, aux traits nobles, au regard irrité. Robe brune avec fourrure et chaîne en or. Sa belle tête est bien éclairée et d'un grand effet ; mais ce n'est pas tout à fait cette physionomie si noble, si calme, si mélancolique par nous décrite dans notre revue des *Musées d'Espagne*, p. 173.

Velasquez (don Diego) : 253. Son portrait équestre.

254. Nature morte.

255. Tête de femme, étude.

Velasquez comme on en voit partout, tandis qu'il n'existe pour ainsi dire qu'à Madrid.

VERNET (attribué à Claude-Joseph) : 155. Marine. Au milieu, mer, barques. Au premier plan, figures. Sous l'arche naturelle d'une roche passent deux hommes dont le premier est monté sur un âne. Bon, altéré. Non de Vernet.

VIGNON (Claude) : 156. Un sacrifice. Une reine à l'air commun et méchant, entourée de ses dames d'honneur lève son sceptre au-dessus d'une autre reine agenouillée qui a déposé près d'elle sa couronne. Femmes, à droite, à genoux autour d'un autel circulaire sur lequel brille une flamme. Sujet inconnu.

VOLTERRE (Daniel de). *Voy.* RICCIARELLI.

* WILD (William). Une régate à Venise. Palais des doges vu de face exactement rendu et bien éclairé. A gauche, autres bâtiments ; mer où se produit une course de gondoles et près du bord, barques dorées, foule.

ZAMPIERI (Dominique), dit *le Dominiquin* : 251. *Ecce homo* (demi-figure).

XXX — VALENCIENNES

MUSÉE

CHAPITRE PREMIER

Monuments

Art. 1er. — Eglise Notre-Dame du Saint-Cordon dans le style ogival du xiiie siècle. La tour du portail a ou aura 83 mètres d'élévation. On remarque à l'intérieur les vitraux, le maître-autel en marbre blanc orné de sculptures, le pavé du chœur offrant les armoiries de Valenciennes à diverses époques, les stalles et la chaire en bois sculpté.

Art. ii. — L'hôtel de ville, l'un des plus beaux de France. Reconstruit en 1612 et tout nouvellement gratté et restauré, il offre une large façade ornée de colonnes superposées des trois ordres (dorique, ionique, corinthien). Il est surmonté au milieu par un campanille carré à deux étages.

CHAPITRE II

Sculpture

1° 98 Statues, statuettes, bustes ou bas-reliefs de sculpteurs modernes.
2° 26 Statues, statuettes, bustes ou bas-reliefs d'auteurs inconnus.
3° 40 Statues, statuettes, bustes ou bas-reliefs, réductions-Sauvage.

CHAPITRE III

Peinture

ABEL DE PUJOL (Alexandre-Denis) : 1. Portrait de son père de Pujol de Mortry, baron de la Grave, fondateur de l'Ecole des beaux-arts de Valenciennes.
2. Clémence de César envers Ligarius. Tableau placé dans le palais de justice.
3. Apothéose de Saint-Roch. Réduction du plafond de la chapelle de Saint-Roch à Saint-Sulpice.
4. Le président de Harlay, insulté par des ligueurs en 1588. Esquisse d'un tableau du musée de Versailles.
4. Le tonneau des Danaïdes, grisaille.
6. La ville de Valenciennes encourageant les arts. Tableau allégorique placé dans une des salles de la mairie.
ALLEMANDE (Ecole) : 485. Tapisserie de haute-lisse représentant un tournoi (grandeur naturelle). Mauvais dessin, pas de perspective. Couleur altérée.
BELLEGAMBE (Jean) : 21. *Ex-voto*. Panneau.
BERGEN ou BERGHEM (Thierry van) : 22. Bétail au repos. 23. Animaux. 24. Coucher de soleil. Trois toiles de petite dimension, bonnes, mais noircies.

BLOEMEN (Pierre van), dit *Stendart* : 26. Halte de voyageurs devant une hôtellerie. Bon ; altéré.

27. Ecurie dans des ruines antiques et chevaux. La tête d'un cheval blanc est mal dessinée. En partie noirci.

Deux autres tableaux du même genre, altérés.

BOUDEWYNS (Antoine-François) : 30, 31, 32, 33. Paysages dans le genre italien, avec fabriques et se faisant pendants.

BREUGHEL (Pierre), le vieux : 35. Tentation de saint Antoine, que d'autres attribuent à Jérome Bosch.

BREYDEL (Charles) : 36, 37. Deux combats contre les Turcs.

BRIL (Paul) : 38. Paysage boisé.

CESARI (Joseph-César), dit *Josepin* ou le *chevalier d'Arpino* : 114. Diane et Actéon. La nymphe, assise à gauche et nous tournant le dos, est bien modelée et éclairée; Diane jette des deux mains de l'eau sur l'indiscret. Bonne et vieille répétition comme celle du Louvre, ci-avant décrite (p. 84). Ici les corps de femmes ont des formes moins massives. L'original est, selon nous, au musée Borghèse à Rome. (*Musées d'Italie*, page 350.)

CORNELISSEN, dit *Cornelius de Harlem* : 59. La Charité. C'est une jolie femme maniérée, en robe lilas et manteau rouge, tenant sur elle un enfant dont la carnation est trop rouge. Poses peu naturelles des enfants. — Mauvais coloris.

* CRAYER (Gaspard de) : 69. Notre-Dame du Rosaire. La Vierge a un trop petit visage dont les sourcils sont placés plus haut que de raison. A gauche, sainte Catherine, assise et tenant sa palme, lève son profil vers l'Enfant Jésus. Près d'elle on voit son orgue et un ange tenant un petit cor dans une main levée. Sainte Marguerite, en robe rouge et manteau vert, se tient debout, sa palme à la main. A droite, ange portant une corbeille de fruits. Bonne toile.

* DYCK (Antoine van) : 83. Martyre de saint Jacques et de son dénonciateur converti. Ce dernier a la tête séparée du tronc. Le saint, à genoux, l'épaule et un bras nus, avec un manteau bleu, lève les yeux vers le ciel. Son beau visage est bien éclairé. Derrière lui, un bourreau tire son glaive du fourreau. Vieil officier romain sur un cheval; deux soldats cuirassés. Bonne toile, en partie altérée.

ELSHEIMER (Adam) : 85. Evocation magique au clair de lune.

FRANCK (Ambroise) : 87. Entrée dans l'arche.

FRANCK (François), le vieux : 86. Charles-Quint prenant l'habit de moine.

FYT (Jean) : 88, 89. Deux tableaux de gibier tué.

GENNARI (Benoît) : 90. Portrait d'Hortense Manciui.

GUÉRIN (Baron-Pierre-Narcisse) : 93. Mort du maréchal Lannes, à la bataille d'Essling. Ebauche.

GUIDE (le). *Voy.* RENI.

HEEM (Jean-David) : 98, 99. Deux natures mortes.

HEEM (Cornelis) : 100, 101. Fruits, pâté, vases.

JANSSENS (Victor-Honoré) : 109. L'union fait la force et produit l'abondance, allégorie.

JORDAENS (Jacques) : 111. Le Roi boit. Répétition ou copie.

112. Deux enfants dans un berceau.

113. Le jugement de Midas.

JOSEPIN ou le CHEVALIER D'ARPINO. *Voy.* CESARI.

KESSEL (Ferdinand van) : 115. Paradis terrestre. Cheval blanc de carton. En partie noirci.

LAAR (Pierre van), dit *des Bamboches* : 116, 117. Deux paysages.

LAHIRE (Laurent de) : 118. Ruines d'un temple.

LENAIN (Louis) : 123. Joueurs de cartes.

METZYS ou MASSYS (Quentin) : 129. Epoux avares. L'homme tient la balance et jette une pièce d'or dans l'un des plateaux. Il est tout rouge. Sa femme, penchée vers lui, regarde le mouvement de la balance. Elle est toute blanche. Sa coiffure singulière est assez jolie. Ses yeux sourient doucement, tandis que son mari, les yeux baissés, presque fermés, paraît très-sérieux. La table est couverte de pièces d'or et d'argent. Répétition ou bonne copie.

MEULEN (Antoine-François van der) : 130. Déroute de l'armée française devant Valenciennes.

MIREVELD ou MIREVELT (Michel) : 131. Portrait d'un chevalier.

MURILLO (Barthelemy-Etienne) : 135. Un saint évêque aux pieds de la Vierge.

NATTIER (Jean-Marc) : 137. Portrait de Boufflers.

NEEFS (Pierre), le vieux : 138, 139. Deux intérieurs d'églises.

NEEFS (Pierre), le jeune : 140. Un intérieur d'église.

PATEL (Jean-Hippolyte) : 149. La soirée. 150. Le nid de tourterelles.

PETERS (Bonaventure) : 152, 153. Marines. Au premier plan, personnages (figurines). Au milieu, grand vaisseau. Plus loin, à gauche, barques. Mer mal rendue.

PORBUS ou POURBUS (François), le jeune : 160. Portrait en pied de Dorothée de Croÿ, duchesse d'Arschot.

161. Portraits en pied de Philippe-Emmanuel de Croÿ, comte de Solre et de sa sœur Marie. Le comte est un tout petit bébé

assis à gauche; sa sœur, un peu plus grande, est debout à droite et tient son frère par la main. Riches costumes du temps.

Reni (Guido), dit *le Guide* : 94. Tête de femme coiffée d'un turban.

Rottenhammer (Jean) : 176. Le Christ au jardin des Olives.

Rubens (Pierre-Paul) : 178. Saint François en extase aux pieds du rédempteur crucifié. Altéré.

*179. Prédication de saint Etienne dans le Sanhedrin. Volet de gauche. 180. Saint Etienne lapidé, tableau du milieu. *181. Saint Etienne mis au tombeau. Volet de droite. *182. Annonciation sur le dessus des volets. — Ce triptyque (grande nature) d'une dimension extraordinaire est l'œuvre capitale du musée, et, sans les altérations qu'il a subies, il serait l'un des plus précieux chefs-d'œuvre de Rubens, ainsi qu'on en peut juger par la mise au tombeau qui n'a pas été retouchée et dont le merveilleux coloris s'est parfaitement conservé. Le jeune saint, enveloppé dans un suaire, la tête ensanglantée, est tenu par deux hommes qui le descendent dans une fosse. A gauche, jeune homme; à droite, homme plus âgé en turban, et, plus haut, femme en deuil, le teint pâle; jeune femme à droite, plus, deux autres figures dans l'ombre. Le tout est parfaitement peint et les têtes sont fort belles. La partie principale, celle du milieu, a été déplorablement restaurée, témoin, entre autres, le bras du bourreau baissé pour ramasser une pierre. Cette scène de la lapidation forme un tableau de 4 mètres 37 cent. de hauteur sur 2 mètres 80 cent. de largeur. Le volet de gauche — la Prédication — quoique moins parfait aujourd'hui que celui de droite, est encore fort intéressant. Le jeune saint, debout sur les marches d'un édifice, porte un riche costume ecclésiastique; ses traits réguliers sont très-beaux. Il a pour auditeurs trois vieillards dont les draperies sont trop lourdes. La tête de l'un d'eux est seule éclairée. L'Annonciation peinte sur le dessus des volets est traitée d'une façon originale. A gauche, la Vierge, en robe bleue, avec un voile vert couvrant la tête et un manteau violet faisant illusion, soutient ce manteau d'une main et pose l'autre au bas du cou, en baissant les yeux d'un air rêveur. Sa belle tête est des plus gracieuses. L'ange Gabriel est moins bien. Son profil, dans l'ombre noircie — par l'humidité des églises où le triptyque a séjourné — est à peine visible. Il a les bras et les jambes nus, une main levée, l'autre baissée. Dans le ciel, la divine colombe et deux anges. En bas, trois autres chérubins.

*183. Descente de croix. Un bourreau décloue l'une des mains du Christ, qui tombe en quelque sorte debout dans les bras de

Nicodème, vêtu d'une robe rouge et monté sur une échelle. A droite, saint Jean lève vers le ciel un visage de jeune et grosse Flamande. A gauche, au premier plan, la blonde Madeleine, en robe verte, tient les pieds du Christ. Belle tête de Joseph d'Arimathie, coiffé d'un turban et placé aussi à gauche.

RICKAERT (David) : 186. Deux petits pauvres.

* SNEYDERS (François) : 191. Un marchand de poissons debout contre une table chargée de poissons. Il regarde de côté une jeune servante debout, au premier plan à gauche, et portant au bras un seau de cuivre. Bonne toile un peu noircie.

SNYERS (Pierre) : 192. Paysage boisé. Eau au milieu encore éclairée; le reste est noir.

193. Paysage. Attaque de voleurs dans un chemin creux. Voiture arrêtée. Un brigand ajuste le conducteur debout sur le devant de cette voiture. Noirci.

THULDEN (Théodore van) : 197. Sainte Famille dans une guirlande de fleurs. Noirci.

VALENTIN (Moïse), proprement *Boullongne* : 202. Concert dans une taverne. Trois musiciens accompagnent un jeune homme qui chante. Au fond, paysan allumant sa pipe. Noirci.

VANNUCCHI (André), dit *del Sarto* : 203. La madone, Les Bambini et trois anges. Copie réduite.

VELASQUEZ (don Diego Rodriguez de Silva y) : 204. Portrait en pied de Philippe IV, vêtu de noir, la tête nue. Visage long et pâle. Copie noircie.

VIVIEN (Joseph) : 208. Portrait de Joseph Clément de Bavière, électeur de Cologne.

209. Portrait de Fénélon.

VOUET (Simon) : Saint Etienne en prières.

* WATTEAU (Jean-Antoine) : 217. Conversation sous les arbres d'un parc. A droite, deux amoureux assis, lui dans l'ombre et penché sur l'épaule de sa belle. Couple debout se tenant par le bras et regardant les deux tourtereaux assis à terre, l'homme vu de dos, elle de face et éclairée. Enfin, plus à droite, un dernier couple assis sur l'herbe, l'un des personnages vis-à-vis de l'autre. Bonne toile dont le fond a noirci.

WATTEAU (Louis-Joseph) : Quatre heures principales de la journée.

218. Le matin. Le berger sort son troupeau de moutons que précède un vieillard. Chariot de légumes conduit au marché par des chiens.

219. Le midi. Repas dans les champs. Le maître et la fermière debout au milieu ; à droite, deux hommes et une femme. A gauche, troupeau, berger ; puis, ouvriers au repos. Couple endormi.

220. Vespres. Moissonneurs surpris par un orage. Le maître, sa faulx sur le dos, s'enfuit avec sa femme et un tout jeune enfant.

221. Le soir. Berger rentrant avec son troupeau. Maison surmontée d'une tour. Repas en plein air ; femme, domestique ; mère avec un enfant au sein. Un jeune chasseur, son fusil dans une main, tend l'autre vers la table.

Assez jolies toiles.

* 222. Le congé absolu. Soldat libéré rentrant dans ses foyers. Bonne toile.

223. Menuet sous le chêne.

WEENIX (Jean) : 224. Perdrix et autres oiseaux.

* WOUWERMANS (Philippe) : 225. Le départ pour la chasse. Jolie petite toile remplie de personnages. Cheval blanc sellé et non monté, etc. En partie noirci.

COLLECTION BENEZECH

annexée à la Bibliothèque publique

ADRIAENSEN (Alexandre) : N° 1. Carpe dans un plat ; petits poissons.

Antiquités : objets divers. Rien de remarquable au point de vue de l'art.

BRIL (Paul) : 4. Tobie conduit par l'ange. Paysage.

INCONNUS (auteurs) : Soixante-dix-huit tableaux d'un mérite contestable ou altérés.

WATTEAU (Louis-Joseph) père : 16. Portrait de François Decottignies, dit *Brûle-Maison*, chansonnier lillois. Il chante le verre en main.

SUPPLÉMENT

CHAPITRE PREMIER

Sculptures des temps modernes.

*Buonarotti (Michaelo-Angelo), dit *Michel-Ange* : Deux prisonniers esclaves ; le premier, jeune, une main sur la poitrine, l'autre posée sur le derrière de la tête, qu'il penche en arrière et de côté, les yeux fermés, l'air triste. Belle tête, beau corps ; jambes un peu trop fortes, selon nous. — L'autre est un vieillard plus musclé, les mains paraissant liées sur le dos. Une de ses jambes est tendue et l'autre relevée, le pied posé sur une pierre. Cou très-tendu, visage levé vers le ciel.

Ces deux statues (grande nature) sont fort belles, mais les poses en sont bien tourmentées.

*Canova : L'Amour recevant, dans le creux d'une main, le papillon que Psyché tient par les ailes. Il pose d'un air câlin sa jolie tête sur l'épaule de son amante.

Pradier : La toilette d'Atalante. Elle est nue, un genou en terre, l'autre relevé pour recevoir la chaussure, ce qui eût mis à découvert une partie indécente, si on n'avait pas oublié de la décrire. Joli marbre.

*Puget (Pierre) : 1° Mort de Milon de Crotone. La main prise dans une fente d'arbre, il est attaqué par derrière et mordu par un lion dont la pose contournée n'est peut-être pas assez naturelle. Ses jambes sont tendues en avant, le corps un peu courbé, la tête levée vers le ciel et tombant sur une épaule, avec un cri de douleur. Admirable composition de dimension colossale ; reliefs savamment traités.

2° Hercule (grande nature) assis sur une pierre, une jambe allongée et posée sur sa longue massue, qu'il tient de la main gau-

che, l'autre jambe repliée. Le visage est trop jeune et trop vulgaire. Son dos se courbe d'une façon disgracieuse. Bons modelés.

3° Persée délivrant Andromède. La captive est de grandeur naturelle. Persée est d'une taille semi-colossale ; on ne s'explique pas cette extrême disproportion. Il lève le bras et la tête pour détacher la chaîne fixée par un bout au haut d'un tronc d'arbre, et que tient par l'autre bout un amour. Le corps de la femme, à demi suspendue, les yeux presque fermés et prête à s'évanouir, est très-beau et fait le principal mérite de ce groupe.

CHAPITRE II

Peinture

Galerie de M. La Caze

ARTICLE UNIQUE — PEINTURE

ALLEMANDE (Ecole) : 159. Portrait de femme en Diane. Faible, maniéré.

160. Portrait de femme en Flore. Jolis traits bien éclairés. Mains prétentieuses. Genre plus français qu'allemand.

ARTOIS (Jacques van) : 40. Paysage, beau jadis. Le noir y a jeté de la confusion.

BACKUYSEN (Ludolf) : 41. Mer agitée. Mauvais.

BOUCHER (François) : 161. Vénus chez Vulcain. La déesse est une petite fillette blanche et fardée. Vulcain, aux traits vulgaires, et ses cyclopes sont trop rouges.

162. Les Grâces surmontées d'un Amour ayant son flambeau à la main (petite dimension). Poses maniérées. Peinture frottée et presque effacée.

163. Boucher dans son atelier. Il aurait pu se poser mieux. Son dos est trop voûté. Noirci.

164. Les forges de Vulcain. Assez jolie toile, dont les parties, mises dans l'ombre, ont noirci.

* 165. Portrait d'une jeune femme. Charmant petit visage plein de grâce et de finesse.

Bourdon (Sébastien) : 166. Scène villageoise d'intérieur. Très-altéré.

Brauwer (Adrien) : 42. Intérieur de cabaret. 43. Homme taillant sa plume. 44. L'opération. Altérés. 45. Le fumeur. Grimace effroyable. Mauvais. Altéré.

Brekelenkamp (Quirin van) : 46. La consultation. Médecin debout tâtant le pouls d'une femme assise (petites figurines). Bon, mais noirci.

Breughel (Jean), dit *de Velours* : 47. Paysage avec figurines. 48. Paysage. Coche et chariot se croisant, etc. Bons, tournant au noir.

Caliari (attribué à Paul), dit *Véronèse* : 1. Le Sauveur du monde sur des nuages. Bonne toile. Véronèse douteux.

* Careño de Miranda (Juan) : 27. Saint Ambroise faisant l'aumône. Belle et bonne tête imberbe du saint. La tête du mendiant disparaît sous une couche de noir. Bon du reste.

Casanova (François) : 168. Cavalier l'épée au poing et galopant. Faible ; un peu altéré.

* 169. Cavaliers, dont un nègre. Cheval blanc. Excellent.

Castelli (Valerio) : 2. Le frappement du rocher. Mauvaise composition. Peinture altérée.

Cerquozzi (Michel-Ange), dit *des Batailles* : 3 et 4. Fruits sur une table. Bons. Fonds noircis.

Ceulen (Cornelis Janson) : 49. Portrait de femme vue jusqu'à mi-jambes. Visage bien peint et vivement éclairé ; un peu altéré par le noir dans ses autres parties. Yeux trop distants l'un de l'autre ; menton trop petit.

Champaigne (Philippe de) : 50. Le prévôt des marchands et les échevins de Paris. Leurs visages, ceux à notre gauche surtout, sont trop peu renseignés. Sortent-ils de la palette de l'un des meilleurs portraitistes ?

51. Portrait du président de Mesme. Visage bien éclairé et assez vivant. Le front paraît trop court, ses mains trop mignonnes sont mal dessinées. Elles ne sont pas de Champaigne, qui les fait si bien.

Chardin (Jean-Baptiste-Siméon) : 170. Le *Benedicite*. La mère est bien peinte ; les deux enfants moins bons, surtout la petite fille attablée.

171. Le château de cartes bâti par un jeune garçon, dont le petit profil est assez niais ; mains mal dessinées.

172. Le singe peintre. On dirait qu'il a un masque noir sur le visage. Altéré.

De 173 à 184. Natures mortes (fruits, ustensiles), dont plusieurs atteints par le noir.

185. Le retour de l'école (attribué au même peintre). Petite fille regardant d'un air triste son chien noir — assez mal rendu. — Elle intéresse.

Coypel (Antoine) : 187. Démocrite. C'est plutôt la tête d'un vieil ivrogne que celle d'un sage.

Coypel (Charles) : Portrait de l'acteur Jelyotte, en costume de femme mal accoutrée; visage féminin et riant. Médiocre.

David (Jacques-Louis) : 189. Portrait de Bailly. Belle tête de vieil officier. Le reste n'est que tracé.

* Delaporte (Roland) : 238. Nature morte (grandeur naturelle). Bon. La cruche fait illusion.

Denner (Balthasar) : 53. Portrait de vieille femme. Ce coloris rouge, assez sec, n'est pas celui de Denner tirant sur l'ivoire. Nous n'avons ici qu'une copie.

Dow, Dov ou Dou (Gérard) : 34. Beau profil d'un vieillard lisant. Le reste est noir.

Drolling (Martin) : 190-191. Femme, joueur de violon, tous deux à une fenêtre. Bon, noircis.

Dujardin (Karel) : 74. Cheval blanc (de basse classe), deux hommes assis et jeune fille debout montrant ses appas. Bon, mais noirci.

Dyck (Antoine) : 55. Tête de vieillard. Cheveux, barbe, visage, peinture, tout est grossier. Il y a du talent — mal employé selon nous.

56. Buste de saint Joseph. Vilains traits, peinture peu achevée et en partie noircie.

57. Martyre de saint Sébastien. Son regard sombre, en dessous, nous paraît peu convenable. Assez bon, du reste.

58. Portrait de femme vue jusqu'à mi-jambes. Jambe mal dessinée vers le genou. Coloris altéré.

Dyck (Ecole de van) : 59. Portrait d'homme en pied. Bon, mais altéré.

Ecoles allemande, flamande et hollandaise, italienne, vénitienne. Voy. Allemande (Ecole), etc.

Everdingen (Albert van) : 60. Paysage. Il n'y a guère que des rochers, avec un peu d'eau au premier plan. Noirci.

* Favray (le chevalier de) : 192. Portrait d'une jeune Maltaise assise. Sa coiffure de dentelles encadre son visage. Beau portrait.

Fragonard (Jean-André) : 193. L'heure du berger. Mauvaises poses. Altéré.

194. Les baigneuses. Paysage sans aucun fond, femmes maniérées; eau mal rendue.

195. Bacchante endormie et couchée sur une draperie. Figure altérée, hors les jambes.

196. La chemise enlevée par un amour. Peinture à demi effacée, comme frottée.

197. Joueur de guitare assis. Assez bon portrait du musicien riant; un peu altéré.

198. L'Étude, jeune femme assise et vue à mi-corps et tenant un livre. Loin d'étudier, elle regarde de côté en minaudant.

199. L'Inspiration, homme assis devant une table chargée de livres et cherchant une inspiration presque derrière lui. Faible.

200. Buste de jeune homme. Il tourne de droite à gauche son profil prétentieux. Mauvais coloris.

201. Jeune femme debout tenant un enfant. Presque effacé.

202. L'orage. Altéré. Confus.

Française (Ecole) : 271. Portrait de femme, un peu décoloré, mais intéressant. Traits courts, arrondis; mais regard franc et d'une expression bienveillante qui attire.

Fyt (Jean) : 61. Gibier et ustensiles de chasse. Altéré. Confus.

Gainsborough (attribué à Thomas) : 272. Mauvais paysage.

273. Autre paysage. La croix, plantée dans le seul petit espace éclairé, fait tout le mérite du tableau.

274. Portrait d'un homme assis. Belle tête, un peu trop rouge; mains bien dessinées.

Gelée (attribué à Claude), dit *le Lorain* : 204. Petit paysage insignifiant et noirci.

Gérard (François) : 205. Portrait de Marie-Louise. Mauvaise copie.

Giordano (Luca) : 5. Ronde d'amours. Une nymphe tient par la main Vénus qui, accoudée sur un nuage, regarde la ronde. Assez bon.

6. La chasse de Diane. Les visages, et surtout celui de la déesse, sont trop vulgaires.

* 7. Mariage de la Vierge (petite dimension). Deux jeunes femmes à genoux sur le devant sont bien éclairées et font illusion, celle du milieu principalement.

8. Adoration des bergers, pendant du précédent. Un assez joli effet de lumière se produit derrière la Vierge et éclaire à gauche

les jeunes bergers, l'un à genoux, les autres debout. Saint Joseph au premier plan est devenu noir.

9. Le jeune Tarquin voulant abuser de Lucrèce. Il est mal posé et le temps l'a noirci. Lucrèce, assise sur son lit, presque nue, est assez bien modelée et éclairée; mais son visage est trop vulgaire et mal à propos mis dans l'ombre.

10. Mort de Sénèque. Son corps nu est assez bien dessiné, mais mal posé; front trop bas. Ombres noircies, surtout dans le groupe des disciples.

Goyen (Jean van) : 63. Bord d'un canal. Petit paysage autrefois joli.

Greuze (Jean-Baptiste) : 206. Tête de jeune fille levée et de profil; son œil est noirci comme par un coup de poing, ce qui défigure son joli visage.

207. Danaé nue sur son lit et ouvrant par trop les bras, en voyant tomber la pluie d'or. Elle est assez jolie. La vieille est un peu noircie. Greuze douteux.

208. Portrait de Gensonné. Petit nez aux narines dilatées, menton lourd. Peinture sèche.

* 209. Portrait de Fabre d'Eglantine. Tête jolie, gracieuse, intelligente. Bon portrait.

210. Portrait de l'auteur. Copie, dont l'original est au Louvre.

211. Tête de jeune garçon; vilaine bouche. Ebauche.

* Guardi (François) : Vue de Venise avec l'église della Salute (de la Santé). Jolie petite toile.

Hagen (Jean van der) : Plaine de Harlem. Ce paysage ne s'offre plus que comme un ruban vert tirant sur le noir.

* Hals (François) : 65. La Bohémienne, buste. Regard de côté, plein de malice; visage vivant; seins pressés l'un contre l'autre et mal rendus.

166. Portrait de femme vue jusqu'à mi-jambes. Les traits, rougis, sont ceux d'une laide et bonne paysanne sur le retour. Bon.

* Heemskerck (Egbert van) : Intérieur. Une femme assise tient dans ses bras un enfant au maillot que regarde une petite fille. Charmante composition; mais avons-nous ici l'original?

Helst (Bartholomé van der) : 68. Personnage de distinction debout et sa femme assise dans un paysage. Assez bon tableau. Une fente ou pli de la toile la traverse en passant sous le menton de la dame.

Heyden (Jean van der) : 69. Paysage, insignifiant et noirci en partie.

* Hondekœter (Melchior) : 70. Le dindon blanc. Il se gratte le haut du dos avec son bec, étend ses ailes, bien rendues, mais de façon à dénaturer la forme de l'oiseau. Poule blanche bien peinte, mais dont la tête est singulière. Belle couleur. Le fond seul a noirci.

* 71. Oiseaux de basse-cour de grandeur naturelle comme les précédents. Excellent; fond noirci.

Honthorst (Gérard), dit *Gherardo delle notti* : Homme accordant sa mandoline. Poses du cou et de la main droite un peu forcées. Bel effet de lumière sur son visage.

Huysmans (Corneille) : 73. Paysage. Mauvais, noirci.

Italienne (Ecole) : 26. Fruits et fleurs. Faible, altéré.

Jardin (du). *Voy.* Dujardin.

Jordaens (Jacob) : 75. Repas mythologique. Mauvaise composition, mauvaise peinture.

Kalf (Willem) : 76. Vases, pain, etc. Teinte trop verte. Médiocre.

La Case (Louis) : 275. Son portrait à l'âge de 45 ans. Belle tête, un peu flattée, selon toute apparence, et trop peu renseignée, mais bien éclairée.

* Lancret (Nicolas) : 212. Les acteurs de la comédie — ou plutôt de la farce — italienne (petite dimension). Au milieu, nous faisant face, Pierrot, en pleine lumière, dans la pose du soldat sans arme. A notre gauche, jolie soubrette, dont le profil est un peu trop dans l'ombre; deux arlequins — mâle et femelle — etc. Jolie toile.

213. Le gascon puni. Sujet graveleux, faiblement rendu et inintelligible pour ceux qui ne connaissent pas le conte de Lafontaine.

214. La *cage* tenue par une jeune fille à qui un jeune berger prend le menton. Au deuxième plan, trois figures assises. Tandis que le visage de la belle se penche à gauche langoureusement vers son amant, son petit chapeau est sur le point de tomber à droite. L'homme, vu de profil, est ridiculement bête. Faible.

215. Jolie tête de la jeune femme assise au pied d'un arbre, nous regardant tout en écoutant le jeune homme placé derrière elle. Bonne pose. Sa tête est aujourd'hui trop peu éclairée. Paysage nul.

Largillière (Nicolas de) : 216. Le prévôt des marchands et les échevins de Paris. Faible, altéré.

217. Portrait de M. du Vaucel. Gros homme prétentieux; mauvaise main droite. Peinture faible.

218. Portrait de jeune femme en Diane; nez grec; **peu vrai.**

De 219 à 223. Cinq autres portraits.

224. Portraits du peintre, de sa femme et de sa fille. Lui nous regarde d'un air un peu prétentieux. La mère, assise à notre droite et vue de profil, son toupet en l'air, a la mine un peu revêche, et la fille voulant, en chantant une romance, affecter la douleur, les yeux levés vers le ciel, nous offre une physionomie sympatique assez mal dessinée. Coloris trop rouge des père et mère; accessoires bien rendus.

LEMOYNE (François) : **225.** Hercule et Omphale. Le demi-dieu nu, la tête renversée, a l'aspect d'un paysan du nord. Sa pose n'a rien de gracieux. Omphale est mieux dans son rôle. On ne voit qu'imparfaitement son profil, et cependant son regard est plein de tendresse.

LOO (César van) : **255.** Effet de neige faiblement rendu. Assez bonne perspective. Feu de forge à droite.

*MAES (Nicolas) : **78.** Le *Benedicite*. Une femme vieille et laide, au nez busqué, à la bouche grimaçante, fait sa prière mains jointes. Accessoires passables. Bonne toile.

MIREVELT (Michel-Jean) : **79.** Portrait de femme. Tête trop courte du bas. Le corps ne se détache plus du fond noirci.

MOL (Pierre van) : **80.** Tête de jeune homme coiffé d'une haute mitre ornée de dessins dorés. Physionomie vulgaire. Bonne peinture.

MURILLO (Bartolome Esteban, c'est-à-dire Barthélemy-Etienne) : **28.** Portrait de don Quichotte. Ce buste est celui d'un grave magistrat et non d'un fou. Il n'y a de ridicule que la largeur de sa lunette à travers laquelle il nous regarde. Murillo très-douteux.

29. Portrait du duc d'Ossuna. Mauvaise copie réduite.

NETSCHER (Constantin) : **81.** Portrait d'une toute jeune princesse en robe rouge, debout dans un parc (petite nature). Toile placée trop haut.

OSTADE (Adrien van) : de **82** à **87.** Six petits tableaux, altérés pour la plupart et peu importants.

OSTADE (Isaac van) : de **88** à **91.** Trois intérieurs et un paysage d'hiver. Très-altérés.

OUDRY (Jean-Baptiste) : **233.** Basse, cahier de musique, épée. Bon.

PANNINI (Jean-Paul) : **12** et **13.** Ruines antiques. Bonnes toiles.

PATER (Jean-Baptiste-Joseph) : **234.** Réunion de comédiens dans un parc près d'une table où se trouvent des fruits. Une jeune

actrice que prend un jeune homme par la taille, lève d'une façon peu décente une jambe qu'elle pose sur la cuisse du voisin.

*235. La toilette. Jeune femme assise devant son miroir et coiffée par une soubrette. Autre suivante faisant chauffer un linge, abbé, servante. Jolie toile. Mains d'un faible dessin.

236. Conversation dans un parc. Deux couples amoureux. Assez bon, un peu altéré.

Tous trois de petite dimension.

237. La Baigneuse, jeune femme assise, les pieds dans un ruisseau. Au deuxième plan, une autre est sur les genoux de son cavalier, — ou plutôt il la porte dans ses bras. La première est gentille, mais la jambe gauche est mal dessinée (très-petite dimension).

PEREDA (Antoine) : 30. Fruits et instruments de musique. Altéré.

PONTE (Léandre da), dit *Bassan* : *14. Adoration des mages. Le dos d'un jeune mage couvert d'une étoffe de soie jaune et penché, comme toujours, fait illusion. Le fond du paysage touche le ciel; la scène est peu imposante. Bon Bassan, du reste.

15. Travaux rustiques. Presque tout noir.

POEL (Egbert van der) : 92. Homme donnant à manger à des volailles. Noirci.

PORTE (de la). *Voy.* DELAPORTE.

PYNACKER (Adam) : 29. Paysage montagneux. Tout noir.

RAOUX (Jean) : 239. Jeune fille lisant une lettre. La ligne de la bouche fermée est d'un rouge carmin qui détruit toute illusion. C'est dommage. Ce visage, sur lequel se produit une ombre et un assez heureux effet de lumière, serait charmant sans ce défaut.

RAVESTEIN (Jean) : 94. Portrait de femme. Assez belle tête au long nez. Visage bien éclairé. C'est, croyons-nous, la même personne par nous décrite à l'art. *Mirevelt*, n° 79.

* REGNAULT (Jean-Baptiste) : 240. Les trois grâces (grandeur naturelle). Elles sont nues et debout groupées à peu près comme dans le groupe de Sienne : celle du milieu nous tournant le dos. Le visage de celle de droite est trop large et trop vulgaire. Coloris brillant, belle lumière.

* REMBRANDT (Paul), dit *van Ryn* (du Rhin) : 96. Femme au bain, ou plutôt sortie du bain (grandeur naturelle). Elle est nue, assise sur une draperie. Une vieille lui essuie les pieds. Le corps est bien modelé et éclairé à la façon de Rembrandt. Mais ce qui nuit à ce beau tableau, c'est l'air stupide de la baigneuse, aux sourcils relevés, au regard hébété. Quoi qu'il en soit, cette femme

et le Gilles de Watteau, que nous décrirons plus loin, sont deux pièces capitales de cette collection.

97. Baigneuse descendant dans un bassin (petite dimension). Sa pose penchée est peu gracieuse, mais elle est encore un peu éclairée. Le reste est noir.

* 98. Portrait d'homme vu de face. Le côté droit du visage est seul éclairé. Tête vigoureuse. Bon portrait.

RIBERA (Le chevalier Joseph), dit *l'Espagnolet* : 31. La Vierge et l'Enfant Jésus. Le nez de Marie est faiblement dessiné; sa bouche est trop petite. Bon, du reste. Ribera douteux.

* 32. Le pied-bot. Le pied infirme, noirci, ne se comprend guère. C'est un jeune mendiant qui nous regarde en riant. Bon relief et belle lumière; tête très-vulgaire, mais vivante.

RIBERA (attribué à) : de 33 à 36. Quatre philosophes aux visages blancs, avec des ombres devenues noires, sur les yeux surtout. Ce pauvre Ribera est bien mal apprécié en France. On lui attribue toutes les figures hideuses où se trouve un peu de lumière et beaucoup de noir.

* RIGAUD (Hyacinthe) : 241. Portrait du cardinal de Polignac assis, un livre sur ses genoux. Belle tête, bon portrait. Costume de cardinal bien rendu. Il a la tête nue et tournée de sa droite à sa gauche. Coloris du visage un peu trop rouge.

242. Portrait du duc de Lesdiguières, enfant. Il porte déjà la cuirasse et le bâton de commandant. Ses yeux, trop distants l'un de l'autre, le font paraître peu spirituel.

* ROBERT (Hubert) : 246. Fontaine sous un portique à colonnes, personnages. Jolie toile dont le fond est borné par un bosquet. Parties ombrées, noircies.

* 247. Escalier tournant sur lequel sont trois personnages. Bonne lumière. Composition originale et d'un effet agréable.

248. Maison à l'italienne. Deux femmes à la fenêtre; en bas, petite fille, chanteur et enfant. Noirci.

249. Les cascatelles de Tivoli, paysage trop restreint et noirci.

* ROBUSTI (Jacopo), dit *le Tintoret* : 16. Suzanne et les vieillards. Le visage de la femme est trop allongé et ses grands yeux, avec des sourcils relevés, ne disent rien. Grande toile, bonne, du reste, un peu altérée.

* 17. Vierge avec l'Enfant, saints, et donateur, bon vieillard fort bien peint. Toile remarquable dont les parties ombrées ont seules noirci. N'a-t-elle pas subi quelques retouches, surtout chez saint Sébastien?

18. Portrait de Pietro Mocenigo, au visage allongé, au trop petit front; bon, mais tout noir, la tête exceptée.

19. Portrait d'un sénateur vénitien debout, vu jusqu'à mi-jambes. Yeux noirs, aux paupières inférieures gonflées. Visage bien éclairé, robe de soie bien rendue. Fond noirci.

20. Portrait d'homme âgé, buste. Vieille et bonne copie, selon nous.

ROMANELLI (Jean-François) : 21. Vénus et Adonis. Elle écarte un rideau pour se montrer au jeune chasseur, nue jusqu'au bas du torse. Cupidon ne vaut rien, et l'heureux amant est un tout jeune paysan. Toile assez bien conservée.

ROSLIN (Alexandre) : 250. Portrait de femme. Visage assez mal peint; toilette bien rendue.

* ROTTENHAMMER (Jean) : 99. Diane découvrant la grossesse de Calisto. Elle et une vingtaine de nymphes sont nues et encore éclairées. Le paysage, avec une percée vers le fond, au milieu, était joli; mais il tourne au noir.

* RUBENS (Pierre-Paul) : 100. Portrait en pied de Marie de Médicis, avec les emblèmes de la France (grande nature). Son regard, levé de côté, n'est pas d'un heureux effet. Belle toile.

101. Le triomphe d'Abraham. 102. Melchisedech et Abraham. 103. L'érection de la croix. 104. Le couronnement de la Vierge; trois esquisses d'un plafond de l'église des jésuites à Anvers. Les plafonds étaient peut-être beaux; mais ces esquisses n'en donnent qu'une faible idée.

105. Paysage. Faible, noirci dans la partie de gauche.

106. Philopœmen, fendant le bois chez une vieille femme et reconnu par le mari. Les trois personnages resserrés à l'extrême gauche, sont comme ensevelis sous un tas informe de viande, de gibier, de légumes. Esquisse peu achevée d'une partie de plafond.

107. Job tourmenté par les démons, — y compris sa femme. — Il est nu et renversé la tête dans l'ombre, pose forcée. Groupe confus de démons.

108. Ange couronnant une vestale, en volant; grossière esquisse.

109. Tête de saint Jean, étude. Assez bon raccourci de cette tête levée vers le ciel; visage d'un jeune Flamand.

110. Buste de vieillard. Son profil noirci est invisible; on ne voit que le cou, les cheveux et la barbe.

111. Portrait d'une joueuse de mandoline. Assez bon.

112. Le sommeil de Diane. Nymphes, satyre, chiens, gibier. Petit tableau altéré, confus.

113. Jeune princesse étendue, pâle, malade; médecin et quatre suivantes. Le lit et la malade sont vivement éclairés; le reste est noir ou altéré (petite dimension).

114. Cheval au galop atteint par un lion; autre lion rentrant dans son antre. La pose de l'agresseur est peu naturelle. Le cheval est devenu noir de bai-brun qu'il était.

115. Combat d'ours et de tigres (grandeur naturelle). Le groupe de droite, noirci, ne se comprend plus guère. L'ours et le tigre de gauche, debout, semblent s'embrasser. Rubens très-douteux.

SNEYDERS (François) : 116. La poissonnerie. Amas indigeste de poissons; peinture grossière; mauvaise perspective aérienne.

117. La marchande de gibier, femme sèche, laide, au rire méchant. Chien grimaçant. Pas de perspective. Gibier et viande peu appétissants.

Ces deux horreurs ne sont pas de Sneyders, homme de goût.

118. Le cerf à l'eau. Il occupe toute la largeur de la toile. Le reste est faible et confus.

* 119. Oiseaux divers. Ils se détachent sur un ciel clair. C'est un concert : la femelle du paon seule a le bec fermé. Bonne toile, très-fraîche.

120. Fruits divers. Assez bon, tournant au noir.

121. La corbeille de fruits. Faible.

STEEN (Jean) : 122. Repas de famille. Petit tableau. Confus, altéré.

SUSTERMANS (Justus) : 123. Portrait du jeune Léopold de Médicis. Longue tête tout d'une pièce.

TÉNIERS (David), le jeune : 124. Kermesse. Musicien sur un tonneau; deux couples dansant. Répétition ou plutôt copie altérée et manquant de lumière.

125. Le duo. Vieillard violoniste et sa femme chanteuse. Ces têtes sont trop laides pour être de Téniers.

126. Intérieur de tabagie. Un buveur assis au premier plan est le seul visible. Bon.

* 127. Intérieur. Duo de violon et chant comme au n° 125. Coloris altéré; c'est presque le teint d'une grisaille. Excellent.

128. Fête villageoise. Personnages rabougris. Toile noircie. Original douteux.

129. Intérieur de tabagie. Assez bon; fond noirci.

130. Tentation de saint Antoine. Répétition ou copie assez bonne, mais tournant au noir.

131. Tabagie. Le personnage principal a le nez gros et rouge d'un ivrogne. Son voisin, mis dans l'ombre, est devenu noir.

132. Le guitariste. Altéré.

133. Le quêteur. Très-bas en jambes.

134. Les joueurs de boules. Copie altérée.

135. Buveur et fumeur. Noirci.

136. L'Eté. Très-petites figures altérées.

137. L'Hiver, pendant. Très-petites figures altérées.

138. Le ramoneur. Noirci.

* 139. Paysage et animaux, toile plus grande. Deux bergers, taureau, vache au milieu; au deuxième plan, vaches et moutons. Le devant est devenu noir; le reste est éclairé convenablement. Peinture peu achevée et pourtant d'un bon effet.

140 et suivants. Paysages insignifiants ou altérés.

TERBURG (Gérard) : 145. La leçon de lecture. Riche flamande assise et faisant lire son enfant. Cette femme a le profil qu'affectionne le peintre, mauvais physionomiste. Nez creusant et relevé du bout, menton fuyant. Cette femme est commune et n'a ni énergie, ni esprit. L'enfant n'est plus assez vu. Jolie toile, du reste, en partie noircie.

TIEPOLO (Jean-Baptiste) : 22. La Vierge, portée par quatre anges, apparaît à saint Jérôme, assis à terre près de son lion. Tout petit cadre placé trop haut.

TOCQUÉ (Louis) : 251. Portrait de Dumarsais. Son regard voilé, sa bouche prête à sourire, annoncent un homme charmé de son joli visage et de son mérite. Sa barbe rasée n'en est pas moins noire, ce qui n'est ni vrai ni beau. Bon, du reste.

TROY (Jean-François) : 252. Tête de femme très-grasse. Son deuxième menton est mal rendu.

VECELLIO (Ecole de Tiziano), dit *le Titien* : 23. Sainte Famille (petite dimension). Toile jolie, mais altérée.

VELASQUEZ (don Diego Rodriguez de Silva y) : 37. Portrait d'une infante d'Espagne toute jeune, mal à propos désignée comme la future reine de France. Marie-Thérèse était Autrichienne et non Espagnole. Faible copie. 38. Portrait de Philippe IV. Affreuse copie d'un affreux visage. 39. Portrait d'une jeune femme. Mauvaise copie.

VELDE (Adrien van de) : 146. Paysage avec animaux. Moutons assez bien peints, paysage insignifiant. En partie noirci.

VÉNITIENNE (Ecole) : 26. Fruits et fleurs. Faible, altéré.

VERBRUGGEN (Gaspard-Pierre) : 147. Fleurs ne se détachant pas du fond; noirci.

Vestier (Antoine) : 256. Portrait d'une jeune femme jolie, mais dont les yeux, posés l'un trop loin de l'autre, annoncent plus de bonté que d'intelligence.

257. Autre portrait de jeune femme. Faible.

Vos (attribué à Cornelis de) : 148. Portrait de femme. Physionomie distinguée et comme hébétée par le chagrin. Peinture sèche.

Vos (Paul de) : 149. La mort du chevreuil. Il est dévoré par un chien. Autres chiens, dont deux se battent; d'autres montrent les dents. Assez bon.

Vouet (Simon) : 258. L'Eloquence. Elle est d'un calme plat; une main levée cependant. Visage trop grec et par suite insignifiant; la ligne droite et le nez à l'épine carrée, n'ont leur raison d'être que pour les statues placées dans les temples loin des assistants.

259. La chaste Suzanne. Son petit profil est insignifiant. Le haut de ses jambes est bien éclairé; le reste est dans l'ombre. Poses trop théâtrales.

Voys (Ary de) : 150. Femme coupant un citron. Elle est assez bien peinte, mais une main est mal dessinée.

* Watteau (Antoine) : 260. Gilles. Toile d'un mètre 84 centimètres de hauteur et d'un mètre 49 centimètres de largeur. Gilles, de grandeur naturelle, est sur le devant, au milieu de la toile nous faisant face, les bras pendants. Les mains, mises on ne sait pourquoi dans l'ombre, ont noirci. Derrière lui, au deuxième plan, quatre autres acteurs placés dans un terrain creux, apparaissent à mi-corps. L'un d'eux, le docteur, est monté sur un âne. Paysage peu compréhensible et sans fond. Gilles, en costume tout blanc, est en pleine lumière. Tableau fort bien peint. Le sujet est bien l'un de ceux que traitait avec complaisance Watteau. Mais, de tous les Watteau par nous décrits, celui-ci est le seul traité dans de si grandes dimensions. C'est l'un des plus précieux de la galerie.

261. L'indifférent. Hauteur, 1 mètre 26 centimètres; largeur, 1 mètre 19 centimètres. Jeune homme debout. Mauvaise pose des jambes. Visage assez mal peint. Watteau douteux.

262. La Finette (petite dimension). Jeune femme jouant de la mandoline. Fond de paysage. Mauvais.

263. Assemblée dans un parc (petites figures). Watteau véritable, mais altéré.

264. L'escamoteur; deux femmes et un enfant. Watteau douteux.

265. Le jugement de Paris. Le faux-pas. Mains mal dessinées; non par Watteau.

266. L'Automne. Femme et enfant. Fruits. Assez joli. Un peu altéré.

268. Jupiter et Antiope (tiers de nature). Mauvaise pose du dieu. Satyre, basané et dans l'ombre. Elle, au contraire, est bien éclairée et assez jolie. Mais sa cuisse droite présente un raccourci mal rendu et d'un fâcheux effet. Watteau douteux.

269. Gibier mort. Attribué à Watteau. Altéré.

270. Berger, bergère et chien. Autre petit tableau attribué au même peintre, — mal à propos, à notre avis. — Les mains de la fillette, mal dessinées, et son visage insignifiant, annoncent un talent secondaire.

WERF (Adrien van der) : 151. Groupe de personnages à mi-corps contemplant la statue, — plus grande qu'eux, — du héros combattant du Louvre ; statue assez bien dessinée, mais dont le haut est effacé par le noir.

WOUWERMANS (Philippe) : 152. Les pèlerins. Ce sont deux mendiants ; voyageurs. Paysage borné. Bon jadis ; noirci.

ZORG (Hendrick Martens) : 153. Intérieur flamand. Grotesque. En partie noirci. (Petite dimension.)

FIN

TABLE

ARTICLE PREMIER

SCULPTURES REMARQUABLES

STATUES

Achille, p. 5.
Apollon Sauroctone, p. 7.
Auguste, p. 8.
Bacchus, p. 8.
Centaure, p. 10.
Combattant blessé, p. 11.
Crispina, p. 11.
Cupidon en hercule, p. 11.
Cupidon jouant au ballon, p. 11.
Diane, à la biche, p. 11.
Elius César, p. 13.
Enfant relevant sa chemise, p. 13.
Faunes (deux jeunes) joueurs de flûte, p. 14.
Faune et *Faunillon* (petite nature), p. 14.
Gratidianus, dit d'abord *Germanicus*, p. 15.
Hercule étouffant un serpent, p. 16.
Héros combattant, p. 16.
Jason, dit d'abord *Cincinnatus*, p. 17.
Melpomène, statue colossale, p. 18.
Mercure (grande nature), p. 18.
Minerve au collier, p. 19.
Muse, p. 19.
Némésis (grande nature), p. 19.
Néron vainqueur, p. 20.
Nymphes (trois) sortant du bain, p. 20.
Polymnie, ou la méditation, p. 21.
Posidonius, p. 21.
Repos éternel, p. 22.

Satyre tireur d'épine, p. 23.
Silène et *Bacchus* (faune à l'enfant), p. 21.
Tibre (le), p. 24.
Vénus d'Arles, p. 25.
Vénus Génitrix, p. 26.
Vénus de Milo, p. 26.
Vénus portant l'épée de Mars, p. 27.
Vénus (deux) accroupies, p. 27.
Vénus ou nymphe à la coquille, p. 27.

2° BUSTES

Caracalla, p. 29.
Démosthènes, p. 30.
Démétrius, p. 30.
Espagne, p. 30.
Faune riant, p. 30.
Hadrien, p. 31.
Héros grec, p. 31.
Lucius Vérus, p. 32.
Matidie, p. 32.
Vénus de Gnide, p. 34.
Vitellius, p. 35.

3° HERMÈS

Alcibiade, p. 35.
Alexandre le Grand, p. 35.
Hercule, p. 36.
Homère, p. 36.
Miltiade, p. 36.
Socrate, p. 36.

4° BAS-RELIEFS

Bacchante ivre, p. 38.
Bacchante et ménade ivres, p. 38.
Faune chasseur, p. 40.
Faunes et bacchantes (tiers de nature), p. 40.
Femme défendant son honneur, p. 41.
Méléagre mourant, p. 42.
Métope du Parthénon (Centaure enlevant une nymphe), p. 42.
Panathénées, p. 43.
Vénus (naissance de), p. 44.
Victoire, p. 45.
Villes personnifiées, p. 45.

5° MONUMENTS RELIGIEUX OU FUNÉRAIRES

Actéon, p. 45.
Bacchus et *Ariadne*, p. 46.
Douze dieux (grand autel des), p. 47.
Douze dieux (autel cylindrique des), p. 47.
Mort de Méléagre, sarcophage, p. 48.
Néréides (les), sarcophage, p. 49.

6° ANIMAUX ET OBJETS DIVERS

Coupes d'albâtre fleuri (deux), p. 50.
Sanglier de Marathon, p. 51.
Trépied avec serpent, dauphins, etc., p. 52.
Vase Borghèse, avec bas-relief, p. 52.
Vase en marbre blanc, avec bas-relief, p. 52.

ARTICLE II

PEINTURES

ABEL DE PUJOL (Alexandre-Denis), né à Valenciennes le 30 janvier 1785, mort à Paris le 28 septembre 1861. Ecole française, p. 449.
ACHEN (Jean van), né à Cologne en 1552, mort en 1609 ou 1615, p. 429.
AELST (Wilhelm van), né à Delft en 1620, mort en 1697. Elève d'Everard van Aelst (Ecole hollandaise), p. 433.
ALBANI (François), dit *l'Albane*, né à Bologne le 17 mars 1578, y décédé le 4 octobre 1660. Elève de Denis Calvaert (Ecole bolonaise), p. 53, 244, 248, 265, 279, 299, 307, 310, 326, 335, 345, 372, 389, 402.
ALBERTINELLI (Mariotto), né à Florence vers 1467, mort vers 1512. Elève de Cosimo Roselli (Ecole florentine), p. 53.
ALBRECHT, vivait en 1491, mort à Nuremberg (Ecole allemande), p. 299.
ALFANI (Orazio), dit *Domenico*, né à Pérouse vers 1510, mort vers la Noël de 1583. (Ecole romaine), p. 53.
ALLEGRI (Antoine), dit le *Corrège*, né à Correggio (duché de Modène) en 1494. On le croit élève de Lorenzo Allegri son oncle (Ecole lombarde), p. 53, 56, 279, 318, 429, 438.
ALLEMANDE (Ecole), p. 449, 456.
ALLORI (Christophe), dit *Bronzino*, né à Florence le 17 octobre 1577, mort en 1621. Elève de son père Alexandre (Ecole florentine), p. 30, 372.
ALUNNO (Nicolas) DA FOLIGNO, vivait encore en 1500. Elève de son père Alexandre et de Santi di Tito (Ecole florentine), p. 56, 299.

AMERIGHI (Michel-Ange), dit le *Caravage*, né à Caravaggio près Milan en 1569, mort à Porto-Ercole en 1609 (Ecole lombarde), p. 56, 248, 261, 265, 307, 336, 358, 362, 372, 383, 390, 402, 419, 433, 442.

ANDREA DE MILAN, florissait en 1502 (Ecole lombarde), p. 57.

ANDREA LUIGI DI ASSISI, dit *l'Ingenio*, né vers 1470, mort en 1556 (Ecole ombrienne), p. 57.

ANDREA DEL SARTO. *Voyez* VANNUCHI.

ANDREASI (Hypolite), né à Messine en 1548, y décédé le 5 juin 1608, p. 57.

ANDRIA (Tucico ou Tuzio di), travaillait à Savonne vers 1487, p. 57.

ANGELI (Filippo), dit le *Napolitain*, né à Rome vers 1600, mort en 1660. Elève de son père (Ecole romaine), p. 57.

ANGELI (Joseph), né vers 1715, vivait encore en 1793 (Ecole romaine), p. 57.

ANGELINO (il Beato). *Voyez* GIOVANNI (Fra).

ANGIOLO DI COSIMO. *Voyez* BRONZINO.

ANSELMI (Michel-Ange), dit *da Luca* ou *da Siena*, né à Lucques en 1491, vivait encore à la fin de 1554 (Ecole lombarde), p. 57.

ANTEM (Henri van), p. 407.

ARPINO (il cavaliere d'). *Voyez* CESARI.

ARTOIS (Jacques van), né à Bruxelles en 1613, mort en 1665. Elève de Jacques Wildens (Ecole flamande), p. 280, 299, 310, 336, 407, 456.

ASCH (Pierre-Jean van), fils de Jean, né à Delft en 1603 (Ecole hollandaise), p. 384.

ASKAIR, p. 248.

ASLOOT (Daniel ou Dionel van). Ecole hollandaise, p. 390.

ASSELYN (Jean), né à Anvers vers 1610, mort à Amsterdam en 1660. Elève de Jean Meel et d'Esaias van der Velde (Ecole hollandaise), p. 57, 249, 280, 410.

AVONS (Simon), p. 390.

BACKER (Jacques), né en 1609, mort en 1651. Elève de Kneller (Ecole allemande), p. 369.

BACKUYSEN (Ludolf ou Louis), né en 1631, mort en 1669. Elève d'Albert van Everdingen (Ecole hollandaise), p. 58, 280, 390, 458.

BAELEN (Henri van), né à Anvers en 1560, mort en 1632 (Ecole flamande), p. 318.

BAGNA CAVALLO. *Voyez* RAMENGHI.

BALEN (Henri van), dit *le Vieux*, né à Anvers en 1560. Certains lui donnent pour maître Van Oort ou Noort, assertion démentie par le catalogue d'Anvers (Ecole flamande), p. 58, 310, 326.

BAMBOCHES (des). *Voyez* LAAR (van).

BARBARELLI (Georges), dit *il Giorgione*, né à Castel-Franco ou à Viselago en 1477, mort en 1511. Elève de Jean Bellini (Ecole vénitienne), p. 58, 68, 249, 280, 319.

BARBIERI (François), dit *il Guercino* (le louche), né à Cento (province de Bologne) le 6 février 1591, mort en 1666. Elève de Zagnoni et de Cremonini (Ecole bolonaise), p. 58, 249, 261, 265, 280, 299, 307, 319, 345, 357, 362, 384, 390, 402, 410, 419, 433, 442.

BARROCCI (Frédéric), dit *Fiori d'Urbino*, né à Urbino en 1528, mort le 30 septembre 1612. Elève de Menzocchi et de Franco (Ecole romaine), p. 60, 433.

BARTOLO (Taddeo di), né à Sienne en 1363, mort en 1442 (Ecole florentine), p. 60.

BARTOLOMMEO (Fra), di *Baccio della porta* ou *il Frate*, né à Savignagno près Florence en 1469, y décédé le 6 octobre 1517. Elève de Roselli (Ecole florentine), p. 60, 327, 407.

BARTOLOMMEO DI GENTILE DA URBINO, vivait en 1508 (Ecole romaine), p. 60.

BASSANO ou BASSAN. *Voyez* PONTE (da).

BATTONI (Pompeo Girolamo), né à Lucques en 1708, mort à Rome en 1787 (Ecole romaine), p. 60, 327.

BECCAFUMI. *Voyez* MECARINO.

BECKS (David), dit *le Sceptre d'or*, né à Delft en 1621, mort à La Haye en 1656. Elève de Van Dyck (Ecole flamande), p. 346.

BEERSTRAATEN (Jean), contemporain d'Adrien van de Velde, mort en 1681, 85 ou 86 (Ecole hollandaise), p. 60.

BEGA (Abraham ou Adrien), mort à la fin du XVIIe siècle (Ecole hollandaise), p. 61.

BEGA ou BEGYN (Corneille). *Voyez* BEGYN.

BEGYN (Cornelis), dit *Bega*, né à Harlem en 1620, y décédé le 27 août 1664 (Ecole hollandaise), p. 61, 280, 299, 319, 410.

BEHAM ou BOEHM (Hans-Sebald), né à Nuremberg en 1500, mort à Francfort-sur-le-Mein vers 1550 (Ecole allemande), p. 61.

BEICH (Jacques-François), né à Ravensbourg (Souabe) en 1665, mort à Munich en 1748 (Ecole allemande), p. 280.

BELLEGAMBE (Jean) l'ancien, né à Douai vers 1470, y décédé vers 1532 (Ecole flamande), p. 319, 449.

BELLEGAMBE (Jean) le jeune, né à Douai à la fin du XVIe siècle, mort en 1621 (Ecole flamande), p. 319, 324.

BELLINI (Jean), né en 1420, mort le 23 février 1507. Elève de son père Jacques, etc. (Ecole vénitienne), p. 61, 443.

BELLOTTI (Bernard), né à Venise vers 1724, mort à Varsovie en 1780. Elève d'Antoine Canal (Ecole vénitienne), p. 433.

BELTRAFFIO (Jean-Antoine), né en 1467, mort en 1516. Elève de Léonard de Vinci (Ecole florentine), p. 61.

BENOZZO DI LESE GOZZOLI, né à Florence en 1424, vivait encore en 1485 (Ecole florentine), p. 61.

BENT (Jean van der), né à Amsterdam en 1650, mort en 1690. Elève de Ph. Wouwermans (Ecole hollandaise), p. 411.

BERGEN (Dirck van den), né à Harlem en 1645, mort en 1689. Elève d'Adrien van de Velde (Ecole hollandaise), p. 62, 336.

BERGEN (Thiéry van), né à Harlem en 1645, mort en 1689 (Ecole hollandaise), p. 449.

BERGHEM ou BERCHEM (Nicolas), né à Harlem en 1624, y décédé le 18 février 1683. Elève de son père, de van Goyen et de Jean-Baptiste Wéenix (Ecole hollandaise), p. 62, 249, 265, 280, 373.

BERKEYDEN (Gérard), né à Harlem en 1643, y décédé le 29 novembre 1693. Collaborateur de son frère Job (Ecole hollandaise), p. 63.

BERNAERT (Nicasius), né à Anvers en 1608, mort à Paris en 1678. Elève de Sneyders (Ecole flamande), p. 310.

BERRETTINI (Pietro) *da Cortona*, né à Cortone le 1er novembre 1596, mort à Rome le 16 mai 1669. Elève de Commodi et de Baccio Ciarpi (Ecole romaine), p. 63, 280, 346, 384, 419.

BERTIN (Nicolas), né à Paris en 1667, y décédé le 11 avril 1736. Elève de Vernansalle (Ecole française), p. 307.

BESCHEY ou BESCHET (Balthasar), né à Anvers en 1709, mort en 1776. Elève de Peter Strick (Ecole flamande), p. 64.

BEVILACQUA. *Voyez* SALEMBENI.

BIANCHI (François), dit *il Frari*, né en 1447, mort le 8 février 1510 (Ecole lombarde), p. 64.

BIBIENA (Ferdinando Galli), né à Bologne en 1657, y décédé en 1743 (Ecole bolonaise), p. 433.

BITTER, florissait en 1818 (Ecole française), p. 357.

BLANCHARD (Jacques), né à Paris en septembre 1600, y décédé en 1638. Elève de Bollery et de Leblanc (Ecole française), p. 64, 411, 434.

BLANCHET (Thomas), né à Paris en 1617, mort à Lyon en 1689 (Ecole française), p. 346.

BLOEMAERT (Abraham), né à Gorcum en 1564 ou 67, mort à Utrecht en 1647 ou 57 ou 58. Elève d'Hieronymus Franck (Ecole hollandaise), p. 64, 327, 336, 434.

BLOEMEN (Jean-François), dit *Orizonte*, né à Anvers en 1658, mort à Rome vers 1748. Se forma à Rome (Ecole flamande), p. 65, 265, 299, 327, 346, 373, 434.

BLOEMEN (Pierre van), dit *Standart*, frère du précédent, né à Anvers (Ecole flamande), p. 373, 390, 450.

BOCKORST, né en 1661, mort en 1724 (Ecole allemande), p. 411.

BOILLY (Louis Léopold), né à La Bassée (Nord) en 1761, mort à Paris en 1845, (Ecole française), p. 336.

BOL (Ferdinand), né à Dordrecht vers 1610, mort à Amsterdam en 1681. Elève de Rembrandt (Ecole hollandaise), p. 65, 265, 299, 310, 326, 346, 358, 407.

BONIFACIO, né à Venise en 1492, mort en 1553 ou 1562. Imitateur du Titien (Ecole vénitienne), p. 66, 265, 327, 336.

BONINI (Girolamo), dit *l'Amoniano*, né à Amone. Florissait en 1660. Elève de l'Albane (Ecole bolonaise), p. 66.

BONVICCINO (Alexandre), dit *il Moretto da Brescia*, où il est né vers 1500, mort en 1560. Elève de son père, puis du Titien (Ecole vénitienne), p. 66.

BORDONE (Paris), né à Trévise en 1500, mort à Venise le 19 janvier 1570. Elève du Titien, imitateur de Giorgione (Ecole vénitienne), p. 67, 281, 346, 411.

BORSIEU (Jean-Jacques) de Lyon (Ecole française), p. 390.

BOSCH (Jérôme), né à Bois-le-Duc en 1450 ou 1470, mort en 1518 (Ecole hollandaise), p. 319.

BOSCHI (François), né en 1619, mort en 1675. Elève de Matteo Roselli son oncle (Ecole florentine), p. 67.

BOSELLI (Antoine), né à San-Gio-Bianco. Travaillait en 1509, vivait encore en 1527 (Ecole vénitienne), p. 67.

BOTH (André et Jean), frères, nés à Utrecht: le premier en 1609, le second en en 1610 et mort en 1650. Elèves de leur père et de Bloemaerd (Ecole hollandaise), p. 67, 281, 311, 402.

BOTTICELLI (Sandro), *Voyez* FILIPEPI.

BOUCHER (François), né à Paris en 1704, y décédé le 30 mai 1770. Elève de Lemoine (Ecole française), p. 67, 249, 272, 281, 380, 402, 443, 456.

BOUDEWYNS (Antoine-François). Naissance et maître inconnus. Florissait vers 1700 (Ecole flamande), p. 68, 249, 265, 281, 300, 373, 390, 450.

BACHOT (Etienne), né à Bar-les-Epoisses en 1780 (Ecole française), p. 346.

BOULLONGNE (Jean et non Moïse), dit le *Valentin*, né à Coulommiers en janvier 1591, mort à Rome le 7 août 1634. Elève de Simon Voute (Ecole française), p. 215, 270, 278, 336, 369, 398, 426, 431, 440, 446, 453.

BOULOGNE (Bon), dit *l'Ainé*, né à Paris en 1649, y décédé le 16 mai 1717. Elève de son père Louis (Ecole française), p. 68, 311.

BOULOGNE (Louis), le jeune, né à Paris en 1634, y décédé en 1733. Elève de son père Louis (Ecole française), p. 411.

BOUR, p. 249.

BOURDON (Sébastien), né à Montpellier en 1616, mort à Paris le 8 mai 1671. Elève de Barthélemy (Ecole française), p. 68, 249, 265, 300, 336, 346, 373, 390, 403, 411, 419, 434, 457.

BOURGUIGNON (le). *Voyez* COURTOIS.

BOUT (Pierre) et BOUDEWYNS. *Voyez* BOUDEWYNS.

BOYERMANS (Théodore), p. 390.

BRACASSAR (Jacques-Raymond), né à Bordeaux en 1805, mort en 1867. Elève de Richard (Ecole française), p. 319, 373, 391, 434.

BRAKEMBURGH (Régnier), né à Harlem en 1649, mort dans la Frise en 1702. Elève de H. Momer (Ecole hollandaise), p. 281, 300.

BRAMER (Léonard), né à Delft en 1596, vivait encore en 1667 (Ecole hollandaise), p. 336.

BRANDI (Hyacinthe), né à Polli en 1623, mort en 1691. Elève de Semonla, imitateur du Guide (Ecole romaine), p. 443.

BRAUWER (Adrien), né à Harlem en 1608, mort à Anvers en 1640. Elève de Hals (Ecole hollandaise), p. 70, 266, 281, 391, 411, 457.

BRECKELENKAM (Quiryn), travaillait entre 1653 et 1669. On le croit élève de Gérard Dow (Ecole hollandaise), p. 70, 457.

BREDA (Jean van), né à Anvers en 1683, y décédé en 1750. Elève de Philippe Wouwermans (Ecole flamande), p. 70.

BREDAEL (Jean-Pierre van), né à Anvers en 1680 ou 83, mort en 1751. Elève de Philippe Wouwermans (Ecole flamande), p. 391.

BREEMBERG (Bartolomeus), né en 1530, mort en 1663 (Ecole hollandaise), p. 70, 249, 266, 281.

BRENET, travaillait en 1768, p. 325.
BREUGHEL (Jean), dit *de Velours*, né à Anvers en 1568 *(Catalogus d'Anvers)*, mort en 1625 ou en 1642. Élève de son père Pierre et de Kindt (Ecole flamande), p. 71, 249, 266, 272, 282, 337, 347, 362, 373, 384, 390, 411, 434, 457.
BREUGHEL (Pierre), dit *le Vieux*, né à Breughel en 1510 ou 1530, mort à Bruxelles vers 1600. Elève de Pierre Kœck (Ecole flamande), p. 71, 266, 300, 373, 384, 443, 450.
BREYDEL (Charles), dit *le Chevalier*, né à Anvers en 1677, mort à Gand en 1744, (Ecole flamande), p. 450.
BRIL (Mathieu), né à Anvers en 1550, mort à Rome en 1584 (Ecole flamande), p. 72, 282, 434.
BRIL (Paul), né à Anvers en 1536, 54 ou 56 *(Catalogue d'Anvers)*, mort en 1626. Elève de son frère Mathieu (Ecole flamande), p. 72, 249, 373, 450.
BRONZINO (Angiolo), né à Florence vers 1502, mort en novembre 1572. Elève de Jacopo Carrucci (Ecole florentine), p. 73, 273, 282, 384, 419.
BRUSASORCI. *Voyez* RICCIO.
BUCQUET (Léonce), mort en 1842 (Ecole flamande), p. 319.
BUGIARDINI (Giuliano), mort en 1556 à l'âge de 75 ans (Ecole florentine), p. 327.
BUSSON (Charles), né à Montoire. Elève de Rémond et de François (Ecole française), p. 443.
BYLERT (Jean), né à Utrecht en 1603 (Ecole hollandaise), p. 347.

CAGNACCI. *Voyez* CANLASSI.
CALABRAIS (le). *Voyez* PRETI.
CALCAR (Johan-Stephan van), né à Calcar (duché de Clèves), mort à Naples en 1546 (Ecole vénitienne), p. 73.
CALIARI (Carletto), dit *Véronèse*, né à Venise en 1570, y décédé en 1596. Elève de son père Paul (Ecole vénitienne), p. 347.
CALIARI (Paul), dit *Véronèse*, né à Vérone en 1528, mort le 19 avril 1588. Elève de son oncle Badile (Ecole vénitienne), p. 73, 77, 249, 266, 282, 300, 327, 337, 347, 358, 361, 375, 384, 391, 411, 419, 434, 457.
CALLOT (Jacques), né à Nancy en 1592, y décédé en 1635 (Ecole française), p. 41, 319
CALVAERT (Dionysius), né à Anvers en 1565, mort à Bologne en 1619. Elève de Laurent Sabattini (Ecole flamande), p. 300.
CAMPEN (Jacques van), né à Harlem à la fin du XVIe siècle, mort à Amsterdam en 1638 (Ecole hollandaise), p. 320.
CAMPI (Bernardino), né à Crémone en 1522, vivait encore en 1590. Elève de Giotto Campi (Ecole lombarde), p. 77.
CANAL (Antoine), dit *Canaletto*, né à Venise le 18 octobre 1697, y décédé le 20 août 1768. Elève de Bernardo da Canal son père (Ecole vénitienne), p. 77, 254, 249, 266, 327, 357, 363, 373, 391, 434.
CANLASSI (Guido), dit *Cagnacci* (cagneux), né à Castel San Arcangelo en 1601, mort à Vienne en 1681. Elève du Guide (Ecole bolonaise), p. 77, 327, 443.
CANOVA (Antoine), sculpteur et peintre (Ecole italienne), p. 391.

CANTARINI (Simon), dit *il Pesarese*, né à Oropezza près Pesaro en 1612, mort à Vérone le 15 octobre 1648. Élève de G. Pandolfi et de Cl. Ridolfi (Ecole bolonaise), p. 78, 424.

CANUTI (Dominique-Mario), p. 391.

CARAVAGE (le). *Voyez* AMERIGHI.

CARDI (Louis), da Cigoli où il est né le 12 septembre 1550, mort à Rome le 8 juin 1613. Élève d'Alexandre Allori (Ecole florentine), p. 78, 282, 373, 384.

CARPACCIO (Victor), né à Venise ou à Capo d'Istria vers 1450, vivait encore en 1522 (École vénitienne), p. 78.

CARPI (Jérôme), né à Ferrare en 1501; mort vers 1556. Élève de Tisio, dit *Garofolo*. (École de Ferrare), p. 392.

CARPIONI (Jules), né à Venise en 1611; mort à Vérone en 1674, Élève de Varatori (Ecole vénitienne) p. 282.

CARRACCI (Annibal) né à Bologne le 3 novembre 1560; mort à Rome le 16 juillet 1609. Élève de Louis Carrache, École bolonaise, p. 78, 283, 300, 311, 334, 363, 373, 403, 411, 419, 434, 443.

CARRACCI (Antoine Martial), né à Venise en 1583, mort à Rome en 1618. Élève d'Augustin Carrache, (École bolonaise), p. 82.

CARRACCI (Augustin), né à Bologne en 1557, mort en 1602, frère aîné d'Annibal, élève de Louis Carrache, son cousin (École bolonaise), p. 374, 384, 419.

CARRACCI (Louis) né à Bologne le 21 avril 1555, y décédé le 15 décembre 1619. Élève de Fontana et du Tintoret (École bolonaise), p. 82, 269, 283, 347, 363, 374, 411, 443.

CARREÑO de Miranda (Don Juan), né à Aviles (Asturies), en 1614; mort à Madrid en 1685, élève de P. de las Cuevas, (École espagnole), p. 457.

CARRUCCI (Jacopo), dit *il Pontormo*, né à Pontormo en 1493; mort en 1558. Élève de Léonard de Vinci (Ecole florentine), p. 82, 83, 266.

CASANOVA (François), né à Londres en 1727 mort à Brühl près Vienne, en mars 1803, (École française), p. 250, 282, 411, 457.

CASTELLI ou Castello (Valerio), né à Gênes en 1625, y décédé en 1659, (École génoise, p. 283, 419, 457.

CASTIGLIONE (Jean Benoît) dit *il Greghetto*, né à Gênes en 1616; mort à Mantoue en 1670. Élève de Paggi et de Ferrari, (École génoise,) p. 83, 250, 283, 337, 374, 392, 420, 433.

CAVEDONE (Jacopo) né à Sassuolo en 1577, mort en 1660. Élève du Passarotti, (École bolonaise), p. 83.

CAZES (Pierre Joseph) né à Paris en 1676, y décédé en 1754. Élève de Valentin (Boulogne), (École française), p. 434.

CÉLESTI (André) né à Venise en 1637, y décédé en 1706. Élève de Ponzoni, (École vénitienne) p. 283.

CERQUOZZI, (Michel Ange) dit *des Batailles*, né à Rome en 1600 ou 1602; mort en 1660. Élève de Jacques d'Asi, (École bolonaise,) p. 83, 283, 300, 358, 412, 420, 457.

CESARI (Joseph) dit *Josepin ou le chevalier d'Arpino*, né à Rome en 1560 ou 68 ; mort le 5 juillet 1640. Élève de son père, de Roncalli et de Jacques Rocca (École romaine, p. 84, 283, 450).

CEULEN ou KEULEN (Corneille Janson van). Imitateur de van Dyck, mort en 1656, hollandais, p. 84, 337, 457.

CHALETTE (N.) né à Troyes, mort à Toulouse en 1645, (École française), p. 434.

CHAMPAIGNE (Jean Baptiste) né à Bruxelles en 1643 ; mort à Paris en 1688. Élève de son oncle Philippe (école flamande), p. 363, 370, 457.

CHAMPAIGNE (Philippe de) né à Bruxelles en 1602 ; mort à Paris le 12 août 1674. Élève de Bouillon, de Bourdeaux et de Fouquières, (École flamande), p. 84, 250, 273, 283, 300, 307, 311, 327, 337, 348, 363, 384, 412, 429, 434.

CHARDIN (Jean-Baptiste-Siméon) né à Paris le 2 novembre, 1699, y décédé le 6 décembre 1779. Élève de Cazes, (École française), p. 250, 307, 311, 337, 357.

CHARLET (Nicolas-Toussaint), né à Paris en 1792, y décédé en 1845. Élève du baron Gros, (École française), p. 348.

CHARPENTIER (Joseph), peintre français du XVIII° siècle (École française), p. 412.

CHIMENTI (Jacopo) DA EMPOLI, né à Empoli près de Florence en 1554 ; mort en 1660. Élève de Tomaso da San Friano (École florentine), p. 88.

CIGNANI (Charles) né en 1623 ; mort en 1719. Élève de l'Albane (école bolonaise), p. 301, 420 443.

CIMA (Jean-Baptiste) da Conegliano où il est né vers 1460, peignait encore en 1517 (école vénétienne de J. Bellini), p. 88.

CIMABUE ou Gualtieri (Jean), né à Florence en 1240, vivait encore en 1302, (École florentine), p. 89.

CLAUDOT (Jean-Baptiste-Charles) né à Badouviller (Vosges) en 1733 ; mort à Nancy en 1814, (École française), p. 384.

CLOUET ou Cloet, dit *Jehannet*, né à Tours vers 1500 ; mort en 1572, (École française, p. 49. 412.

COGNIET (Léon), né à Paris en 1794 (École française), p. 283.

COLOMBEL (Nicolas), né à Sotteville près Rouen, en 1646 ; mort à Paris en 1717, (École française), p. 89.

COLLANTES (François), né à Madrid en 1599, y décédé en 1656. Élève de Vincent Carducci, (École espagnole), p. 89.

CONCA (Sébastien) né à Gaëte en 1679 ; mort à Naples en 1704. Élève de Solimena (École napolitaine), p. 435.

CONINCK (David de) dit *Rommelaer*, né à Anvers en 1636 ; mort à Rome en 1689. Élève de J. Fyt (école flamande), p. 337, 392.

CONSTABLE (John), p. 358.

COQUES (Gonzalès), né à Anvers en 1618 ; mort en 1684. Élève de David Rukaert (École flamande), p. 250, 392.

CORNEILLE (Jean-Baptiste), né à Paris en 1646, y décédé en 1695. Élève de son père, (École française, p. 511.

CORNELIS (Cornill) dit *Cornelissen* ou *Corneille de Harlem* où il est né en 1562 ; y décédé en 1638. Élève de P. Lelong, (École hollandaise), p. 301, 450.

CORRÈGE (le). *Voyez* Allegri.

CORTONE (Pierre de). *Voyez* BERRETTINI.
COSTA (Lorenzo) né à Ferrare en 1460; mort à Mantoue en 1535. Étudia les œuvres de Lippi, (École ferrar.), p. 89.
COURBET (Gustave), contemporain (École française), p. 392.
COURTOIS, (Jacques) dit *le Bourgignon*, né à Sainte-Hypolite en 1621; mort à Rome le 14 novembre 1676. Élève de son père Jean, (École française), p. 89, 250, 266, 284, 323, 337, 363, 374, 392.
COUSIN (Jean) né à Soucy près Sens en 1501; mort vers 1589 (École française), p. 412, 427.
COUTURE (Thomas), de Paris, contemporain (Ecole française), p. 435.
COYPEL (Antoine), né à Paris le 11 avril 1661, y décédé en 1722. Élève de son père Noël (Ecole française), p. 90, 273, 311, 363, 412, 435, 443, 458.
COYPEL (Charles), né à Paris en 1628, y décédé en 1707. Elève de Poncet et d'Erard (Ecole française), p. 311, 435, 458.
COYPEL (Charles-Antoine), né à Paris en 1694, mort en 1752. Fils et élève d'Antoine (Ecole française), p. 311, 407.
COYPEL (Noël-Nicolas) le fils, né à Paris en 1694, mort en 1737. Elève de son père Noël (Ecole française), p. 311.
COYPEL (Noël) le père, né à Paris le 25 décembre 1628, y décédé le 24 décembre 1707. Elève de Poncet, etc. (Ecole française), p. 90, 250, 284, 307, 412.
CRAESBAKE ou GRAESBECK (Joseph van), né à Bruxelles en 1608, mort à Anvers en 1631. Elève d'Adrien Broussen (Ecole florentine), p. 90, 266, 301.
CRANACH ou KRANACH (Luc), dit *le Vieux*, ou plutôt Sunder ou Muller, né en Franconie (à Cranach), en 1472, mort à Weimar en 1553. Elève de son père (Ecole allemande), p. 91, 266, 320.
CRAYER (Gaspard), né à Anvers en 1582 ou 83, mort à Gand le 2 janvier 1669. Elève de R. Coxcie (Ecole flamande), p. 91, 284, 312, 320, 328, 338, 348, 363, 392, 412, 435, 450.
CREDI (Lorenzo di), né à Florence en 1453, vivait encore en 1580. Elève d'A. Verocchio (Ecole florentine), p. 92, 266.
CRESPI (Joseph-Marie), dit *lo Spagnuolo*, né à Bologne le 16 mars 1665, mort le 17 juillet 1747. Elève de Canuti et de Cignani (Ecole bolonaise), p. 92, 435.
CRESTI (Dominique) da Passignano, né vers 1558, mort en 1658. Élève de Macchatti, etc. (École florentine), p. 92.
CRETI (Donato), né à Crémone le 24 mai 1671; mort le 20 janvier 1749. Élève de Lorenzo Pasinelli (École bolonaise), p. 92.
CREVENBROECK, p. 250.
CRIVELLI (Charles), né à Cremone en 1557; mort en 1663 (École bolonaise), p. 244.
CRIVELLI (Victorio) de la Marche d'Ancone; vivait à la fin du XV^e siècle, (École italienne), p. 443.
CROCE (Girolamo Santa). Florissait vers 1520; vivait encore en 1594. Élève de Jean Bellini (Ecole vénitienne), p. 420.
CUYP ou Kuyp (Albert) fils, né à Dordrecht en 1605; vivait encore en 1772. Elève de son père Jacques Goritz (Ecole hollandaise), p. 92, 268, 273, 284, 301.

DAEL (Jean François van), né à Anvers le 27 mai 1764, mort à Paris le 20 mars 1840, (Ecole flamande), p. 93.
DANDRÉ BARDON (Michel François) né à Aix en 1700 ; mort à Paris en 1783, (Ecole française), p. 374.
DANIEL DE VOLTÈRE, *Voyez* RICCIARELLI.
DAVID (Jacques-Louis) né à Paris le 31 août 1748 ; mort à Bruxelles le 27 décembre 182., (Ecole française), p. 93, 266, 348, 374, 392, 458.
DECKER. *Voyez* DEKKER.
DEKKER ou DECKER (Conrad), vivait au milieu du XVII^e siècle (Ecole hollandaise), p. 96, 251, 292, 407, 412.
DELACROIX (Eugène), né à Charenton (Ecole française), p. 284, 385, 435, 443, 458.
DELAROCHE (Paul), né à Paris (Ecole française), p. 392, 403.
DELATOUR (Maurice Quentin), né à Saint-Quentin en 1702 ; y décédé en 1788 (Ecole française), p. 338.
DELEN (Dirk van), né à Alkmaar en 1607. Elève de Franz Hals (Ecole hollandaise), p. 338.
DELORME (Antoine), vivait en 1667 (Ecole flamande), p. 328.
DEL SARTE (André). *Voyez* VANNUCCHI.
DEMARNE (Jean Louis), né à Bruxelles en 1744 ; mort à Paris le 24 mars 1829. Elève de Gabriel Briard (Ecole française), p. 96, 251.
DENNER (Balthasar), né à Hambourg en 1685 ; mort à Rostock en 1749. Elève d'Ammana (Ecole allemande), p. 96, 301, 458.
DESHAYS (Jean-Baptiste), né à Rouen (Ecole française), p. 251.
DESPORTES (François), né à Champigneul, le 24 février 1661 ; mort à Paris, le 15 avril 1743 (Ecole française), p. 96, 251, 328, 348, 412, 420.
DETROY. *Voyez* TROY (de).
DEWET (Nicolas) de Nancy (Ecole française), p. 407.
DIEPENBACH ou DIEPENBEECH (Abraham van), né à Bois-le-Duc vers 1607 ; mort en 1675. Elève de Rubens (Ecole flamande), p. 97, 284.
DIETRICH (Chrétien-Guillaume-Ernest) né à Weimar le 30 octobre 1712 ; mort à Dresde en 1774. Elève d'Alexandre Thiecle (Ecole allemande), p. 97, 273, 284, 374, 393, 420.
DOES (Jacob van der), né à Amsterdam en 1623 ; mort à Lahaye en 1673. Elève de son père (Ecole hollandaise), p. 285, 320.
DOLCI (Agnese), morte après 1686. Elève de Carlo Dolci, son père, qu'elle imita (Ecole florentine), p. 97, 244, 312.
DOLCI (Carlo), né à Florence en 1616 ; mort en 1686. Elève de Jacopo Vignali (Ecole florentine), p. 374, 385, 426.
DOMINIQUIN (le). *Voyez* ZAMPIERI.
DONDUCCI (Jean-André), dit il *Mastelletta*, né à Bologne le 14 février 1575, y décédé le 24 avril 1655 (Ecole de Bologne), p. 97.
DONO (Paul), dit *Ucello*, né entre 1395 et 1402 ; mort vers 1479 (Ecole florentine), p. 97.
DOSSI (Dosso et Batista), tous deux de Dosso, village du Ferrarais. Dosso, né, dit-on, vers 1479, serait mort après 1560, et Batista en 1545 (Ecole ferraraise), p. 97, 429.

DOUVEN (Jean François van), né à Ruremonde en 1656; mort à Düsseldorf en 1727. Elève de G. Lambertin (Ecole hollandaise), p. 338.
DOW, DOV ou DOU (Gérard), né à Leyde en 1598; mort en 1680. Elève de Rembrandt (Ecole hollandaise), p. 97, 251, 374, 458.
DROLING ou DROLLING (Michel), né à Oberberghem en 1786; mort à Paris le 7 janvier 1851. Elève de son père et de David (Ecole française), p. 348, 407, 458.
DROUAIS (Jean-Germain), né à Paris, le 25 novembre 1769; mort à Rome, le 13. février 1788 (Ecole française), p. 98, 364, 407, 444.
DUCHATEL (François), né à Bruxelles ne 1625. Élève et imitateur de David Téniers le vieux (Ecole flamande), p. 99, 320.
DUCQ ou DUC (le). *Voyez* LEDUC.
DUEZ (Arnold). *Voyez* VUEZ.
DUFRESNOY (Charles Alphonse), né à Paris en 1611; mort à Villiers-le-bel près Paris en 1665 (Ecole française), p. 99.
DUGHET (Gaspard), dit — mal à propos — *Poussin*, né à Rome en 1613, y décédé en 1675. Elève de Nicolas Poussin, son beau-frère (Ecole française), p. 100, 267, 285, 374, 393.
DUHEM, p. 325.
DUJARDIN (Karel), né à Amsterdam vers 1635; mort à Venise, le 20 novembre 1678 (Ecole hollandaise), 100, 267, 285, 338, 375, 385, 420, 435, 458.
DUPLESSIS de Carpentras (Ecole française), p. 364.
DURER (Albert), né à Nuremberg en 1475; mort en 1528. Elève de Michel Vohlgemuth (Ecole allemande), p. 275, 320, 349.
DURER (Style d'Albert), p. 312.
DUVIVIER (Ecole française), p. 358.
DYCK (Antoine van), né à Anvers le 22 mars 1599; mort à Blackfriars, près Londres le 9 décembre 1641. Elève de van Balen (Ecole flamande), p. 101, 251, 275, 285, 301, 307, 320, 328, 338, 349, 358, 364, 375, 385, 403, 413, 435, 450, 458.
DYCK (Philippe van), dit *le petit van Dyck*, né à Amsterdam en 1680; mort à Lahaye en 1752 ou 53. Elève d'Arnould Boonen (Ecole hollandaise), p. 104.

ECOLES (allemande, hollandaise, italienne, espagnole, etc.). *Voyez* ALLEMANDE (école,) HOLLANDAISE (école) etc.
ECOLES du XV^e siècle, p. 358.
EECKOUT (Gerbrandt van den), né à Amsterdam, le 19 août 1621; mort le 22 juillet 1671. Elève de Rembrandt (Ecole hollandaise), p. 104, 267, 285, 308, 328, 349.
EKELS (N.) mort en 1780 (Ecole hollandaise), p. 320.
ELSHEIMER (Adam), né à Francfort en 1574; mort à Rome en 1620. Elève de Philippe Offenbach (Ecole Allemande), p. 105, 450.
EMPOLI (du). *Voyez* CHIMENTI.
EVERDINGEN (César van), né à Alkmaart en 1606; mort en 1679. Elève de van Bronkorst (Ecole hollandaise), p. 185. 205, 385, 458.
EYCK (Hubert van), né à Maaseyk en 1366; mort en 1426 (Ecole flamande), p. 312.

EYCK (Jean van), né entre 1390 et 1395; mort à Bruges en juillet 1441. On le regarde comme l'inventeur de la peinture à l'huile (Ecole flamande), p. 105.
ECKENS. *Voyez* YKENS.

FABRE (François), né à Montpellier le 1ʳ avril 1765; y décédé le 27 mars 1837. (Ecole française), p. 106.
FABRIANO GENTILE. *Voyez* GENTILE.
FAES (Pierre van der), dit *le Chevalier Lély*, né à Soest (Westphalie); mort à Londres en 1680 (Ecole allemande), p. 106, 312, 421.
FALCONE (Ancillo), né à Naples en 1609; mort en 1665. Elève de Ribera (Ecole napolitaine), p. 106.
FALENS (Karl van), né à Anvers en 1684; mort à Paris en 1733. Elève de F. Franck le jeune (Ecole flamande), p. 106.
FARINATO (Paul), né à Vérone en 1522 ou 25; mort en 1606. Elève de Nicolo Ursino et de Giolfino Lanzi (Ecole vénitienne), p. 328.
FASSOLO (Bernardino) né à Pavie, vivait en 1518 (Ecole lombarde), p. 106.
FAUCHER, né à Aix, vivait encore à la fin du XVIIᵉ siècle (Ecole française), p. 364.
FAVRAY (le Chevalier de), travaillait en 1760 (Ecole française), 458.
FAVRE (François-Xavier-Pascal), fondateur du musée de Montpellier, où il est né en 1766 et où il est décédé en 1837. Elève de Coustou et de David (Ecole française), p. 375.
FERRARI (Gaudenzio), né en 1484 à Valdugia près Milan; mort en cette dernière ville vers la fin de 1541. Elève de Girolamo Giovenone (Ecole lombarde), p. 106, 285.
FERRI (Ciro), né à Rome en 1634, y décédé en 1689. Elève de Pierre de Cortone (Ecole romaine), p. 301.
FÉTI (Dominique), né à Rome en 1589; mort à Venise en 1624. Elève de Cigoli (Ecole romaine), p. 106, 251, 301, 364, 385, 421.
FICTOOR ou VICTOR (Jean), travaillait en 1640 (Ecole hollandaise), p. 107, 301.
FIERAVIUS (François), dit *le Maltais*, né à Naples. Travailla à Rome; mort en 1640 (Ecole italienne), p. 261, 413.
FIESSOLE (Fra Giovanni). *Voyez* GIOVANNI.
FLAMAEL ou FLEMAEL (Bartolomi), dit *Bertholet*, né à Liège en 1612, y décédé en 1675. Elève de Trippez, puis de Douffest. (Ecole flamande), p. 107, 301.
FLAMANDE (Ecole), 358, 421.
FLANDRIN (Paul) (Ecole française), p. 393.
FLINCK (Govaert ou Godefroy), né à Clèves le 25 janvier 1615; mort à Amsterdam le 2 février 1660. Elève de Lambert Jacobsze, puis de Rembrandt (Ecole hollandaise), p. 108, 285, 328.
FLORENCE (Ancienne école de) p. 393.
FILIPEPI (Alexandre), dit *Botticelli* (Sandro), né à Florence en 1447; mort en 1515. Elève de Lippi (Ecole florentine), p. 107, 251, 393.
FONTANA (Lavinia), née à Bologne en 1552; mort à Rome en 1614. Elève de son père Prospère (Ecole de Bologne), p. 285.

FONTENAY (Jean-Baptiste-Blin de), né à Caen en 1654 ; mort à Paris en 1715. Elève de Monnoyer (Ecole française), p. 301, 364, 413.

FOSCHI (Ferdinand), vivait à Bologne dans le XVIII^e siècle (Ecole de Bologne), p. 108.

FOSCHI (François) mort vers 1819 (Ecole italienne), p. 435.

FOUQUE, p. 262.

FOUQUIÈRES (Jacques), né à Anvers en 1580 ; mort à Paris en 1659 (Ecole française), p. 285.

FRAGONARD (Jean-Honoré), né à Grasse en 1732 ; mort à Paris le 22 août 1806 (Ecole française). p. 251, 421, 459.

FRANÇAISE (Ecole), p. 459.

FRANCESCHINI (Balthasar), dit *Volterrano*, né à Volterre en 1611 ; mort en 1689. Elève de Roselli (Ecole florentine), p. 285.

FRANCIA. *Voyez* RAIBOLINI.

FRANCK (Ambroise), né à Herenthals en 1566 ; mort en 1618 (Ecole flamande), p. 450.

FRANCK ou FRANCKEN (François) le jeune, né à Anvers, le 6 mai 1581, y décédé le 6 mai 1642. Elève de son père François (Ecole flamande), p. 108, 267, 275, 286, 301, 312, 320, 339, 358, 421, 444.

FRANCK (François) le vieux, né à Herenthals (Campine) vers 1541 ; mort à Anvers, le 5 octobre 1616. Elève de Franz Floris (Ecole flamande), p. 108, 252, 275, 413, 436, 450.

FRANCK (Jérôme) le jeune, né à Anvers en 1578 ; mort en 1623 (Ecole flamande), p. 321.

FRANCUCCI (Innocenzio) da Imola, né en 1480 ; mort en 1550. Elève de Francia, imitateur de Raphael. (Ecole de Bologne), p. 267.

FREMINET (Martin), né à Paris, le 24 septembre 1567, y décédé le 18 juin 1619 (Ecole française), p. 109.

FYT (Jean), né à Anvers, le 19 août 1609, décédé de 1661 à 1693. Elève de Jean van Berch (Ecole flamande), p. 110, 286, 450, 459.

GADDI (Taddeo), né à Florence vers 1300 ; mort en 1366. Elève de Giotto (Ecole florentine), p. 110.

GAESBEECK (Adrien van), vivait dans le XVII^e siècle. Elève de Jean Swart (Ecole hollandaise), p. 321.

GAETANO (Scipion ou plutôt PULZONE dit), né à Gaëte vers 1590 (Ecole italienne), p. 276.

GAGNERAUX (Benigne), né à Dijon en 1756 ; mort à Florence en 1795 (Ecole française), p. 312.

GALLI (Gio Maria), dit *il Bibiena*, né à Bologne en 1657 ; y décédé en 1740. Elève de l'Albane (Ecole de Bologne), p. 301.

GALLOCHE (Louis), né à Paris en 1670 ; mort en 1761. Elève de Louis de Boullongne. (Ecole française), p. 301, 413.

GARBO (Rafaelo del), né à Florence en 1466 ; mort en 1534. Elève de Philippe Lippi (Ecole florentine), p. 110.

GARNIER (Etienne Barthélemi) de Paris (Ecole française), p. 358.

GARAFOLO. *Voyez* TISIO.

GELÉE ou GELLÉE (Claude), dit *le Lorrain*, né en 1600 dans le diocèse de Toul; mort à Rome, le 21 novembre 1682. Elève de Geoffroy Wails et de Tassy (Ecole française), p. 110, 244, 286, 328, 385, 413, 429, 459.

GENNARI (César), né à Cento en 1641 ; mort le 12 février 1688 (Ecole bolonaise), p. 201, 429, 451.

GENTILE da Fabriano, né à Fabriano vers 1370 ; mort à Rome à la fin de 1450. Elève de Nuzzi di Gubbio (Ecole lombarde), p. 112.

GENTILESCHI (Orazio) *Voyez* LOMI.

GÉRARD (le Baron François), né à Rome, le 4 mai 1770 ; mort à Paris le 11 janvier 1837 (Ecole française), p. 112, 252, 349, 436, 459.

GÉRARD (van Harlem). *Voyez* HARLEM.

GÉRICAULT (Jean-Louis-André-Théodore), né à Rouen le 26 septembre 1791; mort à Paris le 18 janvier 1824. Elève de Guérin (Ecole française), p. 113, 267.

GÉROME (Jean-Luis) (Ecole française), p. 394.

GHERARDO DELLE NOTTI. *Voyez* HONTHORST.

GHIRLANDAJO (Benedetto), né en 1458 ; mort vers 1499 (Ecole florentine), p. 113.

GHIRLANDAJO (Domenico), né en 1449 ; mort en 1498 (Ecole florentine), p. 114.

GHIRLANDAJO (Rodolfo), né à Florence en 1482 ; mort à l'âge de 75 ans. Elève de son oncle David et de fra Bartolommeo (Ecole florentine), p. 114.

GIGOUX (Jean-François), né à Besançon (Ecole française), p. 276, 349.

GIORDANO (Luca), dit *Fu presto*, né à Naples en 1632 ; y décédé le 12 janvier 1705. Elève de son père et de Ribera (Ecole napolitaine), p. 114, 252, 286, 308, 349, 364, 375, 394, 413, 436, 459.

GIORGIONE (il). *Voyez* BARBARELLI.

GIOTTO (Angelo) di Bondone, né à la Villa di Vespignano en 1276 et mort à Florence en 1336. Elève de Cimabue (Ecole florentine), p. 114, 115, 358.

GIOVANNI (Fra Beato Angelico), dit mal à propos *di Fiesole*, puisqu'il est né dans la province de Mugello en 1387 ; mort à Rome en 1455 (Ecole florentine), p. 115.

GIRODET DE ROUCY TRIOSON (Anne-Louis), né à Montargis en 1767, mort à Paris en 1824. Elève de David (Ecole française), p. 125, 244, 308, 375.

GLAUBER (Jean), dit *Polidore*, né à Utrecht en 1646 ; mort à Amsterdam ou à Schomhoven, en 1726. Elève de N. Berghem (Ecole hollandaise), p. 116.

GOËS (Attribué à Hugues van der), né à Gand vers 1430 ; mort en 1482 au monastère de Boodendole (Ecole flamande), p. 321.

GOLTZIUS (Hendrick) (Ecole allemande), p. 421.

GOSSAERT (Jean), dit *Mabuse* ou *de Maubeuge*, ville où il est né vers 1470 ; mort à Anvers le 1er octobre 1532 (Ecole flamande), p. 116, 267.

GOVAERTS (N.), peintre flamand du XVIIe siècle (Ecole flamande), p. 286, 321.

GOYEN (Jean van, né à Leyde en 1596 ; mort à Lahaye, en 1656 ou 1666. Elève de Jesayas van de Valde et de Guillaume Geritz (Ecole hollandaise), p. 116, 286, 421, 444, 460.

GOZZOLI (Benozzo di Lese). *Voyez* BENOZZO.

GRAESBECK. *Voyez* CRAESBECK.

GRANET (François-Marius), né à Aix en 1778, y décédé en 1849. Élève de David (Ecole française), p. 117, 349, 375.

GRECO (il). *Voyez* THEOTOCOPULI.

GRENENBROECK (de), p. 349.

GREUZE (Jean-Baptiste) né à Tournus près Mâcon le 21 août 1725; mort au Louvre le 21 mars 1805. Élève de Groindon (Ecole française), p. 117, 252, 276, 308, 329, 370, 375, 394, 403, 460.

GRIEF ou Grif (Antoine), vivait au milieu du XVIIe siècle. Élève de F. Sneyders (Ecole allemande), p. 117.

GRIFFIER (Jean) né à Amsterdam en 1645; mort à Londres en 1718. Élève d'Herman Safileven et de Rœland Roghman (Ecole hollandaise), p. 118, 286.

GRIMALDI (Gio Francesco), dit *il Bolognese*, né à Bologne en 1606; mort à Rome en 1680, (Ecole bolonaise), p. 119.

GRIMOU (Jean), né à Romont près Fribourg en 1680; mort à Paris en 1740 (Ecole allemande), p. 376.

GROS (le baron Antoine-Jean), né à Paris en 1771; mort en 1835. Élève de David (Ecole française), p. 119, 276, 286, 385, 436.

GUARDI (François), né à Venise en 1712; mort en 1793. Élève du Canaletto (Ecole vénitienne), p. 120, 252, 394, 421, 460.

GUELDRE (Arnold van) (Ecole hollandaise), p. 429.

GUERCHIN (le). *Voyez* BARBIERI.

GUERIN (le baron Pierre-Narcisse), né à Paris le 13 mars 1774; mort à Rome le 16 juillet 1833. Élève de Regnault, (Ecole française), p. 120, 252, 429, 451.

GUIDE (le). *Voyez* Reni.

HAGEN (Jean van der) né à LaHaye en 1635; mort en 1679, (Ecole hollandaise), p. 121, 252, 349, 460.

HALLÉ (Claude Guy) né à Paris en 1651, y décédé en 1736. Élève de son père Daniel, (Ecole française), p. 329.

HALS (Frans), né à Malines en 1584; mort à Harlem le 20 août 1666. Élève de van Mander, (Ecole flamande), p. 122, 286, 339, 460.

HAMON (Jean-Louis), (Ecole française), p. 394.

HARLEM (Gérard van), né vers 1460, mort en 1488. Élève de van Duwater (Ecole hollandaise), p. 267.

HEDA (Willem Klaatz) né à Harlem en 1594, vivait en 1678 (Ecole hollandaise), p. 122.

HEEM (Cornelis), fils de Jean David, né à Anvers en 1624; mort en 1673, (Ecole hollandaise), p. 451.

HEEM (Jean-David de), né à Utrecht ou à Malines en 1600; mort à Anvers en 1674. Élève de son père David (Ecole hollandaise), p. 122, 287, 349, 376, 413, 444, 451.

HEEMSKERK (Egbert) dit *le paysan*, ou *le vieux*, né à Harlem en 1610; mort après 1680 Imitateur de Teniers et de Brauwer, (Ecole hollandaise) p. 122, 385, 413, 460.

HEIM, né à Belfort, p. 429.

HEINSIUS (Jean-Ernest), vivait encore en 1787, (Ecole allemande) p. 122.

HELMONT (Matthieu van), né à Bruxelles en 1650 ; mort en 1719, (Ecole flamande, p. 321, 358.

HELMONT (Segres Jacques), né à Anvers en 1683 ; mort à Bruxelles en 1726. Élève de son père, (Ecole flamande), p. 436.

HELST (Barthélemi van der), né à Harlem en 1613 ; mort à Amsterdam en 1670. (Ecole hollandaise), p. 122, 460.

HEMESSEN (Jean van), né à Anvers dans le XVI° siècle ; florissait en 1550, (Ecole flamande), p. 123, 313.

HEMLICK, mort à Strasbourg en 1787 (Ecole allemande), p. 429.

HEMLING. *Voyez* MEMMELING.

HERP (van), vivait dans le XVII° siècle. Élève de Rubens (Ecole flamande), p. 413.

HERRERA (François) le vieux, né à Séville en 1570 ; mort en 1650. Élève de Louis Fernandez, (Ecole espagnole), p. 123, 303.

HESSE (Abraham), p. 394.

HEUSCH (Guillaume de), né à Utrecht en 1638, y décédé vers 1712. Élève et imitateur de Jean Both (Ecole hollandaise), p. 123.

HEYDEN (Jean van de), né à Gorcum en 1631 ou 37 ; mort en 1712 à Amsterdam. Élève de son père, puis de van der Vilde, (Ecole hollandaise), p. 123, 460.

HOBBEMA (Minderhout), né à Harlem vers 1629 ; mort en 1670. Élève de Salomon Ruysdael (Ecole hollandaise), p. 123, 267, 287, 329.

HOECK (Jean van), né en 1600 ; mort en 1650, (Ecole hollandaise, p. 408.

HOLBEIN (Jean) le jeune, né à Augsbourg en 1498 ; mort de la peste à Londres en 1554. Élève de son père Jean, (Ecole allemande), p. 123, 262, 287, 364.

HONDEKOETER (Melchior), né à Utrecht en 1636, mort en 1695. Élève de son père Gysbrecht et de Jean-Baptiste Weenix (Ecole hollandaise), p. 124, 302, 376, 461.

HONDIUS ou Hondt (Abraham) né à Rotterdam en 1638 ; mort à Londres en 1691, (Ecole hollandaise), p. 267.

HONT (J. de). Élève de Téniers le jeune (Ecole flamande), p. 413.

HONTHORST (Gérard), dit *Gherardo delle notti*, né à Utrecht en 1592. Travaillait encore à La Haye en 1662. Il mourut, dit-on, en 1666 ou 80. Élève d'Abr. Blocmaert, (Ecole hollandaise) p. 124, 252, 287, 329, 421, 461.

HOOGHE ou Hooch (Pierre de) né en Hollande en 1643 ; mort en 1708. Élève de Nicolas Berghem, (Ecole hollandaise), p. 125, 429.

HOOGZAAT (Johan van), né à Amsterdam en 1651 ; mort vers 1725. Élève de G. de Lairesse (Ecole hollandaise) p. 329.

HUCHTENBURGH ou Hugtenburg (Jean van), né à Harlem en 1646 ; mort à Amsterdam en 1733. Élève de J. Wyck (École hollandaise), p. 125.

HUYSMANS ou Huysmann (Cornelis), né à Anvers en 1648, mort à Malines en 1727. Élève de G. de Wit et de van Artois, (Ecole flamande) p. 125, 334 349, 359, 376, 421, 461.

HUYSUM (Jean van), né à Amsterdam en 1682, y décédé en 1749. Élève de son père Justus (Ecole hollandaise), p. 125, 252, 267, 376, 394.

IMOLA (da). *Voyez* Francucci.
INCERTAINE, (École) p. 251.
INCONNUS (Auteurs) p. 126, 245, 262, 287, 302, 313, 350, 359, 364, 369, 378, 394, 403, 408, 413, 421, 429, 436.
INGRES (Jean-Augustin-Dominique) né à Paris en 1781, y décédé en 1868. Élève de David, (Ecole française) p. 366, 395.
ITALIENNE (Ecole), p. 252, 395, 461.

JANSSENS (Victor honoré) né à Bruxelles en 1664, et décédé en 1739. Élève de Volders (Ecole flamande) p. 129, 302, 321, 451.
JARDIN (du). *Voyez* DUJARDIN.
JOLIVART DU MANS, (Ecole française) p. 259.
JOLIVET, peintre moderne (Ecole française), p. 370.
JORDAENS (Jacques), né à Anvers en 1593, y décédé en 1678. Élève et gendre de Van Noort, (Ecole flamande) p. 129, 253, 287, 302, 308, 321, 329, 339, 350, 366, 385, 413, 422, 430, 436, 451, 461.
JOUBERT (le comte de), (Ecole française) p. 370.
JOUVENET (Jean), né à Rouen en 1644; mort à Paris en 1717 (Ecole française), p. 130, 302, 329, 339, 350, 359, 385, 414, 422, 436, 444.
JUANES (Vincent), dit *Juan de Juanes*, né à Fuente de Figuera en 1523, mort en 1579. Etudia en Italie (Ecole espagnole), p. 376, 403.
JULES ROMAIN. *Voyez* PIPPI.
JULIEN (Simon), né à Toulon en 1735, mort en 1800. Elève d'André Bardon et de C. van Loo (Ecole française), p. 302.
JULLIAR (Nicolas-Jacques), élève de Boucher (Ecole française), p. 444.
JUSTE D'ALLEMAGNE, vivait en 1451 (Ecole allemande), p. 131.

KABEL (Adrien van der), né à Ryswick, près La Haye, en 1631, mort à Lyon en 1698 (Ecole hollandaise), p. 287, 350, 431.
KALF (Guillaume), né à Amsterdam en 1630, y décédé en 1693 (Ecole hollandaise), p. 131, 350, 359, 461.
KAREL DUJARDIN. *Voyez* DUJARDIN.
KESSEL (Ferdinand van), né à Anvers en 1626, décédé en 1696 (Ecole flamande), p. 451.
KESSEL (Jean van), neveu de J. Breughel le jeune, né à Anvers en 1626. On croit qu'il mourut en 1708. Elève de Simon de Vos (Ecole flamande), p. 132, 276, 403, 414.
KIERINGS (Jacques), né en 1590, mort en 1646 (Ecole flamande), p. 414
KNELLER (Ecole de Martin ou de Godefroy), p. 302.
KOEBERGER (Vincestas), né à Anvers vers le milieu du XVIe siècle, mort à Bruxelles. Elève de Martin de Vos (Ecole flamande), p. 437.
KONING (Salomon), né à Amsterdam en 1609, mort vers 1674. Elève de N. Moyaert et de Rembrandt (Ecole hollandaise), p. 302.
KRANACH. *Voyez* CRANACH.
KUYP. *Voyez* CUYP.

LAAR ou LAER (Pierre van), dit *des Bamboches*, né à Laaren, près de Nourdin, mort à Harlem en 1673, 74 ou 75. Elève de Johann del Campo (Ecole hollandaise), p. 132, 414, 451.

LA CASE, né à Paris le 6 mai 1798, y décédé le 28 septembre 1869 (Ecole française), p. 461.

LAFOSSE (Charles de), né à Paris en 1636, y décédé le 13 décembre 1716. Elève de Charles Lebrun (Ecole française), p. 329.

LAGRENÉE (Jean-Jacques) le jeune, né à Paris vers 1740, y décédé en 1821. Elève de son frère Louis-Jean-François (Ecole française), p. 329, 437.

LAHYRE ou LAHIRE (de), né à Paris le 17 février 1606, mort le 28 décembre 1656. Elève de son père et de Lallemand (Ecole française), p. 132, 329, 350, 359, 370, 376, 395, 408, 422, 430, 451.

LAIRESSE (Gérard de), né à Liége en 1640, mort à Amsterdam le 28 juillet 1711. Elève de son père (Ecole hollandaise), p. 133, 287, 302, 408, 437.

LALLEMAND (Jean-Baptiste), né à Dijon vers 1710, mort à Paris vers la fin du XVIII^e siècle (Ecole française). p. 313, 359.

LANCRET (Nicolas), né à Paris le 22 janvier 1690. y décédé le 14 septembre 1743. Elève de Gillot (Ecole française), p. 133, 253, 395, 423, 461.

LANFRANCO (le chevalier Jean), né à Parme en 1580, 81 ou 82, mort en 1647. Elève d'Augustin Carrache (Ecole bolonaise), p. 134, 287, 303, 313, 350, 366, 385, 423.

LANGLOIS (Charles), né à Beaumont (Calvados) en 1789 ; résidant à Paris. Elève de Girodet (Ecole française), p. 437.

LANGLOIS (Jérôme-Marie), né à Paris en 1779 ; y décédé en 1838 Elève de David (Ecole française), p. 437.

LARGILLIÈRE (Nicolas), né à Paris, le 20 octobre 1656 ; mort le 20 mars 1746 Elève d'Ant. Goubeau (Ecole française), p. 276, 308, 329, 403, 430, 437, 461.

LAROCHE (de). *Voyez* DELAROCHE.

LATOUR (de). *Voyez* DELATOUR.

LAUMONNIER (Ecole française). p. 359.

LAURI (Philippe), né à Rome en 1694 (Ecole romaine), p. 134, 287, 414, 437.

LAZZARINI (Grégoire), né à Villanova (Vénétie) en 1655 ; y décédé en 1740 (Ecole vénitienne), p. 287.

LEBAULT, né en Bourgogne (Ecole française), p. 313.

LEBRUN (Charles), né à Paris le 24 février 1619 ; y décédé le 12 février 1690. Eleve de Perrier et de Verut (Ecole française), p. 134, 253, 287, 308, 313, 330, 359, 404, 414, 430, 444.

LEBRUN (Elisabeth Vigée, épouse), née à Paris, le 16 avril 1755 ; y décédée le 30 mars 1842. Elève de Briard (Ecole française), p. 137, 253, 287.

LECLERC (Jean), né à Nancy vers 1588 : y décédé en 1633 (Ecole française), p. 288

LEDUCQ ou DUC (Jean le), né à La Haye en 1636 ; mort, dit-on, en 1695. Elève de P. Potter (Ecole hollandaise), p. 99, 276, 374, 428.

LEERMANS (P.), Elève de François Miéris, croit-on (Ecole hollandaise), p. 414.

LEFEVRE (Claude), né à Fontainebleau en 1633 ; mort à Paris le 5 avril 1675. Elève de Lesueur et de Lebrun (Ecole française), p. 138-303.

LEIZIR, dit *Germanicus* (Ecole flamande), p. 408.

LELY (le Chevalier). *Voyez* FAES.

LEMAIRE POUSSIN, né à Dammartin en 1597 ; mort à Gaillon en 1659. Élève de Claude Vignon (Ecole française), p. 138.

LEMOYNE (François), né en 1688 ; mort en 1737 (Ecole française), p. 462.

LEMUD (François Joseph Aimé de), né à Thionville (Ecole française), p. 385.

LENAIN (Frères : Louis, Antoine et Matthieu), nés à Laon à des dates incertaines : le premier mort le 23 mars 1648 ; le second le 25 mars, même année, et le troisième le 20 août 1677 (Ecole française), p. 138, 139, 253, 268, 288, 314, 408, 414, 451.

LEPRINCE (Jean-Baptiste), né à Metz en 1733 ; mort à Saint-Denis-du-Port, le 30 septembre 1781 (Ecole française), p. 253.

LESUEUR (Eustache), né à Paris, le 19 novembre 1617 ; y décédé le 30 avril 1655. Élève de Vouet (Ecole française), p. 139, 245, 253, 308, 330, 350, 359, 366, 370, 376, 423, 437, 444.

LETHIÈRE (Guillaume Guillon), né à la Guadeloupe, le 19 janvier 1760 ; mort à Paris, le 21 avril 1832. Élève de Doyen (Ecole française), p. 142, 253, 288.

LEVIEUX (Reinaud). On le croit natif de Nîmes. Travaillait encore en Italie en 1690 (Ecole française), p. 268.

LIBERI (Pierre), né à Padoue en 1605 ; mort en 1687 (Ecole vénitienne), p. 388.

LICINIO (Jules), dit *Pordenone*, né dans le Frioul en 1520 ; mort à Augsbourg en 1570 (Ecole italienne), p. 288, 330, 351, 415.

LIEVENS (Jean), né à 1607 ; mort en 1663. Élève de Joris van Schoen et de P. Lastman (Ecole hollandaise), p. 143.

LIMBORCH (Henri van), né à La Haye en 1680 ; mort en 1758. Élève d'Ad. van der Werf (Ecole hollandaise), p. 143.

LINGELBACH (Jean), né en 1625 ; mort en 1687, imitateur de Wouwermans (Ecole hollandaise), p. 143, 288, 423.

LIPPI (Fra Philippe), né à Florence vers 1412 ; mort à Spolete le 8 octobre 1469 (Ecole florentine), p. 143.

LOIR (Nicolas Pierre), né à Paris en 1624 ; mort en 1679. Élève de Bourdon (Ecole française), p. 254, 366, 386.

LOMI (Orazio), dit *Gentileschi*, né à Pise en 1562 ; mort en Angleterre en 1646. Élève de son frère Aurelio et de son oncle Baccio (Ecole florentine), p. 144.

LOO (César van), fils de Charles, né à Paris (Ecole française), p. 437, 462.

LOO (Charles-André van), né à Nice en Provence en 1705 ; mort à Paris le 15 juillet 1765. Élève de Benedetto Lutti (Ecole française), p. 437.

LOO (Jacob van), né à Ecluse (Hollande) en 1614 ; mort à Paris en 1670 (Ecole hollandaise), p. 144, 254, 276, 288, 308, 314, 386, 404, 423.

LORENZO DA PAVIA, vivait à Savone en 1513 (Ecole génoise), p. 144.

LOTTO (Lorenzo), né à Venise vers 1480 ; mort à Loretto entre 1555 et 1560. Élève de Previtati et de Bellini (Ecole vénitienne), p. 144.

LUCATELLI (André), né à Rome à la fin de XVII^e siècle ; y décédé en 1741 (Ecole romaine), p. 288, 330, 377, 408, 415, 437, 444.

LUCIANO (Sébastien), dit *del Piombo*, né à Venise en 1485 ; mort à Rome en 1547. Élève de J. Bellini (Ecole vénitienne), p. 144, 254, 351, 395.

LUINI (Bernardino), né à Luino vers 1460 ; vivait encore en 1530. Élève de Stefano Scotto (Ecole lombarde), p. 144, 145, 254, 314.

LUTHERBURG ou LOUTHERBURG (Jacques), né à Strasbourg le 31 octobre 1740 ; mort en Suisse en 1814. Elève de son père et de Casanova (Ecole française), p. 288, 408.

LUTI ou LUTTI (Benedetto), né à Florence en 1660 ; mort à Rome en 1734. Elève de Gabiani et de Ciro Ferri (Ecole florentine), p. 145, 377.

MAAS ou MAES (Arnold van), né à Gouda en 1620 ; y décédé en 1664. Elève de David Teniers (Ecole flamande), p. 146, 288, 331, 415, 462.

MABUSE. *Voyez* GOSSAERT.

MACHIAVELLI (Zénobio de), florissait en 1474 (Ecole florentine), p. 146.

MAES. *Voyez* MAAS.

MAIRE POUSSIN. *Voyez* LEMAIRE.

MALTAIS (le). *Voyez* FIERAVICS.

MANFREDI (Bartolommeo), né à Ustiano, bourg du Mantouan en 1580 ; mort en 1617. Elève de Ch. Roncalli (Ecole romaine), p. 146, 303, 395, 444.

MANTEGNA (André), né à Padoue en 1431 ; mort le 13 septembre 1505. Elève de Fr. Squarcione (Ecole vénitienne), p. 146.

MARATTA (Charles), né à Camerono (Marche d'Ancone) en 1625 ; mort à Rome le 15 décembre 1713. Elève d'André Sacchi (Ecole romaine), p. 147, 254, 288, 366, 404, 437.

MARIE LOUISE, épouse de Napoléon Ier, p. 276.

MASSONE (Giovanni), d'Alexandrie, vivait en 1490 (Ecole génoise), p. 147.

MATHILDE (la reine), épouse de Guillaume le conquérant, p. 272.

MATSYS (Jean), florissait de 1531 à 1565 (Ecole flamande), p. 147, 321.

MATSYS, MASSYS ou METZYS (Quentin), né à Anvers vers 1406 ; était mort le 12 octobre 1531 (Ecole flamande), p. 148, 308, 321, 359, 386, 451.

MATTEI ou MATTEIS (Paul de), Napolitain, né vers 1662 ; mort en 1728 (Ecole napolitaine), p. 359, 430.

MAXIME (le Chevalier). *Voyez* STANZIONI.

MAYER (Félix), né à Winterthur (Suisse) en 1653 ; mort en 1713 (Ecole allemande), p. 430.

MAZZOLA ou MAZZOLINO (Girolamo), né à San Lazzaro près de Parme, travaillait en 1566 (Ecole lombarde), p. 148.

MAZZOLINI (Louis), né vers 1481 ; mort vers 1530 (Ecole ferraraise), p. 149.

MAZZUOLA ou MAZZOLA (François), dit *le Parmesan*, né à Parme le 11 janvier 1503 ; mort le 21 août 1540 à Casalmaggiore. Elève de Michel et Pierre-Ilario Mazzoli, ses oncles (Ecole lombarde), p. 148, 277, 377.

MECHARINO (Attribué à), dit *Beccafumi*, né près de Sienne en 1484 ; mort en 1549 ou après 1551. Elève de Tasso (Ecole florentine). p. 149.

MEEL ou MIEL (Jean), né à Anvers en 1599 ; mort à Turin en 1664 ou en 1656. Elève de G. Zeyhers (Ecole flamande), p. 149, 268, 288, 366, 377, 437.

MEER (Jean van der), né à Schoonhoven près d'Utrecht en 1628 ; mort en 1691 ou 1711. Elève de Broers (Ecole hollandaise), p. 149.

MEMMELING ou HEMLING (Jean van), né en 1425 ou 1440 ; mort à Bruges en 1499 (Ecole flamande), p. 149, 377, 430.

MENAGOT (François-Guillaume), né à Londres en 1744 ; mort à Paris en 1816. Elève de Boucher et de Vien (Ecole française), p. 325.

MENGS (Antoine-Raphaël), né à Aussig en Bohême, le 12 mars 1728 ; mort à Rome, le 29 juin 1779. Elève de son père Ismaël (Ecole allemande), p. 149.

MÉRIMÉE (Louis), résidant à Paris (Ecole française), p. 377.

METZU (Gabriel), né à Leyde en 1615 ; mort à Amsterdam en 1658 ou après 1667 (selon M. Burger). Elève de G. Dow et de Terburg (Ecole hollandaise), p. 150, 377.

METZYS. *Voyez* MATZYS.

MEULEN (Antoine François van der), né à Bruxelles en 1634 ; mort à Paris, le 15 octobre 1690 (Ecole flamande), p. 151, 254, 277, 288, 303, 308, 314, 322, 330, 351, 366, 377, 386, 395, 408, 415, 437, 444, 451.

MEUNIER (Philippe), né à Paris en 1655 ; mort en 1734. Elève de Jacques Rousseau. Etudia à Rome (Ecole française), p. 386.

MEYNIER (Charles), né à Paris en 1768 ; mort en 1822. Elève de Vincent (Ecole française), p. 415.

MICHAU (Théobald), né à Tournay en 1676 ; mort vers 1735. Imitateur de Téniers le jeune. (Ecole flamande), p. 423, 430.

MICHEL-ANGE. *Voyez* BUONAROTTI.

MICHIELI ou MICHELI (André), dit *il Vicentino*, né à Vicence en 1539 ; mort en 1614. Elève de Palma le jeune (Ecole vénitienne), p. 153.

MIEL. *Voyez* MEEL.

MIERIS (François), dit *le Vieux*, né à Delft en 1635 ; mort à Leyde en 1684. Elève d'Ad. v. del Tempel. (Ecole hollandaise), p. 153, 254, 370, 377, 437.

MIERIS (Willem van), né à Leyde en 1642 ; y décédé en 1747. Elève du précédent, son père (Ecole hollandaise), p. 153, 289.

MIGNARD (Pierre), né à Troyes en 1610 ; mort à Paris en 1695. Elève de Boucher de Bourges (Ecole française), p. 154, 247, 254, 268, 289, 314, 351, 366, 404, 423, 438.

MIGNON ou MINJON (Abraham), né à Francfort en 1637 ; mort à Vedzlaven en 1679. Elève de J. Morcels (Ecole hollandaise), p. 156, 268.

MILE, MILLE ou MILLET, dit *Francisque*, né à Anvers en 1643 ou 44 ; mort à Paris en 1680. Elève de Laurent Franck (Ecole flamande), p. 289, 330, 438.

MINDERHOUT (Henri van), né à Anvers ; mort vers 1662 (Ecole flamande), p. 386.

MIREVELT ou MIREVELD (Michel-Jean), né à Delft en 1568, y décédé en 1641. Elève de Wierx et de Blackland (Ecole hollandaise), p. 156, 351, 430, 438, 451, 462.

MIRON (Antoine), p. 408.

MOL (Pierre van), né à Angers en 1599, mort à Paris en 1650. Elève de van de Grave et imitateur de Rubens (Ecole flamande), p. 156, 277, 351, 367, 424, 462.

MOLA (Pierre-François), né à Caldra, près Milan, vers 1621, mort en 1668. Elève de l'Albane (Ecole milanaise), p. 156, 386, 424, 430.

MOLENAER (Corneille), né à Anvers en 1540. Elève de son père (Ecole flamande), p. 289.

MOLENAER (Jean-Miense), né à Amsterdam en 1627, mort en 1686 (Ecole hollandaise), p. 339.

MOLYN (Pierre) le jeune, dit *Tempesta*, né à Harlem vers 1637, mort en 1701. Travailla dix ans dans une prison de Gênes (Ecole hollandaise), p. 157, 440.

MOMPER (Isidore, Josse ou Joseph de) le jeune, né à Bruges en 1580 ou vers 1560, mort à Anvers en 1638, ou de 1634 à 1636. Dans plusieurs de ses paysages, les figures ont été exécutées par un des Franck, Téniers le vieux ou van Balen (Ecole flamande), p. 289, 303, 339, 395.

MONI (Louis de), né à Bréda en 1698, mort à Leyde en 1771. Elève de van Kessel et de Philippe van Dyck (Ecole hollandaise), p. 157.

MONLEO DE ROXAS (Jean), de Madrid (Ecole espagnole). p. 424.

MONNOYER (Jean-Baptiste) (Ecole française), p. 360, 444.

MONTI (François), né à Bologne en 1685, mort en 1768. Elève de Jean-Joseph Delsole (Ecole bolonaise), p. 289.

MOOR, MOR ou MORO (Antoine). *Voyez* MOR (Antoine).

MOOR (Karel de), né à Leyde en 1656, mort à La Haye en 1738. Elève de G. Dow (Ecole hollandaise), p. 157, 330.

MOR, MOOR ou MORO (Antoine de), né à Utrech en 1525; mort à Anvers en 1581. Elève de J. Schoorel (Ecole hollandaise). p. 157, 254.

MORALES (Louis de), dit *le Divin*, né à Badajoz, au commencement du XVIe siècle, y décédé en 1586. Elève, dit-on, de Campagna (Ecole espagnole), p. 157.

MOREELESE (Paul), né à Utrecht en 1571, y décédé en 1638. Elève de Mireveld (Ecole hollandaise), p. 351, 370.

MORETTO DA BRESCIA. *Voyez* BONVICINO.

MOSAIQUE, p. 255.

MOUCHERON (Frédéric), né à Embden en 1632 ou 33, mort à Amsterdam en 1686, Elève d'Asselyn (Ecole hollandaise), p. 158, 289, 303, 377, 408.

MOUCHERON (Isaac) le jeune, né à Amsterdam en 1670, y décédé en 1744. Elève de son père Frédéric (Ecole hollandaise), p. 303.

MOYAERT (Nicolas). Travaillait à Amsterdam vers le milieu du XVIIe siècle (Ecole hollandaise), p. 303.

MURANI (César) degli Aretusi, p. 396.

MURILLO (Bartolome-Erteban, c'est-à-dire Barthélemy-Etienne), né à Séville en 1618, y décédé le 3 avril 1682. Elève de Juan del Castillo (Ecole espagnole), p. 158, 255, 289, 308, 320, 334, 396, 438, 451, 462.

MUZIANO (Girolamo), né à Aquafredda, près Brescia, en 1530, mort à Rome en 1590. Elève de Romanino de Brescia (Ecole vénitienne), p. 160.

MYTENS (Daniel), né à La Haye en 1636, mort en 1688 (Ecole hollandaise), p. 415..

NAPOLITAINE (Ecole), p. 303.

NATOIRE (Charles-Joseph), né à Nîmes en 1700, mort à Castel-Gandolfo en 1777. Elève de Lemoine (Ecole française), p. 289, 409, 438.

NATTIER (Jean-Marc), né à Paris en 1685, y décédé en 1766. Elève de Ch. Lebrun (Ecole française), p. 314, 451.

NEEFFS ou NEEFS (Pierre) le jeune, né à Anvers en 1601, y décédé en 1638 (Ecole flamande), p. 451.

NEEFFS ou NEEFS (Pierre) le vieux, né à Anvers vers 1570, mort en 1651. Elève de H. van Steenwych (Ecole flamande), p. 161, 255, 268, 303, 377, 415, 424, 451.

NEER (Aart ou Arthur van der), né à Amsterdam en 1613 ou 1619, mort en 1683, 84 ou 91 (Ecole hollandaise), p. 161, 290, 386.

NEER (Eglon-Henri), fils et élève du précédent, né à Amsterdam en 1643, mort à Dusseldorf en 1703 (Ecole hollandaise), p. 161.

NETSCHER (Constantin), né à Heidelger en 1670, mort à La Haye en 1722. Elève de son père Gaspard (Ecole hollandaise), p. 161, 351, 462.

NETSCHER (Gaspard), né à Heidelburg en 1639, mort à La Haye le 15 janvier 1684. Elève de Koster et de Terbug (Ecole hollandaise), p. 161, 386.

NICASIUS (Bernard), né à Anvers en 1608, mort en 1678. Elève de Fr. Sneyders (Ecole flamande), p. 162.

NICKELLE (Isaac van). Peignait vers le milieu du XVII° siècle (Ecole hollandaise), p. 162.

NOEL, peintre moderne (Ecole française), p. 370.

NOORT (Adrien van), né à Anvers en 1557, y décédé en 1641. Elève de son père Lambert (Ecole flamande), p. 322.

NUVOLONE (Charles-François), dit *Panfilo*, né à Milan en 1608, y décédé en 1651. Imitateur du Guide (Ecole lombarde), p. 290, 351.

OMMEGANCK ou OMEGANS (Balthazar-Paul), né à Anvers en 1755, y décédé en 1826. Elève de H.-J. Antonissen (Ecole flamande), p. 162.

OOST (Jacques van), dit le *Vieux*, né à Bruges en 1600, mort en 1671. Etudia en Italie A. Carrache, et à son retour Rubens et Van Dyck (Ecole flamande), p. 162, 303, 339, 352.

ORIZONTE. *Voyez* BLOEMEN.

ORLEY (Bernard van), dit le *Raphaël flamand*, né à Bruxelles en 1471, y décédé en 1541, vint à Rome et y étudia Raphaël (Ecole flamande), p. 162.

OS (Jean van), né à Middelharnis, en Hollande, en 1744, mort en 1808, Elève de Schouman (Ecole hollandaise), p. 162.

OS (Pierre-Gérard van) (Ecole flamande), p. 386.

OSTADE (Adrien van), né à Lubeck en 1610, mort à Amsterdam en 1685. Elève de Frans Hals (Ecole hollandaise), p. 162, 377, 386, 430, 462.

OSTADE (Isaac van), né à Lubeck vers 1613 ou 1617, mort vers 1634. Elève de son frère Adrien (Ecole hollandaise), p. 163, 462.

OTTO-VENIUS. *Voyez* VEEN.

OUDRY (Jean-Baptiste), né à Paris en 1686, mort à Beauvais en 1755. Elève de son père Jacques (Ecole française), p. 164, 247, 277, 303, 360, 396, 430, 438, 462.

OVERBECK (Bonaventure van), né à Amsterdam en 1660, y décédé en 1706 (Ecole hollandaise), p. 438.

PADOVANINO (il) ou LE PADOUAN. *Voyez* VARATORI.

PAGGI (Jean-Baptiste), né à Gênes en 1554, mort en 1627 (Ecole génoise), p. 322.

PAGNEST (Amable-Louis-Claude), né le 9 juin 1790, mort le 25 mai 1819. Elève de David (Ecole française), p. 164.

PALAMEDES ou PALAMEDEZ (Stevens ou Antoine), né à Londres en 1607, mort à Delft en 1638 (Ecole hollandaise), p. 290.

PALIGO (Domenico), mort à Florence en 1527, à l'âge de 52 ans. Elève d'André del Sarto (Ecole florentine), p. 330.

PALMA (Jacques), dit le *Vieux*, né à Serinalta (Bergamesque), en 1480, mort vers 1548. Elève de J. Bellini (Ecole vénitienne), p. 164, 290, 330, 352, 424.

PALMEGIANI (Marco), né à Forli. Florissait de 1516 à 1537. Elève de Miozzo de Forli (Ecole bolonaise), p. 330.

PANINI (Jean-Paul), né à Plaisance en 1675, mort à Rome en 1768. Elève d'André Lucatelli à Rome (Ecole romaine), p. 165, 268, 290, 303, 330, 432.

PARMEGIANO (le Parmesan). *Voyez* MAZZUOLA.

PARROCEL (Joseph), né à Brignole en 1648, mort à Aix en 1704. Elève de Courtin (Ecole française), p. 255, 404.

PARROCEL (Pierre), né à Avignon en 1664, mort à Paris en 1739. Elève de Joseph Parrocel son oncle (Ecole française), p. 269, 367.

PASSIGNANO. *Voyez* CRESTI (Dominique).

PATEL (Jean-Hypolite), dit *le Jeune*, né en 1564 (Ecole française), p. 451.

PATEL ou PASTEL (Pierre), né en Picardie vers le commencement du XVIIe siècle, mort vers 1676 (Ecole française), p. 304, 409, 415, 423.

PATER (Jean-Baptiste), né à Valenciennes en 1695, mort en 1736 (Ecole de Watteau), p. 255, 396, 462.

PELLEGRINI (Antoine), né à Venise en 1675, mort en 1741. Elève de Sébastien Ricci, p. 166.

PENEZ ou PENZ (Grégoire), né à Nuremberg entre 1500 et 1510, mort à Breslau en 1550 (Ecole allemande), p. 166.

PEREDA (Antoine), né à Valladolid en 1599, mort à Madrid en 1669. Elève de Pedro de las Cuevas (Ecole espagnole), p. 463.

PERRIN (Nicolas), né à Paris en 1754. Elève de Doyen (Ecole française), p. 314.

PERUGIN (le). *Voyez* VANNUCCI.

PERUGINO (Bernardino). Travaillait de 1498 à 1524 (Ecole ombrienne), p. 166.

PESARESE (il). *Voyez* CANTARINI.

PESELLO (François), dit *il Pesellini*, né à Florence en 1426, mort le 29 juillet 1457. Elève de Jules d'Arrigo, dit *il Pesella* (Ecole florentine), p. 166.

PIERO DE COSIMO ROSELLI, né à Florence en 1441, mort en 1521 (Ecole florentine), p. 166.

PIERRE (Jean-Baptiste-Marie), né à Paris en 1715, y décédé en 1789 (Ecole française), p. 367.

PIETRO DA CORTONA. *Voyez* BERRETTINI.

PIETRO DELLA VECCHIA. *Voyez* VECCHIA.

PIETRO DI PIETRI, p. 424.

PINTURRICCHIO (Bernardino), dit *il Benedetto*, né à Pérouse en 1434, mort à Sienne en 1513. Elève de Nicolo Alunno (Ecole ombrienne), p. 166.

PIOMBO (Sébastien del). *Voyez* LUCIANO.

PIPPI (Jules), dit *Jules Romain*, né à Rome en 1499, mort le 1er septembre 1546. Elève de Raphaël (Ecole romaine), p. 166, 314, 322, 367.

POEL (Edgard van der), né à Rotterdam. Florissait en 1647 (Ecole hollandaise), p. 167, 463.

POELEMBURG ou POELENBURG, né à Utrecht en 1586, mort en 1660 ou vers 1666. Elève d'Abraham Bloemaer. (Ecole hollandaise), p. 167, 168, 255, 290, 314, 331, 386.

POLIDORO DA CARAVAGGIO. *Voyez* CALDARA.

PONTE (François da), dit *il Bassano* (le Bassan), né à Bassano en 1550, mort le 4 juillet 1592. Elève de son père Jacopo (Ecole vénitienne), p. 168, 269.

PONTE (Jacopo da), dit *Bassano*, né à Bassano en 1510, y décédé en 1592. Elève de son père François (Ecole vénitienne), p. 168, 269, 290, 304, 308, 315, 322, 331, 340, 367, 387, 415, 424, 430, 438.

PONTE (Léandre da), dit *Bassano*, né à Bassano en 1558, mort à Venise en 1627. Elève de son père Jacopo (Ecole vénitienne), p. 340, 396, 463.

PONTORMO (le). *Voyez* CARRUCCI.

POOL (François van). Vivait dans le XVII siècle (Ecole hollandaise), p. 387.

PORBUS ou POURBUS (François) le jeune, né à Anvers en 1570, mort à Paris en 1622. Elève de son père François (Ecole flamande), p. 169, 416.

PORBUS ou POURBUS (Pierre), dit le *Vieux*, né à Gouda (Hollande), en 1510 ou 1513 ; mort à Bruges en 1583 ou 84 (Ecole flamande), p. 170, 451.

PORTA (Joseph), dit *Salviati*, né à Castel-Nuovo di Carfagnana en 1520, vivait encore en 1572. Elève de François Salviati de Florence (Ecole vénitienne), p. 170.

POT (Henri), né à Harlem en 1600, mort en 1656. On lui donne pour maître Frans Hals (Ecole hollandaise), p. 170.

POTTER (Paul), né à Enckhuyzen en 1625, mort à Amsterdam en 1654. Elève de son père Pierre (Ecole hollandaise), p. 170, 290, 377.

POURBUS. *Voyez* PORBUS.

POUSSIN (Nicolas), né aux Andelys, en Normandie, en juin 1594, mort à Rome le 19 novembre 1665 (Ecole française), p. 171, 255, 290, 304, 308, 315, 360, 377, 387, 416, 438, 445.

POUSSIN (Gaspard). *Voyez* DUGHET.

PRETI (Mathias), dit le *Calabrais*, né à Taverna, en Calabre, en 1613, mort à Malte en 1699. Elève de Lanfranco (Ecole napolitaine), p. 175, 255, 290, 352, 396.

PRÉVOST, p. 255.

PRIMATICCIO (François), né à Bologne en 1504, mort à Paris en 1570 (Ecole bolonaise), p. 175, 322.

PRINCE (le). *Voyez* LEPRINCE.

PROCACCINI (Camille), né à Bologne en 1546, mort en 1626. Elève de son père Ercole (Ecole bolonaise), p. 290, 322, 438.

PROCACCINI (Jules-César), né à Bologne en 1548, mort en 1626. Elève de son père Ercole (Ecole lombarde), p. 176, 291, 331.

PRUD'HON (Pierre), né à Cluny le 4 avril 1758, mort à Paris le 16 février 1823. Elève de Desvoges (Ecole française), p. 176, 255, 308, 315, 378.

PUGET (François), mort en 1707 (Ecole française), p. 176.

PUGET (Pierre), peintre, sculpteur et architecte, né à Marseille en 1622, y décédé en 1694 (Ecole française), p. 367.

28.

PULZONE (Scipion), dit *Gaetano*. *Voyez* GAETANO.
PYNACKER (Adam), Hollandais, né en 1621, mort en 1673. Il se forma à Rome (Ecole hollandaise), p. 177, 360, 378, 463.

QUELLIN ou QUELLYN (Jean-Erasme) le jeune, né à Anvers, en 1634, mort en 1715. Elève de son père Erasme (Ecole flamande), p. 304, 352, 438.
QUENTIN (Nicolas), né en Bourgogne, mort à Dijon en 1636 (Ecole française), p. 315.
QUERFURT (Auguste), Allemand, né en 1698, mort en 1761 (Ecole allemande), p. 424.
QUESNEL (François), né en 1542, mort en 1619 (Ecole française), p. 416.

RAFAELO DAS GARBO. *Voyez* GARBO.
RAIBOLINI (François), dit *Francia*, né à Bologne de 1450 à 1453, y décédé le 6 janvier 1517. Elève de Maria Zoppo (Ecole hollandaise), p. 177, 291.
RAMENGHI (Bartolomeo), dit *il Bagnacavallo*, lieu de sa naissance en 1484, mort à Bologne en 1542. Elève de Francia (Ecole romaine), p. 177.
RAOUX (Jean), né en 1677, mort en 1734 (Ecole française), p. 463.
RAPHAEL. *Voyez* SANZIO.
RAVESTEIN (Jean van), né à La Haye en 1572, y décédé en 1657 (Ecole hollandaise), p. 322, 340, 463.
RAZZY (Jean-Antoine), de Vercelli, dit *Sodoma*, né en 1479, mort en 1554. Elève de Giacomo della Fonte (Ecole italienne), p. 378.
REATTU (Jacques), peintre et ancien propriétaire du musée d'Arles, né en 1760, mort en 1833 (Ecole française), p. 262.
REGNAULT (Jean-Baptiste), né à Paris en 1754, y décédé en 1829. Elève de Bardin (Ecole française), p. 178, 255, 269, 463.
REMBRANDT ou REMBRAND (Paul), dit *Van Ryn* (du Rhin), né à Leyde en 1608, mort à Amsterdam le 8 octobre 1669. Elève de Jacques Isaaszoon van Swamburg et de Georges van Schooten (Ecole hollandaise), p. 173, 181, 291, 352, 370, 396, 416, 463.
RENAUD, dit *le Vieux*, de Nismes, mort en 1690 (Ecole française), p. 404.
RENI (Guido), dit *le Guide*, né à Calvenzano, près Bologne, le 4 novembre 1575, mort le 18 août 1642. Elève de Denis Calvaert et des Carrache (Ecole bolonaise), p. 181, 182, 256, 262, 304, 315, 352, 367, 371, 378, 387, 396, 404, 424, 430, 439, 445, 452.
RESTOUT (Jean), né à Rouen le 20 mars 1692, mort à Paris le 1er janvier 1768 (Ecole française), p. 182, 256, 291, 340, 438, 445.
REYNOLDS (Sir Josué), né à Plymton en 1723, mort en 1792 (Ecole anglaise), p. 378.
RIBERA (le chevalier Joseph de), dit *lo Spagnoletto* (*l'Espagnolet*), né le 12 janvier 1588, à Jativa (San-Felipe), près Valence, mort à Naples en 1656. Elève de François Ribalta et du Caravage (Ecole espagnole), p. 183, 256, 262, 277, 291, 304, 308, 322, 331, 360, 367, 371, 378, 387, 397, 424, 430, 464.
RICCI (Antoine), dit *Barbalunga*, né à Messine en 1600, mort en 1649. Elève et imitateur du Dominiquin (Ecole bolonaise), p. 416.

RICCI (Sébastien), né à Cividal de Belluno (Etats de Venise), en 1662, mort à Venise le 13 mai 1734. Elève de Frédéric Cervelli (Ecole vénitienne), p. 183, 292, 352.

RICCIARELLI (Daniel), da Volterra, où il est né en 1509, mort le 4 avril 1566. Elève de Razzi, dit il *Sodoma* (Ecole florentine), p. 184, 256, 439, 445.

RICCIO (Félix), dit il *Brusasorci*, né à Vérone en 1540, mort en 1605. Elève de son père Dominique et de Jacopo Ligozzi (Ecole vénitienne), p. 184.

RIGAUD (Hyacinthe), né à Perpignan le 20 juillet 1659, mort à Paris le 27 décembre 1743. Elève de Pezet, p. 184, 304, 315, 352, 430, 439, 445, 464.

RIVALZ (Antoine), né à Toulouse en 1665, y décédé le 11 décembre 1735. Elève de son père Jean-Pierre (Ecole française), p. 439.

ROBERT (Hubert), né à Paris en 1733, y décédé le 15 avril 1808. Etudia à Rome (Ecole française), p. 185, 464.

ROBERT (Louis-Léopold), né à La Chaux-de-Fonds, en Suisse, le 13 mai 1794, mort à Venise le 20 mars 1835. Elève de David (Ecole française), p. 186, 256, 397.

ROBUSTI (Dominique), fils du Tintoret, né à Venise en 1562 ; y décédé en 1637. Elève de son père Jacques (Ecole vénitienne), p. 292, 340, 352, 430, 445, 464.

ROBUSTI (Jacopo), dit le *Tintoret*, né à Venise, en 1512 ; mort le 31 mai 1594. Elève du Titien (Ecole vénitienne), p. 186, 187, 262, 304, 331, 416, 428.

ROBUSTI (Marie), fille du Tintoret, née à Venise en 1560 ; y décédée en 1590. Elève de son père (Ecole vénitienne), p. 292.

ROKES (Hendrik Martens), dit *Zorg* ou *Sorgh*, né à Rotterdam en 1621 ; mort en 1682. Elève de David Teniers et de Buytenwig (Ecole hollandaise), p. 187, 397, 469.

ROMANELLI (Jean-François), né à Venise en 1610 ; mort en juillet 1662. Elève de l'Incarnatini (Ecole romaine), p. 187, 256, 465.

ROMBOUTS (Théodore), né à Anvers, le 2 juillet 1597 ; y décédé, le 14 septembre 1637. Elève d'Ab. Janssens le vieux (Ecole flamande), p. 292.

ROMEYN (Wilhelm), florissait entre 1640 et 1660. Elève de Hondekoeter et de Nicolas Bergham (Ecole hollandaise), p. 187.

ROMYN (Jean van)(Ecole hollandaise), p. 409.

ROOS (Jean-Henri), né à Otterberg en 1631 ; mort à Francfort en 1685 ou 86. Elève de Julien Dujardin et d'Adrien de Bye (Ecole allemande), p. 331.

ROOS (Philippe-Pierre), dit *Rosa da Tivoli*, né à Francfort-sur-le-Mein en 1655 ; mort à Rome en 1705. Elève de Jean Henri Roos, son père (Ecole flamande), p. 187, 292, 331, 439.

ROQUEPLAN (Camille-Joseph-Etienne), né à Mulhouse en 1803. Elève du baron Gros (Ecole française), p. 292.

ROSA (Salvator), né au village de la Ronella près Naples, le 20 juin 1615 ; mort à Rome le 5 mars 1673. Elève de François Fracanzano (Ecole napolitaine), p. 187, 256, 262, 269, 277, 292, 367, 378, 397, 439.

ROSALBA, p. 263.

ROSELLI (Cosimo), né à Florence en 1430 ; a testé le 25 novembre 1506. Elève de Neri di Bicci (Ecole florentine), p. 188.

ROSELLI (Matteo), né à Florence, le 10 août 1578 ; mort le 18 janvier 1650. Elève de Greg. Pagani (Ecole florentine), p. 188, 378, 439.

ROSLIN (Alexandre), né vers 1733 ; mort en 1793 (Ecole française), p. 465.

ROSSI (François de), dit il *Salviati*, né à Florence en 1510 ; mort à Rome, le 11 novembre 1563. Elève de Bugiardini (Ecole florentine), p. 188.

ROSSO DE ROSSI ou DEL ROSSO, né à Florence en 1496 ; mort à Paris en 1541 (Ecole florentine), p. 188.

ROUGEON (le comte de), né à Blois (Ecole française), p. 360.

ROZELLI. *Voyez* ROSELLI.

RUBENS (Pierre Paul), né à Anvers, le 29 juin 1577 ; mort à Siegen (Comté de Nassau), le 20 mai 1640. Elève d'Adrien van Noort et d'Otto Venius (Ecole flamande), p. 188, 195, 216, 263, 293, 304, 315, 322, 331, 334, 340, 353, 367, 378, 387, 404, 416, 425, 439, 445, 452, 465.

RUGENDAS (Georges-Philippe), né à Augsbourg en 1666 ; mort

RUTHART (Charles), florissait de 1650 à 1680 (Ecole allemande), p. 196.

RUYS (van N.), p. 256.

RUYSDAEL (Jacob ou Jacques), né à Harlem en 1630 ; y décédé, le 16 novembre 1681. Elève de Salomon Ruysdael, de Berghem ou d'Everdingen (Ecole hollandaise), p. 196, 256, 269, 277, 293, 341, 353, 360, 379, 387, 397, 404, 425, 439, 445.

RUYSDAEL (Salomon), né en 1617 ; mort en 1678. Elève de Jean van Goyen (Ecole hollandaise), p. 293.

RYCKAERT (David), né à Anvers en 1615 ; y décédé en 1677. Elève de son père Martin ou de G. Dow (Ecole flamande), p. 197, 341, 379, 453.

SABBATINI ou SABBATINO (Lorenzo), dit *Lorenzino da Bologna*, né à Bologne en 1533 ; mort à Rome en 1577. Etudia les œuvres du Parmesan et de Raphaël (Ecole Bolonaise), p. 197, 293.

SACCHI (André), né en 1600 ; mort à Rome en 1661 (Ecole romaine), p. 387, 397, 404, 416.

SACCHI DA PAVIA (Pierre-François), peignait à Gênes et dans la Lombardie de 1512 à 1526 (Ecole lombarde), p. 197, 257.

SACHT ou SAFTLEVEN (Herman). *Voyez* ZACHTLEVEN.

SALEMBINI (Ventura), dit *Bevilacqua*, né à Sienne en 1557 ; mort en 1617. Elève de son père (Ecole de Sienne), p. 379.

SALENTIN (Hubert), né à Zulpich (Prusse). Elève de Tidemont (Ecole allemande), p. 277.

SALVATOR-ROSA. *Voyez* ROSA.

SALVI (Jean-Baptiste) da *Sassoferrato*, où il est né en 1605 ; mort à Rome en 1685. Elève de son père Tarquino et de Viguali (Ecole romaine), p. 197, 269, 304, 323, 332, 353, 387, 397, 416, 430.

SALVIATI (François). *Voyez* ROSSI.

SALVIATI (Joseph). *Voyez* PORTA.

SANTA CROCE. *Voyez* CROCE (Santa).

SANTERRE (Jean-Baptiste), né à Magny en 1650 ; mort à Paris, le 21 novembre 1717. Elève de Lemaire et de Boulogne l'aîné (Ecole française), p. 197, 293, 409.

SANTVOORT (Dick van), florissait en 1630 (Ecole hollandaise), p. 198.

SANZIO (Rafaelo), dit *Raphael*, né à Urbino, le vendredi saint 28 mars 1483 ; mort à Rome le vendredi saint 6 avril 1520. E ève du Pérugin (Ecole romaine), p. 198, 201, 257, 269, 293, 315, 341, 379, 387, 425, 439.

SARABIA (Joseph de), né à Séville en 1608 ; mort en 1669. Elève de Zurbaran. (Ecole espagnole), p. 379.

SARTO (del) ou DELSARTE. *Voyez* VANNUCHI.

SASSOFERRATO. *Voyez* SALVI da.

SAVERY (Roland) de Courtray, né en, 1596 ; mort 1639. Elève de son père et de Paul Brill (Ecole flamande), p. 409, 430.

SAVOLDI ou SAVOLDO (Giovanni-Girolamo), né à Brescia, florissait en 1540. Etudia surtout le Giorgione (Ecole vénitienne), p. 202.

SAVOYEN (Charles), né à Anvers en 1619 ; mort en 1680 (Ecole flamande), p. 294.

SCHALKEN (Godefroy), né à Dordrecht en 1613 ; mort à La Haye, le 16 novembre 1706. Elève de Sam. Hoogstraeten et de G. Dow (Ecole hollandaise), p. 202, 253, 367

SCHEFFER (Ary), né à Dordrecht en 1794 ; mort à Paris en 1858. Elève de P. Guérin (Ecole française), p. 277, 367.

SCHIAVONE (André), né à Sebenico en Dalmatie en 1322 ; mort à Venise en 1582. Etudia le Giorgione et le Titien (Ecole vénitienne), p. 202.

SCHIDONE ou SCHEDONE (Bartolomeo), né à Modène vers 1580 ; mort en 1615. Étudia les œuvres du Corrége (Ecole lombarde), p. 202, 353, 379.

SCHITZ DE STRASBOURG, du XVIII^e siècle (Ecole française), p. 431.

SCHOEN (Erhard), né à Nuremberg en 1542 (Ecole allemande), p. 323.

SCHOEN ou SCHONGAVER (Martin), dit *le beau Martin*, né à Culmbach ou à Ulm en 1420 ; mort en 1486 (Ecole allemande), p. 431.

SCHOEVAERDTS (M.), vivait dans le milieu du XVII^e siècle (Ecole flamande), p. 202.

SCHWARTZ (Christophe), né à Ingolstadt en 1550 ; mort à Rome en 1594. Se forma d'après le Titien (Ecole flamande), 416.

SCHWEICKHARDT (Henri-Guillaume), né dans le Brandebourg en 1746 ; mort à Londres en 1799. Elève de Girolamo Lapis (Ecole hollandaise), p. 203.

SCHIARPELLONI (Laurent-André) di Credi; né à Florence en 1453 ou 54 ; mort en 1532. Elève d'André Veriochio (Ecole florentine), p. 323.

SEBASTIEN DEL PIOMBO. *Voyez* LUCIANO.

SEGHERS (Daniel) et SEGHERS (Gérard). *Voyez* ZEGERS.

SEIBOLD (Christian), né à Mayence en 1697 ; mort à Vienne en 1768 (Ecole allemande), p. 203.

SEMENTI (Jacques), né à Bologne en 1580 ; mort au commencement du XVII^e siècle. Elève de Denis Calvaert (Ecole bolonaise), p. 294.

SENS (George) (Ecole française), p. 431.

SERRE (Michel-François), né à Tarragone en 1658 ; mort à Marseille en 1733 (Ecole française), p. 305-368.

SERVANDONI (Jean-Jérome), né à Florence en 1695 ; mort à Paris en 1766. Elève de Panini (Ecole romaine), p. 203.

SIBERECHTS (Jean), né à Anvers en 1625 ou 1627 ; mort en Angleterre en 1686 ou 1703 (Ecole flamande), p. 341.

TABLE DES MATIÈRES.

SIGALON (Xavier), né à Uzès en 1788 ; mort à Rome en 1837. Elève de Monrose (Ecole française), p. 203, 397, 404.

SIGNORELLI DI GILIO (Luca), dit *Luca da Cortona*, né à Cortona vers 1441 ; mort après 1524 (Ecole florentine), p. 203.

SIMONINI (François), né à Parme en 1669 ; mort en 1753. Elève d'Ilario Spolverini (Ecole lombarde), p. 305.

SIRANI (Elisabeth), née à Bologne en 1638 ; morte en 1665. Elève de son père André (Ecole bolonaise) p. 305, 416.

SLINGELANDT (Pierre van), né à Leide en 1640 ; y décédé en 1691. Elève de G. Dow (Ecole hollandaise), p. 204.

SNAYERS (Pierre), né à Bruxelles ou à Anvers en 1593 ; mort à Bruxelles en 1670. Elève de van Balen (Ecole flamande), p. 439.

SNEYDERS ou SNYDERS (François), né à Anvers le 11 novembre 1579 ; y décédé le 19 août 1657. Elève de Pierre Brenghel le jeune et d'Henri van Balen (Ecole flamande), p. 204, 205, 257, 263, 277, 294, 305, 308, 332, 341, 368, 397, 416, 453, 466.

SNYERS (Pierre), né à Anvers en 1593 ; y décédé en 1663 (Ecole flamande), p. 453.

ODOMA. *Voyez* RAZZI.

OLARI ou SOLARIO (Andrea), dit *il Gobbo* (*le Bossu*), né en 1458 ; mort après 1509. Elève de Léonard de Vinci (Ecole lombarde), p. 205, 257.

SOLIMENA (François), dit *l'Abbate Ciccio*, né à Nocera (royaume de Naples) en 1657 ; mort à Naples en 1747 (Ecole napolitaine), p. 205, 257, 294, 368, 397, 425, 439.

SPADA (Leonello), né à Bologne en 1576 ; mort à Parme en 1622. Elève des Carrache (Ecole bolonaise), p. 205, 294, 341.

SPAENDONCK (Gérard van), né à Tilbourg en 1746 ; mort à Paris en 1822. Elève d'Herreins (Ecole hollandaise), p. 206.

SPAGNUOLA (le). *Voyez* CRESPI.

SPRONG ou SPRONCK (Gérard), né à Harlem en 1600 ; mort en 1651. Elève de son père (Ecole hollandaise), p. 206.

SQUARZELLA (André), peignait en 1519. Elève d'André del Sarte (Ecole florentine), p. 203.

STANZIONI (Massimo), dit *le Chevalier Maxime*, né à Naples en 1585 ; mort en 1656. Elève de Jean Bapt. Caracciolo (Ecole napolitaine), p. 206, 277.

STAVEREN (Jean-Adrien van), peignait en 1675 (Ecole hollandaise), p. 206, 323.

STEEN (Jean van), né à Leyde en 1636 ; mort à Delft en 1689. Elève de Kampfer, d'A. Brunwer et de V. Goyen (Ecole hollandaise), p. 206, 379, 425, 466.

STEENWYCH (Hendrick van), né à Amsterdam en 1589 ; mort à Londres, travaillait encore en 1642. Elève de son père Hendrick (Ecole hollandaise), p. 207, 269, 294, 305.

STELLA (Jacques), né à Lyon en 1596 ; mort au Louvre à Paris en 1667. Étudia à Florence (Ecole florentine), p. 354, 397, 403, 440.

STEVENS. *Voyez* PALAMÈDES.

STORK ou STURCH (Abraham), né à Amsterdam en 1650 ; mort en 1708 (Ecole hollandaise), p. 294.

STROZZI (Bernard), dit *il Cappuccino* (le Capucin) ou *il Prete Genovese*, né à Gênes en 1581; mort à Venise en 1644. Elève de P. Sorri (Ecole génoise), p. 207, 277, 305, 315, 323, 398.

SUARDI (Bartolommeo) de Milan, dit *Bramantino*. Vivait en 1529. Elève de Bramante (Ecole lombarde), p. 332.

SUBLEYRAS (Pierre), né à Uzès en 1699; mort à Rome en 1749. Elève de son père Mathieu et d'Antoine Rivalz (Ecole française), p. 207, 269, 380, 398, 405, 409. 440.

SUNDER (Lucas). *Voyez* CRANACH.

SUSTER ou SUSTRIS. *Voyez* ZUSTRIS.

SUSTERMANS (Justus), né en 1597; mort en 1681 (Ecole allemande), p. 466.

SWAGERS (François), né à Utrecht en 1756; mort à Paris en 1836. (Ecole hollandaise), p. 446.

SWANEVELT (Herman van), dit *Herman d'Italie*, né à Vaerden vers 1620 ou 55. Elève, croit-on, de G. Dow (Ecole hollandaise), p. 209, 270, 294, 323, 354.

SWEBACH, père (Jacques), dit *Fontaines* (Ecole allemande), p. 354, 380.

TASSI (Augustin), vivait dans le XVI° siècle; maître de Gelée, dit *le Lorrain* (Ecole italienne), p. 431.

TAUNAY (Nicolas-Antoine), né à Paris en 1758, mort à Rio de Janeiro en 1830. Elève de Casanova (Ecole française), p. 209, 332, 380.

TAVELLA (Charles-Antoine), né à Milan en 1668, mort à Gênes en 1738 (Ecole lombarde), p. 294.

TEMPEL (Abraham), né à Leyde vers 1618. mort à Amsterdam en 1672. Elève de George van Schooten (Ecole hollandaise), p. 380.

TEMPESTA (Antoine), né à Florence en 1555, y décédé en 1630 (Ecole flamande), p. 294, 416, 446.

TEMPESTA (Pierre). *Voyez* MOLYN.

TENIERS (David) le jeune, né à Anvers le 15 décembre 1610, mort à Bruxelles le 5 août 1694. Elève de son père David, d'Ad. Brauwer et de Rubens (Ecole flamande), p. 209, 257, 294, 308, 315, 341, 354, 380, 387, 398, 466.

TENIERS (David) le vieux, né en 1582, mort en 1649 (Ecole flamande), p. 257, 294, 334, 342, 388, 393, 416.

TERBURG (Gérard), né à Zwol en 1608, mort à Daventer en 1681. Elève de son père (Ecole hollandaise), p 212, 270, 332, 354, 380, 467.

TESTA (Pierre), né à Lucques en 1611, noyé dans le Tibre, à Rome, en 1650. Elève de Zampieri et de Berrettini (Ecole italienne), p. 381.

THEOTOCOPULI (Dominique), dit *il Greco*, né en Grèce vers 1550, mort à Tolède en 1625. Fondateur de l'école de Tolède (Ecole espagnole), p. 270.

THULDEN (Théodore van), né à Bois-le-Duc vers 1697, y décédé en 1586. Elève de Rubens (Ecole hollandaise), p. 212, 258, 278, 332, 431, 453.

TIARINI (Alexandre), né à Bologne le 20 mars 1577, y décédé le 8 février 1668. Elève de Prosper Fontana (Ecole bolonaise), p. 212, 295.

TIEPOLO (Jean-Baptiste), né en 1692 ou 93, mort en 1769 ou 70. Elève de Lazarini (Ecole vénitienne), p. 258, 295, 305, 425, 467.

TILBORG ou TILBORGH (Gilles van), né à Bruxelles vers 1625, mort vers 1678. Elève de David Téniers (Ecole flamande), p. 323, 342, 371, 425.

TILBORGH (Egidius van), dit le *Vieux*, père de Gilles, né à Anvers en 1570 ou 78, mort en 1622 ou 32 (Ecole flamande), p. 342.
TINTI (Jean-Baptiste), né à Parme vers 1590, mort avant 1620. Elève d'Orazio Sammachini (Ecole lombarde), p. 213.
TINTORET. *Voyez* ROBUSTI.
TITIEN (le). *Voyez* VECELLIO.
TOCQUÉ (Louis), né en 1696, mort en 1772 (Ecole française), p. 467.
TOL (Dominique van), Hollandais du XVIIe siècle (Ecole hollandaise), p. 270, 418.
TOORENVLIET ou TORNVLIET (Jacques), né à Leyde en 1644, y décédé en 1719 (Ecole flamande), p. 291.
TOURNEMINE, peintre vivant (Ecole française), p. 426.
TOURNIER (N.), né à Toulouse en 1604. Elève du Caravage (Ecole française), p. 440.
TOURNIÈRES (Robert), né à Ifs, près Caen, en 1668, mort à Caen en 1752. Elève de Bon Boullongne (Ecole française), p. 395, 398, 409, 417.
TREVISANI (François), né à Capo d'Istria en 1656, mort en 1746 (Ecole vénitienne), p. 214, 417.
TROY (François de), né à Toulouse en 1645, mort à Paris en 1730. Elève de son père Nicolas (Ecole française), p. 440.
TROY (Jean-François), né à Paris en 1679, mort à Rome en 1752. Elève de François de Troy (Ecole française), p. 315, 403, 431, 440, 467.
TROYEN (Constant) (Ecole française), p. 426.
TURCHI (Alexandre), dit *Véronèse* ou *l'Orbetto*, né à Vérone en 1582, mort à Rome en 1648. Elève de Félix Riccio et de Carletto Caliari (Ecole vénitienne), p. 214, 270, 295, 332, 360, 431.

UCCELLO (Paul). *Voyez* DONO.
UDEN (Luc ou Lucas) le jeune, né à Anvers en 1595, vivait encore en 1662. Elève de son père Luc (Ecole flamande), p. 215.
UGGIONE ou OGGIONE (Marco), né à Uggione, près de Milan, vers 1480, mort en 1530. Elève de Léonard de Vinci (Ecole lombarde), p. 215.
ULFT (Jacob van der), né à Gorinchen en 1627. Travaillait encore en 1688 (Ecole hollandaise), p. 215.

VACCARO (André), né à Naples en 1598, y décédé en 1671. Elève de Girolamo Imparato (Ecole napolitaine), p. 215, 278.
VAEL. *Voyez* WAEL.
VALENTIN (LE), dit *Moïse*. *Voyez* BOULLONGNE (Jean de), son véritable nom, comme le constate le catalogue de Lille.
VAN LOO. *Voyez* LOO.
VANNI (le chevalier François), né à Sienne en 1563, y décédé en 1609. Elève de Bart. Passarotti (Ecole florentine), p. 216, 217, 295, 381, 440.
VANNUCCHI (André), dit *del Sarto* (*du Tailleur*), né à Florence, d'un tailleur, en 1488, y décédé en 1530. Elève de Gio. Barile (Ecole florentine), p. 217, 258, 295, 305, 315, 342, 354, 360, 568, 381, 388, 453.
VANNUCCI (Pierre), dit le *Pérugin*, né à Castello della Pieve, près de Pérouse, en 1446, mort à Castella Fontignano, près Pérouse, en décembre 1524.

Elève d'André Verocchio (Ecole ombrienne), p. 218, 295, 305, 315, 333, 354, 368, 388, 398, 426, 431, 440.

VANVITELLI. *Voyez* WITELL.

VARATORI (Alexandre), dit *il Padovanino* (le Padouan), né à Padoue en 1590, mort en 1650. Elève de son père Dario (Ecole vénitienne), p. 220, 295, 333.

VASARI (Georges), né à Arezzo en 1512, mort à Florence le 27 juin 1574 (Ecole florentine), p. 220, 295, 333.

VASILACCHI (Antoine), dit *l'Aliense*, né à Milo (Grèce), mort à Venise en 1629 (Ecole vénitienne), p. 295.

VASSALLO (Antoine-Marie), mort jeune (Ecole italienne), p. 417.

VECCHIA (Pierre della), né à Venise en 1605, y décédé en 1678. Elève de Varatori (Ecole vénitienne), p. 220, 296.

VECELLIO (Tiziano), dit *le Titien*, né à Pieve (province de la Dore), en 1477, mort de la peste, à Venise, le 27 août 1576. Elève d'Ant. Rossi et de J. Bellini (Ecole vénitienne), p. 220, 225, 247, 258, 296, 371, 381, 405, 440, 446, 467.

VEEN (Othon van), dit *Otto-Venius*, né à Leyde en 1568, mort à Bruxelles le 6 mai 1629 (et non 1634). Elève d'Isaac Claesz (Ecole flamande), p. 225, 270, 296.

VELASQUEZ (Don Diego Rodriguez de Silva y), né à Séville le 6 juin 1599, mort à Madrid le 7 avril 1660. Elève d'Herrera le Vieux (Ecole espagnole), p. 225, 258, 278, 315, 334, 398, 446, 453, 467.

VELDE (Adrien van de), né à Amsterdam en 1639, y décédé le 21 janvier 1672. Elève de de Jean Winants (Ecole hollandaise), p. 226, 278, 381.

VELDE (Guillaume van de) le jeune, né à Amsterdam en 1633, mort à Greenwich le 6 avril 1707. Elève de son père Willem (Guillaume) (Ecole hollandaise), p. 227, 258, 342, 399, 409.

VENITIENNE (Ecole), p. 368, 467.

VENNE (Adrien van der), né à Delft en 1589, mort à La Haye en 1662. Elève de Jeronimus van Diest (Ecole hollandaise), p. 227.

VERBOECKHOVEN (Eugène), né à Warneton en 1799, peintre comtemporain (Ecole flamande), p. 399.

VERBRUGGEN (Gaspard-Pierre) le jeune, né à Anvers en 1664, y décédé en 1730. Elève de son père (Ecole flamande), p. 323, 342, 467.

VERDIER (François), né à Paris en 1651, mort en 1730. Elève de Ch. Lebrun, dont il épousa la nièce (Ecole française), p. 306.

VERELST (Simon), né à Anvers en 1664, mort à Londres en 1710 ou 21 (Ecole flamande), p. 227.

VERENDAEL (Nicolas van), né en 1659 à Anvers, y décédé en 1717 (Ecole flamande), p. 306.

VERKOLIE (Jean), né à Amsterdam en 1650, mort à Delft en 1693. Elève de Liévens (Ecole hollandaise), p. 227.

VERKOLIE (Nicolas), né à Delft en 1673, y décédé en 1746 (Ecole hollandaise), p. 227.

VERNET (Carl), p. 247.

VERNET (Claude-Joseph), né à Avignon le 14 août 1714, mort à Paris le 3 décembre 1789. Elève de son père Antoine (Ecole française), p. 228, 270, 306, 308, 342, 355, 368, 381, 405, 409, 447.

VERNET (Horace). frère de Carl, né à Paris en 1789, y décédé (Ecole française), p. 271, 306.

VÉRONÈSE (Alexandre). *Voyez* TURCHI.

VÉRONÈSE (Paul). *Voyez* CALIARI.

VERSCHORENG (H.), p. 258.

VERTANGHEN (David), né à La Haye vers 1599. Elève de Poelemburg (Ecole hollandaise), p. 297.

VESTIER (Antoine). Travaillait en 1786 (Ecole française), p. 468.

VEYDE ou VEYDEN (Roger van der), né en 1401, mort en 1464. Elève de van Eyck (Ecole flamande), p. 258, 323.

VICENTINO (André). *Voyez* MICHIELI.

VICTOOR. *Voyez* FICTOOR.

VICTOR (Jacomo). Vivait dans le milieu du XVIIe siècle (Ecole hollandaise), p. 342.

VIEN (Joseph-Marie), né à Montpellier en 1716, mort à Paris en 1809 (Ecole française), p. 230, 271, 368, 381, 388, 405, 426, 440.

VIGNON (Claude) le vieux, né à Tours en 1590 ou 1593; mort à Paris, le 10 mars 1670 (Ecole française), p. 333, 342, 417, 440, 446.

VINCENT (François-André), né à Paris, le 3 décembre 1746; y décédé en 1816. Elève de Vien (Ecole française), p. 381.

VINCI (Léonard de), né au château de Vinci dans le Val d'Arno près Florence en 1452; mort au château de Clot ou Cloux, près d'Amboise, le 2 mai 1510. Elève d'André Verrocchio (Ecole florentine), p. 231, 253, 306, 399.

VITELLI (van). *Voyez* WITELL.

VITTE, VITE ou VITI (Timothée della) da Urbino, p. 355.

VIVIEN (Joseph), né à Lyon en 1637; mort à Cologne en 1735 (Ecole française), p. 453.

VLEUGHERS (Nicolas), p. 258.

VLIEGER (Simon van), né en 1612; florissait à Amsterdam en 1640; mort en 1670. Adopta le style de V. Goyen (Ecole hollandaise), p. 233, 441.

VLIET (Jean-George van), né en Hollande vers 1608; mort après 1650. (N'est-ce pas le van Vliet (Henri), né à Delft en 1608; mort en 1650?) (Ecole hollandaise), p. 297, 399.

VOS (Cornelis de), né en 1585; mort en 1651 (Ecole flamande), p. 468.

VOS (Martin de) dit *le Vieux*, né à Anvers en 1531; y décédé le 1er décembre 1603. Elève de son père Martin et de Frans Floris (Ecole flamande), p. 233, 306, 315, 323, 355.

VOS (Paul de), travaillait en 1620 (Ecole flamande), p. 468.

VOS (Simon de), né à Anvers en 1603; y décédé en 1676. Elève de Corneille de Vos (Ecole flamande), p. 343, 399.

VOUET (Aubin), né à Paris en 1595; y décédé. Elève de Simon Vouet, son frère (Ecole française), p. 355, 399, 431, 441, 463.

VOUET (Simon), né à Paris le 9 janvier 1590; y décédé le 30 juin 1649. Elève de son père Laurent (Ecole française), p. 233, 308, 355, 417, 453.

OYS (Ary), VOY ou VOIS, né à Leyde en 1641; y décédé en 1698. Elève de Knupfer (Ecole hollandaise), p. 233, 468.
VRIENDT (François) le vieux, dit *Franz Floris*, né à Anvers vers 1520; y décédé le 1ᵉʳ octobre 1570. Elève de Lambert Lombard (Ecole flamande), p. 306, 316.
VRIES (Jean-Regnier ou Fredeman de), né à Leeuwaerden (Frise) en 1527. Imitateur de Ruysdael (Ecole hollandaise), p. 284.

WAEL ou VAEL (Corneille van), né à Anvers en 1594; mort en 1662. Elève de son père (Ecole flamande), p. 297.
WAGREZ (Edmond-Louis-Marie), né à Aire en 1815. Elève de Dutilleux (Ecole française), p. 523.
WALAERT, mort à Toulouse (Ecole française), p. 368.
WALLARTS (Adam), né à Anvers en 1577; mort à Utrecht (Ecole flamande), p. 368.
WATERLOO (Antoine), né à Utrecht en 1618; y décédé à l'hôpital en 1660 (Ecole flamande), p. 297.
WATTEAU (Antoine), né à Valenciennes en 1684; mort à Nogent près Vincennes, le 18 juillet 1721. Elève de Gillot (Ecole française), p. 234, 258, 468.
WATTEAU (Louis-Joseph), neveu d'Antoin, né à Valenciennes, le 10 avril 1731; mort à Lille, le 28 août 1798. Etudia à l'académie de Paris (Ecole française), p. 343, 399, 453.
WEENIX (Jean), né à Amsterdam en 1644; y décédé en 1719 (Ecole hollandaise), p. 234, 297, 355, 405, 454.
WEENIX (Jean-Baptiste), né à Amsterdam en 1660; mort au château de Huys Termeyen près Utrecht. Elève de Jean Micker et de Nicolas Mogaert (Ecole hollandaise), p. 234, 297, 355.
WERFF (le Chevalier Adrien van der), né à Kralinger-Ambacht, près de Rotterdam, le 21 janvier 1659; mort à Rotterdam, le 12 novembre 1722. Elève de Cornelis Picolett et d'Eglon van der Neer (Ecole hollandaise), p. 234, 381, 469.
WEYDEN (Roger). *Voyez* VEYDE.
WILD (Willem), né à Londres (Ecole française), p. 447.
WILDENS (Jean), né à Anvers en 1580; mort en 1642. Peignait les paysages dans certains tableaux de Rubens (Ecole flamande), p. 417.
WILLAERTS (Abraham), né à Utrecht en 1613; vivait encore en 1660. Elève de son père et de Vouet (Ecole française), p. 353.
WITELL, WITEL ou VITELLI (Gaspard van), dit *degli occhiali* (des lunettes), né à Utrecht en 1647; mort à Rome en 1736 (Ecole romaine), 219, 426.
WITHOOS (Matthieu) né à Amersfort en 1627; mort à Hoorn en 1703 (Ecole hollandaise), p. 271.
WITTE (Gaspard de), né en 1621 (Ecole flamande), p. 258, 441.
WOHLGEMUTH (Michael), né à Nuremberg en 1434; mort en 1519. Elève de Jacob Walen et maître d'Albert Durer (Ecole allemande), p. 235.
WOUWERMANS (Philippe), né à Harlem en 1620; mort le 19 mai 1668. Elève de son père Paul (Ecole hollandaise), p. 236, 259, 278, 297, 316, 382, 399, 441, 454.

WOUWERMANS (Pierre), né à Harlem en 1626 ; mort en 1683. Elève de son frère Philippe (Ecole hollandaise), p. 237, 417, 469.

WYCK (Thomas) le vieux, né à Harlem en 1616 ; mort à Utrecht en 1686 (Ecole hollandaise), p. 382.

WYNANTS (Jean), né à Harlem vers 1600 ; mort après 1677 (Ecole hollandaise), p. 237, 355, 382, 417.

WYNTRACK (O.). Florissait au milieu du XVII° siècle ; ami et compagnon de Wynants (Ecole hollandaise), p. 237.

YKENS ou EYCKENS (Peter), né à Anvers en 1648 ou 50 ; y décédé en 1695 ou 96. Elève de son père Jean (Ecole flamande), p. 344, 407.

ZACHT-LEVEN (Cornelis), né à Rotterdam en 1606 ou 12. Vivait encore en 1661 (Ecole hollandaise), p. 237, 297.

ZACHT-LEVEN, ZAFTLEVEN ou SAFTLEVEN (Herman), né à Rotterdam en 1609 ; mort à Utrecht en 1685. Elève de van Goyen (Ecole hollandaise), p. 237, 324, 417.

ZAMPIERI (Dominique), dit le Dominiquin, né à Bologne le 21 octobre 1581 ; mort à Naples, le 13 avril 1641. Elève de Calvaert, puis des Carrache (Ecole bolonaise), p. 238, 240, 259, 263, 324, 344, 355, 368, 382, 400, 441, 447.

ZANCHI (Antoine), né à Este près de Padoue en 1639 ; mort à Venise en 1722. Elève de Ruschi ; imitateur du Tintoret (Ecole vénitienne), p. 297.

ZAUFFELY (Jean), né à Ratisbonne ou à Regensburg en 1733 ; mort aux Indes en 1788 ou à Londres en 1795. Travailla en Italie et fut membre de l'académie de Londres (Ecole allemande), p. 297.

ZEEMANN (Remi ou Reinier, né, dit-on, à Amsterdam en 1612 ; (Ecole hollandaise), p. 249.

ZEGERS, ZEEGERS ou SEGHERS (Daniel), né à Anvers, le 6 décembre 1590 ; y décédé le 2 novembre 1661. Elève de van Balen et d'Abraham Janssens (Ecole flamande), p. 294, 353.

ZEGERS, ZEEGERS ou SEGHERS (Gérard), né le 17 mars 1591 ; y décédé le 18 mars 1651. Elève de van Balen et d'Abraham Janssens (Ecole flamande), p. 294, 341, 368, 417, 431, 439.

ZORG ou SORGH (Hendrick Martens). Voyez ROKES.

ZURBARAN (François), né à Fuente-de-Cantos en 1598 ; mort à Madrid en 1662. Etudia Las Roelas (Ecole espagnole), p. 240, 355, 371.

PARIS. — IMP. VICTOR GOUPY, RUE GARANCIÈRE, 5.